GAEA

GAEA

法國
電影
新浪潮

The French New Wave

〔最新圖文增訂版〕

焦雄屏——著

法國電影新浪潮 目錄

初版序——
重拾電影史最熾熱的一段

很久很久以前，在眾人尚未聽說過錄影機、DVD的年代，也是台灣熱愛電影的青年仍擠在狹小的台映試片室裡，盯著破爛拷貝，仰慕英格瑪·柏格曼所執導的《處女之泉》（The Virgin Spring）的年代，我從台灣遠赴美國。在偶然的機緣下，我從新聞專業轉爲電影研究，而且第一學期就自找麻煩地選了「法國新浪潮」這個主題，想要大開眼界，看看台灣看不到的電影。

記得上課第一天，老師問同學看過《廣島之戀》（Hiroshima mon amour）了嗎？結果，一位看起來頗有卡車司機氣質（我打賭在任何地方都不會有人認爲他會是個文青），蓄著猶太鬍子的人舉手表示，他從十三歲就愛上了這部電影，到現在總共看過十六遍了。

這讓我不免大驚小怪了起來。電影可以這樣看的嗎？可以看許多遍不怕別人笑話的嗎？台灣只有過一部《梁山伯與祝英台》可以允許大家看好幾遍，有一個學者看了六十遍，大家驚爲笑談，台北還因此被香港人譏爲狂人城呢！而且，在只看得到好萊塢電影和港片的年代，我連楚浮和高達的大名都只勉強聽聞過，怎麼有人有些電影都看了十六遍。

然而，這只是我挫折感的開始，很快地我便明白問題在我。基本上，學校假設就讀研究所的學生已具備某種程度的電影常識，殊不知在大四曾擔任電影雜誌總編輯的我除了對好萊塢有一點博學強記的功夫外，電影知識貧乏得可以。我班上的同學個個身手不凡，有那位對所有法國片如數家珍的大鬍子，道地的巴黎人，剛從梅茲（C. Metz）處受教歸國、滿嘴符號學的高材生，還有研究法國文學的比較文學博士班候選人，以及寫得一手好文章的老嬉皮。

我自卑地坐在課堂角落，英文不好又知識不足地聽著同學們辯論。我從這些同學身上學到好多東西，包括他們熱愛電影如生命，以及挑戰權威、追求真理的精神。我期待上每一堂課。雖然在課後我必須努力追趕每一部我沒看過的電影，我得讀一本又一本英法文夾雜的理論書，疲憊地吸收新浪潮創作者旁徵博引的文學、哲學、政治、藝術等各種相關領域知識。原來，在我這些同學狂熱地辦電影社、追求真理的數十年前，他們的典範，新浪潮諸公也是如此發動了電影史上的革命。

看電影不必說抱歉。楚浮、高達、夏布洛、希維特和侯麥就是在這種自信下，每日蹲在電影圖書館那個只有五十個座位的小放映室裡，囫圇吞棗著有時甚至連字幕都沒有的老電影；他們懷著巨大的熱情活在電影世界中，一手寫影評，一手辦活動、拍短片。楚浮辦了一季的Cercle Cinémane電影社；高達一年看了上千部電影；侯麥把馮·史卓漢（Erich von Stroheim）和小說家Sax Rohmer的名字拆開組合，成為自己的藝名；夏布洛也在看了弗立茲·朗的電影後立志做導演。他們用生命寫下電影史上彌足珍貴的一頁，數十年後仍深深影響我的同學們，乃至若干年後，我竟然也有機緣在台灣參與推動新電影浪潮，從評論到創作，台灣電影終於能群策群力脫離陳腔濫調的窠臼，在世界電影史上與法國新浪潮遙相呼應。

回首前塵，法國新浪潮一堂課竟成了我電影生命的起跑點，一點一滴，法國小將們的經歷、精神、作品都成了我的回憶、我的智庫。從珍·西寶在香榭麗舍大道上叫賣著《紐約先鋒論壇報》到讓尚-皮耶·雷歐在森林跑到無盡頭的海邊，到安娜·卡琳娜穿著白色小蓬裙唱她不成調的歌曲，還有阿茨納佛在小酒館叮叮噹噹敲鋼琴，珍妮·摩露扮成卓別林的小孩與兩個男子競跑……這些段落成了我生命中的一部分，乃至偶然見到或聽到，在別人的電影裡，或坎城影展的大殿牆上，都像闊別又見的親人、老友一樣，帶著激動和湧現的親切感。這也應該是世界的共有回憶。當在坎城盧米埃大劇院中，聽到珍·西寶的叫賣報紙聲，看到《不法之徒》兩主角風旋般滑過羅浮宮畫廊，大家心中都會一熱，乃至安妮·華妲《最酷的旅伴》中會仿高達《不法之徒》中坐輪椅滑過羅浮宮……

新浪潮也標示著台灣與世界的斷裂。當新浪潮風起雲湧地挑戰各種電影陳規和禁忌時，正是台灣對外界資訊最閉鎖的年代。高達的毛派思想，一九六八年的所有人向左轉，更使新浪潮成為untouchable的紅色警戒線。這個裂隙，台灣社會似乎永遠補不回來，在大眾文化的認知裡，電影似乎永遠只有好萊塢才算數。

於是記述法國新浪潮似乎也成了責任，成了使命。二○○一年，在我已經擔任製片忙得不可開交的狀態下，卻又找麻煩地決定整理、撰寫在台灣眾多電影叢書較缺乏系統的這一塊。我重看了上百部作品，調侃地翻閱當年頗為外行的筆記，並且驚異地看到事隔快四一年、新浪潮戰將們的戰鬥力仍顯得那麼前衛。從一九九五年到二○○○年，高達仍可以多產到拍出十三部錄像電影（包括六部電影史）；侯麥年逾八十，近五年仍有四、五部作品誕生；夏布洛拍了五十部電影，七十高齡，卻仍一部接著一部拍；而希維特更是愈來愈爐火純青，精力充沛到令人忌妒；安妮‧華妲更越老越有活力，創作隨手俯拾皆是。他們的年紀雖各是已達髮禿齒搖的階段，但從作品中你看不到他們的老態，反而他們那種創新的活力，和一種固執的憤怒，頗令後輩汗顏。

我自己也告別了那個青澀的學生時代，在生活中有緣更接近新浪潮一些。我曾親眼在坎城的記者會上，看到重出江湖的高達對著人山人海的記者群發飆；我也曾驚愕地看到撇著嘴、腆著大肚腩站在坎城人來人往中，卻沒被其他人認出的雷歐；我和傳奇演員米謝‧皮柯里握過手、聊過天；和楚浮的製片、後來的大導演克勞‧米勒通過信、交過朋友；和克勞德‧索特吃過飯、討論過電影；還有和侯麥等人的剪接賈姬‧何納建立了不錯的交情；帶安妮‧華妲至台北遊車河，並到老友奚淞家吃飯。當然，《電影筆記》的正宗傳人奧利維‧阿薩亞斯則成了我十幾年的莫逆。

學過法文，年年去坎城，過去上課的艱困障礙少了不少。我的好友畢安生常常協助我解決各種譯文困境，也不時告訴我一些傳聞逸事。其中，包括我不知道他是否吹牛，在五月運動中他如何將被法國政府驅逐出境的學生領袖襲本迪塞在後車箱中在巴黎市區載來載去。我後來常常去法國，以及和法國四個不同的公

司合作過，我對法國新浪潮有了更多角度的認識。另外，身為台灣新電影的一員，和台灣新電影一起走過風風雨雨，我也在回顧中驚異地發現這兩個運動的一些雷同處，包括摯友同僑間的分合、紛擾，舊體制和保守媒體無情的撻伐與人身攻擊，過早地被一些人宣布運動已死，或輕易成為產業不振的藉口。我也必須誠實地說，台灣某些創作者過早得到前人庇蔭而不知謙虛的狂妄，比起法國新浪潮這批曾經那麼用功努力地思考電影及文化政治本質的戰將，欠缺了一份熾熱的痴情和宏觀的知識。法國《世界報》的首席影評人傅棟（Jean-Michel Frodon）在回顧世界電影百年史時，曾將一九八七年的台灣電影宣言列為當年世界影壇大事之一；連耶魯大學的電影理論大師道德利·安德魯（Dudley Andrew）也主辦過台灣電影研討會。二十年過去，這一回，我們是別人研究的對象。法國電影界的許多人一廂情願地以為台灣新電影是法國新浪潮的傳人，但是為什麼我在這批法國耆老的作品中看到年輕，在台灣新導演的作品中，卻看到衰老呢？更可悲的是，以往那麼神聖的坎城，現在竟成了網紅蹭紅毯，以及電影界開酒會湊熱鬧的活動。怪不得高達現在痛罵它呢！

做法國的部分斷代史的研究，也給了我一個對照比較的機會。作為一個仍在線上的創作人，至少，我知道我永遠可以在法國這個段落中找到電影人應有的熱情，可以永遠步著他們的典範走這條艱困的路。或許，我希望這本書也能夠提供給年輕人我曾得到的熱情和激勵。

我想藉此向協助校對的陳潔耀先生，以及多年來不辭勞苦協助我出書的區桂芝、沈育如、盧琬萱致上我誠摯的謝意，謝謝你們。

二〇〇三年

二〇一九年補註

寫這本書在譯名上遇到抉擇的困難。同一個法文中文譯名可能有許多種，比方說楚浮，在香港稱杜魯福，在大陸成了特列弗。高達在港台通用，在大陸卻是戈達爾。有些名字由於我們一直承襲香港的傳統，所以Yves Montand不會是伊夫‧蒙當，而是眾人耳熟能詳的尤‧蒙頓。至於大明星珍妮‧摩露真正的唸法，應是類似香‧摩荷。

附

到底應取譯名還是隨俗？我後來的決定是，如果該譯名並未普及到一種程度，我就改變媒體的一些外行譯音：如Leo Carax，我便譯為李奧‧卡拉克斯，而非媒體自作聰明的卡霍（相信我，我認得他本人）——一如我絕不用流行的翻法而改稱較正確的馬丁‧史柯塞西和艾爾‧帕齊諾。

此外，當有人將高達的《愛的禮讚》亂譯為《愛情研究院》時，我也恕不遵從，因為這種庸俗譯名對高達有所不敬。

關於本書的插圖，因為圖片版權處理繁雜，拖了半年仍未能解決，於是我自告奮勇以照片臨摹。三十年未拿過畫筆，也未受過任何訓練，貽笑大方，請多方原諒我在擠出時間裡做的粗率決定。我一共只畫了七天，就丟下五十張畫稿給我的長期合作編輯趙曼如，搭機前往參加鹿特丹影展和柏林影展了。

再附

承蓋亞出版社花巨資買得封面有新浪潮代表性劇照師Raymond Cauchetier拍的楚浮拍電影時的工作照，感覺更具代表性。我也增畫數張大師素描共襄盛舉。

簡體修訂版序——
願精神生生不息

法國電影新浪潮把拒絕舊電影、打破第四面牆這些新思維以評論和作品實踐傳播到全世界，在各個角落也都有了新的火花。巴西新電影運動（cinema novo），英國憤怒的一代，捷克新浪潮，德國奧伯豪森宣言，台灣新電影，北歐逗馬宣言……年輕人，新世紀，捨棄舊敘事語言，追求新美學和跨世紀主題。電影的面貌因新血而改變，即使只是體制內的革新（如好萊塢的文藝復興）。

然而，「始作俑者」卻逐漸老去凋零。從二〇〇八年起，每隔兩年就會聽到令人心碎的噩耗。羅伯葛里葉因心臟病於二〇〇八年辭世，二〇一〇年世界折損了侯麥和夏布洛，二〇一四年雷奈溘然長逝，二〇一六年希維特在老年失智幾年後也終告別離。到了二〇一九年，在多媒體、展覽、短片中嬉戲的新浪潮之母安妮·華姐也因癌症去世。多年前我曾接待來台辦展覽的安妮·華姐（不知誰給了她我的電話），她要我帶她在台北吃飯訪遊，當時一下子感覺這個運動沒有那麼遠，那些神話似乎也近在咫尺。它有傳奇的一面（高達不失少年狂妄本色），也有人性可親炙的一面：安妮·華姐在新店一個巷子中的雜貨店買了一把粉紅色的塑膠掃把，非常莊嚴地倒握著它站在街頭，披著一件大斗篷，像拿著武器的中世紀戰士，令人忍俊不禁。她也不說為什麼，直到二〇一六年我在網路上看到她把世界各地收集來的多彩掃把放在大盆中當盆栽的照片，才知道藝術家果然無處不創作——那把新店的粉紅色掃把矗立在她身後的眾多掃把中，帶著親切感和台灣印記。之後她連拍了《最酷的旅伴》和《安妮·華姐最後一堂課》，終於與世長辭。集錦片《十分鐘後：提琴魅力》（二〇〇二年）的八位大師中，當其他導演仍忙著用敘事詮釋時間的奇幻，把平行、相對、交叉等形式作還有一個高達，他已成了新浪潮剩下來的標竿，他的創作力仍舊那麼豐富。

為創作輪廓時，高達已經從本體論角度談論時間的不存在問題，談論書、語言、笛卡爾、戰爭、納粹……他的喃喃如詩，哲思背後透著哀傷。

這位已屆八十九歲的老者，晚年仍能以《再見語言》驚駭業界與評論界。他的創作不可思議地充滿活力，而他批判世界的力氣也不曾稍緩：罵轉基因，罵奈米，罵史蒂芬·史匹柏狡猾，罵麥可·摩爾的《華氏一一九》，還有坎城國際電影節：「我曾相信它，但它現在已成了公關場合。人們到此只為了打廣告做宣傳，每天馬拉松式地見媒體，只為以後的曝光。」

半個多世紀過去了，那些曾經在巴黎街頭叱咤一時的新浪潮健將一個一個凋零。即使高達仍健在，即使他的創作仍不減當年的活力與先鋒，這個運動也已經註定要畫上句號。但誰能否認它的影響力？電影史因為這個運動而改變，創作者自覺地講究個人風格，自覺地感悟電影創作的定位（positioning），反省政治／社會／意識形態對作品的影響，追溯／反省（電影）語言的意義。我算看到了傳奇的尾巴，在坎城、柏林、威尼斯電影節中，總能搶先目睹新浪潮諸公的新作，甚至有幸坐進記者會，瞻仰他們的風采。每回，都有幸福的感覺。何其幸啊！高達、夏布洛、希維特、侯麥、華妲、雷奈……常常可以讓我念念多天無法平靜。

這個運動也在相當程度上影響了台灣電影。從香港評論界的一批文青如陸離、石琪、羅卡、舒淇、羅維明、卓伯棠、劉成漢，到台灣的邱剛健、李道明、黃建業、王墨林，大家生吞活剝地攝取資訊。我記得作家陳映真告訴我，早期《劇場》雜誌曾有拚命三郎努力翻譯了《去年在馬倫巴》的劇本，被所有文青奉為圭臬——大家看不到電影，只能抱著劇本，用想像力憑空勾勒電影的風貌，遙想遠方有一個電影革命。這個故事還有一個小插曲：他們日後看到原片時，竟無比失望。

我不是那些早熟的群體中的一員，沒有看過《劇場》、《影響》雜誌，我是在美國學電影時才理解了新浪潮的皮毛。年輕時很單純，特別羨慕那些擁有電影文化的人的自豪感，也嚮往同仇敵愾的革命同志情誼。

後來回到台北，有幸推動台灣新電影。要立先破，我熱心檢討電影界問題，支持那些哪怕僅有一點新意的新導演。我的動作使自己當了許多片商惡毒的箭靶，對許多作品和創作者的保護也使不諒解的評論界與媒體對我口誅筆伐。後來證明我和一班同志是對的，我們替台灣電影史翻了頁。

曾有很長一段時間，我忙著將侯孝賢、楊德昌等人推到風口浪尖；曾有一段時日，我忙著陪近數十個導演跑遍世界影展，披荊斬棘讓世界電影界終於承認我們的存在。

我很為當時的台灣電影感到驕傲，一邊有侯孝賢的現實主義文化史，一邊有楊德昌的現代主義都市語言、賴聲川把劇情、人生、電影混冶一爐，李安乾淨的好萊塢敘事做東西文化與父子關係的二元探討。創作力蓬勃，美學在飛躍，我們終於也有了新浪潮運動。

和法國新浪潮一樣，當清新銳意轉為個人抒發，台灣社會走上兩黨政治，觀眾自然就對新電影採取了不聞不問的態度。世界影展仍在為少數電影人鼓掌，台灣電影界卻迅速凋零，楊德昌更像楚浮，過早地與世長辭。令人遺憾的是，現在的新電影打著年輕創作的旗子，享受著我們辛苦爭取來的免於電檢的創作自由，享受著我們說服政府予以支持的亞洲最豐厚的輔導金，卻甘於拍一些裝神弄鬼或打著政治膚淺旗號，甘為市場、甘為既得利益政權塗脂抹粉。新電影早期浪漫單純的理想性蕩然無存。

新浪潮是年輕人的運動。從法國人那裡，我們（可能世界）的電影人學到了什麼叫年輕、叛逆、有志氣。很幸運，我們年輕過，為理想奉獻過。我們的努力，讓台灣出現了另類非主流電影。運動過去，留下了一批優質作品，記錄了一個時代的文化思維，也持續影響著華語片圈。

法國很喜歡台灣新電影，他們在裡面看到了新浪潮的精神，西方有一些學術著作也一直追問這個新電影的傳承。它傳承自偉大華語文化傳統，又受到法國新浪潮的影響，同時也有美日電影的影子。但是在二十世紀八〇年代初，作為一種集體創作力的爆發，它的確有法國新浪潮的況味。那種不服傳統又尊重傳統，團結

集體、互相扶持的精神，是電影界最值得珍惜的火種。

火也許滅了，精神會傳承，不知在哪個地方、哪種文化中繼續。

二〇一九年

二〇一〇年新版序——
「法國電影新浪潮」標誌永恆不朽的價值

二〇一〇年初，法國電影新浪潮又一顆傳奇明星——侯麥——殞落。不知是否為搭上這波令人惆悵的懷古風潮，這本當年焦老師在製片百忙的縫隙中，為了傻氣的使命感拚命完成的書，歷經斷版、網路叫價到一本兩千元、讀者紛紛被迫購買簡體字版後，終於得以再版，而且以全新包裝再度面世。

台灣新電影從上世紀九〇年代儼然是法國新浪潮在東方的傳人，於世界電影史中占了令人驕傲的一頁；而後因為種種事端現象被當成台灣電影產業衰微的代罪羔羊，逐漸暗啞、沉寂；直到二〇〇八年魏德聖《海角七號》創下前所未有的票房奇蹟，之後《聽說》、《艋舺》等片不論創作品質或市場反映皆迭有口碑，似乎台灣電影又見春天，然而接下來的市場狀況卻跌宕起伏、混沌難明。

其實，在華語影壇風起雲湧的此刻，面對大陸資金、市場、製片規模大手筆的壓力與吸引力，台灣電影人必須有所堅持與彈性。但不論如何，就創作而言，法國新浪潮這些電影藝術家們不竭的創新精神、嚴肅的深度思考及廣博的知識涵養，是所有現在線上，或即將投入的創作者，永遠的導師。這段歷史將永遠璀璨，而一代又一代的電影人也永遠有標竿可供追尋。

台灣電影中心主編　區桂芝

法國
電影史傳統

從前衛、詩意寫實到淪陷

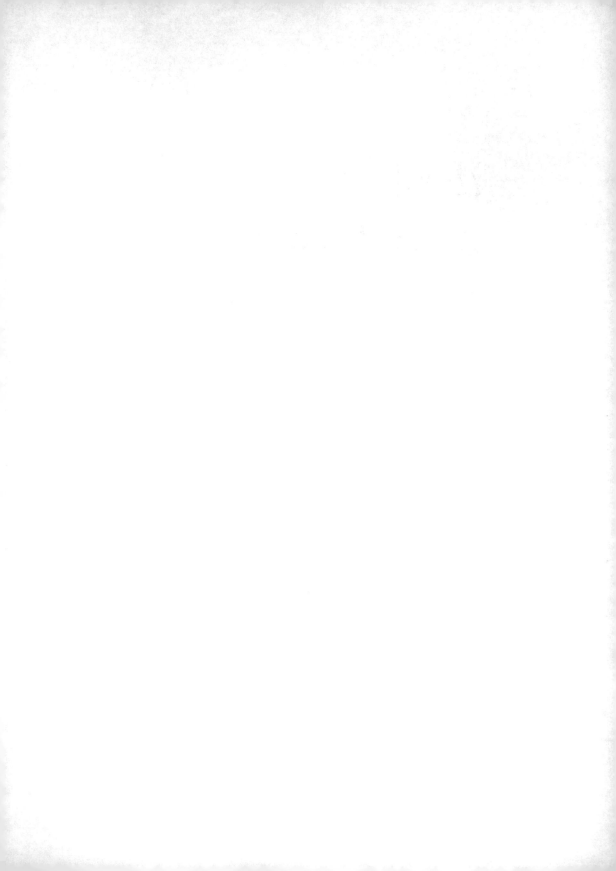

萌芽

美學鼻祖和跨國霸業

法國人喜歡指稱電影是他們發明的。關於電影的源頭，現在固然是眾說紛紜，美國、英國、德國，都有早期發明電影中某種裝置、機械、投影、複製影像的紀錄。然而，可以確定的是，法國盧米埃兄弟（Auguste & Louis Lumière）在一八九五年十月二十八日於巴黎「大咖啡館」放映活動影像給群眾看的社會事件，被稱為歷史上第一個電影公映活動，也因此被法國人認爲是世界電影史的開始。

奧古斯特和路易・盧米埃兄弟原是開照相器材的，他們在電影放映機（Cinématographe）取得專利權後，就派人到全世界旅行，用器材拍下許多風土民情誌，在一八九六年更派遣數十名放映師到各地放片，成為一般以爲的紀錄片始祖，而他們的作品《火車到站》（L'arrivée d'un train à la ciotat, 1895）、《工廠下工》（La sortie de l'usine lumière à lyon, 1895）、《水澆園丁》（L'arroseur arrosé, 1895）都成爲世界電影史必研究之素材，或者日後導演致敬的對象（如楚浮〔François Truffaut〕的第一部短片《淘氣鬼》〔Les mistons〕中即企圖追溯法國電影的鼻祖式幽默），在二十世紀初與明信片、圖片雜誌及世界博覽會並列爲新世紀的「影像文化」[1]。

如果說，盧米埃兄弟開闢了紀錄及寫實的美學傳統，那麼同時間的另一法國人喬治・梅里葉（Georges Méliès）則爲表現主義及強調主觀與想像力的美學打開了另一扇窗子。這位巴黎製造商的兒子，是位有錢而喜歡表演魔術的實驗者，他很快地就被電影這個新媒體迷住，而開始實驗各種可以在影片上玩的奇幻技巧，諸如雙重曝光、溶鏡，或者用誇張的方法放大道具造成景深等奇妙效果。梅里葉的想像力豐富，也勇於拍攝各種種類型的電影，諸如喜劇、雜耍、童話、歷史劇等等，瀟瀟灑灑拍出了數百齣短片。他的代表作是《月球之

旅》（*Le voyage dans la lune*, 1902），敘述地球人乘火箭上月球所見之千奇百怪，混合了動畫、雙重曝光及各種駁雜多變的技巧，其好玩的魅力即使今日看來仍十分有趣，被影史稱為科幻片或表現主義的始祖。

這段時期，巴黎的電影熱潮開始成為商業力量，兩大影響勢力迅速崛起，不但發展出製作、發行、映演的壟斷結構，並且向美國、俄國、德國、英國、義大利及日本大量輸出，是法國電影史上第一個商業鼎盛的黃金時期。這兩大勢力便是以雛菊為廠標的高蒙（Gaumont）公司，和以雄雞為廠標的百代（Pathé）公司。

高蒙公司由巴黎的照相器材商李昂‧高蒙（Léon Gaumont）所創。他很快就發展了發行及映演行業，建立了電影王國。他的祕書阿莉絲‧紀（Alice Guy）掌管高蒙片廠的製片部門，並拍攝若干影片，應該是世界電影史上第一位女導演。她也銜命到美國開設高蒙分公司，將製作、行銷輸往美國。一九○二年，高蒙公司開始實驗有聲電影，在一九○七年已儼然是統御世界影業的大亨之一。

高蒙最大的競爭對手是百代公司，由查爾斯‧百代（Charles Pathé）創立。百代是個聰明的企業家，他原本在一八九四年因放留聲機向群眾收錢致富，此時他立刻看中電影這個新媒體的生意眼，而將電影囊括在他的發行之列。百代迅速建了片廠，積極擴張其勢力，不久便在世界各地開分公司及連鎖戲院，而躍升為第一次世界大戰前最成功的電影公司，被譽為電影界的拿破崙。

除了高蒙及百代之外，新崛起的公司尚有伊克利浦斯（Éclipse）和伊克萊爾（Éclair）。他們共同豐富了法國早期不變爭鳴的電影王國形象，將硬體的器材製造業，結合製片發行、戲院映演的一貫作業，成為主導世界電影的勢力。這種結合企業及行銷的精神，使大公司的影響力無遠弗屆。他們也勇於開發器材和技術，至今伊克萊爾製造的攝影機仍相當普遍。

法國電影史早期的貢獻還包括影集系列的建立。比方百代公司投資的「藝術電影公司」（Film d'Art）就專門將由法蘭西喜劇院名演員主演的經典舞台劇（如雨果〔Victor Hugo〕的劇本）搬上銀幕。諸如《行刺吉斯公爵》（*L'assassinat du duc de Guise*, 1908）、《鐘樓怪人》（*Notre-dame de Paris*, 1911）、《悲慘世界》

梅里葉的《月球之旅》（一九〇二年）利用道具的尺寸做出魔幻效果，此處要登陸月球的太空人都是身著滑稽短褲、頭戴草帽的女人，身上還帶有奇怪的武器，遠景布景則有月亮、雲及狀似海浪的波濤。

（*Les misérables*, 1912）、《伊莉莎白女皇》（*Les amours de la reine Élisabeth*, 1912），後二者由享譽一時的名伶莎拉‧邦哈（Sarah Bernhardt）主演，對後世高水準藝術電影影響至深。美國電影之父格里菲斯（D. W. Griffith）即從這些作品中整理出分鏡概念而集剪輯之大成。參與發行的美國人阿道夫‧朱克（Adolph Zukor）更從這些電影中賺到大錢而奠下他製作《名劇名伶》（*Famous Players in Famous Plays*）系列電影、日後建立派拉蒙王國的基礎。

系列電影中頂出名的應屬伊克萊爾公司由路易‧佛易雅德（Louis Feuillade）將小說《方托瑪斯》（*Fantômas*）搬上銀幕的五部犯罪影集，這套集合了都會犯罪、槍戰、懸疑、神祕，以及抒情氣氛的影集，是第一個強調犯罪惡人為主角的電影，在一九一三至一九一四年間大受歡迎，也影響了日後的超現實主義。佛易雅德終其一生拍了八百多部電影，除了《方托瑪斯》影集之外，尚有《吸血鬼》（*Les vampires*, 1915-1916）等影集。

偵探系列（如比《方托瑪斯》更早的《尼克‧卡特》〔*Nick Carter*〕）、喜劇系列（如《寶貝》〔*Bébé*〕）都大受歡迎，也被德國、英國及美國模仿。其中更浮現出法

國電影史上第一位超級大明星麥克斯·林德（Max Linder），這位含蓄、幽默、優雅的喜劇演員締造了一個穿著條紋褲、西裝禮服的喜劇紳士風格，他旋風式地成為影壇超級收入的大明星，其風格化的動作及節奏感更影響了日後的喜劇泰斗卓別林（Charlie Chaplin）。

根據法國影史家喬治·薩杜爾（Georges Sadoul）表示，一九〇八至一九一四年間是法國電影企業的第一個鼎盛期，法國公司的出品占據了全世界60%至70%的市場，在全歐洲、美、俄都擁有影迷。

霸業粉碎
前衛風潮蔚起

法國電影業享受了幾年世界霸權，但第一次世界大戰粉碎了法國的跨國企業。戰火阻撓了歐洲的運輸及電影的出口，俄國及東歐的市場喪失，演員和技術人員被徵召入伍，拍攝停擺，不論美國還是法國，各地戲院乃以大量進口的美國片代替，因此美國趁勢崛起，奪去了法國的世界優勢。卓別林、基頓（Buster Keaton）、地米爾（Cecil B. DeMille）、格里菲斯這些美國製片、演員、導演，共同締造了新的霸業，法國則被擠至邊緣。高蒙和百代都曾出現財務危機，百代在一九一八年賣掉了製片公司專注發行，延至三〇年代更遭到破產的命運。

在此同時，法國電影卻出現新的非主流的另類電影思維。首先是電影社團及理論、刊物的勃興。「第七藝術之友俱樂部」開啓了法國電影社團至今不歇的藝術電影熱情，而身兼評論及導演的路易·德呂克（Louis Delluc）宣揚電影本質及理念的登高一呼，更帶動了整個電影界的風氣。德呂克反對電影從經典文學改編，

他的口號是「讓法國電影真正是電影，讓法國電影真正是法國」。藝術家開始以前衛及強調美學原創的態度扭轉商業娛樂的形象，第一個崛起的先鋒前衛運動即「印象主義」。而德呂克編劇的《西班牙節日》（La fête espagnole, 1920）即開山始祖之一。

印象主義以主觀鏡頭及視覺特效改變客觀的紀實電影。他們強調思想的視覺化，實驗各種技巧。諸如表現醉漢的觀點，整個畫面就焦點不清，模模糊糊。此外，用光學造成「暈化」效果，或將攝影機綁在各種動的工具上（如馬背、鞦韆）上，造成主角在動的主觀視角。臉部的特寫，攝影機的運動、剪接的倒敘、敘事的倒敘閃回、慢動作、自然光，甚至寬銀幕或三面銀幕的超大畫面，都予人繽紛多變的印象。

印象主義的健將之一是馬賽·賴比葉（Marcel L'Herbier）。他的代表作《黃金國》（El Dorado, 1920）以及《不仁》（L'inhumaine, 1924）等片，實驗各種焦點模糊、光圈遮蓋、多字幕等等方法，特重角色內在心理變化。他的助手包括畫家費南·雷傑（Fernand Léger）、克勞·奧湯-拉哈（Claude Autant-Lara）。雷傑後來受他影響，拍出現代主義的經典《機械芭蕾》（Le ballet mécanique, 1924），奧湯-拉哈也成為重要導演。

尚·艾普斯汀（Jean Epstein）出身自紀錄片，也是第一個世界電影的理論家，大力用寫作和教學推動視覺和技術的革新，他也將自然主義帶入印象主義中。他的《忠誠之心》（Coeur fidèle, 1923）、《駁船》（La belle nivernaise, 1924）及從愛倫·坡（Edgar Allan Poe）小說改編之《藝術家房子之劫毀》（La chute de la maison Usher, 1928）都是印象主義的代表作，他被電影人昂利·藍瓦（Henri Langlois）尊稱為「電影界的德布西」。

不過印象主義中用力最深、形式最複雜的應屬亞伯·甘士（Abel Gance）了。一九二三年，他拍出《輪》（La roue），敘述一個開高山纜車的男子，和他收養的養女，以及孫子之間的複雜情感。老司機如希臘神話中的薛西弗斯一樣日日開纜車上山，直到瞎了眼為止。電影中有相當多伊底帕斯情節及亂倫情感暗示，但節奏及視覺表現傑出，尤其末尾火車撞毀之戲，剪接節奏被逐漸加快來鋪陳主角的心理狀況，從前面之

十三格到後面只有兩格的鏡頭，成為剪接和節奏控制的經典片段以及多方模仿的目標。

《輪》有四小時長，但甘士另一部史詩鉅作《拿破崙》（Napoléon, 1927）更長達五小時。《拿破崙》用三機作業（Polyvision）、林布蘭式的明暗布光法，攝影方法更是五花八門，而拿破崙跳水逃亡時，有時攝影機被綁在馬上，或是溜冰鞋上，有時綁在足球上（拍士兵被炸至半空的鏡頭），而拿破崙跳水逃亡時，鏡頭更直接從懸崖上擊下。這部意識形態相當保守、形式卻磅礴驚人的鉅作，在一九八○年由英人花了整整二十年整理後重新出土，配上現場交響樂重新放映，成為電影界盛事之一。

印象主義有時將電影比作詩、畫或者音樂，排斥劇場和文學，又開創了許多新技術和美學技術。然而過度花俏的技巧，使觀眾開始厭煩，不久票房收入便不敷這些實驗，一九二八年當《拿破崙》的賣座慘敗後，這個運動原則上已經消失。

根據薩杜爾的分類，法國前衛電影第二個時期是達達主義和超現實主義。這一批新的電影藝術家認為印象主義太過「看著自己的肚臍眼拍戲」，他們的色彩則較為都會和折衷派。總體來說，這批多半是由畫家、作家、知識分子組成的新力量，在人文薈萃的二○年代巴黎，開始以犬儒、幻滅及虛無的態度反省戰爭和社會，並譏笑諷刺「文明」。超現實主義的代言人安德列·布列唐（André Breton）就曾在一九二四年發表第一次超現實主義宣言，誓將人們從文明的桎梏中解放出來。

達達主義者喜歡用無政府式的混亂狀態，以反智和反道德、反美學的方式拆穿傳統價值。即興、粗鄙、滑稽、歡樂是他們認同的創作。雷傑的《機械芭蕾》用齒輪和機械裝置，探索無生物影像組合的動感效果，何內·克萊（René Clair）的《幕間》（Entr'acte, 1924）更以美式追逐喜劇，顛覆了原本嚴肅莊重的出殯行列。此片以慢鏡頭拍芭蕾舞者縱躍時裙子的開合，但攝影機往上移，觀眾才發現舞者是有鬍子的男人，其荒謬不協調令人噴飯。

超現實主義者比達達更拒絕「文明」和「品味」。他們受馬克思主義和佛洛依德影響，一方面宣稱藝術

電影死亡，用古怪、殘酷的方式攻擊資本主義、天主教堂和中產階級；企圖走向暴力和革命；另一方面更強調潛意識、夢幻和沒有道理與邏輯的內容。布紐爾（Luis Buñuel）和達利（Salvador Dalí）兩人是超現實主義佼佼者。代表作《安德魯之犬》（Un chien andalou, 1928）和《黃金時代》（L'âge d'or, 1930）都顛覆時間和敘事結構，囊括震撼效果的畫面，和無法解釋、如夢般不合邏輯，甚至令人不快的鏡頭，如眼珠被割開、雙手被咬掉、蠍子吃獵物、基督變撒旦。《安達魯之犬》一開始非常受歡迎，但《黃金時代》開始攻擊中產階級、教堂、耶穌、警察及一切建制，以致被官方沒收、禁演，布紐爾後來也遠走墨西哥和西班牙拍片，直到七〇年代仍是堅持超現實主義的電影巨匠。

──克萊達達主義的代表作《幕間》（一九二四年）為表現荒謬性，先從透明的舞台地板拍芭蕾舞孃的跳躍，鏡頭移上才發現舞者是個大鬍子男士。

身兼詩人、評論家和畫家、戲劇家、小說家多才多藝的考克多（Jean Cocteau）是超現實另一代表人物。

他的《詩人之血》（Le sang d'un poète, 1930）混合了特技攝影及多種鏡頭實驗技巧，見證他一貫充滿隱喻、反詮釋、有如私密日記的風格。

橫跨印象主義及超現實主義的則是一位終其一生堅持女性主義的叛逆女性潔敏・杜拉克（Germaine Dulac）。曾與德呂克合作《西班牙節日》的杜拉克立志要創造法國的電影文藝復興，從創作、教學、組織、演講，不遺餘力地推動電影理念。她先提倡印象主義，後又主張將電影晉為抽象及純粹的領域。她用詩人阿爾多（Antonin Artaud）的劇本，拍出一部充滿慾望及性壓抑的電影《貝殼與僧侶》（La coquille et le clergyman, 1927），內容描寫性無能、禁慾的牧師如何為了追求他理想中的情人，不斷地和傳教士、將軍、獄卒頭鬥爭。像杜拉克這種主張將實物抽象化再配上音樂的抽象藝術家尚有馬賽・杜象（Marcel Duchamp）及其作品《貧血電影》（Anémic cinéma, 1925）。

電影史家薩杜爾認為前衛電影的第三階段為社會紀實派，其代表性人物即是尚・維果（Jean Vigo）。維果在法國被尊為一代宗師，但他英年早逝，只留下四部長短片，如《尼斯印象》（À propos de nice, 1930）、《操行零分》（Zéro de conduite, 1933）、《塔里斯》（Taris, roi de l'eau, 1931）和《亞特蘭大號》（L'Atalante, 1934）。他的影片充滿超現象主義的意象，卻以去邏輯、反敘事的方式重建現實，並嘲笑中產階級。他的技巧豐富，擅用慢鏡頭、古怪角度及各型觀點，顛覆銀幕的傳統，對超現實主義者影響不小；但另一方面，他含蓄的畫面風格中又在現實生活中找到抒情的筆觸，成為詩意寫實的前驅。維果的電影彷彿是對生活的讚美詩篇，其中，有真實也有幻想，有苦澀也有幽默，影評家詹姆斯・艾吉（James Agee）說維果是少數「最具原創性的創作者」。不過，《操行零分》片尾學生射擊老師的戲，被批評為「顛覆性、反法國的情節」，以致該片被禁演到一九四五年才開放。

所有的前衛運動，締造了法國電影史上彌足珍貴的文化傳承，在主流電影以及經濟挫敗中衍生而出的藝

術氣質，與日後的新浪潮運動相互輝映，被稱為兩種「最能代表法蘭西民族性的國家電影」[2]。

詩意寫實

悲觀宿命的片廠風格

進入三〇年代，有聲電影興起，默片時代的藝術家有些逐漸消失，而電影界顯得混沌不明。自一九二九至一九三二年，法國電影採取一片配多種語言制，也很快就興起了輕型歌劇電影，或者根據「馬路喜劇」（boulevard comédies）[3] 改編成的劇場電影。這些電影或強調有歌唱本領的演員，如安娜貝拉（Annabella）、莫里斯・雪佛萊（Maurice Chevalier），或者炫耀著犀利具華采的對白，如劇作家查理・史巴克（Charles Spaak）和賈克・普維（Jacques Prévert）。它們調性輕鬆的類型，主導著電影票房。然而與此同時，另一種創作美學，較為黑暗、較為悲觀，卻被評論界衷心推崇的「詩意寫實風格」也成為三〇年代電影不可抹滅的印記。

詩意寫實電影受到法國十九世紀文學影響至深，左拉（Emile Zola）、巴爾札克（Honoré de Balzac）的自然主義，以及喬治・西默農（Georges Simenon）[4] 的犯罪小說都在電影創作上息息相關。當然戰前整個社會瀰漫的虛無和悲觀思維（尤其一九三四至一九三七年間人民陣線那種樂觀主義的垮台）、歐洲局勢對政府和崛起的法西斯的絕望和宿命看法（一九三八至一九四〇年），以及世界經濟危機使工廠倒閉、工人失業，電影乃集體反映出一種荒疏、悲愴的氣氛。第一部代表作應是皮耶・雪納（Pierre Chenal）的《無名街》（La rue sans nom, 1933），其以風格化的場面調度以及帶有某種神祕氣息的角色奠定這類電影的基礎。此後曾一度

命名混淆，或稱「民粹通俗劇」，或稱「黑色寫實劇」、「魔幻寫實劇」，後來才正名為「詩意寫實電影」。

理論巨擘安德烈‧巴贊（André Bazin）稱之為「黑色寫實」，以為它代表一種浪漫悲觀主義，「一種將中產階級通俗劇移至工人階級的悲劇」[5]。

詩意寫實並非任何理論學派，也不形成特定類型，它可以存在悲劇、喜劇、偵探劇、驚悚劇中。它主要強調的是一種普遍晦暗、道德淪喪，以及悲觀絕望的氣氛。它的興起與有聲電影有密切關係（片廠和布景忽然變得重要，因為在外景拍攝時無法使收音不受干擾），同時大批俄國及東歐、中歐因革命或法西斯而流亡的移民對這種氣氛也貢獻厥偉（如俄國移民拉薩爾‧密爾森〔Lazare Meerson〕，匈牙利移民亞歷山大‧特勞納〔Alexandre Trauner〕，均以驚人的細節和視覺的處理複製巴黎街頭的氛圍）。簡言之，詩意寫實電影強調氣氛永遠比敘事重要。氣氛均是先由布景製造出一種情緒主調（如渴望、焦慮），契合了調性相似的音樂（尤其如毛理斯‧周伯〔Maurice Jaubert〕的作曲），以及賈克‧普維清亮如詩的對白，凝造出一種封閉、人工化的想像世界[6]。在這個想像的世界中，工人階級掙不出命運的揉弄，都市街頭氣氛惶悚，大量的夜景預示著灰暗、悲劇的人生命題，片廠觀更提供一種壓抑、虛無的空間。然而在這種憂慮不安及低調的生活現實中，卻提煉出一種抒情風格，夾雜著感傷、憶舊的情緒和荒涼的美感。詩意寫實也強調工人階級的環境特色（酒館、咖啡館、租來的房間等）、當時的流行歌曲，以及一種男性相惜的情誼[7]。

何內‧克萊作品是詩意寫實主義甜美的先驅版本。這位出身自前衛運動的導演非常認同低下階層，以一連串轟動世界的作品《巴黎屋簷下》（Sous les toits de Paris, 1930）、《百萬法郎》（Le million, 1931）、《給我們自由》（À nous la liberté, 1932）建立巴黎小人物的人情味和困境中自娛的氣氛。克萊的作品較為輕鬆，常用輕歌劇形式取代對白，不時夾雜著動作喜劇（如追逐）以及布萊希特式的疏離效果。他在適應有聲電影過程中對聲音能有創造性的處理，也痛快淋漓地掌握小人物在工業及都市化中的困境，轟動柏林、紐約、倫敦、東京，影響後來的電影觀念，尤其《給我們自由》的嘲諷工業文明更直接給卓別林《摩登時代》

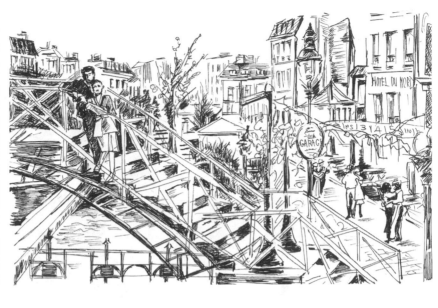

托內的布景以片廠鉅細靡遺的細節著名，此處為卡內《北方旅館》（一九三八年）在片廠內設計的北方旅館及水邊、遠方的巴黎房子、近處的鐵橋，以及旅館前的跳舞男女，都顯現驚人的細緻。

（Modern Times）的靈感。

　賈克・費德（Jacques Feyder）是另一位詩意寫實健將，這位比利時軍人世家子弟對於傳統社會價值十分叛逆，他初時迷戀於劇場，並在演戲途中遇到未來的妻子演員梵絲華・荷瑟（Françoise Rosay），兩人一起創作了許多詩意寫實的傑作，並對後世的導演如馬賽爾・卡內（Marcel Carné）產生巨大的影響。費德的《大賭局》（Le grand jeu, 1934）、《米摩莎公寓》（Pension Mimosas, 1935，又譯《含羞草公寓》）以及複製十七世紀比利時時空的《英雄的狂歡節》（La kermesse héroïque, 1935）都與密爾森及史巴克密切合作，特別講究片廠製造的現實布景細節，以及嚴謹的劇本結構和華麗的對白，同時他妻子荷瑟才華橫溢的表演更彰顯了費德的女性觀點。《米摩莎公寓》女房東愛上養子後心中的道德虛無，《大賭局》中北非外籍兵團軍官看見與老情人酷似的女子的情緒波動，《英雄的狂歡節》中法蘭德斯（比利時荷蘭語區）女人為避免強暴和課稅挺身與入侵的西班牙軍隊周旋，都泛現著一種世故甚至厭世淵藪的世界觀。強調氣氛重於一切的費德其實是說故事高手，其精彩的視覺經營和密爾森精緻傳神的美術設計，常被比擬為法蘭德斯和荷蘭

——拍過《米摩莎公寓》（一九三五年）和《英雄的狂歡節》（一九三五年）的賈克·費德是詩意寫實的健將，也是個強調氣氛重於一切的說故事高手。

的畫家布勒哲爾（Pieter Brueghel）和維梅爾（Johannes Vermeer）的畫風[8]。

承襲費德的卡內原是費德的助手，他出道爲導演後，更直接將詩意寫實的都市景觀和低下階層的邊緣人物，以及悲哀暗澹的氣氛發揚光大。《霧碼頭》（Quai des brumes, 1938）敘述一個逃犯愛上一個碼頭少女，與她的監護人及流氓抗爭終至喪命的悲劇。接著《日出》（Le jour se lève, 1939）仍是黑社會逃犯在閣樓被困垂死掙扎的悲劇。卡內此時已與編劇高手普維密切合作，兩人擅長經營無辜卻命運多舛的戀人短暫幸福後註定分離的宿命鴛鴦主題。美術托內充滿陰影、霧氣的都會角落氣氛，既寫實又抽象，使角色陷於其中而無法掙脫，加上普維尖銳而充滿睿智的對白，使卡內三〇年代作品成爲法國片廠電影登峰造極之作。卡內和普維都認爲在不合理世界得到幸福和愛情是不可能的，他們從費德處承襲一種在艱苦環境淬鍊出的

尖酸風格，不過，創作背後對人性弱點深切的理解和同情卻沖淡了費德的辛辣苦澀，反而沾染著濃郁的憂鬱和傷懷。

這裡須提一下演員在詩意寫實電影中扮演的角色。除了布景、對白及氣氛之外，演員常是大家辨識詩意寫實的圖徵。其中又以卡內和普維創造的尚‧嘉賓（Jean Gabin）為典型受困英雄之代表。對法國人而言，嘉賓粗壯沉默的反英雄形象，既是受壓抑的工人階級，又是法國消逝中的尊嚴象徵。除了嘉賓之外，尚有以馬賽小人物著稱的黑穆（Raimu）。黑穆在馬歇爾‧帕紐爾（Marcel Pagnol）的馬賽三部曲《馬里奧》（Marius, 1931）、《芳妮》（Fanny, 1932）及《西塞》（César, 1936）中扮演羸弱的父權象徵，以南方口音演活了幽默、懷舊式的父親角色。綜合來說，詩意寫實是非常雄性風格的創作，男性角色直接指陳了法國人的心理困境。

比卡內更會用嘉賓的是朱里安‧杜維威爾（Julien Duvivier）。曾為費德和賴比葉做副導的杜維威爾在三○年代因多產著名，也以《外籍兵團》（La bandera, 1935）、《他們五人》（La belle équipe, 1936）、《逃犯貝貝》（Pépé le moko, 1936）、《舞會手冊》（Un carnet de bal, 1937）、《窮途末日》（La fin du jour, 1938）一連串表演出色的電影，塑造嘉賓和他自己的神話。杜維威爾曾當過演員，最能捕捉嘉賓那種宿命悲觀的社會邊緣人形象。他的世界氾濫著困頓、失敗惶悚的氣息，所有奮鬥都徒勞無功，而社會整體是腐化墮落愚蠢又欠缺活力的。杜維威爾擁有純熟的攝影機運動及長鏡頭技巧，但擅於以失敗的角度探討個人的悲劇。《逃犯貝貝》中的罪犯為逃避法國警察，躲在政府行政管轄權不及的阿爾及亞特區，卻為了愛情冒死出困走上末日；《舞會手冊》寡婦徒勞地尋找當年各個舞伴；《他們五人》中五個工人中了彩券卻從此敗亡分離，這些都是杜維威爾作品中典型的男性英雄 vs. 神祕女性。

詩意寫實的巔峰應屬尚‧雷諾瓦（Jean Renoir）。他是繪畫大師奧古斯特‧雷諾瓦的兒子，自然繼承了

尚‧雷諾瓦的作品一向以平等而溫柔婉約的人文主義，包含著角色的弱點，從而從作品底層浮現生命和人性的光輝。

父親的印象主義風格。這位熱愛自然、熱愛生命的法國電影巨擘，在創作風格上受到印度宗教、劇場的喜劇（Comédie d'Art）、文學的自然主義、政治的左翼人民陣線，以及同儕詩意寫實風格的影響。然而他的悲觀不似杜維威爾或卡內那般徹底，他創造的角色固然因為環境而有內在的憂傷，但是末了都以一種平等而溫柔婉約的人文主義，包容著角色的弱點，從而自作品底層浮現生命和人性的光輝。《母狗》（La chienne, 1931）、《包杜落水記》（Boudu sauvé des eaux, 1932）、改編自高爾基（Maxim Gorky）小說的《在底層》（Les Bas-fonds, 1936）、《藍治先生的罪行》（Le crime de monsieur Lange, 1936）、改編自莫泊桑（Guy de Maupassant）小說的《鄉村的一日》（Une partie de campagne, 1936），以及《衣冠禽獸》（La bête humaine, 1938），都散發著悲涼卻抒情的況味。可怪的是，這些電影還都牽涉到謀殺、通姦等罪行，只不過雷諾瓦對傳統道德並不看重，反而透過精湛的場面調度和景深處理，在一種自然不造作的氛圍下彰顯角色在環境籠罩和遏止不住的熱情下值得同情的行為。

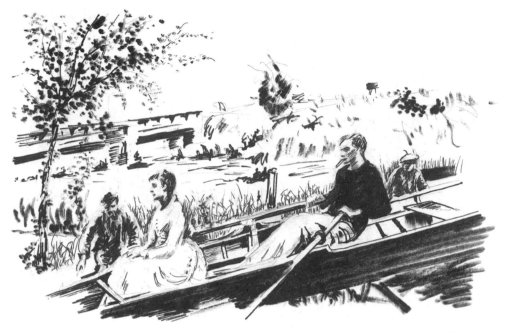

尚‧雷諾瓦的電影被譽為寫實之抒情詩，《鄉村的一日》（一九三六年）敘述天真少女郊遊，在鄉村被男子勾引，日後卻念念不忘那日的美麗愛情。雷諾瓦的構圖：遠處風吹草偃，河水湯湯，近處兩個叼菸的男子和旁觀者，以及美麗憧憬的少女表情，皆歷歷在目。

雷諾瓦最重要的兩部作品《大幻影》（La grande illusion, 1937）及《遊戲規則》（La règle du jeu, 1939）相當程度宣告了戰爭的序曲，以及詩意寫實時代的結束。《大幻影》的背景是第一次大戰時德軍看管的俘虜營，德國軍官與俘虜軍官間發展出一種階級及文明程度接近的惺惺相惜情感，但是戰爭的界線到底使這個情感成為對立的悲劇。《遊戲規則》則敘述一群貴族到鄉村別墅度假，卻演生出多重跨主僕及友情關係的戀愛多角習題，導致終於有人喪命的悲劇。拍這兩部電影時，二戰已顯然在國際醞釀，雷諾瓦尚舉著愛的理想與信仰，卻悲哀地注視著人類自己製造的無謂悲劇。這兩部被世界學者允為傑作的《大幻影》和《遊戲規則》輝耀著雷諾瓦最流暢及複雜的場面調度（如攝影機運動、深焦攝影和前後景深的對比），慕尼黑協定的陰影和對戰爭的憂慮，反映在人際關係的惶悚上，也暴露了現代法國根深柢固的偏見和腐敗。片子夾雜著悲喜劇的交替腔調，見證了雷諾瓦一貫戲劇與人生對比的啟悟契機，也說明了為什麼楚浮尊稱他為「世界上最偉大的導演」。更使我們了解，為什麼他對五○年代新浪潮有巨大的影響。

《大幻影》大受美國羅斯福總統的推崇，在紐約連映了二十六週不下片，可是在義大利和德國卻被墨索里尼和戈培爾禁了（同時被禁的還有費德的《英雄的狂歡節》）。《遊戲規則》在法國推出，票房慘敗，被批評爲「傷風敗俗」，使雷諾瓦心灰意冷。幾個星期後二次世界大戰爆發，雷諾瓦黯然離開法國，十四年後才重返祖國拍片。

從三〇年代到戰前，法國電影主流事實上是雷諾瓦、卡內、費德、克萊、杜維威爾幾人所主導（當然當時還有其他的創作者，如自德國及俄國流亡來的派布斯特〔G. W. Pabst〕、安納托・李維克〔Anatole Litvak〕、麥克斯・歐弗斯〔Max Ophüls〕、勞勃・西德馬克〔Robert Siodmak〕、沙夏・紀德希〔Sacha Guitry〕和佛利茲・朗〔Fritz Lang〕）。前衛出局，詩意寫實反映了一般人的憂心忡忡，當然也有人指責由於詩意寫實道德淪喪的主題和氣氛，影響了法國在面對敵軍時竟然鬥志消沉，沒怎麼抵抗就淪陷了。這個說法並無佐證。

可以確定的是，詩意寫實對五〇年代末的新浪潮，以及八〇年代的類型電影有長足影響。至於二次大戰之後在義大利興起的新寫實主義（Neo-realism）更是法國詩意寫實的直接傳人，新寫實主義的大將，諸如羅塞里尼（Roberto Rossellini）、狄西嘉（Vittorio de Sica）均奉稱卡內和杜維威爾爲他們的恩師。[9]

戰爭與淪陷
國家挫敗，電影勃興

一九三九年法國普遍理解所謂慕尼黑協定並不可靠。大部分電影並不觸及現實，只有三部電影並未採取

逃避主義心態。《人質》（Les stages, 1939）、《威脅》（Menace, 1939）[10] 卻過度樂觀地以爲團結就有希望，唯一替法國第三共和敲出喪鐘的，只有誠實而睿智的《遊戲規則》。

一九三九年八月，德俄簽訂互不侵犯協定，同意瓜分波蘭。九月德軍入侵波蘭，法國、英國均向德國宣戰。但法國其實並未有備戰實力，僅被動地建立了馬其諾防線，有六個月並未發生戰爭，史稱「假戰爭」（phony war）。一九四○年五月，德軍繞過馬其諾防線，直攻法國低地，一個月後占領了法國首都，政府要員全落跑了。一九四○年六月法德簽訂停戰協定，法國在英德戰爭中採取中立立場，而法國此刻也在屈辱中分裂爲北方／西方的「淪陷區」，和剩下無甚經濟及軍事價值的南方「自由區」。北方由德軍占領，南方則在德國監管之下，由八十歲老將軍貝當在維希組成傀儡新政府。許多人於此時逃至南方，躲避德國人的統治，卻發現維希政府比淪陷區更不自由，因爲老貝當當麼弱，耳根又軟，要求人民犧牲來成就納粹的獨裁，並以「工作、家庭、祖國」口號取代革命後的法國立國精神「自由、平等、博愛」。

一九四二年盟軍進軍北非，德國順理成章結束了貝當政府，直到一九四四年八月盟軍攻進巴黎，才解放了法國被德國的統治。這段歷史是法國最傷痛的段落之一，雖然有人採合作通敵的姿態，也有地下反抗軍激烈抗戰，但大部分法國仍如往昔過日子，電影更出奇地繁榮。比方一九四三年，法國片年產量竟達八十二部，比戰時平均多產二十部，也比德國片年產多二十部。[11]

假戰爭期間，電影製片暫停，製片廠被軍事徵用爲兵營和倉庫，所有的人也徵召入伍。許多電影人經由自由區或北非離開法國開始了流亡生活，雷諾瓦、杜維威爾、克萊、歐弗斯、嘉賓和演員蜜雪兒‧摩根（Michelle Morgan）、馬塞‧達力歐（Marcel Dalio）、尚-皮耶‧歐蒙（Jean-Pierre Aumont）、查爾斯‧鮑育（Charles Boyer）[12] 去了好萊塢；費德帶著演員妻子荷瑟避往瑞士。此外，皮耶‧雪納去了南美，演員路易‧朱維（Louis Jouvet）也透過瑞士巡迴列國表演跑到了南美。女演員丹妮爾‧達希娥（Danielle Darrieux）短暫爲淪陷區拍片，也曾被逼去德國，一九四二年乾脆早早宣布退休了事[13]。與她一樣不演戲的

還有莫里斯‧雪佛萊，他為救猶太朋友，曾為德國人唱歌，但末了亦宣布退休不演戲[14]。尚‧貝諾瓦-列維（Jean Benoît-Lévy）則到紐約以社會研究著稱的新學院（New School）任教。電影在自由區及淪陷區的放映也不盡相同。一九四二年以前，自由區可看到英國、美國電影，之後就只能看過去拍的舊法國片了。

其時硬體設備均在淪陷區，自由區則擁有較多逃來避難的影人。德國宣傳部長戈培爾透過維希政府，企圖對法國電影全面控制。底片全從德國烏發（UFA）片廠及托比斯（Tobis）公司進口，同時戈培爾計畫壟斷所有沖印、發行、映演管道，沒收猶太裔的物業及戲院，強制法國市場只映德國和義大利電影，整個產業被德國人壟斷了三分之一。唯此時法國人表現出異常的愛國心，大家齊心抵制軸心國宣傳片，熱情地支持法語電影，結果，法國電影界反而享受了一段時期的興盛風光。一九三三年法國全年觀眾人次是兩億五千萬，到了一九四二和一九四三年，觀眾人次更突破到三億人次的驚人紀錄[15]。

此外，因為老將紛紛避走國外或藉故退休，維希政府也提供新手夢寐以求的發展空間，新的導演紛紛由副導、剪接、對白編劇升格擔任，諸如克勞‧奧湯-拉哈、賈克‧貝克（Jacques Becker）、羅伯‧布列松（Robert Bresson）、昂希-喬治‧克魯佐（Henri-Georges Clouzot）、尚‧德拉諾瓦（Jean Delannoy）、克里斯興-賈克（Christian-Jacque），都成了淪陷期的大導演。演員也起了換代作風，新面孔如尚‧馬黑（Jean Marais）、路易斯‧喬丹（Loius Jordan）、塞吉‧雷基亞尼（Serge Reggiani）、瑪德琳‧何本桑（Madeline Robinson），都在淪陷時期嶄露光芒[16]。

納粹在法國建立了大陸（Continentale）偽法國電影公司，並在巴黎重建烏發及托比斯公司，戰爭期間共拍了兩百二十五部電影（其中維希政權下出品三十五部，大部分重心仍在巴黎），雖然影片和劇本都須經維希政府和德國雙重電影檢查，並明白公布不得任用猶太裔法人。作品中甚少有宣傳片，大部分仍是充滿逃避主義色彩的喜劇、驚悚片、歌舞片和古裝劇。這些娛樂傾向的電影正符合戈培爾反品質的政策，他主張淪陷區及傀儡政權下的法片應「輕鬆、污穢、盡可能粗俗」，他希望法國人拍腐蝕人心如鴉片般令人上癮喪志的

電影，因爲任何嚴肅電影都會被視爲助長反抗的意圖。戈培爾疾呼要「阻止一切民族電影工業的創立」，要

法國電影側重娛樂。總而言之，對於德國電影在世界市場的霸權上亦有助益，尤其法語片在

拉丁美洲能成爲販賣德語片的籌碼，對德國整體電影市場經濟效益。

由是，法國電影拍攝在戰時既沒有減少，而且因爲無其他娛樂競爭，觀影人次反而增加許多，有

85％市場占有率。淪陷時另一奇特的現象則是維希政府替法國電影的結構、體制及多種文化、教育扶植做了

完善的規劃。兩個重要的規劃人奇·德加莫（Guy de Carmoy）和路易-伊米爾·加里（Louis-Émile Galey）

在戰前已提出「電影工業組織委員會」（Comité d'Organisation de l'industrie Cinématographique，簡稱

COIC）來復興電影工業構想，包括減少票價稅、稽查抽查控制票房收入、減少私下不名譽交易、建立高等電

影學校（IDHEC）、支持拍片低利銀行貸款、鼓吹短片拍攝等等。這即是當今法國國家電影中心（CNC）的

前身。

德加莫和加里後來因與地下反抗軍合作，先後被捕送往集中營，但貝當政府將他們規劃的COIC付諸實

現，替法國電影界打下至今仍倚賴的堅固基礎，而且確定扶植電影生存爲首要任務及政府輔導、培育人才等

優秀施政理念[17]。

淪陷時期的電影益發在布景及內容上風格化。古裝劇陳設異常豪華，表演亦不再是流派雜陳，而是偏向

與日常生活脫節的劇場方式，華麗的台詞、抽象詩化的表達，收斂起詩意寫實下層巴黎人那種直截了當的寫

實方式。根據美國學者道德利·安德魯（Dudley Andrew）的分析，過去詩意寫實衍化成兩種方向，一是強

調懸疑驚悚的「黑色電影」，另一種是聰穎活潑的「寓言劇」[18]，寓言混合了哲學和幻象，背景往往是孤立

遙遠的地區，精緻靜止的畫面也取代了流暢的場面調度，如發生在遙遠客棧的《紅手古比》（Goupi mains

rouges, 1943）及神話式的《奇幻之夜》（La nuit fantastique, 1942）。淪陷時期電影在道德主題上也彷彿反映

現狀般，模糊和曖昧，善惡不分，價值中立，在國難當前拍電影的人都怕面對道德檢驗。在克魯佐最著名的

淪陷電影《烏鴉》（Le corbeau, 1943）結尾有瘋狂的市民說：「你們太奇怪了，以爲人只能分好人壞人。好的就是光亮的，壞的就是黑暗的，但是光亮和黑暗的界線在哪裡？（此時燈影開始搖動）哪裡是邪惡的界線？你知道你站在哪邊嗎？想一想、摸一摸你的良心，你也許會大吃一驚呢！」

淪陷時另一特殊現象是女人電影的盛行。強悍的女人對比出男性的脆弱，這是電影界對維希政府的象徵性表達，也是男性尊嚴集體的挫敗心理。女性電影也頌揚犧牲自己成全別人的母親，是另一種變相的愛國主義。如尙‧格萊米永（Jean Grémillon）以善（水壩工程師及工人）與惡（城堡及貴族）對抗的《夏日之光》（Lumière d'été, 1943），即以城堡象徵維希政府的腐敗。他的另一部作品《天空屬於你們》（Le ciel est à vous, 1944）則描述法國農人爲抵抗而犧牲一切的愛國主義。格萊米永在此片中捕捉了生動的老百姓語言與姿態，將三〇年代那種失敗的宿命觀拋諸腦後，代之以勤勞、忠誠、勇敢，這些團結、自我犧牲的集體英雄所頌揚的光明價值。電影受到維希政府大力的推崇，另一方面，抵抗軍的地下報也常以此片爲法國抗德的象徵。

通敵者的爭議
愛國還是賣國？

淪陷時雖然創作者都避免碰觸現實，將題材焦點移至古裝劇，然而仍有部分電影在日後引起是否通敵叛國的爭議。克魯佐的《烏鴉》即是這種歷史悲劇的爭議焦點。克魯佐原爲作家，長於驚悚劇，《烏鴉》是他爲德國大陸公司所拍。內容是一個小鎮出現一封署名「烏鴉」的惡毒匿名性，使得全鎮風聲鶴唳，互相疑神疑鬼，最後導致了謀殺。克魯佐巧妙地用懸疑的方式顯現每個人都可能是烏鴉（烏鴉在法文俚語中指寫黑函

克魯佐著名的淪陷時期電影《烏鴉》（一九四三年）被德國人禁演，又被法國地下反抗軍大肆攻擊。法國解放後，克魯佐被視為法奸而遭到驅逐，成為歷史悲劇的犧牲者。

的人），從而每個人心中都可能潛伏著邪惡。封閉的小鎮其實是淪陷法國充滿瘋狂及背叛的縮影，反威權的內容其實暗合反納粹及反維希傀儡的訊息。整體而言，《烏鴉》是淪陷時期的傑作，其統合的虛無氣質與詩意寫實接近，而其嘲笑小鎮市民表面紆貴內裡墮落扭曲的世故，實則是批評布爾喬亞的左翼立場[19]。德國人當時禁止此片在德國上映（因為戈培爾怕德國人模仿此片會攻擊蓋世太保），然而它卻被地下反抗軍大肆攻擊，認為它是一部賣國通敵的電影。

法國解放後，COIC被一個臨時的共黨軍事檢察當局「法國電影解放委員會」（Comité de Libération du Cinéma Français，簡稱CLCF）暫代，克魯佐立刻被視為法奸，即使名作家沙特（Jean-Paul Sartre）和編劇普維為他聲援，克魯佐自己亦辯稱此片被德國禁映，所以當然不是為德宣傳，其編劇路易‧夏凡士（Louis Chavance）也說明此劇在一九三三年已寫好，不可能通敵，然而委員會仍判決此片為「反法、支援納粹」，克魯佐和演員被密告為法奸，之後被驅逐出法國，一年後才回來，以後只專注拍攝與《烏鴉》氣氛相近的懸疑驚悚類型片而在商業上頗有建樹。諷刺的

是，《烏鴉》後來禁令取消，有人高倡此片爲法國電影藝術的巔峰，這固然是矯枉過正，不過歷史的爭議到底對一個導演的尊嚴傷害甚大！

卡內是另一個在淪陷區拍片造成爭議的導演。一九四二年，他拍了《夜間訪客》（Les Visiteurs du Soir, 1942），象徵意涵濃厚。故事敍述地獄使愛上了公主，卻被酷似希特勒的魔鬼將他倆變成石頭，囚禁在噴水池旁。電影的結尾兩尊石像仍發出心跳聲，而且兩個心跳聲合而爲一，卡內顯然和普維暗示德國雖然占據了法國的身體，卻占領不了法國的心，看懂的觀眾給了他巨大的迴響，熱烈地藉票房來表示他們的愛國心。

《夜間訪客》、《烏鴉》和賈克‧貝克的《紅手古比》，以及克里斯興‧賈克的《誰殺了聖誕老人》（L'Assassinat du Père Noël, 1941）均秉持封閉空間爲背景指涉淪陷中的法國，也都受到觀眾歡迎。諷刺的是，雖然過渡共黨政府大力推薦光明的《天空屬於你們》，賣座卻不理想，反而以上幾片特別能吸引觀眾。

淪陷區受歡迎的另一部電影是尚‧德拉諾瓦所拍的《永恆的輪迴》（L'Éternel retour, 1943）。這是由考克多根據華格納歌劇《崔斯坦和伊索德》（Tristan and Isolde）改編的作品。另外《帝國上校邦卡拉》（Poncarral, colonel d'Empire, 1942）將維希政府影射爲路易十八的復辟王朝，主角上校邦卡拉以自己家爲堡壘與敵人英勇抗爭，使法國人大聲鼓掌，視之爲淪陷的象徵。檢查單位並未看出影射狀態，上片幾個月後，法國地下軍領袖的外號也變成了邦卡拉，足見其奧妙之處。不過，日後亦有人指稱此片爲投敵（德）派電影，男主角是一個「高大棕髮的亞利安人」（日耳曼人），的確容易引起崇拜德國人的誤會。

卡內的《天堂的小孩》（Les Enfants du paradis, 1945）則是淪陷區拍出來能代表法國精神的電影。這部作品花了兩年才完成，過程艱辛，受到納粹的干擾破壞，演員也被逮捕，一直到戰後解放才公開放映，受到觀眾熱烈的歡迎。《天堂的小孩》角色眾多，長達三小時，敍述四個男人愛上同一個女子，以及他們眼中理想的她。全片各種層次的愛情關係，夾雜著劇場片段，如詩如夢，戲夢人生，又回復到戰前詩意寫實的完美風格。

戰後一切都在復員當中，戴高樂代表自由區第四共和解放委員會，與地下反抗軍合作，防止任何英美軍隊插手。解放委員會忙著抓法奸，主張嚴格審判與德國人友善的電影界人士。其中文學家兼導演沙夏·紀德希、克魯佐、演員阿蕾蒂（Arletty）、雪佛萊都受到懲罰。阿蕾蒂和男演員皮耶·佛瑞士內（Pierre Fresnay）還坐了個短期牢才被釋放。阿蕾蒂以《夜間訪客》和《天堂的小孩》創造了淪陷時代的巴黎女人理想典範，風趣幽默又不拘泥傳統，她的美也帶著一種飽經世故的慧黠冷靜。然而，因為淪陷期間與一德國軍官發生愛情，坐牢後也有三年被禁止拍戲，這位幽默的演員為自己辯護說：「我的心屬於法國，但我的身體是國際的。」[20] 諷刺的是，她在《天堂的小孩》中的角色後來被認定為「不可摧毀的法國精神象徵」[21]。紀德希則被刻上「國恥」污名（indignité nationale）。

淪陷時期其實真正通敵的影藝界人士並不多，少數法西斯傾向的演員如侯伯·勒·維岡（Robert le Vigan）曾幫德軍做宣傳廣播，被判十年勞役，沒收財產。他後來逃離了法國。編劇以及政論家侯伯·巴西拉奇（Robert Brasillach）則被槍斃。

導演克里斯興·賈克就曾說：「儘管有壓迫、束縛、危險、眼淚和恥辱，然而法國電影拒絕死亡」，堅定地、高高地舉起了自己的火炬。」[22]

整體而言，法國電影在淪陷期出現的傑作相當多。由於不碰現實，多半寄情於古裝歷史或寓言神話。雖然擅於操作攝影機運動的大師如克萊、雷諾瓦、歐弗斯都流亡在外，使電影圈的攝影風格驟然看來更重靜止的構圖，卻也因此重視編劇、修飾對白，並統一表演方法，提高層次。淪陷期的電影實際上昇華了法國電影的專業精神，製造出一種雅緻古典的傾向，為即將在戰後穩固的品質傳統鋪下康莊大道。

1　Vincendeau, Ginette, *Encyclopedia of European Cinema*, British Film Institute, Redwood Books, Great Britain, 1995, p.154.

2　Hayward, Susan, *French National Cinema*, Routledge, London and New York, 1996.

3　馬路喜劇：法國約兩百年前盛行的有關婚姻、外遇的喜劇與鬧劇。

4　二十世紀最多產、最暢銷的法語偵探小說家，出生於比利時，從一九二一年起寫作六十年，共出版四百多部小說，其中以馬戈探長這個反英雄角色最為著名，共出了七十六本。生活經歷豐富，特別能掌握市井小民的生活，被稱為「心理偵探」鼻祖。他的書已被引進台灣，計有《雪上污痕》、《探長的耐性》、《黃狗》、《屋裡的陌生人》等。

5　同註2，p.148.

6　Bandy, Mary Lea, *Rediscovering French Cinema*, N.Y.: The Museum of Modern Arts, 1983, p.119.

7　同註6。

8　布勒哲爾（1525-1569）為十六世紀法蘭德斯一個重要的繪畫家族，活動範圍在今日的比利時、荷蘭之間，畫風以充滿幻想的田園與風俗畫著稱。維梅爾（1632-1675）是荷蘭風俗畫家，畫風以纖細、恬靜、優雅著稱，傳世之作甚少。

9　Shipman, David, *The Story of Cinema*, St. Martin's Press, New York, 1982, p.641.

10　同註9。

11　同註9，p.642.

12　同註11。

13　同註6，p.80.

14　同註13。

15　Williams, Alan, *Republic of Images: A History of French Filmmaking*, Harvard University Press, Massachusetts, 1992, p.250.

16　同註15，pp.260-261.

17　Nowell-Smith, Geoffrey, *The Oxford History of World Cinema: The Definitive History of Cinema Worldwide*, Oxford

18　Press, London, 1996, p.347.

19　同註17。

20　Charles Ford著，朱延生譯，《當代法國電影史》（*Histoire du Cinema Français Contemporain 1945-1977*），北京，中國電影出版社，一九九一年，p.4。

21　同註15，pp.260-261.

22　同註17。

同註17。

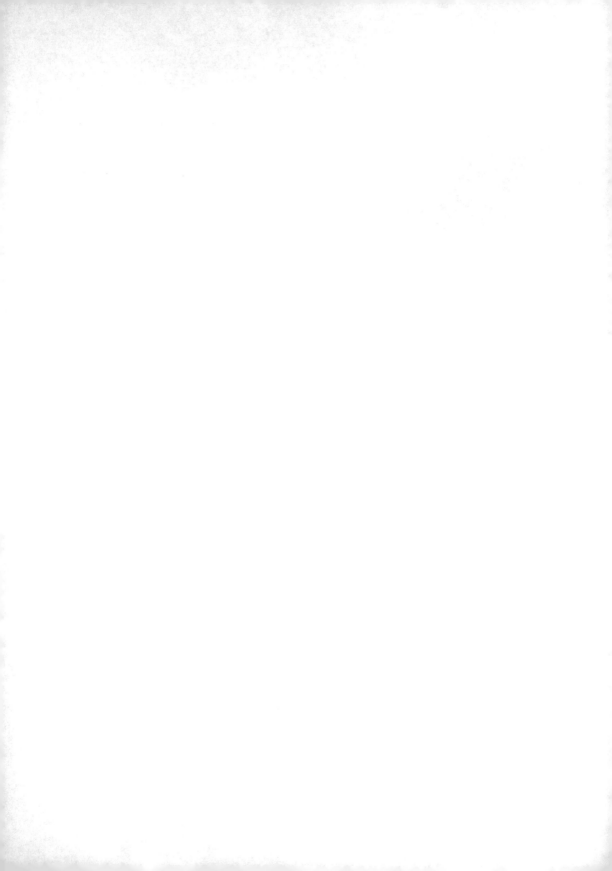

戰後
古典主義的建立

光復與重建

工業基礎與古典主義構築

一九四四年六月六日盟軍在諾曼第登陸，收復歐洲被德國占領的地區。法國戴高樂代表自由區接收淪陷區，與地下抵抗軍合作，不讓英美插手法國接收事宜，老百姓與解放委員會開始抓法奸。電影界有一陣風聲鶴唳，這是戰後電影第一次清理產業界，但是更大的電影界整合卻在不久之後，因美國好萊塢電影壓境，法國電影界乃展開強烈的對抗動作。

一九四六年法國總理布魯姆為了償還美國的戰爭債務，與美國國務卿簽訂布魯姆·彭斯協定（Blume-Byrnes Agreement），該協定犧牲法國電影的既有保護政策，即放棄對美國影片進口一百二十部的配額度，以換取法國奢侈品出口至美國。

淪陷期間法國看不見美片，這項協定一出，法國一年湧進四百部美國影片，使美國片在法國的市場占有率成為50％；法國本土電影成本只是美片的七分之一或八分之一，在製作品質上本來已吃力追趕，面對多達三倍美國片進口，法國片驟然在市場的比率只剩30％。電影界為此十分憤怒，左翼人士乃組成「保衛法國電影委員會」，發動群眾上街示威抗議，要求政府廢止布魯姆·彭斯協定。

在此同時，我們必須回到淪陷時期貝當維希政府對法國產業基礎的貢獻。COIC工業組織委員會在淪陷期建立，一九四六年重新改組成為國家電影中心（CNC），建立電影由國家規劃財務及票房管理之原則。貝當政府也在一九四六年建立電影檢查法（規定十八歲為看電影合法年齡，一九四二年更降低為十六歲）。更重視培育人才，建立高等電影學院（IDHEC），這些都在光復後繼續發揮功能，提供法國電影復興的堅實基礎。

電影界在美國威脅下，採取發展彩色沖印技術、提高投資增加競爭力來應變，同時推動與西班牙、義大

利、英國、德國大量合作製片，另外也延續COIC低率貸款補助電影資金的原則。然而成效不彰，電影界情緒益發反彈。一九四八年國家在壓力下廢止布魯姆-彭斯協定，恢復限制美國每年進口一百二十部影片的配額制，另外更提高戲院每季應放映法國片時間的門檻規定，由四週改為五週，保護法國本土電影的曝光率。由是，法國片產量由一九四七年的數十部，暴增到一九四九年的上百部。更可貴的是，CNC發明票房附稅自動補助金（Taxe spéciale additionnelle, 簡稱TSA）的制度，從根本救了法國電影，也成為政府輔助電影產業的良好典範。CNC在一九六〇年更發展出預支票稅制度（avance sur recettes）及選擇性輔助制度，加上銀行減稅貸款之鼓勵投資方案（Société pour le financement du cinéma, 簡稱SOFICA），使法國建立國家電影擁有各種可以仰賴的財務、法令及相關支援。這套完整的配套規劃，讓法國電影在好萊塢威脅下得以蓬勃。乃至九〇年代，法國更領導世界與美國的自由貿易（GATT及WTO）抗爭，力持影視產品為文化，因此不適用於完全開放的自由貿易原則，可以有保護政策的「文化免議」（cultural exception, 又稱「文化例外」）。

法國此等強悍的電影文化論調，使法國電影在戰後繼續穩定繁榮，創作及技術人力充沛，在一九五七年更創下四億觀眾人次的紀錄。戰後的電影一般而言，講究製作價值，技術優異（剪接流暢、攝影純熟），捨得花錢（用大明星，講究服裝及布景），也強調特殊的法國/歐洲品味。就精神內涵而言，它們延續了前衛電影和詩意寫實的傳統，以及淪陷期出現的精緻化/片廠化傾向，強調品質，為法國打下古典主義的基礎，但是也在長時間的高舉製作價值下，喪失了清新的原創力，使得未來由楚浮帶動的初生之犢大聲咒罵這些「品質的傳統」（tradition of quality），嫌他們拘謹顧預，矯揉妝束，欠缺電影本質的魅力。

從戰爭哀歌到商業類型

黑色電影、喜劇、歷史古裝

戰後出現的代表性作品，首推雷內・克萊芒（René Clément）所拍的《鐵道的戰鬥》（La bataille du rail, 1946）。這部抵抗軍與敵人在鐵道上的戰鬥史詩，混合了紀錄片的片段，常被人用來與義大利新寫實主義的《不設防城市》（Roma, città aperta, 1945）相提並論。克萊芒以細節綿密的場面調度，配合紮實的劇本，凝造出崇高和悲壯的氣息。其中幾個鏡頭，如被槍決的犯人臨死前注視的蜘蛛網、火車出軌後被壓爛的手風琴，都予人深刻印象。《鐵道的戰鬥》得到許多獎項，觀眾也大表歡迎。在一九五二年，克萊芒再推出《禁忌的遊戲》（Jeux interdits, 1952），將被義大利轟炸而喪失雙親的都市小女孩，放在收養她的農家環境中，以檢視戰爭對人性的斷傷。電影秉持詩意寫實傳統，對童年純淨與成人的偏差邪惡有明確的對照。

戰爭與反映現實的電影其實並不特別流行。法國人怕面對羞辱（投降）及罪惡感（通敵），戰爭的歷史化成電影只能拍拍地下抵抗軍而已。[1] 克勞・奧湯-拉哈和名編劇搭檔尚・歐杭希（Jean Aurenche）以及皮耶・波斯特（Pierre Bost）合作的《穿越巴黎》（La traversée de Paris, 1956）敘述戰時一個狡猾又有點幼稚的計程車司機與自以為是又專制的知識分子（尚・嘉賓飾），一同開車將一頭宰了的豬橫越巴黎載至黑市市場，內容幽默尖銳，算是一部代表作品。此外，一直到六〇年代初亦有零星的戰爭片，反映韓戰、越戰及法屬地阿爾及利亞殖民戰的實況。

許多創作者努力想回到詩意寫實的傳統。黑暗及夜景是此一時期仍風行的視覺美學，然而它卻被逐漸風格化成了某種低下階層流氓或男性幫派黑社會的驚悚片要素。此時的電影中流氓社會已與詩意寫實時代大相徑庭。新的流氓吃香喝辣，穿著剪裁合適的西裝，開著美國名車，住豪華公寓[2]。由黑色犯罪小說連載（如

喬治・西默農）改編的驚悚片和變奏的警匪片都大受歡迎，與現實相比的是誇張的戲劇類型。其中在淪陷期

以《紅手古比》崛起的賈克・貝克被視爲淪陷期最好的作品之一）。

貝克是尚・雷諾瓦培養的新秀，一生作品並不多（只有十三部），卻因藝術價值及技巧高超在法國電

影史上擁有一席之地，尤其戰後的《金盔》（Casque d'or, 1952）、《安東尼夫婦》（Antoine et Antoinette,

1947）、《愛德華和卡賀玲》（Édouard et Caroline, 1951）都受到後來新浪潮導演的尊崇，認爲他精妙的巴黎

社會環境摹寫，以及掌控得宜的剪接，是法國電影的珍貴傳統。貝克曾說：「我是法國人，我拍法國人，我

觀察法國人，我對法國人有興趣。」[3] 貝克這股「法國」，即是法國古典電影不可缺之一環。他的代表作《金

盔》由著名的社會新聞改編，敘述世紀末一個滿頭金髮、外號《金盔》的妓女被兩個流氓爭奪，最後發展成

戀愛悲劇。電影構圖優美，寫景深細熨貼，愛情又浪漫至情，尤其女主角西蒙・仙諾（Simone Signoret）的

表現蔚爲經典，光是兩個男人爭著與仙諾跳舞，看她一圈圈旋轉，眼光卻落在另一個男人身上，即是令人歎

爲觀止。

貝克另一部乘勝追擊的流氓片是《不准碰這賊款》（Touchez pas au grisbi, 1953），這次兩個流氓搶奪的

是金條，爲男主角尚・嘉賓和李諾・馮士哈（Lino Ventura）鏤刻入裡的表演，建立男性在蒙馬特夜生活流

連、粗獷俗鄙的雄性流氓社會雛形。也許受到雷諾瓦的影響，貝克作品常透露出真正人性的溫暖，在這種重

技匠的年代比較稀有。

西蒙・仙諾的丈夫伊夫・阿來格雷（Yves Allégret）亦是黑色電影的高手。阿來格雷的聲譽在戰後，尤其

是四〇年代末期，到達顛峰。他的黑色電影替法國社會蒙上一層悲觀的色彩，是缺乏詩意的「詩意寫實」復

辟。他重用西蒙・仙諾，但是電影中的女角顯示阿來格雷對女性非常嫌惡，比起戰爭中影片裡那些強悍求生

救國的女性而言，正是完全相反的性別看法。他的《翁維的黛黛》（Dédée d'Anvers, 1948）及《如此美麗的小

海灘》（Une si jolie petite plage, 1949）均是一此類型代表作（兩片均由仙諾主演），強調劇情的結構張力，也

是法國電影史上少見以憎惡女人和絕望爲主題之作。

至於以《天堂的小孩》成爲法國片廠古典風格表率的導演卡內，在光復後力圖重建詩意寫實，拍出以戰爭淪陷時的黑市爲背景的《夜之門》（Les portes de la nuit, 1946），但是時代已經改變，那些戀情及荒涼的主題已與現世環境扞格不入，美術托內精細雕琢的布景也顯得過時造作。電影公映後票房慘敗，成爲詩意寫實主義的終結者。

卡內後來再用嘉賓拍了由西默農犯罪小說改編的《海港的瑪莉》（La Marie du port, 1950），用仙諾拍了左拉的《紅杏出牆》（Thérèse Raquin, 1953），以及改弦易轍向年輕人靠攏的《茱麗葉，又名夢的鑰匙》（Juliette ou la clé des songes, 1951），卻都不甚成功。一代巨匠自此江河日下，再也沒能回到《霧碼頭》、《天堂的小孩》那般藝術高峰。

因爲《烏鴉》事件被禁拍電影三年的克魯佐，在回到法國又開始拍片後也走向懸疑犯罪及人類內心邪惡的黑暗領域。這位被稱爲有如「瑞士鐘錶一般準確」的懸疑大師，拍片選材範圍廣而手法靈活。但是經過審判等醜陋的通敵事件，加上衰弱的健康，他作品中流露出一種對人的憎惡，成爲拍「恐懼」的大師。他的幾部戰後片《賭注已下》（Quai des orfèvres, 1947）、《曼儂》（Manon, 1948）、《恐懼的代價》（Le salaire de la peur, 1953）和《魔鬼的女人》（Les diaboliques, 1955）都呈現殘酷及悲觀的世界，在這裡「美和溫情沒有位置，愛和友情也極稀有，這世界並非沒有情感，情感都指向占有慾和沉淪。他把角色剝開，讓大家看到的眞實是：野心、色慾、仇恨、膽怯，結果必是暴力……以及不自然的死亡，如謀殺和自殺。」[4] 克魯佐執著於驚悚類型的表面，並不將以上所言帶向社會批判，雖然有人以爲他對人性貪婪和犬儒式的口吻是一種對「資本主義」的批評。[5]

《魔鬼的女人》堪稱恐怖經典，片尾由分鏡、燈光及聲響造成的懸疑，以及被謀害的溺死丈夫由浴缸瞠

克魯佐重回法國後走向懸疑犯罪及人類內心邪惡的黑暗領域，成為拍攝「恐懼」的大師，《恐懼的代價》（一九五三年）即呈現殘酷而悲觀的世界，由尤・蒙頓主演。

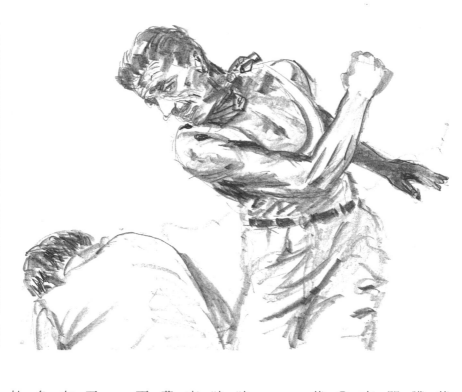

著一雙白眼又站起來的鏡頭，足以使膽小的觀眾心臟停止。電影的訊息很明顯，你不能相信任何人：朋友、情人、丈夫、同事，都令人起疑。這應該是克魯佐在戰後被人密告的親身經驗告白。此片在九〇年代被美國人重新翻拍成《驚世第六感》，由伊莎貝拉・艾珍妮（Isabelle Adjani）和莎朗・史東（Sharon Stone）合演。

相對於黑色陰暗的偵探、驚悚片，法國古典時期也推出光亮、歡樂的主流電影。喜劇在這個時期特別流行，許多法國喜劇演員也因此重現麥克斯・林德的盛世。諸如口音濃厚、樣子滑稽的費南台爾（Fernandel）、老扮鄉下土包子的波維爾（Bourvil），還有演爸爸出名的諾艾爾・諾艾爾（Noël-Noël）都使觀眾捧腹，但較難外銷。反而五〇年代的路易・狄芬斯（Louis de Funès）即使在台灣也曾紅極一時。由於彼時法義合作拍片相當多，也崛起了卡米羅先生（Don Camillo）影集，杜維威爾拍了其中兩部，但一共出了五集，都由費南台爾扮演令人噴飯的義大利鄉村好鬥小牧師。

法國人不愛看反映現實的電影，於是寄情古

代，尤其為了與好萊塢競爭，此時許多在服裝布景都極盡豪華之能事的歷史劇大為流行。奧湯·拉哈的《紅與黑》（Le rouge et le noir, 1954）、好萊塢大明星安東尼·昆（Anthony Quinn）及義大利艷星珍娜·露露布里姬妲（Gina Lollobrigida）合演的《鐘樓怪人》（Notre-Dame de Paris, 1956）都側重明星的魅力，而炫耀靈活的片廠美術和大堆頭的製片價值。古裝劇的熱潮也曾燒到貝克身上，五○年代中他也拍了華而不實的《阿里巴巴與四十大盜》（Ali-Baba et les quarante voleurs, 1954）以及《亞森·羅蘋冒險記》（Les aventures d'Arsène Lupin, 1956）。由美術布景師出身又多產的克里斯興·賈克更大拍古裝劇，如從莫泊桑小說改編的《脂肪球》（Boule de suif, 1945）、《大俠鬱金香》（Fanfan la Tulipe, 1952）。他的妻子大明星馬汀妮·卡荷（Martine Carol）與他合作不少這種古裝劇。

戰爭期間跑到美國去的克萊也在戰後推出了古裝劇《沉默是金》（Le silence est d'or, 1947），這部改編自莫里哀小說的喜劇由莫里斯·雪佛萊主演，敘述一個中年教授指導助手有關人生及愛情的哲理，結果眼睜睜看著助手用他的方法把自己心儀的女子追跑了。克萊仍維持他一貫的輕鬆與詼諧，當然還有他那從骨子裡泛出的溫情浪漫的「法國氣質」。不過，角色比《百萬法郎》時增加了深度。這部片大成功後，他有兩年未拍戲，後來在義大利拍了浮士德和曼菲斯托的寓言《魔鬼之美》（La beauté du diable, 1949），是一個音樂老師將白日所見之人變成夢中情人的喜劇。另外《夜間美人》（Les belles de nuit, 1952）和《大陰謀》（Les grandes manœuvres, 1955）也都是古裝劇。

和古裝劇一起包裝成高製作價值的是大明星。古裝片中最紅的應屬杰哈·菲立普（Gérard Philipe），他的英俊和瀟灑完全與古裝優雅的宮廷氣質契合。此時的大明星還有被奧湯·拉哈重新拉拔的神祕氣質女星丹妮爾·達希娥、馬汀妮·蜜雪兒·摩根·蜜希琳·普絲麗（Micheline Presle），以及五○年代末因《上帝創造女人》（Et dieu créa la femme, 1956）突然變成國際超級性感偶像的碧姬·芭杜（Brigitte Bardot）。當然西蒙·仙諾主演了多部膾炙人口的代表作，如《金盔》（也是她自認最具品質的電影）、《紅杏出牆》、

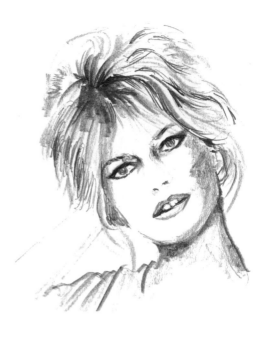

蓬鬆的頭髮是碧姬・芭杜的正宗標記，這個由《上帝創造女人》（一九五六年）被塑造成尤物的「性感小貓」後來在高達的《輕蔑》中表現傑出。

老將歸位 vs. 新作者風格家

法國光復後，過去流亡到美國等處的大導演又都逐漸回國歸隊，除了前述的克萊外，還有在好萊塢拍過《安娜・卡列琳娜》（Anna Karenina, 1948, 費雯・麗〔Vivien Leigh〕主演）和《曼哈頓故事》（Tales of Manhattan, 1942）的杜威維爾。杜威維爾戰前以警探、外籍兵團、逃犯等男性氣息濃厚的創作著名，一九四七年的《恐慌》（Panique）企圖回歸寫實卻告失敗。一九五一年他再試《巴黎天空下》（Sous le ciel de Paris, 1951），仍堅持詩意寫實風格，成績也不彰，自此轉為喜劇電影「卡米羅先生」系列。

回到法國成績最好的是尚・雷諾瓦了。他在美十年，戰後並未立即回歸法國，反而跑到印度去拍了《大河》（The river, 1952），以後又順應潮流拍了幾部古裝大堆頭鉅作，一是根據梅里美（Prosper Mérimée）原作

《魔鬼的女人》，是當代最具多種面貌的成熟演員。

尚‧雷諾瓦在《法國康康舞》（一九五五年）中幾乎將銀幕比擬成父親的畫布，在色彩上做大膽且濃郁的實驗。活色生香的色調、美麗富性感的構圖和質感，使雷諾瓦的電影成為視覺和心靈的饗宴。

改編、用了義大利新寫實主義象徵的安娜‧瑪孃妮（Anna Magnani）拍的《金馬車》（Le carrosse d'or, 1953），以紅磨坊為背景的《法國康康舞》（French cancan, 1955），和宛如他父親繪畫經典的《草地上的午餐》（Le déjeuner sur l'herbe, 1959）。這些作品中，雷諾瓦幾乎將銀幕比擬成父親的畫布，在色彩上做大膽且濃郁的實驗。活色生香的色調、美麗富性感的構圖和質感，使雷諾瓦的電影成為視覺和心靈的饗宴。比起三〇年代的自然主義風格，雷諾瓦在戰後更重劇場與人生的對比，他的熱愛生命和對人世行為的寬容也更展露無遺。對他而言，人生遠比藝術重要，而電影只是展現踏踏實實人生的工具，他說：「偉大的藝術是由技匠而非藝術家完成的。」6

與雷諾瓦一般鋪陳著華麗色彩和瑰麗鏡頭的是麥克斯·歐弗斯，歐弗斯是原籍德國的猶太人，在三〇年代逃往法國，法國淪陷後又逃至英國，光復後回法，再度成為電影界多產又製作豪華的焦點。他在五〇年代拍的古裝劇包括：由莫泊桑三個短劇改編的《喜悅》（Le plaisir, 1952）、《某夫人》（Madame de...,1953），以及預算天文數字、硬是把一個製片人拍到破產的《蘿拉·孟蒂絲》（Lola Montès, 1955）。

歐弗斯作品呈現的人格是灑脫、敏感、犬儒又嘲諷的。他對於道德的矛盾，以及對愛情、慾望均採詼諧的態度。而他重時代的細節、繁複多對比的構圖方式、個人招牌式華麗的長鏡頭跟攝活動，加上鏡子、色彩，製造了如歌劇般目眩神馳的裝飾風格。有人認為他的場面調度過於巴洛克風，對比於其強調愛情及慾望的文本似乎不太調和。不過這位曾在六個國家（德、奧、俄、瑞士、法、美）居住及拍片的導演，一生執著於相似的主題（幸福的追求與求愛的儀式），形式卻絲毫不妥協，「呈現德國表現主義的風格，以及法國印象主義的影響」[7]，華麗還要再華麗，優雅還要再優雅。論者比喻他豐富的四處行走背景，使他作品真正顯現多元思考的總匯。他的視野具有馮·史卓漢（Erich von Stroheim）的社會學觀點，也有劉別謙（Ernst Lubitsch）的機智和華采，更有馮·史登堡（Josef von Sternberg）在創作文本上的細緻。戰後的古裝劇正好讓他發揮他早年在維也納執導超過兩百齣以上舞台劇的經驗，人工化的形式前景，雕琢地周轉於他的女性論述中（他的情愛均以女性為感性中心），創作者既一手操縱著角色的命運，又自覺地將之指陳向循環宿命的主題，讓觀眾看到人和幸福之脆弱和不易掌握。

歐弗斯也在他的巴洛克式敘事中添加「後設」的色彩。在《輪舞》（La ronde, 1950）中，主題是由一個敘述者的角色，帶領整個故事的進行。這個敘述者不斷問觀眾：「我是什麼？作者……還是過路人？我們在哪裡？戲院？片廠？啊，在一九〇〇年維也納的街上，換戲服吧！」而《蘿拉·孟蒂絲》是由馬戲班主倒敘一代尤物孟蒂絲的生平，她曾做過音樂家李斯特和巴伐利亞國王的情婦，全片敘述她如何從繁華墮落至當今賣吻維生的風塵女子。

歐弗斯的作品以豪華及內景美術
精緻著名，《喜悅》（一九五二
年）繁瑣的構圖、華麗的鏡頭，
將巴黎蒙馬特的風情展露無遺。

——導演布列松冷冽的風格和嚴謹的形式主義已經是法國電影的神話。

淪陷期間，法國也出了幾位特殊的導演，依照後來新浪潮的小將觀點，他們都是「作者」。楚浮的說法是：這些人都有個人的視野，相當嚴謹地做創作工作。新浪潮的叛逆小子後來對老導演都採取嚴如斧鉞的春秋筆法，大肆攻擊他們的拘謹自守的品質傳統，唯獨對以下幾個創作者卻緘口斂手，不但不批評，反而推崇其為精神導師。

其中，有個導演作品不多，但戰後堅持同一種創作方法（非職業演員、簡約樸素到微限主義式的美學），並不理睬主流和日新月異的電影觀念，這個人便是在法國享有藝術大師地位的羅伯・布列松。

布列松的作品有《罪惡的天使》（*Les anges du péché*, 1943）、《布隆森林的貴婦》（*Les dames du bois de Boulogne*, 1945）、《鄉村牧師的日記》（*Journal d'un curé de campagne*, 1951）、《死刑犯越獄》（*Un condamné à mort s'est échappé*, 1956）、《扒手》（*Pickpocket*, 1959）、《驢子巴達莎》（*Au hasard Balthazar*, 1966）、《慕雪德》（*Mouchette*, 1966）等。

基本上，布列松流露出相當具形而上思維的內

布列松恆常地探索人類精神的本質。《鄉村牧師的日記》（一九五一年）延續了他一貫靜謐、內斂的美學風格。

涵，並且採取一絲不苟的知性方式對待其題材。宿命不群，幽深孤峭，人的意志、自由的意義都是布列松與自己內在的對話，恆常在探索人類精神的本質。他的美學嚴謹到有如宗教，而整體也虔誠得像種信仰，散發出神祕而內斂的氣質。

另一位奇才是梅維爾（Jean-Pierre Melville）。

梅維爾在戰後先拍了一部描述地下軍抵抗德人的影片《寂靜的海》（Le silence de la mer, 1947），之後又拍了考克多劇本的《可怕的孩子》（Les enfants terribles, 1949）。到了五〇年代他開始大量拍犯罪和盜匪幫派的電影，第一部即是《賭徒鮑伯》（Bob le flambeur, 1955）。之後尚有《午後七點零七分》（Le samouraï, 1967），以及他晚期的傑作《影子兵團》（L'armée des ombres, 1969）。他對大都會（紐約、馬賽、巴黎）與生活在其中孤寂被命運擺布之人有特殊感受。他把職業殺手比為日本的專業武士，一絲不苟，踽踽獨行，恪守工作規範，外表冷靜，內心宿命，由英俊小生亞蘭‧德倫（Alain Delon）詮釋，構成法國特殊的黑色電影。

梅維爾擁有自己的小片廠，經常一手包辦編製

梅維爾執導、亞蘭‧德倫主演的《午後七點零七分》（一九六七年）把職業殺手比為日本的專業武士，一絲不苟，踽踽獨行，外表冷靜，內心宿命，創造了法國特殊的黑色電影形象。

導、攝影、布景、剪接等等，這種獨行俠作風，被後來新浪潮導演推崇並模仿。他也是新浪潮後少數能維持拍片的商業類型導演。

與其他鬧劇及商業主流不同的，尚有現代主義大師賈克‧大地（Jacques Tati）。大地也是在淪陷期間已逐漸冒現的導演，自己又身兼演員，把一個瘦高、身體笨拙、對現代（尤其工業及都會環境）不適應的于樂先生（M. Hulot）傳神地表達出來。大地在戰後拍了《節日》（Jour de fête, 1949）、《我的舅舅》（Mon oncle, 1958）、《遊戲時間》（Playtime, 1967）、《于樂先生的假期》（Les vacances de M. Hulot, 1953）、《車車車》（Trafic, 1970）、和《遊行》（Parade, 1974），表現出他具現代形式感的喜劇。他的故事頗像巴斯特‧基頓，現代人渺小地向龐大的環境／現代／觀念挑戰；他的角色動作的確很難歸類，有卓別林式的優雅，卻也有小人物在現代科技下手足無措的困窘和尷尬。

大地自導自演的于樂先生銜著菸斗，穿著風衣，拿著一支大雨傘。走路時身子微微前傾，笨拙又東跌西撞。他有本事能到任何地方去把那裡攪和成一場災難，自己卻渾然不覺，全身而退。他的喜劇底層卻是極其嚴肅地對文明科技乃至對各種禮俗的嘲弄。他的無法與世俗打交道，使他註定為孤獨的自然

賈克・大地的吊腳褲和笨拙的舉止已經成為法國電影的經典，《于樂先生的假期》。

人。而他嚴峻到極致的形式主義，對聲音功能的敏感開發，以及獨一無二的喜劇節奏感，使他名列現代主義前驅的大師榜。

考克多在戰後仍有創作，也有其不可磨滅的地位。事實上，無論作為編劇、導演，他都與許多導演如德拉諾瓦、梅維爾、克萊芒等密切合作，在五〇年代卻乏善可陳。他用《奧菲》（Orphée, 1950）神話展露他穿鏡進入另一世界、倒拍鏡頭正放映等等奇幻技巧，但是敘事傾向私密的日記體獨白，雖然影響了新浪潮的亞倫・雷奈（Alain Resnais），卻不能再回到前衛時代的風采。

與梅維爾一般由黑色電影起家的是路易・馬盧（Louis Malle），馬盧在五〇年代後期開始以夾雜犯罪、通姦的亡命鴛鴦故事，構築宿命及主角無法抗拒慾望的驚悚片。《通往死刑台的電梯》（Ascenseur pour l'échafaud, 1957）、《孽戀》（Les amants, 1958）都籠罩著一種詭異荒疏的氣氛，主人翁似乎在虛無沒頂的沉淪中，抓住愛情和慾望來求生，卻註定掉入更大的沉淪。馬盧風格傾向美式黑色電影，但又具有法國抒情式的結構，不像美片那般只重驚悚的戲劇性，末了的反諷及荒謬不乏對現代社會和文明的譴責。

馬盧在六〇及七〇年代拍了許多電影，其中有劇情片，也有紀錄片，他曾表明自己「既愛盧米埃，又傾向梅里葉」。

考克多的《美女與野獸》（一九四六年）展露了他拿手的奇幻技巧。

他拍的一些尖銳的紀錄片，表述對文明、亞洲（加爾各答和印度），乃至個人（如碧姬·芭杜）的反省和探索，被視爲後來新浪潮的同路人。

喬治·弗蘭敍（Georges Franju）對法國電影文化有一定貢獻。戰時他和昂利·藍瓦等共同建立了法國電影資料館（Cinémathèque Française），成爲培養新一代評論及導演的溫床。早期拍紀錄片的弗蘭敍，一貫顯示他把美和超現實恐怖共冶一爐的才能。《動物的血》（Le sang des bêtes, 1951）即交替顯示屠宰場的慘況和優美的景緻，並在令人不舒服的景象旁配上如詩般的旁白語言，短短的三十四分鐘內充滿奇詭的意象和對衆生的憐憫省思。一九五八年他拍了第一部以精神病院爲背景的《頭撞牆》（La tête contre les murs, 1959），之後就成就了他的經典劇情作品《沒有臉的眼睛》（Les yeux sans visage, 1959），敍述一個父親想爲毀容的女兒整容，爲了找一張漂亮的臉移植，而不惜綁架謀殺別的女孩。一部恐怖片卻拍得詩意盎然，具超現實的毛

骨悚然效果。

馬盧、梅維爾、大地、弗蘭敘都不是新浪潮的革命性創作者。然而在戰後瀰漫一片商業及主流虛假片中，他們堅持自己理想，拍攝不流俗和嚴謹的作品，被視為新浪潮的先驅。至於另幾位在新浪潮未出現前已開始拍片的導演，如安妮·華妲（Agnês Varda）和亞倫·雷奈則構築成新浪潮運動的一部分，容後再敘。

品質的傳統
編劇·文學·製作價值

為了與美國片對抗，戰後法國電影界特別重視製片價值，講究高預算、大明星、精緻的劇本、華麗的布景服裝和陳設，構築成一種質感，號稱「品質的傳統」，也成為觀眾和票房的保證。

在那個沒有電影學院和電資館的時代，學徒制是最好的進入電影圈的方式，淪陷期間崛起的若干導演都由基層電影工作訓練起，擁有一身好技巧，但非常仰賴劇本，除了克魯佐以外，大部分導演都不親自編劇，而是依靠好的劇本，於是編劇應運而大量產生。許多電影直接由文學作品改編，其中用力最勤的應屬歐杭希或波斯特，兩人尤其為克萊芒、德拉諾瓦、奧湯-拉哈等導演寫了非常多的劇本。他們改編的作品如佛蘭柯斯·波耶（Francois Boyer）的《禁忌的遊戲》（Jeux interdits, 1952）、司湯達爾（Stendhal）的《紅與黑》（Le rouge et le noir, 1954）、雨果的《鐘樓怪人》、左拉的《酒店》（Gervaise, 1955）、馬塞爾·埃梅（Marcel Aymé）的《穿越巴黎》（La traversée de Paris, 1956），都閃爍著華麗的對白（波斯特）和嚴謹的結構（歐杭希）。

賈克‧普維和其弟皮耶（Pierre Prévert），以及查爾‧史巴克則是另一批對法國電影貢獻巨大的編劇。

賈克‧普維是出身超現實運動的詩人，他最常與卡內合作，諸如《霧碼頭》、《日出》、《夜間訪客》、《天堂的小孩》、《夜之門》均出自他手，是「詩意寫實」不可分離的一部分。普維師承詩意寫實小說家皮耶‧麥克歐朗（Pierre Mac Orlan）[8]。熱愛通俗小說、愛情小說，以及街頭歌曲的歌詞，他下筆富詩情、想像力與幽默感，夾雜著粗獷及陽剛的作風，一般認為他內心的樂觀溫暖與卡內冷峻灰暗的視覺經營恰成對比。他的對白以嘲諷自然睿智著稱，應與他的精煉詩作有關，為尚‧雷諾瓦寫的《藍治先生的罪行》最能證明此點。

史巴克是來自比利時的編劇，早期為費德編出了經典《米摩莎公寓》、《英雄的狂歡節》、《大賭局》等。之後為葛來米永、尚‧雷諾瓦、阿來格雷、克里斯興‧賈克，以及卡內編劇。他的《大幻影》、《在底層》均已成經典。一般而言，他的筆風比普維更靈活，能適應不同的導演（如為杜威維爾編《同心協力》和為卡內編左拉小說《紅杏出牆》及《弄虛作假的人》〔Les tricheurs, 1958〕）。他以對白犀利著稱。

品質傳統整體而言延續了淪陷時的古典風格，製作態度嚴謹，在政治、道德和藝術的理念非常相似。唯因時代改變，淪陷時那些神話、寓言、魔鬼、夢境的逃避主義完全不被戰後受美國化影響的年輕人接受了。生活不再是夢，新的年輕人希望與現世社會接觸。由是當楚浮他們日後攻擊「品質傳統」時，忽略了品質傳統中不乏「言之有物」的社會批判。而且等到攻擊別人的新導演在步上他們自己創作生涯中期時，也拍出許多與品質傳統非常相像的作品[9]。

1　Hayward, Susan, *French National Cinema*, Routledge, London and New York, 1996, p.147.

2　同註1，p.146.

3　Vincendeau, Ginette （ed）, *Encyclopedia of Europe Cinema*, BFI, London and New York, 1995, p.38.

4　Armes, Roy, *French Cinema*, Secker & Warburg, London, 1985.

5　Shipman, David, *The Story of Cinema*, St. Martin's Press, New York, 1982, p.1004.

6　Houston, Penelope, *The Contemporary Cinema*, Penguin Books, Baltimore, 1963, p.86.

7　Bordwell, David, *History of Film*, Hudson, NY, 1995, p.182.

8　Bandy, Mary Lea （ed）, *Rediscovering French Film*, NY: The Museum of Modern Art, 1983, p.118. 根據學者道德利・安德魯研究，法國詩意寫實電影受到文學影響，其中以「社會奇幻」（fantasique social）氣氛著名的皮耶・麥克歐朗最為重要。麥克歐朗承襲杜斯安也夫斯基及康拉德的風格，作品中呈現對環境的憤怒和宿命、浪漫。

9　Williams, Alan, *Republic of Image: A History of French Filmmaking*, Harvard University Press, Massachusetts, 1992, p.281.

從理論到
實踐的新浪潮

作者的策略

電影圖書館、電影筆記、老爸電影

五〇年代末期，法國社會已從戰爭的陰影釋放出來，各種青年的次文化逐漸醞釀成形（諸如性解放、搖滾樂、新時裝、足球運動、旅遊文化），存在主義沛然莫之能禦，結構主義也在奠基。法國與屬地阿爾及利亞開始各種紛爭，戴高樂也在此時結束長時間的自我流放歸國，成立第五共和，空氣中隱隱有一種要求改革的聲音，電影界的年輕浪潮在這種氛圍下展開，在六〇年代造成世界性的軒然大波，史稱「新浪潮」（Nouvelle vague）。

這個新浪潮由一群新的電影小子推動，他們咒罵整個五〇年代的「品質傳統」，要求用新的觀點和看法對待電影。這群年輕精英都有很深的文化素養，代表巴黎精英社會的反主流文化，而影響及助長他們成為一個團體的首推「法國電影資料館」和《電影筆記》（cahiers du cinéma）雜誌。

電影圖書館是法國電影文化工作者昂利·藍瓦在戰前（一九三六年）與導演／評論家喬治·弗蘭敘以及理論家尚·米堤（Jean Mitry）共同創立的。在此之前，藍瓦已組織了一些電影社團，致力推動電影文化。淪陷時期，藍瓦和助理拉特·艾絲樂（Lotte Eisner，有名的實驗短片導演，也是在法不斷研究德國默片的理論家）以及瑪麗·密爾森（Mary Meerson）偷偷藏起了上百部電影，保存、搶救了法國珍貴的電影遺產。為此日後他們被授動獎勵，並獲得國家的贊助。因為藍瓦本人廣從戰時起，他們即已購得兩家戲院，在淪陷期和戰後安排每日以專題方式放映六部電影，並培養了一整代電影青年，帶他們從英格瑪·柏格曼（Ingmar Bergman）、狄西嘉、黑澤明、溝口健二等人作品得到啟蒙。新浪潮中一批影評急先鋒像楚浮、尚-

成立電影圖書館的原意是搶救有聲電影出現後被淘汰的默片。淪陷時期，

泛的興趣，許多較不為人知的導演乃被引介到法國來，培養了一整代電影青年，

盧・高達（Jean-Luc Godard）、艾希・侯麥（Eric Rohmer）、賈克・希維特（Jacques Rivette），以及克勞德・夏布洛（Claude Chabrol）都是長年在電影圖書館看片，累積了豐富的電影知識，並且得以相似理念結盟，成為共同推動新浪潮的戰將（他們稱自己為「電影圖書館的孩子」）。

電影圖書館在六〇年代後期也陰錯陽差促成了新浪潮在政治立場和意識形態上的分裂。原因是藍瓦個人不拘形式和混亂的行政規劃（如影片不編目錄，兩次失火損失許多館藏影片等等），並且一手推動結合美國現代藝術博物館（MoMA）電影部、英國電影學院（BFI）及德國電影資料館（German Reichs-filmarchiv），協助創立「國際電影資料館聯盟」（Fédération internationale des archives de film, 簡稱FIAF, 1938），卻又在一九六〇年與FIAF決裂。一九六八年二月，當時的文化部長安德列・馬侯（André Malraux）將藍瓦和助手解聘，當時已從影評轉為導演的老友們立即為他撐腰抗議。從導演們集結遊行示威與警察對抗，到高達、楚浮紛紛掛彩，演變成觀眾衝到坎城影展抗議政府對文化的獨裁獨斷行為。這些激烈行動竟使當年坎城影展停辦，戴高樂頻頻詢問藍瓦是哪一號人物？雖然一九六八年四月政府已經恢復了藍瓦的工作，越演越烈的示威很快恢復了藍瓦的職務，但不再津貼電影圖書館，一九六九年更在巴黎近郊另建電影資料館。電影圖書館爾後靠私人贊助經營，一九七二年並在巴黎夏佑宮內的東京宮開辦電影博物館，並聯合經營電影學院（Institut de formation et d'enseignement pour les métiers de l'image et du son, 簡稱FEMIS，前身即IDHEC），培養法國及歐洲優秀的電影人才，至今仍是法國電影文化的精神象徵之一。

《電影筆記》是新浪潮另一個精神堡壘。這是法國受人尊重的電影學者安德列・巴贊與影評家賈克・東尼歐-瓦克侯斯（Jacques Doniol-Valcroze）以及劉・杜卡（Lo Duca）在一九五一年共同創立（事實上，巴贊是第二期才加入）的電影刊物。巴贊是新浪潮的導師，他鼓勵楚浮、高達、夏布洛、希維特、侯麥這些人在刊物上寫不一樣的影評，並大力鼓吹「場面調度」（mise-en-scène）、寫實主義和注重創作者個人色彩及風

格的批評方法。巴贊自一九四三年起寫影評，先後於《法國銀幕》、《精神》、《觀察家》等雜誌任編輯。他

支持電影寫實美學，反對唯美主義，他以爲電影的基礎爲攝影，攝影的本質是客觀的，寫實才是電影的最高

美學，尤其強調深焦畫面處理和單鏡頭、長鏡頭的眞實完整性，他的理論大大影響這些二年輕躍躍欲試的革命

者，也使楚浮後來在一九五四年發表了他雛形的「作者策略」（la politique des auteurs）理論，將「品質傳

統」著名的導演如奧湯-拉哈、克萊芒和編劇歐杭希、波斯特批評得體無完膚。這篇名爲〈法國電影的某種傾

向〉（A certain tendency of the French cinema）一文刊登在一九五四年三十一期的《電影筆記》上，直接將

五〇年代平庸華麗虛假公式化的文學改編和歷史古裝劇貶爲「爸爸的電影」，主張揚棄這種電影，重新審視

電影的評價問題。

激烈的楚浮寫道：「我尊重改編文學，但是必得是以電影爲主的改編。歐杭希和波斯特基本是文學家，

我譴責他們，因爲他們低估了電影且蔑視電影⋯⋯他們細心地將眞實的人物關到另一個世界裡，用公式把他

們圍堵起來，用語言和行爲代替我們親眼看到的他們。」[1] 楚浮毫不掩飾他對品質傳統的憎惡，他分析歐杭

希和波斯特說：「他們的想法裡，每個故事都有ABCD角色，每件事也依價值和功能組織起來。日出日落如

鐘錶一樣固定，角色消失後，新的又被製造出來，⋯⋯整體劇本漂亮卻無個性（這裡原文是formless），一步

一步虔誠地進入品質的傳統。」[2] 楚浮在文章中說明，品質傳統是雙倍的「作家電影」，因爲他們偏重原著的

作家。」[3] 過於重視對白而不重視覺表現（場面調度），使他們的電影空泛。

除了楚浮外，高達也跳出來敵愾同仇。他列出二十一位導演（全爲品質傳統的大導演）高聲咒罵：「你

們攝影機運動是醜陋的，因爲你們的主題拙劣、演技拙劣、對白一文不值。總之，你們不懂如何拍電影，因爲

你們已經不了解電影是什麼！」

被楚浮罵及的除了編劇外，尚有導演奧湯-拉哈、德拉諾瓦、克萊芒等等，楚浮推崇的反而是像雷諾瓦、

大地、布列松、考克多、歐弗斯、甘士和維果。至今看來相當浪漫及過度主觀、缺乏辯證的「作者策略」共分

四部分來批評「品質傳統」：

1. 是編劇電影而非人的電影。

2. 其專注於心理寫實──經常太過悲觀，反教權、反布爾喬亞，而非「存在」式地浪漫自我表達。

3. 場面調度太雕琢（片廠布景、工整的構圖、複雜的打燈、古典剪接），而非自然即興的開放形式。

4. 太討好觀眾，仰賴類型，尤其是明星，而非靠創作者的個性[4]。

簡言之，楚浮是把影片形式與風格分析與道德批判結合，強調電影應是導演獨立創作，不該按電影劇本或文學名著改編，也不應受制於電影企業。創作者應拿起「攝影機筆」撰寫自己的風格[5]。作者論在《電影筆記》一五〇及一五一期上更列舉了一百二十位電影人（cineasts），強調一位導演的全部作品中有一致的風格，而「風格」是有意義時（即按其世界觀統合作品），他就榮膺「作者」桂冠了[6]。他的至理名言是：「只有好與壞的導演，沒有好或壞的電影。」而導演的一致性會使他「終其一生只拍攝一部電影」。

像德拉諾瓦就是常和歐杭希及波斯特合作的導演，也因為他堅守古典電影強調品質技巧以及演員表演的原則而常被新浪潮影評人訕笑。德拉諾瓦完全不符合新浪潮作者論的氣質，他在戰後作品多產，題材與風格各異。像他與歐杭希和波斯特改編自紀德小說的《田園交響曲》（La symphonie pastorale, 1946）即用了他最喜愛的女演員蜜雪兒‧摩根，是部不折不扣的通俗劇（當年坎城金棕櫚獎得主）。出身演員與剪接的德拉諾瓦後來又用摩根演了《瑪麗‧安東奈特》（Marie-Antoinette reine de France, 1955），用安東尼‧昆扮演《鐘樓怪人》中那個駝背醜怪卻心地善良的夸西摩多，用珍娜‧露露布里姬姐扮演《皇家維納斯》（Vénus impériale，1962）中拿破崙的夫人。德拉諾瓦成功地囊括了所有主流電影類型，如《真理時刻》（La minute de vérité，1952）、《沒頸圈的走失狗》（Chiens perdus sans collier, 1955）、《偵探麥格黑》（Maigret tend un piège, 1958），分別是悲劇、兒童片、偵探片等。這位好改編文學名著、以專業化的細膩細節、善用明星、懂得抓觀眾心理的導演，卻因為風格多變、場面調度不個人風格化，被新影評人批評得一文不值。

楚浮的作者策略為後來的「作者論」奠下基礎，對世界電影評價及創作影響深遠。諸如美國的評論者安德魯・沙瑞斯（Andrew Sarris）以及英國的《電影》（Movie）和《視與聲》（Sight and Sound）期刊都長期奉行作者論。

不過，亦有分析家指出，楚浮強調個人性，「以美學出發，是一種文化上保守、政治上反動，企圖將電影從社會和政治的領域分割開來。」（約翰・希斯〔John Hess〕語）[7]

無論作者策略有無偏差，經過這次的論戰，法國電影史──或說世界電影史都改變了。過去這些電影也許擁有高度評價，但經過「作者論」洗禮，頓失了光彩。諸如克萊芒的《禁忌的遊戲》就因為被批評為太妥協於文學劇本，喪失了真實性，從此評價滑落。此時《電影筆記》的影響無與倫比，任何「品質傳統」的電影都無法再賣座（就連受楚浮等人推崇的雷諾瓦和歐弗斯也因拍古裝劇而受池魚之殃），同樣地，凡被《電影筆記》認可的電影都必受到評論界歡迎[8]。

作者論、攝影機筆論
導演評價的大翻案

《電影筆記》在刊出作者策略時就開始熱心支持所謂的作者。在他們心目中，電影的創作者，尤其是導演應在電影中烙印下自己的個性；在一連串作品中，應浮現統一的主題或形式風格。在這個原則之下，他們開始公開推崇一些法國以及好萊塢的導演，諸如雷諾瓦、大地、布列松、梅維爾、考克多、維果都是他們鍾愛的。對於過去大家評價不高，尤其被貶為娛樂家的風格導演，如希區考克（Alfred Hitchcock）、霍華・霍

克斯（Howard Hawks）、約翰‧福特（John Ford）、佛利茲‧朗、奧圖‧柏明傑（Otto Preminger）、尼可拉斯‧雷（Nicholas Ray）、山姆‧富勒（Sam Fuller）、安東尼‧曼（Anthony Mann）、文生‧明里尼（Vincente Minnelli），都被電影筆記的五虎將列為真正的「作者」。他們說，過去評論的人太重人文主義的主題，很容易就為狄西嘉和薩耶吉‧雷（Satyajit Ray）鼓掌，這是將內容比重放於形式之上，但「場面調度」才是衡量電影最重要的：「任何人如果看不到尼可拉斯‧雷的《派對女郎》（Party Girl, 1958）上千美女，就是背對著現代電影。」9

「作者論」的思考細究起來並非首創，早在一九四八年，電影理論家／導演亞歷山大‧阿斯楚克（Alexandre Astruc）就在《法蘭西銀幕》（L'écran français）刊物上提出「攝影機筆論」（le caméra-stylo），他說，拍片用攝影機應如用筆書寫一樣。「電影應該成為一種語言，我指的是藝術家可以用來表達思想的形式，無論多麼抽象，都能像寫小說或論文般詮釋出來……這就是我為什麼稱這個電影的新時代為『攝影機筆』的時代，電影，將慢慢脫離視覺或為影像而影像，以及直接的、故事的專制，成為與書寫文字同樣靈活、精細的方法。」10

阿斯楚克這番言論應指陳導演應自己寫劇本，以取得創作的全面控制。這個理論等於是作者論的前驅。無論巴贊、楚浮，還是《電影筆記》的一千人均篤信電影作為表達藝術家思想的語言／工具，摒棄客觀造成的道德和美學危機（阿斯楚克被法國電影界視為神童，他一九五三年就拍出短片得到德呂克青年大獎。不久拍第一部劇情片《糟糕組合》（Les mauvaises rencontres）。他是楚浮、高達等人的精神導師，作品抽象而古典。一九六八年後退出影壇，致力寫作、新聞報導和電視）。

作者論在當時和現今都有非常多爭論。比方說，楚浮提出的優秀法國導演／評論家，卻被公認為新浪潮的「精神導師」羅杰‧李恩阿德（Roger Leenhardt）是只拍過一部紀錄片的導演／評論家，甘士十年才拍一部片，其他如布列松、考克多、大地都拍片速度特慢。作者論的人對法國導演和好萊塢導演也採雙重標準，

有些他們咒罵的傳統品質導演，其片廠式的人工化和改編文學也和有些他們喜歡的美國導演相似。另外，作者論如火如荼在英美展開，沙瑞斯甚至將作者論分成內環殿堂、中環風格家，及外環等級，對許多導演造成傷害，比方高舉「好導演的壞作品也比壞導演的好作品優秀」的偏見；或者過度貶抑像約翰·休斯頓（John Huston）這種才華洋溢的導演，只因他的作品多變；伊力·卡山（Elia Kazan）也被流彈掃到；或者像謝利·路易（Jerry Lewis）這種諧星被作者論揄揚為藝術家，使許多人不敢苟同（至今仍是作者論被訕笑的理由之一）。

一九七二年，楚浮已成為新浪潮大導演後，接受《紐約時報》著名評論者山謬斯（Charles Thomas Samuels）訪問時，談到他為什麼稱一些導演為「作者」而尊敬、喜歡他們。比方說，他說自己一開始並不喜歡福特的電影，因為其一貫的素材（暴力、滑稽的配角，或由男人打女人屁股顯現的典型男女關係）：「但我最終理解他達成了技術專精的絕對統一性。他謙遜而不炫耀的技巧令人激賞：攝影機幾乎是隱形的，戲劇性安排完美，表面維持流利，每場戲同等重要。一個人得拍過很多電影，才能達到這等精粹。」

而當山謬斯挑戰他批評其他法國導演作品多而沒有一致性，卻獨鍾善拍多種類型的美國導演霍克斯時，楚浮的答辯是：霍克斯熱愛生命，所以能把這種哲學貫徹到多種不同類型，而拍出各種佳作（西部片的《紅河谷》〔Red River〕、《赤膽屠龍》〔Rio Bravo〕：空戰片的《天使之翼》〔Only Angels Have Wings〕、《血戰九重天》〔Air Force〕：驚悚片《夜長夢多》〔The Big Sleep〕、《疤面人》〔Scarface〕和《逃亡》〔To Have and Have Not〕）。「他對人生有視野，比如他是第一個美國導演將女人和男人平起平坐（想想《夜長夢多》中洛琳·白考克〔Lauren Bacall〕和鮑嘉〔Humphrey Bogart〕的對手戲，拍《疤面人》時他也時時要編劇班·海克特〔Ben Hecht〕注意悲劇結構，末了才有男主角喬治·拉夫特〔George Raft〕與他姊姊近乎亂倫的愛）。」[11]

在同一篇訪問中，楚浮更不時為巴贊、希區考克、尚·維果辯護，並流露出他對政治（戴高樂、龐畢

度）的厭惡。對他不喜歡的導演，他也直言不諱。比方他討厭安東尼奧尼（Michelangelo Antonioni），討厭對方的欠缺幽默感，並一副以女人心理學家自居的高姿態。他說，「戴高樂想恢復法國人對阿爾及利亞的信心時曾公開演說：『法國男人和女人們，我理解你們！』安東尼奧尼就像他一樣，站在那裡說：『全世界的女人，我理解妳們。』怪不得在倫敦機場被海關抓到鞋子裡藏著大麻……何苦呢，倫敦街上和美國一樣容易買到大麻。事實上我對他的敵意幫我拍成了《野孩子》（L'enfant sauvage），主題就是人之難以溝通，知識分子談談溝通問題固然不錯，但唯有家中出現聾啞孩子，你才知道溝通的困難。我想拍真正欠缺溝通的問題，而不是安東尼奧尼那種時髦變奏。」[12]

嚴格地說，作者論並非名符其實的理論，而是一種電影創作實踐的態度。「有時影片分析的目的是追索『作者』的個性，有時又在解剖其作品。」「作者」的觀念也相對於「場面調度者」（metteur-en-scène），場面調度者觀念來自劇場，任務在於忠實表現／解釋劇本原作的精神，在固定框架（stage/foame）內對內容進行安排，是執行者，必須充分發揮其藝術技巧以完成表現原作的目的。「作者」則強調導演比劇作者更重要，是製作各環節的總指揮，而劇本／腳本只是製作的一個環節而已。英國承襲作者論的學者彼得‧沃倫（Peter Wollen）對此有以下的說明：「場面調度者的作品只是實行（performance），是把一個預先存在的文本轉換為特殊的電影代碼和信息的綜合體……作者式電影的意義是事後被構造的，而場面調度者的電影的意義則是事先存在的。」[13]

作者論流行了十年，被學界批評為欠缺系統綱領、內容鬆散，但傳至英美後，卻被當作嚴肅的電影理論而過分推崇。「尊崇導演的全部作品，通過系統地考察去追溯導演個人特有的主題、結構和形式的特色。」作者論也曾傳到台灣。當時的《影響》雜誌也曾在七〇年代嘗試用作者論的方法，將台港導演做分類評比，像胡金銓、李翰祥和宋存壽都被大大推崇。

風起雲湧的新浪潮

原因、現象、年輕人

只寫影評不足以讓《電影筆記》的年輕人滿足。許多人躍躍欲試，並將理論付諸實踐。一九五九年有二十四個新導演出現，一九六〇年有四十三個導演完成處女作，出現了九十七部處女作[14]。至於《電影筆記》的五虎將則全部棄筆從攝影機，而且產量驚人，計從一九五九至一九六六年間，五個人拍了三十二部電影（其中又以高達和夏布洛各出產十一部為最多），一時之間新導演創作風氣蔚為風潮。一九五九年，馬賽爾・卡謬（Marcel Camus）的《黑人奧菲》（Orfeu negro, 1958）獲坎城影展金棕櫚首獎，楚浮的《四百擊》（Les quatre cents coups, 1959）獲最佳導演，而雷奈的《廣島之戀》（Hiroshima mon amour, 1959）獲國際影評人大獎。坎城三個大獎落在初生之犢頭上，高達宣稱新電影得到大勝利：「我們證明希區考克比阿拉岡重要時已經打了勝仗，作者論拜我們之賜，入了電影藝術史。」[15] 這個風起雲湧的電影運動前一年已被評論者法絲華・吉侯（Françoise Giroud）在《快報》（L'Express）上定名為「新浪潮」[16]。

新浪潮的崛起有非常多因素，就大環境而言，主要是戰後年輕人要求一種新的文化。楚浮就此曾說：「十年來，法國被一個專斷獨裁的老頭（戴高樂）統治，對那些曾在貝當政府下順從或受苦的人而言似乎很自然，但戰後出生的年輕人卻不這麼想。戴高樂政府法律規定二十一歲才可投票，而全國已越來越美國化，十九歲的歌星強尼・哈立戴（Johnny Hallyday）還沒當兵已經是全國人物。」[17] 至於其餘因素分述如下：

1.　新的戴高樂政權成立，極力想建立本土文化，與好萊塢一爭長短，CNC在一九五九年乃發明預支票稅制度（avance sur recettes）和一九五三年的品質優良輔助金（prime de la qualité），提供過去新導演完全沒有的啓動資金。事實上，從一九四七至一九五七年間，法國政府以配額制度支持電影工業，銀行也大量投資，國際間的跨國合製風氣亦起，但到一九五七年，在電視的競爭下，觀影率下滑，電影產業出現危機，於是新浪潮製片的便宜和速度成爲解決危機的轉機，整個產業界乃群起支持新浪潮。

2.　新的器材發展，輕便的攝影機和收音設備、感光更快的底片，提供新導演實現他們外景即興實驗的風格，摒棄片廠耗資不菲的大堆頭製片價值。新一代的攝影師如亨利・德卡（Henri Decaë）、哈烏・庫達（Raoul Coutard）、奈斯特・阿曼卓斯（Nestor Almendros）、沙夏・維耶尼（Sacha Vierny），都能善用輕便的器材、實景自然光源、勇於實驗的精神，與新導演密切配合，打造新一代活潑、年輕的影像風格。

3.　由於二十八歲的羅傑・華汀（Roger Vadim）用自己妻子碧姬・芭杜爲主角拍《上帝創造女人》在世界各地賣座鼎盛，創造了連瑪麗蓮・夢露（Marilyn Monroe）都受威脅的性感小貓ＢＢ形象。使製片們對新導演的票房能力產生信心。[18] 尤其夏布洛、楚浮、馬盧早期幾部電影在票房上都非常成功，確定了新電影受到青年觀眾的歡迎。

4.　新製片的崛起，比較年輕，接近觀眾，認同新導演的理念，如喬治・德・波赫加（Georges de Beauregard，他幫雷奈拍了一部紀錄片，又幫尚・胡許〔Jean Rouch〕和希維特、高達籌錢，靠

5.

《斷了氣》〔À bout de souffle〕挽救公司財務，之後成為高達長期合作夥伴。拍過德米〔Jacques Demy〕、華妲多人的作品） 19 、皮耶‧布宏貝傑（Pierre Braunberger，拍過楚浮、希維特、皮亞拉〔Maurice Pialat〕、侯麥幾乎每部導演的作品，以眼光、品味、人性化著名）、安那托‧多曼（Anatole Dauman, 曾與新浪潮重要導演，如大島渚、高達、胡許、馬克〔Chris Marker〕、雷奈合作，後來合作對象甚至擴張到外國導演，如大島渚、許隆多夫〔Volker Schlöndorff〕、溫德斯〔Wim Wenders〕、塔考夫斯基〔Andrei Tarkovsky〕等人）、亞歷山大‧努希金（Alexandre Mnouchkine）、馬林‧卡密茲（Marin Karmitz）、保羅‧布朗柯（Paulo Branco）、瑪各‧波達（Mag Botard）、瑪格麗特‧曼娜哥茲（Margaret Ménégoz） 20 。

長期的電影教學和電影圖書館的放映，滋養了一群優秀的新技術人才。這段期間也是世界藝術片風靡的時代，費里尼（Federico Fellini）的《甜蜜生活》（La dolce vita, 1960）和安東尼奧尼的《情事》（L'avventura, 1960）都在此時拍出。只有五十個座位的「法國電影資料館」提供了新浪潮筆記派導演們鑽研電影的溫床（日後因主持人藍瓦的撤換問題引起一九六八年五月運動的軒然大波），成為電影神話的一部分。此外一九四六年成立的「法國電影俱樂部聯盟」（Fédération française des ciné-clubs, 簡稱FFCC）、「馬克斯休閒文化聯盟」（Marxist fédération loisirs et culture, 簡稱FLEC），以及巴贊、阿斯楚克、東尼歐-瓦克侯斯、卡斯特合創的「Objectif 49」（贊助者包括考克多、格來米永、布列松等人）以及其延伸的年輕影展在比亞麗茲（Biarritz）開辦，都提供年輕人看美法經典及大量外國片的地方。

6. 新型態的演員取代老牌明星，諸如尚保羅・貝蒙度（Jean-Paul Belmondo）、尚・克勞德・布阿利（Jean-Claude Brialy）、尚・皮耶・雷歐（Jean-Pierre Léaud）、珍妮・摩露（Jeanne Moreau）、安娜・卡琳娜（Anna Karina）、史黛芬・奧黛杭（Stéphane Audran）[21]、安奴・愛美（Anouk Aimée）、黛芬・賽希格（Delphine Seyrig）、珍・西寶（Jean Seberg）、伯納黛・拉芳（Bernadette Lafont）、傑哈・布連（Gérard Blain）、凱瑟琳・丹妮芙（Catherine Deneuve）、法蘭絲華・多蕾阿（Françoise Dorléac）、尚-路易・唐迪尼昂（Jean-Louis Trintignant），以新的行爲和思想反映新一代年輕法國社會。

7. 五〇年代活躍的導演有些去世或退休，影壇開始換代。許多在這些導演身旁工作十年以上的副導趁機取而代之，諸如愛德華・莫林納侯（Édouard Molinaro）、菲立普・德・布洛卡（Philippe de Broca）、克勞德・索特（Claude Sautet）、阿倫・卡伐里耶（Alain Cavalier）[22]。

新浪潮的導演崇尚新寫實，排斥片廠風格，排斥品質傳統的精緻外貌，而刻意追求一種粗糙、即興的自然風格，創作上充滿叛逆味道。他們處理對白完全採取即興，要求演員自然而非人工化的演技，由於排斥完整的劇本，他們的角色塑造常常出現斷裂、重複或不合邏輯，甚至與劇情無關的處理。總體而論，他們最強調導演的個人「視野」（vision），這個視野不僅得在劇本階段浮現，也應在其拍成的風格（style）中。

「場面調度」是他們最在乎的，長鏡頭攝影機運動的寫實主義常與短促省略的蒙太奇剪接法交互穿插（如高達的《斷了氣》），攝影機也習於大幅度橫搖（如楚浮《夏日之戀》[Jules et Jim]中，攝影機甚至對著一尊雕像做三百六十度大旋轉）。此外，手搖攝影機的紀錄寫實也常常被喜好外景的新浪潮導演使用（如《四百擊》、《巴黎屬於我們》[Paris nous appartient]），而《斷了氣》更誇張地讓攝影師帶機器坐上輪

椅，完成那個貝蒙度在香榭麗舍大道上與賣《紐約先鋒論壇報》的珍·西寶那段迷人搭訕的長鏡頭。兩位攝

影大師昂希·德卡以及哈烏·庫達幫了新導演許多大忙。

新浪潮電影因為注重日常生活的反映，所以角色和劇情都缺乏像片廠風格電影那般的因果邏輯和行動動

機，主角經常在咖啡廳／酒館內談天說地，或者在巴黎街頭留連遊蕩。所有劇情敘事走向是開放的，有時角

色很突兀而意外地做些動作，如貝蒙度在《斷了氣》中開車在鄉間卻突然射殺了警察；又或者《四百擊》結

尾小男生安端從教養院中逃亡，他跑呀跑，跑呀跑，跑向大海，跑到有一種抒情和解放自由氣息了，他卻忽

然轉過頭來面帶疑惑地看著鏡頭，此時畫面凍結──結束，楚浮丟了一個未知未來的童年回憶給大家。

新浪潮初起之時，大家都先拍短片，再拍長片，大多採取同仁互相援助的小成本方式，比如《斷了氣》

是楚浮原創劇本，而高達早期也為侯麥和希維特擔任演員，短片《水的故事》（Une histoire d'eau）是楚

浮和高達合導、高達剪接的，楚浮第一部短片《一次採訪》（Une visite）是他和雷奈、希維特合作；侯麥

的短片《介紹或夏綠蒂和他的牛排》由高達主演，《貝荷尼絲》由希維特攝影，《維洪妮可和她的懶人》

（Véronique et son cancre, 1958）由夏布洛製片；高達短片《所有男生都叫帕德希克》是侯麥編劇；希維特短

片《牧羊人的報復》是在夏布洛公寓拍的，由賈克·東尼歐·瓦克侯斯主演；希維特第一部劇情電影後面是夏

布洛和楚浮掏腰包撐完的；而楚浮也曾出資給侯麥、高達、考克多以及其他年輕人拍片。河左岸的雷奈、華

妲、馬克也為殖民地摧毀非洲藝術拍了《雕像也會死亡》（Les statues meurent aussi, 1953）。由於新電影受年

輕人歡迎，到了一九六四年，大部分導演也都有了自己的製片公司。此時他們小成本小主題的拍片理念開始

動搖。高達的《輕蔑》（Le mépris, 1964）是由英國大製片約瑟夫·李文（Joseph E. Levine）、義大利大製片

家卡洛·龐蒂（Carlo Ponti）出資所拍；楚浮的《華氏四五一度》（Fahrenheit 451）則移至英國為環球片廠

拍出英語發音影片；夏布洛也開始拍一些像諷刺〇〇七的驚悚類型片。[23]

六〇年代中，新導演開始因為理念不同而互相疏遠，到了一九六八年五月風潮時更以決裂的方式分道揚

鑣，新浪潮運動開始進入複雜變貌的階段。

新浪潮的分類

電影筆記派、左岸派

根據美國電影學者羅伊・安姆（Roy Armes）初將新浪潮眾多新導演依其出身背景和傾向分爲六大類，茲分述如下：

1　個人派

如弗蘭敘，集合了恐怖片和紀錄片，創出個人風格，由於曾與藍瓦合創電影圖書館，又常任評論和分析的工作，較不能歸類爲任何一個大族群。另一個個人風格的獨行俠則屬專拍冷峻警匪及存在主義式孤獨殺手的梅維爾。由於梅維爾習於自製自編自導，被《電影筆記》派的影評／導演奉爲圭臬，都以他爲拍片最高理想模式。

2　影評派

這是以《電影筆記》的五虎將爲主，加上其創始人編輯轉爲導演的東尼歐‧瓦克侯斯，以及皮耶‧卡斯特（Pierre Kast）。這派勢力龐大，也是新浪潮在法國電影史上興起的主力，他們除了替《筆記》寫稿外，也替《電影評論》、《藝術》寫稿，多半是電影圖書館和「Objectif 49」電影俱樂部成員或忠實觀眾。他們

帶世界由影評人轉任導演之風，至今方興未已。有的空前成功，創作不竭，如五虎將，也有的表現平平、差強人意，如拍過《洗澡水》（L'eau à la bouche, 1960）的東尼歐-瓦克侯斯，或拍《美好時代》（Le bel âge, 1960）的卡斯特。具幽默感的微限主義派路克·穆葉（Luc Moullet）、極端政治的《筆記》主編尚·路易·柯莫里（Jean-Louis Comoli），後來轉去拍紀錄片。《筆記》影響力最大的安德列·S·拉巴代（André S. Labarthe）精通文學、哲學、繪畫，最後卻也去拍了電影。九〇年代崛起的法國新銳奧利維·阿薩亞斯（Olivier Assayas）亦曾為《筆記》的編輯，被視為筆記派的嫡系傳人。

3　知識分子派

這些拍電影的新導演在社會上會先被人認為是知識分子，擁有精英式的思慮，拍起電影也如同論文般提出哲學／政治／社會的思維，比如拍過《星期天在北京》（Dimanche à Pékin, 1956）、《西伯利亞來信》（Lettre de Sibérie, 1958）、《美麗的五月》（Le joli mai, 1963）和傑作《堤》（La jetée）的克里斯·馬克（他是作家出身，曾出版小說、詩集及作為記者寫的報導文字），以及支持馬克在紀錄片／劇情片都有驚人論述的阿倫·雷奈（兩人合作若干短片，並有長達五十年的交情）。嚴格來說，馬克無法分類，他屬於自成一格，奇妙地將犬儒及批判自覺幻化成詩。此外，雷奈的剪接師昂利·柯比（Henri Colpi）承襲了雷奈和莒哈絲沉緩、審慎的風格，致力於記憶和遺忘的主題，第一部片《長久的缺席》（Une aussi longue absence, 1961）甫出便得威尼斯影展大獎。新聞記者轉編劇的阿芒·蓋帝（Armand Gatti）、小說家尚·給侯（Jean Gayrol），他們彼此常聚在一起，雖都是知識分子，卻不見得有共同目標，也不見得互相影響。安妮·華妲和雷奈有時也被歸成紀錄片派。

4　專業的導演

指那些原本在電影或電視界已從事導演工作的人，如拍《上帝創造女人》的華汀，以及從電視界來、運用電視真實電影及三機作業技巧拍出耳目一新的《再見菲律賓》（Adieu Philippine, 1960-63）的賈克·侯齊葉（Jacques Rozier），該片的即興、純淨，被稱為「新潮中的新潮」[24]。此外，拍《通往死刑台的電梯》、《孽戀》的馬盧、提出攝影機筆論的阿斯楚克都被歸在此類。當然，還有那批曾任副導約十年的新手克勞德·索特、阿倫·卡伐里耶都一躍而起。

5　紀錄片派

除了雷奈和安妮·華妲之外，提出「真實電影」（cinéma vérité）理論、拍出《夏日紀事》（Chronique d'un été, 1961）和《我，一個黑人》（Moi, un noir, 1958）的尚·胡許，以及原本是畫家／新聞記者的馬里歐·胡士波里（Mario Ruspoli）拍出《未知的大地》（Les inconnus de la terre, 1962）和《對瘋狂的凝視》（Regard sur la folie, 1962），強調社會學派的紀錄片。此外，以劇情片著名的路易·馬盧在一九五六年也和別人合導過紀錄片《寂靜的世界》（Le monde du silence）。這其中尚·胡許是希維特、侯齊葉、尚·厄斯塔許（Jean Eustache）等導演公開承認受之影響最大的紀錄片者。他的手提攝影及真實電影方式、現場錄音技巧，不僅被視為盧米埃·格里菲斯、弗萊赫堤（Robert J. Flaherty）、羅塞里尼一派，也影響了後新浪潮的更年輕創作者。

6　文學派

原本是文學家兼拍電影者，如以「反小說」（或稱「新小說」）而叱咤法國文壇的阿倫·羅伯-葛里葉（Alain Robbe-Grillet）曾拍攝《歐洲特快車》（Trans-Europ-express, 1966）；此外曾拍《印度之歌》（India

song, 1975）、為雷奈撰寫《廣島之戀》劇本的瑪格麗特・莒哈絲（Marguerite Duras）亦是這一派。

另一方面，美國學者大衛・博德威爾（David Bordwell）及克麗絲汀・湯普森（Kristin Thompson）則在《電影史：簡介》（Film History: An Introduction）一書中依照一般的看法，將之分為兩大類⋯一是以《電影筆記》影評人為主的新潮派，另一是資深的文人／藝術家轉至劇情電影拍攝的左岸派25。這類分法比較在影史上成立而廣被討論。

1. 新潮派

《電影筆記》的幾位悍將先出手攻擊主流電影中的片廠僵硬和改編文學風格，提倡個人化以及以浪漫方式對抗傳統工業的作者電影，他們強調個人視野，均視寫影評為拍電影的必要過程，而且同仁性質強烈，比如說都喜歡用同樣的攝影師（昂利・德卡及哈烏・庫達）。他們起先財力人力互通有無，由互助的方式先拍短片起家，再推進到劇情片。

這群充滿攻擊性的年輕叛徒將主流電影貼上「爸爸電影」的標籤，諷刺的是，他們拍出的電影——尤其前四部，包括楚浮的《四百擊》、高達的《斷了氣》、夏布洛的《漂亮的塞吉》（Le beau Serge, 1958）和《表兄弟》（Les cousins, 1959）都大受年輕觀眾歡迎。十九世紀背景加上豪華服裝、操練著對白不像人講的爸爸電影消失了。新都市化是新浪潮作品的特色。電影是巴黎都會化的，穿巴黎的時髦服裝、開敞篷跑車、泡咖啡館、聽爵士樂的新青年，徹夜的派對，開放的兩性關係，都為輕便的新攝影、錄音器材捕捉下來。新的青年（創作者／觀眾）是戰後成長的一代，他們有相似的意識型態，不信任權威，也不信政治或愛情的承諾，他們也受到存在主義的影響，對人生有一種理想幻滅的虛無感。

由於這批導演都是影迷出身，他們對電影史及個別導演手法瞭若指掌，幾乎到倒背如流的地步。這一點

由楚浮訪問希區考克時對他的每部電影內容、美學、特殊對白，乃至版本問題都鉅細靡遺討論的對話錄即可印證。他們熱愛電影，把電影和人生混合不分，拍起電影也少不了對他們過往電影的禮讚和致敬。他們用各種方法在電影中加註電影史的部分，使文本變得複雜多義。

他們致敬的方式分敘如下：

a. 在電影中直接引述片段：如在賈克‧希維特的《巴黎屬於我們》直接放映一大段佛利茲‧朗《大都會》（Metropolis, 1925）的片段。

b. 在電影以某些經典演員／影片／美學手法對白為指涉參考（reference）：最明確的莫過於《斷了氣》中主角不斷模仿他的偶像亨佛萊‧鮑嘉用手指抹嘴的鏡頭；或者《四百擊》的小男主角去偷柏格曼電影的海報，或去一個極像電影史早期發明zoetrope式的遊樂場玩耍；又或者《斷了氣》中高達索性請梅維爾自己亮相，《輕蔑》也請佛利茲‧朗、山姆‧富勒和傑克‧派連斯（Jack Palance）出場。作為希區考克迷的夏布洛更不時在他的驚悚懸疑劇中引述（quote）希氏的特殊招牌手法。德米的《蘿拉》（Lola, 1961）從頭到尾充滿布列松《布隆森林的貴婦》的影子，而弗蘭敘則重拍《朱德克斯》（Judex）作為向老導演佛易雅德致敬。

c. 直接向好萊塢某種類型重拍做千絲萬縷的解構和致敬。比方說高達的《女人就是女人》（Une femme est une femme, 1961）是對好萊塢歌舞片整體致敬（片中多次提到巴黎‧佛西〔Bob Fosse〕及金‧凱利〔Gene Kelly〕），或者楚浮的《黑衣新娘》（La mariée était en noir, 1968）也是向希區考克「致命的蛇蠍美人（femme fatale）」致敬的作品。

電影與人生分不開，對《電影筆記》的新導演而言，犯罪並非社會問題，犯罪是可演繹成特殊美學的電影類型。而拍電影這件事並非反映現實，而是訴諸電影思維，如高達在《輕蔑》中所言，「用希區考克或霍克斯的手法去拍一部安東尼奧尼式的題材。」26

新潮派除了五虎將外，也包括曾拍出《不朽的女人》（L'immortelle, 1963）的《電影筆記》創始人東尼歐-瓦克侯斯，以及曾拍《深淵》（Les abysses, 1963）的尼可·帕帕塔吉斯（Niko Papatakis）。

整個六〇年代，高達和楚浮達到聲譽的高峰，以領導者的方式，擁有國際知名度（一九六〇至一九六七年）；夏布洛是最商業最賺錢的，他的代表作在一九六八至一九七一年拍出；希維特在一九六九年受人矚目，數十年來創作未曾中斷，二〇〇一年更以《六人行不行》（Va savoir）參加坎城影展，顯露他大師的行雲流水。[27]

侯麥在一九六七年至一九七二年間創作頗豐，在九〇年代再以「四季的故事」系列被尊為大師；

2. 河左岸派

這批導演比新潮一派年紀稍長，他們是代表知識分子的創作者，作品稱為「作家電影」（與楚浮「作者電影」不同）。

這一派的創作者喜歡處理潛意識和複雜時序交錯的時空關係，安妮·華妲早期的短片《短岬村》（La pointe courte, 1958）用畫外音和大量省略式的剪接，處理一些男女不斷在漁村畫面上以旁白辯論出現。阿斯楚克探取的倒敘旁白手法，敘述一個被帶往警局質問的女子的過去。已經允為經典，將過去、現在剪接在一起，已經分不清旁白是真正會話，還是想像對白、還是角色對事情評論的《廣島之戀》和《去年在馬倫巴》（L'année dernière à Marienbad, 1962），這些作品都顯現相當知性。

河左岸嚴格來說，是塞納河南岸聚集的一批創作者，他們並未有任何組織，或像新潮派有《電影筆記》作為基地，但是他們的藝術傾向相仿，均與文學有密切關係。他們大多出生於二〇年代（雷奈一九二二年，羅伯·葛里葉一九二二年，馬克一九二一年，為他們寫劇本的昂利·柯比和尚·給侯都是一九二一年，安妮·華妲一九二八年，較年長的是弗蘭敍一九二二年，莒哈絲是一九一四年）。戰爭期間，他們已經二十多歲，比起新浪潮電影筆記那批仍在童年和青少年時期的懂事許多。也因此他們對戰爭的記憶和傷痕念念不忘，戰爭業。整體而言，他們是代表知識分子的創作者，不那麼迷戀電影，比較偏重文學，而且多半以紀錄片和短片為本業。

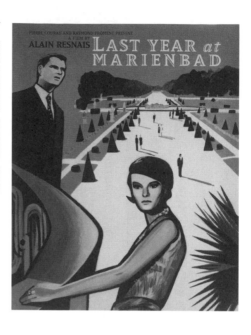

《去年在馬倫巴》電影海報（局部）。

的暴力和人性的折磨更是他們世界觀的一部分。他們開始拍片時多半已超過三十歲，而且往往在其他領域已卓然有成。比方給侯已出版十多本小說和詩集，華姐是靜照攝影師，蓋帝在劇場工作，馬克寫了小說和論文。給侯、華姐、蓋帝也都經常擔任記者周遊世界各地，世界觀相對較不狹隘（雷奈曾在日本和瑞典拍片；華姐拍過古巴短片；柯比在羅馬尼亞拍過兩部劇情片；蓋帝的素材則包括韓國、南斯拉夫、古巴；馬克也在六、七個國家工作過）。

因此他們拍電影會比新浪潮只標榜影史和過去經典來得寬廣及原創。華姐拍第一部劇情片時只看過不到二十部作品，雷奈這位編劇當時更對電影一無所知。[28]

左岸派的導演也受到超現實主義影響至深。現代詩中如夢如魘、自由流動的意象、不受制律規範的各種幻想，都被左岸派引用為文本，尤其《廣島之戀》、《去年在馬倫巴》、《不朽的女人》都使用這種畫外旁白，造成虛幻壓抑及潛意識的氣氛，現代詩那種文學氣質甚強的文體也成為左岸派的標幟之一。

淪陷期間COIC取消了一票看二片會傷害電影回收的放映制度，強制每部劇情片放映前得有短片或紀錄片，造成了短片和紀錄片的勃興。戰後選擇輔助制更賦予紀

錄片的發展空間，大部分左岸派導演都以紀錄片出身，如雷奈、華妲、弗蘭敍、莒哈絲，以及胡許、馬克這些以紀錄片為專職者，他們秉持紀錄片傳統，注重如畫般的構圖及攝影機運動，並且深受愛森斯坦〔S. M. Eisenstein〕蒙太奇剪接法影響，雅好用對比、交叉剪接、並列（juxtaposition）的方式，造成震撼的效果（《筆記》派導演有時也會如法炮製，但不似左岸派這麼執迷於此技法）。

左岸派導演在美學上的觀念也較特別。比方雷奈和華妲都受到當時在法國流行的布萊希特「疏離」理論的影響，他們都不鼓勵對角色認同，所以對角色背景及個性提供的資訊稀少，如《短岬村》、《廣島之戀》、《去年在馬倫巴》的角色都沒有名字、沒有清楚的職業、沒有記憶和社會關係，甚至沒有思想心理深度（如《幸福》〔Le Bonheur〕），甚至可能在時光之外（如《堤》）。

由於多出身紀錄片，在器材、經費都受限的狀況下，左岸派也薰陶出一種先拍默片、事後再加音樂、效果及對白／旁白的後製方法，與超現實及現代詩意境結合，在畫面與聲音間造成閱讀的張力，也透過剪接將過去與現在並列在一起，加上文學性腔調，使左岸派在知性上超越「新浪潮」的作品。

左岸的導演們一般在政治立場上都偏左，有反權威反體制的傾向。其中尤以莒哈絲為堅定的馬克思信徒，她認為主流電影是徹頭徹尾的社會控制工具，「商業電影那種用技術保持既成體制的求完美作風，正是反映了它對社會規範的投降。」她疾言提醒：「商業電影可以非常聰明，但很少與有智識。」29 莒哈絲自己強烈要求拍片要有智識，她的電影對暴力、苦痛和性都有大量討論，不過她堅持拒絕將電影拍得簡單易懂，像《印度之歌》、《娜塔莉・葛蘭傑》（Nathalie Granger, 1973）都隱含了諸多隱喻、象徵、暗示，似乎有許多未說之事藏匿在表面的敘事底下。由是，除了少數熱愛莒哈絲的信徒，她的作品很難為大眾理解。

左岸派裡較特別的是弗蘭敍，他其實在任何電影分類中都獨樹一格，很難分類。他與左岸派導演一樣拍紀錄片也拍劇情片，對戰爭的傷痛和對人性殘酷的認識，他則以恐怖、自我療癒的方式，將憂鬱、焦慮、挫折、心靈創傷混合為一體。這位在淪陷期內已開始與藍瓦一起推動電影文化的怪傑，在《動物的血》這部紀錄

屠宰場的慘烈狀況的作品，就將左岸派擅長的詩化旁白與並列排比剪接法發揮到極致。

左岸出身的導演也有跨入劇情片不回頭的，比方愛德華‧莫林納侯，他甚至直奔主流，到了一九七九年，更以爆笑的喜劇方式呈現同性戀與異性戀生活在社會僵硬的規範中鬧出種種笑話（《一籠傻瓜》〔*La cage aux folles*, 1979〕，指夜總會變裝秀）。

安妮‧華妲的丈夫德米亦常被列為左岸之林。他是紀錄片老將喬治‧胡奎爾（Georges Rouquier）的門徒，不過他也並沒有回頭拍紀錄片，反而與筆記派的一千人成為走得近的好友，是公認結合左岸派和筆記派兩大傳統的特殊創作者。他的劇情片生涯中是直奔歐弗斯式的華麗、巴洛克式音樂片，並向好萊塢米高梅的歌舞片致敬。他的《蘿拉》是獻給歐弗斯《蘿拉‧孟蒂絲》的歌舞片，《天使灣》（*La Baie des Anges*, 1963）則將他人工化富裝飾的服裝建構成註冊商標。他最為人熟知的《秋水伊人》（*Les parapluies de Cherbourg*, 1964）在坎城勇奪金棕櫚獎，成為法國賣座的經典歌舞片，之後《洛城故事》（*Les demoiselles de Rochefort*, 1967）和《驢頭公主》（*Peau d'âne*, 1971）不但離河左岸甚遠，也在商業主流中顯得流於表面裝飾性而欠缺內容。德米對色彩的執迷、對攝影機運動的鍾情，以及影片中散出淡淡的哀愁，使他的電影在時間的距離下頗富特殊意義，雖然表面上他不如其他當代導演那麼頭角崢嶸。

左岸派所發展的對於電影形式的抽象思維方式，之後仍有繼承者，這就是跟隨過雷奈和布列松為副導的尚‧馬希‧史特勞普（Jean-Marie Straub）和他的妻子丹妮艾勒‧惠葉（Danièle Huillet）。史特勞普一九五八年為逃避兵役遷至慕尼黑居住，六〇年代開始導片。他和妻子惠葉兩人合作，拍出一些形式嚴謹、充滿省略技法的微限主義電影，他們既是左岸派的德國分支，也是德國新電影中為人重視的代表人物之一。

1　《電影形式與電影史》，焦雄屏譯自Bordwell David and Kristin Thompson, Film Art: An Introduction, 《電影欣賞》雙月刊，三十七期，一九八八年一月，台北，p.74。

2　Armes, Roy, French Cinema, Secker and Warburg, London, 1985, p.147.

3　同註1。

4　Vincendeau, Ginette, ed. Encyclopedia of European Cinema, British Film Institute, Redwook Books, NY, 1995, p.426.

5　李幼蒸著，《當代西方電影美學思想》，台北，時報出版公司，一九九一年，p.162。

6　同註5，pp.162-163.

7　同註4，p.339.

8　Sklar, Robert, Film: An International History of the Medium, New York, Harry N. Abrams Inc., 1993, pp.367-368.

9　Houston, Penelope, The Contemporary Cinema, Penguin Books, Baltimore, 1963, p.99.

10　Charles Ford著，朱延生譯，《當代法國電影史》（Histoire du Cinema Français Contemporain, 1945-1977），北京，中國電影出版社，一九九一年，pp.121-122。

11　Samuels, Charles Thomas, Encountering Directors, NY, Capricorn Books, 1972, p.36.

12　同註11，p.53.

13　同註5。

14　同註2，p.170.

15　同註1，p.75.

16　Nowell-Smith, Geoffrey, The Oxford History of World Cinema: The Definitive History of Cinema Worldwide, Oxford Press, London, p.576.

17　Nicholls, David, François Truffaut, London: BT Batsford Ltd, 1993, p.49.

18　同註17。華汀不能算嚴格新浪潮的導演，他日後的作品顯現他幼稚的心態、絲毫不含蓄的標新立異作風，以及厚顏剝削性的態度，使他成為眾人尷尬迴避的對象。

19　同註14。

20　同註4，p.157.

21 同註20。

22 同註2，p.170.

23 同註2，p.76.

24 Douchet, Jean, *French New Wave*, Cinémathèque Française, 1998, p.244.

25 同註1。

26 同註2，p.176.

27 同註26。

28 Armes, Roy, *French Cinema: Since 1946*, V2: The Personal Style（2nd ed.），London, Tantivy Press, 1976, p.98.

29 Williams, Alan, *Republic of Images: A History of French Filmmaking*, Harvard University Press, Massachusetts, 1992, pp.373-374.

新浪潮的
美學與政治

新浪潮美學

一九六八

抗爭與運動的年代

新浪潮美學

本體論、現代主義

新浪潮崛起後，一股熾熱年輕的力量氾濫在整個法國電影界，一時之間百花齊放，萬家爭鳴，所有年輕人都有了一個電影創作的夢。如今回顧，這雖然是個浪潮，但內裡卻未有統一的風格或共同的意識交集。尤其到六〇年代以後愈發南轅北轍，各走各的創作之路。不過，與前一個年代講究品質及專業卻缺乏個人味的電影，新浪潮運動仍浮現了一些共通點，茲分述如下：

1

電影回歸電影，由電影的本質和創作元素去討論／創作

新浪潮初發難期，最恨的便是品質傳統的改編文學巨著及語音鏗鏘的戲劇化對白。他們認為這使得電影淪為文學的附庸，忽略了電影聲光剪接的特色而獨厚劇情／文學。

新浪潮導演主張一切回歸電影。其中細分又有一些規律可循：

1. 突破古典敘事

高達、楚浮、希維特都是箇中高手。高達罔顧古典剪接的連戲觀念；楚浮自由地在不同的蒙太奇和場面調度風格中交叉剪接；希維特重組敘事誕生的過程。左岸派的雷奈、華妲、馬克、羅伯‧葛里葉也都發展出聲音旁白與畫面對位／不對位的敘事張力，不再與古典敘事（diegesis）發生必然關聯。

2. 打破古典電影認同的情緒

採取布萊希特史詩劇場的疏離方式，不時以疏離及保持美學距離的 distance 技巧，使觀眾不立刻認同劇中角色，從而感情減少，理智增加，往知性電影邁進。高達是此技巧的忠實信徒，此外，莒哈絲、羅伯‧葛里

葉、雷奈、馬克均殊途同歸，朝此結果發展。

3. 由電影衍生世界

許多導演都是影迷出身，他們用電影代替了眞實生活經驗，一切劇作靈感也常來自電影。《電影筆記》就曾論述這些二人連「發現莎士比亞也是透過奧森‧威爾斯（Orson Welles）」[1]，原因是威爾斯拍過許多由莎士比亞戲劇改編的電影，造成新導演的文學啓蒙。這話當然帶有嘲謔成分，不過許多導演因爲對某些電影執迷而拍片卻是確定的，如夏布洛拍的若干希區考克式電影；高達的《女人就是女人》是向歌舞片致敬；楚浮的《射殺鋼琴師》（Tirez sur le pianiste）移轉於警匪片和寫實電影之間；《斷了氣》男主角是模仿亨佛萊‧鮑嘉，女主角則是沿襲奧圖‧柏明傑的《日安，憂鬱》（Bonjour tristesse, 1958）；《巴黎屬於我們》中大家一同看《大都會》；《四百擊》的主角偷一張柏格曼《蒙妮卡夏日》（Summer with Monika, 1953）海報。凡此均見證了一個由電影衍生的後設電影。

2

強烈的個人色彩，忽視社會及道德面

新浪潮導演拍戲喜歡帶有自傳色彩，楚浮《四百擊》的叛逆少年、夏布洛的法國中產家庭、侯麥的典型巴黎都會知識分子、華姐的女性意識、希維特的劇場生涯、馬盧的戰爭回憶。由於強調極端的私人世界（如雷奈和莒哈絲奧祕難解的祕密）、日記體／潛意識式的旁白以及對白，導演們似乎摒棄了社會層面，被部分人批評為不負責任和不夠誠實。關於這一點，楚浮有話要說：「法國已經有半打以上的共產黨導演，也有十五個左派創作者，把這些（社會）主題留給他們吧！」 2

個人色彩的好處是避免了品質傳統那種冰冷之極、毫無人味的客觀敘事，增添活潑的第一人稱「我」的親暱筆調，但缺點是天馬行空，散文式地支離破碎，缺乏重點，缺乏結構，最後也喪失了道德重心。學者羅伊·安姆說：「五〇年代的電影十分個人化。創作者會任影評人的背景使他們充分了解他們使用的技巧，以及操縱觀眾情緒的方法，所以這時的電影也有強烈的自我意識。這種矛盾的結果，是其外表形式反映混合了主體性、世故、自傳和智性，清新的方法平衡了文學影像，原創性地探索媒體使達複雜敘事和時間自由度的極限。」 3

3

自給自足的世界，不是直接電影（direct cinema）式的自然主義

新浪潮統一的特點大多強調實景攝影（相對於以前電影的片廠僵硬和限制），但是其景觀是自足而不是有紀實目的的。最明顯的例子是像《廣島之戀》、據羅伯·葛里葉看，廣島雖是背景，「但這些角色並不存在於超出電影景框外的世界。」 4 換句話說，他們存在於雷奈創作的電影世界中，《去年在馬倫巴》、莒哈絲的《印度之歌》都是同一狀況。羅伯·葛里葉自己的《不朽的女人》、《歐洲特快車》均採取這種虛構性。

4 喜歡科幻／幻想類型，都大量將商業公式改變成個人視野

克里斯・馬克的《堤》變成未來的悲觀寓言；高達的《阿爾發城》（Alphaville）是對極權抹殺個人性的抗議；楚浮《華氏四五一度》如《一九八四》（1984）般強調了老大哥時代來臨的人文精神和個人價值；德米的《秋水伊人》、《驢頭公主》用幻想來增添眞實社會的缺乏色彩。所有的科幻／幻想雖非第一手材料，卻成了新導演發抒自我的工具。

5 旁徵博引，使電影超過娛樂／藝術的簡單定義

新導演都是知識分子、文學家、藝術家或評論家出身，因此在他們的電影中，常用參考（reference）的方式，引起其他領域的討論或辯證。像楚浮對巴爾札克的心怡；雷奈對戰爭和心理等範疇的議論；希維特對劇場的執迷；以及高達不斷介入馬列毛政治思想、笛卡爾等哲學、現代主義的繪畫與文學，這些領域的介入使電影提昇到知性層面，也擴大了電影涵蓋的領域，對未來第三世界電影觀眾影響尤深。

6 即興及反片廠風格

這裡「眞實電影」的技巧所引領的自然氣質，加上刻意使用手持攝影機，去除了片廠風格雕琢、做作、人工化的傾向，展現出自然即興的自由形式，也貼近個人電影及年輕電影的本質。

7 現代主義

以自省式的敘事，省略、插入不相關鏡頭，不時出現的標題或章節、風格的驟變、節奏的驟變、疏離的特寫、角色直接與觀眾對話種種方式，提醒觀眾媒介的存在，電影／故事不過是個幻覺（illusion），不是眞正的現實。高達、楚浮、華妲、馬克、雷奈，都屬於此一類別。

總體而言，法國新浪潮是在藝術觀念上，與當時法國學院派講究品質的氣質電影分家，在經濟限制的條件下，推動小成本的個人電影，在意識形態上倡導年輕電影來反映法國第五共和新國家的現象。不過法國學者也因此嚴格批評新浪潮最終因太重個人，不重發行和製作價值，反而使商業壟斷系統更加鞏固，與個人電影、文化電影之間的距離拉大。[5]

一九六八
五月運動，政治轉向，立場分裂

六〇年代末，美蘇冷戰時期到了尾端，世界發生幾個影響年輕一代人生觀的重大政治事件。其一是美國出兵越南，引起美國國內廣泛的爭論，年輕的反戰分子開始拒絕徵兵，大學的學運發展激烈，與警方對峙，強占校園行政大樓，其中以加州柏克萊大學的言論自由運動為代表。這是美國新左派思潮的崛起，與嬉皮運動、後來的民權運動與第三世界政治自覺有密不可分之關係。

另一有重大影響的是一九六八年「布拉格之春」中，東歐民主及保守政府鎮壓行動。自由派及新馬人士的聲援，國際政治的論爭，延續自史達林、洛托斯基乃至毛澤東的政治路線討論。

整個六〇年代末世，全世界是一片要求改革的聲音。

人們要求另類的生活方式，痛責西方社會用消費主義來製造所謂「正常」生活，控制某種自由，年輕人的反主流文化興起（嗑藥、搖滾、性解放），中國掀起了文化大革命，漫天鋪地的青年再革命浪潮，所有要求

改革的聲音逐漸轉爲激烈。

一九六四年至一九六九年間，世界出現各種重大的社會波動。西班牙關閉馬德里大學，把千名學生送進了軍隊；德國的學生領袖魯迪‧杜希克（Rudi Dutschke）頭上被人射中一槍，警方殺了兩個人，逮捕上千人；倫敦有兩萬人上街頭和平遊行，卻演成與警方衝突的暴力；日本大學因爲安保條約的抗爭，關了行政部門，全部人暫且休學不上課；義大利的學生聯合了工人和高中生一起攻擊的暴力；美國更有兩百所大學（如哥倫比亞、威斯康辛、密西根等）被波及，政治領袖馬丁‧路德‧金恩（Martin Luther King）和勞勃‧甘酒迪（Robert Kennedy）被刺，上千抗議詹森總統壓迫越南人的市民被警方追打。此外暴力社團如黑豹黨（Black Panther）興起，展開武裝暴動；義大利也出現紅騎兵（Red Brigade），德國則是紅軍派（Red Army Faction-Baader-Meinhof），日本是赤軍連，他們都以第三世界游擊隊爲典範，放炸彈綁架暗殺通通來。

在法國，整個運動醞釀於一九六八年三月，先是在南岱和（Nanterre）大學有學生抗議，接著發展到巴黎大學（Sorbonne），學生全體要求改革。但是政府對此聲音十分冷淡，甚至用警棍和催淚瓦斯對待學生。五月十日，學生築工事與警方對峙，警方逮捕學生領袖，關閉校園，媒體一片聲援。三天後工人加入總罷工示威行列，五十萬工人、學生、職員上街頭遊行，逼迫政府重開大學、釋放學生領袖，學生並占據了校園及工廠。到五月底事情越演越烈，法國全國已有上千萬人參與。

在電影界，領頭參加政治街頭抗爭的就是新浪潮的高達和楚浮。一九六八年二月，政府解除了藍瓦的電影圖書館館長一職，引起在圖書館度過他們影迷歲月的導演抗爭。二月十四日，楚浮、高達、布列松、雷奈、夏布洛等數百位電影界人士帶領三千群眾上街頭向警方示威，媒體和電影公司都大力支持。四月藍瓦恢復職位，但電影界要求改革的聲音已一發不可收拾。五月電影界成立「電影總署」（etats généraux du cinéma，簡稱EGC），並發表宣說：「這個國家的電影和電視並不存在言論自由，所有製作和表達方法都由一小群作家和技術人員控制。」[6] 主張電影工業應該公有，應廢止電檢，應廢除國家電影中

心（CNC）。之後，他們更進一步制定一部基本要求憲章，提出「打破壟斷」，電影界自行管理，建立不受制度法則制約的影片製作，和取消電檢制度。[7]　五月他們再度衝到坎城影展，楚浮先在希爾頓旅館設攤替藍瓦的電影圖書館募錢（政府已不再支援），接著他們合開記者會，決定阻止影展開幕，他們在大殿前靜坐抗議，拉著電影銀幕不准其升起，連當晚放映電影的導演，西班牙的索拉（Carlos Saura）及妻子潔拉汀·卓別林（Geraldine Chaplin）也支持他們，要求不要放他的電影，而且引起群架混戰，終致開幕片取消，影展受波及。抗議者回到巴黎繼續激烈抗爭，是為「五月運動」。這個運動徹底改變了知識分子的生活及想法，楚浮日後寫道：「顯然為藍瓦的抗爭及後來的五月事件，好像預告片和正片的關係。」[8]

在整個抗爭過程中，後來發展成公會敦促學生接受政府條件，早點安協。全國大亂一陣，所有人以為戴高樂必定垮台。然而大選卻是戴高樂大贏，反而極左派頻受打擊。於是抗議聲音漸息，以後的運動也極難再動員到這麼大的規模了。這個運動來得快、去得快，表面上看，社會並無重大改變。電影界的CNC仍在，EGC卻垮了。只有「法國導演協會」倖存，並在次年的坎城影展增設與原大會相對的另一單元「導演雙週」（Quinzaine des Réalisateurs）。[9]　有獨立的選片和主席，延續至今。

然而，五月運動對評論界及學界有至大影響。《電影筆記》停刊一陣，經過內部激烈爭辯，編輯策略轉向政治立場鮮明的馬克思-列寧（毛派）方向。一九六九年，馬克思激進派的另一部刊物《Cinéthique》亦創刊。事實上，從一九六八年後理論界已有重大轉向。記號學、心理分析學派、馬克思學派（尤其依循共產主義哲學理論家阿圖塞（Louis Althusser）的電影理論都成為顯學，這個風潮一直到八○年代末才漸沉緩。英國、美國都受這種政治理論的研究風氣波及，出現《跳接》（Jump Cut）、《影迷》（Cinéaste）等刊物，直接電影引發的政治紀錄片也在世上流行，如彼得·戴維斯（Peter Davis）的《情與理》（Hearts and Minds, 1974）、伊米爾·德·安東尼奧（Emile de Antonio）的《豬年》（In the Year of the Pig, 1969）等等，都受到

知識分子熱烈支持。

新浪潮在電影界的變化最大，其中當然還是高達率先有動作。五月運動以前，高達已經用政治批判的眼光檢驗現代主義、美學和法國社會，並且攻擊美國的外交政策和對法國大眾文化的影響（如《男性—女性》〔Masculin-féminin〕, 1966, 以及《我所知道她的二三事》〔Deux ou trois choses que je sais d'elle, 1967〕）。他在《中國女人》〔La Chinoise, 1967〕已專注在一個誓成為恐怖分子的毛派讀書會成員的生活上，《週末》〔Week-End, 1967〕更以阿爾及利亞政治及第三世界移民對法國中產社會的殘暴報復為題材。

一九六八年高達整軍再出發，完全成為政治激進分子。他先以ciné-tracts為名製作多部以抗議或靜照為主的檢驗意識形態的短片，如《愉悅的智慧》〔Le gai savoir, 1968〕、《像其他一樣的電影》〔Un film comme les autres, 1968〕，以及《一加一》〔One plus one, 1968〕等，目的在對抗強硬支持戴高樂政權、敵視學運及工運的電視台ORTF。不久，他和尚-皮耶‧高漢（Jean-Pierre Gorin）成立「狄錫卡-維多夫」團體（Dziga-Vertov Group），否定以前的作品，以毛派分子革命家自居，高倡支持第三世界的革命。此時拍的電影有《英國之聲》（British sounds, 1969）、《東風》（Le vent d'est, 1969）、《義大利的鬥爭》（Luttes en Italie, 1969），以及《弗拉米爾和羅沙》（Vladmir et Rosa, 1970）。

之後高達騎摩托車出了車禍，康復後再拍罷工電影《一切安好》（Tout va bien, 1972）和《給珍的信》（Letter to Jane, 1972, 分析珍‧芳達〔Jane Fonda〕訪問北越之矯情和傲慢）。一九七二年他再設Sonimage公司，在一九七六年拍出《這裡和那裡》（Ici et ailleurs, 1976），在旁白中大談巴勒斯坦游擊隊的運動，以後慢慢傾向於拒絕主流發行傳播，專拍電影給小組小眾看了。

高達也與其他電影夥伴漸行漸遠。一九六七年，十三位法國導演為了表達對美國出兵越南的不滿，合拍了一部《遠離越南》（Loin du Vietnam, 1967）。但是五月運動後多人的方向都更加鮮明了。其實早期新浪潮一直被視為與激進的政治運動同流。尤其高達一九六〇年拍的《小兵》（Le petit soldat）被禁了三年，因為它

《中國女人》電影海報。

批評法國在阿爾及利亞戰爭的立場。同樣的，希維特的《修女》（Suzanne Simonin, la religieuse de denis diderot）也因爲描繪性的政治，並持對天主教會高度批判立場，在一九六六年被禁了一年。但是五月風暴過後每個創作者方向都更不同了。楚浮、夏布洛、菲立普‧德‧布洛卡、馬盧都漸漸走向了主流，侯麥在一九六九年坎城影展參展的《我在慕德家過夜》（Ma nuit chez Mauz）裡面看不出任何經過社會大變動的痕跡，卻大受評論及觀眾歡迎，這也算相當諷刺了。之後，楚浮與高達反目相向，而楚浮自己則越來越像他當年攻許的「品質傳統」，注重劇本、古裝陳設和文學改編了！

五月運動對評論界的衝擊更大。而且諷刺的是，經過政治運動洗禮的新影評家，甚至把矛頭指向帶領政治運動的新浪潮諸君。他們循政治意識形態出發，重新抓住新浪潮作品的保守立場以及某些「作者論」作者爲藝術而藝術的形式，大肆丟帽子攻擊。他們說，夏布洛的《漂亮的塞吉》以及《表兄弟》都是右翼無政府狀態的聲音，楚浮之後拒絕參加任何政治活動也被視爲保守主義的明確例證。

女性運動和性別意識的加入也重新檢驗了新浪潮作品。楚浮《四百擊》中的母親角色，以及《射殺鋼琴師》、《夏日之戀》具侵略性女性，顯然是楚大導演歧視女性的潛

在思想問題。高達的《亂了氣》的背叛女性，還有他一九六八年前把所有女性當妓女的看法，以及夏布洛在《美女們》（Les bonnes femmes）中指出有本能活躍傾向的女性等於在吸引男性犯罪／強暴，都使他們在意識形態的檢驗下成為被攻訐的對象。往後，楚浮的作品（尤其《偷吻》〔Baisers volés〕）、高達的《男性—女性》更被指稱為同性戀恐慌（homophobia）[10]。

後現代主義的理論在八〇年代如火如荼展開後，新浪潮的詮釋也有不同的發展，尤其針對楚浮和高達的作品。《斷了氣》、《輕蔑》、《狂人皮埃洛》（Pierrot le fou），《射殺鋼琴師》、《夏日之戀》等片都將高等及流行文化的因素混冶一爐，繁複地將漫畫、藍波的詩、浪漫音樂及繪畫，以及政治宣傳像大雜燴般丟在銀幕上。一方面代表了法國電影與美國好萊塢電影的文化殖民關係，另一方面更是在後工業社會之前就丟棄了大敘述（grand narrative），容納多種觀點，但也導致它們在不同的時代一直能有不同的詮釋及影響力。

換句話說，歷經五月運動及不同的理論風潮，新浪潮不再被侷限地認定為發明了「小成本的藝術電影」及「作者導演」，反而是一種文化的折衷彈性，能對敘事及類型有更激進的詮釋方法[11]。

抗爭與運動的年代
電影、理論與議題式草根行動主義

六〇年代末是全球的反主流文化時代，也是青年次文化（搖滾、嗑藥、性解放）與政治／人權激進化並行的年代。西方普遍抗議聲浪高漲，反制度、反集權、反中產消費社會，從抗議及示威，逐漸演變成有組織的革命行動派。綜觀其造成大規模社會抗爭主要的議題有如下幾個焦點：

1

反越戰

視美國出兵越南是一種侵略行為，美國本土激進青年以拒絕被徵兵為訴求，並採取行動抗議。

一九六七至一九六九年是意識形態最為對立的年代，街頭經常有示威、與警察對抗的團體，動輒以占據大樓為行動。校園學運也是新的現象，學生們藉此批判學校的缺點（設備差、班級太大、教學成果不彰、學習的內容太偏差等等），其中尤以柏克萊大學最為激烈。反越戰主題非常為法國新浪潮青年導演接受，政治激進的高達開始對美帝主義激烈抨擊。

2

反西方消費經濟造成的新殖民主義

這是西方人的反省，認為西方社會透過消費主義及生產活動，創造所謂「正常」的表象，實際上是對大眾、階級以及某些國家進行操控，使人民無法有真正的自由。其中如馬庫色（Herbert Marcuse）提倡批評社會「非理性」的實質。當然透過經濟，西方強勢國家也取得某些第三世界國家的主導權，不像以前需要用到武力及強制的方法。由是，這些議題的討論造成第三世界的覺醒。

高達的作品經常做這些消費主義、殖民主義的剖析和批判。

3

人權主義的勃興

六〇年代的人權思想相當前進民主。此時黑權崛起（一九六六年更有成立黑權行動派的武力／暴力組織「黑豹黨」），女權要求解放，同性戀要求以新左及反主流文化的開放角度，當然第三世界也因此造成新的世界觀。

高達在他早期的電影如《男性─女性》、《中國女人》中都以行動派的革命團體為主角，自己在一九七二年後更排斥主流發行映演系統，認為它是為中產和大眾服務，是少數掌有管道資源的人的專利。高

達之後投入小組行動，與尚-皮耶·高漢合組「狄錫卡-維多夫團體」，以更革命、更正面的態度拍攝批判文化/政治現象的激進錄像帶給少數觀眾看。

4　行動代替理論

六〇年代末特別多對文化、政治的制式和結果做多方的辯證和爭論。後來認為多讀無益，許多激烈及流血抗爭的行動誕生。這個行動理論迅速在全歐洲動員，於馬德里、德國、倫敦、日本、義大利甚至美國如火如荼展開。其中年輕人與警察系統發生的衝突都會造成暴力，比方武裝黑人占據康乃爾大學時，有多達四十萬的學生自稱為革命分子，而一九七〇年尼克森擴大中南半島的政治力，介入柬埔寨內戰，造成四十個大學罷課，美國十六州都宣布國家防衛狀態。第三世界的游擊隊、與新左派分家的黑權暴力恐怖組織及同性戀激進分子成為行動的典範。

電影界在行動之初就設立了「電影總署」，他們大聲疾呼廢除電檢、廢除CNC，主張電影工業應該公有。期間他們成立電影合作社型態的創作組織，拍紀錄片，將抗爭過程記錄下來，用以教育群眾。EGC也建立了導演協會，主張與行動配合拍平行電影（parallel cinema）。

電影與政治的關係在一九六八年後也出現極大變化。關於這方面的思維，可分為以下幾點：

1

交戰電影　（engaged cinema）

指的是那些為革命和社會改革絕不妥協的電影。這些電影多半有政治組織贊助，其目的也偏重宣傳，形式以紀錄片居多。比方一九六七年在法國由名製片卡密茲成立的MK2製片公司，專門支持戰鬥電影（militant cinema）。

這類電影也多採行集體製作的方式，如MEDVEDKINE Group就包括了高達和馬克兩個導演，一九六九年他們拍了鐘錶工廠的階級奮鬥。高達後來的「狄錫卡-維多夫團體」以及馬克的SLON電影，專拍反對或激進行動的平行電影。這些電影的發行一般而言不經過大戲院，主要在社團、公會、校園及社區中心放映。他們方向明確，每部二至五分鐘不等，沒有音響，透過前接和旁白使電影朝宣傳方向發展，全部共三十部左右，較值得一提的有《罷工中的鐵路員工》（一九六八年）、《社會是朵花》（一九六八年，由尚-路易‧唐迪尼昂旁白）、《溫德爾工廠的復工》（一九六八年）等，內容是工人與學運的辯論、巴黎警察鎮壓和反戴高樂主義的示威，以及女工被公會勸阻復工等。[12]

一九六八年五月很活躍的政治電影小組稱為「大象」小組。他們並無特定的政治方向，既關心電影生產，也關心發行。曾以「新社會」為題製作一批影片，反映工廠的境況、農業情況等，如《旺代罷工紀實》（一九七三年）、《大牛生》（一九六九至一九七〇年）等。像這樣的小組尚有靠法共的「狄納迪亞」小組、靠法共極左派的「無產階級革命電影家」小組、持馬列主義立場的「電影鬥爭」，與高達的「狄錫卡-維多夫」小組，以及其他一大堆常常變換名稱、飄忽無定的小組。這些戰鬥性強的電影團體，都採用十六釐米或八釐米影片或錄影帶拍攝，生產價格低廉，拷貝卻很少。主題在罷工、生產鬥爭、地方自治、婦女解放、環境保護、反核、學運等議題上努力。這種以積極鬥爭為宗旨的新概念也在德國、義大利、英國、瑞典、英國傳開。[13] 這些電影立場激烈，甚至連放映都講究意識形態問題，高達就曾公開貶抑商業電影的中產性格：「電影是由資產階級發明，用以向民眾掩飾現實的。」[14]

2　現代政治主義（political modernism）

高達是這類電影的典範，基本上他們都受愛森斯坦、維多夫（Dziga Vertov）、馬克思主義及布萊希特理論影響。高達在五月運動前已用政治批判以及現代主義美學觀檢驗法國社會的問題，並攻擊美國外交政

策。諸如《男性—女性》和《我所知道她的二三事》、《中國女人》、《週末》都如以上所說。一九六八年以後，高達進入智識性的政治主義時期，他的「電影傳單」短片多記下抗議的狀況：如《愉悅的聚會》、《像其他一樣的電影》，以及《一加一》。

高達一路走來，不只革命到政治領域，也好顛覆中產美學的「再現觀念」（representation），高達此時已否定自己以前的作品，成為毛派分子，並支持第三世界的革命。這段時期他的電影有《東風》、《英國之聲》、《義大利的鬥爭》，以及《弗拉米爾和羅沙》。

日本的大島渚就是高達一貫作風的東方版。他的《新宿小偷日記》（一九六八年）、《絞死刑》（一九六八年）都與高達的現代主義加政治批判如出一轍。

3

商業及主流電影之政治文化

這些在七〇年代後也大為流行，像馬盧的《拉孔．呂西安》（Lacombe, Lucien, 1974）、黛安．柯蕊（Diane Kurys）的《薄荷汽水》（Diabolo menthe, 1977）、安妮．華妲的《一個唱，一個不唱》（L'une chante, l'autre pas, 1976）都嘗試將政治思維提進以商業／娛樂為目的的電影中。其中最受注目及有成績的是柯斯塔．加華斯（Constantin Costa-Gavras），他的《Z》（1969）、《戒嚴令》（État de siège, 1973）均強調作品的「政治性」，卻願意在主流生產及發行範圍中影響更多的觀眾。

柯斯塔．加華斯是這一派中最著名者。這位生於希臘、在巴黎取得文學和電影學位的導演，在電影中不斷提出他反獨裁、反政治迫害的立場。曾擔任克萊芒、克萊、阿來格雷和德米副導的柯斯塔．加華斯培養了專業的敘事和剪接緊湊的才能，他也深懂運用明星。在首部片《臥車謀殺案》（Compartiment tueurs, 1965）始，他已建立用大明星（尤．蒙頓〔Yves Montand〕和西蒙．仙諾）的驚悚片型。《多餘的人》（Un homme de trop, 1967）是德軍占領時期地下抵抗軍解放法國的背景，而真正造成他特殊「政治驚悚片」的是《Z》。

《Z》以希臘自由派政治家藍布拉基斯（Lambrakis）被刺殺的真實事件爲主，導演以驚心動魄的政治陰謀，揭露盤根錯節的政治糾葛。《Z》受到歡迎後，他再拍《大冤獄》（L'aveu, 1970），再揭發捷克副外長遭史達林主義的獨裁政權羅陷爲間諜的迫害事件。《戒嚴令》則是美國中情局探員被烏拉圭游擊隊綁架、抨擊美國對外國探帝國主義的作品。三片都由尤‧蒙頓詮釋，敘事清晰，政治立場明確，劇力萬鈞，感染力強。

柯斯塔‧加華斯在一次訪問中對自己的政治電影做的定義是：「政治電影就是決定和有意識地完成某項使命，運用政治作爲劇作素材，通過某種表現形式把內容和現實結合起來⋯⋯它的目的就是要變革現實，或者通過影片告訴觀眾一些事，至少對觀眾產生影響。因此必須用傳統的表演形式，即戲劇性的構思和使用職業演員，以便使人感到震撼，影片也就起了某種作用。」[15]

柯斯塔‧加華斯的政治驚悚片造成激進電影派莫大的批評聲浪。重點是其作品毫無批判地承襲好萊塢的戲劇和表演法則，使觀眾屬於從屬地位，沒有思考的餘地。政治只是作爲背景陪襯，簡化成「孤獨的主角對抗龐大的鎮壓機器」。批評者認爲這派導演（此時已被冠名爲「Z系列」和「Z效果」統合的政治驚悚後遺症）缺乏對政治表達形式及媒體的自覺，總體而言，意識形態仍是保守的。

柯斯塔‧加華斯也受到某些二人的揄揚（支持者以爲高達那些高蹈派的「狄錫卡-維多夫」小組影片究竟有多少人看過？有多少人看得懂？）。不論毀譽如何，他仍堅持同一種風格，八〇年代更邁向好萊塢尋求更大的政治影響力。不過此時他已將代言人轉爲女性，像西西‧史貝西克（Sissy Spacek）在中美洲營救政變後不見的丈夫的《失蹤》（Missing, 1982）、《背叛》（Betrayed, 1988）和潔西卡‧蘭（Jessica Lange）揭露自己父親爲納粹戰犯的《父女情》（Music Box, 1989）。

4 電影理論的政治

電影理論在一九六八年後更做了革命性的改變，又以《電影筆記》的立場和方向最具說明性。《電影

筆記》共有三次大轉變，第一次是五〇年代，作者論代表巴贊的現實主義批評哲學；第二次則是一九六八年後的鮮明政治立場、強調意識型態的鬥爭性。根據香港學者梁濃剛所指出，這個轉變共分三階段：

1. 編輯集體執筆分析福特的《林肯的青年時代》（Young Mr. Lincoln）。這個做法強調唯物主義的方向。

2. 群眾記憶及歷史問題爭論期。

3. 精神分析時期。

直到七〇年代中期，《電影筆記》才藉著對《大白鯊》的分析，回到商業電影領域，由塞爾日·達內（Serge Daney）、塞爾日·圖比並納（Serge Toubiana）、夏爾·泰松（Charles Tesson）等人掌舵，不再一徑向左，可謂第三次轉變。

在這三個分析過程中均可看出《電影筆記》不再相信新浪潮作者論對政治社會漠不關心的批評法。當年新浪潮的那批推動作者論者，喜歡宣稱好導演最壞的作品也比壞導演最好的作品優秀，但隨著年歲的過去，這批人的觀念也有了改變。比如高達便在評述布列松晚期的創作時說：「我不認為一位電影作者能夠像畫家一樣在四、五十年裡創作出超過兩、三部的傑作。他可能可以拍很多，像我就拍許多，但只有在某些影片中出現不錯的鏡頭，但就這樣，影片仍然很爛……」他也不客氣地認為自己以前的電影《法外之徒》（Bande à part）是一部爛片，而「《男性—女性》就好一些！」[16]

現代文化批評的大師理論如阿圖塞的意識型態、羅蘭·巴特（Roland Barthes）對作品意義及生產過程的看法、米榭·傅柯（Michel Foucault）和賈克·拉康（Jacques Lacan）對無意識及自我構成的研究，都成為《電影筆記》上的顯學。隨著《電影筆記》編輯方針之改變，作者論的時代意義也頗有變化。其間，《世界報》曾併購該雜誌，派其影評人傅東為總編輯。二〇〇九年，另一出版集團將其併購，其影響力已大不如前。

1　Houston, Penelope, *The Contemporary Cinema*, Penguin Books, Baltimore, 1963, p.110.

2　同註1，p.106.

3　Armes, Roy, *French Cinema: Since 1946, V2: The Personal Style* (2nd ed.)，London, Tantivy Press, 1976, pp.16-17.

4　同註1，p.139.

5　Marie, Michel, "The Art of the Film in France Since the New Wave", *Wide Angle* V4, no. 4. 1981, p.20.

6　Austin, Guy, *Contemporary French Cinema: An Introduction*, Manchester University Press, Manchester, UK, 1996, p.18.

7　Ulrich Gregor著，鄭再新等譯，《一九六○年以來的世界電影史》（*Geschichte des Films ab 1960*），北京：中國電影出版社，一九八七年，p.57。

8　Sklar, Robert, *Film: An International History of the Medium*, New York, Harry N. Abrams Inc., 1993, p.380.

9　同註7。

10　Hill J. and Pamela Church Gibson, ed., *The Oxford Guide to Film Studies*, NY: Oxford University Press, 1988, p.465.

11　同註10。

12　同註7，p.58.

13　同註7，p.59.

14　同註7，p.60.

15　註7，p.61.

16　Jacques Rancière, Charles Tesson 訪問，黃建宏譯，〈一個漫長的故事：訪尚‧盧‧高達〉，《電影欣賞》，二○○二年，春季號（第一一一期），p.40。

電影
筆記派

尚-盧・高達　JEAN-LUC GODARD

法蘭蘇瓦・楚浮　FRANÇOIS TRUFFAUT

克勞德・夏布洛　CLAUDE CHABROL

艾力・侯麥　ÉRIC ROHMER

賈克・希維特　JACQUES RIVETTE

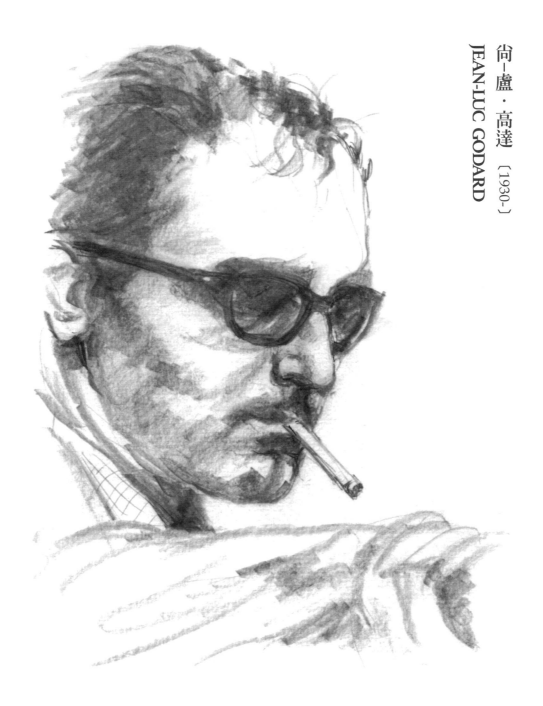

尚－盧・高達 〔1930-〕
JEAN-LUC GODARD

尚－盧・高達作品年表

	1964	1963	1962	1961	1959	1958	1957	1955	1954

1954　《混凝土工程》 （Opération béton, 短片）

1955　《風騷女子》 （Une femme coquette, 短片）

1957　《所有男生都叫帕德希克》 （Tous les garçons s'appellent Patrick, 短片）

1958　《夏綠蒂和她的朱爾》 （Charlotte et son Jules, 短片）

　《水的故事》 （Une histoire d'eau, 十分鐘短片，與楚浮合導）

1959　《斷了氣》 （À bout de souffle）

1961　《女人就是女人》 （Une femme est une femme）

1962　《七大罪：懶》 （Les sept péchés capitaux 中「La paresse」一段）

　《賴活》 （Vivre sa vie, 又譯《隨心所欲》）

　《RoGoPaG新世界》 （「Le nouveau monde」一段，與羅塞里尼、巴索里尼、葛萊柯瑞堤合導，片名為幾位大導演姓氏的字母縮寫）

1963　《小兵》 （Le petit soldat, 一九六○年已拍完，被禁三年）

　《槍兵》 （Les carabiniers）

　《世界最著名的詐騙案：超級大騙子》 （Les plus belles escroqueries du monde 中「Le grand escroc」一段）

　《輕蔑》 （Le mépris, 港譯《春情金絲貓》）

1964　《法外之徒》 （Bande à part, 又譯《圈外人》）

　《已婚婦人》 （Une femme mariée）

1969	1968	1967	1966	1965

《……看巴黎‧蒙巴納斯‧勒法盧瓦》（Paris vu par... 中「Montparnasse-Levallois」一段，或名《公元兩千年的愛情》）

《阿爾發城》（Alphaville）

《狂人皮埃洛》（Pierrot le fou）

《男性—女性》（Masculin-féminin）

《美國製造》（Made in USA）

《我所知道她的二三事》（Deux ou trois choses que je sais d'elle）

《世界最古老的職業…期待》（Le plus vieux métier du monde 中「Anticipation」一段）

《遠離越南：電影眼》（Loin du Vietnam 中「camera-oeil」一段）

《中國女人》（La Chinoise）

《愛與怒》（Amore e rabbia）

《七○年代》（70）

《週末》（Week-End）

《像其他一樣的電影》（Un film comme les autres）

《電影傳單》（Cinétracts, 與馬克、雷奈等人合作的短片）

《愉悅的智慧》（Le gai savoir）

《一部美國片》（One A. M., 未完成）

《傳播》（Communication, 未完成）

《一加一》（One plus one）

1981　1980　　1979　　1977　1976　　1976　1975　1973　　1972　1971　1970

《英國之聲》（British sounds see you at Mao）

《東風》（Le vent d'est）

《眞理報》（Pravda）

《義大利的鬥爭》（Luttes en Italie）

《直到勝利》（Jusqu'à la victoire，又稱《巴勒斯坦將獲勝》，未完成，部分想法和毛片用於之後的《這裡和那裡》）

《弗拉米爾和羅沙》（Vladimir et Rosa）

《一切安好》（Tout va bien）

《給珍的信》（Letter to Jane:An Investigation About a Still）

《我，自己》（Moi, je, 未完成）

《二號》（Numéro deux, 又譯《第二台》）

《傳播面面觀：六乘二／上與下／溝通》（Six fois deux/Sur et sous la communication, 電視，爲星期天晚上八點半在法國電視台播映的節目，每次兩段，共六次，所以稱爲：六乘二）

《你好嗎?》（Comment ça va?）

《這裡和那裡》（Ici et ailleurs, 又譯《此處與彼處》）

《南北對抗》（Nord contre sud, 莫三比克政府的教育影片）

《法國／旅遊／改道／二／孩子》（France/Tour/Détour/Deux/Enfants, 電視）

《人人爲己錄影紀事》（Quelques remarques sur la réalisation et la production du film Sauve qui peut [la vie]）

《人人爲己》（Sauve qui peut [la vie]）

《給佛萊迪・比阿許的信》（Lettre à Freddy Buache）

1990	1998 - 1989	1988	1987	1986	1985	1984	1983	1982

《穿鑿附會的標題：浮光掠影》（Le changement à plus d'un a titre 中「Changer d'image」一段）

《激情》（Passion, 又譯《受難記》）

《激情劇本》（Scénario du film 'Passion', 《激情》電影的錄影帶版本）

《芳名卡門》（Prénom Carmen）

《萬福瑪麗亞》（Je vous salue, Marie）

《神遊天地》（Soigne ta droite）

《偵探》（Détective）

《夭壽片商》（Grandeur et décadence d'un petit commerce de cinéma, 錄影帶）

《軟硬兼施》（Soft and Hard, 錄影帶）

《華麗的詠嘆：阿咪德》（Aria 中「Armide」一段，十二分鐘短片）

《李爾王》（King Lear）

《翹頭》（On s'est tous défilé, 為MFG服飾拍的十三分鐘廣告片）

《話語的力量》（Puissance de la parole）

《最後的話》（Le dernier mot, 為慶祝《Figaro》雜誌九週年所拍）

《電影史》（Histoire [s] du cinéma）

《新浪潮》（Nouvelle vague）

《孩子們好嗎？》（Comment vont les enfants 中「L'Enfance de l'art」一段）

《主客關係》（Le rapport Darty, 為達帝家電拍的廣告錄影帶）

| 2006 | 2004 | 2002 | 2001 | 2000 | 1996 | 1994 | 1993 | 1992 | 1991 |

《德國九〇》（Allemagne 90 neuf zero）

《給湯瑪士・溫格》（Pour Thomas Wainggai 中「Écrire contre l'oubli」一段）

《傷口是我》（Hélas pour moi）

《孩子扮俄國人》（Les enfants jouent à la Russie）

《我向賽拉耶佛致敬》（Je vous salue Sarajevo）

《十二月自畫像》（JLG Autoportrait de décembre）

《法國電影2×50年》（2×50 ans de cinéma français）

《永遠的莫札特》（For Ever Mozart）

"Adieu au TNS" "Plus Oh!" (Music Video)

《二十一世紀之婚》（Origin of the 21st Century）

《愛之禮讚》（Éloge de l'amour，又譯《愛的輓歌》）

《老了十分鐘》（Ten Minutes Older，短片）

《我們的音樂》（Notre musique）

《高達・無以名狀》（Moments choisis des Histoire〔s〕du cinéma）

《眞／偽護照》（Vrai faux passeport）

《Reportage amateur》（maquette expo）

《Prières pour refusniks》

《Ecce homo》

《Une bonne à tout faire（nouvelle version）》

2018	2015		2014	2013		2010	2009		2008

《TSR - Journal des réalisateurs: Jean-Luc Godard》

《Une catastrophe》（bande-annonce de la Viennale 2008）

《Bande-annonce de film socialisme》

《Maurice schérer》

《電影社會主義》（Film socialisme）

《3×3D》（Les trois désastres，與彼得・格林納威以及埃德加・佩拉所共拍之《3×3D》中的一部分）

《Khan Khanne》（短片）

《再見語言》（Adieu au langage）

《Ponts de Sarajevo》

《Remerciements de Jean-Luc Godard à son Prix d'honneur du cinéma suisse》（短片）

《Bande-annonce de 'le livre d'image'》（短片）

《影像之書》（Le livre d'image）

神話的誕生

評論與創作的一致目標

除了高達，我絲毫看不出「新浪潮」有什麼新東西。

——布紐爾[1]

高達是所有新浪潮運動中影響力最大、生涯變化最大，以及最特立獨行的怪傑。他為自己塑造出一個永恆叛逆者的形象，而他一生所拍出對主流電影及中產社會的顛覆，對現代社會價值無情的質疑，以及他恪守原則不惜和老同志翻臉互罵，都成了電影史上的神話。他種種對電影的思維，都說明他是整個新浪潮運動最重要的創作者，用他的創作不斷重新定義電影結構和風格。和他比起來，其他導演都顯得過分保守傳統。楚浮就曾讚美他改變電影史：「電影史可分成高達之前的電影，和高達之後的電影。」[2]

出身富裕的高達（父親是醫生，母親是瑞士銀行家之女，繼承龐大遺產），在巴黎讀大學時迷上電影，開始整日排徊在河左岸的電影俱樂部和電影圖書館間，狂熱地想吸收一切知識。他的朋友說，他性格很急，到朋友家常常一翻就是四十本書，每本書卻只看個頭、看個尾。楚浮也曾和別人說高達看片的習慣是，每天下午看五部電影，可是每部可能只看十分鐘，因為「他永遠急躁不耐煩」。這些習慣說明了日後為何高達的電影顯現那麼淵博，對哲學、政治、文學、藝術、社會學的廣泛討論興趣（但每種討論似乎也是蜻蜓點水，不能深入）。當然，他那急躁的毛病也是他急於推動各種改革及革命的動力。

高達的影迷生涯對他幫助甚大，他因此結交了楚浮、夏布洛、希維特、侯麥這些志同道合的影迷朋友。一九五○年他結識了《電影筆記》的巴贊，之後開始為長期為《電影筆記》和《藝術》寫稿（一九五六至一九五九年），並擔任藝術家協會（Artistes Associés）之新聞發布人。他甚至曾和侯麥、希維特共同出版

了只維持了五期的《電影公報》（La Gazette du cinéma，一九五〇年五月至十二月）。高達這時用的筆名是漢斯‧路卡斯（Hans Lucas），其實這是Jean-Luc二字的德文翻譯。在影評上，高達以凶猛犀利、辯證性強、文字精簡、個人色彩鮮明著稱，雖然有時過於模糊、哲學化，被其英文譯者批評爲晦澀難懂、不忍卒睹，反而不如楚浮重點分明，但回顧來看，他的影評與他的電影作品一致，比楚浮的思維更審愼有理，在新浪潮美學中居前衛地位。摩納哥（James Monaco）在一九六八年高達影評集出版之後，發現高達的電影要說的東西，在影評中已經闡明。他舉出高達的四篇影評代表作《政治電影》（Towards a Political Cinema，《電影公報》，一九五〇年九月）、〈古典組合結構的辯護和說明〉（Défense et illustration de découpage classique,《電影筆記》，一九五二年九月）、〈什麼是電影〉（《電影之友》，一九五二年十月）和〈蒙太奇，我的憂慮？〉（《電影筆記》，一九五六年十二月）。這些文章都大量援用記號學和辯證法，以及分析觀眾與電影間的變動關係，這也都是他拍電影的重心。[3]

高達的這幾篇文章也超越時代地運用Brice Parain的句子「符號（sign）強迫我們透過意義去看客體」[4]。終其一生，他拍電影都不斷尋求意義是怎麼製造的？符號的系統（語言和非語言）如何製造意義？如何改變我們的認知？這些觀念比後來勃興的解釋學早了七年。

高達也提倡一種新的美學觀念：「古典組合結構」（découpage classique），用以打破「場面調度」的巴贊是有所批判的。巴贊的「場面調度」美學中含有強烈的道德立場，他認爲創作者使用蒙太奇手法是濫用了導演的權力，換句話說，創作應該盡量保持眞實的原貌。高達的「古典組合結構」則結合了似乎矛盾的兩種美學，認爲蒙太奇亦爲場面調度的一部分，場面調度可以還原表面的寫實，蒙太奇卻是心理的眞實性，兩者合併會使表面的眞實和心理的認知同等重要。[5]他也提出「電影就是每秒二十四格的眞實」的口號，揄揚尙‧胡許「眞實電影」的信念，並付諸實踐。在《斷了氣》中，「有意避開那種首尾銜接、情節跌宕的結構方法，限制和縮小

寫實理論和「蒙太奇」剪接理論嚴格對立的美學理念。他的這個觀念對提倡「場面調度」

了敘事成分，讓生活在銀幕上流動，從而拆除了影片與觀眾之間的觀賞心理障礙……在巴黎街頭採取大量起伏不定的跟攝鏡頭、大角度的搖鏡，將街頭群眾場面盡收眼底，甚至不放過那些圍觀群眾的指手畫腳，使觀眾體會到即興創作的情趣。」6

這段時期，他也幫同仁們擔任演員，比如他幫希維特的短片《四人舞》（Le quadrille）演一個角色，這是一部四十分鐘的實驗電影，有關四個男人圍著桌子坐著互相瞪著，四個人都從頭到尾不說話。一九五六年，他再幫希維特的《牧羊人的復仇》擔任演員。

高達為電影荒廢學業，又賣掉祖父珍藏的絕版書來支撐他的電影興趣。他的父親終於發火，斷絕了對他的金錢支助，高達從此必得自力更生，打過工，並且兩次因偷竊和拒服兵役而入獄。一九五四年，高達因母喪回瑞士，在瑞士狄克士谷的大水壩打工。他賺了一筆錢，自己買了一台三十五釐米攝影機，拍出《混凝土工程》這個有關水壩興建工程的短片，從此步入拍片生涯。在藝術家協會裡結識了製片德·波赫加，也完成他的另一部短片《所有男生都叫帕德希克》（由侯麥編劇），另一部短片《夏綠蒂和她的朱爾》發掘了尚保羅·貝蒙度，而《水的故事》則是揀一些楚浮拍好又丟棄的片段影片完成的。從這裡開始，高達為世界開創了電影歷史驚人的一頁。

高達的理論，在後來的電影中只是重複一遍罷了，摩納哥指出，事實上，高達早期幾部短片在當時並不被重視，日後重看其劇情、情境、環境、氣氛，卻與他以後的劇情長片如出一轍。《風騷女子》開啟了高達日後常用的娼妓主題，這部改自莫泊桑原著《符號》（Le Signe）的短片，與《男性—女性》非常相像；《夏綠蒂和她的朱爾》（取自侯麥片名《夏綠蒂和她的牛排》）敘述一個女子回到前男友身旁，男友求她、罵她、拉雜地獨白了十分鐘。女仔一路嘻笑吃冰淇淋、戴帽子，並不說話，末了顯示了她只是回來拿個牙刷而已。這實驗主角觀點的意義，也成為他日後招牌美學之一。《水的故事》揀了楚浮拍巴黎淹水區後來不想要的丟棄片段，大量玩雙關語的文字遊戲（如《水的故事》發音和當時出名的色情小說《O

嬢的故事》〔Histoire d'O〕一樣，淹水的影像與真正的敘事毫無關係）。電影主要是一個女子講述阿拉崗在大學演講的故事，阿拉崗應當談義大利詩人佩托拉克（Petrarch）[7]，但阿拉崗開場四十五分鐘後仍在讚美畫家馬蒂斯，一個學生忍不住大叫：「言歸正傳！」阿拉崗不慌不忙地說完被學生打斷的話，然後簡單地說：「佩托拉克的所有原創性就是離題的藝術（art of digression）。」電影穿插著淹水的畫面，以及高達自己鬆散的旁白，已顯現高達喜歡並陳各種文化意象（華格納、荷馬、波特萊爾、錢德勒）的風格。片中甚至有個角色叫弗蘭敘。

熟悉高達作品的人會知道，他日後許多作品都是聲音、畫面、剪接偏離的旁涉萬物爆炸性組合，而他首部石破天驚的作品《斷了氣》就是一連串離題的意象、文字、聲音、畫面混雜。著名記號學者彼得・沃倫就曾說：「高達比其他任何人更了解電影在溝通和表現方面的神奇功能。在他手裡，電影展現了培爾斯理論[8]中完美無缺的記號系統，簡直就是記號的、圖像的、標誌的完美結合。他的電影涵括了觀念性的意義、圖畫的美，以及紀錄性的真實。」[9]

對於自己的影評評身分影響創作，高達在接受《電影筆記》訪問時是這麼說的：「我至今仍以爲自己是影評人，我仍然在寫評論，只是用的是電影，將評論的身分包含進去。我以爲自己是論文家（essayiste），我用小說的形式寫評論，或用評論形式做小說，只不過不透過文字，而是透過電影。如果電影消失了，我會接受不可避免的電視繼續做，如果電視也消失了，我就重回紙筆也罷。三種都是有清楚傳承的表達形式，全是一檔子事。」[10]　他夾議夾敘的創作方式沒有固定劇本，僅在拍攝之前寫下一些構想，有時甚至讓演員自己去創作對白。

高達的夾評論於虛構中的創作方式，使觀眾無法看電影中的劇情或內容，老會被指引至其具分析性的形式和風格上，他有如文學中的喬伊斯（James Joyce）、音樂中的荀白克（Arnold Schönberg）、繪畫中的畢卡索[11]，在電影中確定超越的現代性，電影學者彼得・沃倫指出，高達代表「現代主義」對電影衝擊的第二

波（第一波爲蘇聯愛森斯坦和維多夫），但他至少影響了如史特勞普、馬卡維耶夫（Dušan Makavejev）、貝托魯奇（Bernardo Bertolucci）、克魯格（Alexander Kluge）等所謂的「後高達導演」。不過，這些人的作品和思想，都無法與高達等量齊觀，更無法企及他那種尖銳、審慎的氣質[12]，高達爾後在一九七九年五月，延續自己將創作和評論融而爲一的特點，爲《電影筆記》三百期親自製作專號。整個專號內容與風格和他的電影有一樣的特色，將個人書信、文章、影像、圖畫、刊登過的專訪、新聞報導等交互混雜並列。這種現實與虛構的拼貼，宛如其電影作品[13]——將電影由寫實的故事中拉到抽象的美學領域和抽象的形式過程中。他遂在電影史上成爲現象，成爲神話。

根據高達自選集《高達論高達》一書中，他將自己的創作生涯分爲五個段落：

1. 筆記年代（1950-59）
2. 卡琳娜年代（1960-67）
3. 毛派年代（1968-74）
4. 錄影年代（1975-80）
5. 八〇年代（1980-89）[14]

高達在《電影筆記》論述、拍短片，及至拍《斷了氣》，是個不折不扣的新電影「筆記派」代言人，而他的筆記年代也可能是所有電影人最熟悉、最能認同他電影熱情的段落。

高達的電影革命

推翻傳統，唾棄古典敘事

高達用侯麥的劇本拍了《所有男生都叫帕德希克》，然後揀了楚浮拍了一半又丟下的短片完成《水的故事》。這些短片預示高達在美學上的若干傾向，諸如跳接、手搖攝影機、快速鏡頭移動，及完全對古典敘事的連戲觀念（continuity）漠不關心的態度。高達此時已準備拍長片了。

一九五九年，高達用了很少的錢，採取楚浮寫了十五頁的劇本，帶著簡單的攝影器材，以及他在拍短片時認識的演員尚保羅‧貝蒙度，花了四個星期快速完成了《斷了氣》。放映以後，觀眾為電影中那種自然、即興、生氣勃勃、原創性十足的手法深深著迷，德‧波赫加製片投資獲得了起碼一億五千萬法郎的回收，電影以一個巴黎浪蕩子殺警偷車、後來被女友出賣、在街上被警察槍擊的故事，插入許多美國警匪片的B級作風，完全囷顧法國流行的「品質傳統」。電影既有警匪片那種迫切的危機感，又常常舒緩下來充滿文藝氣息。《斷了氣》這一棍擊出了新浪潮，也改變了世界／法國電影史。接下來的數年，成千上百部低成本電影得以被那些有電影夢卻不見得有經驗的年輕人拍出，包括美國的山姆‧畢京柏（Sam Peckinpah）、約翰‧卡薩維蒂斯（John Cassavetes）、羅伯‧班頓（Robert Benton）、亞瑟‧潘（Arthur Penn）。

我們以下歸納《斷了氣》在美學上做了何種革命性的突破：

1

高達他們反對電影古典敘事，對連戲的觀念不在乎。更排斥好萊塢那種介入／認同的美學。這一點他們非常認可布萊希特第四面牆和疏離的史詩劇場效果。高達曾說：「電影當然有開頭、有中間、有結尾，但不一定依這個順序。」

高達的《斷了氣》（一九五九年）中珍・西寶在車內轉頭的一連串跳接，允為新浪潮美學中最大的發明——以往認為是穿幫的鏡位及剪接，現在卻成為創新的風格。

高達為求這種疏離的效果，運用了許多美學／技術上的新觀念，使觀眾在觀影時不斷被這些手法干擾，乃保持了一種觀影上的「美學距離」，不會沉溺在劇情中認同角色。他斷裂分碎的萬花筒結構，不時穿插紀錄現實（包括海報、漫畫、街頭紀錄片）及劇情片的自由形式，創造了一種突兀、不和諧的藝術風格。

以下分述他部分技巧：

1. 跳接（jump cut）。這裡因拍攝的鏡位及鏡頭尺寸大致相同，卻在中間斷開，使觀眾覺得時空連結上突兀。這是古典電影的大忌，卻是高達最為人頌揚的美學技巧。

2. 省略。許多古典電影因交代劇情必要的解釋及過場鏡頭，都被高達不耐煩地丟棄。在《斷了氣》中，男主角被警察追趕躲在鄉村小徑中。沒想到警察又追來，他於是自前座貯物櫃中取出手槍，一個槍的特

寫，畫外音一聲槍響，再下來警察已倒地，再下來男主角已逃至鄉間大草原了。這中間省去了若干過程，速度快得只用幾個鏡頭就說明槍殺警察及逃亡的經過，可是觀眾不覺得有必要交代每個過程的細節。

3. 動盪的手提攝影機，不斷地變動構圖景框內的景物，沒有古典電影的穩紮穩打，也在場面調度上增加靈活性。

4. 主角轉頭與攝影機／觀眾對話，這是布萊希特的典型技巧，像《斷了氣》男主角剛偷了車，一路自言自語地從義大利奔往巴黎時，突然轉過頭來向觀眾說話，使觀眾驟然覺醒到銀幕是「他」、「我」是我，兩者是分開的，從而了解（被提醒）自己是在看電影。

5. 將寫實／眞實的影像與虛幻／抽象的東西對比，或者以穩定不動的畫面不時陡換節奏成爲有快速動作或節奏很高的畫面。如此，觀眾一樣被提醒創作者的操作和影像生產過程。

6. 用一些與劇情無關的插入鏡頭（inserts）來打斷敘事。比方突然無緣無故切入亨佛萊‧鮑嘉的海報，或美腿皇后蓓蒂‧葛萊寶（Betty Grable）的圖片，使人不知目的，裡面或者有象徵（如主角對偶像鮑嘉／銀幕硬漢的認同），或者毫無意識。

7. 不明確告知時空地點，使觀眾沒有被古典敘事中的建立鏡頭（establishing shot）帶入明確的故事範疇中，反而有迷失方向（disorienting）的感覺，也增加與敘事的距離感。

8. 特寫的陌生感應用。在好萊塢的敘事中，特寫是用來了解角色內心情感與思緒的。但是高達在貝蒙度被槍殺後俯身看他。然後鏡頭特寫，珍‧西寶的神祕性增加，我們不知道她在想什麼，不過她也學貝蒙度，用鮑嘉的姿勢抹過嘴唇。提供了解的資訊，所以他的特寫往往帶來更大的陌生感，使觀眾不明就裡。諸如珍‧西寶在貝

2

複雜多義的文本（transtextuality），旁徵博引各種參考架構，範圍自文學、漫畫、政治、藝術喻、象徵等弦外之音，都使高達作品充滿挑戰性。這種歧異的文本尚可細分其功能：都有可能。看電影從此無法單純，從被動地接受劇情，到主動做各種記憶／知識連結，到閱讀各種譬

1. 向好萊塢電影、經典電影片段、某些導演及手法致敬。致敬是新浪潮每位導演／影迷都愛的把戲，有的是以整部電影致敬（《斷了氣》全片向梅維爾以及Monogram公司的B級警匪片致敬）；有的只是偶爾提及的電影和人物，如黑色電影、《疤面人》、亨佛萊‧鮑嘉。貝蒙度去找前女友借錢時，吹牛說自己在義大利影城Cinecitta工作，這也是向曾生產過古羅馬宮闈片、墨索里尼宣傳片，以及若干經典義大利片的豪華片廠致敬。《輕蔑》根本就在電影城拍攝，並且找來德國／好萊塢導演佛利茲‧朗和美國影星傑克‧派連斯主演。

2. 書寫的文字和平面／二度空間的海報、報紙、照片等等，用以打斷敘事，或作為導演主觀介入的註腳。這些三度空間的文字及圖片出現，提醒觀眾電影也不過是有三度空間縱深幻覺（illusion）的二度空間媒介。高達後來在他別的電影中喜歡用此方法，如《中國女人》。

3. 電影不僅有說故事功能，也是有其他的層次和定義。高達用文字及旁徵博引的方式，使電影變成一種論述、一種論文，而非娛樂，或個人藝術品味的呈現。

4. 用自省的方式對比幻覺。用一種自省（self-reflexive）的方式來提醒作者／導演的存在。同樣地，攪亂敘事的連結性也是種對影像的質疑／批判。對於匆忙拍攝四星期就能有這樣的成績，高達高興地說：「我終於能拍出我夢想的安那其（無政府）電影了！」[15] 而《斷了氣》至今已成為新潮所有導演的靈感，也是影史上最輝煌的cult片之一。

美和真實有兩方面：紀錄和虛構，從任一方面都可以。

——高達[16]

3 矛盾與辯證

高達成長於三〇及四〇年代的歐洲，彼時歐洲受哲學風氣影響甚鉅。黑格爾的辯證法，以及受黑格爾影響的存在主義（沙特、梅洛-龐帝〔Merleau-Ponty〕）都引起一陣知識分子熱潮。黑格爾以為所謂行動（movement）和生活的源泉就是矛盾：「所有事情都是矛盾的，這個原則超越一切地表達了真實。」[17]

這種哲學思潮深深震撼了高達，深究電影自始即存在矛盾。盧米埃兄弟的機械複製真實和梅里葉再創造（re-create）幻想（fantasy），兩種電影信念根本就不相同。學者李察·羅德（Richard Roud）因此說，電影藝術本來即存在三種矛盾：

— 視覺 vs. 敘事

— 虛構 vs. 紀錄

— 真實 vs. 抽象

高達採黑格爾這種矛盾說，相信美和真實不是交替或合成在一起，而是在矛盾間的有意識探索。「攝影機不只是複製的機械裝置；電影也不是拍人生的藝術。電影是介於人生和藝術之間。」羅德因此指出，高達的電影游移在幾種相反的矛盾美學中，如：

— 浪漫的人生觀 vs. 自然的人生觀

— 心理動機 vs. 純粹偶然

— 明星 vs. 非明星

— 個人 vs. 社會

— 小說（敘事） vs. 評論（論文）

— 動作 vs. 靜止

——蒙太奇 vs. 長鏡頭
——眞實 vs. 抽象 [18]

高達接下去的作品，多半可看到他不斷使用他在《斷了氣》中的創新技巧，像《女人就是女人》向歌舞片及巴伯・佛西、金・凱利、西・雪瑞絲（Cyd Charisse）、劉別謙等人致敬，又不斷把好萊塢那種色彩繽紛、脫離現實的歌舞片公式與現實的瑣碎和不光彩（女主角是脫衣舞孃，想生小孩安定下來）來回交叉剪接，作爲一種對比。《阿爾發城》是科幻片翻版，敘述男主角來到被電腦控制的阿爾發城，想從教授手上拿到死亡射線。教授女兒接待他，他卻被電腦阿爾發訊問而被揭發他爲「間諜」的身分。他帶著教授女兒逃亡，阿爾發城在他身後毀滅，她終於對他說：「我愛你。」高達在此對科幻和間諜片做了顛覆，用政治、社會等細節透露他對未來及社會的思考，當然，他潛在的黑色幽默、不落俗套的處理，也使他的「未來之城」充滿非好萊塢電影般的想像。事實上這所謂的未來之城根本很像六〇年代巴黎的夜生活。《美國製造》則是用女主角安娜・卡琳娜來顛覆美國警匪片，扮演像亨佛萊・鮑嘉在《夜長夢多》的硬漢角色，《夜長夢多》也是《阿爾發城》男主角閱讀的書。

從一九六〇到一九六七的短短七年間，是高達的卡琳娜時代，從《女人就是女人》到《賴活》、《已婚婦人》、《法外之徒》、《阿爾發城》均是高達的卡琳娜時期的作品，他倆合作了九部影片。高達自一九六〇年三月與卡琳娜結婚，至一九六五年仳離。期間兩人曾一起參加華妲的《五點到七點的克萊歐》（Cléo de 5 à 7）客串演出，並在一九六四年在巴黎設製片公司「安諾奇卡電影」。這段時期，高達一方面與味盎然地觀看他所鍾愛的安娜，另一方面更敏銳地分析解釋消費／現代社會如何透過金錢與性構築女性的意義。他收羅各種大眾文化及影像文化的意象，觀察消費資本主義如何推動女性形象的塑造和面具化（化妝﹝makeup﹞、塑身﹝sculpt﹞）的化妝品及內衣、外衣），市場花樣百出的資訊提供女性形象工廠的各種訊息、情報、技術、專門知識，影像乃至成爲消費文化的產品。

由於女性在消費社會中被物化，高達乃將女性／性與金錢的交換關係聯合起來，而「娼妓」成為這個時期的重要暨主題，也是高達對物質社會的反省及批判。《我所知道她的二三事》又是其中最特別的一部，這部源於一篇新聞報導的構想，敘述巴黎近郊的家庭主婦為了趕上「理想生活水準」形象，購買戴高樂景氣復甦社會中的大量消費品，乃兼營賣淫副業。高達不但討論資本主義對女性的壓迫和「性」的異化，並且在形式上也採取聲音與影像分離的做法（避免女主角成為傳統敘事中被觀看的對象），討論女性的視角，以及影像預存的觀看客體角度等抽象思維。

《賴活》針對的是一個叫作娜娜的美女，她先擔任售貨員，後來因為付不出房租淪為妓女。她的皮條客對她不好，使她逐漸愛上另一個人，想切斷和皮條客的關係。但是皮條客已經將她賣給另一個人，爭執當中，她被槍殺，末了是她屍體的特寫。高達將本片分成十二個段落。

《輕蔑》諷刺消費社會的空虛腐敗，改編自莫拉維亞（Moravia）的小說《正午之鬼》（A Ghost at Noon），藉一椿婚姻的破裂來嘲笑好萊塢拍主流電影的庸俗及唯利是圖。片中更請導演佛利茲‧朗、好萊塢演員傑克‧派連斯等親自露面──也是高達另一種致敬的方法。同樣以拍電影為背景，楚浮的《日光夜景》（La nuit américaine）顯得歡樂且充滿寬容。但高達的《輕蔑》則使拍電影看來是一種虐待受虐的折磨過程。為了拍電影，編劇將自己的妻子留給一個色瞇瞇的製片，回家卻要質疑她的不忠。他的心機和她對他的鄙視，導致她最終的死亡。[19]

這段期間，高達大膽暨前衛的作風也不斷與政府及官方產生創作自由的激烈爭辯及抗衡。一九六〇年的《小兵》因明顯指涉阿爾及利亞戰爭被法國當局禁映。一九六四年的《已婚婦人》在蔚藍海岸旁拍攝的上空泳裝片段被電檢當局修剪，另外當局也強迫片名改為「一個已婚婦人」，以免讓人以為此片是法國普遍家庭主婦的生活共相。一九六六年，高達發表致文化部長馬侯的公開信，攻擊當局禁演希維特導演、卡琳娜主演的《修女》（狄德羅〔Diderot〕小說改編）為懦弱行為。事實上，高達直捅資本主義弊病以及離經叛道的作

高達的《賴活》（一九六二年）以半紀錄的紀實性方法來評述女人（在直接或抽象意義上）淪為妓女的困境。

風，也使他常與出資的製片公司產生矛盾和困擾。乃至他激烈的毛派年代和錄影年代許多作品都被出資的電視台拒之門外。

他繼《斷了氣》之後共拍了十多部長片以及七部與別人合作電影的部分。雖然他不像楚浮和雷奈那般得了坎城大獎，但是回顧來看，他才是眞正抓住一整代電影人想像力的作者。他的多產（平均每年兩部）、革新（不斷實驗各種電影技巧），和對社會的批評也許並與其他創作者能無軒輊，但沒有一個創作者能像他達到一種「立即現實感」（immediacy）：「他的電影像是來自前線的布告欄，觀眾般切地期待看他的極限，看他

又用什麼新奇的電影形式來捕捉時代爆炸性的改變。」[20]　他是時代的象徵，也是時代的病症，他的「立即現實感」幫他與時代巨大的漩渦找到契合處，卻也在多產中喪失了深度，甚至在美學形式上出現矛盾漏洞──六○年代後期的電影充滿對藝術、電影、人生自省的評述，而一再重複的「創新」最後也顯得老套了。跳接、負片、染色、歪斜鏡頭、分章節，銀幕上的人物直接和觀眾說話，強調環境聲，不同角色的旁白，各種漫畫、符號、文字以及流行文化／高等文化意象夾雜的文本，固然與當時法國知識圈對記號學、語言學的濃厚興趣吻合，代表了電影的「現代主義」，然而套用他自己在《法外之徒》的一場戲中，「現代即傳統」的說法，許多創新到後來已成陳腔。（在一九六四年的《法外之徒》中，一個老師在黑板上寫：古典＝現代，一個學生隨即詮釋：「所有新的會自動成為傳統。」[21]）

高達在六○年代影響力之龐大幾乎難以想像。奧森・威爾斯在七○年代回顧：「他（高達）雖不是第一個電影藝術家，卻絕對是六○年代最具影響力的。」[22]　這十年間他也連續年年被《電影筆記》選為大導演排行榜中的榜首。[23]

我們很難用簡單的話來總結高達在電影上做的革命。不過可以確定的，是他不斷對電影導演和觀眾所習於接受的電影觀念再檢視。學者沃倫說：「他的電影不是風格不同的問題，也不是觀點歧異的問題，而是對既定的風格和觀點的挑戰問題，而這種挑戰是自成一個系統的。」[24]

沃倫將高達的創作重點分成幾個階段，雖然他「早期電影的敘事風格和戲劇結構都設定在一種虛構的狀況下，但他的角色卻都在互相詢問對方所使用的符碼，及他們互相誤解的根源」。

沃倫指出高達的電影革命在以後的階段更加寬廣。最後的結論是，拍電影不是為了溝通，而是為了創造內容。「他不再探討角色個人之間的溝通問題，他探討更多的是電影本身的溝通問題。最後的結論是，拍電影不是為了溝通，而是為了創造內容。」[25]　這個內容則過渡到高達的電影政治時期，在電影中不斷引發政治辯論，不斷引用政治宣言。他強迫觀眾思考，是被動的觀眾，只接受導演為他選擇的符碼，還是參與創作，和劇中人物對話[26]。

與楚浮的統一和一貫相比，高達的特質就是前後不一貫，以及混合矛盾、歧異美學及哲學的折衷主義。

他一方面覺得人類的行為缺乏理性，難以理解（如莫名其妙的死亡或謀殺，《賴活》、《輕蔑》、《男性─女性》及《斷了氣》中均有）；另一方面，他又擁抱布萊希特的政治觀和疏離技法，以爲藝術和人的問題都得以極度理性的姿態對待解套。他既喜歡用寓言、隱喻的方式敘述他對社會的觀察，另一方面又熱愛用確實的數據和事實做演講（如後期的《中國女人》中毛派學生的政論；《愉悅的智慧》中對影像形成過程之討論；或《週末》中司機們爲第三世界的辯論）。他往往不設立場，又支持無理性的聳動行爲，又大篇幅地進行抽象思維語言辨證。他的作品更不是像楚浮越趨整體一貫、主題明確，他反而是逐漸更形破碎或更疑問多多。他的作品不但不解決問題，反而探索、放大矛盾的所在。

高達的政治革命
政治批判，政治行動

高達打一開始，就對政治及社會相當敏感。他是第一個拍戰後嬰兒潮一代（在六〇年代是學生及工人）生活價值的人，也是第一個嘗試解析廣告和消費文化、新解放的性關係和意識形態想法的作者。高達的政治觀受阿圖塞和布萊希特影響甚巨。阿圖塞使他明確自己在電影中反資產階級意識形態的使命，布萊希特則使他考慮觀眾與電影的關係，以採取有效的表現手段，達成反資產階級意識形態的目標。高達以爲資產階級的電影玩弄觀眾的恐懼和慾望，阻止了理智的發展。由是，電影應促使觀眾對銀幕上的影像和聲音做理性分析，不能片面使觀眾陷入情感，這樣才能有批判態度。高達以爲資產階級之電影，以有效的藝術手法打動觀

眾，以確保投資者在制度中可獲得財富的優越地位。他拒絕電影的對話傳統，因為對話會使觀眾認同角色，誘使觀眾不自覺地參與資本主義推銷的夢幻及幻想。為了抵制這種認同，他主張革新電影語言，使觀眾不在神祕的藝術美當中成為被動安靜的接受者。高達自六〇年代中期以來，經常以這種破壞認同情感的語言和視覺方式拍片，被美國學者道德利·安德魯在《主要電影理論》（The Major Film Theory）一書中歸為法國政治前衛派：「不編造虛幻故事，而是讓觀眾在形象和故事背後看到創作過程本身。」[27] 在《男性—女性》中，有一章的章名頗為著名：「這部電影可以稱為：馬克思和可口可樂的小孩。」他也開始討論法國與殖民地阿爾及利亞的戰爭，及美國捲入越戰的意義。《小兵》完成於一九六〇年，但內容涉及阿爾及利亞的危機和暴力祕密組織，被政府總結會威脅公共秩序，禁映三年，到一九六三年才問世。這也是高達與政府檢查制度長時間糾葛的開始。

接下來的 《槍兵》 是據羅塞里尼的概念拍成，片中兩個鄉下土包子（一個叫米蓋蘭基羅，一個叫尤里西斯——混雜了文藝復興、古典文學和現代文學的概念）離開鄉下去參戰，兩人不時寄明信片描述旅程和所得給他們在鄉下的女人（又名叫克麗歐佩脫拉和維納斯），一方面不掩愉快，一方面又大談殺戮。這種天真、可笑又帶有布萊希特式疏離感的陳述方式，直指最後的訊息：殺戮者恆被殺戮之。

《槍兵》是怪誕寓言式的反戰電影，他的另一部電影《阿爾發城》則混合了歐威爾《一九八四》小說、考克多的《奧菲的遺言》（Le testament d'Orphée）、伊恩·佛萊明〇〇七式的間諜情節，以及美國廉價偵探小說的傳統，旨在揭發極權社會抹煞個人性的陰謀（未來的獨裁社會由建築和科技產生的電腦「阿爾發60」控制——暗指當代的法國政治傾向）；《賴活》以半記錄的紀實性的方法來評述女人（在直接或抽象意義上）淪為妓女的困境；《已婚婦人》中高達再批判現代社會已將婦女婚姻、美女、愛情物化，不再有真正的情感；《法外之徒》是一群小賊用行動反叛現代化郊區生活的物質化和乏味；《狂人皮埃洛》更描述男子逃離妻子和工作要求他的物質價值，他有如《斷了氣》中的反英雄，漂泊遊蕩無所事事，一路開車朝向地中

高達一向對政治及社會議題相當敏感，《狂人皮埃洛》（一九六五年）即描述男子逃離妻子和工作要求他的物質價值。

海，追求女人，最後卻將她殺死並自殺。這段時間，高達發表了他有名的言論：「電影應有開頭、中間、結尾，但不見得要按照這種順序。」 28 這番話日後經常被人引用，但不足以留住看不下去、經常半途離席的觀眾。高達的電影至此出現巨大的矛盾：一方面他們大膽具突破性，從不囿於陳規，對社會建制和偏見毫不留情批判。另一方面，這些電影有時也太虛無放肆，為所欲為，呈現自溺以及幼稚、草率、漫不經心的態度。

六〇年代中期以後，高達益發傾馬克思／列寧的政治光譜，這時候在馬克思和可口可樂之間，他已經選好邊，電影於他已經不是可以透過其做社會、政治、意識型態的批評，而是直接成為某種政治信念及承諾（commitment）了。這是高達最具侵略性的時期，他將自己視為文化恐怖分子，以及知識游擊隊，一切攻擊對準中產階級以及高等文化而來。中產文化是社會虛偽和階級歧視的根源，而藝術應是一種「特別的槍」，電影是

「理論的來福槍」，用這些武器來將中產及高等文化「去神聖化」。高達這時拍的電影，如《中國女人》、《美國製造》、《我所知道她的二三事》都主張更政治地觀察社會，全面否定「布爾喬亞式」的敘事法則。

《美國製造》表面上是個不怎麼有說服力的犯罪案件，實際上是諷刺美國尼克森和國務卿麥納馬拉以及甘迺迪等政治刺殺。《中國女人》中一群學生暑假聚集在公寓中，希望透過哲學、思想、政治的辯論，及對毛澤東和毛語錄的禮讚來訓練自己成為恐怖分子；《週末》是利用中產階級週末汽車文化在郊區公路上的大塞車，恐怖分子出來對他們報復，暴露出生活中的暴力，以及人與人之間的殘酷，「要克服布爾喬亞的恐怖必須要用更多的恐怖。」電影中如是說，畫面中呈現殺動物、食人族行為，荒謬、省思、批判皆有之。片尾他甚至打上字幕：「電影完結」（Fin de cinéma），宣告高達揮別商業電影。《我所知道她的二三事》則是一個巴黎家庭主婦為了享受多點收入，乃固定赴巴黎兼營淫業的故事。高達的重點應是放在她身處的環境上（咖啡廳、汽車、街道、建築），同時卻牽引出有關道德、文化、消費主義各種議題繁複的討論。

問題是高達在此遇到大矛盾。他的創作裡面充滿爆炸性的引經據典，相互指涉的範圍詮釋高等文化及藝術的成品（書的封面、繪畫、海報、文學引句等等）。他一再說，電影不應該是高等文化之小說、歌舞喜劇片等等。他把這些東西拆散再混亂地重組，使女主角環繞在書的封面、報紙頭條、看板、廣告和古典音樂的蕪雜文化環境中。他的即興及隨意，被論者以為與達達和超現實主義的故意破壞秩序及制度有相通之處，要求電影完全的自由。

如前所述，在上述電影中，高達都把女性以一種抽象的詮釋方式轉化成妓女形象，作為消費社會的暗喻。女性主義理論家羅拉‧毛薇（Laura Mulvey）觀察高達，指出他的作品明裡或暗地都根植於男權論述（patriarchal representation），「證明他內心深深潛伏憎恨女性的觀念。」[29] 因為高達一方面採取批判的態

他的創作裡面……[以下接續]

個「醜聞」（scandal），但是自己又訴諸各種高等藝術。像《狂人皮埃洛》就包括了各種流行及高等文化之文字和意象的參考（巴爾札克、雷諾瓦、福克納、高更、梵谷、畢卡索、蒙狄里安、狄福、維恩、漫畫、黑色小說、歌舞喜劇片等等）。

高達永遠喜歡把女人、妓女與商品，以及主體真實人物與平面照相人物並列在一起。這是安娜·卡琳娜在《賴活》（一九六二年）中的造型。

度，一方面又潛在地支持中產政權對女性支配的想法。在當代社會中，女性是形體乃至形而上的妓女。不過延伸而論，女性的命運也是資本主義下人類的處境。

五月運動後，一個新的高達又出現了。他進入了毛派時期，對中國文化大革命及毛澤東佩服不已。這時的他更加革命，更加具傾向以行動來匡正社會。他否定自己以前的作品，否定美國電影，否定以前為唯一生命的態度。一九六九年，高達接受《滾石》雜誌的訪問，對自己的心情有如下的評述：「除了通過電影，我對生活一無所知……我看世界、生活、歷史都根據電影而來，現在我逐漸脫離這種思維……過去我以為《斷了氣》很真實，現在看來像《愛麗絲夢遊仙境》，是完全不真實、超現實。」 [30] 對於電影作為一種視覺媒體，高達憤怒地指稱它已完全淪為中產的工具。他只要「為了革命的觀眾、革命電影」，重點是要抗爭，將所有被資本主義壓抑的事物人都解放出來。

高達這種「極左」態度嚴重影響了他的美學而成為一種政治教條。他批評愛森斯坦向美國格里菲斯學習蒙太奇觀念是「求助美帝國主義的藝術表現，它標誌著革命電影的失敗。」他也批評維多夫（雖然此後他用維多夫命名其工作團隊）是違反列寧「政治統帥經濟」的遺訓，未頌揚革命後無產階級專政十一年的正確政治領導，而是頌揚經濟政策，使「修正主義一勞永逸地侵入蘇聯電影銀幕。」[31]

高達此時已不相信個人創作，他的精神／政治導師是巴黎的一個叛逆青年尚・皮耶・高漢。高達與他組成了「狄錫卡-維多夫」團體，裡面的主要成員多來自於法國馬列青年共產黨聯盟的毛派成員，與亞歷山大・麥維金（Alexander Medvedkin）等一起集體拍攝許多有關罷工的政治宣傳影片，多為十六釐米宣傳片，專供政治團體放映。他們宣稱要突破好萊塢傳統，也要突破愛森斯坦式的蘇維埃電影傳統。對他們而言，《戰艦波坦金號》只拍攝了戰艦叛變的歷史，卻沒有分析蘇聯內部的階級鬥爭。他們矢志要尊崇狄錫卡・維多夫的關懷社會階級鬥爭，以及維多夫式的蒙太奇對比。高達自此將自己從主流藝術家的位置轉換成激進的政治抗爭分子。這是他的創作自對影像製造的興趣，轉移到政治的時期，目標即是為政治激進分子組成的小團體拍攝馬列電影，正式與主流決裂。

高達這時已發展出極端的馬克思、毛澤東意識形態的「對抗電影」（counter cinema）觀念，目標不是「拍政治電影」（make political film），而是「政治性地拍電影」（make films politically）[32]。高達此時思想主軸屬毛派，但承襲的卻是法共理論家阿圖塞的觀念。阿圖塞在一九七一年發表〈意識形態與意識形態的國家機器〉讜論，避開毛派強調文化鬥爭將善惡分開的道德二分法。古典馬列理論都以為國家是被某個階級（資產階級）控制，而透過生產關係，自願再生產現有生產關係的主體，以維持統治階級的宰制地位。事實上，毛澤東主義在歐洲之流行，雖隨一九七四年最活躍的毛派團體「無產階級左翼」（La Gauche Prolétanienne）宣布解散而似完結，然而其文化上的廣泛影響一直存在。毛澤東曾拒絕蘇聯「和平共存」的主張，抨擊蘇聯這主張乃是拒絕面對革命鬥爭，是新形式的帝國主義，與另一帝國主義超級強權（美國）勾

結瓜分世界。中國一方面大力支持低度開發國家（第三世界），另一方面也譴責強權，利用各種援助使低度開發國淪爲附庸。毛澤東的觀點不僅建立在古典馬克思主義基礎上（與列寧提出的勞工貴族概念不謀而合），並且對蘇聯資本主義復辟（財產分配不均）及威權式結構提出道德譴責。毛亦藉自我批判和文化革命來復甦列寧主義的統治。文化革命使中國人民投入新的政治鬥爭，矛頭指向新官僚階層體系。強調觀念和從階級鬥爭來理解日常活動的重要性，這也是高達承襲毛主義憎惡消費社會及以第三世界立場憎惡全球性支配基礎的思想底蘊。理論與實踐必得結合，拍電影也應採取團隊方式[33]。

高達這個時期的作品流傳並不很廣（尤其他又排斥爲中產階級控制的發行體系）。比如《一加一》原是英國電視台委託他拍有關墮胎的影片，後來墮胎情況改變，高達乃要求與披頭四或滾石合唱團合作。整部電影分爲互不相干、並列在一起的兩段故事，造成辯證關係，「一段寫黑豹黨捉了幾個白種少女，在一個破爛的廢車場中行刑；另一段故事是滾石在錄音室排演《同情魔鬼》一曲。兩段故事交相剪接，事件並排進行，一邊是毀滅殺戮，另一邊是創作與合作。」[34] 這部電影拍得極不順利，拍出來卻變成宣揚黑權暴力，和高達的妻子（當時已換成安娜·薇亞珊斯基〔Anne Wiazemsky〕）長論「文化與革命」的關係，以及一個黃色書刊店的片段。

高達激進的態度也使他鬧了許多新聞事件。一九六八年，《一加一》在倫敦電影節放映，高達公開呼籲觀眾到另一個臨時放映場合看「未經修改」的《一加一》，他要求觀眾退票，將省下來的錢捐給戰鬥團體埃爾德里奇·克利夫基金（Eldridge Cleaver Defense Fund）。不過現場只有二十個人願意附會他的呼籲，他於是罵觀眾：「你們宛如教堂裡的白痴。」之後他又揍了電影的製片人伊恩·卡希爾（Ian Quarrier），因爲卡希爾擅自在片尾加上滾石合唱團完整的原聲帶《同情魔鬼》。高達事後咒罵滾石合唱團：「我對他們很失望。我給他們寫一封信卻毫無回應。我認爲人人平等，不應有人在影片中被強調……從政治觀點——而非個人觀點而言——過分強調滾石對黑人是很不公平的。」[35]

他沿上述概念發表的「政治電影」和「電影政治化」的論文是如此區分兩個概念的：政治片和電影政治化是兩種相反的概念，政治片屬於理想主義和形而上的概念，而電影政治化屬於馬克思主義和辯證法。馬克思主義要推翻理想主義，辯證法也與形而上學對立。這是新觀念與新觀念的鬥爭，也是階級鬥爭。政治片要保留中產階級身分，電影政治化卻必須認同下層階級。政治片是去了解客觀世界，描繪其不幸，電影政治化卻是主動改造世界，呈現人民的努力[36]。他的觀念亦是受到第三世界革命政治電影的影響（巴黎大暴動這年，阿根廷的革命電影《火爐時刻》〔Hours of the Furnaces〕經常在歐洲各地放映）。《週末》中關於殖民主義的辯論，《一加一》關於激進黑權的主張，都與第三世界電影中的論調十分接近。不同的是，第三世界電影強調激發鼓舞團結的工人階級進行政治抗爭，高達的討論則比較抽象、疏離，尤其偏重於向知識階層的精英以記號學論述來傳播。

五月事件顯然是這段時期的一個重要指標。在五月運動期間，高達和雷奈等人共同製作了以靜態靜照蒙太奇組合的影片《電影傳單》。八月他又以五月運動的事件影像配上三個南岱何學生與兩個雷諾汽車工廠工人的對話為旁白，拍成《像其他一樣的電影》。

一九六九年高達接受倫敦週末電視台（Weekend）委託拍《英國之聲》。該片原是要探討聲音，以及如何運用聲音來對抗由Union Jack公司提供的英國影像。但是高達以為影像與聲音是相互鬥爭的，「正確的聲音來自從毛派的觀點對英國資本主義社會的分析。片中對現場錄音的強調，對正確影像觀念的排斥，明顯的是毛派政治立場。」[37]這部電影結果又變成學生與工人的抗爭辯論，電視台憤怒地拒播。高達和高漢後來又接受義大利國營RAI電視台委任，拍了一個信奉馬克思主義的女孩讓自己介入革命的始末：《義大利的鬥爭》，電視台照例又是拒播。這兩位在革命期間拍了許多如是的短片長片，有的完成，如《眞理報》、《東風》，有的則不了了之。有的雖知其名，卻很少有人看過。《眞理報》是高達和高漢一九六九年在捷克布拉格旅遊期間祕密拍攝的，《東風》則是討論革命問題的西部片，原構想來自巴黎大學南岱何分校學生領袖糞本迪

（Daniel Cohn-Bendit）的觀念，藉討論罷工行動及影像再現問題，理解罷工和影像的意義。《義大利的鬥

爭》是狄錫卡-維多夫小組拍的影片中最不易看到、卻也較理念完整的一部。片中將女性革命者的行爲及思想

分幾個階段的辨證，建構了由階級出發的主體性，堪稱狄錫卡-維多夫小組代表作。

一九七○年，小組在黎巴嫩和約旦拍攝《巴勒斯坦將勝利》（《直到勝利》），獻給法塔（El Fatah）組

織和「巴勒斯坦解放陣線」。其分析是「巴勒斯坦解放運動必將勝利」，然而一九七○年九月約旦陸軍擊潰了

巴勒斯坦人的革命行動，使影片難爲人信服，此時法國毛派運動已陷入分崩瓦解之境，片子暫時擱淺。但是

一九七四年《這裡和那裡》一片中，高達卻將此片的片段（那裡的巴勒斯坦革命）和法國現代家庭在觀看電視

（這裡的消費社會）排列組合在一起。片中巴勒斯坦游擊隊的軍事演習，因三個月後該游擊隊員在大屠殺中

全數犧牲，使留下的影像宛如生與死的奇特紀錄。

《弗拉米爾和羅沙》則延續高達和高漢對於聲音和影像的分離作風，根據「芝加哥八人大審判」爲主

軸，卻穿插了高達與高漢在網球場上的交談。這是狄錫卡-維多夫小組最弱的一部電影，既無法延續高達對影

像及聲音之間關係的探索，更無法提出進步如《義大利的鬥爭》中的觀點分析。

狄錫卡-維多夫小組解散後，高達回到法國，繼續拍出了《一切安好》和《給珍的信》，嘗試在電影

體制內工作，向非激進分子證明建立觀點主體的必要性，以說服觀眾接受「政治」爲生活中核心的地位。

一九七一年高達騎摩托車發生嚴重車禍。一九七二年，他康復後，著手與馬盧、高漢、馬林·卡密茲共

同接受委託拍攝四部工廠政治抗爭影片。高達拍的這部叫作《一切安好》。這一次，他走回主流敘事作風，找

了兩個政治立場顯著偏左的大明星尤·蒙頓和美國的珍·芳達來助陣。電影保持他一貫複雜的破碎敘事，聲

音與畫面不對位，以及角色對攝影機說話等美學。兩個演員飾演因罷工被困在工廠老闆辦公室五天的訪客。

珍·芳達是新聞記者，原本要訪問食品加工廠的總經理。尤·蒙頓是廣告公司主管，在休假時陪芳達訪問工

廠。兩人因工廠工人全面占領工廠，被與總經理囚於一房。高達在此片中努力推翻主流的認同觀點鏡頭，堅

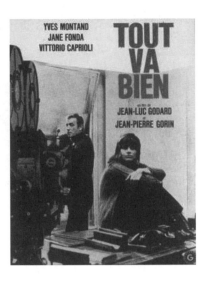

持觀點之「不連續性」（discontinuity）。兩個人喋喋不休地討論政治問題、社會問題、革命問題，他們訪問勞資雙方，並與工人一起生活體驗，並重估自己的政治社會觀念。尤·蒙頓的說白尤其把他自己和高達的經歷組合為一，他說在一九六八年的運動後，自己已不能再拍所謂的作者電影，他犬儒地選擇只拍電視廣告，迅速而剝削性強。這一點高達倒和劇中人不同，他選擇批判而非加入操控性的文化行為。電影並未下結論，只是反映知識分子投入群眾運動時的矛盾和辯證。

電影結尾珍·芳達在超級市場中質問：「我們要從何展開我們生活被分割化的鬥爭呢？」答案是：「隨時隨地（展開戰鬥）。」此時一群左派分子衝進超級市場，辱罵賣共產黨綱小冊子的共產黨員，之後大肆掠奪超市。這種強調暴力和恐怖主義，使高達此時備受爭議。

高達很快就對珍·芳達幻滅了。珍·芳達不久去探訪北越河內農民（此時美越仍在打戰，珍·芳達是以叛國的自由主義分子姿態去慰勞北越軍的），然而這個看似勇敢的左派行為被登在一九七二年七月十三日的巴黎《快報》上後，高達拍了一個四十五分鐘的論文片《給珍的信》，用她臉上的表情和站的位置，長篇大論批判她的虛偽，她到底是老套資本主義的產物，對北越農民的同情帶有太多意識形態的偏見。

高達也因為《一切安好》與拍紡織工廠罷工後重建的紀錄片《以拳還拳》（Coup pour coup）的導演卡密茲開始強烈舌戰。卡密茲因採取「真實電影」傳統，抹煞導演個人色彩，被極左派批評為傳統，雖政治

正確卻強化了中產階級的美學。卡密茲也反唇相譏，說高達的電影是墮落的形式主義，世間沒有幾個人看得懂。

這段時期高達也延伸他對電影語言的興趣。《我所知道她的二三事》已在語言哲學層次的探討上達到高峰，《東風》卻將語言的興趣轉至政治。一九六八年後，他為電視台拍有關語言的影片，如《愉悅的智慧》，此片是取自十八世紀盧梭的名著《愛彌兒》（Émile）。高達要兩個角色在黑暗的攝影棚內進行一系列對話（雷歐和茱麗葉‧貝托〔Juliet Berto〕），表面上與盧梭無關，實際上卻很接近《愛彌兒》的精神，提出教育的根本問題，主張透過教育理解日常生活中衝擊我們的聲音和影像，以免我們被這套影像／聲音控制。這是高達進行的對語言之探索，也是「電影史上最嚴謹、最具自覺的一次。」他要通過電影進行自我批評，檢討自己以前拍電影未考慮群眾觀點。但是他沒想到，正是他的革命電影，才使他真正失去了群眾。[38]

高達的錄影時期
探索音畫的主體性

一九七二年，高達與安娜‧薇亞珊斯基分開後，與新密友／戰友安-瑪麗‧米愛維離開巴黎，在阿爾卑斯山下的格勒諾柏（Grenoble）城設立了新製片公司「聲影」（Sonimage, 由聲音son、影像image二字組合而來），短暫放棄電影，而探索日新月異的錄影設備提供拍片者在影像生產過程中取得自主性的可能。他在接受訪問時透露，他在考慮另一種發行的可能性，並非遷到巴黎外來對抗經濟、政治、文化的中央集權，而是小規模生產，接受需求訂單，以及強調「主體性」[39]。他說：「對我而言，在經歷了十五年電影歲月後覺悟

到，如果我以真正的『政治』電影來結束我的電影生涯，這部電影應該是以我本身作為題材，告訴我的太太及女兒我是怎樣的一個人，換句話說，這是一部家庭電影——家庭電影就是電影的群眾基礎。」[40]

這就是《我，自己》一片，並未完成。

聲影製作社並完成了《這裡與那裡》的拍攝和剪輯，同時，高漢遠赴加拿大的大學巡迴，並且赴墨西哥拍片。他最終卻留在加州聖地牙哥大學的的視覺藝術系擔任講師，並在那裡繼續拍紀錄片，正式與高達分道揚鑣。

高達此時與米愛維正式進入「錄影帶時期」。他倆運用一切嶄新的錄影技術，企圖對影像和現代社會的影像流通做深層分析。

根據對此一時期頗有研究的學者麥凱波（Colin MacCabe）指出，聲影製作社的企圖分兩個層面：一是影像已成為跨國企業產品，是娛樂或資訊事業龐大投資的一部分；另外，它又是家庭日常生活的一部分，在一個影像無所不在的世界裡，真正被忽略的卻是每天的生活。聲影製作社努力探討每日的生活，以及其溝通的各種層面。「雖不容易理解，卻仍是高達所有作品中最有價值和最耐人尋味的作品。」[41] 雖然高達簡單而語帶謙遜指出，他拍錄影作品，只是「嘗試不同的方法拍電視」，但是其中對語言本質的探究（將我們熟悉的語言變得陌生），或者以激進的觀點分析電視與家庭的關係，卻再度確定他是二十世紀對影像及語言、媒介思考最有力的人之一。

一九七三年，他倆與《斷了氣》的製片德・波赫加合作混合錄影與影片的《二號》。所謂「二號」主要指的是電影中的「第二性」——婦女（當然也有一說是高達第二次和德・波赫加合作）。全片用錄影帶拍攝，完全在錄影剪接台上，以兩台監視器（monitor）放影並陳交錯而成。此片以巴黎的勞工家庭的夫婦及子女為重心，對資本主義下的「性」暴力及挫折，做了深沉徹底的反省。片中勞工在社

會剝削完後，已不能享受與妻子的性愉悅。當他知道妻子有外遇時，更以肛交、強暴的方式報復妻子，這些

暴力和攻擊卻被他們的小女兒親眼目睹。這裡女性被剝削及壓迫的身分、男性潛在壓抑的同性戀，都被指引

到政治層面。性挫折及性暴力的連鎖反應來自外在他們如同被囚禁的水泥公寓及勞工被制式化的「不自由生

活」，這是高達激進的「性與家庭」的探索，也是他從歐洲七○年代左派革命的挫敗經驗中提出最悲觀、懷

疑、難堪結論的政治電影。電影表面似與政治無關（冗長的前導片段說明拍攝器材的運用及製片人如何募集

資金），僅在並列兩部錄影機畫面（一是顯現五月運動學生遊行畫面，另一是混合了功夫、色情電影及預告片

的影像）時有部分政治訊息。然而它將家庭、性、暴力關係以最政治的態度探討，堪稱此段時期的代表作。

高達此段時期將重點放在電視上。他與其他電影導演在觀念上不同，他從不鄙視電視，或視電視為劣等

媒體形式。狄錫卡-維多夫小組過去從電視公司取得若干拍片資金，聲影製作社更接受多個電視台的委託拍

片。在多種訪問中，高達不斷提出電視是與電影相似的聲音／影像媒體，大家應從更廣闊的經濟及意識形態

分工中去探討其特性。聲影製作社會為莫三比克政府撰寫有關電視的報告，其中分為「當前的處境」、「反

省思考的原則」、「可能的工作」、「財務層面」四部分來探討對電視的看法。電視不是個人生活的孤立元

素，而是社會發展複雜整體的一部分。高達區分電影和電視，指出兩者是以不同的方式來接近觀眾。看電

影，觀眾必得走出家庭，以「個人」的身分享受這媒體。看電視，觀眾是待在家裡，把自己當作「全國觀眾群

的一分子」來接受這媒體，電視以直接、面對觀眾的方式呈現，並且編排新聞、紀錄片、劇情片、綜藝、廣告

等類型節目，在聲音和影像上探特殊組合的形式，觀看者在這些過程中，除了觸按開關鍵外，並不需要做特

殊理解形式的努力。高達及聲影製作社想要的便是突破電視媒體的限制，進行影像和聲音的評論。

此時社會的改革提供了高達用電視抒發的機會。一九七四年，法國總統季斯卡嘗試改革戴高樂的威權體

制。他的第一波改革便包括對傳播鬆綁，過去控制整個傳播體系的法國廣播電視局（ORTF）被分成若干半自

主單位，其中「國家視聽藝術協會」（INA）便與聲影製作社合作了兩個電視系列，其一是《六乘二：傳播面

面觀》（一九七六年），另一是《法國／旅程／改道／二／孩子》（一九七八年）。前者每星期天晚上八點在FR3頻道播出，共有六集，每集分上下各五十分鐘的單元；後者是每週五晚上在第二頻道播出，共有十二集，每集半小時。

《六乘二》在外表上接近《二號》將工廠景觀並列對照的手法，內容卻預示了未來《激情》的勞動與愛情的對比。每集都分上下兩單元，通常第一個單元是以埋論和概念來探討某個問題，第二個單元則以訪問的方式呈現第一個單元探討的問題及與某個個人特殊生活經驗的緊張關係。這六集內容分別是：

1　探討工作失業及過度勞動之關係

1. 彼處無人（Y a personne）：都市失業問題。
2. 路易松（Louison）：訪問法國農民談鄉村過度勞動，可解決城市就業機會欠缺問題。

2　探討表意（signification）和影像的關係

1. 事物的課程（Leçons de choses）：質疑影像的表意可在生產和接收的條件外被理解。
2. 尚-盧（Jean-Luc）：高達自己接受《解放報》記者訪問。

3　探討攝影的問題

1. 照片與公司（Photos et Cie）：檢討新聞攝影／影像的社會面貌問題，誰該付費或領酬勞拍照？為何模特兒被拍拿到了錢，越戰中被戰火剝奪了衣服的越南小孩照片傳遍了世界卻拿不到錢？

2. 馬塞（Marcel）：業餘攝影師將攝影當作工作外的休閒及解放，他的想法／做法與專業攝影的對比。

4 探討敘事（narration）及女性問題

1. 沒有歷史／故事（Pas d'histoire）：法文中「歷史」與「故事」是同一字。

2. 女人（Nanas）：四個女人的生活概述。

5 探討個人關係如何誕生及詮釋

1. 我們三人（Nous trois）：藉獄中一個人寫長信給他愛人，將長信疊影在兩人臉部。

2. 何內（René[e]s）：訪問並批判數學家何內·托姆（René Thom）對數學及生命間關係之理解。

6 回顧這個系列節目的不同電視概念

1. 以前和以後（Avant et après）：就觀點、主體性的構築，及運用影像的政治及專業影像工作者的意義進行檢討。

2. 賈桂琳和呂多維克（Jacqueline et Ludovic）：兩個以不同方式表達的人彼此的對話。

在《六乘二》系列中高達非常確切地探討傳播及溝通的問題。他質疑傳統傳播理論（傳播者—接受者）的「中性」傳播管道的理念，認為傳播是一個不能一分為二的個別構成體，而是一個複合體（complex），被傳播者／觀眾／我們必得傾訴我們與別人的談話，與對方共同進行溝通傳播的探索。這種較積極及對觀眾激進的態度否定了探索的對象（傳播者／談話的對象／受訪者），及探索的主體（訪問者／觀眾／我們）。

《六乘二》這種影像思考有生產／發行根本的矛盾。高達想建立的反主流發行系統，完全仰賴朋友、政

治支持者與生產者之間互相流傳的模式，事實上並無法建立。零星的關係網絡並不能提供足夠的製片資金，他的策略註定了失敗。聲影製作社的節目得以播出，乃因高達本人被傳統系統建構出的個人聲望。電視節目必得通過法國資訊網絡的中樞（巴黎），才能傳播到全國各地方。並且，法國電視公司並不歡迎這些節目，刻意安排在很小的第三頻道上播出，還特別揀度假高峰的八月（鮮少人會看電視）放映。

聲影製作社的另一個電視節目《法國／旅程／改道／二／孩子》也面臨無法播出的矛盾，完成一年後，才勉強被放在著名導演系列單元中放映（分四次，每次九十分鐘）。這也是高達聲影社的親密夥伴米愛維和他共同堅持信念的結果。米愛維和高達在錄影帶時期採取與毛派時期將「政治放在首位」的對立思維，堅持回到法國社會每日的生活現實，他們延續《六乘二》與控制聲音／影像徹底決裂的立場，以激進而又原創（對一般觀眾又特別艱澀）的美學，成為「自有電視節目以來最具深奧意義和最美麗形式的創作。」

這個電視系列指涉的是十九世紀著名教科書《兩個孩子的法國旅程》。該書以一對十一歲、九歲的姊弟的探險來探索法國社會的面貌。高達和米愛維卻由兩個孩子的日常生活去探索法國「怪物」（指成人）的世界。學者麥凱波說：「要對這套節目的複雜性、美感和悲觀調做公正評價是不可能的，它們所具有的豐富原創性，以及對錄影像的控制，對任何分析的嘗試均構成了挑戰。」[43] 兩個小孩的日常生活細節，加上兩個製作的人在聲帶上的討論爭辯，以及不時出現的大寫法文標題，使高達貫徹了他對音畫的潛能探索。另一方面，它們也使觀眾看到小女孩巨大的孤獨感，以及孤獨感是每個人必然的命運（因為它建構在成人對性和死亡的種種行為思維）。[42]

高達日後指出，他是在狄錫卡·維多夫時期發現了「電視」。他說許多電影應拍成電視，但是他也明白電視的體制太困難，雖願意繼續以電視方法做下去，卻事與願違。不過，他日後回歸電影體制時，往往以錄影帶先拍準備材料，藉此籌措資金，所以他許多晚期作品都另有一個「錄影帶版本」。

八○年代高達復出影壇，這是他創作的第五個階段，也讓他永久搬回了瑞士居住。有趣的是，跟他合

作製片的卻是和他當年互辯的卡密茲。卡密茲的MK2公司已成了巴黎最成功的獨立發行／製片公司之一。

高達先拍《人人爲己》，此時顯然已將作品比爲繪畫，凝鏡、不順暢的慢鏡頭，都指陳高達對靜止畫面的興

[44] 趣。這段時期的電影當然沒有上個階段的急進及戰鬥性，但仍然創新不竭，諷刺消費社會，闡述個人的孤

獨。高達此段時期一再申論電影是二十世紀藝術最佳表現媒體，它提供了聲音和影像分離，進而探索當代世

界現實的可能性。現實是，我們對聲音和影像採被動的消費態度，使我們不了解也無法改變影像，註定得一

再被重複的聲音支配。

《人人爲己》即顯現了觀眾被動消極、游離不投入的心理狀態，可在男性想要將女性凍結在物化影像的

慾望中找到根據。片中娼妓（伊莎貝拉・雨蓓〔Isabelle Hupert〕飾）在日內瓦旅館內賣淫，顧客要求她執行

他們的幻想，要她表演某種姿態和說某種詞語時，他們其實要的是一個被物化的影像慾望。只要她的聲音和

影像被固定下來，她的顧客就能控制另一個主體（妓女）可能有的威脅。男性對這種建構細心的維護，終而

要求女性扮演規矩的、可控制的傳統女性角色。

之後的《激情》專注於一個東歐藝術家用錄影機及演員臨摹／複製經典名畫，似乎想將過去的傑作名畫

活動起來。此片的主角是一位波蘭導演，他想拍的影片是嘗試將著名的繪畫作品（如哥雅、林布蘭、德拉克

瓦、艾爾・葛里柯等名畫）轉變爲活人靜畫（tableaux vivants）。爲此他偏執地尋找正確的光線，堅持要拍

一部堪稱繪畫大師繼承者之影片。他的現場大約是以哥雅的幾幅名畫組合：《洋傘》（The Parasol, 1777）、

《裸體馬雅》（The Nude Maja, 1800）、《一八〇八年五月三日馬德里：比厄斯王子山上的槍決》（Madrid,

3rd May 1808: Executions at the Mountain of Prince Pius, 1818），這也使他的進度一拖再拖，無法如期完成，

落得出錢老闆追逐糾纏，追問他的「故事情節」。

導演後來愛上了攝製人員住宿的旅館女老闆（漢娜・夏古拉〔Hanna Shygulla〕飾），他著迷於她的影

像，但將她的臉部影像放爲慢動作時，其顯現的意義重新定義了影像和觀影者之間的互動關係。整部電影所

尋覓的，乃是這種愛情和工作結合在一起的那一刻併發的激情。現代社會將這兩個領域拆開，也分別剝奪了對兩者都屬必要的激情。

電影中另一重要意義是宗教。片中旅館女老闆的愛人為工廠老闆（米謝・皮柯里〔Michel Piccoli〕飾），他開除一個員工（伊莎貝拉・雨蓓飾）而導致工廠罷工。雨蓓面對絕望及無奈時，竟說出耶穌被釘上十字架時說的話：「上帝啊，你為什麼遺棄我呢？」高達此刻將政治的關注擴張到信仰中。他在訪問裡說：「我在政治中發現了宗教……實際上，讓我感興趣的不是宗教，而是信仰。像我自己對電影的信仰。」[45]

《激情》是高達八〇年代中較為論者重視的電影。全片不時插入瑞士冬日小鎮的景觀（飛機在藍天白雲上造成的白煙霧線、車子行經湖邊的風光等），對照著虛構的名畫古時代和人工打光對穿著戲服演員身上光影的變化。此外，拍片工作人員住宿的旅館，女老闆客串演出對自己影像被放映出來的羞澀，導演與女老闆的戀情，女老闆情夫工廠的勞工的問題，結巴的勞工和其他女工一起的抗爭和不時有的罷工討論會，與影像內容完全不和諧卻時斷時起的古典音樂……這些處理貫徹了高達對聲音和影像的思維，摧毀電影的神祕性，敦促觀眾意識媒體、媒體符號和意義製造的存在。簡言之，高達對比了固定的聲音／即興隨意組合的聲畫；各種雜聲與噪音／溝通；混亂／體制；敘事結構系統／各種破壞、擾亂敘事的方法。這些對觀眾主動思考的要求，註定了它艱困難懂的命運。《激情》上片後行銷非常不利。

《激情》也延續了高達對錄影創作之理念。在拍三十五釐米影片前，他已預先用一系列的錄影帶拍攝影片大綱和草稿，他一共完成了三個錄影帶版本：一是《劇本的第三稿》，是由彼時想投資他的美國導演柯波拉（Francis F. Coppola）協助，在柯波拉的柔托普片廠（Zoetrope）用其設備、技術及繪畫的複製版等拍成的。二是《愛情與工作──〈激情〉本事》，三是《激情本事》，為瑞士電視台所拍，在電影殺青後才完成。

《人人為己》、《激情》和後來拍的《偵探》、《李爾王》、《神遊天地》、《新浪潮》、《萬福瑪麗亞》、《芳名卡門》仍激起若干社會爭辯之聲。這些電影中高達仍一本初衷，漠視古典敘事，他的人物仍是社

論家譽爲『音響革命富有詩意的宣言』。」46

高達在此片中開了自己一個玩笑，他扮演一個脾氣壞、關在精神

敘事段落，故事情節被搞得支離破碎……大量運用各種塵世噪音來代替語言渲染環境，表現人物心理，被評

斷插入的大海波濤的空鏡頭、樂隊排演貝多芬弦樂四重奏的場面和與情節無關的社會評價、畫外音等複雜的

致他終於無法忍受，殺死了卡門。高達的敘事在此保持一貫的夾雜線性順序和前後任意倒錯穿插，「加上不

讓現代少女卡門和一幫搶匪相處，和警察約瑟夫格鬥。警察愛上卡門，追隨搶匪，卡門卻對他日益冷淡，導

的《芳名卡門》沒有比才，也沒有艾珍妮。電影瀰漫著高達典型的浪漫悲觀主義。藉文學名著卡門的故事，

瓊斯》（Carmen Jones）版本很有興趣。電影卻以爲，若用比才歌劇拍卡能會像在拍一張照片。他倆後來拍出

妮商量改編比才（Georges Bizet）著名歌劇《卡門》。米愛維對好萊塢奧圖‧柏明傑以黑人演員拍的《卡門

這批電影中聲譽最高的屬《芳名卡門》，這是《激情》的商業慘敗後，高達與當紅女星伊莎貝拉‧艾珍

典、羅馬、莫札特的西方文化」。

學者麥凱波，《激情》和《芳名卡門》之所以回歸西方繪畫和音樂的偉大傳統，乃是因爲他仍強烈歸屬「雅

輝，仍對觀眾進行觀賞的挑戰，但與三十年前對電影、歷史、心理經驗的現代主義信仰大相徑庭。高達告訴

陽光、綠葉、湖水、光影和各種身體部分及其環境的特寫，在自然的光影下，高達的繪畫性的柔和平靜光

聲音均斷裂分散，使人莫名其玄。不過，高達招牌式的跳接破碎影像，卻被一種寧靜和緩的抒情腔調代替。

高達的這一批新片喜歡仰賴現成的文字（如《聖經》及莎士比亞作品），但是劇情仍艱澀難懂，鏡頭與

上與在美學上的鬥士，但也是時時創造潮流的現象。

電影影像深層探索。不過裡面反映了散漫和淡淡的憂鬱，一種老年人的心情。可以顯見，他仍是一個在思想

多看法以爲，高達晚期的作品比較令人失望，除了《激情》較具威力之外，大部分均延續他用稀薄敘事來對

形態下註解或爲政治／社會議題雄辯滔滔。不過，他的節奏明顯緩和下來，跳接及快速鏡頭移動也少了。許

會的邊緣人（局外人，如妓女、政治極端分子、歹徒、沒有家庭或社會的聯繫），他的旁白仍不絕口地爲意識

療養院的導演，成日瞪著空的牆和打字機上的白紙。《芳名卡門》混合了愛情（卡門原型）、類型仿諷和《斷了氣》的節奏，命定的悲劇配以樂觀的腔調和轉撿的牛機，是高達十五年來最能在創作上令人激賞作品的高峰。

一九八三年，此片榮獲了威尼斯影展金獅獎，「標誌了在傳統體制內，或在侷限邊緣上的實驗作品的高峰」。

一九八四年，高達將對宗教的興趣，融至福音書（Gospels）的現代版《萬福瑪麗亞》。該片連同米愛維的短片《瑪麗之書》在西方宗教世界掀起軒然巨波。巴黎的天主教團體圍堵放映該片的戲院，憤怒地指責電影侮辱了聖母瑪麗亞。一個天主教團體和右翼團體宣稱影片「極為褻瀆神明」，因而衝進凡爾賽電影院，毀損兩卷電影膠片。凡爾賽當局唯恐失序，下令禁映該片。這個行政命令導致維護「觀眾選擇自由」的巴黎市民的示威和肢體衝突。這個戰火繼續在各地燃燒，在南特有數以百計的天主教徒從教堂抬出聖母像，放在戲院Quatorza門口設神壇。接著在德國柏林影展的記者會上，高達再與蜂擁的記者產生肢體衝突。

高達接下來的作品《偵探》集合了素有威名的演員，如雷歐、納姐莉·貝（Natalie Baye）、克勞·布拉瑟（Claude Brasseur）和搖滾偶像強尼·哈樂德（Johnny Hallyday），合拍了一個集合黑手黨與拳賽內幕，以及一群人在公寓中監看的荒謬故事。其敘事仍然如《芳名卡門》既有荒謬的類型情節，也有日常生活的現實意義及觀看者／對象之間的關係定義（皆是其錄影帶時期的執念），另外時空的錯亂、不明的敘事情節，有如雷歐一再喃喃自語的「謎底沒有揭開」。

一九八六年，高達接受英國第四頻道委託，拍攝一部討論影像、愛情、近作，以及海邊、鄉下片段的作品，成為《軟硬兼施》（堅硬的主題，輕鬆的對談）。這對談實際就是高達和米愛維的對談，前半段全是影像，主要是兩人的家居生活：高達和製片人打電話；米愛維自顧自地剪接影片；米愛維燙衣服，高達去打室內網球。第二段兩人的對話則充滿性別和關係的反省——米愛維簡潔有力，批評高達對女性分析薄弱，高達迂迴含糊，對自己也缺乏信心。之後他倆再為法國電視台拍攝一部以過氣製片與神經質導演合作為背景的電影《天壽片商》。不久再參與集錦片《華麗的詠嘆》，負責十二分鐘的葛路克歌劇《阿米德》短片。

一九八七年，高達完成《李爾王》，被《電影筆記》稱為「電影史上最後一部傑作」。電影中有美國小說家諾曼・米勒，也有法國當代新銳李奧・卡拉克斯（Leos Carax,《壞痞子》〔*Mauvais sang*〕、《新橋戀人》〔*Les amants du Pont-Neuf*〕導演），更難得的是，他也說服了伍迪・艾倫（Woody Allen）客串（為此他也完成另一短片《遇見伍迪・艾倫》，由他和艾倫各說各話）。此外，他也完成另一部《神遊天地》，嘲諷影壇創作與條件委託的荒謬暴虐，及宛如「國王新衣」的寓言式諧趣。

高達之後回到主流體制仍是一連串的摩擦和矛盾。一九八八年，他與高蒙發行公司起衝突，收回他的電影在高蒙的發行權，另一方面接受流行服飾公司MFG（Marithé et François Girbaud）委託，拍攝十三分鐘廣告片《翹頭》。片中有他八〇年代商標式的「慢鏡頭、閃爍影像、音畫重疊，街頭噪音及音樂……最後停留在象徵主義詩人波特萊爾的詩作上後淡出。」[47] 同年，他再接受《Télécom》電視週刊委託拍二十分鐘短片《話語的力量》，內容在討論影像和話語如何連接的問題。延續該主題的是為《費加洛雜誌》創刊十週年所拍的《最後的話》，諷刺法國上流社會說話的矯揉做作，另一方面以畫外音及旁白方式將過去（納粹軍官槍殺年輕法國哲學家）及現在（軍官與哲學家的兒子一同重遊四十年前事件的現場）連在一起。一九八九年，高達也接受法國國家電達帝（Darty）委託拍攝廣告。內容設在公元二〇〇〇年，他與米愛維分別為一個機器人和一個仙女配音，並穿插名作家盧梭、巴塔耶（Georges Bataille）、克列斯特（Oierre Clastres）的作品摘句旁白，然而達帝公司決策者對他們拍廣告不尊重公司的任意態度不滿而撤銷合作。高達將拍好的片段，配上與達帝往來的信件，完成了檢討關係裂痕的《主客關係》。一九九〇年，高達回歸他錄影帶時期對孩童教育及日常生活的關注，拍了《孩子們好嗎？》錄影帶，藉羅塞里尼戰爭三部曲（《不設防城市》、《老鄉》〔*Paisà*〕、《德意志零年》〔*Germania anno zero*〕）的畫面及意象，檢討波斯灣戰爭和以巴衝突，強調戰爭是成人世界鬥爭禍延下一代的禍害，孩子們能拒絕嗎？孩子們好嗎？

這幾年中，高達除拍短片外，更展現他多產及蓬勃的創作力氣，他完成了兩部驚人的電影《新浪潮》和

《電影史》）。其中，《電影史》大玩文字遊戲。Histoire在法文中是「歷史」，也是「故事」。本片既是電影本身，也是電影人的自傳。高達以生活之見證敘述銀幕前的歷史和攝影機後的歷史。除了談電影、電視外，也談好萊塢、明星、類型的歷史/故事。全片共分兩個部分：「所有的歷史」（Toutes ces histoires）及「唯一的歷史」（Une histoire seule）。

　高達的作品總體而論是充滿矛盾的總和，《人人為己》、《芳名卡門》、《激情》幾片均是力求電影的辯證性，但已不是狹窄的政治馬克思主義。他的眾多人物和情節並無矛盾的衝突關係，「有的只是各自不同的身分、職業與個性而產生的影響。」[48] 他一再預言「電影結束」，卻又止不住當一個浪漫的影迷。他替女人叫屈，也參與壓迫/剝削女性的權力系統。這位史上爭議最多的導演，被許多人擁戴為當代最重要大師，卻為另一批人指責為最無法忍受的創作者。他熱愛好萊塢，也痛恨好萊塢的霸權。高達在整個電影史扮演建立現代電影及後現代思維的啟蒙角色，一九八六年他獲得法國凱薩獎的終身成就獎。不過，他這種重思考及影像哲學思維的創作者後繼無人，唯有香塔‧艾克曼（Chantal Akerman）勉強算是承繼了他不妥協的精神。西方論者說，過去放任任何一部高達電影都是電影界的大事，但是至今，只有在電影節、資料館或打不死的少數藝術電影院才看得到，發行《永遠的莫札特》的影人羅伯‧崔簡沙（Rob Tregenza）說，現在北美只有五個城市勉強有高達的觀眾。[49]

　雖然是新電影史上劃時代的啟蒙者，對於其作品的論斷卻極易陷入為理念所引導的偏見當中。香港電影人羅維明指出，我們對高達作品的看法，無論是好或是壞，都可能一廂情願。「比方說對高達的極左態度，我們驚奇於看見《中國女人》中，他對法國新左派原來曾經有過極嚴厲的批評……所以高達的電影在觀念和技法上面，仍然有許多地方值得討論。但在各種討論中，高達可能只是一個藉口，我們不必完全接受與相信他的做法，但我們卻必定要像他那樣，有那種反覆思考、引證、質疑、保持『局外人』的精神，去探討種種有關映像/聲音、現代/古典、社會/個人等問題。」[50]

高達創作四十年是電影史的驚人段落。一九八四年他接受美國《電影季刊》（*Film Quarterly*）訪問時曾自我表白：「在電影中的愛或對電影的愛是什麼呢？……在楚浮、希維特、我和其他人參與的大獲成功的新浪潮電影中，我們給電影帶回它失去的某種東西，即對電影本身的愛。我們愛電影更勝於愛女人、愛錢財、愛戰爭。是電影使我發現了生命，它耗費了我三十個年頭。」[51] 他對電影的狂熱是一種生命的表現，拍電影就是進行探索，對他不了解題材的探索。對他而言，電影首先是道德，他要通過電影去追求真理，其次電影也是形而上學的哲理，最後，電影即是政治，因為電影可使他自由生存，提供他認識周圍世界的手段[52]。

高達與楚浮

分道揚鑣

新浪潮這一批人中，最叱咤風雲的當屬高達與楚浮兩個人，頭角崢嶸，才氣縱橫。兩人交情還來得特別好，不但一起看電影、討論、發表攻擊舊體制的評論，而且一起拍片時也互相支援合作。楚浮早期曾拍過一部短片，沒有拍完放棄了，高達把它接下來，加入參考片段、影像，諧趣地稱之為《水的故事》，戲謔當時轟動的情色電影《O孃的故事》。

高達後來的《斷了氣》，題材也是他倆一直要拍的殺警故事，所以楚浮還掛了個「編劇」的大名（夏布洛稱為「技術指導」）。

但是新浪潮很快就遇到了市場瓶頸，兩人的歧見越來越深。媒體怪新浪潮讓觀眾卻步，許多電影都票房慘敗，《女人就是女人》即是。一九六二年，楚浮公開在《電影筆記》中批評高達和這部電影「太不傳統，觀

眾以為放映機壞了，尼斯的觀眾氣炸了，甚至把椅子給割壞了」。

一九六二年至一九六五年，是新浪潮的低潮期，楚浮只拍了一部講出軌（夫子自道婚姻問題）的電影《柔膚》，而高達卻拍了八部電影，每部都激進地反映政治（越戰、民權、第三世界）。一九六六年，高達公開宣稱自己是左派，攻擊中產階級，斷言「電影已完」（end of film/cinema），宣布自己以後不拍片了。

同時，楚浮更加「主流」，他與美國聯美片廠合作《黑衣新娘》（希區考克式懸疑片），以及後來的「四百擊」系列《偷吻》，與高達的激進成為對比。

一九六八年是關鍵年，激進的聲音已經瀰漫法國。二月，兩人還與卓別林、雷諾瓦、羅塞利尼、希區考克等大導演一起支援希維特被禁的《修女》，高達領頭舉著大喇叭咆哮抗議，與警察發生衝突。他被警察打得眼鏡都掉到了地上，他的妻子也被警棍打了頭，之後，高達越發反權威。五月坎城電影節，他們成功地阻止了電影節的進行，兩人分歧卻也更深。高達要楚浮一起帶學生再去反阿維尼翁藝術節，楚浮卻說：「我不要站在資產階級的小孩身邊去反對工人出身的警察。」高達憤怒地罵他：「以為你是兄弟，但你是叛徒。」

高達這種非同志就不是朋友的態度使他行為逐漸乖戾。他曾在路上碰到阿維尼翁藝術節的節目策劃人安東尼（Antoine Bourseiller）的妻子，高達竟對她說：「我要和妳跟安東尼絕交，因為你們仍在資本主義體系，我以後不會再見你們！」

他也寫信給楚浮：「我跟你無話可說，因為我們對事情看法不同。」但信的末了，他向楚浮要《我所知道她的二三事》賺的錢，要用來拍反大資本家的電影。楚浮立刻就給他錢，卻不與他見面。那一年，高達與高漢組成「狄錫卡-維多夫」小組，拍《義大利的鬥爭》，拍阿拉伯、巴勒斯坦的中東戰士。不過，他們也慎防報復，剪接室中全副武裝，後來仍舊放棄了。

高達拍《一切安好》時，騎摩托車出了意外，電影多是交由高漢完成。高達成了革命家，而非導演。

反之，楚浮繼續拍了七部電影，其中《日光夜景》獲得奧斯卡最佳外語片獎，聲譽、票房均如日中天。

一九七三年，高達寫了四頁信痛罵《日光夜景》和楚浮對新浪潮的背叛，並附上一封沒有封口的信給楚浮兒子般的演員雷歐。在信裡，他很可笑地向楚浮要錢（十萬法郎，五千也行），建議由他拍三部電影，版權都歸楚浮。這種一邊罵人一邊跟人要錢的做法，把楚浮氣壞了，他寫了二十五頁信回高達，他的名言是：「你的表現像一坨屎！」自此兩人完全決裂。

一九八八年，楚浮去世四年後，信札出版，這封信的內容才被完全披露。他忍了高達十五年，怒氣傾集而出：「朋友都知道你是最愛算計的人，你老是偷竊，說人壞話，而且利用雷歐賺錢。你好意思向比你年輕十五歲的（雷歐）要錢……我在他面前從不批評你，因為他崇拜你……（罵我撒謊）你才是說謊者，你搶著用明星珍·芳達……每日裝受害者，其實你什麼都會得到，犧牲無助之人如簡寧·巴贊（巴贊遺孀，她因高達失去了工作十年的電視台職位）……」

他又責罵高達種種不文明行為，比如答應去倫敦、米蘭、日內瓦影展卻食言，「像（法蘭克）辛納屈（Frank Sinatra）和（馬龍）白蘭度（Marlon Brando）一樣惡名昭彰」；拍片時到現場說，「今天沒有idea，不拍」，留下工作人員瞪目結舌；還有因為生楚浮的氣，路上碰到楚浮的朋友，拒絕和他說話……他說：為什麼我忍了三五十年都不說你？因為幾年來我們都看到你為安娜（卡琳娜）痛苦，大家都算了，沒想到你還（列舉一大堆他以為「可憐」的行為）……

楚浮也大罵高達的「大頭症」，說他被蘇珊·桑塔格、貝托盧奇這些時髦優雅的左派捧昏了頭，「把人的平等掛在嘴上，卻不僅不幫助任何人……維持（你的）神話，高不可攀……你長大了，你在政治、生活、電影、愛等方面擁有全部真理，與你不同的人就是怪物，事實上你自己在四月與六月的看法也常常不同……你在群眾和自戀中沒有任何人或事的空間」。

至於高達對《日光夜景》的批評，楚浮的回應更激烈：「我從不講你壞話，因為我恨作家或畫家間的吵架。我一直覺得你對我嫉妒我、羨慕我，你好競爭，但我不是這樣，我很容易傾慕別人……」他舉出巴贊、侯麥、

他們永遠關心別人，忘記自己，關心做什麼事，而不是關心身分、外表⋯⋯

「一九六八年，你向我要八十到九十萬法郎，我並不欠你錢，但我立刻給你了⋯⋯我只是看不起你。」

高達也許是個浪漫的哲學家，但他的行為卻像個不成熟的青少年。他向楚浮要錢，卻痛罵楚浮拍不誠實的電影，並說要拿錢來拍另一部：「讓世人都知道電影不是像你這樣拍的！」他的碰壁與自取其辱是必然的。

終其一生，楚浮都不原諒他。有一年他倆在紐約影展的酒店相遇，楚浮拒絕與他握手，後來兩人同在街上招計程車，楚浮也裝作沒看見他。

楚浮在之後的採訪中總結高達：「他想做思想家、做政治人、做理性人，但他很痛苦，因為他恰恰不是。」在一九八〇年《電影筆記》的採訪中，他甚至苦笑兩人當年的革命情誼：「即使在新浪潮時，我們的友情也是單向的，他老要你幫他，然後揍你一拳。」高達也回敬楚浮的批評，一九七八年在Téléerama的採訪中說：楚浮完全不知道如何拍電影，他拍過一部真正的內心電影，然後就停了，之後他只會說故事⋯⋯他是個假裝誠實的騙子，再可怕不過了。

一九七六年，高達寫信給楚浮要他放棄《斷了氣》的一切權利，楚浮毫不遲疑就放棄了；一九八〇年，高達向楚浮示好，請他跟老朋友夏布洛、希維特到自己在瑞士小鎮的家中促膝長談，楚浮不但沒去，而且建議他拍一部叫《一日是屎，終生是屎》的電影自傳。

高達是個怪胎，一九八八年楚浮信札出版，刊登了這封精彩的信。高達甚至寫序，模模糊糊地說：「我們為什麼要吵架？因為我們都怕被對方吃掉，電影教我們如何去活，但生命像格倫·福特（Glenn Ford）在《大內幕》（The Big Heat）中所說的那樣，會反擊⋯⋯楚浮也許死了，我也許還活著，但，有什麼不同嗎？」即使如此，他也只承認楚浮是好的評論家，但拍電影不行⋯⋯「他捲到電影中，變成過去他自己最恨的一切。」

高達最終在生命中、在創作上都成了獨行者，二〇〇七年他獲得歐洲終身成就獎時接受採訪，坦承他懷

念為電影爭辯的日子，現今卻被「放逐在我自己的電影土地上」。

論者認為，兩人出身不同：高達出身富裕，童年在法國、瑞士遊走，書讀得多；楚浮幾乎是自己長大，只有看電影是他的生命（每日看三、四部電影）。楚浮是社會邊緣人，是局外人，拚命想打進社會；高達是局內人，受社會眷顧卻拚命想掙脫。兩人註定要走上兩條路。如今楚浮因腦癌去世三十多年了，一切爭辯，一切矛盾，誠如高達所說：「有什麼不同嗎？」

但世界電影史、文化史的確因為他倆而有大不同。

À BOUT DE SOUFFLE

《斷了氣》

《斷了氣》是楚浮根據報紙新聞的真事所寫的十五頁劇本，原本想做《四百擊》的續集，但遇見雷歐後覺得不適合。正巧高達又和製片喬治‧德‧波赫加為拍片題材有所爭執，楚浮便仗義將劇本給了高達，另一新浪潮大將夏布洛則擔任技術指導。整部電影預算只有四十萬法郎，是當時電影平均預算的一半（也因此底片不夠，高達乃發明他聞名於世的「跳接」來因應窘境，並增加速度感取代「溶鏡」），高達改變了若干攝影技術（包括與攝影師哈烏‧庫達商量用靜照用的底片〔感光較快〕來捕捉街景，並將攝影機藏在超級市場的購物車上，自己拖著它在香榭麗舍大街上拍攝），四星期完成。高達對這部電影的創作動機如是說：「我只想用傳統故事，拍一個完全不同的東西，並傳達發掘新電影技術的經驗感。」他也強調電影創作的個人特質，他說：「拍電影就像一本個人的日記、一本筆記和一段個人獨白。」[53]

事實上，當時所有《電影筆記》的健將都已拍片了。侯麥開始拍《獅子星座》（Le Signe du lion），夏布洛已拍第三部劇情片，楚浮在坎城因《四百擊》得了大獎，雷奈也完成了《廣島之戀》，希維特開始了《巴黎屬於我們》。只有高達拍了五部短片，卻仍未有機會拍長片。他當時二十九歲，急著要和二十六歲已完成第一部片子的愛森斯坦和奧森‧威爾斯別苗頭[54]。

《斷了氣》敘述一個小混混米謝‧波卡在馬賽偷了一部車，想開車去巴黎找美籍女友派蒂西亞。在半路闖了路障，車上有把槍，所以他不經大腦地槍殺了隨即追來的警察。

到了巴黎他一路偷車搶錢，一路也與派蒂西亞談著戀愛，大談哲學、藝術、文學。派蒂西亞一心一意想成為名記者和作家，她平日在街上叫賣《紐約先鋒論壇報》，父母希望她好好上大學讀書。她和報界的來往使米謝猜忌，米謝的飄忽個性和生活也使她沒有信心，他說服她逃亡義大利，她卻去密告警察出賣了他。米謝後來被警察開槍射擊，他跟跟蹌蹌地向前跑呀跑，終於不支倒地。派蒂西亞隨後跑來，在米謝閉眼後露出莫不可測的表情睜著觀眾。

電影劇情看似簡單，高達卻做了許多美學上的創新思考（前面已述）。傳統敘事已完全被拋棄，代之而起的是排山倒海的影像、文字、隱喻、符號、文化陳腔濫調等。他說：「我不知道怎麼講故事，我希望從所有可能的角度論及全部問題，一下子說出所有的話。」[55]

學者摩納哥就曾列舉《斷了氣》旁徵博引的驚人元素：「動作 vs. 省思，灰色的城市，愛恨交加的女性，對女性的愛恨交加，愛的欠缺，文字的圖像化，大眾文化的力量，資本主義的扭曲，過渡性（沒有角色有家），咖啡館，永不歇息的談話，形式上的場面調度，聲音 vs. 影像，美國文化，B級電影，黑色電影，死亡的浪漫，了解的困難，死亡的廉價，局外人的處境，政治行動，符號的重要性，符指意義（significance, 記號學用語），離題，社會學的論述，文字遊戲，苦悶，沙特式的嘔吐。」[56]

整部電影是獻給了拍B級電影的Monogram片廠，B級警匪（歹徒）和黑色電影類型元素隨處可見。米

在《斷了氣》（一九五九年）中，高達將二度空間的雷諾瓦的畫與三度空間的女主角珍‧西寶放在一起，說明電影只不過是三度空間的幻象。

謝常學警匪偵探片的硬派亨佛萊‧鮑嘉在《梟巢喋血戰》（The Maltese Falcon）中用大拇指抹過嘴唇的動作，似在向觀眾打暗號（他一再對著她做此姿態，以致後來派蒂西亞也模仿他），還是宣示自己是鮑嘉式的孤獨英雄？片子開始不久，他便對著鮑嘉的歹徒電影海報《沙場英烈傳》（The Harder They Fell, 1956）抹嘴，此外，派蒂西亞逃避警察追蹤時，也曾躲到戲院中，電影《漩渦》（Whirlpool, 1945）正在上映，可是我們只聽到女主角金‧提兒妮（Gene Tierny）和李察‧康脫（Richard Conte）的聲音。高達不只放入海報、動作、戲院放映電影的文化符號，也吸收了黑色電影中黑色女人的主題（出賣情人的蛇蠍女子），然而他用這些符號卻是曖昧的、憶舊的、顛覆的，他使觀眾看電影時的聯想／並列的經驗領域大大擴展，觀眾不必再侷限於封閉的說故事空間中。

高達另一個傑出的地方是不斷混合高等藝術（文學、繪畫、音樂）與大眾流行文化（「庸俗」）的好萊塢電影和爵士樂）這兩個老死不相往來的領域：派蒂西亞房中掛了考克多、雷諾瓦、畢卡索的海報；她喜歡談福克納小說《野棕櫚》和狄倫·湯瑪士（Dylan Thomas）的《年輕藝術家的畫像》；他們聽莫札特、巴哈、布拉姆斯的音樂；她想做小說家，不時會吐出文學性話語，如「我不知道我是不快樂是因為不自由，還是不自由因為我不快樂？」又或者引述福克納的小說話語：「在憂傷和無有之間，我寧選擇憂傷。」

高達並兩次向維梅爾導演致敬，一是請他扮演名小說家，由派蒂西亞去訪問他。另一次是向朋友聯絡打聽鮑伯的消息，得知他已銀鐺入獄（鮑伯即維梅爾名片《賭徒鮑伯》之名）。他更會引經據典，張冠李戴。比如米謝在廁所中打昏另一位來小解的先生搶走他的錢，這個段子來自拉武·華許（Raoul Walsh）導演的《強制者》（*The Enforcer*, 1951），而米謝在香榭麗舍大道上陪派蒂西亞走路時，講了一則公車司機搶錢博取女友好感的軼聞，則取自路易士（J. H. Lewis）導演的《瘋狂射擊》（*Gun Crazy*, 1949）。

此外，高達也大玩文字遊戲或形象致敬的遊戲。一次米謝一眼戴上眼罩，狀似高達崇拜之佛利茲·朗，另外，米謝化名為Laszlo Kovacs（拉茲洛·科伐克斯，是著名的美國B級片攝影師，後來曾拍《逍遙騎士》〔*Easy Rider*〕和《浪蕩子》〔*Five Easy Pieces*〕），夏布洛在《熱情之網》中亦要主角貝蒙度化名為Laszlo Kovacs。派蒂西亞的角色則延至她主演的莎岡（Françoise Sagan）小說電影《日安，憂鬱》。

美國學者道德利·安德魯曾討論《斷了氣》這些美學，討論高達引經據典組織參考指涉的網絡，至少有兩種不同的使用型態。第一種較為強烈，強調哲學與美學的衝擊，「對死亡與愛情主題的研究探索，與黑色電影的本質結合在一起。」第二種則引述小說家、畫家與音樂家（作家莎岡、紀涅、馬侯，畫家畢卡索、雷諾瓦，音樂家莫札特、巴哈、布拉姆斯），與文章肌理的關係大過與影片結構的關係，「其指涉的漩渦向心來自B級影片以及存在主義文學作品，但這部電影真正的原創性，卻來自影片本有的活力」，是模擬美學和真實美學（authenticité）的完美融合[57]。

《斷了氣》這些複雜的討論事實上不關乎一般觀眾的觀賞心理。事實上，這部電影以幽默的手法反映當代青年存在主義式的困境，得到大眾的共鳴，因此在市場上大受歡迎。五〇年代末，法國社會動盪不安，青年普遍對政治厭倦，對生活產生質疑。左派青年因蘇聯史達林政府的腐敗被揭露而對共產主義疑惑，右派青年也因為戴高樂奉行非殖民化政策而擔心法國的國際地位，高科技的千變萬化更加深了青年人的疏離和徬徨。高達塑造了這一代青年生活沒有信仰、沒有目標的國際生活。他是極端的社會叛逆者，沒有倫理，沒有法律（隨意殺人搶劫偷車），沒有道德（在女友朗讀福克納小說片段時，他問她：「他（福克納）是誰？和妳睡過覺嗎？」）。他是西方世界「憤怒青年」（angry young man）及「垮掉的一代」（beat generation）的反英雄，也是一整代觀眾崇拜的偶像。經過數十年回顧此片，它在美學上的創新和活力仍閃耀著光輝，雖然高達不久就拋棄了年輕人存在困境而往政治辯論前進了。

高達自己在政治觀念更加凸顯及激進後，對《斷了氣》並不滿意。他一再說，《斷了氣》是他較不喜歡的電影，覺得它「帶有法西斯主義的味道。它一味地拒絕現實社會關係，以及它所宣傳的一個逃脫出現存社會關係之外求取生活的神話。」[58] 學者麥凱波在解釋這段話時指出，高達後來曾經說到，「電影只不過是金錢罷了。在製片的過程中，金錢兩度出現：首先，你得耗盡所有的時間去籌足一筆拍片的資金；接著，在影片裡，金錢又回過頭來化為影像再度出現。」[59]

《斷了氣》忽略了存在影像中的金錢意象，而「古典(寫實主義)」的特色在於它不斷努力想把觀眾的注意力集中在女人身上，透過男性角色來加以解決。《斷了氣》雖然用激進的剪接手法來引進行動，而不是完整地表現這行動的過程，但基本上並未偏離傳統「古典(寫實主義)」的觀看過程，也即是高達之所謂「法西斯主義」[60]。撇開意識形態及政治的美學角度不論，《斷了氣》能夠在影史上如此讓論者念念不忘，除了情感上瀰漫的悲觀浪漫外，絕對是形式上幾近跳躍的剪接風格。

UNE FEMME EST UNE FEMME

《女人就是女人》

女主角安琪拉在開場不久就喊著：「我希望和金·凱利、西·雪瑞絲（與金·凱利合演歌舞片著名的長腿姊姊）一同演歌舞片，由巴伯·佛西（百老匯及好萊塢著名編舞家／導演）編舞。」但事實上，她歌聲薄弱，舞技也平平。高達這部歌舞片雖然有歌也有舞，卻與傳統古典歌舞片不同，甚至顛覆／仿諷歌舞片若干傳統，高達自稱此片為「新寫實主義歌舞片」或「非歌舞片，而是歌舞片的概念（idea of a musical）。」然而，此片也是高達的一次玩「彩色」、「新藝綜合體寬銀幕」（cinémascope）這些大玩具的作品，電影成品色彩鮮艷，寓意符號豐富，堪稱高達作品中饒富生命力、最充滿書寫影史珍貴回憶的作品。

高達要拍一部有關女人的電影，塑造特立獨行的「新浪潮女性」，也顯然是為了新婚妻子安娜·卡琳娜。全片像是在高達的放大鏡下，細細觀察品味卡琳娜的肢體動作和每一個表情，是高達私密的卡琳娜紀錄片（她也因此獲柏林影展最佳女演員獎）。卡琳娜在高達之後十一部電影中擔任九部電影的女主角，對高達而言，有如費里尼的茱麗葉塔·瑪西娜（Giulietta Masina, 費里尼的妻子兼多片的女主角），或者安東尼奧尼的莫妮卡·維蒂（Monica Vitti,《情事》等片女主角）。高達透過卡琳娜覺得女人真是可愛又難以了解，於是在片尾男主角伊米爾向安琪拉說：「妳真是不可理喻。」（Tu es infame!）而她回答：「不，我是女人。」（No, je suis une femme.）infame和une femme兩句發音相似，高達在此玩了一個文字遊戲。

全片的故事十分簡單，甚至幼稚。脫衣舞孃安琪拉想要個小孩，但是她的男友伊米爾拒絕了她，她只好求助另一個暗戀她多年的好友阿佛瑞解決，這時伊米爾又忍不住嫉妒。電影雖號稱歌舞片，但只有女主角在表演脫衣舞時用單音無伴奏又斷斷續續的方式唱了一條歌，還有就是唱片放出阿茨納佛（《射殺鋼琴師》

男主角）的歌聲了。此外，電影中出現大量突兀和過分誇張或不和諧的音效，如在流利的背景音樂中，突然切斷放入擾人的街聲；或者男女主角吵架時，突然放大雷聲和雨聲。音樂在此似乎不斷召喚觀眾注意其存在（不似好萊塢音畫合一的自給自足封閉世界），打破觀眾的好萊塢式觀賞習慣，從而意識到這是部電影，而非幻象中的真實。

當然，高達的彩色使用更加具有現代主義性格。他一方面以自然寫實風格處理巴黎街景，但是一到室內，他立刻採取片廠式的色彩安排，大塊原色（藍、紅、綠、白）的運用，配上安琪拉的服裝（藍風衣，白毛領，紅帽子），使顏色本身在自然／人工中不時生出辯證意義。

高達在一九六七年以前拍的作品似乎都延續同一思路和信仰，向古典主義挑戰。本片也不例外，觀眾和銀幕間的美學距離時時被提醒，安琪拉在開場不久即向觀眾（攝影機／高達）眨眼，回家後與伊米爾鬥嘴吃飯前，也拉著伊米爾說：「來，我們先向觀眾鞠躬再開始。」演員向攝影機說話，這是高達自《斷了氣》就有的技巧，這種方式帶有相當政治性（挑戰觀眾觀影習慣）。

大量的引句和引經據典（尤其向其他電影）更是從《斷了氣》之後不曾少過的技巧。片尾故事說的是「三人行」（ménage à trois）關係，所以阿佛瑞的姓氏是「劉別謙」，即引喻大導演劉別謙曾拍的三人行電影《愛情無計》（Design For Living）。高達此段期間支持新浪潮電影的目的性很強，片中，珍妮・摩露在酒吧露了一下臉，亞伯還問她：「《夏日之戀》如何？」（《夏日之戀》正巧是三人行劇情）另一女子出現時，她也做狀彈鋼琴，用手作槍「砰！砰！」表明她是《射殺鋼琴師》的女主角。當然，當飾演亞伯的尚・保羅・貝蒙度催促安琪拉決定要不要與他睡覺時，更說出：「快點，我要趕著看電視上播《斷了氣》」（他是男主角）！在此觀眾也被提醒了安琪拉背叛伊米爾的行為，宛如《斷了氣》女主角背叛男主角的情節。

離題（digression）和文字仍是高達讓人荒爾的趣味。字幕不時出現在銀幕上，用以提醒觀眾電影媒介之存在，也介入導演的評論。諸如安琪拉與伊米爾在屋內各據一角，鏡頭（右邊）由安琪拉向伊米爾（左邊）搖

去，一行字幕卻從左邊徐徐而出⋯⋯「伊米爾相信安琪拉的話，因為他愛她。」一會兒鏡頭又從伊米爾搖回安琪拉，一行字幕再從右邊徐徐而出⋯⋯「安琪拉讓自己掉入陷阱，因為她愛他。」兩人半夜吵架決定互不說話，於是各自舉著立燈去書架前找出書名舉向對方作為一種表達／對話／爭吵的方式。另外，安琪拉在開場未久即在書店找到一本名為《我要生寶寶》的書給伊米爾看，表明她的願望。電影中已經具備高達未來對哲學議題和論文式電影的雛型，安琪拉在旁白引述劇作家哈辛（Racine）和高乃依（Corneille），更和阿佛瑞討論真僞認知中的視覺曖昧性。

這些加上省略，甚至強調電影的魔幻性做法（如安琪拉炒蛋，將蛋在鍋上向空中擲出，但暫停先去接電話，然後再回來把蛋接住），或與其他舞孃玩換衣服遊戲：走過一根柱子，再出來已是另一套衣服，都顯示高達對電影這個媒介無終止的熱情，也是他自詡在盧米埃（寫實記錄）和梅里葉（表現魔幻）傳統中游移，甚至要伊米爾直接向觀眾說：「我不知道是喜劇還是悲劇，我只知道是個傑作！」對此高達是如此解釋的：「我要電影矛盾，先將不相宜的東西並列在一起，是一部又高興又悲傷的電影。這在過去是不行的，電影要不是悲要不是喜，但我想兼備二者。」 61 由是，我們在片中可看到如默片般的鬧劇（亞伯頭撞牆，或是悲哀時刻（安琪拉看伊米爾照片的面部特寫）。寫實與抽象，主觀與客觀，喜劇與悲劇。

大部分人在看此片時，除了欣賞、理解高達各種現代主義的技巧，都感覺到高達的一股活力、一種熱情。這可能是高達所有作品中最輕鬆無負擔、也最純眞的一部（這是他在《斷了氣》前就寫好、卻被製片拒絕的劇本，厚達五百多頁）。高達承認他是用希區考克的方式（鉅細靡遺）寫劇本，但是他不提供台詞。所有對話要演員即興演出，所以電影呈現一種臨場即時性（immediacy），打破僵硬的說白方式而予年輕觀眾相當活潑的感覺。

作為高達第三部長片，也可能因為他正與卡琳娜熱戀，這也是高達唯一以正面讚頌生命力的電影，學者說，高達這種肯定人生的態度，顯然來自他對浪漫歌舞片、愛情、安娜‧卡琳娜、三〇年代古典喜劇、色彩新

玩具、直接錄製聲音、寬銀幕賦予的自由度，這些總的熱情和感動[62]。高達處於愉悅的心情下，所以即使片中仍處理他慣常的主題——人們之難於溝通，但表達方式仍是輕鬆愉快甚至「好看」的，這點與他日後的憤世嫉俗和玩世不恭大不相同。

LES CARABINIERS
《槍兵》

我應該在片頭字幕上說明這是篇寓言（fable），客觀的寓言。我嘗試以客觀方式拍戰爭片，沒有熱情，沒有害怕，也沒有英雄主義，沒有勇氣或懦夫，就好像弗蘭敍拍《動物之血》屠宰場一樣，甚至連他那種特寫鏡頭都沒有，因為特寫通常自發性就帶有情感。

——高達[63]

《槍兵》是高達、尚・古約（Jean Gruault）以及義大利新寫實主義導演羅塞里尼根據班哲明諾・周波羅（Benjamino Joppolo）的舞台劇改編，重點是反戰、反帝國主義。高達之所以這麼用力地推動政治立場，可能是因為戴高樂上台以後的「去政治化」，使法國人明顯地對政治議題不感興趣。高達乃以寓言方式拍一個與過去頌揚（或指少強調英雄主義）戰爭片不同的電影。

高達採取的美學方式是布萊希特的疏離態度。首先，電影中的角色情緒及想法均使觀眾感到距離，他們對物質（尤其是物質的符號）的嚮往，對生命的輕忽及欠缺尊重，對於殺戮暴力近乎漠然乃至荒謬的態度，都使觀眾無法對角色產生任何同情，他們的死亡和結局也和高達這段時期許多作品相似，是愚蠢和可鄙的。

在高達眼裡的戰爭是乏味、無力、可笑的。

片中兩個男主角來自貧瘠無知的農家，卻有個十分優雅及藝術氣質的大名。一個叫尤里西斯（Ulysses），另一個叫米蓋蘭基（Michel-Ange）。他倆各有一個無所事事、頭腦空空的妻子，名字也甚具意指：維納斯（Vénus）和克麗奧派屈亞（Cléopatre）。有一天，農家來了幾個開吉普車帶槍的士兵，他們帶來皇帝的徵召作戰令。兩個木頭木腦的農夫被誘服說，當兵可以為所欲為，可以變得富有，可以擁有（他們說出一大串他們的夢）：自來水筆、阿法羅密歐、大象、火車、鑽石、地下鐵、巧克力工廠、勞斯萊斯、游泳池……此時高達還在畫面中插入多種性感女子穿衣甚少的挑逗圖片。尤里西斯一再追問：「國王寫信給我們，表示我們是朋友了？」米蓋蘭基更殷切確定：「去打仗可以燒防子、屠殺、扭斷小孩手臂、吃霸王餐？」當他們匆匆當天上路時，他倆的太太還殷切追著他們繼續填完那些夢想：洗衣機、蜜斯佛陀、馬、絲帶……「帶給我比基尼！」維納斯使勁地向他們走遠的身影喊！

自此高達切入一連串真正戰爭的紀錄片，飛機、炸彈、坦克、硝煙、警報，地上是一具具屍體，兩個農夫以寫信的口吻在畫外音說：「我們完成血腥的任務……即使如此，這仍是一個好的夏天！」

電影不時穿插在真實的殺戮、紀錄片的炸彈飛機，以及他倆不時寄回的家信中。他們宛如旅遊般，在埃及人面獅身及美國勝利女神前留影，他們的信件內容也很駭然（據高達說，都是採真正的戰爭信件），諸如：「我們搶女人的戒指，脫她們的衣服，槍殺她們。」

高達的電影機關槍也掃射到影像、符號與現實的差距的哲學性問題。米蓋蘭基攻下聖塔克魯茲城（Santa Cruz）後，去看了他生平第一部電影。這裡，他的反應頗似當年盧米埃在大咖啡館中放映《火車到站》的原始反應。火車到了面前，他用手去遮去擋，而當美女寬衣入浴時，他又誤把平面當成立體畫面，不時伸頭看鏡外，甚至衝到銀幕前欲窺伺浴缸內的春色。

兩個鄉下人分不清符號和意義（符旨及符意〔signifier and signified〕），在戰爭後返家時，帶回一箱

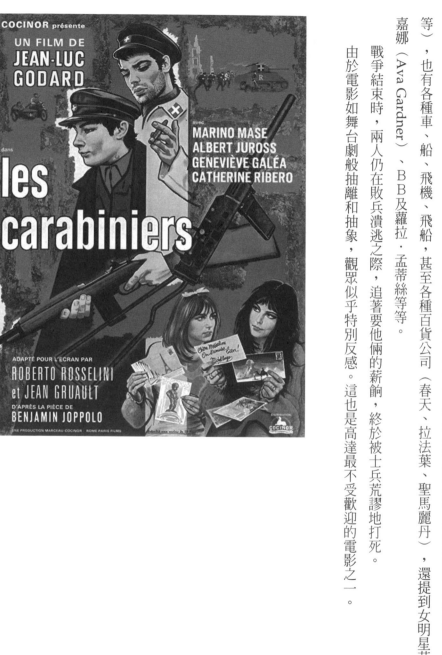

各式各樣明信片，其中提及有各個偉大地理景觀（希臘神廟、柏林希爾頓旅館、戈壁沙漠、大峽谷、萊茵河等），也有各種車、船、飛機、飛船，甚至各種百貨公司（春天、拉法葉、聖馬麗丹），還提到女明星艾娃‧嘉娜（Ava Gardner）、BB及蘿拉‧孟蒂絲等等。

戰爭結束時，兩人仍在敗兵潰逃之際，追著要他倆的薪餉，終於被士兵荒謬地打死。

由於電影如舞台劇般抽離和抽象，觀眾似乎特別反感。這也是高達最不受歡迎的電影之一。

LE MÉPRIS
《輕蔑》

莫拉維亞的小說是一本不錯、粗俗、適合在火車上閱讀的書，充滿了古典、老式的情慾，即使其情境是完全具現代性的。但這種小說可拍成最好的電影……這裡，只有兩天。一天下午在羅馬，一天早上在卡普里島（Capri）。

羅馬是現代世界，西方；卡普里島是古代世界，沒有文明和其病態前的原生自然。《輕蔑》換句話說，可以稱作《尋找荷馬》，意思是花時間在莫拉維亞底下找尋普魯斯特的語言。

——高達

《輕蔑》是高達第五部劇情片，也是他真正拍的好萊塢電影，問題是，高達顛覆性的做法和對歷史、藝術創作的辯證，使本片成為高達早期作品中最具省思性、也最個人化（對好萊塢及他尊敬的導演而言），最夫子自道的傑作。

一九六三年，義大利製片家卡洛·龐蒂（影星蘇菲亞·羅蘭之夫）找到高達合作，並說服靠發行廉價義大利古裝大力士影片致富的美國發行商約瑟夫·李文投資。龐蒂向李文保證電影會很商業，高達也承諾會忠於原著。一開始高達想用金·露華（Kim Novak）和法蘭克·辛納屈主演，龐蒂卻屬意蘇菲亞·羅蘭和馬斯楚安尼（Marcello Mastrianni）。直到碧姬·芭杜首肯參加，才使李文、龐蒂和高達皆大歡喜。電影共在義大利拍了六星期，因為BB的加入，高達擁有完全的創作自由。電影完成後，龐蒂十分滿意，以為本片比高達其他電影「正常」多了。李文卻商業掛帥，堅持要有BB的裸體畫面。高達屈服了，但他的裸體畫面雖然沿自《上帝創造女人》芭杜著名的裸背及裸臀，卻讓BB和男主角保羅（米謝·皮柯里）在床上談心，不但毫無

色情聯想，反倒成爲影史上相當令人回味的愛情片段。而且高達一再用加上紅、藍、綠色濾鏡改變畫面色調的方法，也終止了觀衆的認同，不保持與「再現」形式（representation）距離的疏離技巧，在底層顛覆了好萊塢／商業電影的迷思。

全片幾乎是夫子自況：一個劇作家出賣自己的靈魂，去幫美國大製片家波寇許（傑克‧派連斯飾）重編《尤里西斯》的劇本，供德裔大導演佛利茲‧朗拍攝。這是一個典型浮士德和曼菲斯托的故事，男主角保羅兩次出賣自己美麗的妻子卡蜜兒（BB飾），故意製造她和色慾薰心的波寇許單獨相處的機會，並且當著她的面調戲女翻譯助手，使妻子喪失對他的愛，並且對他產生了輕蔑。

保羅出賣自己給好萊塢與高達出賣自己給好萊塢幾乎是平行的。《尤里西斯》也是集合法、美、義、德人才的國際鉅製。高達請出了電影筆記派最崇敬的導演之一佛利茲‧朗來扮演他自己，朗原來就是一個拒絕安協的藝術家象徵。他抗拒納粹而逃至美國，執導好萊塢片時又以抗拒其機器化生產的方式著稱。「在片中他代表智者的形象，是一個會引述但丁（Dante）、侯德林（Hölderlin）、布萊希特和高乃依作品的文化人，高達甚至把他與荷馬的印象併爲一體。」[64] 朗拒絕波寇許希望把尤里西斯的問題導引到他妻子潘那洛比不忠主題上：尤里西斯十年不歸，因爲他和妻子早有問題，她輕視他。朗卻希望恢復荷馬史詩結構，尤里西斯的旅程代表人與自然界／環境的抗爭。

高達在片中飾演朗的副手，負責第二unit的導演工作，所以事實上他向朗致敬，也眞正在擔任導演片中《尤里西斯》的工作，與導演《輕蔑》的高達是重疊的。佛利茲‧朗在《尤里西斯》現場與美國製片家頡抗，高達在《輕蔑》攝製上也和美國及義大利製片家衝突迭起（片中說五種語言，由翻譯負責溝通，然而在義大利上片時全配成義語，而翻譯的角色則另配上別的台詞，此外新浪潮著名編曲喬治‧德拉胡〔Georges Delarue〕有力沉穩的配樂被龐蒂改配爵士樂，有些段落重剪，有些色調擅自更改，這使高達憤怒地將名字自影片中拿掉）。電影在開場不久，引了一句巴贊的名言：「電影提供我們慾望的代替世界。」（Un monde

qui s'accorde à désirs）但是高達和朗都拒絕給我們慾望的替代世界，兩人都採取布萊希特劇場的疏離原則，用真正的電影挑戰我們的知性，高達拿掉莫拉維亞原小說採取的中產敘事，角色心理闡述全被丟棄（原著用第一人稱，彷彿主角在探索為何失去了妻子的愛，電影卻由主角與妻子的旁白交迭，共同檢驗失敗的婚姻），而角色個人的衝突也不故意誇張戲劇化。所以高達自己形容此片為「由霍克斯和希區考克拍的安東尼奧尼電影。」[65] 而《輕蔑》也因此被稱為古典電影的墓誌銘。

電影開首，一隊鋪軌道的攝製人員正在拍一個女子走路的推軌鏡頭。攝影機由遠推至我們面前。攝影師看看觀景窗、看看天光，然後將攝影機轉向我們──我們才是這部電影的主體。而高達採取的垂直縱向攝影構圖（階梯、懸崖、屋頂、舞台），也使這部有關電影的電影特別有趣。

莫拉維亞原小說中說：「安格魯‧薩克遜人有聖經，地中海人有奧德賽。」荷馬的奧德賽是義大利文化的重要寶藏，而一群德國人、法國人、美國人在羅馬和卡普里拍義大利史詩，當然充滿尖銳的文化對立，以及溝通的障礙。這部以拍電影為故事的電影，比起楚浮《日光夜景》中的樂觀、團結、理想的詩意抒情電影世界相差甚遠，而高達在浮士德架構下的「出賣自己」主題，正與他一貫對「賣淫」、「為娼」等現代社會特質的興趣一致，也與他作品一貫的反抗與譏諷一致。

在資本主義社會下，人人都得為某些理由出賣自己，片中虛弱的劇作家保羅就一再踐踏自己的尊嚴及靈魂，導致妻子輕視他，不再愛他。第一次在電影城片廠，波寇許開跑車帶卡蜜兒回家，藉口座位太擠，要保羅自己搭計程車前往。保羅後來遲到半小時，妻子譴責他，他卻給了一個荒謬到難以置信的撞車理由。保羅第二次出賣自己，是在卡普里拍片的船上，製片邀卡蜜兒先和他搭遊艇回別墅，妻子看著保羅，他卻說：我不介意，兩次卡蜜兒被波寇許帶走，她都久久瞪著保羅。直到後來完全失望後，她也故意回吻波寇許給保羅看。保羅追著卡蜜兒，問她為什麼不愛他了，為什麼輕視他？她回答說：「我死也不告訴你。」保羅帶了槍，卻無能使用，他氣波寇許，想辭職不幹，波寇許卻告訴他：「你的荷馬已不存在……你有權利作夢，但拍電

影這行，夢並不存在！」

由傑克・派連斯扮演的波寇許，是高達利用他在黑色電影和通俗劇中已建立的個性和形象（persona）。他在好萊塢電影如《裸足天使》（Barefoot Contessa）和《血灑好萊塢》（The Big Knife）中已演過霸道的大製片，在《輕蔑》中他僅重複那個誇張的資本主義掠奪者角色）一切以金錢掛帥，「我每次聽到『文化』二字，我就去拿我的支票簿。」他告訴保羅說：「你會為我編劇，因為你需要錢。」他簽支票時，要女祕書彎著腰拱著背為他當桌子，那個姿勢也頗像由後面而上的性姿勢。他的武器是錢，佛利茲・朗笑他說納粹的武器是槍；他看毛片不滿時，抓起片盒像丟鐵餅一樣地丟出去，佛利茲・朗也冷靜地說：「你終於和羅馬神話拉上關係。」

碧姬・芭杜是電影中另一個現成的形象。高達接受製片的建議，要將「性感小貓」拍出裸體，但是卻徹底摧毀芭杜在這個形象的情色聯想。芭杜美麗的裸背，一次是與丈夫溝通愛意，另一次在卡普里製片別墅屋頂上的日光浴，此時她已對丈夫失去了愛，兩人爭吵後，芭杜跳入海中裸泳。在保羅等候睡著中，她卻已與波寇許開車回羅馬，中途出事雙雙身亡……

然而論者以為，《輕蔑》並非製片、妻子、編劇的三角悲劇，「一切針對著劇作家本人的心理狀態而來。」這部電影首先延續新浪潮運動的共同主題：「愛情」，但這個愛情被放在更廣泛的人性領域中被討論，高達提出知識分子普遍精神虛弱，在金錢和愛情雙重衝擊下暴露懦弱性。此外，高達更擴張其為良知與權勢的衝突，用經濟與政治來衡量人性。「六〇年代的法國，反美民族情緒高昂，美國成了金錢、權勢與專橫的象徵。劇作家的失敗也象徵著法國知識分子在美國的金錢壓力下的失敗。影片中漫畫式的美國老闆形象雖不介入愛情層面上的心理交流，卻成為政治象徵層面上的有效的傳意因素。」

《輕蔑》也是在這種政治／經濟架構下的高達自省。飾演男主角的皮柯里曾回憶說，高達要皮柯里穿他的皮鞋、結他的領帶、戴他的帽子，保羅即是高達的化身。攝影師庫達更說：「我確信……高達是想向他

66

《我所知道她的二三事》

DEUX OU TROIS CHOSES QUE JE SAIS D'ELLE

（此片）是雷奈《穆里愛》的延續……

主婦安排她的生活，就好像政府安排規劃巴黎市一樣。——高達[69]

（此片）是有關電影的電影，是電影的歡疚。——高達[70]

《我所知道她的二三事》和《美國製造》都是高達在一九六六年拍的電影。當時他的老搭檔製片波赫加因為拍《修女》被政府禁演，在財務上陷入困境，乃提議高達用很少的預算、很短的時間，立刻幫他拍兩部電影解圍。兩片都是根據真實事件改編而成，形式也都呈現高達將影像、聲音分離，以及結構零散的破壞傳統敘事。然而仔細觀察其風格和內容，此片恐怕更接近《賴活》、《已婚婦人》和《男性—女性》，運用高達一貫相信的娼妓賣淫主題（現代人及現代生活隱喻）來討論政治、藝術和語言的問題。用高達自己的話來說，是「用音符而非字句寫成小說形式的社會學論文」[71]。

全片是根據記者卡特琳·維蒙內特（Cattherine Vimonet）刊登在《新觀察者》（La Nouvel

「一個《馬倫巴》的角色想演《赤膽屠龍》。」[68]

的妻子解釋，這是一部花了製片上百萬元寫成的信。」[67] 而皮柯里的靡弱心理的表現正像是高達自己所說：

Observateur）雜誌上的報導啓發的靈感。該文深入探討現代巴黎郊區的摩登新社區中，許多主婦因爲要應付

消費社會的物質生活，乃兼差娼妓賺取丈夫不敷的收入。這個族群被稱爲「流星」族。高達在一篇訪問中提

及，這些主婦搬到現代化的郊區，享用中央暖氣系統和各種現代化設施（但也要付驚人的瓦斯費及電費），卻

也被迫捨棄舊家具（法律規定，以免帶來蛀蟲）。新家具及各種添購的奢侈品，使她們剛搬家就已嚴重負債，

所以她們每星期或每個月去巴黎市從事性交易，以換取大包小包的血拼，而她們懵然不知情的丈夫仍矜矜

自喜於妻子的善於管理家用。由於內容聳動，引起不少讀者迴響，高達根據報導及讀者投書，再以《意念》

（Idees）一書中的多篇論文題目（如〈工業社會的十八課〉、〈新階級論〉、〈形式心理學〉、〈人種學概論〉、〈小說

的社會學〉等）組成電影的結構，再配上插入字幕、廣告、漫畫、海報等平面影像，輔以高達自己輕如夢囈的

旁白，及女主角不時對攝影機的反省分析獨白，成爲高達最個人化的作品之一。

片頭字幕閃過之後，高達拍了一連串巴黎在修橋修路建設中的鷹架、吊車影像，配上時斷時續的建築工

地噪音，直到女演員瑪麗娜・維拉蒂（Marina Vlady）的特寫出現。此時高達的喃喃聲音在聲帶上出現，他

向我們介紹女演員，她的名字、她的衣服顏色、她的頭髮顏色、接著他再介紹她在片中扮演的主婦茱麗葉・

簡森角色，仍是衣服顏色、頭髮顏色云云。維拉蒂/茱麗葉接著適切引述了一段布萊希特的話。

這個開場很清楚地介紹了此片的主題，一個在改造中的巴黎，一個爲維持消費而賣淫的家庭主婦，一個

演員在扮演角色，一部影像和聲音分離的拼貼並列電影（collage），以及一部拍電影製作過程的電影。布萊

希特對寫實主義的看法，是「寫實主義並非由複製現實而生，而是呈現事物眞正的意義。」

雖然電影是以巴黎郊區一主婦一天的生活爲主要劇情，然而所謂「她」的二三事，指的卻是巴黎市和

爲現代生活轉型所苦的巴黎人。高達在此大肆攻擊戴高樂指派的巴黎地區發展部部長保羅・德路維爾（Paul

Delouvrier）的巴黎重整都市計畫。在他低沉卻滔滔不絕的旁白中，他咒罵德路維爾用現代資本主義的觀念改

造都市，枉顧居民眞正的需要，使他們最後成爲了適應現代被物質和廣告支配社會中的受害者，加班、過量

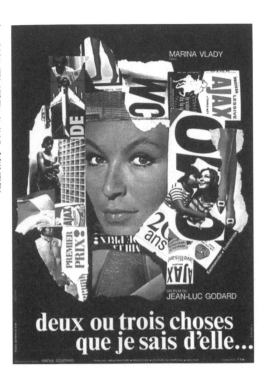

工作，乃至實質的賣淫：「主婦用瓦斯和水電，沒想到月底的帳單。都是一樣的故事，不是沒錢付房租或買電視，就是有了電視卻沒有車，或是買了洗衣機沒法度假，這絕非正常生活。」高達平穩的聲音中卻蘊含了憤怒。他說巴黎的重整和建設使它變成了一所巨大的妓院，居民都甘願馴順地賤賣自己。他指出戴高樂政府的現代化主張，只是使資本主義的壟斷性成爲規律化、標準化的永恆，進一步扭曲了國家經濟及日常生活底層的道德意識。他更歸罪這種資本主義對現代人的洗腦，滋長了美國挾資本主義助長帝國主義式的侵略的合法性，他詰問越戰的意義，控訴詹森總統下令轟炸河內、北京、莫斯科的行爲（這段由女主角收聽短波的丈夫截取詹森總統的電話，謂因爲河內政府不肯和談，於是轟炸中國和越南，其實是從一個漫畫改編的）。高達的政治企圖非常明顯。

高達爆炸性的影像聲音組合，也是他對表達／溝通形式的質疑和實驗。通過各種物質及現象的鏡頭（公寓建築、工地、雜誌、收音機、咖

啡、香菸、加油站、公路、海報、明信片、清潔劑、電玩遊戲）、聲音（獨白、旁白、機關槍、轟炸

聲、引擎聲、怪手、挖土機的噪音），高達也闡述了現代人被聲音影像、收音機電視、報紙雜誌、廣告看板

招牌等攻擊和威脅的生活實質。在旁白中他諷刺地說：「謝謝艾索石油（Esso），使我能快樂地在路上奔向

夢想，使我忘了廣島，忘了奧許維茲（集中營），忘了布達佩斯，忘了越南，更忘了房屋短缺的危機。」高

達這個物質及物體的細節描述，來自法國詩人法蘭西斯·龐許（Francis Ponge）的影響。龐許的書《事物的

面貌》（Le Parti pris des choses）就對日常生活的物體（肥皂、石頭、金魚）與意念、情感、道德賦予相同分

量。這是一種存在主義式的思維（嚴重影響到沙特），而對事物變化細微的觀察（如肥皂泡沫破掉等等），更

從原子物理學後成為潮流。

表面上，故事似乎追著茱麗葉的家居生活、她在修車廠工作的丈夫及兩個孩子、她的廚房清潔工作，

以及她到巴黎咖啡館、美容院、賓館、買東西的細節，和她的出賣身體。不過，高達從頭到尾不時響起的旁

白，以接近潛意識的腔調來反省政策，挑戰戴高樂政府及反越戰的思維，以及對物質世界的檢驗（人被物

所包圍），一直談到藝術創作的過程、目標、形式的意義的抽象探討。此外，不時插入的相關或不相關的字

樣及影像，似乎都在對主婦這條劇情進行顛覆及破壞的工作。尤其長達兩三分鐘的一杯咖啡的特寫，其冉冉

的煙、逐漸溶解的牛奶及糖（龐許的物質變化理論），都輔以高達對創作過程的抽象思維論述，成為本片令

人難忘的片段，也說明這是高達在構思電影創作的思路過程。片中時時刻刻提醒我們是在看電影，而不是一

個主婦的生活而已，許多角色也隨時轉過頭來向攝影機（高達／觀眾）說話，店員、美容院小姐、其他的妓

女，除了阻止我們成為傳統敘事的觀眾外，也眞實地剝露巴黎郊區居民的眞正想法。

除了政治及藝術創作之外，《我所知道她的二三事》也延續高達對語言及溝通的執念，追究語言的有

效及欺瞞性。片中有一大段戲把他的幾個主旨奇妙地組合在一起：在咖啡館中，茱麗葉的丈夫侯貝和一個女

孩談起「談話」眞正溝通的可能性，他們長篇累牘的爭論談「性」的語言，侯貝甚至說眞實的談話根本不可

能；另一邊，另一個女孩正在向一個諾貝爾獎得主請教共產主義的真意（這個假得主有個俄國名字，顯見高達對蘇聯共產主義的疑竇，以及預見他後來對毛澤東及文化大革命的期待）；再一邊，兩個年輕男子在一堆書中任意挑出一頁，一個男子唸一段，交給另一個男子抄下，他隨即往後一丟。這種任意組合的方式（各種文字——有電話簿、有詩、有論文、有小說；有各種語言——英文、法文、義大利文）——正象徵了高達那特殊夾雜任意並列的藝術形式。

在《我所知道她的二三事》海報上，高達自己設計了如下的宣傳文字，是適切的內容說明，也真正捕捉到法國社會在六〇年代荒謬而且悲觀的氣氛，也預示了一九六八年將來的五月風暴：

她，是新資本主義的殘酷；

她，是賣淫行為；

她，是巴黎；

她，是70％法國人沒有的浴室；

她，是允建大建築物的可怕法規；

她，是愛的肉體面；

她，是今日生活；

她，是越戰；

她，是摩登的應召女；

她，是現代美之死；

她，是意念的散播；

她，是結構的蓋世太保。

在藝術上，高達確是改革者，他對社會觀察的狂熱，也使他一再挑戰生命被規制的禁律。然而他並不是社會改革者，他只是通過創作讓我們更明瞭生活的處境和現實，通過對傳統電影敘事的挑戰和重新發掘電影的定義，為觀眾開啓新的視野和思維。

LA CHINOISE
《中國女人》

一九六六年，高達從電影中逐漸累積的政治觀念已經使他產生許多矛盾。法國與阿爾及利亞的殖民戰爭也使他逐漸對處境產生更多的質疑甚至憤怒。這一年他拍的電影，一方面是要找出可資自己活下去的政治立場和理念，另外，他仍狂熱地用自己的美學去對抗古典中產的再現美學。當然，國際政治情勢，從美國干涉越南政治的越戰，到毛澤東與蘇聯乃至東歐共產劃清界線，推動文化大革命，都對一個當代知識分子產生思想上的衝擊。《中國女人》是在這個氛圍下誕生的，其全名為「中國女人，或更是中國的風格，一部在拍攝中的電影」（La Chinoise, ou plutôt à la Chinoise, un film en train de se faire）。

高達自己曾說：「在拍攝中的電影，意思是不呈現真實，而是用來發現真實的工具。此片不提供真相，它引導我們向真相走去。」[72]

電影的主旨是五個受毛澤東主義影響的年輕人，暑期一起住在朋友父母去外地度假的公寓中，學習集體公社的生活，培養政治認識，並嘗試做激進的革命工作。五個人代表了各種不同的社會縮影及不同的政治態度，其中，薇紅妮克是法國新左暴力典型，她是南岱何大學的學生，冷靜富邏輯，認為道德及知識分子的責

任正迫在眉睫。薇紅妮克的情人紀龍（尚‧皮耶‧雷歐飾）是浪漫的毛派演員，主張社會主義的劇場；昂希是在經濟學院做事的職員，他持理性的人道立場，反對暴力，後來在行動中被這五人小組劃為修正主義而被迫出局；昂希的女友是伊鳳，她是來自農村在巴黎討生活的勞動階級，曾經短暫淪為妓女賣淫，在小組內擔任清洗燒飯的工作。另外基瑞洛夫則是受杜斯安也夫斯基影響的浪漫畫家，最後舉槍自戕。

這五個人在公寓中研讀毛語錄、聽北京電台廣播、聽演講及心得討論，最後主張暴力革命。薇紅妮克主張暗殺文化界重要人物，昂希以「和平共存」被驅逐，薇紅妮克執行任務，卻連房間是二十三號還是三十二號都搞不清楚，最後殺錯了人。一個夏天過去，薇紅妮克的旁白出現：「當夏天結束……我騙了自己，我以為我做了大躍進，實際上我只走了長征的一小步。」電影結尾，高達打下：「一個開始的結束。」確定這是個進行式，鬥爭、頡抗都將繼續下去。

這部電影基本在遵循毛澤東所言社會的兩種矛盾，一是我與敵人的矛盾，一是我們自己人間的矛盾。

電影甫出被評論界斥為幻想，並且法國共產黨（PCF）及毛派分子都譴責此片，攻訐高達用不傳統的方式處理極其嚴肅的課題。然而高達的《中國女人》呈現的是令人出冷汗的真實預言。一年後，果然南代伱何大學的激進學生運動演成大規模的人民暴動，五月風暴嚴重地威脅到戴高樂政權。固然到六月大選後戴高樂重新高票當選，政治驟然恢復平靜。但是高達在一年前已經預知法國表面寧靜的社會潛伏的暴力和不安，到底使人懷疑，究竟是他預言成功，還是電影真的具有示範、引領的作用，使人生模仿藝術？（令人起疑的是，此片後來在紐約放映，不久哥倫比亞大學發生著名的學生暴動，有人告訴高達，許多參與的學生都看過《中國女人》。）

高達選擇的是後者，《中國女人》旨不在做政治宣傳，而是在那些政治立場相似的人群中互相辯論，尋求真理。首先，是老左及新左派之間對「暴力」手段不同的認知，另外，如何促使團體／公社／小組內部的團結及共識也是重要議題。

我們其實很容易理解爲何法共的左中右派均譴責此片，高達描繪的革命青年有時宛如扮家家酒般地在學

革命，他們聽著北京廣播電台，用國際歌喚醒大家在陽台上做早操，彼此打打鬧鬧，在聽不同意見演講之抗

議喧鬧，更彷彿在演唱會上的狂熱。在法共眼中，高達的毛派立場並不純正，他顯然在批判中國人，並且宣

洩了自己對政治信仰的不堅定。片中有一段是薇紅妮克在火車上遇見法共著名作家法蘭西斯・姜森（Francis

Jeanson）。高達用眞實電影的方式拍下兩人對激進暴力立場的爭辯，姜森清晰有理地說法國與俄國不同，暴

力會有人犧牲，對比著理論基礎薄弱的薇紅妮克期期艾艾。姜森的態度事實上與法共在爾後的五月風暴立場

一模一樣，再度證明了此片的預言性。

高達在表面的嬉戲下，卻有嚴肅的文化思考。片中維持他一貫用插入、音畫分離、3D對抗平面及疏離

手法來使觀眾思考，他的布萊希特實踐，的確叛離了早期作品中的浪漫主義，建構非虛構再現的敘事。片中

逐漸完整的字句：「帝國主義仍在活躍⋯⋯」建立了文字的行進樂章（全片也分爲幾個樂章以插入字幕區

分）；旁白及畫外音（如歌頌毛語錄及毛澤東的歌唱：「越南在燃燒，我們在憤怒⋯⋯革命不是請客吃飯，

在小紅書中一切才剛開始⋯⋯原子彈是紙老虎，人民才是英雄⋯⋯」）及高達自己如眞實電影的畫外音訪問

者（聽不清楚，不過紀龍的訪問片段令人想起《四百擊》中他在感化院接受輔導的對話，這部電影和《男

性—女性》一樣活用訪問技巧）。《中國女人》膾炙人口的畫面，是伊鳳戴著斗笠扮成越南婦女，她站在一

架電視機旁，上有一張紙畫老虎（美帝紙老虎運用大衆媒介撐腰），虎視眈眈地對著立體、滿臉是血的伊鳳

（假扮越南人的法國人），另外，兩架模型直升機在她眼前飛來飛去，而她不時呼叫著：「救命！救命！」這

個景象言簡意賅地濃縮了眞實與虛構、立體與平面的對比，並且打破了電影有縱深幻覺的迷思。

當然公寓本身的色調（紅、白、黃、藍大塊色彩），與《女人就是女人》、《輕蔑》如出一轍，加上不

（Il faut confronter les idées vagues avec des images claires）不時出現的毛澤東、史達林、列寧、馬克思照片或肖像；還有每次出現多一兩個字循序

公寓的牆上寫著標語：「我們要用清楚的影像對抗模糊的思想。」

時出現的打破幻覺方式（如切入攝影師庫達拍攝時的工作畫面，或場記打板及開麥拉的聲音），都存有高達一向的記號學趣味和思想辨證。學者摩納哥指出，《中國女人》是高達一篇「暫時性、模糊曖昧的論文，一個嘗試」[73]。但是這也是高達此時政治理想的困境。他們期待人民的行動及革命，但是採取的是如此高深的知識分子辨證法（片中紀龍曾一舉擦掉黑板上那些詩人作家的大名：歌德、伏爾泰、莒哈絲、大仲馬、索佛克里斯、卡謬、沙特、雨果、哈辛、威廉斯、吉奈……），他們孤立起來，只能和知識分子溝通，這是歐洲新左的普遍矛盾，也是高達後半生涯一直解決不了的困境。

WEEK-END
《週末》

高達的電影宛如朝觀眾丟出的手榴彈。

——某影評家

《週末》恐怕是最像手榴彈的高達作品，它是部名符其實的恐怖主義電影，速度快，影像強烈，旨在攻擊、撩撥被高達視為消耗殆盡、處於分崩離析狀況的西方現代文明。故事以一對中產階級夫婦的週末度假為主，用他們的恐怖旅程，對西方文明的政治、社會，甚至文化，做了最不留情面的攻訐，中產、物質文明的不堪與卑劣，最後甚至降格至互相殘殺的食人族叢林法則。

在高達眼中，文明簡直一無是處，食人族文化更是現代社會的最終隱喻，他在幾年前就宣稱過，當代法國最像娼妓，人們成日如賣淫般努力做著自己不愛做的事，販賣自己不信的東西，為什麼？只為了能買輛

車，在週末開去海邊度假。結果呢?公路塞得動彈不得。

電影起點是一對爾虞我詐的中產夫婦，物質化到病態地步，他們彼此欺瞞朦騙，到郊區去探訪丈母娘，其實是為了謀財害命。他們的旅程半途卻成了噩夢，因兩輛汽車互撞造成大火，也引發了公路大塞車，文明開始崩解，人性的沉淪開始冒現，高達用了整整七分鐘單一長鏡頭搖過公路上不耐煩、吵架、互鬥的塞車長龍，全身浴血的車禍受害人，叫罵的群眾，各種車子喇叭的噪音成為社會混亂的聲音象徵，整個片子的主題是崩潰和瓦解。片中的插入標題是「從法國大革命到UNR（戴高樂黨）的週末」，兩百年的社會進步到文明的廢墟。

或許高達自己剛與卡琳娜離婚，對婚姻的幻滅，使他將鏡頭下的中產夫婦暴露得猥瑣不堪。夫婦倆沉迷於黃色電影和謀殺慾望中，兩人的關係最後以「踐行」食人族文化為高潮，高達以為，構成西方文明的基石和秩序來自婚姻制度，婚姻的破裂也象徵了西方文明的末日。

被迫駛離公路、進入森林的夫婦開始一連串的恐怖之旅，他們越深入森林，行為越加野蠻，所謂文明的制約全拋至腦後。妻子被流浪漢強暴，女工被活活燒死，那些文雅的東西，如愛蜜莉·布朗特的小說是付之一燼，農家裡的莫札特小夜曲演奏更顯得多餘和累贅，夫婦倆像進入《愛麗絲夢遊仙境》的恐怖版，那些文學、歷史和幻想中的人物，超現實般一一蹦現。高達由此探討分析西方文明與文化，及政治的來龍去脈，也藉此攻擊西方文明的歷史。

夫婦倆後來碰到激進的政治分子，這些人對資本主義的危機、物質主義的剝削，和對第三世界政治大放厥詞。有一場戲是丈夫蹲在象徵西方文明的垃圾車上，漠不關心地聽著車旁的阿爾及利亞及非洲人高談闊論有關第三世界被剝削的處境，以及對壓迫他們的人採取暴力手段之必要（證諸九一一飛機攻擊世貿大樓及爾後前仆後繼的恐怖行動，高達的預言有太多準確性）。

《週末》不僅題材爆裂，其革命性、其形式美學也延續過去的疏離（字幕、角色直接向觀眾說話），

以及狂暴地打破電影作為幻象的敘事。這種美學的政治態度，使觀眾不得不揚棄看傳統電影被動的觀賞習慣，主動的思考成為必要。論者以為，高達是反西方文明的銀幕代言人，他反權威、反美、反帝國、反布爾喬亞，是自「愛森斯坦以降最勇於實踐的知識分子／理論家」[74]。他的馬克思立場，使西方文明成為垃圾一堆，隨時即將引爆。主角夫婦兩人對恐怖處境的適應力又十分驚人，電影末了，妻子準備晚餐，她心知肚明晚餐中有一道菜將是切成碎肉的丈夫。這是近乎開玩笑的幽默，但《週末》中處處可見，在幽默中也有嚴肅的訊息。高達在《週末》和《美國製造》中也都著重以畫面二度空間的平面性，去瓦解三度空間縱深構圖的幻覺，景深導引觀眾的目光，縱深構圖表現了一個「無限深遠、豐富、複雜、含混、神祕的資產階級世界」（以威爾斯的《大國民》〔Citizen Kane〕為代表），也包含道德的含混性。而《週末》矢志呈現「無限稀薄、絕對平面性的資產階級世界」。劇中人毫無神祕赤裸裸地攫取金錢和性，觀眾因而無可迴避，必須觀察、批評、接受或拒絕。[75]

《週末》是高達作品中重要的轉捩點，他如此鄙視西方中產知識階層的平板、僵化和墮落，可是電影界和電影拍攝及發行的機制正是這種平庸的保守主義和毫無羞恥的商業主義，也正是在片中他揭櫫最痛恨和拒絕的所有價值所在！他如何能再回到電影界呢？布爾喬亞的電影連布爾喬亞的問題都解決不了，更談不上馬克思或者毛派的問題了。諷刺的是，《週末》得以開拍是因為法國性感偶像米荷葉·達克（Mireille Darc），她當時與一個大公司仍有最後一部片約，她挑中了高達而拒絕其他案子，這使《週末》終於不虞投資。

從《週末》以後，高達的確進入小眾傳播階段，他甚至在片尾打上「電影完結」字樣，向商業體制說再見，從此邁向更革命的手段，不再倚靠大眾電影拍攝／發行的中產機制（他在八〇年代以後才再回電影界）。從此飽受他攻擊的中產影迷和知識分子也無法親炙他的作品，高達在《週末》之後，不再有影迷，只剩下一群和他狂熱政治立場相同的信徒。

LETTER TO JANE

《給珍的信》

這是高達與高漢針對珍‧芳達訪問河內的照片拍成。一九七二年，河內政權利用美國的反戰運動，邀請許多名人訪問河內，進行統戰戰略。高達剛和珍‧芳達拍過《一切安好》，卻在本片中對芳達及許多政治社會的意識型態，大加批判，全片長達四十五分鐘，就巴黎《快報》刊登的珍‧芳達在河內參訪照片為討論題材。全片只有高達和高漢的對話旁白，毫無任何拍攝的動作影像，偶爾僅出現一些越戰、美國總統或《一切安好》的靜照。

此片引起若干爭議，它算不算電影？還是幻燈秀前的座談會／演講？為什麼選珍‧芳達為對象？顯然，高達和高漢為了芳達營造出的進步明星／反戰偶像的膨脹心理而據此討論政治、社會的意識型態。

據羅維明的評述，當時珍‧芳達的形象如下：

1. 她是明星／演員
2. 她是好萊塢栽培出的明星／演員
3. 好萊塢一向支持美國政治和社會的意識型態
4. 她應支持好萊塢／美國的意識型態
5. 她訪問河內是違反好萊塢／美國的意識形態
6. 她是一個反叛／進步分子[76]

《給珍的信》（一九七二年）是高達對珍‧芳達走訪北越勞軍的新聞圖片進行嚴厲批判的論文式電影。

這張照片是從仰角拍攝，左邊可見珍‧芳達的半側面，她占了畫面的五分之三，正在和一個戴著斗笠的北越農民（背面）談話。她和農民之間的遠處，有另一農民在看他倆交談，面孔較為失焦。高達、高漢二人批判此張照片的訊息：

1. 珍‧芳達訪問河內，應以河內為目的，但此照片卻以她為目的。

2. 她的臉上只是一個好萊塢女明星的空白臉。

3. 反之，真正痛苦的越南百姓，不是背對照相機，便是面目模糊地在遠處一隅。

4. 北越百姓雖面目模糊仍可看見其滄桑的神情，與珍‧芳達之平靜形成對比。但照片本末倒置，仍然以她為重心。

5. 仰角為奧森‧威爾斯和愛森斯坦塑造權威角色的鏡位，此照無疑放大珍‧芳達的地位[77]。

如此顛覆剖析這張照片的意義，高達用的是巴特記號學的策略和阿圖塞對意識形態霸權的理論。因此全片「不但在政治理論上貫徹了新

馬克思主義的科學觀點，更在電影美學上貫徹了新馬克思主義的精神。……有人認爲其內容過分偏激，形式上過分得意（over-cute），態度上過分標榜（自己比芳達更前進），……高達拍完後曾一度精神崩潰……後來也承認……在言詞上『強姦』了珍·芳達。」[78]

《給珍的信》是高達和高漢批判知識分子和革命關係的論文。他倆檢討分析了珍·芳達的表情，甚至解釋她是模仿她好萊塢的明星爸爸亨利·方達，據此也自我檢討，因爲珍·芳達也用這種表情詮釋她在《一切安好》的角色，因此《一切安好》是一部失敗之作。

此片充分顯示高達對政治和電影體制的關注，也對影像傳播和流通形式要求展開戰鬥。這也是高達和高漢最後一部合作的電影，拍完《一切安好》和《給珍的信》巡迴美國大學放映，一九七二年，「狄錫卡維多夫小組」宣告解散。

HISTOIRE（S）DU CINÉMA
《電影史》

從一九八八到一九九七年這十年的時間內，高達開始醞釀構思《電影史》。這是完全由video錄影創作的，共分八部分，第一與第二部分各長五十分鐘，之後每段各二十五分鐘。內容從電影評論到特殊電影片段、導演照片／肖像無所不包。但是它不是電影紀錄片（雖然它3a的主題是義大利新寫實主義，3b是法國新浪潮，4a是希區考克），它整體更像是高達由電影而發抒的哲學或心理分析。高達說：「我並不商業的原因，是因爲我拍電影時老分不清小說化和論文化的界線，兩者我都喜歡。不過，我很確定《電影史》是一篇

論文。」79

作品中用了錄影最普通的技術（快進、慢鏡頭、凝鏡、無聲化），以及最粗略的剪接、混聲、上字幕及疊印等效果。高達以爲電影和二十世紀一樣都過去了（事實上，他在一九六五年的《電影筆記》上說出「我以樂觀心情期待電影的末日」這番驚人之語）。高達覺得使用錄影技術一方面不像拍影片般需購買音樂版權，因而享有大量創作自由，另一方面，video可以親手操作（不需經過沖印等外面的影片繁瑣的處理），在性質方面比較接近音樂家vs.樂器，或是畫家與畫布，雖然影像本身不及影片有品質，但「容易」得多。80

整個《電影史》在析解「電影」與「二十世紀」兩種神話，而且此二種神話是可以互換交替的。這兩個神話也以「成對」的形式成爲文本，如兩個主要國家（法與美），兩個具標籤式的政治領袖（列寧和希特勒），兩個具標籤式的製片（柴堡〔Irving Thalberg〕和霍華‧休斯〔Howard Hughs〕），兩次電影喪失純眞的衰亡（默片末期有聲電影之興起，有聲末期和錄影時代的興起），影響了世界其他地方的道德、美學和意識（義大利新寫實和第二次世界大戰），兩個歐洲的電影集體運動，和法國新浪潮運動）。

電影與政治、美國與法國的確可以互相交錯。高達在1a部分嘗試放映了一段被法國電檢修理掉的片段，這是《斷了氣》中尚保羅‧貝蒙度在香榭麗舍大道追逐珍‧西寶的鏡頭。這一段是在街上實地拍攝的，事實上是由艾森豪總統訪法的街景橫搖過來。電影先出現戴高樂的座車，隨後是艾森豪的座車，橫搖過看熱鬧和歡迎的群眾，這卻是貝蒙度和西寶。這樣明顯而粗率地將性與政治／軍事並陳的方法，還包括將《遊戲規則》的骷髏舞與納粹集中營的俘虜並列，或將《布隆森林的貴婦》中最後倒數第二句台詞「我奮鬥！」與戴高樂對自由區的法國演講：「我們必得奮鬥！」剪在一起，促使高達下結論說，《布隆森林的貴婦》是法國抗敵行動中「唯一」的一部電影。

美國電影學者強納森‧羅森堡（Jonathan Rosenbaum）說，高達是極少數一直用電影從事評論、批評

工作的創作者（他說另一位是希維特），他酷好利用電影經典片段，但是他的使用方法比較後現代，具批判意識。與以後電影史常用這種引經據典致敬方式的導演，如伍迪‧艾倫‧布萊恩‧狄‧帕瑪（Brian de Palma），或馬丁‧史柯西斯（Martin Scorsese）的單面用作劇情方式不同81。《電影史》中4a一集是獻給希區考克，這裡，高達用了大段《伸冤記》（The Wrong Man）來討論希區考克的double（雙重）手法，這與他一九五七年為《電影筆記》寫得最長最詳盡的評論〈le Cinéma et son double〉一文幾乎合而為一，也使羅森堡說，高達繞了一大圈又回到他四十年前的起點82。

《電影史》討論世界史的範圍很廣，共出現七種語言（法、英、俄、德、西、義及拉丁），有些直接述及自己觀念和影片的回顧和反省。比方說，《阿爾發城》是一部評述分析德國表現主義的電影，無論其光影使用方法、攝影機運動（如《最後的微笑》[The Last Laugh]中的旋轉門）、人物的肢體動作（《卡里加利醫生的小屋》[The Cabinet of Dr. Caligari]中的扶牆走路）、引用段落（將《吸血鬼》[Nosferatu the Vampire]片段反白映出）、節奏感（如佛利茲‧朗的電影），或者引喻那些受表現主義影響的作品（如《阿卡丁先生》[Mr. Arkadin]、《歷劫佳人》[Touch of Evil]、《審判》[The Trial]）……這些在高達拍攝《阿爾發城》時完全是下意識的，只有在回顧時才發現這個傾向。《電影史》的3b段落就記錄了這個發現。

像這種引用法，在高達過往作品中不勝枚舉，諸如《美國製造》和黑色電影及卡通片的關係，《週末》中用了《驚魂記》（Psycho）的浴室謀殺法處理岳母的謀殺，《槍兵》中則採用戰爭片現代意象，如《光榮何價》（What Price Glory）及《無情戰地有情天》（A Time to Love and a Time to Die）。高達引用的方法也不是集錦式的憶舊或回憶，反而是側重思考及知性的方式。他有本領使我們熟悉的影史片段或影像，用在文本中顯得陌生而去神話性。

論者曾問他為何如此看重希區考克？他說「因為在某個時期，約有五年之久吧，我以為他是宇宙的主宰。（影響力）大過希特勒，大過拿破崙，他空前絕後掌握了群眾。」高達指出希區考克勝過了政治人物，

ÊLOGE DE L'AMOUR

《愛之禮讚》

那些缺乏想像力者會逃到眞實中。──高達

高達在《李爾王》之後的作品很少有機會發行，倒是《愛之禮讚》有機會在許多國家上映，原因是其故事之敘事性在某些部分而言比較傳統，不是成篇累牘的議題。

全片分兩部分，而且用不同方法拍攝。第一部分用三十五釐米的黑白攝影，時間是現在，美麗的巴黎、塞納河、街頭、夜景，美得令人目不轉睛（尤其其配樂，即使保存高達一向時斷時續的布萊希特作風，仍令人動容）。這一部分的故事背景是一個叫艾加的藝術家，他的工作是爲法國抗德戰爭的女英雄西蒙‧魏爾（Simone Weil）譜大合唱曲，但他同時在進行另一齣創作（他自己也未定案，究竟是電影、歌劇、舞台劇，

因爲他是「詩人」，而且是世界性的詩人，「你也許記不得《美人計》（Notorious）的故事是什麼、（《驚魂記》中的）珍妮‧李（Janet Leigh）爲何要去住貝茲旅館，但總記得（他電影中的）一副望遠鏡，或一個風車……格里菲斯、威爾斯、愛森斯坦、我自己都做不到這一點，他是唯一讓我們記得一些事物的（對比於新寫實主義我們會記得「情感」）。」[83]

整體而論，《電影史》提出一個高高達終生都在問的問題：電影、電影評論、電影史究竟屬於誰的？法國新浪潮爲這個議題開了端，剩下的就是擁有video的人可共同探索及分析的了。

還是一本書）並且準備找演員。他非常看重其中一位來面試的女演員，覺得她似曾相識，似乎在哪裡見過。

影片的第二部分是採取彩色錄像拍成。顏色飽滿而暖和（夕陽的海、夜景霓虹的閃爍光影、綠意盎然的法國鄉間），時間是兩年前，艾加去見鄉間一對老夫婦，他倆正把他們當年抗德的自傳故事版權賣給一家「史匹柏及合夥人」（Spielberg and Associations）以免破產。他們的孫女貝莎是位法律系學生，她回來幫祖父母處理與美方的合約問題，也因此遇見了艾加。

全片仍不時插入各種高達式的格言、警語、詩句作為中間的標題，並時時以艾加為代言人討論哲學、繪畫、歷史、政治、全球化、工人奮鬥、好萊塢壟斷，甚至電影圖書館館長藍瓦，以及美國現代美術館的電影負責人艾瑞絲・巴瑞（Iris Barry）等問題。艾加在第一部分影像並不常出現，多半是他與談話對象的畫外音。同樣地，貝莎在第二段出現時，也常背對攝影機，我們只看到她的長髮和美麗的聲音，她便是兩年後艾加想用的演員，卻在艾加決定定用她後死去。

以上的敘述只是我們想把故事主軸搞清楚，事實上，全片對這些敘事均採模糊的隻字片語帶過，影像美到令美國《村聲》的評論人吉姆・何伯曼（Jim Hoberman）說：「宛如自然的事實、無意識的美麗偉景……[84] 我們很久沒有看到這樣具實驗性又動人的影像處理，流水與人物的畫面疊影、閃動的光線及霓虹燈、車窗上雨刷晃動與外面環境反映到窗上的稍縱即逝映像，與人的流動影像變幻莫測、脆弱消失抓不住的遺憾。評論者以為，這是一部破碎的考克多《奧菲的遺言》，是企圖尋回失去愛人的臆想 [85]。艾加的尋找記憶，追溯兩年前可能發生的愛情，與影片倏忽把握不住的影像同義。本片的法文片名是《愛之輓歌》，其實可能更貼切此片的本質。

但是高達是不會陷在單純的情感及情緒中的。他在片中仍大肆攻擊好萊塢，尤其批評拍《辛德勒的名單》（Schindler's List）的史匹柏，咒罵他至今仍不付任何版權費給辛德勒的遺孀——她孤獨而貧窮地住在阿根廷。片中貝莎詰問美國製片，什麼叫美利堅合眾國？她說，巴西也是美洲，加拿大也是美洲，墨西哥也是

合眾國，她使那個製片爲之氣結，然後她的結論是：「噢，原來是一個沒有自己名字的國家，難怪要向其他國家購買別人的過去（來拍電影）！」二次大戰的抵抗是對德國人，現在的抵抗是對美國人，片中越南女傭對艾加說：「到處都是美國人，誰又記得越南的抵抗呢？」從一九六八年以來，高達就一直抵禦發行系統主導影像的流通狀態，和米愛維隱居以逃避美國全球化，末了仍止不住對好萊塢象徵的史匹柏開刀。片中有兩個小孩穿著法國傳統服裝來敲門募款，原因是想要籌錢爲《駭客任務》（Matrix）配法語發音。這個幽默的小段落，說明了高達對好萊塢無遠弗屆的搖頭。除了史匹柏，他也波及茱莉亞‧羅勃茲（Julia Roberts），稱好萊塢這一套全球化攻勢爲「可口可樂殖民」（cocacolonization）。

不過，高達這些擺在檯面上的反美／反好萊塢傾向也惹毛了美國一些評論者。老牌評論者史丹利‧考夫曼（Stanley Kaufman）就指出，一九六四年他參訪歐洲時，無論東歐或西歐的導演都指出高達爲他們最喜愛的導演，他的漠視電影規則、他的原創性，都啓發創作者自由的想像力。然而，高達現仍在反對好萊塢連戲法則，仍反對角色認同，如《愛之禮讚》已不再令人驚奇，不過是個「老革命」罷了[86]。

老革命也好，反美政治人也好，失落影像的惋嘆也好，當我們在影片中巴黎街頭上的長椅發現高達白髮蒼蒼、戴著一頂帽子的背影坐著，他對比著椅前一對談笑風生的年輕情侶，一時，歷史、記憶、青春、年華老去全都凝聚於影像的一刻，令人幾乎要落淚。

ADIEU AU LANGAGE
《再見語言》

語言讓我們疏離了一些原始的事……3D讓我們不受語言、劇情、觀點的干擾。——高達

二〇一四年，已經八十四歲的高達竟然拍出了《再見語言》，業界、評論界幾乎一片歡騰，那個當年用《斷了氣》挑戰一切電影語言的創作者又回來了。他僅用簡單的Canon 5D Mark II、手機和GoPro，讓video影像和3D技術交叉運用。龐大的哲學命題、引領3D時代的新電影思維，將傳統敘事電影拋在身後。迷人的影像、知性的對話、熟悉的文學／哲學／社會／政治標題、插入的電影史片段、對戰爭／暴力的反省、男女關係的思辨，使之成爲二十一世紀「最年輕的電影」、「最先鋒的電影」。

在坎城影展競賽場中，觀眾起立鼓掌約十五分鐘，白髮蒼蒼的老評論人衷心感動於那個叛逆者對電影本體問題的持續思考，彷彿又看到六〇年代意氣風發的青春。沒有趕上那個年代的電影專家們，只要讀過電影史，熟悉新浪潮的前因後果，莫不再度膜拜這位電影大師，沒想到教科書上的反傳統者（iconoclast）仍健在，仍領先所有電影工作者的制式思想。

《再見語言》獲得了當年坎城國際電影節的評委會獎，還不是評審團大獎，這是當代評審團對於藝術電影的一種妥協。但是它卻在美國獲得了國家影評人協會年度最佳影片，也是眾多知名影評人年度十大影片的首選。

我們很難說得清電影有沒有故事情節。片中有兩對男女，有爭吵有對話，他們常常只有局部身體在畫面中，頸與臉往往在鏡頭外。影片仍有兩個章節，或確切地說有兩個標題：一是「自然」，一是「隱喻」，兩者

並沒有必然順序。與兩對男女穿插在一起的是許多3D自然影像，顏色鮮艷飽滿得不真實：湖景、樹木、花草、鳥兒，地上水窪如霓虹反影，車窗外的雪景，美麗的夕陽，七彩的落葉，緩緩靠近的渡輪，輔以優美的古典樂……經常打斷這連續美景和音樂的是重疊的對話、看不出表情的面孔、各種各樣的語句，或突如其來的記錄／劇情片段。

研究人員立即如探尋《聖經》密碼般找出高達提及的文字、哲學、政治、社會等的所指，其中包括電影《化身博士》、《恐怖的小孩》、《大都會》、《雪山盟》、《天使之翼》、《星期天的人們》、《奧菲的遺言》，柏拉圖、考克多、薩特、維特根斯坦、喬治·桑、阿拉貢、貝克特、布爾吉斯、杜斯妥也夫斯基、福樓拜、尼采、弗洛伊德、雨果、普魯斯特、龐德、羅丹、莫奈、瑪麗·雪萊，以及音樂（包括貝多芬、柴可夫斯基、旬白克、西貝流斯等人的作品）。

論者認為，電影原名中的Adieu在法文中可以是「再見」，亦可以是「hello」之義，這是高達在告別語言所構築的習慣、思維、世界觀。電影整體顛覆舊制式的敘事電影語言，詰問語言運作之界限，確認語言外的參考表達之處，故意切斷建構敘事的語言鏈條。所以這是一部反敘事、反語言運作的電影。它也歡迎對語言有不同看法的新時代。

論者也都提出，高達運用了3D新視野，片中所有的被切斷、不完整、不協調、看似雜亂的無語義、不連貫的影像與聲音，皆在破壞構築傳統敘事之象徵秩序（symbolic order），這種新語言是二十世紀經過索緒爾、雅各布森將語言納入哲學討論後的結果。因而當3D影像的渡輪緩緩朝碼頭而來，幾乎如一百二十年前盧米埃兒弟以《火車進站》創造電影史一樣具有里程碑意義。

語言與象徵秩序之無效，使片中角色提出了「如何製造非洲的概念」（How to produce a concept of Africa）。高達提出的3D新視野，或他那只穿梭在影像片段中的狗兒Roxy的目光，才更接近自然和事物的日常狀態。高達的舉重若輕與排山倒海的意念，使支持者無比崇拜（波德維爾稱之為最好的3D電影。而傅

東認為他應獲電影界的諾貝爾大獎），但不懂他這套本體論的人只會一頭霧水，甚至覺得他虛矯抽象、艱澀自戀。

環顧四周，新浪潮這一批改變歷史的人幾乎凋零殆盡，高達卻挺立在那裡，八十四歲時的第四十二部劇情片（加上video是第一百二十一部作品），仍舊引領時代的思維。浪潮退盡，一整群人只剩下他，孤獨地在瑞士日內瓦湖畔小鎮思考電影的未來。

LE LIVRE D'IMAGE
《影像之書》

正當新浪潮的眾將紛紛凋零辭世之際，高齡八十八歲隱居在瑞士的高達卻又推出了新作《影像之書》（The Image Book / Le livre d'image, 2018），而且竟然參加了他最看不上的坎城電影節主競賽。雖然並沒有在主要獎項上有所收穫，卻被崇敬他的評審團史無前例地頒發「特別金棕櫚大獎」，想來不只是對他仍然活力四射的創作肯定，更是為他一生為電影界的貢獻致敬。

熟悉高達創作方法的人，會很快在他的新作中辨識到他後期創作的一貫手法：紛來沓至的各種影像，包括圖片、靜照，大量的電影經典片段（也有他自己的前作），放大的字句標題，還有原創新拍的紀錄片段。這些影像不會老老實實地拼貼蒙太奇在一起。高達用了各種手法改造它們，許多是錄像調色的變調，或故意模糊化、碎片切割，務必使representation（再現）成為presentation（呈現），影像之抽象化、人工化，時時變動，破碎，殘缺，本來就是現代視覺文化的現象本質。

他使用聲音更是龐雜多樣，他自己蒼老如朗誦詩歌的旁白，古典音樂的小段，原經典片的對白與配樂，這些加上統攝全篇的哲思的篇章標題，更顯得這部電影成為他思想、哲學的後現代論述。

看此片時我嘗試記下他提過的所有影像聲音的吉光片羽，那簡直龐雜到我這個記性不錯、抄筆記特快的好學生都應接不暇：《強尼吉他》、《迷魂記》、《Siegfried》、《奧菲遺言》、《柏林特快車》、《戰爭與和平》，羅莎·羅森堡的墓，《將軍號》、《美人計》、《年輕的林肯先生》，尚·加賓，各種古典音樂片段，他自己的老片《槍兵》、《ILG by JLG》，飛虎隊早期如鯊魚圖像機頭的照片和電影《大白鯊》的對比，導演羅塞利尼，西撒古，尤塞夫·夏因（Youssef Chahine）等人的作品，麥克斯·歐佛斯的《愉悅》（Le plaisir），二戰，廣島原爆，《火車進站》對比著送猶太人進集中營的列車，這些如潮水般湧來的意象聲音，挑戰你腦袋可以捕捉、接收的記憶，它們以抽象，人工化，加疊，重複，變形，染色種種方式刷過我們眼前。

不能忽視的是video視像數位/數字的瞬間改變模式，高達直述前作《電影史》的電影 vs. 歷史意象，書寫電影，電影與人生，人生建構於電影，以驚人的想像力與抽象思維提出千百種論述。不過《電影史》偏重歐美中心的影像，而《影像之書》添加若干中東的色彩。

有些論者以為《影像之書》是他前作《電影史》之延續，《電影史》長達兩百六十五分長，將十九世紀的畫，二十世紀的戰爭、災難，還有各種他內在可覓的電影片段記憶混冶一爐。難怪此片分為五個篇章，第一篇名叫〈重拍〉（Remakes）。

高達由達文西所畫的約翰受洗者的五個手指開始，每隻手指與一個篇章配合。

第一篇章叫〈重拍〉。剪進了電影的戰爭片段，如《槍兵》、《Kiss Me Deadly》（1955）、《德國零年》、《強尼吉他》，甚至飛虎隊照片與《大白鯊》的對比。

第二篇章名為〈聖彼得堡之夜〉（St Pertersberg Evening），這裡他又剪進了威斯康提的《浩氣蓋山河》（Leopard），色蓋·邦達查克（Sergei Bandachuk）之史詩作《戰爭與和平》，法國大革命圖片，大戰

之紀錄片，歐洲戰後之實景，和自己有關巴爾幹半島戰爭的作品《For Ever Mapart》（1996）。

第三篇章名爲〈盛開在鐵道中之花，流動之風〉（Those Flowers Between Rails, a Coryase Wind of Travels），這裡他處理了電影史上恆長的象徵──火車。《工廠下工》，列寧，尚‧嘉賓追火車的各種火車片段。

第四篇章名爲〈法律精神〉，這裡對比了西方文明之腐敗，與約翰‧福特的《年輕的林肯先生》之中演年輕林肯的亨利‧方達如何啓蒙了法律的理想。但是後面又剪進方達在希區考克電影《申冤計》中被誤關進大牢在牢中的踱步，同性戀春宮片《Freaks》，巴索里尼的《索多瑪》，伯格曼的《聖女貞德》，馬克斯兄弟在《鴨羹》中的「我國要打仗了！」一段歌舞。

第五篇章名爲〈西方眼睛下〉（Under Western Eyes），借自實驗電影宗師Michael Snow的一九七一里程碑之作《中央區》（La reion centrale），這裡他也借自後現代學者愛德華‧薩伊德（Edward Said）對東方主義的批判，重點就是一切依歸西方標準來看東方，於是他在此段內剪進了ISIS極端組織招募新兵的宣傳段，以及好萊塢麥克‧貝（Michael Bay）的《反恐十三小時》（13 Hours: The Secret Soldiers of Banghizi）阿拉伯之春的紀錄片段，以及多部不知名的北非中東國家本土電影。根據資料，本篇章主體敘事採自埃及裔法國作家阿爾貝‧哥塞希（Albert Cossery）《沙漠野心》（Une ambition dans le desert），但剪進了《美人計》、《失樂園》字眼，和快樂的阿拉伯人和非洲皇宮影像。最後則引用詩人藍波（Rimbaud）的話「我自言自語時用的是別人的字眼」之後，我們看到歐弗斯的電影《愉悅》，一群人不斷舞著舞著，直到後來有一人倒了下來，大家拉開他的面具，才發現那是一個很老的人。這是他夫子自道嗎？這個到創作晚年，仍比所有人都激進、仍不願追循一切規則、一個終生熱愛電影的老影迷，一個思想傾左派，一個對環保、人權、革命有話要說的思辨家，一個要改寫世界美學，不斷干擾傳統敘事，甚至對自己當年「作者」身分質疑的iconaclast。

高達到底是高達，他質疑電影建構歷史，又用歷史檢驗電影。到老也沒放棄，進而繼續年輕，挑戰，更新科技（video、網路、手機）思維，有人說他是自譜輓歌。不熟悉新浪潮六十年來運動真諦，以及沒有累積電影史看片量的人，看此片絕對是在五里霧中，甚至會覺得其剪接看起來業餘又混亂不堪。但是走過那個時代的人，都不免帶著懷舊與敬仰，覺得一刷二刷三刷仍舊捕捉不了他的美與深沉，尤其聽到高達用蒼老帶咳的聲音自己讀旁白。而且他連聲音也要干預。運用立體聲的優勢，如果你有幸在有先進設備的戲院看片，他的聲音忽前忽後忽左忽右，拉開了現場感到空間意識。

這真是獨一無二的高達經驗了。

《影像之書》當然是篇論文，也是用影像書寫的哲思，然而個中仍充塞著高達晚年對世界和歷史的悲觀論調，和他自從去拍過巴勒斯坦題材影片後，對阿拉伯世界中流行影像和普遍文字論述中所受到的粗暴對待。他將以色列／巴勒斯坦戰爭對比於納粹時代的消滅猶太種族浩劫，並進一步將戰爭、暴力與工廠式的生產電影方式對比在一起。他認為蘇聯的電影足以與好萊塢系統抗衡，於是色蓋・邦達查克的《戰爭與和平》經典片段，愛森斯坦的舊作均被重複呈現。

暴力、屈服、霸凌、法律、正義、二戰、原子彈爆炸等意念與意象都如波濤一陣一陣暴擊襲來。相配的片段如費里尼的《大路》（朱莉葉達・瑪西娜扮小丑呼喚的主人「山班諾」），英格麗・褒曼在希區考克《美人計》中偷取納粹丈夫深鎖祕密的酒窖鑰匙，或是金・露華在《迷魂記》中淪為男性意識幻想的再生物；《強尼吉他》中瓊・克勞馥被迫重複老情人逼她說的情話。凡此種種，不勝枚舉，都在咀嚼人類霸凌的模式，不論是以力與智欺負弱小（族群、性別）弱智的人，或是大規模地以優生概念進行種族屠殺，或者性別的壓制。高達的哲思論文，比起青年中年時代憤怒，多了一份對世界和歷史的悲鳴和無奈。他默默躲在瑞士的小屋，與世隔絕地創作，用最簡樸的方法，不受任何人或系統牽制。你說他遁世也罷，說他消極也罷，當他不再革命，世界電影寂寞了許多。商人、票房、數據、流量，海嘯般扼殺了我們曾如此珍惜的電影靈魂。

高達的特立獨行仍舊一以貫之。包括他拒絕見老朋友安妮‧華姐，即使她風塵僕僕地造訪。這一點他眞是惡名昭彰了。很多年前，柏林電影節主席德哈登因爲也住在瑞士，巴巴地把電影節發給他的終身成就獎送到他的家門口。高達不開門，在屋裡叫德哈登把獎盃放在門口就好。主席只好悻悻離去。如果我記得不錯，紐約電影節也發了個終身成就獎給他。他不但拒領，還公開發函：「我，高達，沒有達成下列事宜，不配領這個獎……」下列事宜指什麼呢？沒有阻止電影公司將經典老黑白片彩色化，沒有阻止史匹柏拍《辛德勒名單》等等。聞者莫不掩口竊笑，一個有幽默感的憤老。

所以華姐眼淚汪汪地敲他家大門而無人應答時，高達其實仍舊頑皮地在窗戶上寫著他倆才能理解的密語。他們是數十年的老友，華姐身體已經虛弱，仍努力創作不竭、拍紀錄片，想見老友最後一面，卻吃了個閉門羹。連老交情都不顧，你說這老小子有多不近人情！這一年，華姐就仙逝了。高達眼看往九十歲邁進。新浪潮最頭角崢嶸的悍將，撐到最後一刻，這應該是他最後一部電影，新浪潮終將隨他翻下最後一頁。

寫此文時，我也看著高達多年前上Dick Cavett的談話節目，他不像後來那麼嚴肅，尖銳地批評楚浮、史可塞西，多半時間甚至帶著頑皮羞澀的笑容，語多機鋒，又帶著迷人的法國口音，不斷點菸，討論柯波拉、史可塞西，那就是我最願意記著的高達。

1　孟濤著，《電影美學百年回眸》，台北，揚智出版公司，二〇〇二年，p.217。

2　Bordwell, David, *History of Film,* Hudson, NY, 1995, p.526.

3　Monaco, James, *The New Waves, New York,* Oxford University Press, 1976, p.104.

4　同註3，p.105.

5　同註3，p.106.

6　同註5。

7　佩托拉克（Francesco Petrarch, 1304-1374），義大利詩人及人文主義者。

8　培爾斯（Charles Sanders Peirce），美國邏輯學家，與文化學者索緒爾同時代的人物，他將符號分爲圖像（icon）、標誌（index）、記號（symbol）三類，他認爲這三類符號經常互相重疊，互有關聯。

9　Peter Wollen著，劉森堯等譯，《電影記號學導論》（Signs and Meaning in the Cinema），台北，志文出版社，一九九一年，p.163。

10　同註3，p.100。

11　才女蘇珊‧桑塔格（Susan Sontag）和學者摩納哥都一致這應爲他定位。見Monaco, James, The New Waves, New York, Oxford University Press, 1976, p.100。

12　同註9。

13　Colin MacCabe著，林寶元譯，《尚-盧‧高達：影像、聲音與政治》，台北，唐山出版社，一九九一年，p.236。

14　同註13，pp.8-9。

15　同註13，p.236.

16　Bordwell, David and Kristin Thompson, History of Film, Hudson, NY, 1995, p.526.

17　Sklar, Robert, Film: An International History of the Medium, New York, Harry N. Abrams Inc., 1993, p.375.

18　同註17。

19　Smith, Scott, The Film 100: A Ranking of the Most Influential People in the History of the Movies, A Citadel Press Book, Carol Publishing Group, Secaucas, N.Y., 1998, p.256.

20　同註19，p.257.

21　Roud, Richard, Jean-Luc Godard（2nd ed.），Indiana University Press, Bloomington and London, 1979, p.8.

22　同註21。

23　同註21，pp.12-14.

24　同註9，p.172.

25　同註24。

26　同註24。

27 李幼蒸著，《當代西方電影美學思想》，台北，時報出版公司，一九九一年，pp.253-254。

28 Shipman, David, *The Story of Cinema*, NY: St. Martin's Press, New York, 1982, p.1020.

29 Vincendeau, Ginette, *Companion to French Cinema*, Cassell Academic, New York, 2002, p.84.

30 Travers, Peter, ed., *The Rolling Stone Film Reader*, Pocket Books, 1996, p.360.

31 同註27，p.255.

32 同註29。

33 同註27，p.219.

34 羅維明著，〈又是高達〉，《電影文章》，香港，眞正出品，一九九八年，p.104。

35 同註30，pp.361-363.

36 羅維明著，《電影就是電影》，台北，志文出版社，一九七八年，pp.253-254。

37 同註27，pp.28-29.

38 同註31。

39 同註13，pp.30-31.

40 同註39。

41 同註13，p.197.

42 同註13，p.207.

43 同註13，p.210.

44 同註2，p.743.

45 同註13，p.219.

46 黃利編，《電影手冊：當代大獎卷》，陝西，陝西師範大學出版社，二○○二年，p.272。

47 同註13，p.241.

48 羅維明著，《電影文章》，香港，眞正出品，一九九八年，p.105。

49 Pevere, Geoff, *The Glove and Mail*, section C.

50 同註48，pp.106-107.

51 *Film Quarterly*, Spring 1984, p.13.

52　同註27，p.257.

53　同註53，p.201.

54　同註53，p.201.

55　同註53。

56　同註3，p.109.

57　Jacques Aumont and Michel Marie 著，吳佩慈譯，《當代電影分析方法論》，台北，遠流出版公司，一九九六年，p.280。

58　同註13，p.44.

59　同註13，p.37.

60　同註13，pp.44-45.

61　Godard, Jean-Luc, *Three Films*, New York, Lorrimen, 1975.

62　同註3，p.118.

63　同註21，pp.41-42.

64　同註57，p.283.

65　Godard, Jean-Luc, "L'Odyssés selon Jean-Luc", *Cinema 63, no77, 6, 1963, p.12.

66　同註21，pp.231-232.

67　同註3，p.135.

68　同註3，p.137.

69　同註21，p.118.

70　Godard, Jean-Luc, *JLG 3Films*, NY: Lorrimer Publishing, 1977, p.13.

71　同註21，p.116.

72　同註3，pp.190-191.

73　同註3，p.189.

74　Sinyard, Neil, *Classic Movies*, London: Chancellor Press, 1985, reprint 1993, p.117.

Hayward, Susan and Ginette Vincendeau ed., *French Film: Texts and Context*, London and New York, Routledge, 1990, p.439.

75　同註27，p.256.

76　羅維明著，《電影神話》，台北，遠景出版公司，一九八二年，p.104。

77　同註76，p.105.

78　同註77。

79　Rosenbaum, Jonathan, " Trailer for Godard's Histoire（s）du cinéma", *Trafic, no21, 1997, p.19.*

80　同註79。

81　同註79，p.21.

82　同註81。

83　同註79，pp.23-24.

84　Hoberman, Jim, *Village Voice, 2002/9/4-10.*

85　同註84。

86　Kaufman, Stanley, *New Republic, 2002/9/23.*

法蘭蘇瓦・楚浮〔1932-1984〕
FRANÇOIS TRUFFAUT

楚浮作品年表

1973　1972　1971　　1970　1969　　1968　1966　1964　　1962　1960　　1959　1958　1954

- 1954　《一次探訪》（Une visite, 短片）
- 1958　《淘氣鬼》（Les mistons, 短片）
- 1959　《水的故事》（Une histoire d'eau, 與高達合導，短片）
- 1959　《四百擊》（Les quatre cents coups）
- 1960　《射殺鋼琴師》（Tirez sur le pianiste）
- 1962　《夏日之戀》（Jules et Jim, 又譯《朱爾與吉姆》）
- 1962　《二十歲之戀》（L'Amour à vingt ans）
- 1964　《柔膚》（La peau douce, 又譯《軟玉溫香》）
- 1966　《華氏四五一度》（Fahrenheit 451）
- 1968　《黑衣新娘》（La mariée était en noir）
- 1968　《偷吻》（Baisers volés）
- 1969　《騙婚記》（La sirène du mississipi）
- 1970　《野孩子》（L'enfant sauvage）
- 1970　《床與板》（Domicile conjugal, 又譯《婚姻生活》）
- 1971　《兩個英國女孩與歐陸》（Les deux anglaises et le continent）
- 1972　《像我這樣可愛的女孩》（Une belle fille comme moi）
- 1973　《日光夜景》（La nuit américaine, 又譯《日以繼夜》）

1983	1981	1980		1979	1977	1976	1975

《巫山雲》（L'histoire d'Adèle H., 又譯《阿黛爾‧雨果的故事》）

《零用錢》（L'argent de poche）

《愛女人的男人》（L'homme qui aimait les femmes, 又譯《痴男怨女》）

《溜掉的愛情》（L'amour en fuite, 又譯《消逝的愛》）

《綠屋》（La chambre verte）

《最後一班地鐵》（Le dernier métro）

《鄰家女》（La femme d'à côté, 又譯《隔牆花》）

《激烈的星期日!》（Vivement dimanche!）

童年‧自傳‧安端五部曲

我們可以確定，《四百擊》的題材最接近楚浮的心。

每個人都知道，這部電影就是他自己早期的青少年生活。

——喬治‧薩杜爾

楚浮的童年非常孤獨不快樂。他是祖母帶大至八歲，祖母去世後，才被逐回冷漠的父母家。他小時候常常逃學，被家人送過感化院，也在工廠打過工，即使叛逆，他仍熱愛文學（如巴爾札克）和電影。青少年時期，透過電影圖書館的電影放映，他確定了生命的重心——電影。他積極地參加電影社團（自組巴黎大眾電影俱樂部【Cercle Cinémne】），並從一九五一年起長達八年為《電影筆記》寫稿。由於勇氣十足、下筆銳利，迅速成為影評圈中惡名昭彰的「恐怖小孩」（enfant terrible）。一九五四年，他發表〈法國電影的某種傾向〉，被視為新浪潮的綱領和宣言。一九五七年，他發表〈作者的策略〉，攻擊法國四〇及五〇年代的導演，嫌他們延續「品質的傳統」，拍出的電影不好看、不誠懇、沒有個性、太重商業，也缺乏熱情。包括劇作家歐杭希和波斯特，導演克萊芒、奧湯-拉哈都在被他詛咒之列。他提出「明天的電影」說法，鼓勵拍電影應有個性，如信仰或日記，屬於個人或自傳性質，應以第一人稱來表達[1]。

楚浮與他《電影筆記》的同僚不久高唱「作者論」，尊崇尚‧雷諾瓦、劉別謙、尚‧維果等大師，也重新將許多美國片廠導演如希區考克、福特和霍克斯，以及一些所謂B級的二線導演如安東尼‧曼、柏德‧伯提克（Budd Boetticher）、尼可拉斯‧雷，提升為具個人風格、標榜個人印記的「作者」型導演。

楚浮熱愛電影、崇拜大師的程度已經匪夷所思。根據資料，他曾很認真思考要不要娶希區考克的女兒派翠西亞（Patricia）或尚‧雷諾瓦的姪女為妻。還好，他後來放棄了這個荒謬的想法，選擇了製片摩根斯登

（Morgenstern）的女兒瑪德琳為妻子。瑪德琳豐厚的嫁妝使他能籌拍《淘氣鬼》，並且開設「馬車電影公司」（作為對尚・雷諾瓦《金馬車》電影的致敬）。終其一生，他所有電影都是由「馬車」製作，而他勇於用這個公司支援其他電影友人創作（如拿錢幫助希維特拍他的處女作《巴黎屬於我們》，資助侯麥拍「道德故事」系列中的《我在慕德家過夜》，資助考克多拍《奧菲的遺言》，以及資助高達拍《我所知道她的二三事》、皮亞拉的《赤裸童年》（L'enfance Nue, 1968），以及貝納・杜博瓦（Bernard Dubois）的《蘿拉的露露》（Les Lolos de Lola, 1976））。

其實早在《淘氣鬼》之前，楚浮已拍過一部短片，這是一九五四年和好友希維特及雷奈用十六釐米拍的《一次探訪》。但是真正看過《淘氣鬼》的人會知道，這部短片以一群法國南部少年在夏日裡的性啟蒙為主題，他們一同愛上一個年紀較大的女孩，偷偷跟蹤她與男友的約會，蓄意以惡作劇破壞兩人甜蜜關係。片子雖短，卻已經揭櫫了楚浮電影日後一些傾向和特點，諸如：

1

創作媒體的自覺性，對電影的熱愛

用楚浮喜好的致敬技巧，向他喜愛的導演、類型或電影歷史致敬，如裡面出現像雷諾瓦的電影片段，或者直接向盧米埃的法國電影史取經（用了《水澆園丁》的動作喜劇片段）。電影中的主角跑去看希維特的電影《牧羊人的復仇》，小孩們也去偷電影《沒項圈的走失狗》的海報。

2

自傳的性格

楚浮日後每部電影都可看出他的童年或經歷的一部分，尤其同情那些所謂有反社會傾向的年輕人。楚浮曾對寫他傳記的作者說：「我愛生活經驗、傳記、紀念品及愛回憶生活的人。」（J'aime les récits "vécus", les mémoires, les souvenirs, les gens qui racontent leur vie.）這也說明他為何自傳一拍五部，並將有自傳風格的小說（比如《夏日之戀》、《巫山雲》和《野孩子》）[2] 改編成電影。

3 對年長成熟以及冰冷女性的崇拜

楚浮電影世界中老出現這種「謎」一樣的女人，如凱瑟琳‧丹妮芙、珍妮‧摩露。五個少男對姊姊的愛啟蒙，爾後在《黑衣新娘》幾乎倒過來成為復仇。

但楚浮的影評太尖刻直接了，電影界稱他為「掘墓人」，也有導演想揍他。一九五八年他得罪了坎城影展，使他被禁止參加。他的岳父摩根斯登很不滿意楚浮對導演的牢騷（他連岳父的電影也批評），岳父說：「如果你那麼懂電影，為什麼不自己拍一部？」就這樣，岳父出了三分之一的錢，再由楚浮自己申請法國政府補助三分之一，又與幾個朋友拼拼湊湊，拍成了《四百擊》。一九五九年，《四百擊》參加坎城影展一鳴驚人，楚浮凱旋回來贏得最佳導演獎，與高達的《斷了氣》同在票房上有相當成績，並列為新浪潮發難時最重要的作品之一。《四百擊》之後，楚浮又拍了《射殺鋼琴師》和《夏日之戀》，部部都洋溢著創新的語言，和一種年輕叛逆、追求自由的高昂精神。三部電影的主角都感到傳統社會的束縛：《四百擊》的少年被無情的成人世界包圍，他必須忍受像監獄般的學校，和像學校般的監獄，才能長大成人，選擇自己的道路；《射殺鋼琴師》的鋼琴師則刻意切除自己與名、利世界的聯繫，寧願自由自在，毫無負擔，籍籍無名地在小鋼琴酒吧叮叮咚咚過日子；《夏日之戀》的女主角痛恨一切對她角色的定義（妻子、情婦、母親、朋友、女人），最後選擇自殺來一了百了。

這三部電影的驚人形式、大段省略及各種創新的技法，使電影充滿了自由的氣息，在輕鬆中又泛現令人神往的畫面，有張力，有情感，見證了一個電影少年的才氣。諷刺的是，這三部電影也是一般公認楚浮最好的作品，他日後的電影，即使時有華彩，卻鮮有超越這三部片的。不過在這三部電影中建立的主題：教育和藝術，卻一直在未來的創作中輾轉出現。綜合他一生拍的二十五部電影，如以作者論的閱讀法來看，許多元素是一再出現、一再被作者摯愛摩挲的。

——《二十歲之戀》（一九六二年）中的安端總在找尋他夢中的理想情人，這位他認為「特別美」的女人是他找的妓女，她也教他左翼的政治觀點。

《四百擊》中，我們大致可以看到楚浮作品的重要因素。這部電影之所以受電影行家及一般觀眾歡迎，不但因為其技法揉合尚‧雷諾瓦對自然的禮讚及對生活的熱愛、尚‧維果遼闊的想像力及抒情的詩意，以及羅塞里尼的紀錄寫實，更是因為許多細節出自於本身的經驗及感受，是一種不造作、坦誠的童年剖析。這些包括他不完滿的家庭生活、掙脫束縛奔向自由的渴望，以及他對電影、巴爾札克，乃至生活生命的熱愛。

《四百擊》通篇而論是闡釋楚浮對生命、文學、電影的感情，這些也是楚浮一系列作品中脈脈流貫的泉源。

《四百擊》的另一重要性是楚浮與主角尚-皮耶‧雷歐關係的開始，也是楚浮最慣用的「教育」主題。雷歐飾演的主角安端‧杜艾奈（Antoine Doinel）是個不受父母師長諒解關懷、敏感孤獨又熱愛電影及文學的孩子。楚浮、雷歐及安端這三個人物基本上有許多相似之處，所以全片即興成分很多，相

當引人共鳴。楚浮日後繼續拍成安端五部曲。雷歐等於隨著安端這個角色成長，而且越長越像楚浮。他是楚

浮的銀幕代言人，將他倆成長的經驗源源灌入安端的生命中。雷歐、楚浮的關係與楚浮、巴贊的關係是遙遙

相呼應的，楚浮對雷歐有一份特別的感情，所以末了將《野孩子》一片獻給了雷歐。安端的系列使楚浮能結

合他一貫「教育」和「藝術」兩大主題，他與雷歐相互的藝術經驗對他們倆都達到了教育的意義。安端的電

影系列我們並不能孤立來看。《四百擊》宛如其他新浪潮電影般，並沒有顯著的開端及結束，電影始於巴黎

街景，接著由安端家庭及學校生活點滴，涓涓細述到安端不受人諒解、殘酷地被送進感化院。片尾安端逃出

感化院，一路奔向海邊，畫面凍結在安端朝鏡頭的凝視。許多影評研究過這個「不是典型戲劇的結尾」，大

抵認為安端的凍結凝視意義相當「含糊」（非否定之意）。安端掙脫了一切束縛逃向自然，畫面卻由移動鏡頭

一下變成凝鏡畫面。這種由流動而戛止的畫面，使安端的自由及束縛間產生許多張力。楚浮在此並未做出結

論，安端的未來仍是個問號。

電影的許多畫面及內在意義也建立在這種對立的張力上。比如安端被警察送上牢車離開時，鏡頭先隔著

鐵柵拍著安端的臉，再由安端這邊透過鐵柵看著巴黎，安端流下兩行清淚。此處安端眼中主觀的巴黎，與電

影開場客觀的巴黎是一個對比。

許多人曾拿《四百擊》與尚·維果的經典作《操行零分》相提並論，因為兩者題材均是以離經叛道的孩

童為主。但是仔細去看，兩者並不相同，《操行零分》重在青少年叛逆，《四百擊》卻是青少年成長的紀實，

沒有控訴，也沒有怨尤。據影評人摩納哥說，《四百擊》敘述的是「有物競天擇才能的兒童在敵意的成人世

界中的求生過程」。楚浮並不以成人的感傷去美化各人的童年回憶，而是誠實地將青少年的成長奮鬥愁悵，以

悲喜交替的調子呈現出來。片尾安端的凝視，既不是站在道德立場上譴責成人，也不是濫情地為孩子叫屈。

從另一個角度來看，《四百擊》也是楚浮「作者論」的成長。從《四百擊》中楚浮「作者論」揭櫫的理

論已經一一開始實驗，而且帶著一份理想及純真，誠實地朝他一向影評要求的電影理想邁進。

楚浮一共就安端的成長拍了五部電影，除了《四百擊》外，從《二十歲之戀》到《偷吻》、《床與板》到一九七九年的《溜掉的愛情》，前後長達二十年。我們如同楚浮，一起在這些電影中隨著安端成長，看著雷歐從小孩變成大人。這在世界影史也不多見。

一般來說，安端的五部曲後面都相當保守平穩，《二十歲之戀》是他從軍中不名譽地被開除後去當修電視工人，卻在修電視時巧遇前女友克麗斯汀，甚至向她求婚。在愛情和工作中，安端都同樣笨拙又一路跌撞。《床與板》是安端的婚姻生活，他已有了小孩（又是教育主題），仍一樣笨拙，卻也有了情婦。《溜掉的愛情》則是這系列電影中，楚浮用古典寫實的場面調度處理，顯然更傾向雷諾瓦情感豐沛、溫柔人道的敘事。這是安端系列的最後一部，他仍然笨兮兮的，離了婚，出了一本自傳性討論他與各種女性的關係的小說（宛如兩年前所拍的《愛女人的男人》一片）──等於將生活經驗轉換成藝術。也完成了安端的系列。

整體來看，安端一直在追他生命／小說中的同一種女人，他的「跑」已經成為安端系列的隱喻（所以英文片名稱「Love on the Run」），生命和藝術分不開關係，由是《溜掉的愛情》中回顧了安端系列前面的電影片段，從《二十歲之戀》一直到《床與板》，不但是安端回顧自己的成長，也是楚浮回顧安端系列，或者說，楚浮回顧他自己的藝術人生。楚浮非安端系列的《野孩子》似乎也反映了他教導雷歐／巴贊教導他的雙重關係。這部自《柔膚》後唯一的黑白片主旨也是教育。十八世紀末，科學家在叢林找到一個與野獸一起成長的孤兒，如何將這個野孩子馴服成文明人，懂得說話、穿衣、住屋、訓練和愛呢？這部電影本質十分接近安端系列，楚浮自己扮演那個負責教誨的科學家尚·伊達醫生。野孩子和醫生後來都因為教育過程而改變。同樣地，楚浮和雷歐，兩個叛逆少年，都因共同創作藝術、製造聞名的產品，逐漸成熟成有完整人格的個人。晚期《零用錢》更回復這個少年面對成人世界的傳統，只是這一次光鮮的桌椅代替了《四百擊》破落教室的陳設，真誠而充滿愛心的老師取代了老一代嚴厲的教師，是楚浮作品中最令人印象深刻的部分。雖說安端系列

採取的是比較平實的現實手法，在《野孩子》中楚浮卻刻意用老電影傳統及美學，企圖傳達一種歷史感。他和攝影師阿曼卓斯採用黑白底片，故意拍成早期銀幕比例（1.33:1，而非流行的1.66:1或寬銀幕2.35:1），並用了圈入圈出（iris shots）等默片手法，使影片外表頗似佛易雅德和格里菲斯的古意。這種形式的敏感，當然來自他豐富的電影知識，以及作為影痴的電影史觀。

類型・黑色電影・電影人生

楚浮在《四百擊》大成功後，立刻推出風格完全另起爐灶的《射殺鋼琴師》，這一次他讓我們知道，他生命中的另一個創作方向：以電影為電影。

這部由大衛・顧迪士（David Goodis）小說改編的作品。走的是黑色電影路線，卻不時對影史上的許多大師和經典片致敬。小酒館鋼琴師查理・柯樂（Charlie Kohler）似乎捲進了黑社會的彼此廝殺，電影一會兒是充滿懸疑張力的黑色電影美學，一會又基調大變，成為反映巴黎人生活的輕鬆寫實形式。就在這交錯來去的不同美學形式中，我們逐漸經過倒敘了解查理不簡單的過去。電影鏡頭異常活潑，一會兒是巴贊最欣賞的長鏡頭場面調度，一會兒又是完全如德國表現主義式的燈光和構圖。楚浮在此也用了許多默片的遮光或圈入圈出技巧，使電影沾染了憶舊色彩。另外他也用了一些頑皮的、自由的插入鏡頭，產生幽默效果。大家最熟悉的：諸如一人發誓，如果撒謊，我母親會死。畫面立刻切入一個不知名未解釋的老太太坐在搖椅上跌下來死亡的鏡頭。這個鏡頭會引起諸多討論，她是誰？這個鏡頭是發誓的結果印證？還是交談兩人心中的想像？還僅僅是楚浮開玩笑的註腳？無論如何，這是一個即興自由的處理，也呼應了楚浮提倡作者論那種不僵硬、不

嚴肅的新電影美學。

楚浮事實上在《四百擊》、《射殺鋼琴師》和《夏日之戀》中已彰顯了他大部分的美學技巧：炫耀性的伸縮鏡頭、自由砍切的剪接、隨意的構圖、突發的古怪幽默和暴力。終其一生，他都不忘他的影痴身分，不斷在作品中向電影史及崇敬的導演致敬。另外，他也努力使主流的電影灌入新血新生命。也從不願與觀眾脫節。二十五年中，他共有二十五部電影，一直是《電影筆記》派中最受歡迎者。

《黑衣新娘》是楚浮向希區考克致敬的作品。一個新娘在結婚之日天主教堂外面，被一群無聊喝酒及玩槍的青年誤殺了她的丈夫。自此她悄悄地喬裝各種身分，一個個找出這群男子的下落，冷靜地報復這些無意間摧毀了她一生幸福的凶手。珍妮·摩露的化妝及接近心理變態的復仇者與希區考克的《艷賊》（Marnie）如出一轍，兩個主角的行為都用得上佛洛伊德心理分析，而楚浮也沿擬了希區考克的技法，拍一部有黑色女人（femme fatale）、有社會對女性偏見的黑色電影。

《華氏四五一度》楚浮再移轉方向到科幻片。如《一九八四》老大哥／喬治·歐威爾式的未來世界，要焚書坑儒，要大家成為被管理的機器（四五一度是紙張引燃的溫度）。楚浮延續科幻電影一貫將人文精神與科技文明相衝突的主題，唯在處理上添加文學性片段，仍不脫新浪潮電影的銳意革新。《日光夜景》則是楚浮對電影致敬的巔峰。這裡楚浮自己扮演導演，在現場組織指揮一群國籍不同的演員和工作人員拍部叫《帕米拉》的電影。電影戲中戲與人生對照扞格，電影即是人生，人生也反映如電影。楚浮顯然複製了他心目中雷諾瓦的傑作《遊戲規則》：一組人在封閉的一塊地方互相發展著各種交錯的人際關係，其間又要推出一齣戲。「日光夜景」是好萊塢發明用日光加藍色濾鏡造成夜景效果的方法（所以其法文片名為「美國式夜景」），重點是說明電影這種人工化藝術，是自然和藝術的綜合，燭光可能是電燈打出來的，雨是噴水管造的，雪是保麗龍板的碎屑，火是瓦斯爐造的，但是它們都成為真的藝術。《日光夜景》的後設電影模式，為楚浮贏得了當年奧斯卡最佳外語片獎。

楚浮的《日光夜景》（一九七三年）將拍電影與人生對比在一起，其中戲中戲的低燭光打光方式曾引起眾多討論。

大體而言，學者將楚浮作品分成兩大類，一是古怪、仿諷、親密方式處理的犯罪電影（以上幾部皆是），另一種是傷感又抒情方式處理的悲慘愛情（《夏日之戀》、《巫山雲》）[3]。

楚浮雖有不快樂的童年，但是透過正面的對人生的關愛與謳歌。終其一生，他以一種激昂的熱情，在電影中宣言似地昭示自己對文學、戲劇、演員、生命、愛情的熱愛。他以《四百擊》紀念巴贊，以《夏日之戀》向尚·雷諾瓦致敬，將《騙婚記》獻給雷諾瓦，將《偷吻》獻給藍瓦，將《野孩子》獻給陪他多年的偶像吉許姊妹。

一九六八年，當他們摯愛的電影圖書館館長藍瓦遭法國政府撤換，楚浮以不屈不撓的精神，領導電影界向法國政府抗爭。四十位導演拒絕以後由官辦的電影圖書館放映他們的作品，並且成功地聯合世界其他國家的導演，包括卓別林、黑澤明、羅塞里尼、文生·明里尼、薩耶吉·雷、尼古拉斯·雷等抵制這新的官方機構。楚浮這一

楚浮《華氏四五一度》（一九六六年）的未來世界中，充滿了思想控制及法西斯式的政治隱喻。

生從未介入政治，但在五月運動中，他居領導地位，擔任「捍衛法國電影資料館」組織的財務及事務推動者，動員所有電影界不分敵我參加，他和高達及三千名電影群眾上街示威遊行，法國政府派出了三十部警車鎮壓，造成肢體衝突，楚浮和高達也都掛彩。法國政府終於乖乖讓該館恢復舊觀。楚浮說：「我一直傾向於逃避生活，以電影為避難所，所以當電影受到攻擊時，我會用整個生命去保衛它。」4

到了一九七八年的《綠屋》，楚浮更夫子自道，闡述為藝術和死亡著迷的主角（由亨利·詹姆斯﹝Henry James﹞小說《叢林野獸》﹝The Beasts in the Jungle﹞中角色衍化而來），藝術和死亡凌越了一切，乃至主角完全可以忽略人生。

女人·愛情·回到品質傳統

楚浮大多數作品幾乎寫的全是女人和愛，

替楚浮寫傳記的安・紀蓮（Anne Gillain）就指出，這與楚浮童年與他母親經驗所造成的複雜佛洛伊德情節有關。楚浮喜歡女人，尤其比他年長、成熟世故的女人。但是在他的愛情世界中，這些女人又呈現神祕令其不解、高不可攀的氣質。《淘氣鬼》中的大姊姊，《四百擊》中的母親，《黑衣新娘》的珍妮・摩露，《騙婚記》和《最後一班地鐵》的凱瑟琳・丹妮芙，《綠屋》、《鄰家女》的芳妮・亞登（Fanny Ardent）都符合這個定義。他的許多電影都是有關愛情，但愛情往往以悲劇做結。《柔膚》裡妻子親手擊斃不忠丈夫，《騙婚記》裡商人傾家蕩產追求夢裡情人，《巫山雲》裡痴戀軍官的少女終在精神病院中度過殘年。

但最具典型及淋漓致抒發楚浮對女人的最高理想，則是《夏日之戀》的珍妮・摩露。片中，摩露飾演的凱瑟琳，夾在德國人朱爾和法國人吉姆之間。第一次世界大戰前的巴黎三角戀情，朱爾後來娶了凱瑟琳並帶她回德國。戰後再見，凱瑟琳已為人母，卻有了第三個愛人。凱瑟琳既需要愛情和保護，又渴望自由和縱容，然而她的兩個情人都在錯誤的時間給了她錯的東西，愛情的輪轉終將指向悲劇的結尾。

此片改編自花花公子古董商昂利・皮耶・何雪（Henri-Pierre Roché）的自傳體小說（也是楚浮一生最愛的小說）顯示了巴黎世紀初浪漫、奔放、人文薈萃的盛世。楚浮以新浪潮招牌式快速、輕巧、流動的攝影（謝謝大師哈烏・庫達），描述時代的意氣風發和主角的洋溢熱情。他更用攝影機以特寫研究、分析，在女主角周圍打轉，困惑迷失於凱瑟琳神祕的魅力。《夏日之戀》是一齣美麗的抒情詩，是沾染淡淡哀愁的愛情悲劇，卻也是楚浮最令人難忘的藝術精品。當年首映時，觀眾起立鼓掌了十五分鐘，之後在各大小影展贏遍獎項，也使流行歌曲歷久不衰，甚至帶動了時裝流行。但是，什麼也比不上它作為珍妮・摩露一生最不朽的代表作！她扮演的凱瑟琳神祕、熱情、捉摸不定。她又像頑童，又如妓女，又是性感的愛神，楚浮在此締造了他電影中不斷出現的女人原型。「女人是魔法（magic）嗎？」他在電影中用這個為台詞，這是一生縈繞楚浮腦海的謎團。

從《射殺鋼琴師》起，楚浮已經回到用文學改編的老路。而《夏日之戀》、《華氏四五一度》、《巫山

雲》、《綠屋》，甚至《最後一班地鐵》都強調古裝布景及考據美術等等。雖然除了《華氏四五一度》以外，楚浮即使拍古裝戲，也不至於像「爸爸電影」那般古板及中規中矩、缺乏人味。不過脫不開的事實是：他已經回到他攻擊最烈的「品質傳統」去了。對於評論界批評他江郎才盡、多年毫無進步的說法，楚浮卻不以為忤。他說：「我同意，每個人都在最初傾其所有付出，或許一個人不該以拍電影為事業，一個人只該拍三、四部電影就夠了。以後進步也不會幅度太大。但如果拍電影是一個人最喜歡做的事，就拍下去囉。即使如此，我有時仍願拍特別難拍的電影。」[5]

當叛逆者不再叛逆，革命就成了人生的原則考驗。五月運動之後，高達激烈如昔，抱持理想的初衷，與楚浮分道揚鑣，反目成仇。楚浮在七〇年代晚期愈發保守，電影已完全向商業主流靠攏，他自己甚至奔至美國，幫史蒂芬·史匹柏主演科幻片《第三類接觸》（The Close Encounter of the Third Kind, 1978）。相對看高達一生對史匹柏的某些商業做法非常不齒，即使至今仍對史匹柏的《辛德勒名單》鄙視非常，並在二〇〇一年的近作《愛之禮讚》中疾聲譴責史匹柏。

對於自己由激烈的評論者，轉爲激烈的創作者，再轉爲保守的創作者，楚浮在二十年後自己如此評析：「沒有藝術家會深層接受評論者的角色……藝術家與評論家如果不是完全的敵人，至少在簡單的意象上是如貓狗不相合。一旦藝術家被肯定，他就拒絕承認評論對他的地位有貢獻。如果他承認有（貢獻），他毋寧希望評論者與他接近，對他有用。」[6]

二十五年導演生涯中，楚浮拍了二十五部片。他在一九八四年去世，是新浪潮諸公走得最早的一位（五十二歲），也是除高達以外最傳奇的一位（端看這幾年英語世界大量出版有關他的傳奇、影片評論以及他自己的評論文集，即可看出他的影響力）。他替熱愛電影文化的人開了一條先路，他的一生也成爲法國電影新浪潮最重要的里程碑之一。

LES QUATRE CENTS COUPS
《四百擊》

這部電影充滿坦白、快節奏、藝術、新鮮、攝影感、原創性、魯莽、嚴肅、悲劇、力量、友情、宇宙性、溫柔。

——高達談《四百擊》 7

《四百擊》片名來自法國諺語「打四百下！」（faire les quatre cents coups），含有天下大亂、胡作非為、不顧一切之意。楚浮當初拍此片，是想與前面短片《淘氣鬼》以及後來一個劇本共組成青少年成長三部曲（不過後來那劇本被高達拿走，拍成了石破天驚的《斷了氣》）。這部電影（或說原設計的三部曲）充滿自傳性（逃學、冷漠的父母、感化院、逃跑、虛偽的老師、熱愛生活和書本的主角），是楚浮自己的代言人，也影響到楚浮日後連拍了好幾部安端電影系列。

電影圍繞著安端展開，他和好友何內厭惡古板的學校，但是在家裡他也得不到溫暖。安端曠課去遊樂場玩耍，第二天卻騙老師說母親去世所以沒來上學。他的繼父打了他一頓，使他離家出走。沒東西吃就偷別人門口的牛奶。後來去繼父辦公室偷了打字機，良心不安又拿去歸還，卻被逮個正著，直接送交法庭。法庭判給了少年感化院，感化院的看守又因他不守規定，打了他一耳光。終於安端趁打球時，從球場旁的鐵籠笆爬出，經過樹林、小路，一直奔向大海……

楚浮在此片中秉持巴贊寫實理論，大量運用長鏡頭（此片是獻給巴贊的，巴贊曾經自感化院把他保出來，並幫他解決他的逃兵問題。這位以人道精神著名的電影家一手將楚浮引到他摯愛的電影世界），將一個在家庭中得不到溫暖、又常為老師、成人責備的十二歲孩子心靈，與周遭景觀環境做抒情與寫實的對比。諸

——《四百擊》（一九五九年）的叛逆少年站在柵欄後面，陰影在他臉上縱橫，展現角色苦澀少年成長和得不到關愛的隔絕與叛離。

如片尾安端自感化院逃出時，他一直跑一直跑，鏡頭一直跟攝，經過空曠的田野，經過灌木叢，經過空屋，一路跑向大海、沙灘、淺灘，單調空泛的景觀，象徵少年孤立無援的心靈。他逃避命運，逃避都會與人，但是大自然能提供他真正的庇蔭嗎？這組長鏡頭加上純屬安端凝視鏡頭的定格畫面，被稱為電影史上的經典，也是最被廣泛討論的新浪潮美學。楚浮全片的寫實筆觸，充分以巴爾札克式的生活點滴，刻劃成人（老師、父母）的疏離冷漠，制度（學校、感化院）的僵化和教條，尖銳地揭示成長中少年所受到的摧殘和忽視。由是，當抒情片段，如安端被推入警車，德卡的主觀攝影鏡頭從柵欄後看到安端鍾愛的巴黎街頭在他眼中一一消失；或是他偶爾得到的歡愉，在遊戲場玩旋轉大轉筒時，臉上和身體的無限解放和暢快，令觀眾立刻進入他的抒情性，透徹到一個寂寞苦悶、得不到同情和諒解、卻渴求友誼和愛的少年的內心世界。

另外一個常被人討論的片段也是楚浮用真實電影技巧做安端的心理訪問。攝影機架在安端正面，記錄下跳接的安端談話片段，其自由即興，顯然將

演員雷歐真正的個性納入安端的角色內。這一段看來是「眞實電影」美學的訪問，實際上卻是雷歐的試鏡，他所答的問題是眞實合乎他本人行爲的。問話的人正是楚浮，後來再配音成爲社工的聲音，至於全片大量出現的實景與自然光源，更服膺了新浪潮初起的小預算法則。

TIREZ SUR LE PIANISTE
《射殺鋼琴師》

《射殺鋼琴師》精神上是受到《強尼吉他》（Johnny Guitar）影響。這恐怕很難做聯想，因爲一個是西部片，一個是盜匪片，但我想找的調子就是《強尼吉他》。我得說尼古拉斯・雷的這部電影在法國和美國的意思不太一樣。法國配音不但沒有折損此片，反而強化它的風格。法文版典雅如古詩，韻味十足，也渲染了其悲劇感。……它令人想起考克多。

——楚浮。[8]

《射殺鋼琴師》是一部拒絕成爲盜匪片的盜匪片，拒絕成爲愛情片的愛情片，它拒絕順從我們以爲一部電影應該怎麼做或能怎麼做。不過，其不安及陌生的品質，與其說來自特別或實驗性的攝影機技巧，倒不如說它來自怪異或意外地將氣氛、環境、動作並陳，或在悲劇鬧劇間、自然及角色行爲間突然或經常性的變動。

——Graham Petrie。[9]

楚浮剛從《四百擊》的輝煌成績結束，就出乎大家意料地推出這部以類型電影爲主的《射殺鋼琴師》。

因為他拒絕重複，拒絕落入大家對他的預測。一直到很多年後，他才再談安端的系列電影。

《射殺鋼琴師》（*Down There*）（大衛．顧迪士原著）的作品，被楚浮向美國B級類型致敬的電影，也是楚浮向美國B級小說《Down There》（大衛．顧迪士原著）的作品，被楚浮用「類型爆炸」理論改頭換面，混雜了各種電影圈文化的笑話、傳統、美學，使此片充分印證一個出身影迷、影痴的創作者風格，以及法國新浪潮（尤其筆記派）的特色。

楚浮自己形容此片時說：「帶著敬意，對我曾學了不少東西的好萊塢B級片所做的模仿。」他說他在追求「一個類型（偵探電影）的爆炸，由混合類型（喜劇、戲劇、通俗劇、心理劇、驚悚劇、愛情劇等）而來。我們看換句話說，這部電影雖然由偵探類型出發，卻不甘於拘泥類型成規，一成不變地拍一部類型片。他的特寫，夜間開頭一場戲就明白楚浮企圖之所在。電影一開始，一個男子驚恐在逃後面大燈照耀的追車。他的特寫，夜間燈光的快速光影，緊張的節奏⋯⋯突然碰的一聲，男子撞到路燈倒在地上。一會來了一個路人扶起他，此時氣氛一變，節奏慢了下來，兩人開始交談，並肩走了一段路。到了路口，兩人互相祝福，分道揚鑣，可能一輩子都不會再見面了。突然電影節奏又從這種帶有生活氣息、文藝腔調的對話場景，變成緊張的追逐。男子匆匆逃入一個酒館，在那裡，他找到幾年不見的兄弟。他喚他兄弟為愛德華，但是愛德華糾正他應叫自己查理。原來，查理．柯樂匿名在小酒館為跳舞的人敲打鋼琴伴奏，他本名愛德華．薩洛揚，是著名的鋼琴演奏家。

原來前面一場追逐及路上閒談全只是楔子，重點是查理這個人物，當他妻子跳樓自殺後，他隱名埋姓躲在小酒館中彈鋼琴。他退縮的生活、受傷的心靈、新的愛情和社會關係成為楚浮描繪的重點。但這個社會邊緣人的生活，卻被他哥哥奇哥及其黑社會的糾結打亂了。奇哥和查理的另一個哥哥與兩個歹徒合夥搶劫。事後兩兄弟卻把錢吞了，使兩個歹徒不停追捕奇哥，一會兒又綁架查理和他的新女友蓮娜（酒館女侍），一會兒又綁架他們最小的兄弟費多。查理後來為了救蓮娜，誤殺了酒館主人，最後他們兄弟與歹徒在阿爾卑斯山的

白雪木屋外對決，蓮娜不幸中彈身亡。查理又黯然回到酒館演他的悲劇。

整部電影迭盪在令人意外的節奏、氣氛變動間，使觀眾感到一種脫離成規、自由、解放、清新和開闊，而必須從傳統電影的習慣觀影方式中不斷適應新的情感與情境。

說它是影迷電影，因為裡面有太多自省式的電影美學及掌故。比方酒館主人出賣查理及蓮娜，將他倆的地址分別賣給歹徒，楚浮便將他的嘴臉分別用橢圓形的框圈出三個畫面。這種做法指引至亞伯・甘士在《拿破崙》的分割鏡頭，使影迷們津津樂道。另外，費多被歹徒綁架後，在車裡互相交談，一個歹徒發起重誓，他說若自己撒謊，他的母親馬上當立即跌死在地上。楚浮開玩笑地立即切入一個鏡頭，一個不知名的女子揪著胸口，往後倒去，摔了個四腳朝天！此外，查理的名字來自楚浮最尊敬的導演之一卓別林，他本名薩洛揚，卻是寫過《空中飛人》（Man on the Flying Trapeze）的美國作家威廉・薩洛揚（William Sarayan），也是楚浮心儀的作家，而且主角查爾斯・阿茲納佛（Charles Aznavour）和薩洛揚都是阿曼尼亞裔。此外他的哥哥叫奇哥（Chico），他家有四兄弟更指陳了著名喜劇演員馬克斯兄弟檔（Marx Brothers）。

比通俗B級片更富文學氣息的，是楚浮饒富原創性的內心獨白方式，查理與酒館女侍一起步行回家的時候，這個羞怯自閉的男子心理獨白與外在行為格格不入。他內心極想拉她的手、攬她的腰，行為卻是緊緊地將兩手交織在背後。等他掙扎許久終於鼓起勇氣想邀她去喝一杯時，她卻早已人跡杳然。蓮娜帶查理回家時，也用她的內心獨白，揭示查理過去為薩洛揚的身分，而肇始大段回憶，追溯薩洛揚婚姻的失敗。當薩洛揚的妻子憂心萬分地告白自己為了薩洛揚的藝術生涯，曾犧牲貞操與其經紀人發生關係。薩洛揚內心雖一再喊著「去安慰她！」但行為上卻是走了出去，等他回過神來衝回房間，妻子已跳樓身亡。

對照妻子、情人，以及偶爾的性伴侶（隔壁妓女克萊瑞斯），查理與她們的關係才是全片的重點（也因此在開場這麼驚悚的追逐場面中，突然插入那麼一大段對婚姻及女人的聊天段落並未離題），酒館主人雖粗魯奸詐，但他攻擊查理的追逐場面中，卻在暴力中發表「女人是純潔的、細緻的、脆弱的、超優的、魔幻的」言論，兩個

《射殺鋼琴師》（一九六〇年）迭盪在令人意外的節奏、氣氛變動間，使觀眾感到脫離成規、自由、解放、清新和開闊。

歹徒在綁架中也在車裡與查理、蓮娜及費多大談女人，包括父親在街上貪看女人被車子撞死，或曾經穿妹妹的絲質內褲，以及女人的內衣、化妝如何折磨男人等等。電影盯著這個主題，酒館中那幾個滑稽的舞客也都說明了男女的荒唐可笑關係，如一個男子一直偷看舞伴的胸部，被發現後他自稱：「沒關係，我是醫生！」還有妓女克萊瑞斯不斷跳舞挑逗一個個頭小的男子，勾引到面前又把他推開，搞了幾回後，男子終於賞了她一耳光。當然，當歹徒穿梭追逐酒館時，浮獵奇似地將整首歌記錄到底。

一個素人歌手（Bob Lapointe）趕緊上來唱滑稽的俚歌，內容不外乎男女的性關係，他哇啦哇啦地唱，楚

整體而言，這部電影活潑而悲喜交替的天馬行空方式，使它成為一個完整的電影經驗，而不見得反映任何真實世界。楚浮自己坦承他愛美國偵探小說裡那種神話色彩，他說《射殺鋼琴師》和《黑衣新娘》都是這種，混點美國色彩，加點法國因素，像考克多的電影一樣，沒有時間，沒有國家，而高達初看這部電影就指出它設在想像的國度裡。[11] 楚浮認為他每次拍偵探電影就感覺非常安全，「因為影像可以製造情

節，而對白便可專注在愛情上。」[12]

既然它不是真實的世界，而是一種影像經驗，楚浮所言《強尼吉他》（他稱之爲西部片中的《美女與野獸》）是全片的底調便意義清晰。在《騙婚記》中，兩個主角去看了《強尼吉他》，他們出來時說表演的真實性使這部西部片轉變成「真正的人」。《射殺鋼琴師》也許是一個虛無想像的世界，但是它是個真正的電影經驗，擁有真正的人，尤其寂寞孤獨、被社會遺棄的邊緣人。

JULES ET JIM
《夏日之戀》

你說：我愛你　Tu m'as dit je t'aime.

我說：等等　Je t'ai dit: attends.

我本要說：帶我走　J'allais dire: prends moi.

你說：走開　Tu m'as dit: va t'en.

──女主角凱瑟琳

許多人認定《夏日之戀》是楚浮的傑作，是介於《四百擊》的純真和《射殺鋼琴師》的世故之間的史詩轉變歷程（雖然它完成於《射殺鋼琴師》之後）。這部由楚浮個人最喜歡小說改編成的愛情電影，是七十三歲老作家昂利・皮耶・何雪回憶年輕時代生活的處女作（何雪曾介紹葛楚・史坦（Gertrude Stein）給畢卡索，並常與馬蒂斯往來，可見他也是當年巴黎藝文社會的活躍分子）。楚浮深深爲書裡洋溢對愛情和生命的禮讚著迷，與何雪成爲書信來往之忘年之交，他認爲如果將來有機會當導演，他要拍這部電影。陰錯陽差，他

先拍了《四百擊》和《射殺鋼琴師》，何雪卻已蒙主恩召。楚浮一生最大的遺憾是未能在何雪去世前完成此片，不過多年後，他將何雪的另一部小說《兩個女孩與歐陸》也搬上銀幕。

《夏日之戀》原名《朱爾與吉姆》，內容卻是有關這兩個巴黎文人社會的男子對奇女子凱瑟琳的迷戀。電影用輕快且歡樂的調子，風馳電掣地交代了德國人朱爾和法國人吉姆的深厚友情，兩人談詩、談文學、談翻譯，都對金錢不感興趣，也都沉溺在對愛情的理想中。他們很快遇到了謎一般的女子凱瑟琳，兩人都愛上了她那如希臘島上雕像的美麗笑容，也一起度過幸福年輕歲月。戰爭爆發打斷了三人行，凱瑟琳嫁給了朱爾，朱爾和吉姆也分別從軍成為敵方。在戰壕裡，兩人都寫信，擔心著誤殺／誤傷在敵方陣營的彼此。

作為自由撰稿作家的吉姆在戰後去看朱爾和凱瑟琳。他倆已生下一女，在萊茵河畔憩下。凱瑟琳出走過一次，朱爾擔心她會再犯。他甚至鼓勵吉姆去愛凱瑟琳，以免永遠失去她。吉姆開始和凱瑟琳風風雨雨的愛情，他終究離開她，回到巴黎老情人的懷抱。可是凱瑟琳又熱情地召喚他，寫信告之自己懷孕的消息。吉姆匆匆打包去看他倆，朱爾卻又寫信說她已流產。

三人再見又是若干年後，朱爾帶凱瑟琳搬回巴黎。重逢時，吉姆告訴凱瑟琳，自己已和老情人準備結婚。凱瑟琳哭著說：「那我呢？那我呢？」她在朱爾的注視下，開車帶著吉姆衝下斷橋的河裡。

朱爾寂寞地送走兩人，帶回兩盒骨灰。

全片有一個中性腔調的男子，幾乎不帶感情地用旁白敘述著，勾繪出世紀初至三〇年代法國知識分子和咖啡館文化。楚浮在此採取兩種基調：前半部（即一九一〇至一九一四年的戰前）熱情奔放，節奏如風轉雲動，瞬息萬變。這段幾乎囊括了新浪潮招牌式的花俏形式：流暢攝影機運動、慢鏡頭、凝鏡、省略、疊影、遮蓋換場、蒙太奇、流動特寫等等。三個主角年輕的理想、純真和自由狂野的行為，在新穎原創的鏡頭下，傳送出電影少有的喜悅青春，以及一種不負責任的氣息。

第一次大戰前人們的天真，卻被戰爭及隨後而起的法西斯（尤其納粹，電影中有納粹焚書的紀錄片）

摧毀。楚浮在這段使用的形式沉重嚴肅許多。愛情的挫敗，生命的傷痛，使電影沾染哀傷悲劇的氣氛，江河日下地導致最後的死亡與毀滅。兩段之間隔著第一次世界大戰的紀錄片，前半段浪漫帶著默片喜劇的輕快，卻也埋藏著死亡及毀滅的因子和寓言（凱瑟琳的跳塞納河、攜帶硫酸，以及在火盆中燒信不慎自己衣裙著火等），後半段卻沉淪至婚姻與愛情不能永恆的悲劇，角色關係的分分合合，透露出人生（藝術）永恆不變與瞬間暫時性的對比，也印證了主題曲《生命的旋風》（Le Tourbillon de la vie）的底蘊。

楚浮在片中努力經營「幸福」之追求和不可得，他說：「此書吸引我的不是事實記述，而是它的風格、角色關係的特質和醇美，以及書裡透露的風氣。」[13] 所謂幸福的追求，就是兩個男子分享對文學、藝術的熱愛和對愛情的理想。片中不時提及波特萊爾、歌德、莎士比亞等文學家，以及語言翻譯的問題，此外，馬蒂斯、畢卡索的畫，討論電影的雜誌，瀰漫在主角的生活中。開場不久，兩主角去看朋友在希臘攝影中的雕像幻燈片，他們被雕像的美窒住了，兩人剣及履及地到亞德里亞海邊，找到那尊至美的雕像。在生活中，當他們看到凱瑟琳時，楚浮立刻用各種正面側面將凱瑟琳對比於前面雕像的美。雕像寧靜永恆的美，對比著凱瑟琳變幻莫測的藝術與人生，永恆與無常，楚浮輕描淡寫以勾繪出對比。

雕像、幻燈片、凱瑟琳，楚浮不斷將生命（變換）與藝術（永恆）經過複雜對比在一起，雕像（藝術）複製了人（真實），幻燈片複製了雕像，楚浮又經過電影再複製了真實，這種對文本的現代性自覺，是新浪潮的特色。對比於兩位男主角均是作家（創作者），電影中每個人也都酷愛說故事，這幾乎成了本片的副文本。

和《四百擊》一樣，本片不斷膜拜巴黎之美，但楚浮也在致敬技巧中，重複說明他作為影迷／評論者的另一身分。電影中的寓言／參考包括尚‧雷諾瓦《鄉村的一日》、威爾斯的《大國民》、歐弗斯《輪舞》般的滑動攝影機，卓別林的《小孩》（凱瑟琳的裝扮和小鬍子），以及希區考克式的鏡頭。當時一位評論者如此寫道：「視覺上，此片迴響著尚‧雷諾瓦的筆法，從《鄉村的一日》以來，我們還未曾看過如此迷人的作品。那些景觀、建築、臉孔、姿態、戲服，只有銀幕上顯現不正規的東西。」[14]

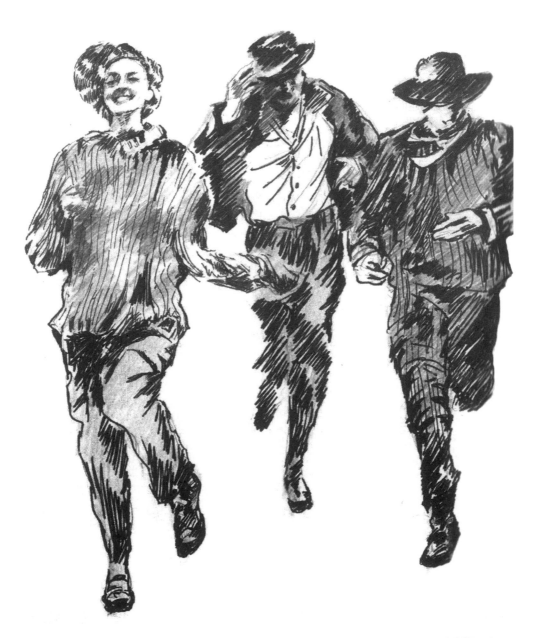

　　《夏日之戀》（一九六二年）中三個主角年輕的理想、純真和自由狂野的行為，在新穎原創的鏡頭下，傳送出少有的喜悅青春，以及一種不負責任的氣息。

但是電影中最令人擊掌叫好的是他掌握凱瑟琳神祕如雕像／女神又反覆世俗化的女性。這是為追求女性解放及自由的先驅，她完全不按牌理出牌（跑步比賽偷跑，化妝成男人，不斷與其他男人發生性關係，無預警地跳下塞納河），乃至其後生命意義落空之後，開車直衝死亡之路。楚浮用水／火／硫酸各種意象來豐富她的毀滅性，更用攝影機追隨她、凍結她，主觀鏡頭注視著她，敘述主角（創作者）對她的執迷。電影中也不斷用圓形（circle）來詮釋三人的圓潤關係，以及不斷出現的三角形形狀（pattern）作為關係的變化。新浪潮興起二十年後，楚浮接受英國《視與聲》雜誌訪問，坦承對女性的執迷來自何雪小說的啟發：「還有（何雪）對所有女人之事的興趣。拒絕只喜歡一種型態的女人，而且欣賞個性強烈的女人。」[15] 凱瑟琳幾乎是抽象的理想女人，她既是母親，也是小孩，既是妻子，也如妓女，她給生命靈感、生命力，卻也是生命毀滅者。她夾雜著種種生死喜悲的矛盾，是電影片名中唯一缺席卻無所不在的主角，楚浮將她比喻成純粹的自由、愛情精神象徵，但是這種純粹在現實中卻困難重重，地理的界線、婚姻的束縛、母親的責任、國與國的戰爭，都讓這種精神消弭瓦解。

這當然是有關親密和分離的電影，也是楚浮對愛、對女人、對電影、對文學、對生命禮讚的電影，更是他用來摩娑與何雪忘年之交的作品（連演員都選長得像何雪年輕時的樣子）。它的浪漫及如詩般複雜多義的文本，使它成為楚浮作品中最受歡迎也最受好評的一部，但是它開放前衛的男女關係使它一度在義大利被禁演，且美國天主教道德協會（American Legion of Decency）曾這麼評述：「如果導演有確切道德觀點，那他表現得也太模糊了。全片充滿視覺上的欠缺道德和不道德，造成大眾娛樂困擾。」[16]

LA MARIÉE ÉTAIT EN NOIR
《黑衣新娘》

我不喜歡《黑衣新娘》。電影不太成功，珍妮‧摩露的角色也不好——她最好演能發揮表達自己的角色，讓她說話。可是這個角色太靜態了。她像個塑像……選錯角了！還有，攝影也不夠神祕。對一部懸疑片而言它太清楚了。這部電影以後，我決定再也不拍太陽，不拍太陽也不拍天空。

——楚浮 [17]

有一個貞節女子與五個帶罪男性性意識的對抗。

——楚浮研究專家安奈特‧殷絲朵芙 [18]

在平庸的謀殺案後面，

《黑衣新娘》是楚浮剛出版完長達百頁的希區考克對話錄後拍的電影，顯而易見受到希區考克的影響，《艷賊》、《迷魂記》(Vertigo)、《驚魂記》、《蝴蝶夢》(Rebecca) 的影子處處可見，這是楚浮向希區考克致敬之作。

電影的原著也和希區考克有關，這是寫過《後窗》(Rear Window) 的威廉‧艾瑞許 (William Irish，本名 Cornell Woolrich) 的原作。楚浮十三歲就讀過該書。故事敘述一個女子在結婚典禮完前步出禮堂時，五個男子誤槍殺了她的新郎，於是她誓言殺了他們五人復仇。

原作其實平鋪直敘，而且論者以為文字粗劣，不登大雅之堂。楚浮將之改頭換面，去掉了偵探為主的查案過程，將觀點放在女主角身上，並且學習希區考克半途就透露了謀殺案的動機，甚至改掉她殺錯對象的反諷。卻迫使觀眾參與女子的復仇，在認同感上大做文章。

楚浮自己說，他是用歐洲的精神來處理美國式的主題。故事雖然來自二流美國懸疑小說，但楚浮巧妙地將之變成女主角和五個男子對待女人態度的典型研究。每一段的謀殺，楚浮都將女主角茱麗·柯樂（珍妮·摩露飾，姓氏和《射殺鋼琴師》主角一模一樣）變成該男子的理想典型。第一個男子是花花公子，好征服女性，在訂婚宴上還想對別的女子染指。她的神祕縹緲，使她輕易地將男子引誘上陽台，一把把他推了下去。她的下一個受害者是一個羞怯自卑的單身漢。他每日仔細地梳理有禿意的頭髮，藏著一小瓶酒做上記號，防房東太太打掃時偷喝。他卑微窄小的房間卻顯現了他期待的夢，某個理想的女子吧，他貼了這些美女海報在牆上，盼望有一天夢能實現，茱麗在這種浪漫氣氛中匿名請他同坐包廂看鋼琴及大提琴演奏會。在他欣喜地以為美夢降臨時，她卻冷酷地毒死了他。第三個受害者是個自大虛榮以為太太不在便可偷一點腥的政客。茱麗先將他關在樓梯下的儲藏室，讓他窒息前了解，她是當年被他們誤傷新郎的遺孀。她的第四個目標是個賣舊車的惡棍，在她扮成妓女模樣下手前警察已先行逮捕。茱麗只得先對下一個對象畫家動手。她為他擔任模特兒，他將她打扮成拉著弓箭的獵神黛安娜。在茱麗身分被揭露前，她一箭將他由背後穿心而死。茱麗故意讓自己被捕，在牢房裡，她成為幫忙送飯的助手，偷了一把尖刀，等待著機會會見她最後一個復仇對象——坐牢的惡棍，終於在結尾完成了她的任務。

楚浮的版本裡，五個男子都有缺點，他們可能自私虛榮、膽小或過度浪漫。楚浮讓他們像展覽一般，顯露他們性格上、行為上的偏差。相反地，茱麗機械式地準確執行她的任務，唯有一回她那木然的表情顯出憂傷的神色，即她在回憶自小青梅竹馬的戀情和幸福，竟會被這群人這麼不小心地毀掉時。「我們是無心的，事情已過了！」一位受害者求饒，她卻淒涼地說：「對你們那是過去的事，對我則是每天晚上的痛苦。」

楚浮為了表現她的善變及多種樣貌（女人是魔法嗎？），讓她忽來即去，論者乃將之與《蝴蝶夢》中那位充滿復仇及激情毀滅意識的女管家丹佛夫人相比。她永遠只穿黑色與白色衣服，臉上一成不變的冷酷與漠

然。其虛幻及多樣化宛如《迷魂記》中的金・露華。她像鏡子般印照著男性的脆弱和性格缺憾，而過去影響到現在的行為，也與希區考克的《豔賊》同出一轍。

楚浮也用希區考克最鍾意的作曲伯納・赫曼（Bernard Hermann）為此片配樂（第一段甚至沿用《迷魂記》的音樂，顯見他將茱麗比為金・露華），更重要的，是結局早已揭露，因此觀眾在最後一段幾乎被放在與茱麗同個心境，成為期待她執行最後凶案的共犯。

仔細思量，《黑衣新娘》幾乎是《淘氣鬼》的相反。後者是五個男孩追求一個女子。前者則是以女主角的觀點來追殺五個男子。茱麗其實最像《夏日之戀》中的凱瑟琳，既幻化多變，又有自毀的傾向。惟凱瑟琳奔放熱情，而茱麗則木頭木臉，像隔層紗式的不真實，機械化宛如一個殺人機器。而且凱瑟琳在性方面自由而解放，茱麗卻是一個凜然不可犯的處女。

然而，許多人盛讚楚浮使用尚・雷諾瓦的方式（找個壞人）來拍一個懸疑片，然而也給了本片一些令人錯愕的部分。觀眾在看此片時，目睹那些男子並非罪不可赦，由是在認同上一直有道德判斷的難題。電影雖依茱麗的觀點進行，但她謎般不可侵犯的聖女模樣，反而使觀眾比較了解或接近她想要謀害的對象。第一個花花公子跌下樓時，觀眾仍在錯愕中，但第二個謹小慎微的受害者，如此浪漫自卑，茱麗卻幾乎帶著虐待的神色，看他在地上等死（由是她的復仇動機似乎多了一層心理學的複雜性）。五個男子中最可愛的是那位畫家，他也是唯一坦承自己愛上茱麗的真情人物。然而茱麗仍將之殺害，使觀眾的認同感出現搖擺。

楚浮說此片選角錯誤，珍妮・摩露收斂起她平常最擅長及最強勢的個性，變成一個復仇女神。但是她微凸的小腹及中年婦女的身材，似乎很難令人信服她是個顛倒眾生、以姿色去行使殺人任務的蛇蠍美人。

LA SIRÈNE DU MISSISSIPI

《騙婚記》

《騙婚記》是楚浮一部言志電影，表示他從此脫離希區考克，回歸尚‧雷諾瓦，因此影片前半懸疑、後半純情，同時有許多場面，都是以往影片片段的重現，而這也就是為什麼這部電影要題獻給尚‧雷諾瓦，片頭加插一段雷諾瓦的影片《馬賽曲》（La Marseillaise），而那小島的名字又叫作Réunion（重聚或重逢）。——杜杜 [19]

一九六八年五月運動結束之後，楚浮迅速放下所有激進的政治動作，去拍一部與當代現實幾乎無關的昂貴電影。這是他有史以來拍的最龐大預算的作品（約八百萬法郎，當時兩百萬美金），而且史無前例地用了當時法國最貴的兩個明星（貝蒙度和丹妮芙），結果推出票房並不好。觀眾似乎不能接受貝蒙度是個痴情軟弱的被害人，而丹妮芙是個陰謀詭計的黑色女人。評論對此片也是好壞參半，不過美國人卻愛透了這部電影，兩大扛鼎影評人文生‧坎比（Vincent Canby）和寶琳‧凱爾（Pauline Kael）均盛讚此片為「充滿美麗複雜的事——含蓄未說的情感、意念，對其他電影的回憶。」[20] 而隨著時間的過去，這部過去不被看好的電影有評價逐漸改變的趨勢。

該片仍是楚浮希區考克類型電影時期的產物。仍與《黑色新娘》一樣由艾瑞許小說改編，更動的地方是把十九世紀的美國紐奧爾良搬到了當代的法國及印度洋的法屬重逢島。另外楚浮也以較寬厚的心情對待美式偵探小說人物的寡情和冷酷，片中的女主角比小說中女主角多了一點情感，男主角則多了一點智慧。

貝蒙度飾的男主角路易在電影始於報上的徵婚啟事，畫外音傳來各種說明自己條件及期待的啟事內容。貝蒙度飾的男主角路易在

重逢島經營祖傳香菸廠，他去接徵婚對象茱麗，遠從法國搭密西西比號郵輪來嫁他。他接到的女性和照片中的女子完全不像，提著一個鳥籠，稱她用別人的照片與他通信。首先，照茱麗原來寄來的尺寸訂做的戒指戴不上去，接著她帶來的鳥兒死了她倒是無啥痛心。她帶來的木箱裡面的舊衣服她碰也不肯碰，還有她忽然喝起她在信裡所表明不愛喝的咖啡了。

個把禮拜後，路易接到茱麗姊姊的信，強烈質疑妹妹沒有音訊，她將來此調查。路易打電話詢問茱麗，回家時卻發現茱麗杳無蹤跡。更可惡的，是他銀行的存款全被她提跑了。路易和茱麗的姊姊一同去找偵探，他們確定結結婚照片的女子不是茱麗，偵探承諾會承辦此案。

路易精神耗弱，跑去尼斯療養。不小心看到當地夜總會開幕，裡面舞得起勁的侍女就是跑掉的妻子。他在夜總會對面的廉價旅館找到她，她坦承男友和她謀害了茱麗，冒名頂替來騙他的錢。不過男友已拋棄她，她的本名是瑪麗安。路易本想一槍斃了她，卻在她敘述自己孤兒背景又承認自己愛上他後原諒了她。

兩人在法國南部住下，路易為了她把菸廠賣掉，卻不幸在街上碰到偵探。偵探不肯對案子罷手，路易只得殺了他。兩人躲在白雪皚皚的阿爾卑斯山小木屋中（與《射殺鋼琴師》同一個景點）。沒多久，路易就發現瑪麗安對他下毒，他乾脆要她一了百了，她卻在此時發現自己真正愛他，兩人相伴離開木屋他去。

這當然是受希區考克影響的故事，愛情的懷疑忠貞及罪惡感、愛情的執迷及昏頭，甚至下毒的情節，在《蝴蝶夢》、《迷魂記》、《艷賊》、《意亂情迷》（Spellbound）、《美人計》、《深閨疑雲》（Suspicion）都可以看到，愛情中的性戀物癖（fetish），或男性與槍（性能力暗示）的關係（如瑪麗安原已經性冷感，等到路易殺了偵探後，她又能與他做愛），還有女人的謎樣多重身分和個性，都可見希氏主題的影子。而某些鏡頭的處理（敘事的交代、省略的運用），均可見證楚浮對他心儀大師的倒背如流（尤其路易

《騙婚記》（一九六九年）深受希區考克的影響，但希氏冷靜甚至冷酷的悲觀論調消失了，代之而起的，是雷諾瓦式的對人生的熱愛，以及楚浮對痴迷愛情的認同。

精神耗弱的作惡夢處理，幾乎與《迷魂記》如出一轍。

不同的是，希區考克冷靜甚至冷酷的悲觀論調消失了。代之而起的，是雷諾瓦式的對人生的熱愛，以及楚浮對痴迷愛情的認同。他選擇艾瑞許這篇小說也是因為如此：「當我讀到艾瑞許的《騙婚記》小說，立刻被那戰前傳統的題材吸引⋯它就像《魔鬼是女人》（Devil is a Woman）、《藍天使》（The Blue Angel）、《母狗》、《娜娜》（Nana）。蛇蠍女人、致命女人讓誠實的男人變成呆瓜的主題，被我所有喜愛的導演拍過，我就跟自己說，我也要拍⋯⋯」21

美國人喜歡這部電影，除了楚浮以通俗劇的方式拍了一部他們可以充分理解的類型電影外，更因為它旁徵博引地引用繁複的文化意象卻不嫌累贅。學者摩納哥指出，本片集合了希區考克、尚‧雷諾瓦、鮑嘉、《狂人皮埃洛》、《射殺鋼琴師》、尼古拉斯‧雷（《強尼吉他》）、貝蒙度、巴爾札克、考克多等種種衍生出的意涵。他甚至將偵探取名柯莫里（Comolli，當時《電影筆記》的總編輯），「這麼多截然不同的因素怎麼可能共冶一爐而生出新電影？」22 而摩納哥也認為利用貝蒙度及他在《斷了氣》、《狂人皮埃洛》及高達使用他與鮑嘉的關

L'ENFANT SAUVAGE

《野孩子》

係，是楚浮向高達致敬，同時也是他點出融不進社會的男性（也是他電影中經常有的典型），是來自四〇、五〇年代法國文學傳統，永遠夾纏在證明自我及存在的苦惱中。

不僅男人，女人也一樣分享這種疏離、寂寞、孤絕的內心。楚浮的電影除了《四百擊》和《野孩子》之外，大多專注在男女關係情感上。他們之間的關係經過複雜的社會干擾，才能在純淨及遺世獨立中找到彼此。由是，片中路易和瑪麗安去看《強尼吉他》就不奇怪了。《強尼吉他》是筆記派影評人最愛的一西部片，因為它裡面蘊含的熾熱、毀滅性情感，以及一種孤立於人群之外、不容於世的愛情，即使在魯莽、暴力的西部，《強尼吉他》仍流露出一分典雅及詩情，也成為《騙婚記》在世俗紛擾中歷練出真愛的一個註腳。

這部電影的素材及其主題吸引我，現在我了解《野孩子》和《四百擊》與《華氏四五一度》的關係。

《四百擊》中我拍的是不被愛的小孩，他的成長欠缺溫情；《華氏四五一度》是被剝奪書本的男人，也就是被剝奪了文化；但維克多的欠缺更激烈，他沒有了語言。所以這三部電影都是建立在一個重大的挫折上。即使我的其他電影，角色也是社會之外的人，他們沒有拒絕社會，是社會拒絕他們。

　　──楚浮[23]

到《野孩子》為止，只要我的影片出現小孩，我都認同他們，可是這次，也是首次，我認同的是成人，是父親，所以剪完後，我把影片獻給尚-皮耶·雷歐。

　　──楚浮[24]

六○年代，楚浮去看瑪格麗特‧莒哈絲改編海倫‧凱勒生平事蹟的舞台劇，內容是蘇利文老師如何教又聾又盲又啞的凱勒溝通。楚浮自始至終熱淚盈眶，第二天他立即打電話到紐約要求原著改編電影權，無奈，電影版已經開拍，即亞瑟‧潘所執導的《熱淚心聲》（The Miracle Worker）。這使得楚浮悵惘不已。幾年後，他讀到伊達醫生和維克多已絕版（一八○六年初出版）的互動回憶錄《Mémoire et rapport sur Victor de l'Aveyron》，其感動不下於看《熱淚心聲》舞台劇。於是，他著手將這十九世紀在森林中發現十二歲未經文明洗禮的野蠻人、由伊達醫生教育他的眞實故事改編搬上銀幕。其中，維克多學習「牛奶」的發音，與凱勒學習「水」的意義幾乎異曲同工。

這孩子其實是在一八七九年被發覺的，喉嚨上尙有很深的刀痕。他先被村民送往聾啞學校，被巴黎人當作馬戲班的畸人欣賞稱奇。伊達醫生由報上讀到這則新聞，爭取由他來做這野人的文明化及紀錄。他爲其取名維克多，並留下豐富的教育過程紀錄。

十八、十九世紀是西方文明史上對理性及啓蒙產生若干爭議的時代。理性／文明人面對著高貴的野蠻人，科學 vs. 自然，邏輯 vs. 浪漫。這是西方長久以來的困擾。六○年代中期興起的青年及嬉皮運動，強調以花代替戰爭與人工，崇尙自然，這是二十世紀最後一波人類追求浪漫神話的行動。楚浮在浪潮的尾巴來拍《野孩子》，也算是在消逝中的浪漫人文時代勉強祭出的眷戀與回顧吧！

由於是古裝戲，楚浮刻意採取長鏡頭、遠鏡頭，賦予本片一種有距離的歷史感。楚浮自己披掛上陣，扮演細心指導及記錄的伊達醫生。他坦承片中捨棄他一向愛開玩笑的習慣，嚴肅而正經地講述一個野蠻人在教育及愛的洗禮下，如何文明化，懂得溝通，認識感官及語言，有道德判斷，也有價値取捨。

將《野孩子》與《四百擊》和《零用錢》對照看來，即可知楚浮對小孩多麼熱愛及關心。對他而言，尙‧維果的《操行零分》是有關教育及小孩子行爲最傑出的詩意寫實電影。由於楚浮少年失學，不被父母及社會諒解，他的一生是被他視爲養父的巴贊及電影拯救的。雖然論者咸以爲此片是講述他自己（伊達醫生／楚

由楚浮自導自演的《野孩子》（一九七〇年）描述一個醫生對未經文明洗禮的小孩施教，啓蒙他對聲音、觸覺、溫度、視覺、語言的認識，這不啻為一個導演與演員的關係，也是楚浮對自己童年經過啓蒙進入文明（電影）世界的懷舊及對巴贊的禮讚。

浮導演）如何「領養」了一個遭人唾棄的小孩（維克多／雷歐），但楚浮卻以爲此片更似他自己與巴贊的關係。

　　的確，一個醫生對未經文明洗禮的小孩施教，啓蒙他對聲音、觸覺、溫度、視覺（抽象與文字）、語言的認識，不啻一個導演與演員的關係。電影中的教育並非單方面的，維克多的種種反應，也不斷為伊達展開新的知識及理解，他爭取維克多有學習能力，爭取不將他視為低能而放在精神病院，他熱情地記下維克多所有的發展（宛如《巫山雲》中的女主角），是一種相互的教育。楚浮在此也特別強調，他贊成研究個體間的「政治關係」，一種偏重個人、小的政治情況（micro-politics），而非龐大的政治／社會觀念（macro-politics）。

也因此，他寧可稱自己為組織演員的「場面調度者」（metteur-en-scene），而非導演（director）。

問題是，伊達教育完的維克多，終於喪失了他在荒野生存的能力。他原本能縱跳樹林之間，在溪澗打滾喝水，可是他學會穿衣睡床之後，卻回不去大自然了。他叛逆的逃家行為，最後結束在他無奈的返家。在電影結尾，維克多逃家又回來時，由女管家帶上樓而回眸看著伊達。楚浮用圈入定格的方式，讓這個畫面與《四百擊》結尾的定格相互呼應，從此維克多不再能領略在夜裡獨坐庭中看月亮、大雨中欣喜去淋雨的自然愉悅了。接受過文明的洗禮，他被卡在有思想的人類與野蠻的動物之間，他是一個兩邊不著的limbo狀態。

由是窗戶成了此片最重要的視覺意象，因為窗戶隔絕了文明與野蠻、限制與自由、關愛與求生存、靜與動的兩個世界。維克多每答對或做對一件事，他得到的獎勵便是他最愛的水，他永遠抱著盛水的碗，站在窗前凝視外面那一片寬廣和陽光充足的世界。

文明有權利剝奪小孩與自然的關係嗎？楚浮似乎在最後的靜止畫面提出這個疑問，而這部典雅、看似紀錄片風格的《野孩子》成為楚浮眾多作品中相當特別的一部。雖然資料顯示，維克多一輩子也沒學會說話。

LE DERNIER MÉTRO
《最後一班地鐵》

在拍《最後一班地鐵》時，我想達成長久以來的三個夢想：將攝影機帶到劇場後舞台，營造淪陷期的氣氛，還有讓凱瑟琳·丹妮芙演一個負責任的女人。

——楚浮
25

我給《最後一班地鐵》一個具原創性的視點，那不會是比我老的人（經歷淪陷期的成人）或比我年輕的人（戰後才出生的一代）寫得出的……也許它只是由一個小孩的眼裡來看劇場和淪陷期。

——楚浮
26

楚浮晚期的《最後一班地鐵》是他最政治也最成功的票房電影。事實上，楚浮除了在一九六八年五月因捍衛電影走上街頭外，其本人是完全與政治疏離的個性。但是面對高達不斷的批評和咒罵，他也拍出此片回敬，指出「真正的政治效果表面上是看不出的，藝術家拒絕自己專業，忙著論政局、批社會，只會製造壞的政治和壞的藝術。」楚浮在死前，用輝煌的手勢，對高達的指責採取強勢回擊，並再一次肯定自己對藝術和電影的信仰。這輝煌的答辯席捲法國凱薩獎最佳影片、編劇、導演、男主角、女主角、女配角、美術等十項大獎。

《最後一班地鐵》背景設在德軍占領下的巴黎，在納粹反猶太的聲浪裡，蒙馬特一批戲劇工作者卻仍克服一切困境，努力為藝術奉獻人生。
27

主角是蒙馬特劇團的團長兼女演員瑪麗安。她的丈夫史坦納為波蘭裔猶太籍，在納粹來前逃亡（實際上是躲在劇團的舞台地下室中）。瑪麗安為照舊推出史坦納改編自挪威劇作家的作品《失蹤的女人》，不得不聘任「大木偶劇團」的男主角貝納任男演員。為了讓戲劇能繼續公演，瑪麗安忍氣吞聲，既不對納粹的反猶太主義採取立場批判，又周旋於德軍御用文人——積極支持反猶太主義的劇評人法奸達克夏與德軍之間，引起劇團及貝納不滿。在整個排練期間，她奔走傳遞於在地下室中通過通風口了解排練好繼續執行「地下」導演工作的史坦納、幕前導演柯丹，以及其他工作人員之間（包括女同性戀的美術設計、為求生存不惜和德軍交往的女配角、以及會用「兩支釣魚竿」引喻地下軍戴高樂【名字發音相同】又有許多生存點子的劇場管理員等）。為了保護丈夫，即使劇團被盜，她也堅持不報警。為了使劇團不被取締，即使達克夏撰文攻擊劇團的演出為「充滿猶太人的臭氣」，她也寧委曲求全，與坦護她的貝納決裂在所不惜。

貝納對瑪麗安的懦弱及欠缺民族大義頗不諒解，終於當眾痛斥達克夏，揍了他一頓，並決定投身地下抵抗運動。瑪麗安明白，貝納要去的地方，也許更有價值，他的抗爭也許更有意義。在臨別前，兩人熾熱地互述愛意。幾年後，巴黎光復，史坦納結束密室如囚禁的生活，走出陽光，走回舞台。貝納再度與瑪麗安合作，他們三人末了一起接受群眾的歡迎，瑪麗安一手拉著藝術（丈夫），一手拉著抵抗運動（貝納），將這兩個象徵符碼高高舉起。

楚浮選擇淪陷期為背景有其意義，德軍占領的巴黎，當時人民生活苦悶，物質短缺，黑市猖獗。基於逃避心理，這時的觀眾對戲劇（乃至電影）熱愛非凡。家裡取暖艱難，何不到影院和劇場得到短暫的歡樂。楚浮以這個時代作為譬喻，自喻藝術家在非常政治時期個人的選擇。

為了忠實回到占領時代，楚浮一開始便使用大量歷史紀錄片，配以畫外音解說，將觀眾帶入那個動盪不安的年代。他更將影史上為人熟知的淪陷期事件，化為戲劇情節，比如貝納當街揍達克夏的景象，隱喻著演員尚·馬黑捍衛詩人導演考克多的事件（取自馬黑自傳，他如何揍一個批評考克多舞台劇的劇評人阿蘭·朗博〔Alain Lambeaux〕）；幕前導演穿著睡衣被抵抗軍逮捕後又釋放的情節頗似導演沙夏·紀德希的遭遇；史坦納的原型是流亡到阿根廷避納粹的演員路易·朱維。至於那些空襲時停電中斷演出、黑市滲入劇團、人工腳踏發電等，都勾起人們對那個時代的回憶。一直到近年，導演塔維尼耶（Bertrand Tavernier）才在《通行證》（Laisser-passer）一片中將電影界當時的抵抗與不抵抗盡情說了個夠。

誠如楚浮所說，本片所渲染的是一個小孩眼中的淪陷景象，對於意識形態（如地下軍、反猶太主義、法國的通敵等政治意涵），楚浮碰也不碰。反而他的描繪，多半由所知的小故事而來，如與楚浮合作甚久的場記兼副導蘇珊·希芙曼（Suzanne Schiffman）也是淪陷小孩，她的父親是波蘭裔猶太人，口音極重，他們家就把父親藏起來，由母親打理一切。劇中熱愛藝術的年輕小猶太女孩羅塞特冒著宵禁及不及齡的危險，也要來看話劇的首演，全取自希芙曼的真實經驗。而她正是女主角內心的對照（她也冒著危險，把丈夫藏在劇場

《最後一班地鐵》（一九八一年）是楚浮向凱瑟琳‧丹妮芙這種謎樣女人的致敬，——她臉上罩著的紗網亦增加其神祕美。

地下室，爲藝術奉獻生命）。此外小男孩被德國兵拍了拍腦袋，他媽媽就要他回家洗頭，是楚浮自己與外祖母的經歷；貝納和地下軍在教堂會面，因爲蓋世太保在旁，他的同志給他打暗號阻止他打招呼，也是楚浮舊友的遭遇。

楚浮營造的瑪麗安，聰明、負責、勇敢，更是自由和不受拘束的象徵。在貝當及納粹的統治下，女人被要求服膺母親和家管的傳統婚姻角色，但是瑪麗安同時保持兩個愛人，徹底顚覆了戰時法國的性意識。至於女同性戀的美術設計，和男同性戀的導演柯丹，楚浮都以自然開放、如尚‧雷諾瓦的人性觀來處理。

就是這種愛情至上、藝術至上的底調，使《最後一班地鐵》頗爲一些評論訾議。電影中的人物都太好了、太善良了（尤其劇團裡的人），楚浮是否太急於成爲雷諾瓦的人道主義者而故意或一廂情願地揀取它的眞實？它是楚浮的《遊戲規則》，也是楚浮的《*To Be or Not to Be*》（劉別謙出名的劇場背景納粹諷刺喜劇）。

VIVEMENT DIMANCHE!
《激烈的星期日！》

我喜歡偵探小說中沒有黑幫的角色，其次，我喜歡老闆和祕書的關係，可以很好玩的，近來電影也沒拍過這方面。最重要的是，我想拍部芳妮·亞登的偵探片。我看過許多（查爾斯）威廉斯的小說，覺得他是最會寫女人的。我喜歡「平凡」日常的女人卻做偵查工作。芳妮在法國代表著優雅和抒情，我想把她變成喜劇演員——受歡迎的角色，在打字機後面。

——楚浮 [28]

我一切都是為女人做的，因為我喜歡看女人、摸女人、享受女人、給女人歡樂。女人是魔幻的，所以我變成了魔術師。

——凶手 [29]

《激烈的星期日！》是楚浮去世前（一九八四年）最後一部電影，也是他繼《最後一班地鐵》和《鄰家女》之後，最輕鬆遊戲般的作品。這部由奈斯特·阿曼卓斯擔任攝影，是他第九部與楚浮合作的黑白片，是他處理偵探類型時，楚浮又搬出他的老宗師希區考克。不過片中男女主角鬥嘴諧趣又墜入愛河的構築，卻又類似一部速度快、節奏感強的霍華·霍克斯神經喜劇。《激烈的星期日！》其實是結合了黑色電影元素和喜劇人物而成的混合類型電影。

故事始於女祕書芭芭拉優雅輕鬆地去上班。她的自在自信使人覺得這是部文藝片。不過，電影風格陡然轉變，她的老闆朱里安在湖邊打獵，突然，蘆葦聲、腳步聲，一個不知名的打獵者回頭剛說：「是你——」臉

上便中了一槍。這邊，男主角朱里安準備回城，卻發現朋友的車停在一旁，他順手把敞開的車門關上。

警察調查湖畔男屍，約談死者的好友，也就是同在凶殺地點打獵的朱里安。朱里安接到匿名恐嚇電話，稱其妻為人盡可夫的蕩婦，也告知死者為其妻的情夫。朱里安回家不久，發現妻子已中槍身亡。正在排練業餘地方戲的女祕書芭芭拉乃自告奮勇幫忙調查。過程中，又死了一個小戲院的售票女人、一個夜總會的老闆，所有謀殺似乎都指向朱里安。但是芭芭拉終於查到真凶是朱里安的律師。於是她和老闆與警察共同布了一個局，引誘凶手行為與動機。

芭芭拉終於嫁給了朱里安。

楚浮正在和芳妮談戀愛，所以努力想把芳妮拍成勇敢強悍積極的女性。芳妮說話節奏快，與朱里安角色的鬥嘴吵架諧趣而令人莞爾，個性處理方式頗似霍克斯的演員凱瑟琳・赫本（Katharine Hepburn）或芭芭拉・史丹妮（Barbara Stanwyck）。至於打情罵俏的情侶偵探幾乎像是《瘦影人》（The Thin Man），舞台排練的情節似乎又在向楚浮自承晚年最喜歡的劉別謙及《To Be or Not to Be》致敬。然而，除了這些喜劇類型外，許多細節卻宛如希區考克電影。如：

——芭芭拉在雨中開車去尼斯查案的鏡頭，頗似《驚魂記》中珍妮・李開車沉思的鏡頭。

——戲院售票員被殺的場面，只見簾子翻開，他從後面跟蹤走出，到旁人面前，才因傾倒而露出背插著的尖刀。這個情節與《國防大機密》（39 Steps）、《擒凶記》（The Man Who Knew Too Much）幾乎一樣。

——無辜的男人無緣無故被捲入他沒有犯的案子。

——芭芭拉自告奮勇身歷險境去查這查那，不過是要證明她對朱里安的愛，這點又頗似《後窗》中的葛麗絲・凱莉（Grace Kelly）。

——警察與朱里安、芭芭拉共同布一個局，使律師急於毀滅證據，卻因此不打自招。這一點又襲自《電話謀殺案》（Dial M for Murder）。

綜觀來看，楚浮是想將神經喜劇的因素摻雜在黑色電影的類型中，所有黑色電影應有的因素因而全部到位（環境上的夜總會、妓院，以及藏污納垢的賭馬場、偵探社、警察局、律師事務所；道具上的長槍、短槍、刀、密室、指紋、屍體；視覺上的高反差陰影、大雨、小雨、偷窺觀點；角色上的女祕書、受冤屈的嫌疑犯、警察、律師、攝影師、蛇蠍女子、最不可能的凶手；敘事上的倒敘、凶手自白）。不過楚浮以及新浪潮這批創作者不會甘心只做類型演練的。所以《激烈的星期日！》與類型脫軌的地方，往往是這部電影最有趣之處，也是楚浮個人色彩最明確的註腳。像朱里安對女人的腿部的戀癖（fetish），或《愛女人的男人》及《黑衣新娘》透露對女人交叉腿部的性幻想，芭芭拉知道他的癖好還故意在辦公室前面的窗前來回走了一圈開個玩笑。至於律師凶手最後的告白，更指引楚浮一生最愛說的：「Women are Magic!」凶手的大限已至，他的絕望有如《雙重賠償》（Double Indemnity）中陷入桃色陷阱的偵探，大禍臨頭的行凶告白，竟帶有悲劇的況味。

（幕後導演爬樓梯時要妻子先上，這樣他才可以欣賞她的腿）

這是楚浮最後一部作品，比起前兩部而言，真是一個遊戲小品。但是在輕鬆娛樂之餘，其精簡及控制得宜的形式，以及隨心所欲、行雲流水的敘事，顯現他的大師身段。這時，評論界已發展出楚浮風格的形容詞Truffautian或Truffautesque，媲美希區考克或劉別謙筆觸（Hitchcockian/Lubitsch touch）。

1　孟濤著，《電影美學百年回眸》，台北，揚智出版公司，二○○二年，p.208。

2　Holmes, Diana, *François Truffaut*, Manchester: Manchester University Press, 1998, p.59.

3　David Bordwell and Kristin Thompson, *Film History: An Introduction*, McGraw-Hill, 1994, p.525.

4　黃建業著，《潮流與光影》，台北，遠流出版公司，一九九○年，p.119。

5　Allen, Don, "Truffaut: Twenty Years After", *Sight and Sound*, Autumn, 1979, p.227.

6　Truffaut, François, "A Kind Word For Critics", *Harper's*, October, 1977, p.98.

7　Godard, Jean-Luc, "Quatre Cents Coup", *Cahier du Cinema*（1959）．

8　Gillan, Anne, "Reconciling interconcilables", *Wide Angle*, vol4, no.4, 1981.

9　Petrie, Graham, *The Cinéma of François Truffaut*, NY: A.S. Barnes & Co., 1970, p.23.

10　Braudy, Leo, ed., *Focus on Shoot the Piano Player*, NY: Englewood Cliffs, 1972, p.135.

11　Samuels, Charles Thomas, *Encountering Directors*, NY: Capricon Books, 1972, p.42.

12　同註11，p.40.

13　Monaco, James, *The New Waves*, New York, Oxford University Press, 1976, p.49.

14　Shatniff, Judith, *Film Quarterly*, Spring, 1963.

15　同註5，p.226.

16　Nicholls, David, *François Truffaut*, London, B.T. Batsford Ltd., 1993, p.118.

17　同註16，p.121.

18　Insdorf, Annette, *François Truffaut*, NY: Cambridge University Press, 1977.

19　黃志、張錦滿編，《法蘭索瓦・杜魯福》，香港藝術中心，一九八五年，p.30。

20　Monaco, James, *The New Waves*, New York, Oxford University Press, 1976, p.66.

21　同註20，p.67.

22　同註20，p.69.

23　同註16，p.123.

24　同註23。

25　Insdorf, Annette, *François Truffaut*, NY: Cambridge University Press, 1977, p.232.

26　同註16，p.133.

27　Mast, Gerald, *A Short History of the Movies*（revised by Bruce F. Kawin），NY: Macmillan Publishing Company, 1992, p.358.

28　同註18，p.245.

29　同註16，p.103.

克勞德・夏布洛 〔1930-2010〕
CLAUDE CHABROL

克勞德・夏布洛作品年表

1967　1966　　　1965　　1964　1963　　　1962　1961　1960　　1959　1958

《漂亮的塞吉，又譯《美男子》》（Le beau Serge, 又譯《美男子》）

《表兄弟》（Les cousins）

《熱情之網》（Web of Passion, 或稱À double tour, 又譯《朱門一芳鄰》）

《美女們》（Les bonnes femmes, 又譯《好女人們》）

《馬屁精》（Les godelureaux）

《七大罪…貪》（Les sept péchés capitaux 中「L'avarice」一段）

《魔鬼的眼》（L'oeil du malin）

《奧菲麗亞》（Ophélia）

《藍鬍子》（Landru）

《世界最大詐欺案》（Les plus belles escroqueries du monde 中「L'homme qui vendit la tour effel」一段）

《老虎喜歡吃鮮肉》（Le tigre aime la chair fraîche）

《……看巴黎》（Paris vu par... 「La muette」一段，又譯《巴黎見聞》）

《瑪麗・香塔和卡醫生》（Marie Chantal contre le docteur Kha）

《老虎用炸彈給自己灑香水》（Le tigre se parfume à la dynamite）

《淪陷分界線》（La ligne de démarcation）

《醜聞》（Le scandale, 又名《香檳謀殺案》）（The Champagne Murders）

《柯林的路》（La route de Corinthe）

1978	1977	1976	1975	1974	1973	1972	1971	1970	1969	1968

《女鹿》（Les biches, 又譯《一箭雙雕》）

《不忠的妻子》（La femme infidèle, 又譯《紅杏出牆》）

《要這畜牲的命》（Que la bête meure, 又譯《凶手》）

《屠夫》（Le boucher）

《分手》（La rupture, 又譯《春光破碎》）

《就在晚上前》（Juste avant la nuit）

《十天奇蹟》（La décade prodigieuse）

《普保羅醫生》（Docteur Popaul）

《血婚》（Les noces rouges）

《荒蕪海灘》（Le banc de la désolation, 電視）

《毀滅》（Nada）

《驚奇故事》（Histoires insolites, 四個電影片）

《享樂派對》（Une partie de plaisir）

《手染髒的參車者》（Les innocents aux mains sales）

《魔術師》（Les magiciens）

《中產階級式瘋狂》（Folies bourgeoises）

《愛麗絲或最後逃亡》（Alice ou la dernière fugue）

《血緣關係》（Les liens de sang）

《薇歐萊特‧諾茲埃爾》（Violette Nozière, 又譯《三面夏娃》）

2001	1999	1997	1995	1994	1993	1992	1991	1990	1988	1987	1985	1984	1982	1979

《傲慢的馬》（*Le cheval d'orgueil*）

《製帽工人的幽魂》（*Les fantômes du chapelier*）

《海灘》（*Poulet au vinaigre*）

《……看巴黎，二十年之後》（*Paris vu par... 0 ans après*）

《他人之血》（*Le sang des autres*）

《阿維丹探長》（*Inspecteur Lavardin*, 又譯《醋雞探長》）

《面具》（*Masques*, 又譯《假面舞會》）

《貓頭鷹之嗥》（*Le cri du hibou*, 又譯《意亂情迷》）

《女人的故事》（*Une affaire de femmes*）

《M醫師》（*Docteur M*）

《克里西區的靜靜日子》（*Jours tranquilles à Clichy*）

《包法利夫人》（*Madame Bovary*）

《貝蒂》（*Betty*）

《維希之眼》（*L'œil de Vichy*, 紀錄片）

《地獄》（*L'enfer*）

《儀式》（*La cérémonie*, 又譯《冷酷祭典》）

《什麼都不再行得通》（*Rien ne va plus*, 又譯《一切搞定》）

《在謊言的心中》（*Au cœur du mensonge*）

《感謝巧克力》（*Merci pour le chocolat*, 又譯《亡情巧克力》）

2009　2007　2006　2004　2003

《Coup de vice》（電視 Les redoutables 劇集之一集）

《邪惡之花》 （La fleur du mal, 又譯《惡之華》）

《伴娘》 （La demoiselle d'honneur）

《沉醉權力》 （L'ivresse du pouvoir）

《切成兩半的女生》 （La fille coupée en deux）

《貝拉米犯罪事件簿》 （Bellamy）

顛覆中產家庭的表象

希區考克的懸疑焦慮，塞克的家庭通俗劇

夏布洛生長在典型的法國中產家庭，他小時候最愛看美國冒險類型片，如《俠盜羅賓漢》（一九三八年）或《鐵血船長》（一九三五年）等。他也常常坐在臨街的窗戶旁往下觀察行人，猜測他們行為的原因和他們的身分，常常一坐幾小時，使他的家人懷疑他有智障。事實上童年這兩件事對他影響頗大，他爾後的作品絕不怕重複某種類型，另外，也擅長以保持某種距離的方式觀察人的行為。

新浪潮這批導演在年輕時都有些瘋狂的熱愛電影事蹟。夏布洛十多歲到十四歲時在鄉下穀倉裡經營電影俱樂部，回到巴黎升大學原被父親逼迫習藥劑，但他服兵役時就設法讓自己被派到德國擔任電影放映師。後來退伍參加電影圖書館和Ciné-club活動，認識楚浮、高達後，才一同為《電影筆記》和《藝術》雜誌寫稿，以後就是歷史了！夏布洛日後坦承他當年因為看了佛利茲・朗的《馬布沙醫生的遺言》後就立志要當導演了。[1]

夏布洛在未參加《電影筆記》之前原在美國二十世紀福斯公司駐巴黎分公司任宣傳。這段期間他和侯麥兩人合撰了《希區考克研究》一書。他個人在其中顯現對希區考克的崇拜，也對希氏作品中透露出的天主教原罪立場和道德命題特別感興趣。新浪潮五虎將中個個都喜歡談希區考克，但唯有夏布洛是專注地投入希氏懸疑驚悚的類型，其他人如楚浮及高達只是偶爾為之。有趣的是，和夏布洛一起撰寫希區考克專書的侯麥拍片時卻是全然不沾驚悚類型。

夏布洛是所有新浪潮運動中最早有機會拿到錢拍長片的。一九五八年他的第一任妻子繼承了一大筆遺產，夏布洛乃得以拍出新浪潮的首部作品《漂亮的塞吉》，從而組成他的製片公司AJYM，以金錢援助侯麥、希維特和後來的菲立普・德・布洛卡拍片（如《獅子星座》、《愛的遊戲》﹝Les jeux de l'amour﹞、《巴黎屬

於我們》），並且掛名「技術指導」參加高達的《斷了氣》攝製，也在希維特《牧羊人的復仇》中扮演一個角色。

《漂亮的塞吉》是敘述一個人從城市回到郊外孤獨地生活在群山環繞的荒村中，終至粗野酗酒而墮落空虛起來，神父也救不了他。他的好友由城市來拯救他，後來他和妻子的妹妹相好，生下小孩才獲得重生。

第二部電影《表兄弟》則剛好相反，是鄉下表弟跑到城裡，看到富裕表兄在大學讀書的生活，酗酒狂歡，徹夜玩樂，這是城市的墮落。表兄弟都學法律，但表弟不管怎麼用功，成績都不如表哥，在情場上也被表哥擊敗。怒火中燒的表弟決定殺掉表哥，不過非但未得逞，反而意外喪槍下。這部電影風格趨向樸實的自然主義，不落俗套地刻畫了農村青年的頹唐苦悶，確立了夏布洛在新浪潮的重要地位。這兩部電影都賺了錢，夏布洛以後的電影，如《美女們》跟隨巴黎城市的幾個中下階層的店員女孩，看到她們在生活空虛中逐漸走向都會變態及悲劇的陷阱，成為不同掠奪者的對象，甚至淪為死亡的祭品。這幾部作品很快建立夏布洛的風格：細節清楚的社會背景，通俗劇式的故事情節，以冷靜的方式觀察人與人親密的關係，最後卻無分軒輊地導致謀殺、死亡等悲劇。

所有新浪潮導演中，夏布洛是最不畏主流的一個，他作品多產，水準卻起伏不定，常被譏為過度商業化，然而他實是維持一貫的作者風格，電影乍看下是記錄般地記述都會生活，在希區考克式的懸疑和驚悚劇中，觀察他最熟悉的法國中產階級，然後抽絲剝繭地將中產階級表面平靜的外殼戳破，一步步進入黑暗的淵藪，顯露內裡隱藏的瘋狂暴力、變態和罪惡。這成了夏布洛的創作雛形。

雖然夏布洛處理的類型相當多，但大多從以上所言的雛形演變而來，如純粹驚悚片黑色電影（《熱情之網》）、政治驚悚（《血婚》）、女同性戀戲劇（《女鹿》）、間諜鬧劇（《柯林的路》）、社會連續殺人犯案件（《藍鬍子》、《屠夫》）等。夏布洛經營著商業的法則，劇情緊湊，充滿懸疑及焦慮，有時滲出詭異古怪的幽默（《美女們》、《奧菲麗亞》），有時又是注重心理分析的驚悚（《不忠的妻子》、《要這畜牲的

命》）。他的分析性美學，常使觀眾比較同情凶手而不是被害人，在六〇年代風靡一時，也使夏布洛經濟無虞。喜歡他的論者認為電影內藏有灰暗的悲觀色彩，批判他的人卻憎惡他高傲而欠缺道德立場的態度。

研究指出，夏布洛的電影大致分兩個主軸發展，一是認識他第二任妻子史黛芬‧奧黛杭後所致力的「通姦外遇戲劇」（drama of adultery），另一個主軸則是他用驚悚劇來剖析的法國小資產階級。

奧黛杭和夏布洛合作了非常多影片，包括《屠夫》、《不忠的妻子》、《分手》、《就在晚上前》。剖析中產階級則範圍較廣，有的尖酸刻薄，有的略帶同情，但是夏布洛總是有條不紊在日常生活儀式下（如吃飯、上教堂、社交派對），逐漸將緊張關係引導至謀殺和暴力事件。女性主義的學者Molly Haskell對夏布洛鏡下的奧黛杭非常感興趣。她說夏布洛揭示奧黛杭是現代中產文明被物質麻木的一群，她們已無聊到只有絲微原始的邪惡能稍微擾亂她。所以《不忠的妻子》是丈夫殺了她的情人才能喚醒她對丈夫的愛；《屠夫》中的教師也同時陶醉厭惡追求她、有殺人傾向的屠夫。2 他的場面調度與潛伏的暴力內容採對比方式，經常合作的攝影師尚‧哈比耶（Jean Rabier）最常幫他製造春光明媚的色彩（《不忠的妻子》）、田園般溫暖的陽光（《屠夫》），使人更覺得在井然有序的幻覺下透不過氣。而懦弱膽小卻好用暴力的中產父權，是他這一系列作品的刻板類型角色。這類作品同樣也顯現他對女性角色的興趣和偏向女性的內心和轉折，都是夏布洛很用心研究的對象。

七〇年代，他故意丟掉中產背景去拍拉丁美洲的暴力游擊隊組織Nada（《毀滅》）；八〇年代，他與奧黛杭分開，再與女星伊莎貝拉‧雨蓓合作幾齣回到品質傳統的古裝劇（《包法利夫人》、《貓頭鷹之噪》），不過，這些都不敵他對中產階級暴力的代言魅力。由是九〇年代，夏布洛又回到了他拿手的驚悚片，拍了《貝蒂》，以及懷疑妻子不貞、用跟蹤及其他暴力手段來發抒其嫉妒的狂亂焦慮的《地獄》。他一直是新浪潮中最具商業彈性、講求實用價值的多產導演。

夏布洛是新浪潮中以多產著稱的導演，自六〇年代起至八〇年代，他共拍了三十多部作品，九〇年代他

宗教

罪惡的轉移，佛利茲‧朗的原罪宿命

夏布洛多半作品都專注在「犯罪」類型。而這種類型他自己在《電影筆記》中曾寫文章稱為policier類型，指的是比美國偵探類型更寬廣的題材。

問題是夏布洛專注在這個類型裡，他又把範圍縮小至「謀殺」。他不像一般美國推理偵探片，以偵探局外人的觀點處理敘事，反而他是主觀地介入角色及謀殺事件中，既探討受害者，也研究殺人者，而且對於推理邏輯他絲毫不感興趣，反而針對事件人物的內心世界大做文章，尤其是角色的罪惡感、心理變態，和充滿暴力毀滅式的熱情。所以學者摩納哥說他的作品「結構上比較接近美國四○和五○年代的黑色電影，而非一般了解的偵探片，不過它們欠缺黑色電影那種沮喪的品質，甚至帶了點幽默，所以最好稱之為『彩色的黑色電影』。」[3]

在一個訪問中，夏布洛曾自爆料說他的作品受佛利茲‧朗的影響甚於希區考克。希區考克古典電影喜歡在雙重追逐上做文章，追捕人及被追人之間的張力及過程情節設計成為趣味重點，並且追捕的人往往帶有官方權威身分，富壓迫色彩，被追的人多半又是無辜須洗刷昭雪罪名的。但是夏布洛承襲佛利茲‧朗陰暗的原罪觀點，在法律之外主角的心理罪惡。由是，他和侯麥都被認為是「筆記派」中的天主教陣線，其罪惡的心理、人格的墮落和救贖，都帶有相當宗教色彩。

在《漂亮的塞吉》和《表兄弟》中間，夏布洛公開揚棄了他的天主教信仰。不過這兩部電影，乃至他以後相當多創作都囊括了他的罪惡轉移主題。

在他經營封閉的小世界裡，每個人都或多或少在心理和行爲上有逾越及罪惡之處，夏布洛往往以均衡對稱的角色關係（年輕與年老，菜鳥與老手，無經驗與有經驗的，鄉下與城裡，女性與男性），慢慢轉移他們的心理罪惡（如《表兄弟》中，表弟在考試沒過及女友被奪的雙重打擊下，帶著手槍以俄羅斯輪盤只放一顆子彈的方式，對準熟睡的表哥賭他的命。表哥沒死，反諷的是，他並不知道手槍已經上膛，第二天早晨表哥玩笑地從沙發上撿起手槍，對著表弟開了致命的一槍）。

不過，夏布洛的宗教意識和罪惡轉移並不帶有任何道德批判色彩，反而他重視的場面調度和結構，並不在乎情節和角色心理深度。

大家一致公認，夏布洛是所有新浪潮創作者中技術最老練到位的。他努力與同一組人工作，以默契帶出新浪潮電影中難得在光影、質地、風景、色彩的講究，其中如攝影尚·哈比耶、剪接師賈克·給雅（Jacques Gaillard）、聲音基·奇奇諾（Guy Chichignoud）、音樂皮耶·強松（Pierre Jansen），還有那個能寫出嘲弄冷酷台詞的著名編劇保羅·傑高夫（Paul Gégauff, 傑高夫後來甚至擔任《享樂派對》男主角，冷酷地分析典型中產家庭他自己婚姻的失敗）。這些人一起幫助夏布洛塑造出華麗、儀式性中產階級社會背後的荒謬和苦澀壓抑、人類行爲的曖昧複雜、有錢人的膚淺愚昧和虛矯，和平靜安寧下隱藏的暴力。他以冷靜、非道德，甚至過火表演的角度，去透視人際關係的全面扭曲和挫敗，加上他電影結構之精密古典、場面調度的準確和不動聲色，使他在新浪潮一九六七年，楚浮、高達走下坡之際，成爲七〇年代初掌大旗的舵手，也成爲新古典主義的代言人。

學者摩納哥說，整個新浪潮中，楚浮扮演運用智慧探索類型者，高達在詛咒類型中尋找到再生的力量，雷奈和希維特慢火摸索時間的面向，侯麥扮演文學和電影的橋樑，而夏布洛，他是一股腦投向電影娛樂家的角

色，這個角色其實就是美國三〇、四〇年代一級導演最擅長、也啓發了一整代法國新浪潮的角色[4]。

LES BONNES FEMMES

《美女們》

比起高達，他不那麼公然破壞傳統，比起楚浮，他不那麼可愛。夏布洛到了六〇年代中期發現自己已十分不合潮流，而不得不找些委託案子做。不過《美女們》仍是六〇年代最好的片子之一，也是殘酷及熱情劇場電影的前驅（cinema of cruelty and compassion）。

——安德魯·沙瑞斯[5]

事實上，這部電影驚人也成功地展現了所有早期新浪潮導演如高達、楚浮、雷奈、德米、侯齊葉等共通的特色，也就是風格與自然、形式與紀錄間的張力。

——Robin Wood and Michael Walker[6]

一九六四至一九六七年間，夏布洛接受委託拍了許多奇怪的小作品，因而被指責爲背棄藝術，只顧賺錢。但從一九六八年《女鹿》至《屠夫》等片後，他的作品又到了被視爲最成熟、最豐收的一個段落。無論評價如何起落，夏布洛的作品一直遵循他自己提出的「小主題」主張。在他拍完《漂亮的塞吉》後，拍《美女們》之前，他在一九五九年十月號的《電影筆記》發表了他那篇著名的「小主題」文章，大力宣揚「小主題，大處理」電影，主張它們比那些討論核子戰爭、種族問題和人道主義的虛假大電影，有更充分發揮的機會。

《美女們》就是在這種氛圍下誕生的有關現代社會焦慮／恐懼的探討。

電影剛上映時，評論對這部電影的冷酷及角色的欠缺眞實迭有批評，而且票房慘不忍睹。然而不久，評論漸漸指出在尖銳的嘲弄腔調和冷凝的荒謬後面，藏著夏布洛的幽默和對這些角色的犬儒觀點，使電影提升成一種都市的悲劇和憐憫，是新浪潮早期對巴黎最寫實的描繪之一，也成爲夏布洛早期最佳代表作，甚至有評論認定其爲新浪潮中最默默無名卻也最變態的傑作[7]。

與高達、楚浮一樣，《美女們》也是以巴黎爲背景。然而這個巴黎可不是我們在香頌歌曲中詠讚的浪漫花都，反而，對那些居住在這個城市中討生活的小市民而言，裡面竟是一些撞不走的單調寂寞和一成不變，即使奮力脫逃，往往得到的也只是羞辱和傷害。

夏布洛以巴黎地標式的巴士底區圓環開場，車子繞著紀念碑轉。夏布洛不著痕跡地用同一個段落經溶鏡重複了三次，於是我們看到了同樣的車行過我們眼前三回。這個處理已經說明了夏布洛的都市生活觀：單調與重複，一成不變的循環。這個宿命的觀點，正是片中幾個女角生活的實質和痛苦來源（也是爲什麼時鐘成爲片中重要隱喻）。

電影接下來的三個香榭麗舍大道夜景（又是重複！）帶我們進入了巴黎夜生活。重複的主題轉到了聲音的處理：夜總會的守門小廝喃喃地向每個經過的人重複招攬：「巴黎最好的裸體！巴黎最好的裸體！」從夜總會出來的兩個女孩，和她們的士兵男友分手後，就被兩個粗俗的中年男子盯上，他們開車調戲兩女，後面尾隨著另一個看上她們的皮夾克摩托騎士。

兩個女孩被釣上後，那兩個要命的中年老粗換過一家又一家的夜間場所，放浪形骸地喝酒縱樂。其中一個女孩較早告退，另一個好玩的又跟著兩男人在房中親暱（顯然是3P），清晨她才拖著疲憊的身子回家，與她的室友（第三位女主角）匆匆趕去雜貨小店上班。

夏布洛選擇雜貨店的四個女店員爲拍攝題材，主要就是要描繪她們生活的無趣乏味和繁瑣。他給予每位主角平均的段落來陳述她們的無聊生活，以及她們如何在這種薛西佛斯的重複中懷抱著相同的夢——找個好男

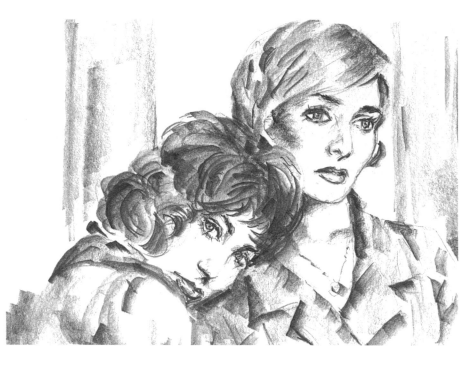

——《美女們》（一九六○年）把巴黎無聊女店員對人生的幻想和生活的乏味對比在一起。

人和一個好愛情（就連那個年紀大的會計小姐也以相同的夢為目標）。

我們看到的第一個女孩珍是四個女店員中最願意抓住現實、享受人生的。她並不太介意男人的粗鄙性暗示，而且時而慨然配合，她對人生的要求似乎也最短視而原始。與珍同住的吉奈看來比其餘女孩略高一籌，下班後並不和她們混，這樣可以保持她神祕的高姿態。事實上，她是在一家廉價的歌廳扮演成義大利女人唱情歌。不幸這一天被其他店員看到，使她覺得喪失了神祕而備感羞辱。

另一個自覺比其他女孩有優越感的是膚淺的麗塔。她因為已經找到未婚夫，所以很覺安全有著落。然而她會見公婆的午餐（也讓其他女孩目睹），是她那個瑣碎、自我中心未婚夫給她的侮蔑和磨難。他不停糾正她的穿著舉止，並反覆叮嚀她要背誦米開朗基羅的種種事蹟以顯示出自己的文化素養。

電影中分量比較重的，是第一晚和珍出遊的賈克琳。這位纖細、有雙憂鬱大眼睛的女孩，懷

抱著不實際的愛情夢。有小弟弟追求她，她予以婉拒，因為她渴望著那個神祕的機車騎士，彷彿他可以帶著她逃離這一切苦澀失色的現實。

夏布洛的都市背景，毫不留情地神似佛利茲·朗的宿命空間。空氣中似有點絕望及命定的色彩，使觀眾一直處於一種惶悚不安的心情中，為四個不特別聰明、不特別強韌的女孩擔憂，似乎什麼不幸會侵犯、傷害這些脆弱的女子。

幾個女孩去動物園玩，她們看動物，動物也隔著柵欄看她們。夏布洛在此刻畫了籠子的具體意象，更進一步彰顯女孩們被圈困逃不出的現實悲劇。

夏布洛更無情地揭露男人的面貌。和這些女孩邂逅的男子一個比一個令人絕望。無論是第一晚好色混女人的中年男子（一個滿嘴粗俗笑話，另一個每經過美女就把肚子縮起），還是小家子氣的未婚夫（早兩分鐘都不准員工下班），以及怪腔怪調充滿誇張聲勢的店主，還是吃香蕉搔腋下、比旁邊的猴子還像猴子的士兵男友，都令四個女孩毫無出路。唯一可能代表一個脫逃現實幻想的，就是那個無所不在、跟蹤賈克琳的騎士。可是當賈克琳在動物園逗弄獅子，惹得獅子齜牙怒吼時，夏布洛切到騎士的露齒大笑，給我們一個與獅子並列的危險訊號。

夏布洛對於任何浪漫的想像，幾乎都不留情地翻出底牌，令人語塞。比方那位號稱有收藏紀念物癖的老會計，拿出來的竟是她少女時期觀看色情狂強暴犯砍頭、用手絹搶去沾了他血的恐怖浪漫……這種對浪漫的期待和驚悚後果，在後面更冷酷地被揭露。店員們在室內游泳池嬉戲卻被第一晚兩個男人欺負時，騎士真的像白馬王子般衝來救援。自此賈克琳掉到自己編織的愛情夢幻裡，成為浪漫假象的受害者。她們寧願取暴力及傷害，也不要煩悶和庸俗。

夏布洛其實有機會分辨其視覺上（動物園的獅子）和音樂上都已暗示這個愛情的危險性。賈克琳其實有機會分辨其威脅，但是她太急著跳到愛情中，所以連騎士吃飯時突發的歇斯底里行為（頭撞桌子，咬手臂製造放屁聲）

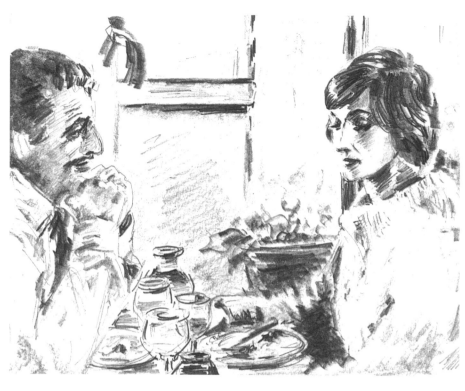

人模人樣的白馬王子後來竟是變態的謀殺犯，這位憂鬱長脖子的懷春少女就這樣落入陷阱（《美女們》）。

她都願意忽略，這是不正常的預警。當她在寧靜的樹林中，被他帶往更深更神祕去處時，我們真是不寒而慄。果不其然，夏布洛讓我們看到兩人臉部緊張的特寫，聽見鳥叫般的呻吟，我們以為是性愛，其實卻是騎士靜靜地勒住她那瘦長優美的脖子，送她上了西天。這一段不少人舉證說來自希區考克的《火車怪客》（Stranger on a Train），是因應主角內心需要而召喚來的魔鬼。

希區考克的悲觀色彩當然在夏布洛所有作品中都歷歷可見，然而夏布洛不像希區考克的傳統片廠處理方式要求有一個劇情上的完結。《美女們》的騎士逃之夭夭，賈克琳死後的細節也不必交代。夏布洛倒是煞費周章地另起一個段落為開放式的結尾：這是一個舞廳，別人都在翩翩起舞，但角落上坐了一個和賈克琳相像的害羞女子。透過一個不知名男人的後腦勺，我們看著她、靠近她，她欣喜地抬起頭來，接受男子的邀舞。我們看著她滿足的表情，一股涼意再度被夏布洛

逼了出來。這位不知名的女子也瞪大了眼睛看著攝影機，好像在指責大家懷疑可能會來的暴力和傷害。

學者以爲夏布洛這種靜靜觀察角色人物不動聲色的敘事，使他宛如昆蟲學家（至少是動物學家，端看他

如何在《美女們》中把大家比爲動物）。不過德國導演法斯賓德（Rainer Werner Fassbinder）卻以爲夏布洛

更像小孩子把昆蟲關在玻璃杯裡，一驚一詫又興奮地看昆蟲的反應。他並不做科學的分析和探索，只帶著觀

眾跟他一起經歷這些逃不出瓶子角色的行爲。

LES COUSINS & LES BICHES
《表兄弟》、《女鹿》

《表兄弟》是夏布洛第一部重要電影，一群人複雜地捲在一起，籠罩在如（佛利茲）朗般的宿命感中。

但如果最後那樁意外那種苦澀的命運逆轉是純粹的朗風格，那麼在朗電影中無所不在的邪惡就失去了其

抽象性而藏身在角色裡面。……夏布洛事實上有意識地賦予此片一種「德國風味」；保羅的戲劇表演是

德國式的，裡面尚有華格納，有表現主義的仿效。但它仍是部完全全的夏布洛電影，它流動的風格，

即使在剪接中場面調度仍有平滑順暢感。

——Robin Wood and Michael Walker論《表兄弟》[8]

仔細深究《女鹿》角色，我們可察覺其不透明性，這使我們很困難去合理解釋他們行爲的動機……夏布

洛一再重複地關注在面具、表面之後，那些連角色自己都弄不懂的動機的下意識行爲。這種對比，表面

及其底下暗示的，清晰有把握的場面調度，使動作、姿態、表情、攝影機動作，看來這麼準確有目的，

可是蕪雜曖昧攪成一團的動機，又使這場面調度同時兼具表達和隱藏，這是夏布洛的特殊風味。——

Robin Wood and Michael Walker論《女鹿》。9

談《表兄弟》我們似乎不得不談到夏布洛中期的作品《女鹿》，因為兩部電影的三角關係及最後的謀殺悲劇幾乎如出一轍。又或者，我們應當引至《漂亮的塞吉》，新浪潮的第一部作品，也是與《表兄弟》幾乎對稱的兄弟作。

《漂亮的塞吉》是說城市青年法蘭西華回到家鄉，發現他的好友塞吉已經墮落到宗教也救不了他。他生了個唐氏症的孩子，自卑酗酒，一路敗亡。法蘭西華想救他，但他的勸告石沉大海。倒是塞吉和妻子的妹妹（她是法蘭西華的老情人）發生關係，生下健康的寶寶後，塞吉終於脫離了心理的罪惡感而獲得精神救贖。

夏布洛這部過於簡單的電影，卻因為其新奇和新鮮而大受歡迎。當時評論界因為電影中的實景、非職業演員、帶有社會意識的主題、粗糙卻直接有力的黑白攝影，將他封上「法國新寫實主義」的封號。這個因實際狀況（小成本，首部電影）而造成的美學誤解，很快就因為夏布洛的成功票房和較充裕的經費，顯現出他真正的創作方向。《表兄弟》是真正夏布洛風格的典型，也是他日後許多變奏的基本原型。

這一次，背景移到城市，角色也換過來了。墮落的塞吉（傑哈·布連）這一次成了鄉下來的表弟夏爾，他到巴黎來和表哥保羅（過去扮演法蘭西華的尚·克勞·布阿利）一塊同住讀書。夏爾老實木訥又用功純情，保羅卻墮落縱樂荒淫虛無。夏爾見識了家中開的各種派對（很多帶有虐待—受虐，以及法西斯式的氣氛），愛上一個女孩芙蘿杭絲。但她卻被保羅引誘，成為保羅的女友，而且住到家中。夏爾撕碎了成績單，準備向表兄復仇。他放了一顆子彈旋轉上膛，看表哥能不能逃過一命。他扣下扳機，表哥沒死，他也筋疲力盡地睡著了。第二天早上，表哥撿起槍，開玩笑地朝他瞄準，碰，夏爾還來不及阻止已應聲倒地。

這部作品已有夏布洛電影經常出現的母題，古怪扭曲的中產階級生活，爭吵溝通困難的人際關係，迂迴錯綜的性糾結，受傷與痛苦的挫折心靈，令人驚奇意外的最後暴力。夏布洛也在日後表明，他喜歡拍膚淺愚笨的人的生活，「愚蠢比智識和深刻有趣太多了。」夏布洛這番愚夫論使他能保持一種疏離感，他的角色鮮少有抒情和優雅的愛情，反而情感往往帶來具毀滅的傷害和挫敗。

《表兄弟》簡約的情節及結構，以及其封閉的城市公寓背景，使它帶有一種不真實的惡夢感，論著亦有以佛洛伊德式的心理學想像保羅比爲原慾（id），夏爾的壓抑慾望主張用功讀書是一種自我（ego）表現，而夏爾替代性父親（譴責保羅的書店老闆，鼓勵夏爾學業爲重）較像抽象的超我意識（superego）10。

巴黎的夢魘、城市與鄉村的對比、純真與墮落的對照，使《表兄弟》成爲《漂亮的塞吉》的延續。六〇年代前期夏布洛拍了一大堆亂七八糟的作品之後，才在《女鹿》中重拾《表兄弟》這

——在《表兄弟》（一九五九年）中，夏布洛將大學生中產階級的腐敗及墮落，用充滿物質及派對的夜生活表現，這便是鄉下表弟剛到巴黎投奔表哥所看到的景象。

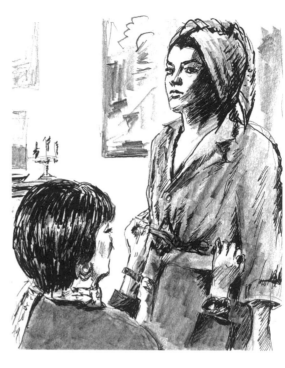

《女鹿》（一九六八年）是夏布洛著名的情殺驚悚劇，這是女同性戀的引誘場面。

簡單的形式，發揮他創作的活力。

《女鹿》也是三角戀情，不過這一次帶有女同性戀的色彩。電影回歸簡單對稱的角色分段，共分序曲、菲德希克、懷（Why）結語四個章節進行。有錢美麗的菲德希克在塞納河橋上勾搭了在地上作畫的女流浪者懷回家（她總是畫著有悲傷大眼睛的母鹿），她勾引了她，並帶她到鄉間別墅生活。在那裡懷遇見建築師保羅，和他發生關係，菲德希克立即去勾引保羅，成為一對戀人。保羅搬進了家中，三人同住，懷起先隱藏了她的失意，終於受不了被排拒在外的痛苦，帶刀至巴黎殺了菲德希克，並在床上等著保羅回家。

這個三角戀情靜靜地、平順地平鋪直述，但和《美女們》一樣，在那些表面的寧靜和優雅背景（中產別墅、美麗鄉村）下，總隱藏什麼令人不安的東西。性的焦慮和嫉妒，壓抑的情緒和行為，墮落與突發的暴力，以及佛洛伊德式的曖昧動機（懷的殺人是因爲菲德希克對她感情的背叛，還是菲德希克成爲她的情敵？這是愛還是恨的謀殺？），希區考克式的雙重主題（成雙的對

稱情節、鏡子的意象、角色的模擬和替代——懷中間去穿菲德希克的衣服，採她的化妝法，或自己分裂成菲德希克對鏡子中的懷說話，甚至在殺人後假裝菲德希克接保羅電話，要他早點回家）。《女鹿》贏回了夏布洛失掉的藝術地位，是他對中產階級最世故的嘲弄，也是他老練場面調度的一個勝利。

1　Wiegand, Chris, *French New Wave*, Pocket Essentials, 2001, p.11.

2　Haskell, Molly, *From Reverence to Revenge*, NY: Penguin Books, 1974, p.354.

3　Monaco, James, *The New Waves*, New York, Oxford University Press, 1976, p.256.

4　同註3，p.285.

5　Sarris, Andrew, " Les Bonnes Femmes", *Cinema Texas*, V14, no.1, 1978, p.83.

6　Wood, Robin, & Michael Walker, *Claude Chabrol*, NY: Prager Publishers, 1970, p.39.

7　Williams, Alan, *Republic of Images: A History of French Filmmaking*, Massachusetts, Harvard University Press, 1992, p.346.

8　同註6，p.31.

9　同註6，pp.105-106.

10　同註6，p.23.

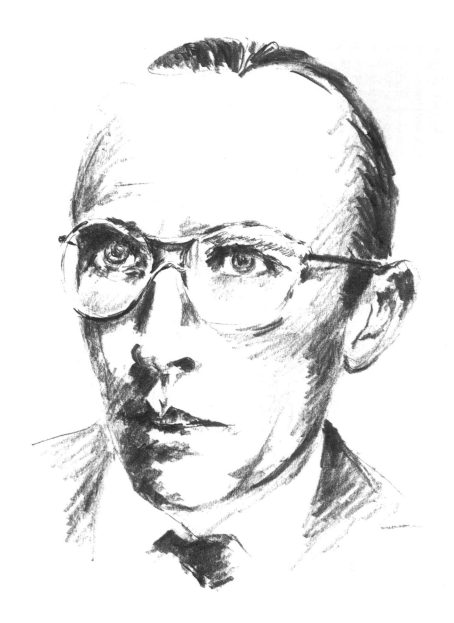

艾力・侯麥〔1920-2010〕
ÉRIC ROHMER

艾力‧侯麥作品年表

年份	作品
1950	《流氓日記》（Journal d'un scélérat, 短片）
1951	《介紹或夏綠蒂和她的牛排》（Présentation ou Charlotte et son steak, 短片）
1952	《小小模特兒》（Les petites filles modèles, 未完成）
1954	《貝荷尼絲》（Bérénice, 短片）
1956	《獻給克羅采的奏鳴曲》（La sonate à Kreutzer, 短片）
1958	《維洪妮可和她的懶人》（Véronique et son cancre, 短片）
1959	《獅子星座》（Le signe du lion）
1962	《蒙梭的麵包店女子》（La boulangère de Monceau, 短片，二十六分鐘，「道德故事」系列）
1963	《蘇珊的生涯》（La carrière de Suzanne, 六十分鐘，「道德故事」系列）
1964	《娜蒂亞在巴黎》（Nadja à Paris, 短片，十三分鐘）
1965	《賽珞璐片和大理石》（Le Celluloïd et le marbre, 電視片）
1965	《卡爾‧德萊葉》（Carl th Dreyer, 電視片「當代電影人」系列）
1965	《……看巴黎》（Paris vu par..., 「Place de l'étoile」一段，十五分鐘）
1967	《女收藏家》（La collectionneuse, 「道德故事」系列）
1967	《今天一學生》（Une étudiante d'aujourd'hui, 又譯《當代女大學生》，短片，十三分鐘）
1968	《佛松山的農家主人》（Fermière à Montfaucon, 短片，十三分鐘）
1969	《我在慕德家過夜》（Ma nuit chez Maud, 又譯《慕德之夜》，「道德故事」系列）

2003　2001　2000　　1995　1993　1992　1989　　1987　1986　1984　　1982　1980　1978　1976　1972　1970

《克萊兒的膝蓋》（Le genou de Claire, 又譯《克萊爾之膝》,「道德故事」系列）

《下午的戀情》（L'amour l'après-midi, 又譯《午後之戀》,「道德故事」系列）

《O女侯爵》（La Marquise d'O...）

《高盧瓦的普希瓦》（Perceval le Gallois）

《飛行員的妻子》（La femme de l'aviateur,「喜劇與諺語」系列）

《好姻緣》（Le beau mariage,「喜劇與諺語」系列）

《寶琳在沙灘》（Pauline à la plage, 又譯《沙灘上的寶琳》,「喜劇與諺語」系列）

《圓月映花都》（Les nuits de la pleine lune,「喜劇與諺語」系列）

《綠光》（Le rayon vert,「喜劇與諺語」系列）

《雙姝奇遇》（Quatre aventures de Reinette et Mirabelle,「喜劇與諺語」系列）

《我女朋友的男朋友》（L'ami de mon amie,「喜劇與諺語」系列）

《春天的故事》（Conte de printemps,「四季的故事」系列）

《冬天的故事》（Conte d'hiver,「四季的故事」系列）

《大樹、市長和視聽館》（L'arbre, le maire et la médiathèque）

《相會在巴黎》（Les rendez-vous de Paris）

《夏天的故事》（Conte d'été,「四季的故事」系列）

《秋天的故事》（Conte d'automne,「四季的故事」系列）

《貴婦與公爵》（L'anglaise et le duc, 又譯《女仕與公爵》）

《三面間諜》（Triple agent）

2007　2004

《紅色沙發》（*Le canapé rouge*）

《男神與女神的羅曼史》（*Les amours d'Astrée et de Céladon*, 又譯《愛情誓言》）

環境、背景與角色心理過程

我們早就知道，他是我們之中最棒的一個。——楚浮[1]

侯麥最令人興奮的並不是他高舉的文學性，而是他成功地為顯然不適合拍電影的題材，找到電影化的影像。——摩納哥[2]

藝術不是時代的反映，而是時代的前驅。

我們不當跟著大眾品味走，而是得超前。——侯麥[3]

在眾多叱咤風雲的法國新潮導演中，侯麥是比較特殊的一個。作為電影教授和電影評論家，他既不像高達那般銳利具革命性，也不像楚浮充滿叛逆的自傳色彩，更不是夏布洛的希區考克式驚悚。他的個人生活更是保持極端私密，甚少接受訪問，也不喋喋不休。他比這批健將大概大了十歲，雖然與他們一起辦雜誌（《電影公報》、《電影筆記》），發動震驚世界的新浪潮電影運動，但是他的作品完全無法找到與諸健將雷同的軌跡，反而以高度文學色彩與處理方式獨樹一幟。

三十年來，他的創作不竭，經典作如《克萊兒的膝蓋》、《O女伯爵》、《飛行員的妻子》、《寶琳在沙灘》等，都奉行巴贊的寫實理論，以溫婉細緻又趣味的電影語言，鋪陳出銀幕上少見的文學意義，因此不但獲坎城城評審大獎，更獲得評論者的一致讚美。長久以來，侯麥每部新作品出現時，總在影展中受到熱烈歡迎，專業的電影工作者在細細品味甚至憶舊般的心情下欣賞侯麥。沒有革命，沒有創新，侯麥溫婉的個性呼

應他一貫如一卻雋永樸實的藝術精品，也是新浪潮諸將無法企及的氣質和涵養。

侯麥很早就加入《電影筆記》，是一個文筆出色、觀察力敏銳的影評家。筆記派的評論者對大師希區考克的崇拜幾乎是一致的。除了楚浮曾出過他那本鉅細靡遺的希區考克對話錄外，侯麥也曾和夏布洛一齊寫出一本希區考克的研究專書，對希區考克在英國時期的影片，尤其他天主教的宗教背景，做了甚有價值的分析。

一九五八年巴贊去世，侯麥接下了《電影筆記》的主編及方向擬定工作，直到一九六三年當雜誌出現左右立場之爭，侯麥終於被迫離開該雜誌。事實上不只他，連楚浮都被《電影筆記》的一些激進政治分子批評爲保守。侯麥與《筆記》派的年輕人水火不容，公開仇視對方，侯麥指責《筆記》對他和楚浮進行「迫害」，強迫他倆接受激進及左傾的現代主義。他說：「我們不該害怕現代化……但應知如何對抗潮流。」[4]

侯麥在五○及六○年代一直有拍短片，一九五二年嘗試拍長片《小小模特兒》卻因故未完成。一九五九年終於再拾長片，由夏布洛公司製作完成《獅子星座》，這部作品美學好似《單車失竊記》（*The Bicycle Thief*），安靜、平實、關心人的處境。與高達、楚浮和夏布洛的炫技及外觀完全不同，電影背景是一個流浪漢在巴黎炎熱夏天徘徊的故事，來自荷蘭的小提琴家住在朋友環繞的巴黎。夏天來臨的時候，朋友紛紛去度假，他卻花光所有的錢，連住的地方都沒了。白花花的太陽下，他在巴黎市內流浪，一邊等著一筆遺產，一邊和另一個流浪漢到咖啡座旁表演賺點觀光客的錢。夏天過完，朋友陸續回來，大家又聚在一起，他也等到了遺產。片子寫實筆觸凸顯，但夏布洛賣公司時曾遭重剪以及另配音樂，引起的注意不大。顯然地，侯麥不像他的《電影筆記》同僚（尤其高達、楚浮）那麼要別人注意他的新電影身分，他的形式沒那麼自覺，他也不炫耀新技巧，反而以尚·雷諾瓦模式的樸實無華見人，他的角色宛如雷諾瓦的《包杜落水記》，而他特殊處理的光線、氣氛、情調都得以發揮。這部據稱是法斯賓德最喜歡的電影捕捉了巴黎五○年代的氣氛，而高達在片中的派對中扮演一個戴著墨鏡坐在唱機旁邊、不斷提起唱針一段一段重放他愛聽的音樂，是新浪潮爲人

津津樂道的一段。

他離開雜誌主編之位後，立刻投入電視台，曾規劃著名的有關電影導演題材的紀錄片系列，稱為「當代電影人」（Cinéastes de notre temps），拍了兩部對電影創作的討論紀錄片，幾乎可以看作侯麥做影評人的延續，也和其他為電視拍的短片不同。這段期間（從一九六四到一九六六年間），連以上兩部，他共拍了十四部短片（《Les cabinets de physique》、《Métamorphose du paysage》、《Perceval ou le conte du graal》、《Don quichotte》、《Les histoires extraordinaires d'Edgar Poe》、《Les caractères de la bruyère》、《Louis Lumière》、《Pascal》、《Victor Hugo: Les contemplations》、《Mallarmé》、《Victor Hugo architecte》、《La béton》和《……看巴黎》）。其中《……看巴黎》相當具代表性（也是唯一到了法國境外仍看得到的作品），這個十六釐米的電影系列是侯麥和巴貝·許洛德（Barbet Schroeder）製作，由他們的公司（Les Films du Losange）出品（該公司還製作過希維特的《塞琳和茱麗渡船記》，許洛德後來自己也當了導演，在好萊塢拍了《夜夜買醉的男人》〔Barfly〕和《親愛的，是誰讓我沉睡了》〔Reversal of fortune〕等片），共分六部分，由六個導演依據巴黎某個區域的故事拍成（參與的導演包括高達、夏布洛、胡許、尚-丹尼爾·保勒〔Jean-Daniel Pollet〕及尚·杜謝〔Jean Douchet〕等人）。侯麥拍的是市中心一段，專注在服裝店的一個店員身上。這位保守內向的店員每天要搭地鐵，然後走五、六條街到市中心。他的拘謹恰與路途中所見開放、自由的巴黎街頭相牴觸。這一天他在路上與人口角，不小心把對方打倒在地，以為自己闖了禍乃溜之大吉。自此他每日活得心驚膽跳，翻報紙看有無對方死亡的消息，如此揹負著重大的心理負擔。滑稽的是，不久他在電車上又看到那蠻橫的人仍在四處挑釁。

這部電影已有侯麥日後創作的一些基本雛形：包括他用場面調度的方式，平實卻持續對環境及背景的關注（我們可以很確定地說，侯麥是眾多導演中最熱愛巴黎的一位。巴黎在他日後幾組系列電影中都被詳細描繪，如咖啡座文化、街道的感覺，以及道地巴黎人的執迷和習慣；當然，對外省他也抱持同樣精細的態度，

說理與行動

知識分子男性 vs. 自覺的女性

侯麥在新浪潮中獨樹一幟地開關系列電影，每個系列他會給一個總標題，系列必有專注的主題和處理方法，每個系列的時間長達數年。這些系列是他和巴貝．許洛德合開的公司Les Films du Losange製作，重點略有不同，但大部分是不厭其煩捕捉人類捉摸不定的情感世界。

他的第一個系列稱爲「六個道德故事」（six contes moraux），時間是一九六三至一九七二年。第二個系列稱爲「喜劇與諺語」（comédies et proverbes），時間是一九八○至一九八七年。第三個系列則是「四季的故事」（contes des quatre saisons），時間是一九八九至二○○○年。爲什麼要拍系列電影呢？侯麥夫子自道說：「我認爲用這種方式比較能讓觀眾和製片接受我的『意念』（idea），我不會問什麼題材吸引觀眾，我反而勸自己最好的方法就是將同一種題材拍六次，但願六次以後，觀眾就領會我……我很早就下定決心堅持

勾繪蔚藍海岸和尼斯等等）；角色的內在想法及心理過程（即侯麥用的「道德」一字），還有其潛在的罪疚感（侯麥的天主教立場）；日常生活的細節（走路上班、搭地鐵，或以後的系列中的度假、社交活動）。

侯麥對外界表示，他爲教育目的拍的這些短片對他而言非常重要。其題材範圍很廣（工業革命、哲學家、電影家、文學家、十八世紀的社會等等）。雖然侯麥也抱怨過電視美學在許多層面上失眞和充滿限制，但這批短片的確給了侯麥許多實驗及磨練，甚至往後他招牌式的強調「意念」的做法。侯麥不久就開始他著名的系列電影。

不改，因為只要你堅持一種意念，就會有追隨者，即使發行商也一樣。」 5

這些系列電影都定焦在現代人的道德、知識和愛情困境上，由於遵從法國文學注重心理狀態擬寫的傳統，一般人都認為侯麥相當具有文學性。不過若仔細觀察，侯麥的電影是承襲新浪潮運動的「電影化」原則：特別注重自然界及自然光、寫實的場面調度、接近「真實電影」的技巧、正宗的長鏡頭和大段不經修剪的對白、微妙含蓄卻準確的色彩觀念運用（如服裝的顏色、壁紙的花樣等等），以及實景的拍攝等。他永遠在描寫普通青年人的心理狀態，而這些看似平常的情節，並沒有特別聳動的故事，卻是娓娓道來的日常生活。為了達到導演的極致，他甚至採取微限的拍攝方法：用十六釐米的器材和最少人的攝製組，用長鏡頭或段落單鏡頭，賦予演員最大的自由，保留他們的個性和真實語言。

侯麥那麼喜歡希區考克，他的作品中卻沒有任何緊張大師懸疑或高度表現化的角色與環境張力。相反地，他和長期合作的攝影師奈斯特‧阿曼卓斯細細雕磨出主角間的自然環境（尤其是特殊環境的氣氛），和他們彼此間親暱連貫的關係。角色們都是酷愛自我分析的現代都會人，都有相當知識和見解，他們常常長篇累牘地交談、傾訴或爭辯心中的思維。侯麥就在此經營角色內在的情況，他們或許不是知識分子，但是他們的討論顯露出若干內心的見解，而且可能陷入各種偏見，而無法有真正的自我認識。

由是，評論家以為侯麥的電影是「思考而非行動的電影。」6「道德故事」系列所有情節均是男女剛定情時，男子又遇見另一個可愛的女子，他深深地被吸引，卻沒有和她發生關係。最後又回到前個女子身旁。侯麥幽默而循日常細節來營造這種情節，《克萊兒的膝蓋》即是該系列的一部。他說：「我不關心發生了什麼事，只在乎事情發生之時，當事人的心理狀況。我電影中的角色不在表現抽象意念──沒有或很少有『意識形態』──而是透露他們對男女間的關係、友情、愛情、慾望、生活、幸福、無聊、工作、休閒怎麼想？」7

值得注意的是，這個系列雖以男性的困境為主，侯麥卻總為女角留下許多描繪空間。比方《我在慕德家過夜》的慕德就是典型的侯麥女英雄：比起她們的男性對手來，她們總是聰慧、敏感多了。男性的觀點常常搖

擺模糊，只有女性才會看到眞正的眞相。

系列內的影片形式不見得統一，前後花了十年才完成「六個道德故事」整個系列。《蒙梭的麵包店女子》、《蘇珊的生涯》是短片，《女收藏家》、《我在慕德家過夜》、《克萊兒的膝蓋》、《下午的戀情》則都是長片。侯麥在每部片中都設了一個聰慧的女主角，然後幽默、溫和地觀察她與男性的互動，並研究愛情中男女在情緒和性衝動間主導和屈從的微妙變化。

所謂「道德故事」可能會引起誤讀。事實上，作爲形容詞的「道德」（moral）在法文中有特別的意思，對此侯麥曾自己解釋：「法文中有個字moraliste我以爲不能翻成英文。moraliste只能形容對自己內在有興趣的人。他關心的是想法和感情。比方說，十八世紀的思想家巴斯卡（Pascal）即是moraliste。法國作家La Bruyère和Le Rochefoucauld也是。斯湯達爾也是。所以『道德故事』並不是有道德內容，雖然裡面可能有角色會按照某些道德信念行事，但『道德』可以指那些喜歡公開討論自己行爲的動機、理由的人，他們好分析，想的事比做的事多。」[8]

侯麥的說明訴諸法國知識分子的悠長傳統，這個傳統過去是比較接近文學的，注重心理的寫實筆法，接近英國小說家亨利・詹姆斯。學者摩納哥認爲《克萊兒的膝蓋》像普魯斯特（Marcel Proust），《我在慕德家過夜》像巴斯卡，《下午的戀情》像邱德羅斯・德・拉克羅斯（Pierre Choderlos de Laclos）[9]。侯麥的才華在於描述戀愛中人的行爲、選擇、辯解和找藉口，其中男性又比女性羸弱，不敢做任何選擇，所以這些電影結尾終歸有些傷感的氣息。侯麥說：「『六個道德故事』沒有明顯的悲劇或喜劇的分界，它們比較接近小說，接近被電影取代的小說古典風格，而不像劇場。」[10]

「道德故事」全部以求愛爲題材，但是最後都帶有感傷意味，因爲角色都經過求愛的儀式而發現自己的選擇有限，也發現自己未能操控世界。侯麥說：「我稱這些故事『道德』的另一個原因即是他們全欠缺實際

行動，所有事情都幾乎發生在主角的腦袋（思想）裡。[11]

《蒙梭的麵包店女子》是道德故事系列的第一部，雖不到三十分鐘，卻濃縮了侯麥日後作品的精華。由許洛德自己扮演那個心中盤算千迴百轉的大學生（他的聲音由後來的名導演貝當·塔維尼耶代配），悠轉於兩個女人之間的故事（其模式也頗像後來的《我在慕德家過夜》）。黑白影像開始於大學生上學地區的巴黎街道，旁白及影像介紹了東南西北幾個方向的街道地理位置，熙來攘往的行人中，夾著男主角「我」和他的好友。由「我」的敘述中我們知道，他倆經常在此吃午飯及喝咖啡，兩人也經常遇見一個令「我」著迷的女子。旁白中他敘述女子如何美麗高挑，並猜測她一定在附近上班，他揣測各種和她認識的方法。「我」後來因為撞到女子，斗膽在道歉中問了她的名字（西薇），並邀她喝咖啡。西薇說下次吧，因為有事匆匆離去。

「我」自此進入神魂顛倒的情況，在旁白中「我」精確地計算每日有多久午餐時間，為了再巧遇西薇，「我」在午餐時間只去麵包店買一塊糕點，然後在四處街道上閒逛，盼望能見西薇一面。

但是西薇似乎從這個世界上消失了。「我」於是盤算著，麵包店那個十八歲的女子雖然身分地位都不行，可是的確對「我」存有相當好感。「我」於是開始與她勾搭，打破她的心理障礙，終於答應晚上和「我」在某處見面。問題是，兩人約會一訂好，「我」就在麵包店過馬路的街上碰到打了繃帶、拄著拐杖的夢中情人西薇。原來西薇就住在麵包店對面樓上，她扭傷了腳，不能行動，卻天天看到「我」在中午買糕點吃。錯愕的「我」沒有忘記要邀西薇出遊。「我」的掙扎並沒有太久，幾乎當下已決定拋棄麵包店女子而就西薇，可是那女子怎麼辦呢？她只在麵包店做一個月就要換工作，也許她現在望出麵包店就會看到我和西薇。「這條路怎麼這麼長？」「我」尷尬地說，相伴著西薇往街底走去。

論者以為這個故事的嘲諷性簡潔有如莫泊桑小說。「我」是典型的侯麥男主角，腸子裡一堆自溺自戀倫理邏輯大道理，嘮嘮叨叨討論個不休，可是缺乏行動能力。在最後一刻，又會很快地拋棄新歡就舊愛，「六個月後，我們結婚了！」「我」和西薇回到麵包店買東西，那女子已經不在了。「我」和其他侯麥電影中的男性

一樣，酷愛角色扮演，又在乎階級，他們不知變通，缺乏彈性，可是又忙於解決情境的多變和捉摸不定。他們行為保守，光說不練，潛意識裡非常懼怕自由和放任，由是他們寧可逃避至婚姻、工作及一堆自我正義的藉口中。

《蘇珊的生涯》則是將此主題再度擴大。片中的「我」名為貝當，他非常崇拜一個好友名叫紀龍。兩人都是大學生，貝當看著紀龍剝削玩弄他在咖啡座釣來的痴情女子蘇珊。蘇珊已在上班，賺的錢都花在紀龍身上。這位笑咪咪卻姿色平凡的女子，被紀龍拋棄了數次，但只要他稍假顏色，她立刻又笑嘻嘻地回到他身旁。貝當雖看不起她的社會階級及行為，但在紀龍欺負蘇珊時，仍忍不住助她一把。蘇珊後來連工作也保不住，貝當又懷疑她偷他的錢（實際上很明顯是紀龍偷的）。貝當看上的大姊姊索菲以朋友的正義和尊嚴為蘇珊辯護，他最終也沒有搞清楚誰偷他的錢，也沒追上索菲。

侯麥說：「這部電影拍的只是挫敗而已。」貝當友情和愛情的挫敗、蘇珊的挫敗、年輕人的殘忍無情沒大腦，被侯麥以細緻及透視的犀利目光展現出來。蘇珊雖然被人利用，但她忠於自己的感情，固執地直性追求自己所愛，仍對比出男性的羸弱和欠缺行動力。此外，侯麥也再一次顯現他對男女永恆不變關係的不信任。

《女收藏家》是侯麥把男性光說不練及女性本能及神祕發揮到盡致的作品。男主角古董商阿德里安和藝術家朋友丹尼爾去海邊別墅度暑假。阿德里安的女友在倫敦做事不肯同來，他和丹尼爾遂迷上一個放蕩不羈的少女艾蒂。艾蒂也是收藏家，但她收集的不是古董，而是男人。艾蒂每日換情人，是典型的嬉皮解放少女。阿德里安與自己的腦袋產生馬拉松式的辯論，他明明很被艾蒂吸引，卻左一番思量，右一番道理。盛夏的海邊，艾蒂比基尼下的健康胴體，對阿德里安造成無休止的誘惑。丹尼爾也與她產生三方的緊張情緒。阿德里安做古董生意，將宋朝花瓶賣給好色禿頂的古董商，連艾蒂也當禮物送了過去。然後一夜過後，妒忌發生了效應，他決定將艾蒂帶回家做愛，半途艾蒂停下與朋友打招呼，阿德里安移車讓路，卻拋下艾蒂一路開沒有回頭，他開回別墅，書也看不下，覺也睡不著，終於打電話訂機票當天去倫敦會女友。

這部電影有侯麥作品最招牌的有閒階級度假趣味，季節、海邊風情、度假別墅、喝酒喝咖啡吃早飯看文藝書籍（盧梭），還有男人玩著大人交戰的選擇遊戲——做還是不做？性或道德？感情還是理性？語言還是行動？阿德里安和丹尼爾沉思顧慮，艾蒂卻一切無所謂。阿德里安是古董商收藏古董，艾蒂卻收藏男人。丹尼爾罵艾蒂是「空洞、沒有靈性膚淺的美」，阿德里安也思忖「我拒絕成為她的收藏品」，艾蒂則說：「我受夠你倆的故弄玄虛。」立刻打電話找另一個情人。

《我在慕德家過夜》被許多人以為是侯麥的第一部傑作。這也是侯麥第一次用明星（尚‧路易‧唐迪尼昂，為了等他還延拍一年）。唐迪尼昂演一個天主教的工程師，他新搬至城裡，在一次望彌撒中，看上了一個女孩，下定決心要娶她。但是同時他又被人介紹了一位美麗又思想開放的離婚婦人慕德。兩人互相吸引，他在慕德家消磨了一晚上，兩人從慕德離婚的丈夫，到她車禍死亡的情人，談到天主教的信仰、戒律、教堂、基督，以及巴斯卡、盧梭等。他後來索性睡在她身旁，但是他倆沒有發生任何關係。早上他從慕德家逃出，正好碰到他的夢裡情人。

電影的趣味當然很大一部分仍是現代人的觀念辯論，這些角色照例是喋喋不休振振有詞。新浪潮運動中，恐怕除了馬盧（拍《與安德烈晚餐》（My Dinner with André）），很少有創作者對語言有如此興趣。侯麥以為語言對電影和生命思維都很重要，語言、聲音對電影而言，和影像同等重要，而對白（不論庸俗、複雜、虛偽）顯現了角色的內心思維，和演員的眼神、動作、目光不分軒輊。他說：「如果有聲電影是藝術，語言必須和角色融而為一，不只是聲音而已，但是至今它都被看成沒有視覺重要。」12

片中主角（連名字都沒有）不僅和慕德辯，也和介紹他和慕德認識的老友——一個信奉馬克思主義的哲學教授，就天主教和無神論立場爭辯不休。問題是，男主角不斷強調「選擇」的理論可能性而不是實踐的可能性。他生活在自我封閉的生活圈中，夸夸其詞為自己建立一套理論基礎和生活哲學，把自己放在世界的主宰位置。所以到片尾，當他發現自己也許在自欺欺人時，電影稍許沾染了此感傷氣息。

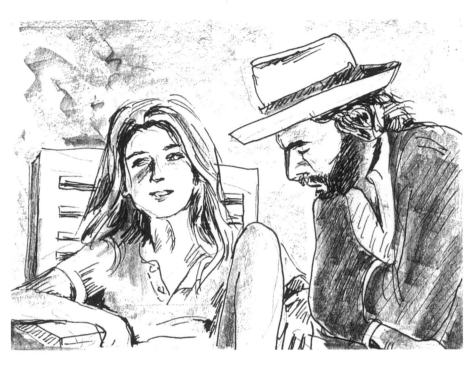

——在《克萊兒的膝蓋》（一九七〇年）中，Uncle級的長輩在度假時對少女的膝蓋產生了遐想與迷戀。

侯麥充滿分析性的對白事實上與政治、歷史較沒有關係。《我在慕德家過夜》公映於一九六九年，裡面完全看不出有任何受到一九六八年五月風暴的影響，作為前一年大震撼後代表法國入選坎城影展競賽的大片，該片不但得到所有激進立場評論家的好評，而且觀眾對他不提驚天動地的生活變化也不以為忤，這是侯麥商業成績較佳的電影。

《克萊兒的膝蓋》是此系列發行最廣的一部電影。這次侯麥仍然用明星為主角（尚-克勞·布阿利），一個外交官傑宏在與未婚妻結婚前一個月，在湖邊度暑假。他遇到小說家的老友阿蘿拉·柯女（Aurora Cornu）。這位來自羅馬尼亞的中年女作家與傑宏打賭，看他能不能挑起度假少女羅哈的慾情。羅哈倒是很快為傑宏傾倒，然而傑宏卻對羅哈同父異母的姊姊克萊兒著迷，尤其對她那雙修長纖細的膝蓋產生如戀物癖的情感。對傑宏而言，那對膝蓋象徵了他喪失的青春，變成荒謬而虛妄的幻想。這名中年男子一方面仍有那些倫理邏輯等大道理，一方面仍掩不住

內在的慾望。等到他真正摸到克萊兒的膝蓋時，並不是慾望實現的性侵犯，而是克萊兒淚眼汪汪以為男友棄她而去、傑宏作為朋友／長者的安慰！

「道德故事」系列最後一部是《下午的戀情》。男主角費德希克是成功的商人，與妻子伊蓮和孩子住在郊區，他每日搭火車通勤到巴黎上班，幻想著下午能有外遇（其中有一段他夢想在街上勾搭外遇女人，每個女人都由此系列前面影片的女演員扮演）。終於辦公室來了老友的前女友克蘿依，大膽主動又熱情。費德希克躍躍欲試，但當他脫套頭毛衣瞥到鏡中的自己，突然記起自己也是以同樣姿態扮鬼臉逗孩子，於是他又記起道德／家庭／責任，連忙穿起衣服匆匆逃走。諷刺的是，他的妻子顯然也剛從外遇對象那邊回到家。

有趣的是，侯麥的這些故事並無懸宕起伏的情節，它們其實太日常了，幾乎無法拍成電影。但侯麥硬是找出相應的電影美學，即以散文般、小說般清淡的筆觸，混以含蓄的色彩及環境氣氛（他熱愛林布蘭及塞尚的畫，因此喜歡運用相似的布光法及色彩），大部分非職業演員溜溜不絕的對白代替好萊塢式的配樂（從而他們使用的字彙以及說話表達的方式也成為創作特色），所有的台詞都經過準確的選擇，絕少即興。但在種種精確的鋪陳下，卻引出一種曖昧的結果，由是侯麥說，當你為一種故事找到一種說法，必有另一種說法存在。「我從未能真正結束我的電影，因為結尾總會震盪出不同的方向，彷彿回音一般。」[13]

天主教與布列松

「六個道德故事」系列結束後，侯麥將海因里希・馮・克賴斯德（Heinrich von Kleist）的小說《O女伯爵》搬上銀幕。這部相當忠於原著的改編電影，與侯麥後來的《貴婦與公爵》有異曲同工之妙──都是典型的

歷史古裝劇，都有宛如當時德法浪漫主義派油畫般的攝影質地，也都有一個堅守原則、忠於自己的女主角。

《O女伯爵》敘述拿破崙戰亂時代，女伯爵被俄國軍官拯救，卻在昏睡中為他姦污。事後她懷了孕，家人不容，她只好登報尋該軍官來領取腹中孩子，軍官真的出現，與她共結連理。

此片雖外表與現代法國生活的「道德生活」大相逕庭，但是卻延續了他一貫關注的道德主題——並非善惡二分簡單的人性看法，而是角色情感變化和不同選擇的「曖昧道德」。侯麥很犀利地檢視了那個時代女性在男性社會的處境，以及某些對女性荒謬的壓迫。

《O女伯爵》之後，他又拍了十二世紀傳奇寫成史詩（作者為Chrétien de Troyes）改編的聖杯故事《高盧瓦的普希瓦》，全片仍延續上部片古裝片宛如中世紀油畫的風格，影像、風格和質感全依中世紀的藝術考據而來，森林是由抽象的金屬樹林組合，而城堡則是上了漆的木頭布景。故事是一個自私幼稚的武士如何受訓練在信仰、禮儀及勇氣項目上加強。全片在片廠完成，褒貶不一，有人以為是傑作，有人以為不值一顧。這部電影完成之後，他才回到現代的生活點滴探索系列「喜劇與諺語」。

侯麥一直是布列松的信徒。雖然他的作品與布列松在表面上看起來並無顯著相似之處。侯麥多產，幾乎每隔十八個月就有一部新片問世，布列松卻惜墨如金，五十年中只拍了十三部電影。不過，兩人都離主流電影甚遠，只是布列松的作品不食人間煙火，與世俗社會相當疏離，用嚴謹的剪接，使電影變成嚴格的形式美學。而侯麥卻根植在都市紅男綠女的世俗生活（度假、上餐廳、跳舞等等），用長鏡頭和語言，觀察角色的內心活動，兩人作品都含蓄冷靜，但是都充滿了天主教的宗教倫理。

他倆都不隨便貶抑角色為欠缺道德，出現在片中的人物也許有各種缺點，但並非善惡之分。像《蒙梭的麵包店女子》，男主角雖然背叛了他約了半天的小店員，侯麥卻充分讓我們理解他複雜的心理路程。《蘇珊的生涯》中的男生無情也會利用別人，侯麥卻也不去判斷別人行為的優劣。他也許會嘲笑或顯現角色的膚淺或愚蠢，但也不詛咒他們的決定，反而更令人覺得有人性。在侯麥作品中總有各種上教堂望彌撒，以及對

ERIC ROHMER'S
THE BAKERY GIRL OF MONCEAU

《蒙梭的麵包店女子》電影海報。

基督、教士、戒律或宗教哲理的大量討論。侯麥曾說，電影是二十世紀的教堂，因爲電影和教堂都集合了藝術形式，現在天主教學者事實上卻強調「個人以團體（community）一分子的身分來接觸上帝」，團體即是經過教堂來侍奉天主，而電影作爲媒體藝術形式的確帶有教堂的特性。他和布列松都會在電影中放入奇蹟、巧合，或是一種神蹟的隱喻吧，而這些奇蹟巧合又往往成爲角色的精神救贖。而侯麥對現代人、價值、衝突，以及日常生活困境的關注，正是當代天主教關注的焦點，尤其「道德故事」系列最能代表對天主教實質的重新發掘。

《我在慕德家過夜》是侯麥最明顯天主教立場的作品。片中主角是天主教信徒，而一切有關道德及哲學上的思辯均由宗教立場而來。男主角似乎愛上美麗又聰慧的慕德，但是他卻選擇了活力較少、保守的天主教徒房斯華絲。片中不時出現的教堂、傳道、念經，都見證了宗教對現代人生活的重要性。主角一方面不斷爲自己天主教、道德的信仰辯護，另一方面卻又婉拒了慕德看來十分主動又明確的性召喚。侯麥以後的作品也仍維持宗教傳統（如《好姻緣》中的祈禱，《冬天的故事》中的教堂，《高盧瓦的普希瓦》中的信仰和對基督的虔誠情感）。

我們也別忘了，他和夏布洛合寫的希區考克研究一書中，就大量用宗教觀點討論希氏作品中的原罪、罪惡轉移及贖罪等概

念。從以下侯麥的話我們可以看出他對宗教和藝術的統合看法：「藝術、人的產品，如何能和自然、神的作品相提並論？沒有什麼比宇宙的啟示更好的，這是創世者的傑作。」[14]

「道德故事」系列大多在六〇年代拍攝。如此強調宗教，在那個反宗教、反任何政治社會建制的五月風暴前後，當然被文化精英嗤之以鼻，被批評為保守。但是這沒有阻擋侯麥的信仰。他一逕孜孜矻矻以他的中產人物為題拍片，彷彿那個狂熱叛逆的時代風潮並沒有發生過。不過許多論者認為，比起楚浮退至安全的浪漫感傷主義（《野孩子》）或夏布洛自溺的通俗劇（《不忠的妻子》），侯麥稍帶諷刺的現代人觀點具有尊嚴多了。

女性視角・文學性

如果說六〇年代的「六個道德故事」偏向男性觀點，侯麥下兩個系列則完全以女性視角為主了。八〇年代的「喜劇與諺語」和九〇年代的「四季的故事」系列都展現了在細緻事物影響主角情緒波動的觀點及陳述能力。也再次展現他文學背景導致的對話講究。兩個系列的角色都以中產階級專業人士、藝術家和學生為主，過著波瀾不驚的平凡生活。他們追求夢想，卻往往事與願違。談戀愛、同居、分居、聊天……難在他們如何會成為有趣的題材。「喜劇與諺語」中多半專注在一個憂鬱、努力尋找自己慾望投射對象的年輕女子。她們敏感、內向，卻固執堅定，末了她們往往有重大的收穫，如《綠光》中女子終於看到自然奇景，或者在心靈上有踏實的情感。《飛行員的妻子》、《我女朋友的男朋友》、《寶琳在沙灘》、《圓月映花都》都是口碑的佳作，《綠光》更被美國作者論旗手安德魯・沙瑞斯稱為「傑作之極致」。比較起來，「喜劇與諺語」基調

比較冷靜，主角沒有「道德故事」那麼自覺、那麼知識分子派頭，卻在理想與現實有衝突時歷經一個學習的過程。

什麼叫作「喜劇與諺語」？這和法語中對「道德」的不同意旨的說法是相似的。根據法國學者指出，

「諺語」指的是由「短的喜劇發展出諺語的道德應用」（a short comedy developing the moral applications of a proverb.）。侯麥自己對兩個系列有如下的說法：「我的電影是在封閉的系統中誕生的，好像『道德故事』是先定好結尾。15 『喜劇與諺語』也是封閉系統，只是結尾並非先決定。『道德故事』是先有一個主題，然後再延伸不同變奏，而『喜劇與諺語』則是邊拍邊找主題。這個系列頭四部（《飛行員的妻子》、《好姻緣》、《寶琳在沙灘》、《圓月映花都》）你可以看到主角的意圖永遠得到失敗的結果，電影結尾總是又回到原點。但我下一部作品希望結尾是開放的，沒有失敗，也沒回到原點。」16

《飛行員的妻子》拍的是一個二十五歲的年輕郵差，在發現他二十五歲的女友愛的是飛行員後，決定跟蹤飛行員，尤其想找到他和另一個女子在約會的實證。在跟蹤途中，他遇到一個年輕女學生，兩人竟然談起人生、愛情種種問題來，還頗為投契。這片中的兩大段爭議都頗有趣，前面是小郵差與女友在她公寓中的爭吵及失敗的溝通及討論；後面是小郵差和女學生的人生對話。侯麥延續上個系列「予豈好辯哉」的模式，讓我們在甜蜜帶點苦澀的敘事中見證現代人的背叛、信任及盲目等特點。

《好姻緣》則是一個年屆二十五的年輕藝術系女生，突然想結婚，而且看上一個對她完全沒興趣、不在意、在社會階層（律師）及文化等級上也難高攀的英俊男子。她卻毫不退縮地猛烈追求，終致遭受挫敗。

《寶琳在沙灘》則又如《女收藏家》一般是到海邊度過暑假的故事。寶琳是個情竇初開的十五歲少女，她和離婚的美艷表姊瑪麗安來到沙灘，遇到窮追瑪麗安不捨的老情人皮耶，和瑪麗安鍾情的新戀人人類學家昂利。在大人的戀愛逐遊戲中，寶琳自己也認識了一個少年。未幾，瑪麗安有事回巴黎，皮耶竟和賣花生的女郎偷情，被瑪麗安闖見，皮耶卻賴在寶琳的小男友身上，害寶琳大哭一頓。等到她發現真相後，並未拆穿瑪麗

安的自我欺騙（事實上皮耶已經拋棄她搭上一艘遊艇去西班牙了）。這個夏天，她和男友都經歷了成年人欺瞞、背叛、無理性的世界，他們的情感和看法也更成熟了！

《圓月映花都》拍的是一個與男友住在郊區的女子，為了爭取偶爾的自由，要求保留巴黎的公寓，使她能每星期獨自在巴黎居住、玩樂。結果她失去男友，也失去了愛情。

《綠光》的故事也很簡單，大體環繞在一名女子的孤寂假期打轉。巴黎是個講究生活調劑的都市，每到夏天，所有人都興沖沖地至各處度假，全市幾乎只剩下外地來的觀光客。這名叫黛芬的女子剛跟男友分手，但是和女友約好一塊兒去度假。出發前的一個禮拜，女友臨時爽約，黛芬忽然形單影隻地必須自己去消磨假期。侯麥極具有表達微妙心理的能力。他的鏡頭追索著黛芬一切避免孤獨的努力（鄉下探訪朋友、到度假勝地遊走、在海濱人潮中徜徉、嘗試與男子邂逅等），但是每一項努力都帶給她更多的孤獨。侯麥以近似紀錄片的做法，如日記般地在銀幕旁打下日期，整部電影即是黛芬的「孤獨夏季日記」，一本夏季的流水帳，雖然盡是重複地走路、搭車、談話、找地方，卻毫無障礙地傳達了一個女子的孤獨與絕望。

侯麥的精彩在於他完全沒有故作悲愁或煽情。黛芬在電影中經常掉眼淚，侯麥卻以詼諧與體貼來面對黛芬的脆弱：黛芬每一個解除禁錮的努力，都帶給她更多的孤獨，由是，每次在新的美麗的大自然中獨處，她就忍不住啜泣。一方面，是為自然的美感動；另一方面，更因為這美強化了她孤單的感覺，她因沒有人可以分享這美。每一次的哭泣，並不是愁雲慘霧地哀痛，侯麥以即興台詞的方式，讓黛芬的敏感活生生展露，與觀眾做莞爾會心的溝通。這種不落言詮的情致與心境，也使侯麥博得「詩的電影」、「文學電影」的美稱。黛芬要找的綠光，在科幻小說始祖朱爾·維恩（Jules Verne）筆下是只有在太陽落下地平線，很罕有的景觀，據稱此時「才看得清自己內心和別人內心」。黛芬整個暑假都很挫敗，直到最後一刻，她忽然放棄了自己一切矜持和挑剔，跟著個看來可親的男子到海邊小村度假，才目睹了這個宛似宗教的奇景。這恐怕也是侯麥心靈的自我寫照：就拍電影而言，他真是一絲不苟，極盡挑剔，像極了對愛情東挑西揀的黛芬。

侯麥本人的確是文學出身，他從事影評工作前在學校教文學課程，並寫小說，他的筆名是吉爾伯・柯迪耶（Gilbert Cordier），出了一本小說名叫《伊莉莎白》（Elizabeth, 1946）。這樣的背景，使他的電影作品有異乎新銳導演的本質。他並不忙著去反省社會、媒介、美學、人性，似乎超脫了這些評論熱衷的範疇，輕靈自如地探索現代人──那種日常瑣事下的感情、情緒狀態。不故做驚人之語，不誇張感傷自憐的知識人心靈，更沒有以社會導師的姿態指東指西。「喜劇與諺語」系列輕鬆自在，幽默又帶有遊戲的隨興成分。《飛行員的妻子》中郵差追蹤飛行員的情敵，卻在半途邂逅近年輕女子，又發現她是自己同事的女友。《我女朋友的男朋友》亂點鴛鴦譜，繞了半天，才交換了情人。《寶琳在沙灘》、《圓月映花都》都有這種自在及任意。可貴的是，在那些叨叨絮絮、瑣碎不堪的都市人討論、爭辯、閒話家常中，常有些一針見血的珠璣。

論者常指出，侯麥的作品有明確的文學氣息。他的主角／旁白敘述者的話語占很重要的敘事地位，而其使用心理分析的詢問語氣更直接襲自十八世紀法國小說的傳統。他的電影融合了法國兩大文學傳統，一是「心理分析小說」（roman d'analyse），即不斷分析角色的心態想法；另一是「寫實小說」（roman réaliste），即對時間、地點、客觀環境對角色行為的影響做詳細描述。侯麥用這兩大傳統，輕易地轉至現代，他大膽剖析中產階級捉摸不定，甚至有時不理性的行為和情感，卻用仔細、如科學般的拍攝執行來製造敘事。他用開放的方式，對待中產階級生活中的小插曲，溫和地幽默觀察這些人物，看他們人工化、工業化的無趣環境，卻又頗寬厚地容許他們如此真實又認真地展現他們的愚昧、曖昧和猶豫、自私、不負責任、自我矛盾等弱點。評論以為，當代很少有文學家和電影導演，能如此深入地了解這些有關階級度假約會開派對喝咖啡的小資產趣味生活，以往的文學只涉及（類似這種生活優渥的雅痞）貴族，發展出風格喜劇（comedy of manners），而侯麥的作品便是當代的風格喜劇。

事實上，侯麥每個劇本都是先寫成小說格式，到一九七四年後才陸續以小說出版。他謹守著文學古典主義的嚴謹制律，所有細節都事先規劃好（他的攝影師阿曼卓斯曾回憶拍《克萊兒的膝蓋》時，他可以一年前

先去外景地種玫瑰，拍時才有開花的背景；或他能夠多準確地規劃好未來場景及天氣預測，所以要雪有雪，要雨有雨，一天不差）。「那不是運氣；關鍵在於他精確的規劃，有時在電影開拍兩年前就規劃好了。」[18] 這種規劃也說明為何除了《綠光》外，侯麥作品極少有即興成分。

為了完成這種嚴格控管的文學特質，侯麥也仔細挑選工作人員。他常合作的很小的攝製組，大概是一個攝影師（先是阿曼卓斯，他過世後就換成狄安·巴哈蒂亞﹝Diane Baratier﹞）、一個收音師﹝Pascal Ribier﹞、一個製片經理﹝Françoise Etchegaray﹞，還有一位專管其他所有的事。他的剪接大部分也都由一位華裔加拿大剪接師雪蓮﹝Mary Stephen﹞擔任。侯麥在現場維持超小的工作組，他自己也鮮少在媒體上露面，所以他在巴黎街頭拍戲，從來不會引起騷動，路人頂多以為是教育影片或電視台出外景。為了維持這種「凡人」身分，侯麥也從不去影展或接受專訪，也不願別人認出他來，所以有時他甚至在現場可以自己幫忙坐在輪椅上拍推軌鏡頭呢！

侯麥也非常注重季節和地點來醞釀角色外在的環境。春夏秋冬各有不同的意涵，比方《女收藏家》、《寶琳在沙灘》都發生在盛夏的海邊，《克萊兒的膝蓋》在綠草如茵的湖邊，遠處山頭卻有一尖點白雪。《我在慕德家過夜》卻是大雪冰凍的冬夜，這些都具有角色心理及情緒的說明性。

所以所謂的侯麥文學氣質，是在他作品中細細品嘗，完全如文字般是字裡行間之外透露出的想像力和氣質品味。這些是轉換其他媒介便喪失的（我們讀侯麥的故事大綱永遠會覺得故事過於單調乏味），也與楚浮、高達在電影美學上琢磨的態度截然不同。

九○年代侯麥再推出「四季的故事」，仍是以女性為主，這次更重視兩個女人間的友情，年紀也比較近中年，是侯麥對心靈、知性及現代人彼此徵逐遊戲的探索。像《秋天的故事》的女主角黛芬根本便是《綠光》的延續，經過了七年，黛芬已結婚生子，年齡的風霜不減她做人的溫暖和熱情。她努力為寂寞的好友介紹男友，期待她的心靈有所寄託。整個系列仍然秉存一種溫厚、一種深情，不吁嘆也不扭曲，季節更成了注重

場面調度和細緻心理活動的侯麥最好的隱喻。

除了「四季的故事」外，侯麥也拍了一些題材、形式都很活潑的電影。比方《相會在巴黎》，侯麥即用三段不同的故事，把巴黎各種地方、風情、人物展現個夠。第一段是「七點的相會」，敘述一個女孩錢包被扒手扒了丟在地上，另一個女孩撿到錢包送了回來，兩人談得頗為投機，乃相伴去會晤撿皮包女孩的男友，到了約會的地點才發現兩人的男友是同一人，那個男人正腳踏兩條船呢！第二段「巴黎的板凳」拍的是已婚女子和婚外情男友在巴黎各處約會，談精神上的戀愛，等到有一天男友確實準備帶她進旅館時，卻發現她的丈夫騙她出差，其實正帶著另一個女人先一步進了旅館。第三段「母與子」拍的是一個畫家在畢卡索博物館裡與一個美麗的室內裝潢師在一起，他卻尾隨另一個女孩走了。那女孩到他的畫室參觀，兩人短暫地打情罵俏。畫家大讚巴黎的美麗，他說巴黎的美就因為巴黎沒有搶眼的顏色，全是中性的灰色和米色。但是陽光不斷變幻，使所有顏色都有微妙含蓄的變化。

這種說法其實可以用在侯麥所有的電影中。其魅力即在其自然、不張揚的風格，日常的點點滴滴，可能因為時光的過往有些小變化，而誕生了一種瞬時變化捉摸不定又具文學氣息的感覺。

也因為侯麥這種不像楚浮、高達張牙舞爪的表達敘事，常引起些極端的爭議。美國影評家寶琳‧凱爾就以不喜歡他著名。她形容他的名言是「無性關係的情色主義專家」，對他的題材選擇，以及在電影美學上嚴謹卻含蓄的控制，更是不假顏色批評（在批評《好姻緣》時她稱他「把半嚴肅牛滑稽的雞毛蒜皮當成他的專長」）。這一派的評論者嘲諷侯麥是「中產庸俗化」（middle-brow kitsch）、「自身沉溺在法國布爾喬亞語言學中」。一般而言，美國評論界（除了沙瑞斯、女性主義者Molly Haskell、《紐約時報》的文生‧坎比等人）嫌他嘮叨乏味，法國評論界則不滿他的不碰政治、不管當代種族矛盾的問題，價值觀過於保守。

支持他的人卻以為高齡八十五歲、已拍了五十年電影的侯麥，作品主題和形式卻永遠年輕（他的角色都是年輕人，他的技術也不曾落伍，如《貴婦與公爵》是用電子攝影機加上電腦科技做成的，演員彷彿走在古代畫

中），動人心弦、幽默、優雅、性感、帶點感性，它促使觀眾思考，也不吝提出對生活、愛、自己、他人的信仰，整體來看是對人性、知性以及電影藝術形式的強力信心和表達。至於《三面間諜》更探討一個好分析、滿腹經綸的俄國間諜在法國娶了一個希臘藝術家，其曖昧、錯綜的人際關係。他是自己發明一種獨特的類型（genre）。有趣的是，除了九〇年代的幾部作品例外，侯麥的電影在歐洲並不如在亞洲（如日本、香港、台灣）受歡迎。他的剪接師分析：「我想他電影中純真的情色很吸引亞洲大學生觀眾；就是無傷大雅的法國性吸引力那一套。」

眼見其他新浪潮戰將凋零或激烈改變，侯麥仍不改其評論者的口吻。他說，雷奈值得尊重，但他的作品不感動我；至於高達則令我不快，我們是再也不可能合作了。即使如此，他仍自豪地說，我們淘汰了那些精緻品質電影，我們創造了「現代電影」。至於北歐方興未已的 dogme 95宣言獨立風潮，他完全不看好。他說新浪潮不同於 dogme，新浪潮講究的是自由，如果自由變成了教條（dogma），還剩下什麼呢？

LES NUITS DE LA PLEINE LUNE

《圓月映花都》

有兩棟房子的人失去了他的頭腦，
有兩個女人的男人失去了他的靈魂。

　　　　——《圓月映花都》的片頭引法國諺語

電影開頭我們是從一個荒涼而空曠的地點一百八十度地往左移（這幾乎像高達而不像不太做大幅度鏡頭

運動的侯麥），車子經過又遠去，我們轉到畫面左邊一大排灰色的公寓，造型很現代化、藍色的門框、窗框。

這是巴黎近郊新開發的住宅區，給那些不喜歡住在嘈雜巴黎公寓中的城市人提供一個新的環境。

我們要探究的住在公寓裡的這家人也非常「現代法國」。灰色為主的房間，掛著蒙德里安現代線條及顏色的複製畫。男主人在做運動，他是個運動員，名叫海密。女主人路易絲蓬鬆著一頭鬈髮，她是在巴黎設計師事務所工作、甫從藝術系畢業沒多久的上班族。侯麥打上「十一月」的字幕。地點環境都很明確了。

路易絲在巴黎還有棟公寓。她把它重新整理，為自己造了一個小窩，她向海密要求，她要偶爾住在巴黎，而不要天天回家。她要求某種自由和獨立，就像她告訴她的好朋友──小說家歐太福，她從十五歲以後就沒有獨居過，男友一個接一個，從沒有過空檔。她也偶爾想享受一下「性」的自由，週五晚可以去派對、俱樂部、夜總會，跳舞、放縱、偶爾有個性對象。

她的盤算遭到海密和歐太福劇烈的反對。歐太福自己有家有子，仍不時覬覦和路易絲發生性關係。海密本來就不贊成路易絲參加那些巴黎舞會，他喜歡在家。路易絲帶歐太福去老友卡蜜兒的派對，海密來接她，她不願立刻回去，要也住在郊區的卡蜜兒晚一點送她。海密憤怒而去。晚上路易絲回家，兩人大吵，海密捶打牆壁，傷到自己，他也拒絕上樓睡覺。

在這種氣氛下，路易絲仍然甜言蜜語相勸，爭取到她要的自由。她說她為的是要拯救兩人的關係，而不是造成關係的威脅因素。這是真心話還是騙人的話？她住在巴黎那晚，真正嘗到了她十五歲以來就沒有過的孤寂。

路易絲的矛盾是多重的。她曾告訴歐太福：「海密太愛我了。」當別人愛我太多，我就愛得少一點。」

對於歐太福，她也無法接受，歐太福覬覦她的身體，當他知道路易絲要去跟一個年輕的薩克斯風手約會，他妒火中燒，企圖霸王硬上強暴路易絲，被她賞了一記耳光，且哭著說：她只要他當朋友。可是當她真的把薩克斯風手帶回家中，做完愛後他呼呼大睡，她卻發現她無法與他共處一室。她悄悄走出家門，與一群睡不著

覺的人混咖啡館。隔壁一個畫插畫的中年男子了解地說，我們這種人是一到月圓便無法入睡。她熬夜等著，要搭第一班火車回郊區家裡，急著告訴海密，坦誠他已愛上了卡蜜兒的朋友瑪麗安。這回路易絲哭著收拾細軟，幾乎無處可去。這是寒風颯颯的二月，距電影開始僅四個月的時間。

路易絲以為她掌控了對自己最有利的情況，卻醞釀成了生活的悲劇。電影的原名照法文譯應是「圓月的夜晚」，而這個「夜晚」是「複數」，是在巴黎和巴黎近郊兩個不同地方看到的月亮，而侯麥經營這兩個地方，使兩地之間的張力，映照著女主角內心的不同想法。郊區的家是與一個男子相愛相守的家居生活，是一夫一妻制，是正常作息的安全感和「太多的愛」。巴黎的公寓則代表獨立、自由、玩樂、性冒險和最後孤寂的不堪象徵。《圓月映花都》看似很簡單的愛情、性、生活選擇，可能發生在任何一個現代人身上的插曲，但是侯麥的電影化，使這個看似平凡的生活日記變得意義不凡。

對侯麥而言，他拍電影的樂趣在於創造一種新的電影本體論（ontology）：不是以不同的方式看事情，而是看不同的事。「他指出電影不是幻象的藝術，其真實來自我的話語（discourse）與角色話語之對比，不同於文本和姿勢的表面，那就是電影的真實。」[19] 換句話說，侯麥的電影雖有人時地這些表面的寫實，他的創作美學不是要製造一個真實的幻象，而是透過角色表現的話語（他們的現實）和侯麥自己的話語（他的真實），從其間的張力而獲得的真實。

我們可從《圓月映花都》中看見侯麥如何處理路易絲世界的崩潰。在十二月的時候，她似乎事事都在掌控之中，但是許多發生在鏡頭以外的事她都未予留意。首先，她在巴黎咖啡館看見海密卻躲在廁所等他走遠。後來歐太福告訴她看到一個戴帽子看來面熟的女性，她以為是卡蜜兒，所以後來卡蜜兒來訪她家時，她表現冷淡。她的焦慮在於明明有一些證據顯示海密可能會有外遇，可是另一方面她又不相信那會真正發生。

海密真正的情人瑪麗安事實上在影片中多次出現，路易絲都未曾留意。在卡蜜兒的派對中，她夾在一群賓客

中跳舞。她曾被短暫地介紹給一肚子氣的海密，卻似乎被大家忽略。卡蜜兒送路易絲回家時，她靜靜地坐在後座，路易絲連正眼也沒看她。她對周遭的理解是片面的、主觀的，而她的世界與侯麥給的電影世界間的差距，便是她悲劇的來源。路易絲也是侯麥電影中少見自己戳破了自我欺瞞假象的悲涼人物。《圓月映花都》表面看起來輕鬆甚至帶有喜趣的成分，內裡卻呈現了一個慘澹灰暗的人際關係世界。

這裡也要稍微闡述一下侯麥對地理環境的敏感，《圓月映花都》對照了巴黎和近郊生活，《雙姝奇遇》也是都市 vs. 鄉村，其他許多作品更因度假的關係，把主角由他們居住的環境拉到其他地方。如果對當代法國環境熟悉，可能對這些地方有不同的文化閱讀，如《……看巴黎》、《蒙梭的麵包店女子》、《相會在巴黎》、《飛行員的妻子》對巴黎各個區域有如何的代表性，而侯麥對巴黎郊區那種人工化、抽象的乏味及都市規劃後滑稽的生存方式（超級市場、矯情的小咖啡館、美麗虛假的公園，及幸福的烏托邦假象），都在《圓月映花都》和《我女朋友的男朋友》中有透視的揶揄。

1　Tracz, Tamara, "Eric Rohmer", *Senses of Cinema*, Dec 2002, p.12

2　Hillier, J. ed., *Cahiers du Cinéma*, Massachusetts: Harvard University Press, 1986, p.93.

3　同註2，p.30.

4　同註3。

5　Thomson, David, *A Biographical Dictionary of Film*, Knopf, 1994, p.647.

6　Parkinson, David, *History of Film*, Thames and Hudson, 1995, p.190.

7　同註5，p.648.

8　Monaco, James, *The New Waves*, New York, Oxford University Press, 1976, pp.292-293.

9　同註8，p.293.

10　同註5，p.648.

11　同註8，p.299.

12　Rohmer, Eric, " For a Talking Cinema ", *Les Temps Modems*, Sept. 1948, trans, by Carol Volk.

13　同註12，p.304.

14　Bedouvelle, G., " *Eric Rohmer: The Cinema's Spiritual Destiny* ", Communio, June 1979, pp.271-282.

15　Reynaud, Berenice, " Representing the Sexual Impasse" *French Film Texts and Contexts*, ed. Susan HayWard and Ginette Vincendeau, NY: Routledge, 1990, p.280.

16　同註15，p.291.

17　著名科幻小說家，曾寫過《海底兩萬里》及《環遊世界八十天》等。

18　Almendros, Nester, *A Man With a Camera*, trans Rachel Philips Belash, Noonday Press, 1986.

19　Narboni, A. ed, *La Coûte de la Beauté*, Paris: Editions de l'Etoile, 1984, p.90.

賈克・希維特〔1928-2016〕
JACQUES RIVETTE

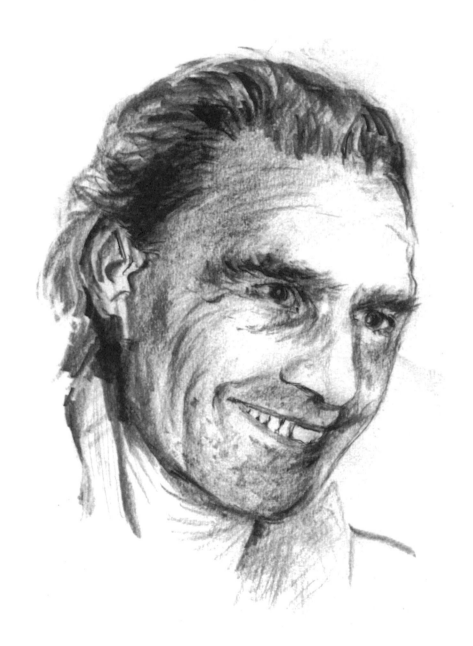

賈克·希維特作品年表

1977	1976	1974	1971-73	1968	1966	1965	1960	1956	1952	1950

《四個銅板》（Aux quatre coins, 短片）

《四人舞》（Le quadrille, 短片）

《嬉遊》（Le divertissement, 短片）

《牧羊人的復仇》（Le coup du berger, 又譯《棋差一著》, 短片）

《巴黎屬於我們》（Paris nous appartient）

《修女》（Suzanne simonin, la religieuse de denis diderot）

《尚·雷諾瓦》（Jean Renoir, le patron, 電視紀錄片）

《痴戀》（L'amour fou）

《Out 1: noli me tangere; Out 1: Spectre》

註：原十三小時，後剪成濃縮版四小時二十分問世…Noli me tangere是新約中言耶穌復活後自山洞走出，見到馬格蓮達娜所說的話：「別碰我！」Spectre則有幽靈及鬼之意，表示是第一版之「鬼」之意…Out 1則與拍攝多的鏡頭out take有關。

《有關侵略的論文》（Essai sur l'agression, 短片）

《出生和普羅米修斯山》（Naissance et mont de Prométhée）

《塞琳和茱麗渡船記》（Céline et Julie vont en bateau）

《黃昏》（Duelle, 又譯《決鬥》, 又稱La vengeresse〔《女復仇者》〕）

《西北》（Noroît）

2009	2007	2003	2001	1998	1996	1995	1994	1993	1991	1988	1985	1984	1981	1978

《旋轉木馬》（Merry-Go-Round）

《北面的橋》（Le pont du nord, 電視片）

《巴黎消逝》（Paris s'en va, 短片）

《大地的愛》（L'amour par terre, 又譯《真幻之愛》）

《咆哮山莊》（Hurlevent）

《四人幫》（La bande des quatre）

《多嘴的女人》（La belle noiseuse, 又譯《美麗壞女人》）

《嬉遊曲》（Divertimento）

《少女貞德》（Jeanne la pucelle）

《禁錮》（Les prisons,「聖女貞德」系列上）

《戰鬥》（La bataille,「聖女貞德」系列下）

《上層的、下層的與脆弱的》（Haut bas fragile, 又譯《小心輕放》）

《盧米埃和朋友》（Lumière et Co., 世界四十位導演為紀念盧米埃，各用老攝影機拍一段故事，這些導演包括希維特、大衛·林區、張藝謀等）

《保守祕密》（Secret défense）

《六人行不行》（Va savoir）

《瑪麗和朱里安的故事》（Histoire de Marie et Julien）

《別碰斧頭》（Ne touchez pas la hache, 又譯《貴婦與公爵》）

《小山旁的馬戲團》（36 vues du Pic Saint-Loup, 又譯《環聖狼峰的三十六瞥》、《環繞小山》〔Around a Small Mountain〕）

挑戰長度與內容

規避傳統，絕不妥協

所有《筆記》的人當中，他是最堅決要成為導演的。——楚浮[1]

希維特這樣的人，電影懂得比我多，卻拍得很少。大家不談他，或很少談他……如果他拍了十部電影，他會遠遠走在我前頭。——高達[2]

希維特來自一個全是學藥學的家庭。他去投考黎電影學院（IDHEC）沒有被錄取。這段時期他開始為《電影公報》寫稿，而且拍了三部短片（《四個銅板》二十分鐘，《四人舞》、《嬉遊》各四十分鐘），不過這些被希維特稱為「學徒」、「個人」之作從來沒發行過。他一九五二年開始為《電影筆記》寫稿，透過他敏銳的分析，他幾乎單槍匹馬地喚起一般人對奧圖·柏明傑、霍華·霍克斯，以及安東尼·曼的研究興趣。他也是《電影筆記》同仁中，最早開始訪問文學界人物如羅蘭·巴特和李維·史陀的人。

希維特曾任《電影筆記》一九六三至一九六五年的主編，他也是新浪潮當年一同打天下的五虎將之一。

最早是影壇老將貝克及貝克的恩師雷諾瓦的助導，在《電影筆記》寫影評和在電影圖書館看電影期間，和高達、楚浮、夏布洛、侯麥結成莫逆（他可能是楚浮最好的朋友，楚浮的文集《我生命中的電影》〔The Films in My Life〕即題獻給他）。事實上，他的電影《四人舞》，高達是主角兼製片，劇本與夏布洛合寫，也在夏布洛公寓中拍成，故事圍繞著一件貂皮大衣，在不忠的情人間轉來轉去。他也曾當過楚浮和侯麥十六釐米電

影的攝影師（《一次探訪》和《貝荷妮絲》）。但是當大家風起雲湧地拍戲時，希維特卻一直惜墨如金似的少有作品問世。他的運氣也不是太好，第一部長片《巴黎屬於我們》一九五七年開拍，一九六〇年完成（楚浮的馬車公司和夏布洛的AYM公司都跳下來幫他製片），但到一九六二年才在巴黎公映，票房也不太好（即使楚浮在《四百擊》中幫他，在劇情中安排安端和父母一道去看此片——彼時尚未完成）。這部片探討一組人住在巴黎的生活，充滿喋喋不休的討論，故事是一個女子追索一椿神祕命案，許多人認為死者是被世界性法西斯的陰謀殺害。末了我們才知道這些法西斯組織恐懼都是一個有妄想症病人的幻覺而已，是年輕人急於理清世上為何會有原子彈和法西斯主義。荒涼的公寓，灰暗的巴黎，希維特因此被譏為「自溺」[3]。之後《修女》（又名《蘿姍娜·西莫妮修女》）由狄德羅小說改編，因為描述十八世紀修女和其信仰問題，被當局禁演（此片最早在一九六二年就被法國劇本審查委員會駁回，共重寫了三次，到一九六五年才獲准開拍。中間高達還出錢先讓希維特把它做成舞台劇推出。一九六六年此片完成，電檢通過，但新聞局長伊逢·布吉士〔Yvon Bourges〕親自推翻委員會決定，禁止此片公映及出口。直到一九六七年新聞局長換人，這個電檢引起的爭議才算結束，電影得以上演）。在拍電影之前，希維特已經演練過同樣的舞台劇，拍起來可以說是駕輕就熟。

《修女》對天主教而言簡直是部不可原諒的離經叛道作品。西莫妮修女是被饑餓和鞭打強迫送到修道院中受到精神和身體的折磨，西莫妮終於逃跑，但發現她只能當妓女求生，乃在挫敗之下跳窗自殺。

這部電影也可能是希維特最傳統、最接近好萊塢敘事的作品。在中世紀般的宗教壓力下，希維特描繪了受壓抑婦女爭取自由的困難，其不靠男人及愛情、不冀求安定婚姻為解決壓抑之方式大受女性主義支持者的讚賞。全片波瀾不驚，節奏緩慢，充滿壓抑、封閉、疏離的氣氛。然而這個十八世紀的揭露宗教僞善、殘酷，與墮落的電影卻因其先前的爭議性及檢查風波，導致票房不俗。

希維特的下一部劇情電影《痴戀》拍的是他最喜歡的題材——一群演員排練戲劇。片子長達四小時又二十分鐘，內容分好幾條線進行。一是導演的工作以及他和妻子的關係破裂過程（據說這一段是影射高達和卡琳娜分手前的大吵，兩人把公寓裡一切東西都砸毀破壞的事件）。除了片尾的家庭吵架暴力外，整部作品採取的是非戲劇性的敘事，但不時泛現著希維特一貫神奇魔幻的特色。

即使作品這麼少，但是希維特「捕捉生命之無盡期」的主題和反映現代社會焦慮和神經質處理，仍被楚浮推崇為「現代化作品中最重要者」。也許因為他強調用蒙太奇來組織電影本質的抽象思維，也使許多人將之歸類為左岸派。

他對傳統拍攝模式嗤之以鼻，很少有劇本，靠現場（演員和技術人員）的即興。也因為經費不足，經常拍拍停停，攝製素材也經常混雜（三十五釐米與十六釐米）。他的作品很少短於兩個半小時，永遠綿綿無期，似完未完。

眞實 vs. 戲劇
戲劇排練與角色扮演

希維特電影不成功，但他從未向商業主流轉向。眼見楚浮改弦去拍「品質傳統」的大規模古裝劇，又大量改編小說（不怕被別人訕笑這些都是他往年攻擊的對象），希維特比起來是安於平淡、安於貧困得多了。他每次拍片都有籌錢的困難，不過他仍然是強硬如昔，絕不向任何規範低頭。比方說，《痴戀》混合了

三十五及十六釐米片段，長達四個小時，似乎從沒考量到發行的難度。又好像他為電視台拍的《Out One》更是電影史上少見的驚人之舉。這部改編自巴爾札克三部曲的書序〈Histoire des treize〉（十三的故事），原本是為電視台拍攝的每段一小時半的八集影集，內容是有關十三個法國祕密社團的成員為鞏固權力而結合的故事。包括尚-皮耶・雷歐、茱麗葉・貝托、伯納黛・拉芳（Bernadette Lafont）、賈克・東尼歐・瓦克侯斯等三十多個演員都參與自由即興扮演角色。這部電影原始材料有三十小時，初次問世時是十三個小時，全世界只放過兩次，被茱麗葉・貝托稱為「對演員病態做的病理分析」。後來剪了個濃縮版，也有四個小時（兩個版本在精神及節奏上截然不同），其中演員即興、自由發揮的程度，使其電影對某些人而言迷人而精彩，對另一些人則成為乏味、令人錯愕的處理。在這一點上，他與高達一樣對主流毫不妥協。新剪成兩百五十五分鐘的《Out 1: Spectre》共分成三個不同的標題：「假設——故事的地點」、「巴黎和double：時間」、「一九七〇年四月或五月——故事的意義」。希維特自己說明，如此明確地指出一九七〇年是因為有太多對白及比喻直指那個年代。顯然十三個主角在「一九六八年五月前會見討論過一段日子，然後世界整個變了，他們也解散了。」[4] 這部電影的重點顯然與巴黎有關，希維特指出，他選用巴爾札克書序〈十三的故事〉，目的就是要點出「這種烏托邦團體想要主導社會的虛榮」，作為對自己先前影片《巴黎屬於我們》的批判[5]。

經過不成功的別的拍片計畫，希維特決定拍一部輕鬆好玩又便宜的電影。他沿用《Out 1: Spectre》用演員即興創作的新方式，拍出《塞琳和茱麗渡船記》。幾個演員似乎都在編排故事方面發揮即興，也因此像茱麗葉・貝托、多明妮克・賴波希兒（Dominique Labourier）、布兒・歐吉兒（Bulle Ogier）、瑪麗・法蘭西・碧西兒（Marie-France Pisier）都被列為編劇之一。希維特即使在合約裡簽約同意完成片會在「正常長度」內，他仍舊毀了約。

《塞琳和茱麗渡船記》長達三小時（一百九十二分鐘），是希維特最被稱頌的後現代電影。片中女主角二人在電影中隨敘事構築關係，但隨即又被推翻其敘事，另起關係架構，除了挑戰觀眾觀影時的認同外，也

直指電影製造敘事的生產過程，成為有趣的腦力遊戲。電影開始時，茱麗在巴黎公園的座椅上讀著有關魔法的書，她似乎由書中的法術召來了塞琳。塞琳經過茱麗，一路不斷地掉東西（眼鏡、圍巾），茱麗跟著她撿，也隨她到了旅館，她戴起塞琳的眼鏡及圍巾，好像改變了身分的認同，進入一個虛幻的世界。末了整個故事又翻轉改寫一遍。這一回，在公園椅上閱讀的是塞琳，茱麗反而經過她沿路掉東西。

電影中的副題為「巴黎女幽靈」（Phantom Ladies Over Paris），電影中還有神祕的戲中戲，其所本來自亨利・詹姆斯的劇本《另一棟房子》（The Other House）及小說《某件舊衣服的羅曼史》（A Romance of Certain Old Clothes）。故事編排雖然由演員即興參與而寫成，但全片拍攝卻絲毫不即興，完全根據事前的仔細規劃拍成。整個故事到底是真是幻？哪一部分是主角的真實？哪一部分是她的想像？電影的主角和觀點又是什麼呢？

希維特如此個人化又強調思想性的電影，使他找錢拍片十分困難。不過，好萊塢多年後曾受他影響，由大學教授導演蘇珊・西德曼（Susan Sidelman）拍出了《神祕的約會》（Desperately Seeking Susan），裡面在理想／偶像／夢幻的追求上，與《塞琳和茱麗渡船記》如出一轍。

希維特也相當重視女性意識和女性觀點。在《塞》片中，兩位女演員茱麗葉・貝托和多明妮克・賴波希兒都參與劇本的創作，提供自己女性、主觀的思維。他的另兩部電影《大地的愛》、《北面的橋》同樣也以兩個女人為主要角色，也讓這些女演員參與劇本的構想。

一九九一年，希維特根據巴爾札克的小說改編《多嘴的女人》，描述畫家與模特兒之間的關係，一樣地也內省於畫／藝術的生產過程，並將畫與電影做了比喻。這部電影使希維特晚年聲名大噪。

由於當過雷諾瓦的助手，希維特不但熱愛雷諾瓦（他曾幫電視台的「我們時代的電影人」系列拍攝尚・雷諾瓦紀錄片），也與雷諾瓦一樣著迷於劇場。戲劇（與其與人生的對比）不斷出現在他電影中，成為某種母題，《巴黎屬於我們》環繞在一群排練《巴里克利斯》（Pericles）古典戲的業餘演員身邊發展。《痴戀》中

一組拍十六釐米紀錄片的人正在記錄一個導演將劇作家哈辛的《安卓馬克》搬上舞台，此外他也排演艾希勒斯（Aeschglus）的《七個抵禦台比》（Seven Against Thebes）及《普羅米修斯》（Prometheus）兩齣戲。希維特在二〇〇一年坎城影展中的《六人行不行》更將戲劇和人生的關係推到極致，劇場的導演追求老情人，劇場女演員重新追求老情人，牽扯出一干人纏綿交錯的關係，裡面有甜蜜的憶舊，有劇場和人生的對比，整部電影宛如一部新的《遊戲規則》，也是希維特向尚‧雷諾瓦做的最高致敬。

多少年來，希維特一直被嚴肅的評論供奉著。他的《北面的橋》、《四人幫》、《少女貞德》每每被選入《電影筆記》的年度十大電影，但是他形式的極端和不妥協，使他的電影很少得到放映的機會。比方驚人十三小時的《Out 1: Noli me tangere》一九七一年在法國放過一回後，再也沒人看過。直到一九八九年鹿特丹影展才在專題展中破例放映（採三天分段放映），據說也只有包括羅森堡在內的三個觀眾看完，連《電影筆記》都懶得為此片寫個別評論。不過此片之後倒是得以在法國、德國及其他幾個歐洲國家的電視上，以八集的方式播出，這時已經是事隔二十年了！

由於作品不普及，有關希維特的討論也遠不及楚浮、高達等其他筆記派導演，研究也往往語焉不詳，連資訊也是聊備一格。即使希維特不以作品數量取勝，評論界也不特別以他為重點，他卻是法國新浪潮中最耀眼的專家之一，他等待二十一世紀或以後，更前衛或美學認知更世故純熟的一代來拆解他的創作。

PARIS NOUS APPARTIENT

《巴黎屬於我們》

每部希維特的電影都有它的愛森斯坦／朗／希區考克面——即想要設計、操縱及控制的一面：每部片也都有它的雷諾瓦／霍克斯／羅塞里尼面——即想要放手、開放屈服給不一樣的遊戲和力量。——強納森·羅森堡 6

在真實生活中我們會碰到與希維特電影中相似的神祕、曖昧現象；如果想找出一個系統能解決所有事就犯了錯誤，但是完全不看其結構也是錯誤。——William Johnson 7

《巴黎屬於我們》是希維特費時兩年多拍完的電影（一九五七至一九六○年）。這部電影雖不似同時完成的《四百擊》、《斷了氣》那麼受歡迎，但是它已建立了希維特電影中的固有特色：

1. 其情節多半穿插有某些劇場及排練狀況。
2. 廣泛運用即興的技巧。
3. 鏡頭間流露出神祕、曖昧的環境氣氛。

這些特色在《痴戀》、《塞琳和茱麗渡船記》，甚至近作《六人行不行》都一貫不變，顯現希維特的作者色彩。可怪的是，在一九六三年時，希維特已開始批評作者論的神話，在訪問中他說：「顯然，我們——筆記派的人，以楚浮為發言代表——得對這個神話負責。不過我們這麼說的年代，正是提倡爭議性、嚇人的『人人都可拍片』言論以對抗當時正在扼殺電影的保守僵硬體系……但自一九五九年新浪潮爆發之後，這些說法

《巴黎屬於我們》電影海報。

都變得太表面化。」

希維特儘管後來並不支持作者論，而且他創作中對時
間（尤其長鏡頭和緩慢的單鏡頭）的概念，以及對時間順
序邏輯的不按傳統，都使他在精神上更接近左岸派的導演
（如雷奈、莒哈絲等）。而他奇異地將劇場以及劇場嚴格
的規範，與即興自由的表演及劇情搭配並列，倒是不很容
易的工作。

《巴黎屬於我們》也有他一貫的特色，電影中的女
主角是年輕內向的學生安妮·古皮爾（Anne Goupil），
她介入了一群業餘演員組成的劇團，正在排演莎士比亞的
《巴里克利斯》，劇團的作曲家西班牙裔的簧（Juan）神
祕死去，大家都在追索他生前留下的一卷配樂錄音帶，而
安妮越介入此事，就愈發認知有一樁龐大的政治陰謀在後
面，威脅著要毀滅世界。

電影中的每個人都人心惶惶，社會籠罩著一股陰謀、
未知的惶悚氣息，大家對政治陰謀既害怕又疏離。安妮卻
終於發現，所謂的政治複雜面，全是一個美國小說家菲力
浦·考夫曼爲解釋自己寫作失敗而找到的藉口。但是安妮
在偵查過程中所接觸如迷宮、封閉式的詭異圈子，包括政
治難民（避美國麥卡錫恐共事件遷來的）、藝術家和知識

分子，對那種世界陰謀都深信不疑。這部電影後來成為一種抽象的驚悚片。

但真實與幻象也極端曖昧。從考夫曼的陰謀論取消後，仍有兩起殺人及自殺死亡事件。一是戲劇的製作人藍茲（Lenz）自殺，另一是安妮弟弟皮耶被謀殺。不過劇團仍在藍茲助手指導下完成該戲的排練。羅森堡在研究希維特的專著中指出，《巴黎屬於我們》其實是一種「推翻命題」（anti-thesis）的電影，它一方面確切地指出事件的時間和地點，賦予其一種歷史悲劇感（巴贊的寫實理論），但另一方面卻引用佛利茲・朗封閉的形式空間，讓各種劇情發展的扭曲、驚奇來否定真實性（他甚至在片中引用朗《大都會》的情節）。這兩種方式使電影出現對立的張力，使信仰 vs. 懷疑、自由 vs. 命定、心理恐慌 vs. 外在混亂、巴黎屬於我們 vs. 巴黎不屬於任何人，成為電影最終的主題。

出身自筆記派，但希維特內裡的反巴贊論的精神與高達不謀而合。事實上，希維特早在支持霍克斯的影評文章中揭示了這個傾向，而事後更與巴贊在對羅塞里尼的分析上持相反的立場。他也一再忤逆巴贊對真實的辯護，而大力吹捧希區考克、柏明傑、雷，以及他最欣賞的朗。將開放的自由真實與封閉戲劇性的設定意義並列，我們從《巴黎屬於我們》到《痴戀》到《塞琳和茱麗渡船記》都可見到。也因如此，希維特後來在評論文章中批評侯孝賢的寫實電影為「煩悶及過譽」也就不令人意外。他也嚴厲批評哈內克（Michael Haneke）、夏布洛，甚至《鐵達尼號》，說卡梅隆「並不邪惡，不是斯皮爾伯格那種混蛋，他只是想做迪・米爾（美國大片時代的大導演、大製片，以表現千軍萬馬場面著稱），可惜走不出那紙袋，而且女演員糟透了，簡直不能看」。

也因為希維特這種極度具爭議性的美學態度，使他的作品予人結構鬆散不統一，甚或覺得其中有若干漏洞的印象，他的影片也因此從未得到楚浮和高達甚至夏布洛那樣的普及度。但是希維特也許在表面美學的技巧平實不聳動，但是他內裡那種表演即興的實驗，對比人生與藝術的灰色曖昧，卻具有新浪潮的冒險精神。

這是到他晚年《六人行不行》都仍有的年輕、有活力、有勇氣的驚人表現。

CÉLINE ET JULIE VONT EN BATEAU

《塞琳和茱麗渡船記》

電影敘事上的自由和形式上的創新，使之充滿了潛力。但是它也超越了形式主義的實驗……我和強納森‧羅森堡都一再說，希維特的電影在形式上激烈地干擾攪和主流電影……但羅森堡卻忽略其在社會／政治上的意義。──Robin Wood[9]

這是一個神祕而有趣的故事，但細心的觀眾應該看出，這是一部有關「如何拍電影」和「如何看電影」的電影。塞琳和茱麗（同時觀眾也一直跟著她們）企圖解開「屋子裡故事的謎」，她兩人同時是小說讀者、戲劇觀賞者和電影觀眾。而最重要的，透過對戲劇本身的介入和改變，她們最終也成為戲劇的創造者。到了電影的後半段，「屋子」的故事在觀眾與塞琳、茱麗兩人面前徐徐展開時，我們不時在她兩人身上看到各種電影觀眾的反應。重複的情節出現時，茱麗會說，「總是這一套，煩死了！」有一陣子，兩人竟然停下來討論，這麼長的演出是不是該有中場休息。這種設計對觀眾來說，意味的不僅僅是「疏離」（indentification）和「疏離」（alienation）原本是相互衝突的。本片作者的偉大處就在於不著痕跡地將兩者融合起來，而未損及任一者所應擔負的功用。──陳國富[10]

《塞琳和茱麗渡船記》是希維特最常被看到和討論的電影，也是著名研究希維特的學者強納森‧羅森堡公開揭示，它是比希維特其他作品更加「有關電影的電影──什麼是看電影，什麼是創作電影」[11]。這部在

創作概念及形式上顯然超前時代甚多的作品，秉持了「電影新浪潮」不服陳規及反對主流電影保守作風的精神，用簡單的敘事來拷問、更新、改造電影觀看和創作的方式，但是誠如學者Robin Wood所言，它也絕不只是一部有關電影形式美學的形式主義電影，它也是積極對社會及意識形態質疑以及持批判態度的作品。

我們先看看它表面的故事：

茱麗是個喜歡研究巫術而滿腦子充滿幻想的女圖書管理員。片子一開始，她手中拿著一本介紹魔法的書在公園裡碰上怪裡怪氣的塞琳。塞琳是小酒店裡的魔術師，她含含糊糊地告訴茱麗她在一個「神祕屋」裡的奇特經驗。此後每天，塞琳和茱麗輪流造訪那棟屋子。而每次都在一段時間後，失魂落魄地被人由屋子裡趕出來，肩後留下一塊血手印，嘴巴裡含一塊糖。對屋子裡的事雖然毫無記憶，但她們只要重新吃下那塊糖，斷斷續續的情節便能倒敘式地回到腦海中。經過了幾次類似的過程，我們發現屋子裡原來住著五個人物：鰥夫奧利維、兩位勾心鬥角爭風吃醋的女人卡蜜和蘇菲、奧利維的女兒瑪德琳、護士安琪（由塞琳和茱麗輪流扮演）。為了成為奧利維的繼任妻子，卡蜜和蘇

《塞琳和茱麗渡船記》（一九七四年）中兩個女主角互換身分而推毀了婚姻和工作，其實是代表了解放及釋放真正內心的期望，整體而論，他更將敘事帶入抽象的思維。

菲處心積慮要除掉拖油瓶瑪德琳。塞琳和茱麗發現這個陰謀後，決意「進入」屋子救出瑪德琳……這部電影不但挑戰任何角色的認定（塞琳和茱麗不斷互換身分，互換衣服、記憶，也不斷重複對方的行為），至於那棟神祕的房子，及其所代表的敘事構成／戲劇幻想，是不斷經過塞琳和茱麗主動重敘、修改、記憶而成。電影中那塊神祕糖具有重要的敘事轉換功能，它使兩位女主角能含著它而進入虛構的世界。

房子和虛構的世界是根據亨利・詹姆斯的《另一棟房子》和《某件舊衣服的羅曼史》而來。它是個死板的恐怖故事，說兩個女人蘇菲和卡蜜急著謀殺小女孩瑪德琳，因為她不死，她們就無法嫁給瑪德琳的爸爸奧利維（他立誓只要女兒在就終身不娶），而塞琳和茱麗就輪流扮演保護瑪德琳的護士安琪這個角色。如此，她們每含一次糖，就演練一次這個故事，直到這個虛構與現實交織混合分不清：電影最後，兩人混入屋內，奧利維、蘇菲和卡蜜均已變成如恐怖片中的殭屍面目慘綠，她倆救出瑪德琳，一覺醒來，卻發現瑪德琳已自虛構世界中來到她們的真實世界。三人相偕去划船，卻看到奧利維等三人在另一艘船上，面無表情地與她們交錯而過。

英語世界中討論希維特的論文並不多。除了因為希維特的作品難以看到外，他的複雜原創性也使分析討論進入創作本體論等形而上學層次而使人卻步。對他的作品研究最深的兩人羅森堡和Wood對《塞琳和茱麗渡船記》就有不同的見解，其中Wood提出「系統對立」的理論，對此片相對的對立符號系統做了深闊的解說。

他將此片的對立層次分為以下幾點：

1

真實與虛構的對立

茱麗和塞琳的真實世界相對於死板類型故事化的房子內虛構故事的世界。虛構世界依古典寫實電影的敘事進行，沒有脫離邏輯或魔幻之處，它呈現得片片斷斷，不斷破壞真實世界的真實幻覺（illusion），事實上，由於它本於詹姆斯的小說，講究形式和文學性，塞琳和茱麗卻經常參與這部分虛構現實的構築。

2 現在與過去

房子內的諸個人物宛如善拍活死人電影喬治・羅邁洛（Georges Romero）作品中的活殭屍，他們的價值、生活完全被過去控制，他們是抽象意識形態的遺產。塞琳和茉麗是現在，她們尋求解放（救瑪德琳）之路。

3 自然與戲劇安排

塞琳和茉麗自由、隨興、自然的行為對比於形式化、戲劇化的房子內的世界（對白、動作都有如舞台劇）。現實的即興及隨心所欲和屋內禁錮、先驗、重覆及設定好的行為和態度，他們似鬼般每天重複同一種對白。

4 自由與束縛

塞琳和茉麗能自由進出公寓，反而房內的人物從未踏出屋子一步，也互相憎恨，Wood提出，在抽象層次上，屋內的束縛亦可視為主導的意識形態（慣用語「the house we live in」）。

5 獨身與婚姻

塞琳和茉麗都拒絕婚姻（以及婚姻所代表女人依附在其與男性的關係而定義）。塞琳曾代替茉麗去會見她的青梅竹馬情人（他認為女人當如傳統之二分法成為母親—妻子與妓女），卻嘲弄了他一頓。相反地，屋內的虛構故事卻全是以婚姻及釣金龜為中心。

6 女性中心與男性中心

塞琳和茉麗可以控制自己的生活，不受男性性控制與壓抑，茉麗也曾替換塞琳去夜總會對抗她的經理和顧客視女性為性慾對象的觀念。房子內雖然大部分行為均由女性執行，但其目標及意義卻是被動的父權中心所指揮。卡蜜和蘇菲為了捕捉奧利維的視線而努力打扮，她們將自己變成被操縱的對象。

7 心靈感應溝通與多疑不信任

茱麗和塞琳的互換位置而摧毀了婚姻和工作，其實是代表了解放及釋放眞正的內心期望。她倆這種默契和溝通，恐怕應視爲兩位一體或一體之兩面。反之，屋內的鬥爭、欺騙、操縱使眞正的溝通完全此路不通。Wood以爲這可視爲詹姆斯原著中對父權資本主義下異性關係的批判。

8 童眞與世故

房內的世故思想建構在父權意識上（男性擁有女性，成爲父親，女性世故地歸順父權結構），也建構在對女性的壓抑上。另一方面，茱麗和塞琳不需經過男性定義自己（要去救另一個小孩），有如小孩般純眞，熱愛遊戲和嬉鬧 13 。

Wood這種對影片社會／政治層面的閱讀，使此片成爲女性主義強烈向父權男性中心社會抗議的電影，與羅森堡的看法是南轅北轍。羅森堡認爲《塞琳》一片與筆記派其他導演一樣，喜歡在形式上做各種電影經驗的致敬：「回到霍克斯的《妙藥春情》（Monkey Business）的童年、塔許林（Frank Tashlin）《畫家與模特兒》（Artists and Models）的製造夢境，秉持這些的精神以及對其他如溝口健二、羅塞里尼、尼古拉斯·雷、考克多等導演的熱愛。」 14 此片引自其他作品文本的尚有：《愛麗絲夢遊記》小說、皮藍德婁的戲劇、希區考克，以及佛易雅德式的分段標題「但……第二天早晨……」。而片中眞實及虛構世界的對比及替換性，更沾染了莊周夢蝶或是蝶夢莊周這種後現代式的本質。將敘事比爲夢境，將創作比爲築夢，更自省地體悟到電影的本質。希維特「有關電影的電影」和楚浮的《日光夜景》及高達的《輕蔑》不同，它更是一種電影形而上的思維，是蒙太奇效果上類似希區考克或雷奈的實驗。《塞琳和茱麗渡船記》拍的是人的夢，也是希維特所說電影對人的影響：「電影是有些模糊的東西，是我們坐在黑暗中，像作夢一般閃過同樣的東西。」 15

VA SAVOIR
《六人行不行》

論者認為，該片對後世創作影響甚遠，諸如蘇珊‧賽德曼（Susan Seidelman）的《神祕約會》（Desperately Seeking Susan）、大衛‧林奇的《穆荷蘭大道》（Mulholland Drive）均是。評論家大衛‧湯姆森更直稱本片是「繼《大國民》之後最具創意的電影」。

希維特在用電影實驗繪畫（一九九一年《多嘴的女人》）和歷史（一九九四年《少女貞德》）後終於又因為《六人行不行》回到劇場及古典的新浪潮語彙。有如他六○年代電影一樣，我們深深被那些拍電影的優雅和聰明吸引，有智慧的對白、美麗的巴黎內景，情侶散步在綠蔭的大道或塞納河邊……這簡直是一種似曾相識的 déjà vu。加上今年的高達、侯麥、夏布洛新片，二○○一到二○○二年真是新浪潮晚開花的偉大日子！——Ginette Vincendeau[16]

七十三歲了，希維特在進入二十一世紀的出手仍一點不嫌老態。《六人行不行》以一種怡然幽默又不拘俗套的方式描繪六個人的愛情、生活和藝術人生觀，卻又自然地投射到更大的男性 vs. 女性、人生 vs. 藝術、真實 vs. 人工等若干主題，將一個浪漫喜劇，毫不費力地與海德格、皮藍德婁、風水、芭蕾，乃至圖書館學混在一起。「新浪潮仍然健在！」許多從六○年代便執迷於電影精緻文化的知識分子乃大感振奮。

《六人行不行》的內容就有許多藝術及戲劇的自省。六個主要人物的愛慾藝術人生，恰巧應合了皮

希維特老當益壯，年屆高齡仍拍出雋永如尚·雷諾瓦般將戲劇人生串在一起的《六人行不行》（二〇〇一年）。此圖為片中女主角為了躲避追求，由屋頂的天窗逃走。

藍德婁著名舞台劇《六個尋找作者的角色》（Six Characters in Search for the Author）的旨意（片中男主角尤哥即是將皮藍德婁的舞台劇《你要我》〔As You Desire Me〕從義大利至巴黎搬演的導演，由於他帶著闊別巴黎三年的女主角／愛人卡蜜爾回巴黎，才引起一連串事件）。我們也別忘了，一九五七當年，希維特也是《電影筆記》著名以「六個尋找『作者』（auteur）」為題的辯論座談要角。

義大利舞台劇導演尤哥帶著女演員卡蜜爾至巴黎公演不怎麼成功的皮藍德婁舞台劇。卡蜜爾的舊情人皮耶是個仍在奮鬥寫海德格哲學論文的大學講師，他雖然已有新情人，教芭蕾舞的宋妮亞，但是他仍然不能忘情於卡蜜爾。尤哥除了排練皮藍德婁的新戲，也在找義大利名劇作家卡洛·勃汀尼（Carlo Boldini）一齣失傳的劇本《威尼斯命運》（The Destiny of Venice），他希望找到後能成為世界上第一個導這齣戲的導演。他得到美麗又熟知私人圖書館的大學生多明妮克的幫忙，而多明妮克又顯然愛上了他。多明妮克有個好賭、經常缺錢、不求好的弟弟亞瑟。亞瑟此刻正在勾引宋妮亞，目的是想偷她的戒指，而卡蜜爾

又奉宋妮亞之命去勾引亞瑟，代她偷回戒指。

好了，這六個人紊亂的情愛及人生關係非常複雜，也的確令人好笑。希維特不動聲色地經營這個鬧劇，像卡蜜爾赴皮耶及宋妮亞家災難性的晚餐；皮耶為追回卡蜜爾竟將她鎖在房裡，使她最後從巴黎市的壯觀屋頂逃出；卡蜜爾像間諜似地去偷回亞瑟偷走的戒指；或者喝醉酒的尤哥和皮耶最後在舞台道具布景支架上下的「決鬥」。整部電影帶有尚‧雷諾瓦豐富的感情關係，像《遊戲規則》般展現角色對劇情、人生的熱愛，還有，沒有簡單又霸道的道德批判。

除了尚‧雷諾瓦，這部電影也充滿對戲劇（皮藍德婁）、哲學（海德格、蘇格拉底）以及其他電影（劉別謙、紀德希，甚至仍在世導演克勞德‧貝希﹝Claude Berri﹞也來軋一角）的致敬。在流行的浪漫喜劇中，帶有高級文化和知識分子的況味。

這部電影當然也延續了希維特一向的對立符號系統和演員角色扮演，男人的哲學、思想世界，對比著女人的藝術人生（芭蕾、表演）；真實的人生又對比著扮演不同角色的人生演員。雖是浪漫喜劇，希維特典型的神祕及封閉虛矯氣氛仍然存在，尋找／探險的過程也永遠比探索的真相及成果有趣（最典型莫過《塞琳和茱麗渡船記》），而欺瞞、罪惡感、即興的色彩則追隨著作者瀰漫在整個文本中。

半個世紀過去，這一年高達拍了《愛之禮讚》，八十一歲的侯麥出品了改編自巴爾扎克小說的《貴婦與公爵》，夏布洛也有新作，而希維特以高齡的創作熱情，仍緊緊堅定地與他昔日的同僚站在一起！

他曾在七〇年代中期精神崩潰，丟下正在拍攝的電影《瑪麗和朱里安》。近三十年後的二〇〇二年，他再次撿起當時的筆記（由當時的副導演克萊爾‧丹尼絲——也是日後的導演——與攝影師保存），重拍成《瑪麗和朱里安的故事》。二〇〇九年拍完《小山旁的馬戲團》，仍舊延續其「人生就是我」、「世界是個大舞台」的主題，追隨一個巡迴馬戲班及甜美苦澀的愛情，並哀惋時光之飛逝。這是他最後一部電影，之後傳出他患阿滋海默症而退休。他於二〇一六年去世，享年八十七歲。終其一生，他很少社交，私生活很少對外透露，

眾人只知他愛看電影、聽音樂、看書，過著簡樸的生活。楚浮稱之爲「新浪潮眞正的啓動人」。他也在《電影筆記》擔任編輯多年，與楚浮合寫過精彩的文章，後來卻跳出來反對作者論，拒絕這「被放大的神話」。希維特的電影幾乎在商業上都乏人問津，但他卻影響了如史特勞普、雨葉，以及香塔・艾克曼蘇導演，是新浪潮獨樹一格的藝術家。

1 Rosenbaum, Jonathan, *Rivette: Texts and Interviews*, London: BFI, 1977, p.6.

2 同註1。

3 Shipman, David, *The Story of Cinema*, St. Martin's Press, New York, 1982, p.1019.

4 同註1，p.96.

5 同註4。

6 Rosenbaum, Jonathan, "Phantom Interviews Over Rivette", *Film Comment*, Sept.-Oct. 1974, pp.18-24.

7 "Recent Rivette: An Inter-Re-View", *Film Quarterly*, Winter 1975, pp.33-39.

8 Marorelles, Louis, "Interview with Jacques Rivette/Roger Leenhard", *Sight and Sound*, Autumn 1963.

9 Wood, Robin, "Narrative Phase: Two Films of Jacques Rivette", *Film Quarterly*, Fall 1981, pp.2-4.

10 陳國富著，〈電影中的電影〉，《電影欣賞》，台北，一九八二年四月，p.24。

11 Rosenbaum, Jonathan, *Placing Movies: The Practice of Film Criticism*, LA: UC Press, 1955, p.148.

12 同註10。

13 同註9，pp.2-11.

14 同註11，p.151.

15 Williams, Alan, *Republic of Images: A History of French Filmmaking*, Massachusetts, Harvard University Press, 1992, p.375.

16 Vincendeau, Ginette, "Does Rivette's Lastest Film Herald a New Wave Revival?", *Sight and Sound*, 2001, p.1.

左岸派

喬治 · 弗蘭敘　GEORGES FRANJU

安妮 · 華妲　AGNÈS VARDA

路易 · 馬盧　LOUIS MALLE

阿倫 · 雷奈　ALAIN RESNAIS

克里斯 · 馬克　CHRIS MARKER

阿倫 · 羅伯 - 葛里葉　ALAIN ROBBE-GRILLET

瑪格麗特 · 莒哈絲　MARGUERITE DURAS

喬治・弗蘭敍〔1912-1987〕
GEORGES FRANJU

喬治・弗蘭敘作品年表

短片	1934	1949	1950	1951	1952	1954	1955	1956	1957	1958	1966

《地下鐵》（Le métro, 與〈藍瓦合導〉）

《動物的血》（Le sang des bêtes）

《途經洛痕》（En passant par la Lorraine）

《傷兵院》（Hôtel des invalides）

《偉大的梅里葉》（Le grand Méliès）

《居禮夫婦》（Monsieur et madame Curie）

《塵埃》（Les poussières）

《海上貨運》（Navigation marchande atlantique）

《關於一條河的故事》（À propos d'une rivière）

《我的狗》（Mon chien）

《國立人民劇院》（Le théâtre national populaire）

《亞維農橋上》（Sur le pont d'Avignon）

《巴黎聖母院》（Notre-Dame, cathédrale de Paris）

《第一夜》（La première nuit）

《留下空白》（Les rideaux blancs, 電視）

《馬塞爾・艾倫》（Marcel Allain, 電視）

長片

1974	1970	1965	1963	1962	1961	1960	1959

《頭撞牆》（La tête contre les murs）

《沒有臉的眼睛》（Les yeux sans visage）

《向殺人犯猛烈開火》（Pleins feux sur l'assassin）

《泰瑞絲‧戴斯季荷》（Thérèse Desqueyroux）

《朱德克斯》（Judex, 又譯《審判者》）

《托馬斯騙子》（Thomas l'imposteur）

《慕黑神父的過失》（La faute de l'abbé Mouret）

《陰影線》（L'homme sans visage）

戰慄與虛無交雜的恐怖詩情

前面已談過，喬治‧弗蘭敘早在淪陷期已是致力電影文化和社團推動的人，他曾在戰後開始拍片，是法國新浪潮導演視爲與獨行俠梅維爾並列爲先驅的人物。但在新浪潮如火如荼展開時，他也仍在創作相當受新浪潮導演肯定的作品。嚴格說來，他在電影界獨樹一幟，並不屬於任何派別。但有時我們會視他爲由傳統電影過渡到新浪潮的重要人物。究其紀錄片如《動物的血》的個人化表達形式和詩化對白而論，也有人將其籠統地歸爲「左岸派」。

弗蘭敘生於一九一二年，畢業後曾在保險公司和麵條工廠包裝部打過工。後來被徵兵去阿爾及利亞，一九三二年回國，就讀劇場設計專業，不久和昂利‧藍瓦成爲朋友。兩人向藍瓦家借了錢拍出十六釐米短片《地下鐵》。之後兩人共組電影社團，又出版電影刊物（只有兩期）。一九三七年兩人合建電影圖書館，第二年他當選爲國際電影資料館聯盟的祕書長。一九四九年起他拍了一連串紀錄片，使他成爲法國電影界舉足輕重的人物。

弗蘭敘的風格一般而言受到「德國表現主義、法國三○年代的寫實主義和氣氛影響」[1]，在著名的紀錄片《動物的血》中，他不留情地展露巴黎屠宰場令人感覺慘烈的屠宰景象：成串掛著的動物屍體，剝皮，分塊，細節生動，使一般人很難接受。但是這些血淋淋的景象，卻被弗蘭敘以抒情優雅的卡內式巴黎氣氛鏡頭（如廢園、灰暗的建築、鐵道運河）剪接交替排列放在一起，配上詩化、內省的旁白（雖然並無歇斯底里的控訴），使作品產生奇異的恐怖詩情。

他的下一部作品《傷兵院》更延續他紀錄片對戰爭毀滅能力的震懾，二次世界大戰顯然對弗蘭敘世界觀有巨大的影響，這是藉戰爭博物館爲題材對戰爭的光榮神話和英雄大加撻伐的作品。一般而言，許多人以爲

這是弗蘭敘最好的電影，也是他和作曲家毛希斯‧賈爾（Maurice Jarre）長期合作的開始。從拿破崙的英雄雕像與傷殘老兵的對比，到戰爭武器的狠毒和觀光客的漠不關心的對比，弗蘭敘的憤怒中顯現他對人類命運的憂慮。

弗蘭敘的下兩部作品──一九五二年的《偉大的梅里葉》和《居禮夫婦》，帶有相當個人情感色彩。

《偉大的梅里葉》始於梅里葉晚年住的老人之家（當時梅里葉太太仍居於其中），弗蘭敘帶著大家回到梅里葉的光榮時代，看這位早期充滿豐富創作力的電影先驅，如何把電影帶入魔幻神奇的世界，以及他如何在一九三七年淪落到在鐵道邊賣玩具給學童（由梅里葉的兒子扮演他），電影結束於梅里葉夫人帶著一束紫羅蘭，放在她丈夫的墳前。《居禮夫婦》則是由居禮夫人為其丈夫寫的傳記改編，從兩人艱苦的奮鬥，到發現鐳的驚喜，充滿角色善良和溫暖的描述。雖然弗蘭敘對死亡的執念仍貫穿在背景中。

五〇年代中後期弗蘭敘拍了一連串的紀錄片和短片，從《塵埃》、《海上貨運》到《關於一條河的故事》、《我的狗》、《國立人民劇院》、《亞維農橋上》、《巴黎聖母院》、《第一夜》都累積了弗蘭敘的聲譽。這些作品不見得都完美，有時甚至空洞欠缺材料，但是弗蘭敘清亮乾淨的視覺風格卻永遠保持。

弗蘭敘的劇情片延續短片及紀錄片將恐怖景象和詩意心情夾雜的風格，人的焦慮、挫折投射在外行為的乖謬，帶有相當無政府式的虛無色彩。《頭撞牆》是誤被關在精神病院青年的焦慮和無奈。青年被醫生和父親送入精神病院，他設法逃亡，會見女友，並證明自己並無發瘋。劇本想將青年寫成詹姆斯‧狄恩式的反叛少年，但弗蘭敘卻關心精神病院的紀錄寫實風格，以及各種視覺成規和象徵。這部電影並不算成功，不過，弗蘭敘的下一部作品《沒有臉的眼睛》才幽幽然成為恐怖極致的超現實夢魘。

一九六三年，弗蘭敘也沾染了致敬的法國新浪潮氣息，向佛易雅德早期（一九一六年）的犯罪影集致敬。一樣片名的《朱德克斯》是和犯罪王《方托瑪斯》相近的影集。戴了面具的復仇使者、邪惡的銀行家、無辜的受害者，這些角色都簡單地平面化。弗蘭敘捕捉了默片時代的黑白影像，將原長七小時的影集化為有趣

的場面，比如化妝成修女綁架女主角的反派，屋頂的兩女生死對決等。電影雖具娛樂性，但仍是一個無甚有新意的作品。默片時代的流行文化在此化成了知識分子的遊戲。弗蘭敘個人因曾主持過電影圖書館，對於默片和早期影史特別迷戀。《朱德克斯》和《偉大的梅里葉》都是這樣地與影史糾葛不清。

弗蘭敘在六〇年代末停了五年沒有動靜，一九七〇年他重新出發，這次是改編自左拉小說的《慕黑神父的過失》。也許受了五月運動激進的態度影響，弗蘭敘在此片中更不留情地鞭撻宗教戒律和宗教對年輕人（及愛情）的迫害。在《傷兵院》和《泰瑞絲‧戴斯季荷》（一部強調一個婚姻不幸福女子的封閉感，以致女子想慢慢毒死丈夫的電影）中，這種反宗教企圖都較隱晦與富顛覆性。

《陰影線》則又隔了四年，弗蘭敘為電視台改編了約瑟夫‧康拉德（Joseph Conrad）的小說。這部片子與上一部相反，完全封閉在幻想中。封閉的地底迷宮世界，寫實的氣氛被拋在腦後，掙脫不了的虛無主義和幻想詩情再度浮現。

綜合而論，弗蘭敘的短片和紀錄片為電影史設立了顯著的里程碑，採取對比的形式鋪陳出內在的矛盾。暴力與詩情，劊子手和受害者，英雄的將軍和平凡的老百姓，嗜殺的人類和無反抗能力的動物，在對比中弗蘭敘的訊息也很清楚：英雄傳奇的另一面是現實的痛苦（《傷兵院》），美麗的瓷器卻使製造者沾染有毒的化學物質（《塵埃》），弗蘭敘的世界其實有清楚的道德觀。

但他的劇情卻喜歡鋪陳眞實與虛構的對比，強調曖昧、不眞實及魔幻的一面。同時，又高舉其眞實性：「我愛寫實，因爲它比較詩化，人生比許多你能想像的東西都更詩化。」[2] 他的人生觀承襲自相當多的尙‧維果的無政府狀態，「人類如你和我有時有些不正常比較好，瘋狂的人做瘋狂的事常被視爲正常。」[3] 這種無政府式的挑戰傳統，爲後來新浪潮導演的不安協奠下基礎。

LES YEUX SANS VISAGE

《沒有臉的眼睛》

當我拍《沒有臉的眼睛》時他們告訴我，不可以褻瀆宗教，因為西班牙市場不允；不可以拍殘殺動物，因為英語市場不允。可是我要拍的是恐怖片型。

義大利市場不允；不可以拍血腥，因為法國市場不允；不可以拍裸體，因為

當我拍《沒有臉的眼睛》時他們告訴我，不可以褻瀆宗教，因為

　　　　　　　　　　——弗蘭敘

《沒有臉的眼睛》在愛丁堡影展放映時掀起了不小的風波。有七個觀眾當場昏倒，評論界和觀眾集體表達對此現象的不滿。而弗蘭敘本人的幽默對事情毫無改善的助益，他竟然公開說，現在我知道蘇格蘭男人幹嘛穿裙子了[4]。

這部恐怖片不同於好萊塢的恐怖片，它強調詩化的驚悚和幽微的悲劇。電影背景設在森林中的一所醫院，醫生和他的護士陸慧絲一直在綁架無辜少女，目的是從她們臉上活生生摘下她的臉皮，用來修補移植在他自己女兒因車禍而毀容的臉上。

醫生的女兒平日戴了一個如白瓷般的面具，她每日露出唯一有生氣、在面具後的眼睛，身穿白袍，如鬼魅般地飄在如城堡的醫院中。弗蘭敘努力經營她的悲劇，她的聲音溫柔而情感豐富，對比於她如假人的外表，幽陰地吐納她個人的苦難。

她並不贊成父親的行為，可是她無力反抗。她經常打電話給她的前未婚夫（他以為她早在車禍中去世），卻從不出聲說話。她是名副其實的行屍走肉，因為她的父親早就簽發了她的偽造死亡證明，立意要為她找一張新的臉和新的生命。囚禁在面具後面、醫院之中，她唯一的抵抗是拿起一把刀插在滿臉狐疑不信的陸

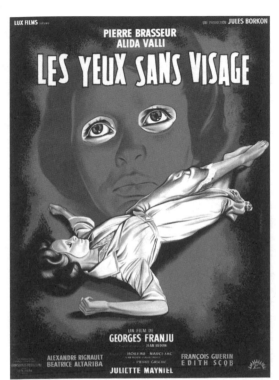

—《沒有臉的眼睛》電影海報。

薏絲喉嚨上，然後放出她父親所有做解剖實驗的惡犬，任由牠們將陸薏絲撕成碎片，然後在一群白鴿中走遠消失。

醫生女兒雖然做了種種瘋狂的事來解除自己的夢魘，反諷的是，她卻可能是全片比較清明、不瘋狂之角色。她那已全被執念占據的瘋狂父親，冷冰冰地執行所有最殘忍的殺虐，卻不斷對女兒和護士談他的理想及醫學突破。他曾經幫陸薏絲重建毀容的臉，因此贏得她的敬仰和忠誠，驅使她不斷地進行綁架及協助他殘傷無辜的少女，陸薏絲究竟與醫生有無工作之外的感情和關係，電影中並未闡明，但是他倆的瘋狂和變態是顯而易見的。

弗蘭敍和德裔攝影尤金・舒福坦（Eugen Shuftan）以及作曲家毛希斯・賈爾（他幫弗蘭敍三部短片以及五部劇情片作曲）的鐵三角在此再度發揮效力，舒福坦鬼影陰森的布光採自黑色電影，他流利飄動的推軌鏡頭來自德國表現主義傳統，配上賈爾的音樂和弗蘭敍細微敏感的音效（如犬吠、蛙鳴、女人的呻吟……），使全片宛如一個超現實的惡夢，人工化、不眞實，卻令人毛骨悚然。

《沒有臉的眼睛》帶了一股冰冷陰森的氣息，也在恐怖的變態的心靈描繪中，奇異地找出一種視覺的美。這種處理方法其實與《動物的血》及《傷兵院》如出一轍，而觀眾就像將要被醫生撕皮的被害人一樣，僵直地看所有恐怖的事情在銀幕上閃過，卻動彈不得、束手無策。觀眾看完此片絕不會像看好萊塢恐怖片一般，只留下一堆尖叫和血腥的模糊記憶。相反地，那些美麗而恐怖的景象（如女兒的面具）會在腦中盤桓困擾許久。就像《動物的血》一樣，那般殘忍，那般血腥，可是牠們將來都是優雅餐桌上的一道美饌。觀眾如何處理這矛盾呢？弗蘭敍把這些難題丟了出來。

《沒有臉的眼睛》中也印證了弗蘭敍不喜歡編劇及對白的電影。他曾說：「我電影中沒有對白，我懶得花這個腦筋。」[5] 此片換了不少個編劇，包括日後著名的導演克勞德・索特。

1　Katz, Ephraim. & Fred Klein, *The Film Encyclopedia*, HarperResource, 2001, p.448.

2　Armes, Roy, *French Cinema Since 1946 V2: The Personal Style*（2nd ed.）, London, Tantivy, 1976, p.31.

3　同註2，p.30.

4　*Cinema Texas Program Notes*（11/29/1979）, p.69.

5　同註2，p.28.

安妮・華妲〔1928-2019〕
AGNÊS VARDA

安妮·華姐作品年表

1977	1975	1970	1969	1968	1967	1966	1965	1963	1962	1958	1957	1955

《短岬村》（La pointe courte, 又譯《短角情事》，短片）

《噢季節噢城堡》（Ô saisons, ô châteaux, 短片，標題來自韓波的詩）

《慕飛歌劇》（L'opéramouffe, 短片）

《海岸到海岸》（Du côté de la côte, 短片）

《五點到七點的克萊歐》（Cléo de 5 à 7）

《向古巴致敬》（Salut les cubains, 短片）

《幸福》（Le bonheur）

《創作》（Les créatures）

《艾爾莎》（Elsa la rose, 短片）

《遠離越南》（Loin du Vietnam, 與其他導演的集體創作）

《楊可叔叔》（Uncle Yanco, 短片，在美拍攝）

《黑豹黨》（Black Panthers, 短片，在美拍攝）

《獅子的愛》（Lions Love, 在美拍攝）

《納西卡》（Nausicaa, 電視電影）

《丹固爾形色：婦女的回家》（Daguerréotypes, réponses de femmes, 八釐米論文片）

《一個唱，一個不唱》（L'une chante, l'autre pas）

《伊朗愛的愉悅》（Plaisir d'amour en Iran）

2004	2003	2002	2001	1995	1994	1993	1991	1988	1986	1985	1984	1983	1982	1978

《泡沫女人》（Quelques femmes bulles, 短片）

《牆啊牆》（Mur murs, 又譯《牆的呢喃》）

《紀錄／謊者》（Documenteur）

《一分鐘一影像》（Une minute pour une image, 電視紀錄片）

《尤里西斯》（Ulysse, Les dites cariatides, 短片）

《流浪女》（Sans toit ni loi, 又譯《天涯淪落女》〔Vegabond〕）

《你知道，你的樓梯很漂亮》（T'as de beaux escaliers, tu sais, 短片）

《安妮‧華姐眼中的珍‧貝金》（Jane B. par Agnès V.）

《功夫大師》（Kung-fu Master）

《南特的賈克》（Jacquot de Nantes, 半紀錄片，又譯《南特傑克》）

《小姐二十五歲》（Les demoiselles ont eu 25 ans, 電視）

《賈克‧德米的世界》（L'univers de Jacques Demy）

《電影一千零一夜》（Les cent et une nuits de Simon cinéma）

《我與拾穗者》（Les glaneurs et la glaneuse）

《我與拾穗者，兩年後》（Les glaneurs et la glaneuse... deux ans après）

《飛逝的獅子》（Le lion volatil, 短片）

《伊迪莎、熊和其他》（Ydessa, les ours et etc., 短片）

《維也納影展預告片》（Der Viennale'04-Trailer, 短片）

《安妮‧華姐光影定格》（Cinévardaphoto, 短片）

2019　2017　2015　2011　2008　2006　　　　　2005

《Les dites cariatides bis》

《五點到七點的克萊歐：回憶與逸事》（Cléo de 5 à 7: souvenirs et anecdotes, 短片）

《諾慕提島的孀婦們》（Quelques veuves de Noirmoutier）

《沙灘上的安妮》（Les plages d'Agnès）

《從阿涅斯到瓦爾達》（Agnès de ci de la Varda, 五集電視紀錄片）

《三顆鈕釦》（Les 3 boutons, 短片）

《臉龐，村莊》（Visages villages, 又譯《最酷的旅伴》）

《安妮·華妲最後一堂課》（Varda par Agnès）

新浪潮之母
文學書寫的記錄風格

被稱為「新浪潮之母」的安妮‧華妲因為早在新浪潮運動開始前已經有作品誕生（她與希維特同年，比高達和夏布洛大兩歲而已），嚴格來說只能說是在觀念上影響後面人（如曾任她剪輯的雷奈），其混合真實和人工化現實的抽象風格，其對影像敏銳的捕捉，和後來對女性主義和女性心理鍥而不捨的著力，都呈現新浪潮中非典型的創作方向。而她探索、思考性又敏銳的敘事（多為她自編、自導、自剪），深入角色心理追求幸福人生的困境和痛苦，以及其細緻的剪接風格，使她通常被劃為左岸派，但這種分法也不盡然準確，因為她雖住在塞納河左岸，而且與雷奈以及馬克相處甚密，她的先生名導演賈克‧德米也是紀錄片出身的左岸派，但深究華妲的創作理念及生涯整體仍與左岸派亦近亦遠。

但華妲第一部作品《短岬村》卻是石破天驚的新浪潮先鋒。這部電影以她生長的短岬村為背景，看來像兩部電影的融合：一方面以記錄的方式，展露短岬村懾人的景觀，以及小漁村的各種困難；另一方面卻以一對夫婦喋喋絮絮討論他們面臨四年婚姻失敗的問題（兩人的個性、背景經常衝突，男的是村中木匠之子，女的則是巴黎人）。華妲說：「我嘗試建立人和物的關係。男主角是木頭：他的父親是木匠，木頭是他的自然環境，他也經常被放在木船的構圖裡。女主角的主題是鐵：鐵路、火車。他倆屬於不同的領域，這即是他們面臨困難的關鍵。」[1]

華妲先前的職業是靜照攝影師，終其一生，她的電影都與靜的攝影形式相互交叉流動，對於地理景觀的特性都能透過精確的構圖掌握。她曾在國立人民劇院任官方攝影師，也在亞維農戲劇節任舞台攝影師。像她為觀光局拍的短片《噢季節噢城堡》、《慕飛歌劇》、《從海岸到海岸》都有以攝影捕捉特殊景觀的才能。

《丹固爾形色：婦女的回家》描繪了她家街上的形形色色人物，客觀中夾帶主觀，有如她每部紀錄片的特色。其頂尖應是《南特的賈克》，一部有關她丈夫的紀錄片，情感真摯，題材也許客觀，卻充滿她對逝去丈夫的懷念。她一共拍了三部獻給德米的電影（《小姐二十五歲》、《南特的賈克》、《賈克·德米的世界》），足見她對丈夫的深情。《慕飛歌劇》尤其用隱藏式攝影機，捕捉矛盾的思想和情感，卻表達出一個懷孕婦女主觀的心境（華姐當時正屬懷孕期間）。《短岬村》改編自福克納的小說《野棕櫚》，整個戲劇摹寫帶有強烈疏離效果。片中那對不知名也未顯現太多背景的夫婦，以風格化、劇場訓練式文謅謅的對白（主角是後來在法國影壇大放光芒的演員菲立浦·諾瓦黑〔Philippe Noiret〕），不斷喋喋交談他們的婚姻困境。對照著漁村紀錄片般的寫實情境，彰顯出虛與實、文學與攝影、個人與政治的張力。華姐以本片公開說明自己受到福克納的影響。《野棕櫚》主結構分為兩篇短篇小說，主旨帶有關愛和自由的本質，平行交替於不同的章節中。華姐承襲這種結構，讓夫婦倆討論各自對婚姻及自由的看法，愛情中的自由難以達到，而片中地理景觀也扮演了重要角色。

華姐這種以文學觀念來寫作電影的創作方式（電影書寫〔cinécriture〕）強調拍電影應如寫小說那般自由，應用剪接、攝影角度、節奏取代文學的字、句、章節。「電影書寫」是她創造的名詞：「電影不是演出劇本，或者改編一部小說……為了某種來自情感的東西、來自視覺的情感、聲音的情感、感受，並為之尋找一種形狀，這個形狀只跟電影有關。」 [2] 不僅與新浪潮小子由電影出發的創作思想大相逕庭，而且影響到新浪潮左岸派巨擘雷奈和馬克的創作理念。雷奈的經典《夜與霧》（Nuit et brouillard）、《廣島之戀》、《去年在馬倫巴》都強調這種繁複的剪接、旁白對位關係，而且不諱文學性的對話說白形式，這一點雷奈曾坦承完全受到華姐的影響。也許因為華姐曾經主修文學、心理學，後來改修藝術史，她的電影氣質全然不同於新浪潮的其他人。雖然新浪潮許多人都明白表示受到她啓發。高達早早就要珍·西寶在《斷了氣》中讀《野棕櫚》，而他的另兩部片子《美國製造》（一九六六年）和《我所知道她的二三事》（一九六六年）本想兩部拷

貝輪替膠卷互換著放映，但沒有成功（因爲《美國製造》很早便在法國被禁映）。十年後，德國導演溫德斯拍《道路之王》（Kings of the Road），主角也在片中閱讀《野棕櫚》小說，是德國新浪潮向華妲／高達／福克納致敬。

作爲明確的左翼觀點創作者，華妲亦強調某些社會議題的紀錄片，諸如《向古巴致敬》即是她去過古巴了四千多張靜照回來後，用其中一千五百張照片，按古巴舞蹈的節奏和音樂，剪接出的致敬。一九六八年之後，她更去了美國，以行動拍攝黑權暴力組織的紀錄片《黑豹黨》。

在她丈夫晚年得病期間，華妲亦拍了丈夫的畫像《南特的賈克》，不但如拍景觀似地將攝影機搖過丈夫的臉、手、頭髮，並且引述德米小時候對歐弗斯（《蘿拉‧孟蒂絲》）、金‧凱利的著迷，以及他爲什麼拍《秋水伊人》這類向歌舞片致敬的電影。華妲將劇情片混合了紀錄片，用三個演員扮演不同階段的德米，追溯他童年在淪陷期間如何愛上了木偶戲及電影、迪士尼卡通及普維何及卡內的作品。這些再穿插了德米自己的電影片段，以及他去世前的家庭片段，一方面實踐了自己電影書寫風格的自由形式，另一方面卻深情地提前宣布她對將逝丈夫的思戀。

這些電影也顯現華妲對「死亡」的執迷，這一點她倒是和左岸派的瑪格麗特‧莒哈絲相近。她的形式也影響了馬克後來循同樣方法爲塔考夫斯基拍的《塔考夫斯基日記》（Une journée d'Andrei Arsenevitch）。晚年仍頂著標誌性的染了色的蘑菇髮型，與攝影師尚‧熱內四處拍東西，而且會用Instagram，並不斷做多媒體的實驗。她似乎抓緊時間，一再向世人告別，九十歲高齡獲得奧斯卡終身成就獎和第二等法國榮譽軍團勳章。至她去世前，仍十分多產，而且作品充滿童趣、好奇心和生命力。她與亞洲也有很深的淵源，早在一九五七年她就去過中國，曾在北京與臺北做裝置藝術展覽。她風格的實驗興趣和好奇心，是真正的新浪潮精神。

華妲創作不竭，越老越有活力。

女性主義
倒退或激進？

《五點到七點的克萊歐》是華妲第一部被認爲有女性主義立場之作（離《短岬村》已有七年）。電影中的克麗歐是名歌星，去算命看到死亡不祥的預兆，接著去看病須等待是否罹患癌症致命的結果。克麗歐煩躁恐懼之餘，離開編曲家和女管家，和白得近乎不眞實的公寓，獨自在街上閒逛排遣時間。五點到七點，這兩個小時關鍵時刻，也是克麗歐頭次在巴黎街頭上的漠然甚至紊亂中，面對自我生命價值、審視自己存在意義的時刻。華妲根據眞實的時間過程不時穿插章節「×點×分」的字幕卡，讓觀眾隨主角一樣有意識地理解她心理時間的進程（雖然眞正只有九十五分銀幕時間）。生命的表象和虛榮美貌，在時間一點點消逝時顯得特別無謂。末了克麗歐無意邂近一個現役軍人，他將回阿爾及利亞爲法國殖民而戰。在戰爭中可能陣亡這種死亡陰影迅速使他和克麗歐建立某種默契。她最後得知自己的疾病並非致命絕症，一下子湧現了她眞正追求快樂的可能性。華妲在此探索一個美麗女子的內心，透過她的眼睛看世界，在過程中使我們同情她。這部電影雖然處理的是死亡，難得的是其泛現出一種生命的激越和熱情，成爲與主題之對比。而視覺的細節，更發揮了華妲作爲靜照師的敏銳構圖。

華妲有意識地探索女性的內在和心理，並且戳破社會賦予女性的虛假價值，使各界對華妲的女性立場有了高度評價。然而華妲的下一部片子《幸福》卻使許多人不敢恭維，尤其是其維繫男權的保守立場。

《幸福》的主角是一個木匠，他夾在妻子和情人之間。他的理想是三人行帶著孩子，享受齊人家庭之福。然而他的妻子不知是自殺還是意外，溺死在塘中。總之她死亡後，情婦很自然地頂替妻子入主家庭，繼續過幸福的日子。華妲完全不處理這個實例所能討論的社會議題甚至道德立場，反而用雷諾瓦印象主義的色

彩色風格，不斷闡述一家幾口在野餐的抒情優美景緻，陽光和煦、綠草如茵，是華妲自詡的「輕鬆、柔和、夢幻般的影片」（這種說法自然引起他人對她顯現的鞏固男權立場的強烈抨擊）。同時，所謂妻子的角色即是接小孩上下學、餵食、送他們上床、燙衣服、清潔家裡，簡單地說，男人的幸福建立在女人的勞動上。這個觀點使華妲飽受攻擊。

華妲自稱最喜歡女性主義大師西蒙・波娃（Simone de Beauvoir）的座右銘：「人不是生下來就是女人，而是逐漸變成的。」她曾參與由西蒙・波娃撰寫宣言的「三四三蕩婦宣言」，是三百四十三位承認自己曾墮胎的女性之一。她們的訴求就是墮胎應該合法。她的下一部明顯有女性主義立場的《一個唱，一個不唱》明確看到女人成長階段的女性意識成長，卻被美國女性主義者批評得體無完膚。兩個女主角在女性觀念解放的不同選擇，在人生中有不同的結果，華妲平行也交織敘述兩個女性主義的感受，環境優美、內容浪漫，被美國左岸知識分子寶琳・凱爾撰文大罵為「以迪士尼的方式看待女性解放問題。」華妲自己對這點倒是很自在地舉出尚・雷諾瓦在《草地上的野餐》的話來辯護：「幸福可能在向自然法則妥協當中。」[3]

一九八五年，華妲再以《流浪女》向女性主義領域挑戰。這部以倒敘結構為主的電影，用旁白敘述一個在冬日死在溝渠中的女子：「死於自然，沒什麼痕跡……但有些人記得她說起她死前幾週發生的事。」故事於焉開始，追溯這個不知從何而來、身世成謎、以搭便車流浪的女孩生平。由桑德琳・波奈兒（Sandrine Bonnaire）飾演的流浪女，被比喻成由海中升起（她甫出現即在海邊）的維納斯。華妲用複雜的倒敘結構，調查訪問了七、八個人（包括一個年輕人、一個植物學家、一個牧羊人、一個無業遊民），沒有人能簡單地解釋流浪女的生平和狀態，這些破碎不全的線索反而是顯露了被訪問者自己的世界觀。華妲的處理，擺盪在她拿手的象徵主義（虛幻、抽象）和寫實主義（紀錄、紀實）之間，也顛覆了一向以男性為主的公路電影形式（如約翰・貝德漢〔John Badham〕之《惡水窮山》〔Badlands〕，或史蒂芬・史匹柏的《飛輪喋血》〔Duel〕）。這個疏離自我毀滅的女孩，既有自主自由的獨立性格，卻也揮霍自己的生命，付出昂貴的代

價。華妲在此再一次重述其擅長的孤獨、流浪主題，同時因為一九八四年法國輿論突然開始出現一個新的名詞叫「新貧階級」，華妲乃隨社會現象討論由流浪女反映出的新議題，被《片廠》雜誌稱為「像一個眞正藝術家般的桀傲、機敏，善於捕捉時代氣息，在屬於自己的道路上不斷實踐與前進。」一九八九年，她再拍《功夫大師》，敘述一個酷愛「功夫大師」電玩的十四歲小孩愛上同學四十歲的媽媽。華妲寶刀未老，少年成長的痛楚仍有她一貫敏銳的筆觸。

華妲多產而創作不竭，她是電影史上少見成功的女性創作者，在此順便提一下華妲的丈夫德米。德米常常被歸類為「左岸派」，也有時被歸爲「新浪潮派」。他因爲崇拜歐弗斯及《羅拉‧孟蒂絲》，而以處女作《羅拉》（Lola）向歐弗斯致敬。《羅拉》和《天使灣》（La baie des anges）都標示著德米招牌式的人工化布景和服裝。而他的《秋水伊人》更將此發揮到極致，布景片廠外型打破寫實規範，而且載歌載舞，全部台詞化爲歌曲（被認爲可能是影史爲電影專門寫的第一齣歌劇，雷奈在一九九七年的歌舞劇《老歌》亦採取同一方式）。德米曾經解釋「這不是一部歌劇，也不是一部歌劇喜劇片或小歌劇。它的特點是對話用歌唱形式進行，音樂支撐著對話，對話又在表現音樂。」《秋水伊人》不但得了大獎（坎城影展金棕櫚獎），而且廣受觀眾歡迎，是新浪潮最具商業性的作品之一。德米的電影有趣的是，他老將華麗的布景，對比出角色日常生活的乏味和庸俗。他的另一部作品《洛城故事》（Les demoiselles de Rochefort）也秉此原則向米高梅片廠致敬。

一九八二年，德米拍出「歌舞悲劇」——《鎮上的小房間》（Une chambre en ville），在傳統歌舞片的飽滿色彩和豐富的壁紙圖案中，展現戀人情變的悲劇和工人的罷工。德米在《羅拉》中用的演員安奴‧愛美在片中用Lola爲名，是學《藍天使》中的瑪琳‧黛德麗（Marlene Dietrich）一樣的蕾絲透明衣服和黑羽毛。愛美後來成爲新浪潮的象徵，與男演員貝蒙度及雷歐並列，成爲新浪潮最讓人熟悉的面孔。

總體而言，華妲從年輕時就堅持女性主義立場，她曾連署宣言要求法國政府將墮胎合法化，但是激進的女性主義者並不一定認可她，而是稱其「保守，絕非女權」，有的評論文章甚至否定她是新浪潮的一員。無所

CLÉO DE 5 À 7
《五點到七點的克萊歐》

當女主角克麗歐在周圍世界尋找自己身分及未來線索時，我們也被迫檢驗電影之多層敘事，找尋其意義之關鍵。注視、觀看及感知行為形成了克麗歐下午奧德賽旅程的複雜整體；從後設電影立場而言，本片也鼓勵我們去反省敘事電影的認知以及觀念。

——Claudia Gorbman [5]

克麗歐・維克多兒是一個等待胃癌診斷結果的走紅歌星。在那個等待命運宣判的焦慮下午，她先找一個算命的測測未來；和管家安琪兒會面；買了一頂帽子；；情人荷西來家裡看她；和作曲家巴布及寫詞人練歌；和一個雕刻的模特兒桃樂蒂會面，兩人一起去和桃樂蒂的影院放映師男友相會，看了一部短片；獨自閒步在公園；和一個阿爾及利亞戰後前線休假回來的士兵安端交上朋友，安端陪她去醫院聽結果，兩人一塊離開。

整部電影是藉女主角在不知自己命運的焦慮中，有機會放下世俗一切，深切地觀察、了解自己，做了一趟反省之旅。安妮・華妲為了反映主角內心，在片中布置了一面又一面的鏡子（咖啡館中、帽子店、家中，甚至商店櫥窗、汽車玻璃等），使在觀察世界的女主角也被反映在被看的物體上，造成看者（主體）與被看者（客體）的並列，而攝影機在有些時候根本就變成女主角的鏡子，讓她對著攝影機直視，像照鏡子一般。

大約在六點的時候，克麗歐在朋友戲院放映鏡子及濾鏡的意義也在片中的戲中戲裡反映得更加徹底。

bar

室中看一部默片喜劇。喜劇的主角戴上黑眼鏡，他看到的世界因此充滿撞車、死亡等悲劇。不過只要摘下黑眼鏡，生活便又恢復秩序和歡樂。所以這默片似乎也成了克麗歐心境的隱喻。宛如她戴上眼鏡（等待診斷結果），看到一片悲觀、迷信宿命、焦慮、死亡、黑暗和悲情。

在形式上，論者拿此片與同年（一九六二年）出現的另一部女性電影，即高達的《賴活》相比。兩片都拍的是女性理解及質疑自己在社會的位置，兩個女主角都去看了一部老電影，也都用老電影象徵了心靈某深處，兩者也都在結構上分成十幾個段落，並各有標題字幕。《克》片共有十三個章節，每章標題都標出時間和主體人物，如下：

1.	克麗歐	5:05~5:08
2.	安琪兒	5:08~5:13
3.	克麗歐	5:13~5:18
4.	安琪兒	5:18~5:25
5.	克麗歐	5:25~5:31
6.	巴布	5:31~5:38
7.	克麗歐	5:38~5:45
8.	其他人	5:45~5:52
9.	桃樂蒂	5:52~6:00
10.	哈伍	6:00~6:04
11.	克麗歐	6:04~6:12
12.	安端	6:12~6:15
13.	克麗歐和安端	6:15~6:30

許多觀眾以為電影銀幕時間與現實時間完全對應。但是這個理論有許多看似故意的漏洞。首先，五點至五點○五分就沒有標題。這個當然可以解釋為是片頭時間，因為五點○五分這個標題是始自克麗歐從塔羅

算命師家中走出時間開始的。但其實這一段序曲只有三分鐘，並不是片名所言的五點鐘開始。當然結尾也有三十分鐘沒有標示。電影結束時，克麗歐和安端離開醫院的候診處，牆上的鐘指著六點半。剩下「到七點」的三十分鐘哪裡去了？又或者真正真實的時間只是五點〇五分和六點半之間，序曲及結尾僅是想像的？安端在八點鐘必須趕火車回軍隊報到，他在結尾向克麗歐說兩人在八點鐘以前應在哪裡吃飯？而克麗歐在全片過程中不時看腕錶，為不可知、可能大限將至的未來焦慮不已，只有在這一刻她完全舒緩了，終於可以心情輕鬆地說：「我們有的是時間！」

華姐將電影分成十三段，事實上每個標題也指出了該段落的不同角色的觀點，於是該段落的剪接節奏、攝影角度、演員動作，以及角色的目光及觀看對象都不一樣。比方說，安琪兒的兩個段落都與克麗歐的段落呈現對比。安琪兒身為管家兼祕書或助理，性格自然以克麗歐為重心，而且鉅細靡遺，甚至有點嘮叨。她與克麗歐在咖啡館會面，克麗歐心情壞到幾乎崩潰，可是安琪兒在旁白的心聲說：「她便是如此小孩子氣，要人安慰！」另一方面，她已聒噪地與咖啡館老闆談起一個又長又臭的故事。如果說，克麗歐的每段側重音樂、內心情感及思緒，外在的環境較反映她的心情，那麼安琪兒的片段便較重於外在的寫實，她的世界沒有音樂，只有語言（如果她不說話，計程車司機也會滔滔不絕），她看到的世界也是寫實（而非反映她心境的），充滿周遭人、事、物（對比於克麗歐即使在嘈雜的咖啡館中，也自囚於自己的世界——看鏡子的反影，或華姐對她的臉的特寫），非自我中心的自然世界。

另一方面，克麗歐的片段共有六段，除了最後一段，克麗歐多半只看到自己，而外在世界被看到時也反映了她那一刻的自我形象，整部電影便是她在胃癌可能危機下對生命的反省和領悟，是建構自我、捨棄別人眼中的她（客體）形象、建立自我認知（主體）的過程。電影開始，她需要借助科學（診療）了解自己的身體，借助算命為未來指路（這一段華姐奇怪地用彩色拍攝，可是反映出來的全是悲劇、死亡、宿命等黑暗之事——電影其他段落卻全是黑白影像）。從算命處出來，和安琪兒會面，她走在街上，路人行人店員對她都

白髮老太太的算命使克麗歐對懸而不決的癌症診斷結果產生憂慮。
《五點到七點的克萊歐》是安妮・華妲用女性角度拍攝的,是女主角在癌症危機下,重新建構自我、拋棄客觀形象、建立主體的過程。

愛情》則描述了一個充滿寂寞、死亡、欠缺愛人的孤寡狀

及到處留情的女性形象;反之,中間巴布爲她寫的《召喚

滋味,線條美的唇⋯⋯」都顯現一個快樂、自我中心,以

的句子:「我珍貴而多變的身體,我大膽的眼神⋯⋯心中

聽到播放她的流行曲《變奏》及其樂器演奏的配樂,其中

基調。前面在車裡、咖啡館中、收音機裡、帽子店裡,都

前後段主體都分別用了她的兩首歌曲爲主題曲及氣氛心境

由於她的歌星身分,音樂扮演了克麗歐的重要符號。

區〔Montparnase〕蒙蘇喜公園〔Montsouris〕等地)。

〔Rivoli〕,住在于乾街〔Huyghens〕,後來則在蒙帕拿

原來河右岸)的新身分、新思潮(她原來是走在希佛里路

有距離而冷淡,克麗歐等於要重新建立她在河左岸(非

的路人,無論咖啡館中其他客人或是店員行人,都與她

我就還是活的!」)獨處的克麗歐也不再碰到永遠微笑

由算命處出來的大廳鏡子前的獨白:「只要我還美麗,

掉了假髮,換了黑衣,不再出來逛街。這一回,她拿

作曲家將她視爲唱歌工具,她再出來逛街。這一回,她指責

洋裝)。但是經過似乎對她不夠關心的情人,以及她指責

在別人對她的閱讀中(戴著假髮,穿著白紗間有星點的

十分友善,她是名歌星,大家都對她另眼相看,她也活

態：「門戶洞開，冷風灌入，沒有你，我是一幢空蕩的房子；你姍姍來遲，我已埋葬，沒有你，我孤單、醜陋又蒼白……」克麗歐的歌詞，充分反映她的心情，由是，當她在家中與巴布試唱，她忽然淚流滿面，整段電影的拍法也忽然抽象化，燈光及伴奏（由原來的巴布鋼琴變成管弦樂）都忽然「風格」起來，從原來寫實的環境抽離開，成為克麗歐的內心意識。

其實華姐全片都用這種交錯法，將外在客觀現實、內在抽象意識交替不已，使實與虛、人生與藝術、公眾與個人、客體與主體，完全對立曖昧及二元化。這期間的分野除了音樂及音效外，還有華姐的美學（剪接、運鏡等等）。比方她開始下樓梯，華姐突然用了三個跳接鏡頭，使克麗歐的臉連續三次從畫面中下降至畫面左下角。這個連續性的重複跳接，立即破壞真實的幻象，成為抽象的鏡頭形式與節奏，它使我們想起超現實的雷傑《機械芭蕾》（一個女人艱辛地一遍一遍下樓梯），以及其「下沉」（沮喪挫折）的喻意。

《五點到七點的克萊歐》是前進的女性主義作品，也是華姐的傑作。其將女性的內心與外在形象建立辨證的結構方式，透過簡單的劇情，簡約成一闋結構嚴謹的藝術宣言。克麗歐的女性自覺，是後來女性主義十分喜歡研究及舉證的作品，而其細心構思的形式細節（剪接、攝影、音樂），更充分驗證她主張的「電影書寫」風格。

VISAGES VILLAGES & VARDA BY AGNES
《最酷的旅伴》與《安妮·華姐最後一堂課》

華姐晚年始終創作不歇，她早期的攝影生涯，加上對生活與周遭事物的興趣，晚期喜歡的裝置藝術，依

她的生活意趣橫生，處處有生機。

她和放大靜照藝術家JR的合作《最酷的旅伴》讓人看到她的活力。老太太新潮染成雙色的馬桶蓋娃娃頭，與比她年輕數十多、終日戴墨鏡的藝術家，兩人越過年紀差距，惺惺相惜，密切合作，開著他的放大列印機和可攜帶照相亭攝影車，走遍法國小村莊，以詼諧、童心、智趣的眼光，找到各種臉孔放大，當壁畫似貼在各地的外牆上。這裡面有最後的礦工家庭，有小村莊的老闆娘，有遠離文明自給自足的蝸居藝術家，有已經沒多大任務的郵差（網路淘汰了他們），還有富羊牧人，一人用現代機器耕作的農人，還有貨櫃碼頭工人的妻子。這些庶民老百姓，代表了時代的變換，現代文明的更迭，剎那幾乎成為永恆。

華姐說：「見新面孔使我不會落入記憶的黑洞。」

但是回憶卻是她創作的一大泉源。在這個旅程中，她會去看大攝影師布列松與其妻子之墓，也拾掇著諾曼第鄉間沙灘的回憶（她一九五四年在那裡攝影過）。那個沙灘上石立的納粹碉堡，歪歪斜斜地被人自懸崖墜下，像一座現代碉堡插在沙灘上，而華姐尋思已逝的當年創作伙伴，找出他的身影照片，永恆放在那碉堡牆上，一時、二戰、歷史、集體回憶、私人回憶全混在一起，給予創作複雜的時間、政治、情感意涵。

電影中最令人感覺親密會心的是她和JR的關係，兩人高矮胖瘦老小是一個鮮明的對比，互相欣賞，也互相虧懟。她有時罵他的墨鏡和帽子，他也批評她的髮型，兩人高矮胖瘦老小是一個鮮明的對比，互相欣賞，也互相虧懟。她有時罵他的墨鏡和帽子，他也批評她的髮型，兩人也討論深刻的哲學問題：「妳怕死嗎？」他們有不凡的藝術眼光，他會看建築的特色與大自然間的對應關係，她會推軌拍攝移動鏡頭，訪問有趣的老百姓。他帶著她去見他百歲的祖母，她也帶他去羅浮宮如高達《不法之徒》之男女主角奔跑過羅浮宮畫廊，由他推著她和輪椅風一般滑過電影／藝術雙重回憶。當然，最值得記述的，是她帶著他見高達，卻吃了一個閉門羹。高達大門緊鎖，還頑皮地在窗戶上寫了幾行只有她會懂的密語。華姐風燭之年，巴巴想見高達最後一面，也炫耀他們的老交情給JR看，卻遭老友的行動婉拒，她哭了起來，心情低落到谷底。當兩人踽踽走到湖邊散心，坐在椅上，JR為她脫下了墨鏡，致敬、安慰，失落的友情、新得到的友情，這篇散文式的旅程記

述，在結尾令人動容。

電影中文片名《最酷的旅伴》，英文片名《臉孔與地方》，都不如法文片名《面容／鄉間》（Visages Villages）。片名就有複雜的觀看／旅遊關係。這種複名詞的片名在《最酷的旅伴》後，華姐再度拍下《安妮·華姐最後一堂課》，也是同一概念。這裡她用另一隻眼回溯自己在《最酷的旅伴》作為拍電影的三個指標（其實就是動機、製作與發行），她以「靈感、創作、文字」作為創作篇章之分野。她拍自己在美國找到親叔叔，拍六〇年代的黑豹黨如何激進地訓練，也記述拍《幸福》時如何用顏色美學。她娓娓細述自己的創作過程，如何紀錄、如何思考有關她創作的夫子自道，這是她的遺言。

她延續左岸派思辨現實與虛擬再現，也討論人生與藝術的關係，她對新科技如數位攝影非常敏感，有兒童般的童稚嬉戲自由，也有知識分子的尖銳。她翻閱自己的回憶，事實上是自知時日無多，要留給後代一切

而沒有懸念，她完成作品後就與世長辭 6。

1　Armes, Roy, *French Cinema Since 1946 V2: The Personal Style*（2nd ed.），London, Tantivy, 1976, p.101.

2　Varda, Agnès, "Agnès Varda: A Conversation with Barbara Quart", *Film Quarterly*, vol. 40, no2, Winter 1986-7, p.4.

3　Bordwell, David, *History of Film*, Hudson, NY, 1995, p.530.

4　黃利編，《電影手冊：當代大獎卷》，陝西，陝西師範大學出版社，二〇〇二年，p.409。

5　Gorbman, Claudia, "Cleo From Five to Seven: Musicas Mirror", *Wide Angle*, V4, no.4, 1981, p.38.

6　安妮·華姐於二〇一九年因乳癌去世。

路易・馬盧〔1932-1995〕
LOUIS MALLE

路易‧馬盧作品年表

1973　1972　1971　　1969　1968　1967　1965　1964　　1963 - 62　　1962　1960　　1958　1956

- 1956　《寂靜的世界》（Le monde du silence）
- 1958　《通往死刑台的電梯》（Ascenseur pour l'échafaud, 又譯《死刑台與電梯》）
- 《孽戀》（Les amants, 又譯《情人們》）
- 1960　《地下鐵的莎齊》（Zazie dans le métro）
- 1962　《私生活》（Vie privée）
- 《比賽萬歲》（Vive le tour, 十八分鐘紀錄片）
- 1963 - 62　《鬼火》（Le feu follet）
- 1964　《曼谷》（Bons baisers de Bangkok, 十五分鐘紀錄片）
- 1965　《江湖女間諜》（Viva Maria!）
- 1967　《大盜賊》（Le voleur, 又譯《巴黎大盜》、《賊中賊》）
- 《勾魂攝魄》（Histoires extraordinaires, William Wilson 一段）
- 1968　《加爾各答》（Calcutta, 紀錄片）
- 《印度幽靈》（L'Inde fantôme, 又譯《印度魅影》, 七集電視紀錄片, 每集五十五分鐘）
- 1969　《心之低語》（Le souffle au cœur, 又譯《好奇心》、《心臟雜音》）
- 1971　《人性，太人性》（Humain, trop humain, 紀錄片）
- 1973　《拉孔‧呂西安》（Lacombe Lucien）

1994	1992	1990	1987	1986	1985	1983	1981	1980	1978 - 72	1976	1975	1974

《共和廣場》（Place de la République, 又譯《協和廣場》，紀錄片）

《黑月》（Black Moon）

《特寫》（Close Up, 二十六分鐘紀錄片）

《漂亮寶貝》（Pretty Baby, 又譯《艷娃傳》）

《大西洋城》（Atlantic City）

《與安德烈晚餐》（My Dinner with André）

《糊塗大盜》（Crackers, 又譯《兩光大笨賊》）

《阿拉莫灣》（Alamo Bay）

《上帝的國度》（God's Country, 紀錄片）

《幸福的追求》（And the Pursuit of Happiness, 八十分鐘紀錄片）

《童年再見》（Au revoir les enfants, 又譯《再見，孩子們》）

《五月傻瓜》（Milou en mai）

《烈火情人》（Damage）

《四十二街的凡尼亞》（Vanya on 42nd Street, 又譯《泛雅在四十二街》）

新浪潮的先驅

多元挑戰題材與形式

一九五八年，路易‧馬盧的劇情片處女作《通往死刑台的電梯》問世，這時他才二十六歲。當時高達與楚浮還在《電影筆記》寫評論拍短片，夏布洛和侯麥還在整理有關希區考克的專書，法國還在與阿爾及利亞打殖民仗。《通往死刑台的電梯》以嶄新的電影觀、脫離傳統的創作意識，預示一個電影新時代的來臨。一年之後，法國電影新浪潮風起雲湧，震驚了全世界，也改變了電影的歷史。

從《通往死刑台的電梯》的第一個鏡頭開始，馬盧就蓄意打亂觀眾觀影的習慣。他省略了古典電影的建立鏡頭，在觀眾毫無準備下，猛然面對女主角珍妮‧摩露的臉部特寫，也直接投入不明就裡的主角情緒中。摩露正對著電話聽筒講情話，她喃喃乾澀的低語，宛如傳統戲劇的獨白，孤零零的身影，囚禁在岑寂荒涼的畫框中，而那令人窒息的不變語調，似來自幽冥世界，也支配了摩露全片的場面，從開頭到結尾，摩露是被拋棄卻心有不甘的孤魂，在街道與咖啡站躑躅，命定無法逃離她的疏離與寂寞。

這種宿命及心理層面，是當時卑隘靡弱的文學電影不曾有的，戰後的法國流行文學名著改編電影，主題往往大而空泛，電影降為文學的附庸，形式沉悶老套，像《通往死刑台的電梯》這種「小主題大處理」的電影自然立刻引起觀眾興趣，乃至匯集同志的電影熱情，如火如荼地展開新浪潮的序幕。我們很難確鑿「法國新浪潮」的歷史起點──有人以為是夏布洛一九五九年導演的《漂亮的塞吉》，也有人以為是因為同年大量導演得以首度執導筒，無論如何，馬盧的《死刑台》為新浪潮開先鋒是無庸置疑的。在那意氣風發的年代，約有一百七十位新導演隨馬盧之後在四年間嶄露頭角。他們創作生涯的第一部作品，不但改變了法國電影，也對巴西、瑞典、捷克、南斯拉夫、匈牙利、俄國、德國，乃至美國、日本的年輕導演，產生革命性的影響。

電影新浪潮代表的是法國電影新生代與傳統的斷裂，也揭示著新電影觀念——包括原則性、個人色彩、精簡的技術、創新的美學，以及影迷的本質等。整個浪潮的崛起，當然牽涉若干因素，有如藝術戲院及電影評論對觀念的倡導，文學電影的票房稀疏，以及政治上第四共和甫被推翻，戴高樂初上台，社會瀰漫著革新、改良的理想主義氣象。此外，年輕導演備受重視，除了馬盧的《死刑台》成功外，也關乎羅傑·華汀《上帝創造女人》的轟動。他倆以票房告訴電影工業界，小成本及年輕都有可能中頭彩。等到馬盧第二部電影《孽戀》大受觀眾歡迎後，新浪潮已經隱隱成為創作主流了。

馬盧與其他出身於影評人的新浪潮導演不同，他是按部就班接受電影教育，之前曾修政治，也曾師事考克多、布列松等大師，自稱受布列松的準確細節，以及賈克·大地的絕少對白影響至深。在《通往死刑台的電梯》中，我們就不斷看到這兩位大師的影子，一方面，布列松的寫實細描手法，增加若干懸疑與張力；另一方面，大地以影像為重的做法，使電影絕少陷於滔滔不絕的對白，而忽略視覺本身的力量。

其實，《通往死刑台的電梯》採用的是普通的懸疑偵探故事：一個婦人與情人合謀殺害親夫，一切布置完美無破綻，使丈夫宛如自殺，然而事成後陰錯陽差，情人被困在凶案現場的電梯中，他的車又被少不更事的少年偷走，並捲入另一樁凶案。這樣的故事充滿命運的嘲弄，然而馬盧不重其戲劇起伏／犯罪細節（連槍殺丈夫的鏡頭都跳切省略），戀人隔絕兩地的焦慮、恐懼及挫折感才是情緒重心。

全片顯然仍是存在主義的產品，事窮勢蹙的絕望色彩，主角內心的沉淪掙扎，甚至希區考克式的命運錯置／罪惡轉移，都使那種惶悚不安的基調成為主結構。暗漠昏濁的場面調度和幽淒的爵士配樂，都喟嘆著為貪嗔愛痴、為情所困的戀人命運。對當時講究戲劇推移、不重角色情緒的法國電影來說，馬盧的做法是一項突破。

馬盧的突破比起高達在《斷了氣》當中的悍然決裂，自然是小巫見大巫。不過，以《通往死刑台的電梯》展現的美學概念而言，許多決定——包括實景拍攝、輕巧自由的攝影機運動，都與新浪潮早期的風格接

法國新浪潮的象徵人物珍妮‧摩露在《通往死刑台的電梯》（一九五八年）中飾演與人私通、謀殺親夫的中年怨婦。這部片子充滿存在主義絕望的色彩，以惶悚不安的基調，高度的形式自省風格，成為法國新浪潮的先鋒。

近。尤其將希區考克式劇情處以反諷、疏離手法，幾與夏布洛前期作品如出一轍（《通》片攝影昂利‧德卡亦是夏布洛早期電影及楚浮《四百擊》的攝影）。

由影迷立場出發，《通往死刑台的電梯》也與新浪潮其他作品分享同樣的創作執迷，他們都大量引述過去的影史材料。馬盧利用好萊塢黑色電影的視覺因素來處理陰暗的辦公大樓，同時又插以大量巴黎街頭現實，使人工化與真實的外景產生奇異的張力。在此張力之下，連好萊塢式的旁白技巧也改變了意義。這種對媒介的高度的自省，在楚浮的《射殺鋼琴師》亦有相似的表現，唯楚浮添加了一分喜劇趣味。

與新浪潮夥伴相似的另一點是對「影像」的無比崇拜。電影結尾，照片取代了證人／現場證明，扮演「真相顯露」最重要的角色。在警察局中，旅館經理抱怨，如果有照片他便可指證凶嫌；接著報紙刊登了凶嫌照片，使男主角鬼使神差地為另一椿不相關的凶案頂罪；暗房顯影液最後浮現了兩椿凶案的真相，使影像成為事實的紀錄——這種對媒介本質的探討及敏感，逐漸成為現代電影強調的自覺意識。諸如安東尼奧尼的傑作《春光乍現》（Blow Up）、柯波拉的《對

話》（Conversation），甚至狄帕馬的《凶線》（Blow Out），都直接將謀殺證據藏於照片、聲帶及短片等各種媒體中。

馬盧對影像的信仰，自然也延伸到對電影的信仰（新浪潮極力肯定的觀點，以與文學或劇場意義劃分）。珍妮‧摩露在眞相乍現之時，彷彿洗盡了憂霾、終於不必繼續逃匿夢魘。照片顯現的是熱戀男女的擁抱，諷刺的是，自始至終這對戀人從未在同一畫面中會面，照片是他們犯罪的唯一證物，也是他們愛情的唯一證物。摩露由是注視著這項證物說：「十年、二十年，沒有人會再使我們分離。」影像中是他們緊鎖的「永恆」。

嚴格地說，馬盧算是新浪潮的先驅，因爲採取克魯佐傳統的《通往死刑台的電梯》和下一部大膽的性探討《孽戀》（細緻地描寫有錢人奢侈的生活，但末了女主角抛棄了工業鉅子的丈夫和打馬球的情人，卻與一夜春宵的年輕學生私奔了）受觀眾歡迎，而且珍妮‧摩露的新浪潮中堅符號（摩露是馬盧當時的情婦，在兩部片中都展現驚人的性張力而受歡迎，楚浮因而能用她於《夏日之戀》），不符古典主義傳統的剪接，乃至親狎富感染力的情緒和感情，以及以後最受歡迎的攝影師德卡（在拍完此片後，他又拍了《漂亮的塞吉》、《四百擊》，與庫達和阿曼卓斯並列爲筆記派三大攝影師），都使他確定爲新浪潮的同路人。不過，馬盧並不拘泥於派別，他的第三部劇情片《地下鐵的莎齊》立刻就改變風格，採取輕鬆喜劇以及快鏡頭和分格攝影實驗各種造成幽默感的技巧，使大家不明所以。這部電影節奏輕快，鏡頭語言自由不受羈絆，洋溢著一個滿嘴髒話的八歲小女孩古靈精怪的邏輯。接下來由碧姬‧芭杜主演的《私生活》並不誇張她作爲女明星的煽情色腥之處，但愈發離新浪潮處境遠矣。《鬼火》極其嚴肅，講述一個酗酒者在中產階級的乏味和虛假生活，

馬盧描繪了他終於舉槍自殺的最後兩天生活。

他的下幾部作品似乎刻意要去除《鬼火》的嚴肅和憂傷，《江湖女間諜》是部奇特的西部片，結合了兩大性感偶像（珍妮‧摩露和碧姬‧芭杜），把背景移到墨西哥，把她們變成又會跳脫衣舞、又能開槍革命的女

英雄。《大盜賊》則用新浪潮的標誌之一尚保羅‧貝蒙度做主角，改編了馬盧自己最喜歡的二十世紀初由喬治‧達林寫的小說，將一個出身富裕的紳士做賊的行爲喻爲他對保守虛僞階級的反叛，甚至一種替代性的個人「性」追尋。這部電影平鋪直敘，古典優雅，但是馬盧著名的人性張力並沒有突出。不過，一生一直在反叛自己上層社會背景的馬盧，卻對此片情有獨鍾，認爲是他最個人的作品之一。馬盧下部作品，是他只占三分之一的《勾魂攝魄》，這是他和華汀及費里尼合導的愛倫‧坡小說電影，主角是亞蘭‧德倫和芭杜。這可能是馬盧自己相當不喜歡的作品，其萬花筒般的影像交替混雜風格，超出當時觀衆能理解的範圍，在票房上表現平平。我們看馬盧不去走他最擅長的懸疑及情慾混雜的類型，反而大膽地探索新的視覺語言，就可看出他不願拘泥一種創作方式的叛逆性格。也說明往後他的作品爲何一變再變，呈現多元的發展，也令評論者難以將之定爲「作者」。直到兩部紀錄片（《加爾各答》和《印度幽靈》）之後，他的劇情作品《心之低語》和《拉孔‧呂西安》才又顯出新浪潮那種銳氣和創新。

紀錄與戲劇並重

馬盧出身於紀錄片，第一部《寂靜的世界》即在探討深水世界，並與另一導演賈克‧伊夫‧庫斯托（Jacques-Yves Cousteau）共獲一九五六年坎城影展金棕櫚大獎。後來因耳朵在水壓下受傷，無法再下水，不過他仍秉持對紀錄片的信心，一九六二年拍攝自行車越野賽的紀錄片《比賽萬歲》和一九六四年的《曼谷》後又在印度住長時期，拍出相關的紀錄片，所以有時也被歸爲左岸派。馬盧的紀錄片《加爾各答》具有清楚的左岸派主觀／抒情筆觸，一條聖河，上游有人洗澡，下游停泊著大輪船。千年的古文明卻是貧富懸殊

混亂破敗的現代化悲劇。「馬盧拍攝加爾各答街道的行人時，都喜歡把鏡頭湊近人的跟前，人的身體貼近畫面的邊緣，彷彿連轉一個身的空間都沒有，立刻就使人感覺出加爾各答的擠迫與侷促了。」[1] 寫實的畫面，卻涵蓋導演的思維及情感，《加爾各答》結尾小女孩一直扳一架古老的抽水機，良久良久，終於沒有水。這是馬盧對印度的悲觀結論，古老的文明，卻讓下一代汲取不到生存的方法。[2]

馬盧說：「印度的一切——他們的生活方式、人際關係、家庭結構、性靈需求——都和我們西方人的慣事實上，馬盧拍印度系列電影時是一九六七年，離《寂靜的世界》的紀錄片時代已有十來年。起因是法國外交部在印度做了一個八部法國片的巡迴展，而馬盧代表《鬼火》去德里、加爾各答、馬德拉斯、孟買巡迴。馬盧在印度受到文化的大震撼，把兩個星期的旅程延長至兩個月。年底他回法國籌錢，一九六八年初再帶著小小預算，無計畫、無劇本、無燈光去拍印度的情況。

有模式相反，印度人和自然的關係讓我有種充滿生機、非常真實的感覺。」[3] 就這樣，馬盧在印度先待兩個月，第二次拍攝了四個月，工作人員很少，探隨興的方式且走且拍，一切等回法國再處理。印度之旅後來共蒐集了三十小時的材料，剪出一個《加爾各答》和七個有關印度的影集（分別以不可思議的攝影機、馬德拉斯見聞、印度人與宗教、夢想與現實、種姓制度、社會的邊緣、孟買——印度的未來為題）。

一九六九年，《印度幽靈》影集在法國上映，一九七五年，馬盧親自配英語旁白在英國BBC播出，引起軒然大波，旅英印度人強烈抗議，印度政府更以強硬手段與BBC溝通，末了索性關閉BBC駐新德里的辦公室，並驅逐五十六位BBC員工出境。印度國會並有幾場風暴似的討論，反對黨甚至認真地要求政府引渡馬盧，成為報紙長達數星期的頭條。以致五年後，馬盧去孟買探訪正在拍《甘地傳》（Gandhi）的妻子甘蒂絲·柏根（Candice Bergen）時，曾造成當地報界不小的騷動。

馬盧曾說：「我一直希望輪流拍劇情片和紀錄片。我在《鬼火》之後的法國作品大多定位在過去，在劇情片方面，我似乎需要一點距離……處理目前發生的故事是相當危險的，為了抗衡這點，也因為我對眼前發

生事件的好奇，我想我比較以「直接電影」十六釐米紀錄片的手法來處理現在發生的事。」

馬盧用「直接電影」區分「真實電影」，因為「真實」對他而言有定義真相的道德暗示。「直接電影」[4]

則是隨機應變，「不企圖去組織現實，後來在剪接室才試圖去了解的紀錄片。」[5]

七〇年代馬盧除了拍《心之低語》和《拉孔‧呂西安》，還拍以雪鐵龍汽車生產線的乏味噪音製造過

程的紀錄片《人性，太人性》，在巴黎共和廣場上的人物訪談《共和廣場》，和時裝模特兒多明妮克‧珊黛

（Dominique Sandra）如何在布列松指導下，轉為演員的過程《特寫》。之後，馬盧移居美國，在《漂亮寶

貝》、《大西洋城》、《與安德烈晚餐》等劇情片後，再拍以明尼蘇達州小鎮農業生活變化的《上帝的國度》

（分別於一九七九年拍攝第一部分，再於一九八五年追蹤農業蕭條對小鎮致命的影響），以及探討美國新移民

（泰國、義大利、高棉、古巴、越南、俄羅斯、埃及、巴基斯坦以及拉丁美洲人）的群像《幸福的追求》。

《上帝的國度》和《幸福的追求》呈現一個對比：一個是美國人本土嚴重的懷疑和恐懼，一個是新移民

的樂觀和期待。這是馬盧以一個新移民的身分，對美國社會種種做的探討。馬盧這種以紀錄片、劇情片

交替的導演生涯，使他的紀錄片常帶有劇情手法，而劇情片又夾雜記錄風格，他承認自己夾在法國電影兩種

傳統之中，又愛盧米埃，又愛梅里葉。由是他的電影常常介於虛實之間，《私生活》中的碧姬‧芭杜，《人

性，太人性》中對汽車文明及流水生產線的主觀與客觀的分野，還有《共和廣場》的路人訪問，以及晚期

《與安德烈晚餐》幾乎完全未移開焦點的二人飯桌交談實錄，使人驚異他將這兩種傳統運用自如的程度。

《與安德烈晚餐》是跨紀錄與劇情片相當大膽的嘗試，它記錄了兩個知識分子在紐約一家法國餐館近兩

個鐘頭的心靈交流，一邊是編劇、偶爾演戲、生活事業均不甚得意的華萊士‧肖恩（Wallace Shawn），另一

邊是有名的前衛劇場導演安德烈‧葛戈里（André Gregory）。兩人分別數年未見，在晚餐約會中從彬彬有

禮、保持距離的寒暄家常，一路演至對人生、戲劇、哲理的爭辯及交流。馬盧細心地安排（幾乎全是兩人的中

景和特寫），所有鏡頭改變的聯繫順暢（語言、動作、身體的連貫，背景、道具、節奏的統一），展現令人驚

異的談話完整性。問題是，它是一個經過完整劇本、精準場面安排、細心調度、累人的剪接篩選鏡頭，以及繁複細緻的後製做出來的劇情片，卻給人像現場實錄的感覺（雖然談話內容，在薩哈拉與日本和尚排演的《小王子》等等，均是根據葛戈里（Grotowski）的波蘭前衛劇場，在西藏的僧侶交談，在薩哈拉與日本和尚排演的《小王子》等等，均是根據葛戈里（Grotowski）的波蘭前衛劇場，在西藏的僧侶交談，卻給人像現場實錄的感覺（雖然談話內容，諸如陀斯基（Grotowski）的波蘭前衛劇場的後製實際經驗而來），許多人甚至懷疑它是幾架攝影機不同角度拍下的紀錄片呢！這席誠懇卻極度知識分子的坦誠交心，並不會因為滔滔不絕的辯論交談而令人煩悶。除了片尾街上及車上的旁白，整個電影封閉在餐館和對話中，

但是它竟然只有親切、句句到心底的特殊效果。

《與安德烈晚餐》大膽而創新的形式，成了知識分子cult電影。它秉持了馬盧一貫勇於實驗的精神，鼓勵觀眾以敏感的方式，探索會話內容，聲音與表情細微動作之間的辯證張力。可惜的是，這相當長的紐約式的創作人士對話，很難透過文字翻譯得到其他文化的共鳴。馬盧自己就承認，在法國放映時，幾乎每個畫面都有三行字幕，把觀眾忙到不行。由是，這部電影在美國以外地區的反應比較冷淡。對馬盧自己來說，這是他對整個意氣風發六〇年代感傷的結語，當時醜陋的八〇年代正要開始，六〇年代的人覺得有逃避的衝動。

馬盧似乎常有逃離法國文化的衝動。他可以在印度、泰國、越南躲很久，是一種心情的自我流放，可能也是他對自己出生富裕而保守的上層階級文化的反抗及叛逆吧！

馬盧在七〇年代後期搬至美國，他當時宣稱法國已不是一個有良好刺激拍片之地。他於一九七八年拍了《漂亮寶貝》、一九八〇年《大西洋城》，兩片都分別陳述了馬盧對城市特色的執迷和掌握。《漂亮寶貝》處理的是半世紀前的紐奧良紅燈區，《大西洋城》則是以賭城著名、龍蛇雜處之陳舊都會。馬盧在此證明了他是新浪潮中較有能力在類型中游移自若的創作者，他的作品泛現著戲劇張力和與角色的親密情感。尤其《漂亮寶貝》中一個十二歲雛妓理所當然地隨母操淫業，以及《大西洋城》中年輕侍女與鄰居對望遲暮老人間的曖昧關係，都令人為馬盧的創作持續能量讚歎。馬盧稱他拍《漂亮寶貝》的動機並非社會議題探討，而是自他對爵士樂（紐奧良的特色）和對外表矮小的攝影師貝樓（E. J. Bellocq）在一九一七年間為紐城紅燈區拍的

一批迷人照片的喜好而來[6]。在名攝影師史汶·奈克維斯（Sven Nykvist）的掌鏡下，《漂亮寶貝》不但絲毫

不淫穢或做道德批判狀，而且浪漫感性，散發著早年紐奧良的特殊風情。

原屬電影學院畢業的馬盧，事實上充滿了實驗精神。他從不安於傳統，在題材上總想找一些「危險」或

對道德戒律意識形態有挑戰的材料拍電影：《孽戀》是性愛；《鬼火》是酒鬼自殺的執念；《心之低語》是

母親與兒子的亂倫關係；《拉孔·呂西安》則戳破所謂法國人民在戰爭期間都齊心抗敵的「戴高樂神話」，

以淪陷期一個低下層農民為增加身價及信心，主動加入蓋世太保行列，做出出賣同胞的卑劣事蹟；《漂亮寶

貝》是未成年的紐奧良雛妓；《大西洋城》是以老人的衰老和年輕人的夢想對比一個大西洋城所呈現的新舊

現代美國；《與安德烈晚餐》是長達兩小時代表六〇及七〇年代的兩代知識分子就各種事（人生、戲劇、經

驗等）交換／爭辯觀點；《烈火情人》則是公公與媳婦亂倫導致兒子墜樓的悲劇；《阿拉莫灣》是越南移民

在德州與當地漁民競爭對抗的保守種族主義批判；《五月傻瓜》更是五月運動二十年後荒謬的回顧，看一群

遠離巴黎的小資產階級如何因資訊不流通而度過荒謬的幾天自我驚嚇和逃難生活。

這些危險的題材，卻在馬盧超級敏感及細膩的場面調度處理下顯現穩重的、抒情的氣質。比如《心之低

語》的母子關係，只讓人感到那是一個十分親暱的母子情感。發生關係後，母親也溫柔地解釋，希望以後大

家都忘記曾發生的事，並在心中不要留下陰影。馬盧在形式上也希望與題材一般充滿冒險性。他曾說：「我

嘗試將每部電影當作一個冒險，不管在題材上或拍攝方法上都盡量與上一部不同。」[7]一般而言，馬盧的風格

十分穩重有序，構圖、燈光等各種技術層面都經過設計而高度精準。他憎惡即興，但是與新浪潮其他導演一

樣矢志要建立新結構，反對古典電影的劇場化，「許多電影訴諸與戲劇古典形式的關係，很容易就看來老套

落伍……當今的社會充滿了暴力和失序狀態，可是在現代音樂和繪畫當中都可以反映出這種感覺，我不明瞭為

什麼電影就得流暢、銜接合理，只為了取悅觀眾？這就好像要畫家老畫明暗對比的光線般老套。」[8]

馬盧早期的電影也喜歡壓縮時間，大部分情節發生在一兩天內，並且強調一個人生命中最刻骨銘心的戀

愛／情感變化片刻。如《孽戀》的情慾時間、《鬼火》的自殺行為、《私生活》的愛與死等。馬盧的角色也因此很少平凡，多半是英雄或有超乎常人的特質，帶有浪漫主義的傾向。對於社會面的描述，他傾向自己熟悉的中上階層和知識分子，他也尖刻地諷刺那些令人受不了的社會禮儀、彬彬有禮的晚餐、舉止合宜的規矩，使主角們急於逃離（《死刑台》的出軌；《孽戀》的私奔；《鬼火》的自殺）。他對中產階級和知識分子的看法或許沒有高達那般具備左翼顛覆暴烈的色彩，卻帶有親身經歷的苦澀及熟悉。所以早期有人懷疑他能否拍中下勞工階級，他也很謙遜地說：「或許十年、二十年後我可能變成好導演。」但長達四十年的創作生涯，已證明他是法國最好的導演之一。雖然他從不張牙舞爪，像其他新浪潮叛逆小子那般吹噓自己的理念。

自傳色彩
一九四四年的法國

《心之低語》根據資料有部分是馬盧親身經驗，馬盧小時曾在學校目睹藏匿猶太小孩的家庭被人密告，以致猶太同學和藏匿者都被逮捕。這個經驗對他影響必然很大，使他不斷回到這個題材繼續創作。《拉孔‧呂西安》即是一例。電影背景是一九四四年，農家青年呂西安誤闖進蓋世太保處，藉酒醉洩漏拒絕他參加地下軍的聯絡人。後來他被吸收至德軍蓋世太保組織，拿著機關槍得意洋洋。呂西安後來愛上裁縫的女兒，並帶著女子和她祖母逃亡，在逃至森林的危機中，竟泛現著情色和田園的詩意。呂西安最後因通敵而被槍斃。這麼赤裸裸揭露老百姓的出賣祖國行為，尤其令左派不能忍受，甚至大思想家傅柯都跳出來罵此片是用色情來渲染反英雄形象云云。法國在戰後一直小心翼翼地維持國家神話。這個故事招惹了很多人。

《童年再見》（一九八七年）是路易・馬盧童年深刻的回憶。成人的偏見和暴力固然加速了童年的喪失，但更深的情感和更大的包容，卻成了力量的來源。

作為童年的回憶，一九四四年似乎深印在馬盧腦海中：

一九四四年的冬天，路易・馬盧還在教會寄宿學校就讀，蓋世太保衝進學校，先搜查出校內的猶太裔學生，然後，當著所有列隊師生的面，將窩藏保護學生的校長也帶走。慈愛的校長在臨別之時，回過頭來揮別：「再見，孩子們！」這恐怖的一幕深深印在馬盧的心中。他事後回憶，這就是他純真喪失之際。校長被帶走的那一刻，童真世界的一切美好價值全部粉碎，他開始思考人生的問題，種族的歧視與暴力、人性的墮落與背叛，都成了他一生的執迷。他說：「我所有的電影都是以『純真的喪失』為主題。」

流浪美國十餘年後，馬盧已娶了演員甘蒂絲・柏根並定居紐約。他的美國片《漂亮寶貝》、《大西洋城》、《與安德烈晚餐》和《阿拉莫灣》都奠定了國際性的聲譽，然而他永遠沒有忘記要拍攝童年的回憶。這位出身豪富、敏感又具叛逆性的導演，在一九八六年開始認真思索童年的經歷，拍攝《童年再見》。他進行了廣泛的研究，從納粹俘虜

營的資料中，知道被逮捕的童年好友從火車上下來後，直接步入了納粹的煤氣室；法裔的蓋世太保戰後做了美國間諜，不久以戰犯身分被判刑，卻在七年後假釋；生活上的點點滴滴是由以前的老師和同校的哥哥提供，雖然每個人的回憶略有出入，但是對校長揮別孩子的苦澀印象都是亙久而永難忘懷的。

如果沒有這一幕，《童年再見》僅是部學童生活的散文；孩子間的打架口角、尿床的羞辱、偷偷違點校規的快感、創造力剛啓發的愉悅，還有偷看黃色書刊那種模糊又刺激的感受。然而，馬盧將所有的童眞詩篇，堆砌到純潔的毀滅，當飾演馬盧童年的孩子把寶貝的書送給好友，當校長無私地向孩子們說再見時，整個恐怖事件有了精神的力量。成人的偏見和暴力固然加速了童眞的喪失，但是更深的情感和更大的包容，卻成了力量的來源。我應該把這個事件作爲第一部電影的題材，但我寧願等一會……一九八六年，在美國待了十年後，我覺得時機已經到了。」

回顧來看，馬盧是個絕對職業化的導演，一個不斷實驗以及磨練技藝的技匠（這個字在此用得毫無貶意）。他起自對自己富裕家庭和上層社會的反感，終能落實在藍領及低下階層的全面探討。他游移於歐美兩種文化間，又能掙脫尋求亞洲生活的對比。他被許多人認爲是新浪潮的保守派，因爲他嚴謹的技巧顯現他像是革新傳統（除了《地下鐵的莎齊》），而非創新傳統之人，而他的爭議性也往往環繞在其內容上，甚少有革命性美學或風格令人吃驚。這一點，他和左岸派其他人相當不同。

ZAZIE DANS LE MÉTRO
《地下鐵的莎齊》

這部電影中我們努力玩電影「語言」的遊戲。我認為電影語言已經釀成了一種壞的古典主義——也不是古典主義，只是一種老套，錯的老套。

《莎齊》想做的就是激烈地反對這個老套，直溯麥克·山奈（Mack Sennett）和卡通片的傳統。《莎齊》不是像有些人以為的即興作品，所有東西都是仔細規劃的。

——馬盧[9]

起初我們努力在形式上著手，結果這個形式卻摧毀了內容。當賽尚在畫布上畫一顆蘋果，沒有人會對那顆蘋果有興趣，但大部分電影觀眾仍對蘋果有興趣。

——馬盧[10]

《地下鐵的莎齊》是一部超前的作品，因為其在形式及語言上的創新及思考具有相當實驗性，藉一個早熟小女孩遊巴黎的故事，處處透露出創作者對敘事形式的反省和叛逆，也顯見新浪潮當時多麼狂野、不拘傳統的開創冒險勇氣。

《地下鐵的莎齊》據馬盧自己說明，是開創他一貫的主題，及小孩接觸到成年世界的矯飾和腐敗（以後的《拉孔·呂西安》、《心之低語》、《童年再見》、《漂亮寶貝》也都延續此主題）。故事中十多歲滿嘴髒話的莎齊跟著母親由鄉村來到巴黎。母親在車站就直奔情人的懷抱，將這個一天半奉獻給情人，把莎齊扔給舅舅照管。莎齊想坐地下鐵，但地下鐵罷工。不過這阻止不了她，她仍在街上、跳蚤市場、巴黎鐵塔都狂歡地玩了一圈，最後高潮結束在餐廳酒醉客人的混戰，莎齊第二天和母親一起踏上歸途。

——《地下鐵的莎齊》（一九六〇年）中，這個小鬼使全片帶有漫畫般的風格。

馬盧以叛逆冒險的精神，一再干擾觀眾對傳統電影語言的接受習慣。時空、燈光，甚至地心引力都被時時破壞，觀眾必得拋棄被動的立場，主動參與這個激進的美學形式，見證馬盧如何分解重組電影的敘事。

電影改編自何夢‧克諾（Raymond Queneau）的同名小說。原小說的主旨就是解構文學，用雙關語、文字遊戲及古怪的事件來攻擊既存的文學傳統和規則，所有人都說這書不能改編成電影。馬盧和編劇尚-保羅‧哈本諾（Jean-Paul Rappeneau，後來《大鼻子情聖》〔Cynaro〕的導演）卻很早就下定決心要找出同樣的電影手法來達到原著的形而上理念。傳統的電影重視紀實和前因後果的連接性，抹煞攝影機及表演的存在，時空連續，任何東西都不能干擾觀眾對這種假真實的幻覺。好萊塢那一套「看不到的剪接」（invisible editing）觀念，影響了全世界對電影的基本認識。

《莎齊》卻摧毀了這種真實的幻覺。時空色彩聲音無時無刻不在向真實挑戰。全片用了

極多快鏡頭、慢鏡頭，新浪潮聞名的「跳接」也比比皆是，色彩、道具和燈光充滿表現主義，而聲音也不斷被扭曲、加快，甚至倒放。莎齊媽媽步出情人家開口說話，另一半話卻在另一場景她跑下火車月台時說完；車子在巴黎街上實景行走，一會街景卻變成攝影棚內的背景放映畫面；莎齊被關在垃圾桶裡，蓋子打開出來的卻是貓；莎齊被釣魚鈎勾住，拉回來卻變成一個穿相似紅毛衣的老太婆；舅舅彎腰拯救莎齊，眼鏡卻從奇高的艾菲爾鐵塔上跌落在地面上看報紙的女人鼻梁上；舅舅從艾菲爾鐵塔上跌下，很自然地又從女人鼻子上撿回眼鏡；人物在不好意思的時候，馬盧就在他臉上打紅色的光；整部電影有如卡通片般充滿挑戰真實及連戲的狂想。

《莎齊》也不時祭出觀眾的旁徵博引傳統，其中有麥克‧山奈滑稽追逐戲及擲派大戰（《莎齊》中是扔香腸和酸白菜）；有三傻（three stooges）式滑稽身體暴力；有華納卡通式的炸彈、爆炸的電話、追逐等（他甚至加插漫畫的爆炸畫面取代聲音）；有謝利‧路易及法蘭克‧塔許林式的肢體、外表笑話（如巨乳女人過馬路）；此外莎齊上艾菲爾鐵塔來自何內‧克萊的電影，人工化的巴黎來自文生‧明里尼的《花都舞影》（An American in Paris），最後的混戰像美國西部片；跳接則是不折不扣地向《斷了氣》致敬。

以上這些瘋狂及蕪雜的東徵西引，帶有強烈的形式無政府主義。等到它累積成一種不連接的方式，觀眾就會領略其喜趣幽默之處。它的幽默也很具想像力，如莎齊吃蠔，挖到大珍珠，卻毫不在意地往後一丟；或馬盧一開始要舅舅巡過車站，嘲笑法國人不喜洗澡的惡習。不過，由於《莎齊》這種前衛的處理，使很多人一頭霧水。《紐約時報》當年十一月二十一日的影評就說此片「無節奏，無理由，無意義，無目的，無主旨，僅僅是攝影無法無天，瘋狂地為影像而影像」。路易‧馬盧對這種批評很滿意，他說他的目的就是在干擾觀眾。

《地下鐵的莎齊》擁有的混亂無政府狀態，也使整個觀影經驗接近作夢。自由不受理性規劃的形式，不遵循因果及乏味時間順序，使影像跳躍誇張到超現實的地步。角色可以一下子在艾菲爾鐵塔上，一下又在船的甲板上。大喇叭留聲機可以一下又變成點唱機，人也可以在房間各角落出現，或同時出現在兩個地方。有

些事件似乎永遠找不到答案或結果（背景有個女的被打倒在地，後來怎麼了卻完全不交代），就像夢，常常只有一半就不知所云了。

混亂如夢的特質不斷破壞許多事物表面的幻象，像酒吧裡的陳設不斷變化；特寫使我們對地點有所猜測，鏡頭拉遠又全不是那一回事；還有人物可信嗎？（那個警察到底真實身分是什麼？）法西斯的譬喻又從何而來？

《莎齊》用電影的語言來破壞電影的傳統，它撼動觀眾的認知，擾亂觀眾的情感，在新浪潮早期，這部作品相當特出，它也是馬盧多元創作中相當具電影本體自省批判電影語言的傑作。

ATLANTIC CITY
《大西洋城》

馬盧在美國時期的創作都非常具有他游移於紀錄片與劇情片的特質。《大西洋城》拍於八〇年代初，它見證了一個舊時曾輝煌一時的沒落大城，如何摧毀那些古舊壯觀的建築，努力重新開創如拉斯維加斯般從沙漠建造賭城帝國的夢。隨著舊時代的敗壞和衰落，新的醜陋的事物（黑社會、幫派、販毒）也隨之而來。《大西洋城》不僅記錄一個城市外貌的改變，更帶有一種對舊時代的眷戀和婉惜。有如馬盧常說的，告別六〇年代，進入醜陋的八〇年代。

《大西洋城》在今天看來，猶如一部紀錄片。電影由莎莉切檸檬洗身開始，青春的胴體，高昂的歌劇女高音陪襯，隔著另一個窗口，一位名叫盧的老先生貪婪地看著。老先生是以往幫派分子中懦弱的小角色，從未幹過驚天動地的事，僅是為人跑腿使喚。如

今他就專門服侍當年外號Cookie Pinza的老闆死後的遺孀葛蕾絲。

莎莉來自加拿大窮鄉僻壤，她懷有當賭城發牌莊家的夢。她現在一邊受訓，一邊在海鮮吧台工作（每日抹檸檬就為了去腥），她希望有一天能一路發牌發到歐洲摩納哥賭城。可是她的夢被她無恥的丈夫粉碎，這位六○年代殘留下來的老嬉皮，勾引了莎莉的妹妹葛麗絲，搞大了她的肚子，他偷了費城黑幫的古柯鹼，帶著葛麗絲直奔大西洋城投靠莎莉。

這位嬉皮託盧幫忙販賣古柯鹼，卻被費城黑幫的人刺死。盧撿現成便宜將手上的貨處理掉，突然他一生中最不可及的夢，然後帶著莎莉逃往佛羅里達。

在汽車旅館投宿一晚，莎莉在興奮期後了解她不可能和盧在一起，她偷了盧皮夾大部分的錢，在兩人心照不宣的狀況下揚長而去。而盧興高采列地回大西洋城，賣掉最後的毒品，和葛麗絲歡喜地度過瘋燭之年。

《大西洋城》是一部令人喜愛的電影，馬盧嫻熟的敘事風格、老牌明星伯特‧蘭卡斯特（Burt Lancaster）和演技派新星蘇珊‧莎蘭登（Susan Sarandon）搭配著把這一齣年邁與青春、夢想與現實、複雜的心理轉折，架設於幽默、苦澀的混雜腔調中。很少有黑社會幫派電影能如此細緻而不格式化地反映角色內心的情感，使原屬於商業範疇的公式化電影，增添藝術的成色，贏得了當年的威尼斯金獅獎。

劇中角色的處理是馬盧眾多作品中最值得誇耀之處。卑微無望的小人物盧雖然忽地可以充一下闊佬，可是當黑社會流氓當街揍莎莉時他是一點都不敢動。一會兒他竟然拎著行李上巴士跑路了。莎莉求生存的本能使她哄騙硬求巴士司機將她「痴呆症」的老父哄下車，她逼著盧交出「應屬於她的錢」。馬盧不動聲色地經營這些角色，不客氣地揭示他們個個性的弱點和不堪回顧的歷史，很難相信，在種種令人喪氣的背叛、鬥爭、暴力和死亡之後，這部電影竟是個肯定人性、樂觀上揚的喜劇。當盧最後喜滋滋地挽著葛麗絲散步在大西洋

城著名的寬闊步道時，泛現的竟是一股生命的喜悅和微少卻存在人性的光輝。

馬盧在片尾仍凝視著即將被摧毀的大樓，從底層不時有重鎚撞下若干石塊來，與電影開首不久整個大樓壯觀地炸倒畫面呼應，《大西洋城》的城市歷史正翻到新的一頁。

MILOU EN MAI
《五月傻瓜》

（一九六八年五月）大家完全停止了例行公事，互相交談。即使是原本不認識的人，也會當街辯論起來。那時沒什麼汽車，大家不是走路就是騎腳踏車。那是很重要的契機，突然之間，整個國家停頓下來，人們開始思考他們的生活、生命，以及他們所存活的社會；同時，也想到各式各樣的解決方法，雖然大多不是很實際。當它過去以後，我在想：「這應該成為一種制度。每四年就應該有一次「一九六八年五月」。它會有淨化作用，比奧林匹克運動會好多了。」我們知道這不會成氣候。我猜想有產階級中，很多人很害怕共產黨會接管一切，內戰是有可能發生的。政府那時幾乎已經癱瘓了，似乎不知道要怎麼辦才好。就像在《五月傻瓜》後面那一段裡一樣，戴高樂突然在五月底失蹤了兩天，沒有人──即使是新聞記者──知道他在哪裡。後來才發現，他是去德國和五位最重要的法國陸軍將軍會談。由於阿爾及利亞戰爭，戴高樂和陸軍的關係非常惡劣；所以，他希望能確知他能夠信賴他們。後來，他終於回來了，也回復到以前的他──強悍又有威脅性。他宣布解散國民會議，並且在三個星期內舉行選舉。同時，戴高樂的擁護者也在香榭麗舍策劃了一場龐大的遊行，一場百萬人的遊行。巴黎人總有受夠

連續不斷混亂的時候。這就是了！突然間，秩序恢復了。整個「一九六八年五月」事件在瞬間死亡。我想是「英雄們累了！」可是，它似乎曾經是，嗯，一個偉大的時刻。

──馬盧[11]

一九六八年，馬盧剛從印度回來，並不知道法國發生了什麼事，只是不情願地想回來補給一下，看看毛片，沒想到電影界已開始了運動的風暴。他被邀去當坎城影展的評審，但是電影界加學生加工人，示威及遊行已遍及各地，連政府也束手無策。馬盧加入了他的同志高達、楚浮行列，負責遊說其他評審一起辭職，包括泰倫斯·楊（Terence Young）、莫妮卡·維蒂都答應退出，只有波蘭斯基（Roman Polanski）仍在猶豫。

經過一些戲劇化的混戰，他們成功地拉下坎城影展大幕，再回到巴黎，參與法國或歐洲史上重要的文化、思想革命。

經過二十年，各地都在辦五月運動二十週年紀念。馬盧乃開始蘊思這一部以五月運動為背景的作品。

《五月傻瓜》拍的是一家分布在各地的親戚，在祖母意外去世後，紛紛自巴黎、倫敦、尼斯、波爾多趕回老家參加葬禮──以及分遺產。這正是一九六八年的五月，各地在罷工，汽油也買不到，很少見面的一家人千辛萬苦趕到老家，經歷了國家、社會、家庭及個人的一場風暴。

馬盧把背景放在與世無爭、天高皇帝遠的葡萄莊園。這是一家過去以釀酒致富的豪門巨室。老祖母突然心臟病發，與她相依為命的大兒子米路和女佣（也是米路的情婦）乃急急通知《世界報》派駐在倫敦的弟弟喬治一家（弟媳莉莉，以及他們的兒子皮耶·阿倫）；他自己的女兒卡蜜兒一家（丈夫，一對雙胞胎兒子，和女兒）；他死去妹妹的女兒克蕾兒，一同參加葬禮，並聆聽律師宣讀祖母的遺囑。

莊園年久失修，葡萄園早已荒廢，喬治、卡蜜兒和克蕾兒都恨不得快點賣掉分家產便罷。但米路認為沒有人可以剝奪他的大房子童年回憶，同時有老家家人聚首也有意義，堅持只准分分銀器家具。這一家人吵吵鬧鬧，各有心思。喬治早被報社遣散，尚無生活著落。卡蜜兒分不到家產，只想先偷偷祖母的戒指，搶一些

銀器，並偷空與小時候的青梅竹馬律師調情。克蕾兒帶了有性虐待傾向的同性戀女友──芭蕾舞者前來，心中懷著對祖母的怨，以及童年不快的回憶（她八歲時因車禍父母雙亡，自己在車中待了三小時才脫困）。

還有參加遊行示威的皮耶·阿倫，搭著載了番茄貨車的便，一腦的性解放、政治革命，一來便和芭蕾舞者勾搭上，惹得克蕾兒一直挑逗卡車司機作為報復。

出身豪富的馬盧對這一群人的行為實在太了解了。他一面以亮麗的色彩和攝影，鋪陳沒落資產階級家裡優雅恬靜、富田園氣息的環境；另一方面他也以幽默嘲諷的方式，看這群凡夫俗子如何勾心鬥角，或互相調情。五月的革命氣氛到底也到了這裡，加油站和墓園的罷工、激進神父的參與、高中學生高唱國際歌的遊行，和喬治無時無刻不在聽的收音機廣播，皮耶·阿倫和卡車司機又帶來了性解放和性慾望，使一家人在爭產外，在人際和性生活上也纏繞不休，連祖母的葬禮都快忘了。更可笑的，是收音機電訊中斷而增加他們對暴亂（甚至愚蠢地以為蘇聯也離他們不遠）的驚恐，還有皮耶·阿倫不斷認同年輕人革命，而對家人發出「太老太保守」的咒罵和嘲諷。終於，鄰居工廠有錢人夫婦載了一隻羊腿和壞消息──戴高樂已下台了（也許已經死了，他們更慌地猜著），作為資產階級，他們必是被攻擊的目標。於是這一群傻瓜匆匆收了乾糧（和那隻羊腿），牽了驢子逃到山上避難去了。馬盧相當誇大地描繪這些布爾喬亞階級的愚昧及膽小，他們遠遠看到帶著工具的伐木工人，就以為革命軍已到，急慌慌地又丟下乾糧跑了。百經折磨，米路一家人因為戴高樂又掌權了，乃得以順利回家，辦完葬禮分道揚鑣。

馬盧晚年拍這樣一部電影，似乎也在回溯新浪潮及二十年前那場風暴，經過一九六八年五月，人生有了新的啓悟，每個人也似乎有了新的方向，法國驚人地回復原狀，電影結束在米路和老靈魂（母親）又彈琴又跳舞，馬盧沒有批評，卻似乎用米路一家人做了法國社會的譬喻。革命不是請客吃飯，但是人的確要吃飯、要愛情，生活的確要繼續下去。馬盧回顧法國近代史激烈卻荒謬的一頁，在自嘲中也有親切、懷舊的意味！

1 羅維明著，《電影就是電影》，台北，志文出版社，一九七八年，p.12。

2 同註1，p.13.

3 Philip French編，陳玲瓏譯，《路易·馬盧訪談錄》（Malle on Malle），遠流出版公司，一九九五年，p.11。

4 同註3，p.225.

5 同註3，p.226.

6 Shipman, David, The Story of Cinema, St. Martin's Press, New York, 1982, p.1028.

7 Armes, Roy, French Cinema Since 1946 V2: The Personal Style（2nd ed.），London, Tantivy, 1976, p.55.

8 同註7，p.157.

9 Malle, Louis, Newsweek, 1961／11／27.

10 同註9。

11 Philip French編，陳玲瓏譯，《路易·馬盧訪談錄》（Malle on Malle），遠流出版公司，一九九五年，p.11。

阿倫‧雷奈〔1922-2014〕
ALAIN RESNAIS

阿倫・雷奈作品年表

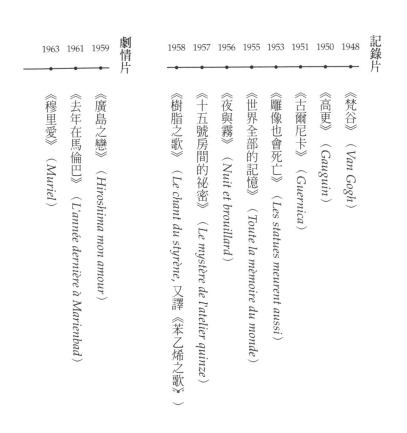

短片

1936　《方托馬斯》（Fantômas）

記錄片

1948	1950	1951	1953	1955	1956	1957	1958

《梵谷》（Van Gogh）

《高更》（Gauguin）

《古爾尼卡》（Guernica）

《雕像也會死亡》（Les statues meurent aussi）

《世界全部的記憶》（Toute la mémoire du monde）

《夜與霧》（Nuit et brouillard）

《十五號房間的祕密》（Le mystère de l'atelier quinze）

《樹脂之歌》（Le chant du styrène, 又譯《苯乙烯之歌》）

劇情片

1959	1961	1963

《廣島之戀》（Hiroshima mon amour）

《去年在馬倫巴》（L'année dernière à Marienbad）

《穆里愛》（Muriel）

2014	2012	2009	2006	2003	1997	1994	1991	1989	1986	1984	1983	1978	1977	1974	1968	1967	1966

《戰爭終了》（La guerre est finie）

《遠離越南》（Loin du Vietnam）

《我愛你，我愛你》（Je t'aime, je t'aime）

《史塔汶斯基》（Stavisky）

《天命》（Providence，又譯《天意》）

《我的美國舅舅》（Mon oncle d'Amérique）

《生活是部小說》（La vie est un roman，又譯《生活像小說》）

《生死相愛》（L'amour à mort，又譯《生死戀》）

《通俗劇》（Mélo，又譯《幾度春風幾度霜》）

《我想回家》（I Want to Go Home，又譯《我要回家》）

《毋忘》（Contre l'oubli）

《吸菸／不吸菸》（Smoking / No Smoking）

《老歌》（On connaît la chanson，又譯《法國香頌》）

《別吻在嘴巴上》（Pas sur la bouche）

《心之歸屬》（Cœurs，又譯《喧譁的寂寞》）

《瘋草》（Les herbes folles）

《你從未見過》（Vous n'avez encore rien vu）

《酣歌暢愛》（Aimer, boire et chanter，又譯《縱情一曲》）

時間與記憶的囚徒

雷奈十二歲就拍了第一部電影，這是他模彷佛易雅德的劇情所拍的方托瑪斯犯罪大王的故事。這個有錢藥劑師的小孩，小時候因為有氣喘，關在家中看書，早早就把普魯斯特和一大堆廉價的漫畫通俗小說看完了。這使他比較早熟，而且因為生病，也養成個性內向的沉思習慣。這些應該都與他以後創作的習慣和傾向有關。

念完電影學院的雷奈被徵召入伍，在一九四五年時是軍中康樂隊，專門慰勞德國和奧地利的盟軍。退伍下來，他開始拍紀錄片，頭幾部均是藝術家作品的紀錄片，如以梵谷、高更和畢卡索名作《古爾尼卡》為題的作品，這些紀錄片很快顯現了他在影像上的才華，使他名聞遐邇（他的《梵谷》曾獲一九四八年的奧斯卡獎）。《古爾尼卡》原是畢卡索一幅巨型壁畫，目的在抗議西班牙內戰期間法西斯轟炸摧毀古爾尼卡的巴士克村。雷奈研究畢卡索這個壁畫，將畫分成數個細部，逐一分解。原畫中分開的映像部分，構成了全片的時間。他與克里斯‧馬克索合作的《雕像也會死亡》因為述及法國殖民主義如何摧毀非洲傳統藝術，引起政府不滿，一禁就是十年，《世界全部的記憶》拍的是法國國家圖書館，《十五號房間的祕密》是探討工業病的，而他最後一部紀錄片《樹脂之歌》是探討聚苯工業的樹脂產品問題。

綜合來看，雷奈的紀錄片無論是有關藝術家或社會問題，都建立了他獨特的風格，包括創作性剪接、探索式的攝影機推軌鏡頭、直覺的構圖才華。而其中最傑出的，應屬有關奧許維茲納粹集中營的《夜與霧》。

《夜與霧》是雷奈與浩劫中倖存的作家尚‧給侯合作的，電影不長（三十二分鐘）而風格化，如詩般的旁白烘托出一種類似集中營封閉創傷的世界。電影穿插著彩色的現代集中營遺跡，那些殘破的建築，以及黑白的一九四一至一九四五集中營紀錄片及照片（取自德軍）。兩者交疊讓大家看到美麗的天空下荒涼平靜

雷奈在《夜與霧》（一九五五年）中將集中營的舊址滄涼破敗實相與恐怖的納粹集中營紀錄片交雜剪接在一起，配上抒情的對白，是新浪潮最令人戰慄的作品之一。

集中營背後隱藏當年那麼恐怖的景象；堆成山般的犯人用怪手抓起掃進大坑的疊架屍體、營養不足瘦得只剩骨骼的犯人，令人毛骨悚然。聲音與音樂交疊，從二手映像創造出原創的作品。

不過本片仍在鞏固戴高樂時期所說「法國人在淪陷期團結並支持戴高樂地下軍」的神話[1]。全片幾乎沒提這些集中營犯人全是猶太人，而且電檢修去了一個法國警察巡邏集中營的鏡頭。

《夜與霧》以現代的殘破原址和凋零感性的心情，對比於過去殘酷荒謬的歷史，建立了雷奈在「時間和記憶」上特殊的主題。《世界全部的記憶》承接此主題，拍攝巴黎國立圖書館，攝影機遊走於館內，書把人壓得透不過氣來，圖書館員守著這些書彷彿獄卒，而整座建築像個大監獄，是人類集體的記憶。他的第一部劇情片《廣島之戀》更把這個時間和記憶的主題發揮到極致。

《廣島之戀》是拍一個法國女演員到日本廣島去拍反戰電影。她遇見了一個日本男人，發展了二夜一日情，兩人的愛情與爭執，對照著十四年前女主角的法國淪陷時，自己與德國兵的戀情回憶。現代與過去不斷交替，女子在戰爭期間所受的心理折磨，與廣島一個城市所受到的原子彈創傷來回地交錯著，歷史事件的解讀 vs. 女子對男人的了解，雷奈在旁白中安插男女如夢囈般的對話（不知是想像抑或真實，或者只是一種評論視覺的處理）。電影原指望當時紅遍半邊天的女

作家莎岡編劇，莎岡拒絕後劇本工作才交到反小說名作家瑪格麗特・莒哈絲手中。莒哈絲和雷奈都致力建構記憶。全片充滿莒哈絲註冊商標的對白／旁白，女主角藉廣島情人追憶傷懷自己在戰爭期間與德國軍人的戀情，以及被冠上法奸的痛苦。記憶與遺忘成為人生永恆的命題。

《廣島之戀》對於性大膽的處理，以及其突破性、文學性的說故事方法，對一九五八年的觀眾是一個震撼，它也獲得了當年坎城影展的國際影評人獎。

《去年在馬倫巴》的時間和記憶更加曖昧不清。這部電影閱讀非常困難，它缺乏電影慣常的元素。沒有真實的角色、背景和故事，它建立在幻想中。每個段落到底是過去、現在還是未來？是幻想、現實還是記憶？雷奈從未明確析解。他的攝影機遊走於那由巴洛克式別墅改建的旅館內，冰冷的走廊、冷峻的雕像、過於對稱整齊的庭院，一種封閉的感覺，瀰漫在男女相會的場景，如夢如幻，虛實難分。許多矛盾造成許多疑問和張力，甚至映像與聲音也彼此矛盾（如視覺呈現弦樂四重奏，聲音卻是手風琴），敘事者在描述某個場面和動作，畫面呈現的卻是別的事物。

史家薩杜爾說：「本片使人入迷，美得彷彿一尊大理石雕像……好像把自己關進一所被鬼迷住的現代別墅裡。」[2]《去年在馬倫巴》整體而言是將現代主義推至極致。從《夜與霧》到《世界全部的記憶》到《廣島之戀》及《去年在馬倫巴》，雷奈以領導性的地位確立左岸派創作者對精神活動以及人的記憶的關注。他們用回憶、夢幻、遺忘、想像、潛意識種種方法陳述人的心理和精神活動。雷奈說：「我們要求觀眾不是從外部重建故事，而是和角色一起從內心經歷它……現實永遠不全是外部的，也不全是內心的，而是感覺與體察雙重類型的混合。」[3] 他關注的人類思維性，從內在做描寫的經驗，為電影開拓了新的想像力。

《穆里愛》敘事更是一個時間的重疊，將阿爾及利亞殖民之戰對比於二次世界大戰受苦的經驗，雷奈在此勾繪了一個重複受苦的反烏托邦。電影敘述一個女古董商的繼子從阿爾及利亞戰場歸來，恰巧古董商的老情人（兩人自此從未曾見面）也來看她，繼子與老情人的戰爭記憶雖在不同的世代發生，卻在現代交會。電

影的情節顯然比《廣島之戀》、《去年在馬倫巴》明確，但雷奈剪得破碎的片段，加上重疊的聲音和影像，彷彿是反映各個角色內在時空不明、各自揮之不去的回憶。雷奈在此採取了與《馬倫巴》不同的做法，我們只看到角色的外在，得不到任何解釋，畫面表現的是他們在既定的時間內的日常生活細節，我們只能猜想他們的過去。穆里愛事實上是一個被法國占領軍刑求至死的阿爾及利亞女人，她從未在電影中現身，卻是繼子揮之不去的記憶和罪惡感。有人以為此片是雷奈最好的影片，不過其蒙太奇式的剪接風格和小說家尚‧給侯高度省略的劇本架構，仍使許多觀眾無法窺其奧祕。

此片沒有用意識流的剪接方法來處理回憶，人物僅在對白中緬懷過去，觀眾也只有從朦朧的認知中猜測他們的過去。整部電影彷彿是未經組織的現實日常生活細節，可是忽略一些細節，就錯過一些情事。老情人緬懷過去，才發覺自己一時的疏忽或錯誤。時間，不過留下一瞬間的證據。「追憶是徒勞的，你推開每一扇門，去找他們時，多半是落空的。」[4]

一九六六年的《戰爭終了》以中年革命分子遇見信仰危機，他的記憶仍是本片重點，又和他對未來的期望交織在一塊，在一連串發生的事件中，過去現在未來又混為一談。整部電影充滿了巴黎近郊的沉鬱調子，革命分子永無休止地策劃革命。戰爭早結束，對他卻是永恆的，而他和朋友、愛人、情婦的關係也依此定義。

尤‧蒙頓飾演西班牙的流亡分子在戰爭終了三十年後仍在計畫推翻佛朗哥政權，不斷在西班牙及法國穿梭，帶給工人革命分子書籍和戰略方法。他正值中年，有個人及政治的危機，長年的女友正要他結婚安頓下來，他卻和女學生發生戀情，顯現他內心的騷動。他有足足三天的不確定和自我分析。此片雖與《廣島之戀》和《馬倫巴》有相似之處，但整個基調比較接近現實及紀錄片，每個時間地點都清清楚楚，倒像他紀錄片時期的時空處理法。革命的因果被詳細描述，暴力的正反兩面也被充分討論。有趣的是，此片少用回述，反而以預述的方法來呈現未來的預測。比如他準備會晤一個未曾謀面的女孩，他幻想了十二種可能性，又預測朋友被警察毒打，也預見死去同志的

葬禮。電影的高潮是男主角被一群年輕的左翼分子挑戰，他們嫌他理性對話和組織勞工的方法太老朽無效，他們主張暴力革命，激起社會動盪。他拒絕了，但仍用他自己的方法繼續革命，直到最後女友救了他，使他免於逮捕，也許這一刻他的戰爭才真正終了。

一九六八年，雷奈拍攝《我愛你，我愛你》，敘述一個男子成為科學家的試驗品，要他重活過去生命一分鐘。主角因此掙扎於回到現在，但過去的事卻不斷湧現，最後導致妻子去世、自己自殺的悲劇。這部電影因為架構於科幻和時光機器上，使故事似乎比較合理。但雷奈所有作品證明，真正的時光機器正是「電影」本身。

如果說，雷奈的電影主題是時間的影響，他混雜過去、現在、未來關係，以及任意用時空省略、跳接的方法處理的敘事，顯得比楚浮、高達還要自由。但是內裡泛現一種憂傷、冷凝，以及生命的死氣沉沉，卻比新浪潮年輕一輩創作者悲苦許多。「他用電影來檢驗在戰事、政治、社會不公、遊戲規則的世界裡，愛情及誠懇的情感互動究竟有無可能？」[5] 他一方面關心過去恐怖的記憶（集中營、原子彈、阿爾及利亞戰爭），另一方面更個人式尋找被時間吞蝕失去的幸福（《廣島之戀》的奈維何初戀，《穆里愛》二十歲時的戀情，甚至《馬倫巴》中的X與A去年之戀）。

文學家與作者風格

雖然雷奈的作品全都是請別人編劇，但是他總能把別人的文學化為自己清晰的作者風格，而且他與新浪潮的年輕人不同，他喜歡找嚴肅的文學改編，不像新浪潮熱愛通俗小說。他非常仰賴劇本，要求劇本的細節

豐富、文學性高，而且修改再三。所以說他的電影很少是即興或或自然誕生的。內容往往精雕細琢，並且大都找小說家做原創劇本。如《廣島之戀》是瑪格麗特‧莒哈絲的編劇，《去年在馬倫巴》是阿倫‧羅伯‧葛里葉，《夜與霧》和《穆里愛》都是尚‧給侯，《戰爭終了》是政治作家何黑‧山浦倫（Jorge Semprún）編寫，《遠離越南》和《我愛你，我愛你》是比利時編劇賈克‧史登堡（Jacques Sternberg）。《天命》更直接檢視一個小說家的意識，探索敘事構成的過程，用招牌式主觀剪接，來回穿梭於小說家正在寫的小說和他自己的生活間。這些劇本都有複雜的結構和詩化的語言，整體是緩慢、嚴謹、沉重，與高達和楚浮的輕快自在大相逕庭。事實上，河左岸作者一般是比筆記派的導演偏重文學、哲學，以及歷史的思考，作品平均顯得凝重嚴肅許多。

雖然雷奈一向用別人的作品改編，但是他招牌式的場面調度（尤其流暢遊走的攝影機運動）、獨創的文學式旁白和畫面的張力結合，無論作家寫得多麼天馬行空，放在雷奈的結構中，並不讓人覺得突兀。這些幫他編劇的作家，許多也仿效雷奈成為導演，造成難得的法國文學界與電影界的對話。

年事漸高的雷奈在八○、九○年代仍創作不竭，而且作風仍然強調藝術文學，毫無庸俗化和平庸化的傾向。他的擁抱純粹形式／形式主義的作風，即使呈現電影史上少見的心理層面分析，卻逐漸在評論及票房上喪失支持者。《生活是部小說》、《生死相愛》、《我想回家》、《通俗劇》都是勉強在法國上片，海外行銷有窒制困頓，能到台北上映的更是少之又少，《通俗劇》是個例外。

《通俗劇》涉及的主題是愛與死，更詳細地說，是激情毀滅式的熱情，以及晦暗的謀殺與自殺。這種主題若交給希區考克，可能拍出來的便是強調懸疑感及內心黑暗面的《美人計》，可是交在《廣島之戀》、《去年在馬倫巴》的新潮大師雷奈手中，他卻把這些主題都以低調處理，著重戲劇形式的探索，以及樸質電影因素運作的可能性。結果，《通俗劇》變成精緻細膩的言情劇，種種人工的舞台傾向中，透露出來的卻是高度的人文色彩。

《通俗劇》是法國名劇作家亨利·伯恩斯坦一九二九年的舞台劇本。這個劇本在三〇年代曾多次搬上銀幕，換成德文、義文、英文，被當代評為「善用各種電影技巧」的創作。雷奈選擇這樣的素材，卻極力把它還原成舞台的形式。

電影的劇情非常簡單。樂團小提琴手與妻子邀請昔年同窗的小提琴家來家吃飯，妻子愛上了這位朋友，自我安排與他發生一段感情。可是小提琴手隨即開始各地巡迴演奏，妻子乃設計毒死丈夫。事情失敗之後，妻子寫了一封纏綿的情書而後自殺。過了一段日子，丈夫來拜訪朋友，質問他是否與已故妻子有一段情，朋友在極度感動下否認了這件事。

雷奈表面上採取了非常舞台化的方式處理這個三角戀愛。全戲只有三個場景，吃晚餐的後院、家中的客廳，以及朋友的客廳。天空及晶閃的星星，僅是一張大黑幕和假得可愛的小霓虹燈。明顯的舞台布景，燈光只打在主要演員身上，虛假的道具、舞台化的表演方式，甚至幕與幕之間，也以舞台幕的鏡頭為間隔。鏡頭的移動與剪接，也推翻了《去年在馬倫巴》時空交錯的繁瑣，以及流動不歇的攝影機運動。除了人物，幾乎沒有特寫，音樂及音效也用得非常有趣。音樂家的背景，使音樂本身的使用成了人際交流的另一種溝通，一般音效（如腳步聲、杯盤碰撞聲）幾乎全被省略。總的來說，這是一種盡量以人工化為前景的美學方式。

這裡面透露出雷奈的創作態度。在將電影還原成舞台劇的同時，雷奈其實是對電影的「寫實」傳統提出極大的挑戰。人工化和形式主義到底有沒有妨害雷奈對人際關係及人性的探討，《通俗劇》背後隱現的是，中產知識階級在豐裕優雅的環境中，充塞著情感的壓抑，和掙脫束縛的渴望。不變的內景、封閉的空間，象徵了心理的桎梏，痴嗔男女乃因此陷入命運的哀怨中。

雷奈雖然用大量的省略法，刪節了所有戲劇的轉折，也不陳戲劇高潮起伏。全劇的精華卻全存在優美繁長的對話中。從對話的含蓄情緒變化，以及語言的追溯過往，我們一步步了解角色的個性、生活方式，以及彼此的關係。雷奈實際上是選擇了最難的方式推展劇情。

雷奈這種直接接向電影本質挑戰的作風，在商業化侵蝕的八〇年代成了稀有動物。一九九四年，雷奈再度以《吸菸/不吸菸》令人一新耳目。全片設在英國荒郊小鎮，鎮上學校酗酒的校長、他的妻子、他的管家、一個園丁、一個詩人，就這麼幾個人，其命運決定在其中一人吸菸還是不吸菸。這個改編自亞蘭·阿克波恩（Alan Ayckbourn）的舞台劇，共分成吸菸/不吸菸兩種截然不同的命運。雷奈帶出十二種不同的結局，想像力驚人。所有男角均由皮爾·阿迪替（Pierre Arditi）主演，而所有女角則由雷奈最鍾愛的女演員莎賓·阿琪瑪（Sabine Azéma）擔綱。

一九九七年，雷奈拍攝歌舞片《老歌》，說是歌舞片，其實有歌無舞，重點是向故世作家丹尼斯·波特（Dennis Potter）致敬。女主角歐斯底里地要找一個更大的公寓，雷奈在新浪潮二十年後，仍以典雅的筆觸，捕捉了潛藏在現代人們生活中的挫折和掙扎，神經質的巴黎人，平日壓抑了情感和渴望。雷奈用歌唱來代替對話，描述這些中產階級巴黎人的心靈活動。已經七十多歲高齡的雷奈用流行歌曲歌唱的方式，輕鬆地描繪六個巴黎人，做了朋友，卻永遠不完全相知。西方評論界對他用約定俗成、耳熟能詳的流行文化，勾勒一個像劉別謙的浪漫愛情喜劇，又保有伍迪·艾倫式的都會焦慮，其高度的智慧、優美的風度，和內裡大膽的形式革命，說明了新浪潮左岸派最精髓的價值。

二〇〇三年，雷奈以八十二歲的高齡再度推出《別在嘴巴上》，創作的精力和執著令人敬佩。綜而論之，晚年他捨棄了厚重的歷史回憶和批判色彩，開始將各種流行文化形式（音樂/劇場/漫畫）摻入電影中。他尤其喜歡劇場，先後將亞蘭·阿克波恩的三個作品改編爲電影（《吸菸/不吸菸》、《喧譁的寂寞》、《酣歌暢愛》）臨去世前，他仍在準備第四部改編自阿克波恩的電影《抵達與離開》。他像有劇場習慣一樣老跟同一組演員合作，最後兩部電影（《你從未見過》、《歡歌暢愛》）都是有關劇場的故事，而且《歡歌暢愛》跟《抵達與離開》都論及死亡，似乎是他的預知死亡紀事。終其一生，他認真解構形式細節，執著鑽研形式技巧，雖招來情感冰冷、過於形式主義的批評，但僅就其晚年影片《瘋草》的自由想像與捲舒自如的風

采，就足以顯示出一個成熟藝術家達到的隨心所欲的境界。

HIROSHIMA MON AMOUR

《廣島之戀》

一位法國女演員到廣島來拍和平電影，她遇到日本建築師，正努力將原子彈的廢墟重建。他倆戀愛了二十四小時，親暱地在床上纏綿。然而在他倆中間隔著文化的障礙，以及時間不可跨越的藩籬。他記憶中的廣島，是被戰火摧毀青春的故鄉。她記憶裡的法國小鎮奈何，是在戰爭淪陷期中的家鄉，她在那裡愛上了一個德國軍官，鎮裡不知名人士卻在德軍撤離時用暗槍謀殺了那個軍官，她也受到同胞殘酷的懲罰。

雖然女子在回憶敘述中常常把日本男子與德國男子混爲統一的「你」。乃至片尾兩人寂靜地此深邃不可及。雷奈將兩個城市的記憶來回交錯剪接。電影的開始，兩人床上交纏的肉體交替著廣島的戰爭博物館、原子彈後的斷垣殘壁和斷臂殘肢。不久，女子回憶有關奈何鎮上的戰爭種種也交叉進來。兩人記憶的鴻溝如走過城市——到車站，到餐廳，到空曠的廣場——冷冽肅殺的街頭、閃爍的霓虹燈、矗立的新現代化建築，都透露出兩人關係的空泛和無望。

電影中的對話與詩般的曖昧及哲學性最令人記憶深刻。開場的性愛場面特寫畫面，兩人身體緩緩蠕動，皮膚上面接著映出亮亮的顆粒，像汗珠，像燈光，更像原爆後飄落的塵土，旁白卻傳來女子迷惘的聲音與男子的辯駁：

女：我看見了。

男：我坐在廣島，我告訴妳，妳什麼也沒看見。

女：我看見了，我看見了醫院。

我看見了醫院真實的存在。

（此時畫面以雷奈招牌式的推軌鏡頭推過廣島醫院走廊，和那些面無表情的病人）

女：我怎麼能沒看見。

男：妳在廣島看不見醫院。

女：我到過博物館四次。（此時切進若干博物館的廊、梯等空鏡頭）

男：什麼博物館？

女：我到過博物館四次。

我看見人們走著，想著重建（博物館的參觀景象），

照片、圖示展示物及其他，

那些被火燒過折磨金屬（滑過一堆半熔的金屬景象），

像肉一樣的金屬，

誰能想像這種情況，

人的皮膚受盡折磨，

石頭熔化，炸成了細砂，

女人早上起來看到掉下的頭髮（陳列的一大團黑髮），

一萬度的高溫，

到處都是死人，

——《廣島之戀》（一九五九年）這場開頭的性愛鏡頭，配上詩化的旁白，立刻賦予影片寓意深遠的意境，尤其特寫皮膚上亮亮的顆粒，像汗珠，像燈光，更像原爆後飄落的塵士。

二十萬人死亡，久秒中八萬人受傷，整個城市從地平線上消失成為一片灰燼。

男：妳在廣島什麼也沒看見。

女：我經常為廣島哭泣。

男：不，妳沒有為廣島哭泣。妳什麼也沒看見。

女：我記得。

男：不，妳會忘記。

女：像你一樣我忘記了。我在這裡遇見你。

你是誰？

你在摧毀我，

你真的很棒，

你有美麗的肌膚，

我怎麼知道，你成為我身體的標準，

……

類似如此的戰爭與記憶，在旁白在對話中不斷出現，女子對戰爭對廣島無辜市民傷害的罪疚，延伸到自己慘痛的戰爭回憶，與戰地軍官相戀，他死在她的懷裡，她成為鎮上的恥辱，他們剃光了她的頭髮，

她被父母鎖在地窖中，直到她逐漸恢復神智和生命力為止。雷奈小心翼翼地插入回憶鏡頭，有時是快速的聯想（如她晨起看見日本情人沉睡的身體，閃回德國軍官僵硬的身體和嘴角冒出的血絲），有時更是大段選擇性的記憶片段（如少女騎車去與情人幽會的輕快鏡頭，或是重複出現那個躲藏了暗槍的陽台，又或是她在地窖中的羞辱和精神崩潰）。我們要說，雷奈處理的不但是記憶，也是遺忘。記憶如何影響我們的生活、記憶片斷破碎的本質，還有記憶的遺漏與省略，甚至遺忘的可能。從形象上的詮釋，記憶如何影響我們的生活、記憶片斷破碎的本質，還有記憶的遺漏與省略，甚至遺忘的可能。從形象上的詮釋，轉為哲學上的思辨，兩種戰爭、兩種死亡／毀滅的對比，一個犯侵略罪行的國家，但老百姓無辜地承受少數人罪行的惡果（廣島的原子彈）；一個被侵略的國家，老百姓卻變成謀殺及迫害別人的犯罪者（奈維何小鎮的謀殺敵人和迫害少女），由是兩人分別前夕，在廣島街頭徘徊一夜，分別當下他倆互相呼喚：

男：「妳是奈維何，法國。」

女：「你是廣島，我會忘了你。」

雷奈的感喟成為河左岸派創作者最明確的主題。

影片的劃時代處理記憶和遺忘、戰爭與愛情，以寓言、隱晦的方式提出個人性及認同的問題，什麼是人的主體性（subjectivity）？它怎麼建立的？借用電影中的對白：「影像和話語（utterance）如何能撒謊或揭露真實，使觀眾迷惑於其曖昧呀！」[6] 此片問世後，引起廣泛議論，有人以為它是空前「偉大」的電影、「超前」的電影，不過美國評論家John Russell Taylor曾批評《廣島之戀》是雷奈最靡弱的電影：「雖然充滿知性，卻欠缺性感、感性……欠缺真正情感深度，沒有張力，也顯得有點做作。」[7]

要理解《廣島之戀》必得理解雷奈的思維層次。他基本上是反戰、要求超越人與人之間尋找博愛的理想主義者，更是處理「時間」的高手。他是哲學家柏格森主張心理時間的信徒。他認為時間的依據是人的感

知和意識活動，並非物理、線性單向的。傳統的電影在時間的觀念上採取的是線性、物理的，雷奈卻以《廣島之戀》突破了這種時間的概念。其剪輯手法看似意識流和漫無目標，實際上卻異常精確、流暢，將非線性的時間所映照的心理活動呈現得生動而明確。除了非線性的時間觀念外，《廣島之戀》也承襲了文學「新小說」派對於「物」的觀照。由新小說派莒哈絲編劇，在電影中也仍強調「物」的意義。鏡頭緊緊盯住乍看無意義、近抽象的「物」的局部，或不厭其煩地展示似乎與主體動作不甚相關的客觀事物。所以當開場大特寫在兩人發亮的肌膚，男主角說：「妳在廣島什麼也沒看見。」鏡頭卻不斷地客觀「看見」紀念碑、廢墟、醫院……甚至那些在醫院中的人也成為被看的「物」的一部分，觀眾有時直接以鏡頭，有時則透過主角，窺伺這個物的世界，因而逐漸介入一種主觀的心理活動。

的確，就結構之完整及豐富，《廣島之戀》比不上《去年在馬倫巴》和《史塔汶斯基》，但是當一九五九年和《斷了氣》、《四百擊》同時登上世界舞台時，卻是一顆威力無比，並且在電影史上引起無數「現代主義」連漪的原子彈。

L'ANNÉE DERNIÈRE À MARIENBAD

《去年在馬倫巴》

我們從未想使本片妥協於什麼明確的意義；我們永遠希望它帶點曖昧。我不明白為什麼現實中複雜的事物到了銀幕上就清晰起來了。

——阿倫·雷奈

評論家Jean de Baroncelli將《去年在馬倫巴》比為畢卡索的《亞維儂的少女》，是首部「立體電影」[8]。

它的評價卻很兩極，有人說它是「前所未有、最偉大的電影」，也有人說它「好大喜功，故弄玄虛」[9]。

《去年在馬倫巴》是謎一樣的電影，它有催眠一般的視覺表現，建立在幻想中，一個沒有汽車、報紙、電視的世界，只有無數走廊和旅館的大花園：宮廷、花園、大理石柱、吊燈、巴洛克式雕飾的牆與天花板、鍍金雕像、壁爐、工整的花園水池、穿梭在這古堡和花園中的不知時空的人與物，所有事件均曖昧而模糊……一個男人也許有、也許沒有在一個是、也許不是的豪華度假旅館遇見一個女人；他也許有、也許沒有一年前在那遇見她；也許有、也許沒有請她和他一起私奔，逃開那個也許是、也許不是她的丈夫；結尾時，他倆也許有、也許沒有一起離開當地。基本上，它是一部無法確立的故事、更理不出因果和時間順序的電影。

時間在此是詭異的因素，帶有外國口音的男子X說他去年遇見女子A，但什麼是一年？她的照片，應該是記憶的過去，但照片裡的她似乎是現在。她有一個男子M在她身旁，是她的丈夫或不是她的丈夫？X不斷告訴A去年的事（她曾答應過要離開丈夫與他私奔），是要喚起她的回憶，還是要她接受他的虛構？或許整件事只是A的想像？電影開始時，X抵達旅館，A正在看一齣戲。結尾時，她由同一座位站起來，和X一起離去。難道整部電影發生在一齣戲的時間內嗎？諸如像這種時間的相對曖昧處理，在本片層出不窮。時間像是意識流小說中的敘事，觀眾也無法分辨其主體意識，到底是男子的？女子的？導演的？編劇的？還是以上之總和？觀眾連分辨意識屬於誰都有困難，遑論對內容的詮釋了。

電影的空間也如時間一般曖昧。學者博德威爾在他著名的理論書中做了詳盡的分析。諸如大花園中，人物在地面上造成長長的陰影，可是所有的錐形大樹卻沒有陰影，這是同一空間嗎？或者雕像有時在大廳中，有時在戶外；女主角的房間，新家具不斷出現，或者開場不久，一位金髮女賓面對鏡頭，當她轉身時，雖然頭髮、衣著、姿態與上個鏡頭一模一樣，背景卻從賓客寒暄的大廳，變成旅館的櫃檯；又或者攝影機自一個人身上橫搖至同一空間的另一角落，同一個人卻又在看窗外……「整個結構是不提供任何時空及因果關係，作為

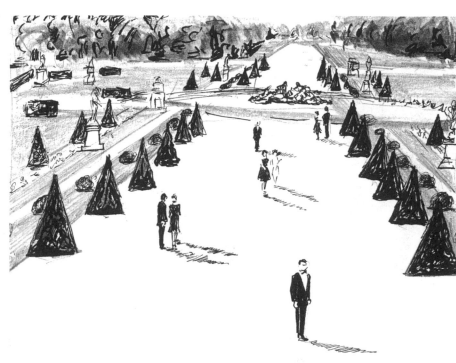

雷奈在《去年在馬倫巴》（一九六一年）中運用推軌鏡頭和嚴謹的幾何構圖作為象徵，呈現複雜而現代化的對真實本質的剖析。

觀眾看完了解完整故事的作品。」

電影中的視覺（華麗的推軌鏡頭，穿過一扇扇門、一條條走廊、一個個大聽）、聲音（重複、單調的獨白或對話旁白，如夢境般沒有時間／空間的明確點）、剪接（突兀的插入、跳接，以及不時出現凍結的動作，表示時間相對地短促或延展），使電影像一座意識的大迷宮，我們並不知道每個畫面、每句話語屬於誰的主體意識，蒙太奇的氣氛效果，使《去年在馬倫巴》成為無可證實的追憶、幻想、猜測、遺忘，何時是現在？何時是過去？我們無從知曉，我們不知道男子緊追女子，是不是真的她忘了她曾想與他私奔？我們也不知道那個喜歡射擊老找人玩紙牌遊戲又老占上風的陰森男子是不是女子的丈夫？一切宛如一個混雜的夢，有片段的記憶、確定的角色個性、清晰的情境，卻沒有合邏輯的敘事。是現實，是超現實，也是意識的反映、折射。

雷奈自己的說法也許最具理解此片的關鍵：「影像的構圖，其間的關聯，伴隨它們的話語，不再需要被『常識』（common sense）主

宰。當我們聽到一個字，不見得知道是誰說的，不見得知道聲音來自哪裡，或它是什麼意思。我們看一場戲時，也不一定知道它在哪裡發生，或何時發生，或到底它代表什麼。」[10]

編劇羅伯‧葛里葉則指出《馬倫巴》不同於傳統電影，它敘述的是「正在發生的事，所以無法預設事情的前因後果，只能往下看了再說，同在窗前觀街景一樣，看見的都是正在發生的一切，無情節，無人物，無理性。另外觀眾擺脫看電影老套框框。不要追究情節、性格及理性。擺脫成見、心理分析，擺脫老一套的小說或電影給他灌輸的粗劣得令人作嘔的理解框框，其實這些理解框框是最抽象不過的。」[11]

雷奈因此運用各種電影技巧，將回憶、幻想、現實等無邏輯的時空交織，鼓勵觀眾隨遇而安，隨著影像、聲音、音樂、節奏，進入電影裡，大量光影變化、黑白對比、鏡像、不連貫的語句、笑聲、噪音、長時間的靜默、夢幻般的音樂，成為「完全以形式代替內容的現代主義電影」。雷奈談到其自由隨興時表示，素材完成後，「可用二十五種蒙太奇方案去處理。」[12] 身分、情節、故事均淡化而無關緊要。觀眾呢？也可以自由選擇觀賞角度，以一種積極參與的態度，隨影片發展做同步思考，其視點和觀點也完全自由，遠近、左右、前後，都可以成立。這種創作方法誇大了創作過程的自發與隨意性，成為非理性的好藉口。但相當程度也造成觀眾的困惑和不耐，被稱為「無理性、無情節、無人物的三無作品」[13]。

電影也一直採取矛盾辨證的視聲處理方式。我們眼睛看到弦樂四重奏，聲帶卻傳來手風琴的聲音。敘事者在描述一個場面或動作，畫面卻呈現不同於旁白的事物。這使得我們的思維成為音畫及其他矛盾曖昧的複雜結果，也開拓了電影另一種可能性。

除了時間的因素，本片另一個跳脫的主題是真誠情感與僵硬人工化的對比。在種種華麗、死板的環境及建築中，每個人物彷彿是行屍走肉的活道具，如那些雕像、水晶燈、工整的花園一般冰冷缺乏活力。但是在這些重複又傳統的環境中，偏偏有Ｘ與Ａ的情感互動，不斷地討論情感和記憶，使主觀的情緒躍然而出，或許這是雷奈（或河左岸）這一代在戰爭中成長一代人對世界的期待。

《去年在馬倫巴》也提出現代人與物質世界的哲學性問題。編劇羅伯·葛里葉說：「世界是由獨立於人之外的物質構成，現代人則處於物質的包圍中。」片中龐大的城堡和花園，使主角常被擠壓在旁邊或被矮化，彷彿被這些物質壓抑著，不能成爲作品的中心。在這種視覺構成的世界裡，主觀情感靠不住，記憶靠不住，眞實也靠不住。人物與冰冷的雕像或花園中的樹叢並無二致，任何對意義的追求或探索更是徒勞。

觀眾被提供若干線索，不斷做著徒勞的結論，可是往往下一場戲又充分將結論推翻。最著名的是，A與X站在台階上，A要X離開，台階卻坍了。這場戲卻戛然而止，觀眾在下個鏡頭又看到未坍之台階，正當觀眾以爲前場戲不過是夢幻，攝影機卻又引導我們看到台階帶著裂痕，似乎眞的坍過。於是觀眾又放棄夢幻的結論，得另行思考，在一個個疑問中推翻自己的結論。

《MON ONCLE D' AMÉRIQUE》
《我的美國舅舅》

一部接近對壓力的醫療電影。雷奈像拼馬賽克一樣組合小片段，用電影敘事和觀眾對形式連結的認知組合成一整體。

雷奈擁抱這些純粹形式的議題，卻使得評論和票房都興趣缺缺。

—— Gerald Mast[14]

雷奈試圖從生物學等角度，來觀察研究和解釋錯綜複雜的人類大千世界，探索變化莫測的人的各種行爲舉止。

—— 《電影手冊》[15]

《我的美國舅舅》中，雷奈嘗試走喜劇路線，在一連串票房失利、找錢困難後，這部電影相對的輕鬆面貌使得雷奈的創作生涯起死回生。乃至他後來的《通俗劇》、《吸菸／不吸菸》、《老歌》都帶有相當喜劇色彩。可能年紀大了，對生活有些心結得以釋懷，回憶也不再像《夜與霧》、《去年在馬倫巴》或《廣島之戀》那般令人喘不過氣！

不過《我的美國舅舅》仍是以回憶開端的。這部電影交織了三個人的故事，以平行進行、互相關聯也互相影響的方式進行，並交叉著名的經典電影片段，擴大了影片的容量和內涵。電影一開始出現一顆圖像式的大紅心怦怦跳著，旁白出現一個理性的聲音，說些人存在的哲理。接著一個小的遮蓋後的圓圈，在銀幕下四方遊走，似乎在找一個目標、一個研究案例。然後小圓圈擴張成全銀幕的大自然景象，旁白仍喋喋不休地講述植物生長的道理。此時三個不同聲音交送重複在聲帶上出現，在我們不理解他們的歷史前，他們的聲音已預示了他們命運的交錯。

回憶開始，雷奈介紹他的三個人物，都是片段，從出生、成長開始。我們知道尚是在祖父的堅持下出生，成長於私人的小島，他的祖父老教他動物生存之道，並用錢賄賂他要考第一名。他的母親希望他讀讀哈辛，他卻喜歡爬到大樹上看漫畫。這個孩子長大後急急跑到巴黎，與青梅竹馬情人成家立業，過著中產生活。他的偶像是淪陷期有名的美艷女星丹妮爾‧達希娥。

何內（德巴狄厄〔Gérard Depardieu〕飾）出生自農家，家裡是保守小家子氣的作風，他也反叛離家，現在當工廠生產線上一個小主管。他的個性耿直，堅守原則，在商業環境中顯然用了力氣委屈求全，乃至有嚴重的胃潰瘍。他平常還精於烹飪，有一妻二女。他的偶像是詩意寫實派的硬漢尚‧嘉賓。

珍寧來自左翼工人家庭，成長期間不斷去遊行貼標語，後來想去當演員被父母痛責一頓。晚上，她偷了家裡的錢離家出走，終至成了舞台劇演員，和尚成為情人，後來又成了何內公司的紡織設計師。她是三個人中最浪漫也最具俠氣的人物，她從小膜拜考克多男主角尚‧馬黑。

三個人的旁白及介紹與他們的生活交錯。雷奈不時穿插來自達希娥、嘉賓及馬黑的舊經典黑白片段，作為他們行為及情緒的註腳。嘉賓的忍氣吞絕、艱苦不拔精神，是何內忍受壓力的指標。馬黑這浪漫王子總擔任營救美女的俠客角色，而達希娥在淪陷期老被罵與德國納粹走得太近，也說明了尚個性裡折衷妥協求實利的一面。

三人各自承受不同的精神壓力，尚有嚴重的膽結石，又放不下原配和孩子，無法背棄原有的家庭，追求冒險和理想。何內在公司被兼併後，被改派到另一城鎮上班，並時時擔心自己有失業的危機，最後終至自己受不了壓力而嘗試自殺。珍寧則懷抱著理想主義行俠仗義，最後連自己的幸福都讓給了浪漫的形式法則。

片中不斷出現那位生物社會學家用科學的口吻分析動物、人類的行為，比方說「大腦分成爬蟲類求生的大腦」，或有效大腦（存有記憶），或皮質層大腦（環境的記憶）」，或「侵略是保持身心健康、對抗挫折的根本需要」等。隨著這些嚴肅的生物學、社會學話語，雷奈有時剪到動物（狗、野豬、螃蟹）的小片段，有時乾脆就是這位專家（Henri Laborit）的大段訪問談話。

雷奈這種拼貼片段至成為一整體的形式實驗爲論者引爲接近音樂的賦格曲（fugue）。這也是音樂中較活潑較遊戲式的形式。多變、活潑、充滿活力和驚奇，是賦格曲的特色，從而，《我的美國舅舅》雖然說的是人的行爲及焦慮、壓力，看似人生中的小小悲劇，但是它卻充滿多變活潑的形式喜劇成分，在風格上接近楚浮的《射殺鋼琴師》（其女主角瑪麗‧杜博瓦也在此片中演何內的太太）。

由是雷奈能活潑地將科學、音樂和電影史共組成一個多寓意的敘事方法。雷奈用科學家把一套行爲動機（甚至白老鼠的實驗，以及開玩笑地要主角們戴著白老鼠的面具頭罩最諷刺）說得振振有詞；再用我們的電影記憶及共同的文化意象（老電影片段）來做角色內在含意的註腳。他把這些像賦格曲的部分描寫刻劃，最後再把它們組成一個敘事。

至於什麼是美國舅舅呢？

對尚而言，他是將祕密寶藏埋在私人島上等尚去發掘的一個舅舅！

對何內而言，「每當有人談到要改變現狀，我爸爸就提醒我在美國的舅舅潦倒死在芝加哥。至少他是這麼說的。」

對珍寧而言，「我以為幸福會送給我──從一個美國舅舅那兒。」

但是紡織工廠的老闆最後說啦：「美國並不存在。我知道！因為我住過。」

SMOKING/NO SMOKING

《吸菸／不吸菸》

雷奈在過了七十高齡後，仍不歇地接受挑戰。他拍《吸菸／不吸菸》是根據所有人都說不可能改編成電影的舞台劇《親密的交換》（Intimate Exchange）而來。這個結構大膽的故事探取「你走走看」的迷宮圖敘事方式，人的一生在某些時刻，如果做了不同的決定，他的命運或許就通盤改變。雷奈用了這個理論，將一個英國式有關中產階級婚姻及愛情的情況用吸菸和不吸菸兩部分分開，兩個部分各有六個不同的故事走向，所以一共搞出了十二個結論！

故事起於英國海岸邊一個小村莊，校長托比及妻子西麗亞住在一棟花園洋房中。西麗亞正在打掃房子，天氣晴朗，她於是走出房，準備休息一會兒。花園小桌上放著一盒香菸，她拿起菸，點燃，剛吸了一口，門鈴便響了。她於是走去打開門，門外站著一個她不識的人。

可是，如果她沒有吸那根菸呢？這是第二部分，倘若是女僕而不是她去開門，情況又會有什麼變化？

據此，每當角色決定或不決定一件事，他也許就碰到或不碰到一些人。雷奈活潑的情境喜劇及電視通俗連續劇的方式，抽絲剝繭地敘述這對夫婦不怎麼穩定的婚姻關係，別的角色許多都可能是兩人外遇的對象，如管家、佣人、好友、好友之妻等等。雷奈仔細地規劃了五女四男共九個角色，前後兩部分各是一部長達兩小時半完整的電影，所以在這兩百七十七分鐘內，九個角色、十二個情況，就使這個故事充滿了「如果……怎麼」的不定性了！

如此大膽為人生和命運找出決定的因素，雷奈另外經營了一個奇觀，也就是這九個角色完全由兩位演員全權包辦，女的是雷奈最喜歡的莎賓·阿琪瑪，男的則是皮爾·阿迪替。兩個演員採不同的假髮衣著及言行舉止，不說破的話，許多觀眾都看不出來。

所以我們應當了解，雷奈關心的是說故事、編排故事的過程，這種後現代的自省作風，也見證他從來便不是巴贊寫實理論的信奉者。從《夜與霧》到《廣島之戀》、《去年在馬倫巴》便可看出，這位左岸派的老將不太可能平鋪直敘述說一個故事。年輕的時候，他為記憶和戰爭受苦。年紀大了，他開始往更深的人生哲理挖掘，詢問命運，詢問人的行為和動機，詢問人際關係的非永恆性。

雷奈創造故事的多線性後，他的方式被許多主流電影模仿，最著名的是地下鐵關門或不關門的《雙面情人》(Sliding Door)，以及已成為年輕人cult的《蘿拉快跑》(Run Lola Run)。

1　Austin, Guy, Contemporary French Cinema, New York, Manchester University Press, 1996, p.21.

2　Sadoul, Georges, French Films, NY: Arno Press and New York Times, 1972, p.151.

3　王迪編，《通向電影聖殿：北京電影學院分析課教材》，北京，中國電影出版社，一九九三年，p.93。

4　羅維明著，《電影就是電影》，台北，志文出版社，一九七八年，p.25。

5　Mast, Gerald, *A Short History of the Movies* (revised by Bruce F. Kawin)，NY: Macmillan Publishing Company, 1992, p.389.

6　Sklar, Robert, *Film: An International History of the Medium*, New York, Harry N, Abrams Inc., 1993, p.368.

7　*Cinema Texas Program Notes*, V13, No.2，(10/13/1997)，p.44.

8　同註7，p.16.

9　David Bordwell and Kristin Thompson著，曾偉禎譯，《電影藝術：形式與風格》（*Film Art: An Introduction*），台北，美商麥格羅・希爾出版公司，一九九六年，pp.437-441。

10　*Cinema Texas Program Notes*, V14, No.3，(3/30/1978)，p.16.

11　孟濤著，《電影美學百年回眸》，台北，揚智出版公司，二〇〇二年，p.235。

12　同註11，p.234.

13　同註11，p.231.

14　同註5，p.366.

15　黃利編，《電影手冊：當代大獎卷》，陝西，陝西師範大學出版社，二〇〇二年，p.297。

克里斯・馬克〔1921-2012〕
CHRIS MARKER

克里斯‧馬克作品年表

| 1969 | 1968 | 1967 | 1966 | 1965 | 1963 | 1962 | 1961 | 1960 | 1958 | 1955 | 1953 | 1952 |

《奧林匹亞52》（Olympia 52, 十六釐米短片）

《雕像也會死亡》（Les statues meurent aussi, 短片，與雷奈合編）

《北京的星期天》（Dimanche à Pékin, 短片，在中國拍攝）

《西伯利亞來信》（Lettre de Sibérie, 在俄國拍攝）

《太空人》（Les astronautes, 短片）

《一個戰役的描述》（Description d'un combat, 短片，在以色列拍攝）

《是！‧古巴》（Cuba sí!）

《堤》（La jetée, 短片）

《美麗的五月》（Le joli mai）

《神祕的久美子》（Le mystère Koumiko, 在日本拍攝）

《如果我有四隻駱駝》（Si j'avais quatre dromadaires）

《遠離越南》（Loin du Vietnam）

《Rhodiacéta》

《五角大廈的第六邊》（La sixième face du Pentagone, 短片）

《希望再見》（À bientôt j'espère, 短片）

《Jour de tournage》

《Le deuxième process d'Artur London》

1987	1986	1985	1984	1983	1977	1975	1973	1972	1971	1970

《字有意義》（Les mots ont un sens）

《我們談談巴西》（On vous parle du Brésil: Carlos Marighela）

《千萬人的戰爭》（La bataille des dix millions，在古巴拍攝）

《鯨魚萬歲》（Vive la baleine）

《行進中的列車》（Le train en marche）

《加島樂園》（Kashima paradise，旁白）

《使館遊夢》（L'ambassade）

《遠方歌手的寂寥》（La solitude du chanteur de fond）

《智利戰役》（La battalla de Chile）

《智利／古巴》（Chile/Cuba）

《空氣中是紅的》（Le fond de l'air est rouge，兩部分四小時的紀錄片，又名《沒有貓的笑容》〔A Grin Without a Cat〕）

《沒有太陽》（Sans soleil）

《2084》

《從克里斯到克里斯托》（From Chris to Christo）

《馬塔》（Matta '85）

《黑澤明》（A.K.）

《西蒙娜回憶錄》（Mémoires pour Simone）

《貓頭鷹的遺產》（L'héritage de la chouette）

2004　2001　2000　1999　1997　1995　1994　1993　1992　1990　1988

《東京日子》（Tokyo Days）

《Berliner ballade》

《SLON探戈》（Slon Tango）

《Bestiaire》（三個俳句錄像）

《Le facteur sonne toujours cheval》

《Coin fenêtre》

《Azulmoon》

《最後的布爾什維克》（Le tombeau d'Alexandre）

《Le 20 heures dans les camps》

《沖繩鬥牛》（Bullfight in Okinawa）

《俳句》（Haiku）

《藍色頭盔》（Casque bleu）

《第五等級》（Level Five）

《蝕》（E-clip-se）

《塔考夫斯基日記》（Une journée d'Andrei Arsenevitch）

《Un maire au Kosovo》

《一個未來的回憶》（Le souvenir d'un avenir）

《不安的四月》（Avril inquiet）

《巴黎牆上的貓》（Chats perchés）

2012　2007

《萊拉攻擊》（*Leila Attacks*, 短片）

《維也納影展預告片》（*Kino*）

知識分子拍電影

克里斯・馬克是六〇年代最典型的知識分子，什麼領域都插上一腳，博聞強識，才氣縱橫。他的經歷及創作多得令人咋舌，而其精力也旺盛得超乎尋常。他不僅在新浪潮左岸派居領導性的地位，也是一代知識分子中的佼佼者。

對於他的過去，此人甚少透露，他維持某種神祕性，也常自己創造經歷（比如說自己是生在外蒙古等等）。大家僅知在戰爭初始他主修哲學，後來去參加了地下抵抗軍，甚至入伍當美軍的跳傘部隊。戰後一片反共之聲，他卻參加馬克思派的雜誌工作。他的發表速度實在驚人，政論、幽默時事文摘、翻譯、音樂評論、詩集、短篇小說、遊記，當然還有和巴贊一起在《電影筆記》上寫影評。

一九五二年他赴赫爾辛基拍攝首部片《奧林匹亞52》。之後，他和雷奈合編合導的《雕像也會死亡》，檢視了西方殖民主義如何摧毀非洲的雕像、面具等傳統藝術。因為冒犯到法國政府的殖民政策被禁了十年之久。這段時間他被許多文化單位委任去拍了許多遊記電影，如讚揚中共重建國家的《北京的星期天》、幽默夾帶詩情的《西伯利亞來信》。同樣的手法，他也拍了以色列、古巴、日本、智利等地，豐富的閱歷，使他看事觀點複雜，思緒多面。不過，他也一再受到政府干預，像支持卡斯楚的《是！古巴》因為加了反美片段，又被禁映。

這些電影都顯現了馬克的電影特質：在技術有限或不足的情形下，卻充滿他聰明的評述和私密、個人化的引喻，以及對各種矛盾和古怪事物的興趣。如《北京的星期天》他幽默地以沒有明朝皇帝埋葬的明陵開場，之後又夾雜了法國科幻小說家朱爾・維恩對中國的多種想像，以及亨佛萊・鮑嘉在唐人街鴉片舖的形象。《西伯利亞來信》則是馬克最自由、幽默和原創的電影，是介於「中世紀和二十一世紀、地球和月亮之

commentary film）。

《太空人》是個幽默動畫小片，而《一個戰役的描述》則嚴肅許多。這部以以色列建國及現代化過程爲主的電影，對比以色列當今的現代化種種面貌（市場、動物園、大學、出殯），以及耶路撒冷舊區的落後和過去的反映。年輕一代已記不得、不知道建國的辛苦，而境內阿拉伯少數民族也一再提醒我們戰爭存在的威脅。全片主題雖較爲嚴肅，但馬克仍不時逮機會插入他的詼諧手法。

《是！古巴》爲馬克個人最愛，充滿熱情和坦白的言論。馬克肆無忌憚表示對古巴領袖、革命之崇拜，並攻擊美國政權對古巴之壓迫。卡斯楚的受人民愛戴，古巴老百姓的幸福和革命果實，使電影成爲革命讚歌。當然，法國政府也老實不客氣地把它禁了。

馬克在整個新浪潮運動中最爲人稱頌的影片是以「眞實電影」理念拍成的《美麗的五月》和科幻未來的預言詩《堤》。總體而言，他是將紀錄片和劇情片間的界線模糊化了，許多作品都強調眞實的紀錄性，卻也不諱言其虛構故事性的一面。

《美麗的五月》讓巴黎人在一九六二年五月通過馬克直接「眞實電影」的採訪方式，集體表達了他們的生活和他們對國家的看法，既囊括了多種族的言說，也對比了作者個人風格強烈的評述。馬克在電影前半部關注在不同巴黎人的直接訪問，包括裁縫、貧民、遊民、股票職員、畫家、發明家和一對將結婚的情侶。他們暢談自己的生活和幸福與否。電影後半部則轉入嚴肅的大議題：審判、罷工、居於法國的阿爾及利亞人等。

「這段包括了電影最驚人的三個訪問，一個黑人學生、一個傳教士／工人轉成的武裝共產黨員，還有一個年輕

間，以及羞辱和幸福之間的國度。」這裡他組合的材料更多，包括新聞片、動畫、照片和旅遊誌。現拍的影片爲彩色，但是插入的片段都是黑色，甚至經過染色處理。（電影中將一個段落──十字路口的巴士和小汽車、一個行人、工人們鋪馬路──重複三次，每次配上不同的旁白，第一次光輝而有政宣性，第二次稍具批判性，第三次則中立帶客觀性。什麼才是電影的眞實？）此片被認爲是有關敘事學的「後設評論電影」（meta-

的阿爾及利亞工人。」

《美麗的五月》沒有馬克過去電影的強烈個人評述，大部分被訪問的人都各自表述，也有重複、矛盾、期期艾艾的毛病，使全片看來不平均，欠缺工整形式，結構也較鬆散。電影結尾倒不那麼快樂，鏡頭輾轉於巴黎群眾憂傷的臉上，旁白說道：[1]

只要貧窮尚存，你就不算有錢。

只要憂慮尚存，你就不算快樂。

只要監獄尚存，你就不算自由。

《堤》則是一部創意具突破性的cult電影。這是完全由靜照（全片只有一個會動少許幾乎看不出來的電影鏡頭）組成的電影，配上如詩如夢的複雜旁白，顯示一個角色破碎片段的記憶。劇情牽涉到一個不知年月的未來，僅知因為核戰使得巴黎毀滅，勝利者在地下室向倖存者進行催眠實驗，使他們進入過去／未來的時間之旅。電影主體是一個被催眠者，在記憶中反覆和一個少女相遇，後來奔向她時，卻被某種未知力量殺死，原來他正夢見／經歷自己的死亡。這種帶有強烈前衛性、主觀性的敘事，與電影的真實已愈行愈遠。

至於全用照片組成電影的概念，馬克在《如果我有四隻駱駝》中又用了一遍。這是他在二十六個國家所拍照片的大集合，由三個評論（攝影師、女孩、俄國流亡難民）聲音組成，照片則鬆散地結合在一起，現實和想像、貧窮和富裕、真人和牆上塗鴉、孤單與群眾，都被馬克充滿辨證的手法並列在一起，但又不是不折不扣很個人化的作品。

這位永遠自編也自任攝影的導演，是不折不扣的個人觀點「作者」。崇拜像《堤》這種抽象詩化敘事者稱他為「法國電影的真正論述者」（essayist），但其他也有不少人嫌他的作品重複嘮叨，是「令人厭煩，用

電影表達的政治社會演說。」[2]

克里斯‧馬克混合了真實電影和個人論述的方法，也使他成為左岸派中相當具個人色彩的創作者。他獨樹一格帶有強烈文學色彩的評論，顯然比他那些強調真實電影技巧的作品（如《美麗的五月》、《神祕的久美子》）讓人回味，同時，他對電影這個媒體早期的無知（他公開承認看過的電影很少），到後來可以自己擔綱攝影（《是！古巴》），更使他在文學和影像間求得平衡。

雖然馬克衷心愛巴黎這個城市（在《北京的星期天》開頭他說：「沒有什麼比巴黎更美，除了巴黎的記憶之外。」），但是他最鍾愛的題材，卻是拍其他那些轉變中的社會，比如中國、西伯利亞、以色列、古巴等等。這些地方的人都努力自過去解放出來，要建設新社會，馬克在他一連串作品裡，觀察、記錄、期待新社會的改革朝氣。最典型的例子是《一個戰役的描述》，記錄了以色列建國之過往與未來，獲得了一九六一年柏林國際電影節最佳紀錄長片獎。

馬克經過一九六八年五月運動的集體期，在七〇年代回歸了個人創作，八〇年代他對電子數位技術特別感興趣，舉辦了非常多的展覽。但終其一生，他只接受過《解放報》的一次採訪，即使在好友阿涅斯‧瓦爾達的片中出現，也以一張貓的畫代替頭像，是一個極其神祕的創作者。

提倡集體的行動派

五月運動尚未開始前，馬克已在提倡集體的政治激進電影。他先在一九六七年組織了所謂「新作品啟動的電影合作社」（Société pour le lancement des oeuvres nouvelles, 簡稱SLON），他開始擔任集體導演

之合作政治電影方案推手。首先一部《遠離越南》讓許多人參與創作，主題是討論遠離戰爭（越戰）卻安全拍攝電影的意義。導演包括高達、雷奈、華妲、勒路許（Claude Lelouch）、荷蘭紀錄大師伊文思（Joris Ivens）、美國導演威廉·克萊因（William Klein）等。馬克此舉，需要許多合縱連橫的勸說，以及領導的魅力，這使他能瓦解個別導演的歧見，共同為一理想及政治目標創作。

馬克自己在SLON中只任製片，做調和鼎鼐的推動者角色，他此時也對時事印發《新社會》（Nouvelle Société）和《告訴你們》（On vous parle）專刊。他的政治立場異發激進，《五角大廈》是報導數十萬人在五角大廈的抗議行動，片名取自禪宗所言：「假如你覺得抓不到五角形的五個邊，那麼就去抓第六個邊吧！」[3]

《千萬人的戰爭》拍的是古巴人的糖廠暴亂，《行進中的列車》則交叉剪接蘇維埃社會的宣傳煽動舊紀錄片段與老導演麥維金的訪問。SLON也發行了具爭議的強悍紀錄片《智利戰役》。

八〇及九〇年代，馬克雖年事已高，批判性不減當年雄風。他《沒有太陽》和《貓頭鷹的遺產》均以複雜的形式反思現代社會這些新科技（如電影、錄影、攝影）對影像文化的影響。

事實上，馬克晚年最精采的兩部政論電影都似乎在回溯‧世紀的政治抗爭運動，以及電影（尤其資料館存的紀錄片段剪接出來）所扮演的政治角色。《空氣中是紅的》夾雜著各種壓制老百姓的電影片段（其中也包括愛森斯坦虛構的歷史片《戰艦波坦金號》的部分），配上男聲和女聲詩化的回溯歷史旁白，堪稱為一世紀的政治史。美國的轟炸越南、美軍在越南農村中的行進、國內的反越戰聲浪，以及華爾街商人高舉著「轟炸河內！」的立場。法國的反戰、伊朗的內戰、毛澤東紅色毛語錄的群眾狂熱、古巴卡斯楚和游擊領袖切·格瓦拉（Che Guevara）的訪問、玻利維亞獨裁者的垮台、義大利、愛爾蘭的街頭抗爭，這些影像並列起來眞是血淚斑斑，令人唏噓。

《空氣中是紅的》是他最具野心的作品，對比了奧林匹克運動的歡呼和毛澤東在人大的會議、《紅色娘

LA JETÈE
《堤》

這部有科幻背景的未來片可能是馬克最抽象也最令人著迷的作品。全片背景設在第三次世界大戰後少數生存者住的巴黎。男主角一直被小時的記憶所苦，他不斷看見奧利機場的堤岸、一個女子的臉，和一個男子的死亡。男主角其實是科學家的實驗品，在探索時光旅行的可能性。

片頭上，馬克稱此片為「影像小說」（photo-roman），整部電影其實是由一連串的照片組成，然後有一個如詩如散文般的旁白。男子後來終於和記憶中的女子見了面，她究竟是他的情婦，還是他小時候記憶中的母親？他到奧利機場，終於發現他承載許久的記憶，實際上是他自己的死亡。

電影中只有一個片刻出現電影式的活動影像。是女子睡在床上，醒來，她的臉部特寫，對著攝影機，她眨了一下眼睛。在這裡馬克似乎提出電影的本質論，電影實際上是由一秒二十四格的連續靜照組成的，它的動感是一種幻覺，而馬克正是將電影回復到原貌，並以不動的影像疏離觀眾。

子軍》、西方青年的搖滾文化、布拉格在改革前夕的和平理想遊行，以及七〇年代以來各種婦女解放、有色人種要求平權的聲音，是一部青年改革社會的烏托邦回顧史。片名意指「空中的革命」，後來又循《愛麗絲夢遊仙境》改名為《沒有貓的笑容》，以之比喻一九六八年五月運動前的理想和希望（笑容），與五月運動留在空中的幻滅和失望──這是五月後的現實（貓）。不過，後來他的論述也被批為看重新左派的現實（女權、性解放等）。電影直到二〇〇二年才獲准在美國上映。

在《堤》（一九六四年）中，馬克指出了電影的本質是由一秒二十四格的連續靜照組成，它的動感其實是一種幻覺。

《堤》也證明了馬克與雷奈、華妲共通之處，他們都喜歡拍在時間範圍以外的愛情故事，都在戰爭或集中營的恐懼中逆勢戀愛，也都關注時間與記憶的困境、過去與未來的糾葛不清。

1　Armes, Roy, *French Cinema Since 1946 Volume 2: The Personal Style* (2nd ed.), London, Tantivy, 1976, p.132.

2　Katz, Ephraim & Fred Klein, *The Film Encyclopedia*, HarperResource, p.777.

3　Ulrich Gregor著，鄭再新等譯，《一九六〇年以來的世界電影史》（*Geschichte des Films ab 1960*），北京，中國電影出版社，1987，p.18。

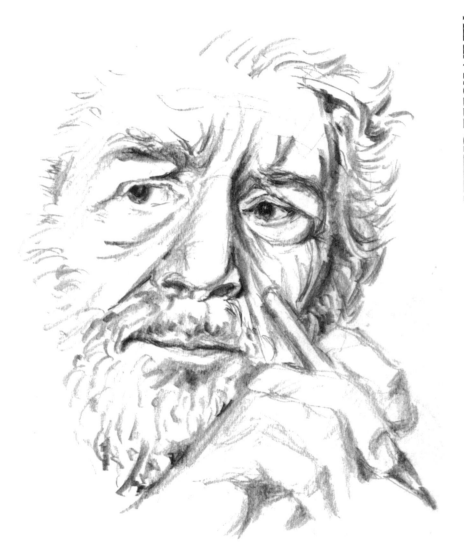

阿倫・羅伯─葛里葉 〔1922-2008〕
ALAIN ROBBE-GRILLET

阿倫・羅伯－葛里葉作品年表

2006	1995	1983	1977	1975	1974	1971	1970	1969	1968	1966	1963

《不朽的女人》 （*L'immortelle*）

《歐洲特快車》 （*Trans-Europ-express*）

《撒謊的男人》 （*L'homme qui ment*）

《橡皮》 （*Les gommes*）

《伊甸園及其後》 （*L'Eden et après*）

《N已經擲出骰子》 （*N. a pris les dés...*）

《慾念浮動》 （*Glissements progressifs du plaisir*）

《玩火遊戲》 （*Le jeu avec le feu*）

《毛之陷阱》 （*Piege à fourrure*）

《美麗的囚徒》 （*La belle captive*，又譯《漂亮的女俘》）

《讓人發瘋的噪音》 （*Un bruit qui rend fou*）

《格拉迪瓦的召喚》 （*C'est Gradiva qui vous appelle*）

新小說的電影實踐

一九五三年，小說家阿倫・羅伯─葛里葉出版小說《橡皮》（Les gommes），立刻將自己建立為「新小說」（或稱「反小說」）運動的中堅分子。他繼續出版了《窺伺者》（Le voyeur, 1955）、《嫉妒》（La jalousie, 1957）、《在迷宮裡》（Dans le labyrinthe, 1959）三本小說，而且不斷發表論述成為整個文學運動的理論家之一。他的論文〈未來小說的道路〉和〈自然人道主義，悲劇〉及《橡皮》都被視為新小說派的革命宣言。

對於羅伯─葛里葉新小說的特色，文化學者羅蘭・巴特論及《橡皮》時曾讚美其新現實主義說：時空交錯，視覺的層次，對傳統客觀的分割，空間的描繪而非類比的描繪。羅伯─葛里葉自己也指出，過去的小說是老巴爾札克式的現實主義，他希望擯除古老的文學神話，不描繪社會、心理或記憶的經驗，而是對世界表層的描繪。巴特為此說：「（客體）在他的書裡，已不是直接的焦點，各種感覺和象徵的繁衍，客體只是視覺的阻力。」[2] 他由是被視為「客體」小說家，取消故事情節和人物。也有人說他是「寫物主義」，雖然他堅持「物」是透過「人眼」看出來，所以仍是一種「寫人主義」。

在相當程度上，羅伯─葛里葉和普魯斯特及喬伊斯一般，是描寫精神上發生的事件，但他不遵從時間的流轉因果，反而打破傳統時空的界限。許多形象會不斷以不同面目不停又浮現出來，糾纏不休。另外，他以為現下的人已成為生產線的附屬物，使塵世荒涼混亂一片，時空因此也不可能井然有序：「世界既不是有意義的，也不是荒謬的，它存在著，如此而已。」[3]

羅伯─葛里葉也很早認定電影這項媒體是「未來小說」應走的方向。電影中最重要的就是動作和物件，這種對客觀事物的現象的描繪與他的理論不謀而合。他的劇本和導演作品，往往採取真實人物和布景，然後通

過敘事者的眼睛和思維，替他們的真實性鋪上一層疑惑，真實與虛假、真實和虛構被他混合在一起，讓觀眾分享角色的思維和視角，這是他的電影概念。

一九六一年，雷奈邀請他為《去年在馬倫巴》寫劇本，第一次讓大家看到新小說搬上銀幕的可能性。電影中實現了他的文學理論，即客觀世界才是唯一的真實，唯一能接近觀念（包括記憶）的方法，即是通過外在的客觀物體（physical objects），而非透過意識（consciousness）。

受到《去年在馬倫巴》成功的鼓舞，羅伯-葛里葉決定自己執導筒，第一步作品是《不朽的女人》。電影開首於一個女子的笑靨特寫，她久久不動，我們以為那是一幀劇照。但不久我們發現她眨了一下眼睛，畫外音傳來刺耳的煞車聲，車禍的景象。在這種段落的影像和跳接式的剪接下，我們接著看到一個和我們眼簾一樣的百葉窗，一個男子透過旅館的窗子看外面的海港和港邊人物。喃喃的旁白敘述此男子對一個謎樣女子的搜索，地點是土耳其的伊斯坦堡。女子不斷在渡輪上、在海港、在廟裡出現，她頻頻重複的影像，究竟這是幻覺想像，還是記憶回敘？《不朽的女人》以這種結構的方式構築我們的電影認知，觀眾必須非常主動的組合。

下一部電影《歐洲特快車》裡，三個主角坐在由巴黎開往阿姆斯特丹及安特衛普的特快車上，構思一個國際走私犯罪的故事情節。電影不斷出現編劇故事的影像重現及其變奏，以及如何經討論改變的處理。簡言之，這是一個有關創作過程的電影。羅伯-葛里葉延續推翻傳統、沒有邏輯的風格，建構了一個由曖昧不明關係和性幻想組織的形式化世界。

這部電影延續《不朽的女人》混淆真實和幻想的執念。電影其實出現兩組角色：一組是「作者」們（由導演羅伯-葛里葉飾演的導演尚，和由他的妻子飾演的祕書），他們準備拍一部電影叫作《歐洲特快車》。另一組是他們杜撰的走私販子角色名為艾利亞斯（Elias諧音Alias，即別號、化名之義），卻自稱為尚（由尚-路易·唐迪尼昂主演）。這兩組虛構的人物，即拍片的人和歹徒在不同的時間／現實中，導演這組似乎合乎邏

輯，艾利亞斯這組卻來來去去，重複多次冒險犯難。

羅伯-葛里葉使用幽默詼諧的手法來疏離故事，情節本身矛盾、可笑又離譜。導演尚有時間將錄音機倒帶，刪去他不要的對話，或決定刪掉某些他不要的艾利亞斯冒險，作為修正不合理情節的方法。問題是，所有對的、不對的、要的、不要的情節都在觀眾眼前並列在一起，使創作過程的蕪雜和冗贅都讓觀眾／讀者目睹了。

這部電影也充滿了各種仿諷、雙關語和鬧劇。電影開頭就暗示了羅伯-葛里葉這種荒謬的創作企圖，電影的片名分三部分出現在三本雜誌上，《Transes》是主角捲起來藏槍的偵探雜誌，《Europe》是他買的裸體色情雜誌（也暗示此片的色情情節發展——後面主角強暴他的阿姆斯特丹聯絡人／妓女）——《L'Espress》則是他藏起的《快報》雜誌（暗示電影日常、平凡的背景）。這些重複出現的鏡頭，偽裝、現實的扭曲，或完全不可能的捏造，是將創作過程前景化的做法。

《撒謊的男人》是導演繼續他的形式實驗，在捷克拍攝。男主角（仍是唐迪尼昂）名為包瑞斯，他可能是英雄，也可能是叛徒，把自己的故事和一個失蹤抵抗英雄尚混雜在一起。他向尚的家人胡亂編造故事，而且引誘了尚的妻子、妹妹、女僕，直到尚的本尊出現導致令人錯愕的結局。羅伯-葛里葉因此說，主角用說話來構築、建造自己。[4]《伊甸園及其後》、《橡皮》、《慾念浮動》等片均保持同一種主題的統一性，在小說中微細小心描繪的點滴，在電影中被替代成緩慢、漸漸浮現變化的鏡頭，以及彷彿雕像一般的不動影像。《伊甸園及其後》背景可能是突尼斯一家旅館，也可能是監獄。《慾念浮動》則是個謀殺故事。由於羅伯葛里葉越後期的電影，越傾向暴力和性虐待及被虐的關係，有些人批評他用自己的博學和文學來「作為淫穢影片的藉口」[5]。

作為文學家，羅伯-葛里葉其實很注重技術的專業層面，但因為他的飄忽敘事以及情色／暴力內容，使他被某些人嘲弄為「罩著時裝店或蠟像館缺乏生氣的造作情調。」[6] 他的所有作品都有強暴或謀殺情節，而他

對女人誘人、奇異形象的塑造，或者謎一樣的行為個性，充分反映出男性被當代流行／消費文化塑造的白日

夢（各種廣告、海報、櫥窗都如此塑造女人形象）。他對潛意識與性的描繪，即使在二十一世紀也仍有驚世駭

俗之評價。二○○七年他的《傷感小說》（Un roman sentimental）就是以亂倫和性愛變態描寫在知識界引起

騷動的。在他去世後，法國《世界報》總結說：「他在法國以外最知名，卻也是最不為法國人喜歡的作家。」

的確，他在美國，甚至中國都被文學界賦予了高度評價。二○○四年，他當選為法蘭西學院終身院士。他去

世後，法蘭西學院發表聲明，稱他為「叛逆的作家」，並稱「一個（新小說）時代結束了」。

但是羅伯‧葛里葉仍是新浪潮運動中最具原創性和獨立性的導演。他對現代電影媒介的理解和詮釋，最接

近哲學及解釋學領域，電影於他有兩個影像的重要性：其一，電影有絕對的「現在、當下」意義（所拍的東西

都是現在正在發生的，昨日的事已過了，誰也拍不到），其二是電影混合真實（真正的演員、真正的布景）和

虛假（一個虛構的故事）的奇異狀態。

由是，他努力捕捉呈現心靈活動的真實，而非像傳統電影那樣虛構一個以假擬真的外表真實。這種創作

方法讓他在電影史上獨樹一格，幾乎無人企及。

L'IMMORTELLE
《不朽的女人》

羅伯‧葛里葉拍此片時並無任何電影拍攝經驗，但他仍很準確地表達了自己的理念。電影的主角如他先前

為雷奈寫的《去年在馬倫巴》一樣是用符號表示。電影的敘述者是Ｎ，他迷戀的女人是Ｌ，她的丈夫是Ｍ。三

人的組織關係類似《馬倫巴》，結尾也一樣是毀滅性的悲劇。

電影的開始一些基本元素已出現，謎樣的女人以謎樣的笑靨對著攝影機，直到聲帶上的煞車及撞車聲顯現一場車禍。一間房間，一個往百葉窗外張望的男子，一艘汽艇，一隻吠狗，一個海邊。這些元素反覆出現，有想像有矛盾，逐漸加多構築N與L的關係，一直累積到謀殺的結尾，N開著L的車狂奔，車邊傳來L的敦促聲，使他一股腦撞車自毀。

全片雖在伊斯坦堡拍攝，卻像是在敘述者N腦中的意識活動，如夢如幻，混雜了真實的片段和虛構的情節。L不像是有血有肉的女子，倒像一個剪貼出來的女人形象，淫蕩又神聖。她重覆如靜照和雕像般出現在固定的場景，彷彿映入腦海的回憶凝鏡。

此片被人批評的是不稱職的男主角（由學者東尼歐·瓦克侯斯扮演），既欠缺表情，肢體也嫌僵硬，使電影的情緒力量減弱甚多。

TRANS-EUROP-EXPRESS
《歐洲特快車》

這部電影看似簡單，實際上，它卻可能是我拍過最複雜的電影之一。

——羅伯·葛里葉

製片、導演和場記三人坐在歐洲特快車上，製片建議拍一部以此列車爲名的電影，導演於是說了下面走私毒品的警匪故事：

走私販艾利亞斯來到安特衛普市，住進旅館找尋外號「波蒂讓神父」的人，以便向他遞交毒品。匪首弗朗克來接頭，他設下各種圈套考驗艾利亞斯以確定其身分。艾利亞斯結識妓女愛娃，並對她性虐待，等他發現愛娃又爲弗朗克工作，又爲警長工作，他便扼殺了她。夜晚，在「愛娃夜總會」裡，他遭到警察的伏擊。末了，他卻成功地將毒品運往巴黎。

列車到站，安特衛普的報紙標題卻似乎是這齣正在構思的警匪片註腳：「安特衛普市發生走私謀殺雙重罪行。」

電影於是顯然分爲兩個層次，一是構思創作的敘事層（製片／導演／場記），另一是構思的結果的故事層（警匪片）。敘事層讓我們看到製片、導演和場記在構思一部電影時，如何就個人本位出發爭辯：製片人不斷以某些情節太荒唐，或某些故事性不強，或市場考量來反駁導演。導演則一再將錄音機倒帶修正對話及情節，在創作上左思右量。場記則忙著在道具、合理性考量上扮演監督角色。這三個人形成創作過程的拉鋸關係，也將創作過程的蕪雜和重複呈現在觀眾面前。

羅伯·葛里葉因而說：「如果留心，人們會發現影片中所有人物都無一例外地爭奪敘事權……全片是一場角逐，爭奪敘事權的角逐。」[7]

不僅敘事層的角色爭奪敘事權，故事層原應如好萊塢透明化的敘事範圍，顯現對媒體的自覺性。他去買箱子時會對店員說：「我要買走私犯用的那種有夾層的箱子。」或者他和妓女坐咖啡館時，又會指著咖啡店老闆說：「他是導演裝扮的。」他向旅館小廝講一個女間諜的故事，這故事正是導演編了一半的故事。這種處理，使尚-路易·唐迪尼昂似乎明瞭自己扮演的艾利亞斯角色，也不時在爭奪敘事的主導性。

全片就在敘事層和故事層中穿來穿去，兩邊看似分離的兩種敘事，卻不時互相交錯，如導演在故事層中扮演咖啡館老闆。敘事層的創作者在後來終於因爲故事素材不連貫，因果也不符，放棄了拍片的想法。然而

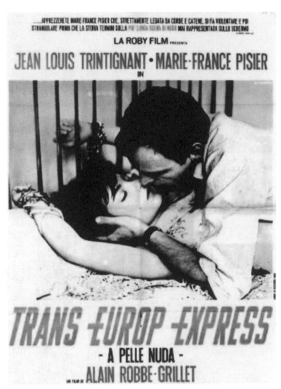

─《歐洲特快車》電影海報（局部）。

當他們抵達終點，步出阿姆斯特丹的車站時，唐迪尼昂竟然出現在旅客人群中，將混淆真實帶入新的疑惑。

這種顛覆性也存在所有窠臼中。如故事層部分存有許多警匪片類型的公式元素：暗藏在書中夾層的手槍、妓女的雙面諜身分、警方的圈套與追逐，或匪首假扮海關人員考驗走私犯等。問題是，這部分也延續了「新小說」文學派對潛意識的偏好，在種種匪首考驗走私犯的段落中，走私犯卻想著強暴。他的性行為充滿薩德式的SM色彩，第一次強暴時，鏡頭以蒙太奇平行剪輯法，將床上的暴行和車輪滾動下的飛逝雙軌鏡頭交叉互剪。另一場愛娃夜總會中具施虐色彩的鐵鍊纏身色情表演中，聲帶卻是敘事層中飛馳列車的轟鳴聲。

這種交錯及穿梭的敘事手法，使影片的鏡頭多達四千多個，是普通電影的十倍。這種承襲自「新小說」對現實破碎感的表現，代表了左岸派反巴贊現實理論的立場。全片也以顛覆性觀念對待音樂，影片大量用威瓦第《茶花女》歌劇音樂，造成音畫間奇特的對比。警匪片配上歌劇，走私犯與匪首接頭，傳出的卻是富麗堂皇、典雅莊嚴的歌劇，這使得音畫間產生滑稽的不和諧感，也使觀眾立刻明瞭這不是一般傳統的警匪片。有趣的是，儘管羅伯-葛里葉經營了這麼一個複雜的敘事，電影卻廣受歡迎，票房不差。反之，他一再宣稱「現實主義」的《去年在馬倫巴》（由他編劇）卻成為「百思不解」的同義字。

1　Michel Raimend著，徐知宛、楊劍譯，《法國現代小說史》（Le roman depuis la révolution），上海譯文出版社，一九九五年，p.337。

2　同註1，p.339.

3　江懷生、蕭原德著，《法國小說論》，武漢大學出版社，一九九四年，p.416。

4　Armes, Roy, French Cinema Since 1946 Volume 2: The Personal Style (2nd ed.), London, Tantivy, 1976, p.171.

5　同註1，p.260.

6　Ulrich Gregor著，鄭再新等譯，《一九六〇年以來的世界電影史》（Geschichte des Films ab 1960），北京，中國電影出版社，一九八七年，p.49。

7　王迪編，《通向電影聖殿：北京電影學院分析課教材》，北京，中國電影出版社，一九九三年，p.139。

瑪格麗特‧莒哈絲 (1914-1996)
MARGUERITE DURAS

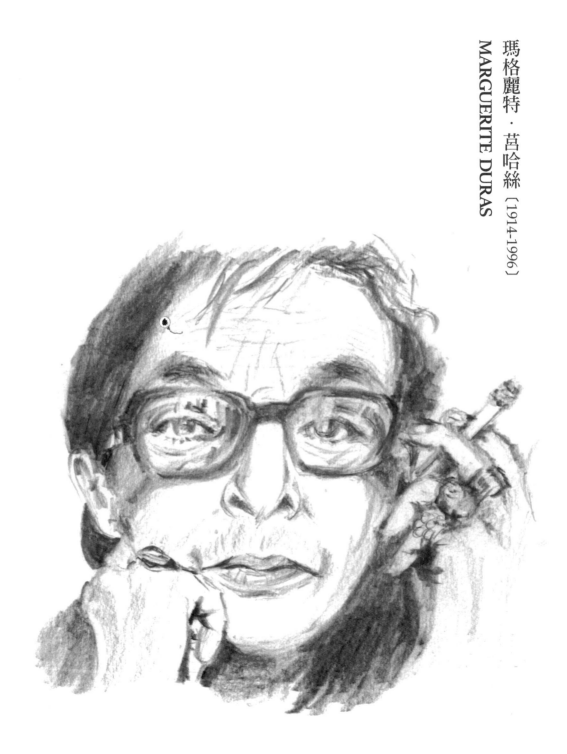

瑪格麗特·莒哈絲作品年表

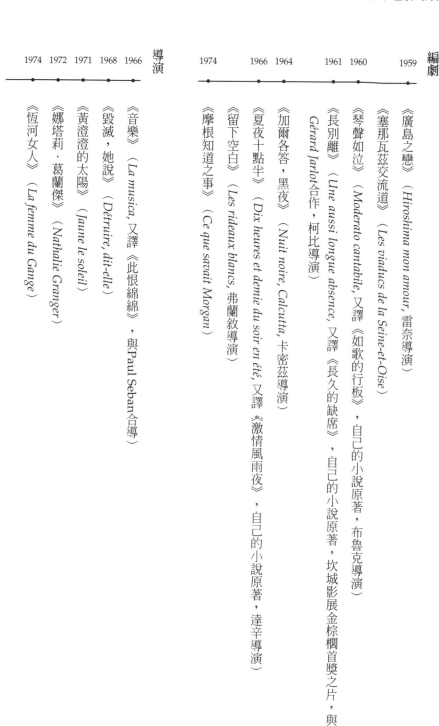

編劇

1959　1960　1961　1964　1966　1974

《廣島之戀》（Hiroshima mon amour, 雷奈導演）

《塞那瓦茲交流道》（Les viaducs de la Seine-et-Oise）

《琴聲如泣》（Moderato cantabile, 又譯《如歌的行板》，自己的小說原著，布魯克導演）

《長別離》（Une aussi longue absence, 又譯《長久的缺席》，自己的小說原著，坎城影展金棕櫚首獎之片，與 Gérard Jarlot合作，柯比導演）

《加爾各答，黑夜》（Nuit noire, Calcutta, 卡密茲導演）

《夏夜十點半》（Dix heures et demie du soir en été, 又譯《激情風雨夜》，自己的小說原著，達辛導演）

《留下空白》（Les rideaux blancs, 弗蘭敘導演）

《摩根知道之事》（Ce que savait Morgan）

導演

1966　1968　1971　1972　1974

《音樂》（La musica, 又譯《此恨綿綿》，與(Paul Seban合導）

《毀滅，她說》（Détruire, dit-elle）

《黃澄澄的太陽》（Jaune le soleil）

《娜塔莉·葛蘭傑》（Nathalie Granger）

《恆河女人》（La femme du Gange）

1984	1982	1981		1979	1977	1976	1975

《印度之歌》（India song, 根據小說《副領事》改編）

《樹叢中的時光》（Des journées entières dans les arbres）

《她的威尼斯名字在加爾各答荒漠》（Son nom de Venise dans Calcutta desert）

《大卡車》（Le camion）

《夜舶》（Le navire night）

《巴克斯特》（Baxter, Vera baxter: Les plages de L'atlantique）

《一代女王》（Césarée, 又譯《塞扎里》，十一分鐘短片）

《搖手否認》（Les mains négatives, 十六分鐘短片）

《歐蕾莉亞》（Aurélia Steiner, 三十分鐘短片，彩色，另有一部同名四十五分鐘黑白片版）

《阿嘉莎與無盡的閱讀》（Agatha et les lectures illimitées）

《大西洋訪客》（L'homme atlantique）

《羅馬對話》（Il dialogo di Roma）

《孩子們》（Les enfants, 與尚·馬斯科洛〔Jean Mascolo〕和尚·馬克·圖林〔Jean-Marc Turine〕合作）

音畫分離・女性主義・政治立場

> 商業電影追求的完美（用技術來保持既有的秩序），完全反映了它肯屈服於主流的社會規範……商業電影可以變得有小聰明（smart），但少有智慧（或譯為智識〔intelligent〕）。
>
> ——莒哈絲[1]

莒哈絲的電影生涯也是回到了她的青春之源——在中南半島經濟的困窘、家庭關係，尤其是母親和兩個哥哥，缺席的父親，以及她十七、八歲對加爾各答的印象。這些元素有些也幫助了她的政治觀念，成就她創作的另一層面。

她的作品整體來看，便是愛與瘋狂、死亡與毀滅、母愛及父愛這些主題的變奏。隨著作品的累積，她又接觸現代電影的感性——孤獨、疏離、死亡的呈現，時間的對抗，多層面的詮釋，以及個人去人性化的過程……莒哈絲覺得，寫小說是一個封閉的經驗，但拍電影，卻是將文學性作品朝大眾打開一個清新的局面，要求觀眾主動參與和摧毀和重建的過程——在現代社會的美學及社會經濟面上。目睹已經是參與的開始。

> ——John J. Michalcyzk[2]

瑪格麗特・莒哈絲被法國評論界稱為「新小說之母」。她一九一四年生於中南半島，十八歲移居巴黎，修習科學和法律。她崛起於四〇年代巴黎的咖啡館文藝沙龍圈，戰爭中曾參加反對德國占領軍的抵抗運動，一九四五年還加入過共產黨（一九五〇年脫黨）。在新小說崛起後，她便以多產以及勇於創新吸引了大家的注意力。一九四三年，她發表第一本小說《厚顏無恥之徒》，之後又出版了《平靜的生活》（一九四四年）、《太平洋大堤》（一九五〇年）、《直布羅陀的水手》（一九五二年）、《塔爾塞尼亞的小馬群》（一九五五

年）、《樹林間的日日夜夜》（一九五三年）、《廣場》（一九五五年）、《琴聲如泣》（一九六○年）、《夏夜十點半》（一九六○年）、《昂德斯瑪先生的午後》（一九六二年）、《劫走洛爾·維斯坦》（一九六四年）、《副領事》（一九六六年）、《阿巴思·莎巴納·大衛》（一九七○年），產量驚人，也頗受評論界青睞。「她的小說語言具有著反文化的美學特徵，喜歡用第一人稱詠嘆式地進行敘述，而敘述的主要內容乃腦海裡意識流激起的浪濤。而意識流的顯著特點，就是其時間和空間的絕對自由地轉換與交錯，不受任何客觀因素的影響和限制。」³ 她擅於用隱喻、潛詞來表現字裡行間的弦外之音，而且有意做許多省略和留白，予以觀眾「填充」的主動想像空間。

莒哈絲也被許多人冠以女性主義的名銜，因為她許多小說都是探索女性的需求和慾望的。她的女角常常處在自殺式的困境中，而莒哈絲採取含蓄、微限主義的文字風格，卻總能造成強大的魅力。以她的高知名度和活躍的生活，莒哈絲也往往讓她的創作以不同的形式再重複出現，彷彿她在找一種特殊的女性表達語言。其模式通常是先出小說，再改為舞台劇本或電影劇本，最後搬上大銀幕。

莒哈絲的原作或參與編劇被很多好電影導演搬上銀幕，其中最著名的當然是她為雷奈寫的《廣島之戀》，此外尚包括克萊芒用《太平洋大堤》（*Un barrage contre le Pacifique*, 1950）改成的《憤怒的年代》（*This Angry Age*, 1957）、朱爾斯·達辛（Jules Dassin）的《激情風雨夜》（10:30pm, Summer, 1966）、東尼·李察遜（Tony Richardson）的《直布羅陀的水手》（*Le marin de Gibraltar*, 1967）、彼德·布魯克（Peter Brook）的《琴聲如泣》、柯比的《長別離》、尚·夏波（Jean Chapot）的《女賊》（*La voleuse*, 1966）。其中布魯克的《琴聲如泣》讓尚保羅·貝蒙度和珍妮·摩露大受歡迎。莒哈絲自己則屢獲易卜生獎、法蘭西學院戲劇大獎等。

改編的作品中，《憤怒的年代》由安東尼·博金斯（Anthony Perkins）主演，自傳性地描述一個中南半島的母親如何對抗自然，以及與她兩個成年孩子的相處。克萊芒的成績雖遠不及其《鐵道的戰鬥》及《禁忌

的遊戲》，但仍捕捉了原著詩意與寫實的對照風格。

達辛導演的《激情風雨夜》也用了幾位大明星（如瑪琳娜・麥苦蕊〔Melina Mercouri〕、彼得・芬治〔Peter Finch〕和羅美・雪妮黛〔Romy Schneider〕），拍的是西班牙小鎮的謀殺案，被莒哈絲指爲幼稚。李察遜的《直布羅陀的水手》同樣地欠缺戲劇性和節奏感，尤其無法捕捉到莒哈絲獨特的感性和字裡行間的氣息。

莒哈絲欣賞的只有《廣島之戀》，雷奈與她幾乎採取了寫歌劇的方法組織劇本、重複對白。雷奈建立角色的背景更是鉅細靡遺，即使許多材料用不上，雷奈仍要莒哈絲寫出每個角色的過往及生平。這部電影使莒哈絲的電影生涯一炮而紅，不過在那保守的年代，加拿大蒙特婁仍修剪了十四分鐘才讓審查通過。

布魯克的《琴聲如泣》拍的是有錢婦人因某犯罪案情的影響，和丈夫重新建立關係，因當紅的貝蒙度和摩露而頗受歡迎。夏波的《女賊》則是一個母親拋棄孩子六年後，又想把孩子自養父母那兒奪回的故事。

莒哈絲接下來爲《廣島之戀》、《去年在馬倫巴》的剪接師柯比轉任導演編寫了《長別離》，這部電影延續雷奈有關記憶的主題，寫的是一個失去丈夫的婦人想在流浪漢身上找尋丈夫的回憶。她的丈夫十六年前因作戰受傷自醫院走失，自此下落不明。直到有一天，她在街上看到一個長相與丈夫相似的流浪漢，懷疑他是失蹤多年的丈夫。這部由名演員阿麗達・范麗（Alida Valli）主演的作品，在新浪潮年代仍被視爲如《廣島之戀》的主流，在坎城勇奪金棕櫚首獎，柯比也拿到路易・德呂克處女作大獎。

此外，莒哈絲也分別在一九六四及一九六五年爲卡密茲編寫短片《加爾各答，黑夜》，爲弗蘭敍編寫短片《留下空白》。

莒哈絲對改編自她小說和她自己編劇的電影都不甚滿意。一九六六年她要求達辛執導她的劇作《音樂》不果，她乃決定自執導筒。由於技術上的問題，她決定請保羅・賽邦（Paul Seban）與她合導。由於賽邦當過雷諾瓦、夏布洛，以及伊文思的副導，自己也導過電視短片，有助於莒哈絲解決實際的操作問題。於是，這

部有關中年夫婦離婚、記憶的作品問世了。一九六八年五月風暴後，莒哈絲再導《毀滅，她說》，這部電影只花了幾天就拍成，卻奠定了許多莒哈絲日後的基礎。首先，她的演員班底底定（包括《去年在馬倫巴》的黛芬·塞希格、老牌演員米榭·隆斯達勒〔Michel Lonsdale〕，以及新秀德巴迪厄）。此時，她已很自信地敢摧毀古典電影語言、角色和時序連戲等觀念（因此，她拍電影往往很快，後來的《大卡車》也是一個禮拜拍完）。這部電影帶有柏格曼《假面》（Persona）的味道，拍四個人在休閒地點、兩個女主角後來互相吸收對方性格的事件。

一九七〇年，莒哈絲執導《黃澄澄的太陽》，受時代感染，政治氣息十分濃厚：兩個人奉命消滅猶太工人，最後卻決定和猶太工人站在一起。接下來的《娜塔莉·葛蘭傑》則為女性主義張目。這部可稱為家庭主婦日記的作品，描繪了主婦洗燙衣服、打掃烹飪的無趣生活。

接下來的《恆河女人》、《印度之歌》、《她的威尼斯名字在加爾各答荒漠》是莒哈絲的「印度三部曲」。這三部電影貫徹了莒哈絲對電影的推翻重建觀念，也在聲音畫面獨立分離上做了驚人的實驗（後兩部甚至用同一個聲帶）。《恆河女人》採取了抽象的形式，片中人物宛如夢遊者，彼此擦肩而過又視而不見。影像和聲音採取分段對位的方式，意念相當特別。《印度之歌》取材自印度神話，在一家老旅館中，將印度拍成隱喻想像的國度。所有的情節由畫外音來敘述之。一九七六年，莒哈絲加了一些畫面，變動一些對白，於是電影又搖身一變，成為《她的威尼斯名字在加爾各答荒漠》。

莒哈絲的女性主義激進立場和政治左翼觀接下來成為她的主軸。《巴克斯特》敘述三十八歲的中年主婦認知她和丈夫互相欺瞞、脆弱的關係。《大卡車》則實錄了一個劇本（中年婦女搭大卡車的便車，兩人之間的對話），由莒哈絲自己讀中年婦女，德巴迪厄讀卡車司機部分，內容涉及了種族主義、階級立場、溝通的困難等激進政治。兩人坐在屋中，互相給對方唸一段劇本的段落，照例是話語比畫面重要，而且在對白中夾議夾敘地談政治和意識形態。除了兩人對話外，整部電影只有拍一輛十輪大卡車開過巴黎城外醜陋而人煙稀

少的荒郊。這部電影被選入坎城影展，其對政治的討論、對女性角色的觀點，成為莒哈絲較受歡迎的作品。

莒哈絲強調《大卡車》是在玩「我們來假扮……」的遊戲。其敘事者想像自己在寫小說的方式與她的小說《直布羅陀的水手》以及《毀滅，她說》相似，而結構則與《娜塔莉·葛蘭傑》類似採內在及外在世界的對比。德巴迪厄代表的男性外在世界（年輕、大個頭）與莒哈絲的女性內在（年老、嬌小）恰成對比。卡車（尤其是司機）在許多電影（如史匹柏的《飛輪喋血》）中都象徵男性，具威脅性，又極其藍領階層。但是這是一部徹底的女性電影，德巴迪厄完全臣服在女性的創作力下，仰賴她的寫作、聲音及創作力來表達，莒哈絲是女性的反英雄，她勾劃出女性的電影。

微限主義的美學，自傳式的個人回憶

莒哈絲自己開始導戲時已有五十多歲，她採取和寫作相似並含蓄並充滿寓意的嚴謹微限主義手法。她說：「每部電影都是記錄在影片上的書。」在敘事形式和心理呈現上做各種實驗。角色多半去除歷史性，特別重飽滿聲音與微限主義影像間的張力。她也常用自己催眠迷人的聲音做旁白敘述者。她的中心主題常常是人際關係中的危機：兩個人的相會或分離，而她詩意富魅力及含蓄卻切中要害的對白又是作品中最出色的。相比起來，對白和聲音／音樂都比她的影像重要，她的構圖常常長久不變，緩慢的攝影機移動和對白／影像非對位處理，使她的影片有一種封閉、走不出去的夢魘氣息。莒哈絲自己說，她是關注電影本質的實驗。她用了「夷平（unbuild）電影敘事結構和時間結構」來形容自己的實驗，「把可知可感的材料減到不能再少的地步，為的是讓觀眾參與重建的工作。」 4

像《印度之歌》就似乎故意要消除視覺上的娛樂，全片只有少得可憐的七十四個鏡頭，重複出現許多遍，而動作與姿態往往用碼表設定，使之維持既定的節奏感，可見莒哈絲的電影世界中影像與聲音是互相分離、各自獨立的。《印度之歌》由小說《副領事》改編，以印度加爾各答為背景，敘述領事夫人在領事館中的一群的行為。曾有印度女人質疑片中的印度並不真實，莒哈絲也立即承認她一生只在十七歲時去過加爾各答兩小時。她說她沒有興趣拍印度紀錄片，反而是拍她腦中的視象，一個「隱喻的印度」[5]

作為積極的馬克思主義信奉者，莒哈絲是少數能一方面鑽研電影、文學、戲劇形式，又持續關注左翼政治理念者。一九六八年五月運動發生，她也深受影響，拍出《她說，毀滅》一片，描述森林中旅館中的一群人，在德國猶太人這個議題上打轉，片中有意重複五月運動的口號。她厭惡主流商業電影，完全因為商業電影是「徹頭徹尾社會控制的工具」。莒哈絲曾積極地任法國共產黨的某組織祕書達七年之久。對於任何形式的權力（宗教、警察、知識分子），她都予以譴責。不過到了《毀滅，她說》，我們看到她對共產黨領袖的幻滅和懷疑，到了《大卡車》時，她已有明顯的批判共產黨及一切政治權力的立場。對於中產階級及知識分子，莒哈絲為他們描繪了一個作繭自縛的社會景象，至於海外殖民地世界，莒哈絲則毫不客氣地用《印度之歌》的印度三部曲來對比妓館內被腐蝕的心靈和印度街上因瘋瘋而敗壞的身子。

莒哈絲以為文學和電影是分不開的，她也把作者論的電影觀念發揮至極端，她說：「每一部電影都是記錄在影片上的書」，而電影應與書一般可以一讀再讀。評論界讚嘆她的書，看她的電影，需要的是耳朵，而非眼睛。她大段的內心獨白、禱文式的疊句、詠嘆式的朗誦，開拓了現代電影對人生、歷史的哲理思考。[6]

這位新小說之母體力、精神旺盛，在七十多歲時仍創作頻繁。她在一九八五年出版的《情人》（L'Amant），幾乎是自傳式描繪自己對東方的人、事、地的迷戀。出生在越南嘉定的莒哈絲，十八歲才由越南回國。該書獲得了法國文學最高的龔古爾大獎，而且在許多地方、國家都登上暢銷書榜。

可能因為個人成長經驗，莒哈絲各種創作形式（小說、戲劇、電影）中都強調殖民背景和外交官加交

際花的複雜戀情。如《印度之歌》是以越南的法國大使館爲背景，題材以館內開的冗長晚宴爲主。主角們跳探戈，不時會有滑出鏡頭外的特點。對白與畫面內的事件並不相干，對白是現在式，畫面內的事件卻是過去式，而所有戲劇化的行動（如引誘、背叛、自殺等）全是在一面大鏡子或鏡外發生。[7] 整個殖民經驗帶有一種催眠式的臆想效果，彷彿在省思殖民地生活的疏離隔絕生活。論者也喜歡討論莒哈絲電影中常出現的暴力、性與身心的痛苦。她的女性觀點性幻想及爭議，恰巧與羅伯·葛里葉男性中心（尤其性虐待）形成有趣對比。

當然，因爲她自小沒有父親，又有個偏愛兒子的母親，莒哈絲作品中的男女關係以及家庭關係成爲內在心靈欠缺的反射。枯槁的親情、瘋狂的熱情、記憶和遺忘、分離與毀滅，全可在她的童年及青春期找到蛛絲馬跡。

一九九二年，尚·賈克·阿諾（Jean-Jacques Annaud）將莒哈絲自傳體的小說《情人》搬上銀幕，由梁家輝和珍·瑪琪主演，這個跨種族、跨年齡鴻溝的作品引起一股莒哈絲生平熱潮，雖受群眾歡迎，卻被莒哈絲本人批評得一文不值。她被稱爲「難以描述的女人」，於任何「世界」都不存在，在愛情和環境中無邊界，小說、電影、戲劇，在新聞間也無邊界。出版四十部小說、近十部影劇作品，在自傳和虛構中分不清界限。[8] 一九九六年三月，莒哈絲逝世於巴黎，二○○一年，法國導演喬瑟·戴洋（Josée Dayan）再將莒哈絲晚年的忘年之戀搬上銀幕《這份愛情》（Cet amour-là），這是由莒哈絲暮年情侶、比她小約四十歲的男子楊·安德黑亞（Yann Andréa）的原著改編，見證了她不平凡的人生。

INDIA SONG
《印度之歌》

在電影領域中，我極其厭惡已拍過的電影，至少是大部分。

我希望從最原始的文法重新開始。——莒哈絲。

《印度之歌》摧毀視覺的愉悅——莒哈絲拍的是「電影的虛榮」——透過攝影機的移動減至最少，以及仰賴畫面能夠持久沒有任何內容移動者。——Guy Austin [10]

有關時間消逝和劫毀的主題，演員緩慢又做作的動作、誇張的語言，和修辭學上如何拐彎抹角、重複、誇大，使演員創造出完全不自然、不能稱為對白的句子，但卻類似某些古典詩作的反聲音結構，加上優美重複的配樂……以上種種都比《廣島之戀》更有深度地追求實驗。——Jill Forbes [11]

瑪格麗特・莒哈絲恐怕是新浪潮運動中最徹底執行「攝影機筆論」者，因為她是每本書都可拍成電影（由是她著名的「錄在影片上的書」說法），也形成她三部小說成三部電影的「印度系列」（Indian Cycle），或稱她的「印度三部曲」，三本小說分別是《洛・V・史坦的狂喜》（Les ravissement de Lol V. Stein）、《副領事》（Le vice-consul），以及《愛情》（L'amour）。三部改編的電影則是《恆河女人》、《印度之歌》和《她的威尼斯名字在加爾各答荒漠》。三部電影均是基本敘事的變奏，角色也是同一組，而莒哈絲也在這個系列中盡情表露女性的聲音，創造女性的表達，一路延伸到《大卡車》的女性主控極致。

《印度之歌》原本是英國國家劇院委託莒哈絲寫的劇本，這本以散文方式出版的劇本有個副標題：「文學、戲劇、電影」。拍成的電影背景在三〇年代的加爾各答，環繞在法國駐印大使夫人安－瑪麗・史崔特（Anne-Marie Stretter）和她身旁的三個角色——她的情人麥可・李察遜（Michael Richardson）、著迷於她的副領事，以及一個生命軌跡與安－瑪麗頗平行的乞丐婆身上。影片採取三段式，序曲半小時，中間一小時，收場二十三分鐘。莒哈絲沿用她一向強調的聲音，在序曲和收場部分，都用不知名的聲音旁白來討論角色及場景。序曲大量在加爾各答的炎熱、瘋瘋以及死亡話題上打轉；收場卻談的是一九三七年眾人在安－瑪麗自殺後聚集在旅館的事件；中間的部分雖沒走中性的旁白，但莒哈絲卻維持所有聲音必須是旁白的傳統。換句話說，所有角色只能畫外說話，所有對白保留在畫外音上，所有畫面中的人物嘴唇都是緊緊閉著的。[12]

莒哈絲對聲音強調至此，使她能用聲音做出驚人之舉。由於《印度之歌》的聲帶與畫面各自獨立，她乃能用同一個聲帶配在她下一部電影《她的威尼斯名字在加爾各答荒漠》上。這一次序曲中所談到的炎熱腐敗，畫面上卻出現荒颯的冬日景觀。莒哈絲自己以為這兩部電影應該先後一起看，那麼觀眾就可以目睹第二部電影如何摧毀《印度之歌》及視覺的矯飾了。

除了強調聲音，莒哈絲也盡量讓她的視覺極簡化，以求得聲音再度被重視。她的剪接極少（只有七十四個鏡頭），畫面也多半靜止不動，「影像的死寂與重複，強化了死亡在此片的主題和結構上的重要性，電影敘事不斷回歸至安－瑪麗自殺這回事，序曲和收場都說到此，影像上則用她的照片和她的物品來象徵。」[13] 也是她自己所說，用「大量的聲音縈繞著極少變化的影像」，使觀眾在這種音畫辨證關係下，把注意力集中於故事、說故事的方式，以及映像呈現故事的方式上。不過，莒哈絲將《印度之歌》聲帶重複在《她的威尼斯名字在加爾各答荒漠》一片的效果遠不如《印度之歌》，評論界批評她的映像「平凡無趣，大部分拍此破房子」[14]。

無論如何，一個聲帶兩部電影，這種激進的做法在歷史上堪稱首創，它們開創了電影聲音與影像辨證或

比影像更重要的觀念，也開創了另一種聲音與影像的蒙太奇。莒哈絲曾一再表達「直接電影中寫實主義的粗

鄙」[15]，在影史上，她不斷高舉著聲音的神話，也為女性主義的女性聲音爭取到歷史地位。

1　Duras, Marguerite, *Marguerite Duras, et al, Paris Albatros*, 1979, p.129.

2　Michalczyk, John J., *The French Literary Filmmakers*, Philadelphia: the Art Alliance Press, 1980, p.134.

3　孟濤著，《電影美學百年回眸》，台北，揚智出版公司，二〇〇二年，p.225。

4　James Monaco著，張起鳴譯，《瑪格麗特‧莒哈絲的音畫實驗和〈印度之歌〉》，《電影欣賞》，台北，一九八一年四月，p.7。

5　同註2，p.124.

6　同註3，pp.228-229.

7　David Bordwell and Kristin Thompson, *Film History: An Introduction*, McGraw-Hill, 1994, p.734.

8　同註3，p.228。

9　Duras, M. and M. Porte, *Les Lieux de Marguerite Duras*, Mimuit, 1977, p.94.

10　Austin, Guy, *Contemporary French Film*, New York, Manchester University Press, 1996, p.84.

11　Forbes, Jill, *The Cinema in France: After the New Wave*, London: BFI, 1992, p.98.

12　同註11，pp.83-84.

13　同註12。

14　Richard Roud著，張起鳴譯，《〈印度之歌〉後的莒哈絲》，《電影欣賞》，一九八二年四月，p.8。

15　同註11，p.99.

新浪潮的
回顧及影響

分裂與傳承

神話的崩解及延續

從五〇年代末發難，到一九六二年為創作的百花齊放巔峰，到一九六八年五月運動後的分道揚鑣，到了八〇年代，高達在隸屬天主教團體的《Télérama》雜誌上接受訪問，攻擊侯麥和希維特是超級天主教徒的「渺小戀物狂」（small fetishist）。對於楚浮，他更是不齒，批評楚浮曾經激進過，但拍完《四百擊》後就江郎才盡，不懂拍電影，只會說故事。高達認為楚浮的表現和夏布洛相反，夏布洛是由不誠實的人逐漸誠實起來；而楚浮沒有能力，原創性小，欠缺想像力，改編小說只是越來越虛偽。他說楚浮過去罵杜維威爾，但是自己根本趕不上杜維威爾，連技匠都不是，只會抄襲，現在還去美國當演員⋯⋯對於高達的攻擊，楚浮十分小心而且用外交手腕圓滑地在《電影筆記》上回應：「高達控制不了他的嫉妒。我猜他現在為了罵我，晚上都睡不著覺。事實上新浪潮的友情當年是單方面的。他很有才氣，但我們要原諒他的卑鄙，每個人都知道他狡猾的個性，那個時候已經是這樣，現在更藏不住了。」

的確，楚浮後來是回到他當年反對的品質傳統上，重視古典主義，相信強而有力的題材以及明星的風采。他和夏布洛確實不如高達、希維特以及侯麥、雷奈富原創性，但他倆也比較沒有新浪潮劇本草率、表演荒誕的缺點。照學者大衛‧博德威爾和克麗絲汀‧湯普森的說法是：「一個（楚浮）證明了年輕電影可以恢復主流電影的活力；另一個（高達）證明新一代的人可以向普通電影的舒適性和愉悅說不。」[1]

四十年過去了，有些導演已經去世（楚浮、德米、東尼歐-瓦克侯斯和卡斯特等），但還在世的導演大部分仍氣慨崢嶸，不斷有驚人的作品誕生，儘管有的早在潮流下被淘汰（如拍《上帝創造女人》的華汀，之後的作品做作又欠缺品味，雅好玩一些半色情的把戲，如《危險關係》〔Les liaisons dangereuses, 1959〕）、《愛

的圈圈》〔Circle of love, 1964〕、《上空英雄》〔Barbarella, 1968〕，以及比當年更大膽的重拍《上帝創造女

人》〔1987〕。二○○○至二○○一年侯麥完成了他的傑作「四季的故事」最後一部《秋天的故事》，敘

事圓融不著痕跡，到了爐火純青的地步。高達拍了《愛之禮讚》，對現狀及好萊塢霸權仍持一貫窮追猛打的

批判，勇氣精力與堅持令人佩服。雷奈完成了歌舞片《老歌》，完全採用《秋水伊人》以歌唱代替對話的敘

事，仍舊一派文學性作者的風範。另外，希維特終於完成了他向尚‧雷諾瓦和《遊戲規則》致敬的作品，以

《六人行不行》混合了人生、戲劇對照的世界觀，演員以純熟收放自如的態度，共同將場面調度推到極致。

但是，新浪潮到底是不是一個一時的熱潮？它間歇性的起落以及部分導演的個人變化是否代表整個運

動的變化？一九六八年新浪潮仍勇猛時，印度大師薩耶吉‧雷曾對《視與聲》雜誌引述布紐爾當年告訴他的

話：「我再給高達這小子兩年的時間，他只是曇花一現的時髦罷了！」 2 布紐爾的預言沒錯。高達叱咤風雲一

陣子，是整個六○年代風靡世界的新偶像，但他很快地因為個人政治信仰和行動，在影壇銷聲匿跡。即使後

來東山再起而且個人形式風格仍在，卻再也不能扳回當年天之驕子的藝術領航地位。諷刺的是，隔了近半世

紀看，新導演後期的作品，和當年頭角崢嶸時口誅筆伐的對象差可比擬，而曾遭他們白眼鄙視的作品，經過

時代的距離來看，其中不乏珠玉寶石。

侯麥在新浪潮發展二十五年後曾感慨地說：「基本上，我以為新浪潮是業餘的電影。後來逐漸專業化以

後也失去了它的力量，也難怪法國電影逐漸退縮到與五○年代相似的情況。」 3 這可能是相當誠懇對新浪潮

的激情和欠缺專業性的自省。

不論新浪潮巨擘近來寶刀老否，他們的影響及其徒子徒孫都已瀰漫全世界。可以顯見的，是他們的觀

念已強烈影響全世界的電影思維。首先作者論的興起，使許多國家和地區如蘇聯、東歐、義大利、荷蘭、瑞

典、西德、丹麥都出現新的個人風格創作者。但是更重要的，是他們把電影提升為知性的藝術，培育知識分

子觀眾群，以及將電影脫離文學戲劇的附庸，建立電影的現代主義特性，成為獨立的藝術。尤其新浪潮運動

吸收了二戰後的兩大思想主流，即存在主義哲學及佛洛伊德心理學，將電影史無前例地帶入人的內心世界。

存在主義哲學以自我精神存在爲中心，強調個人「絕對自由」、「存在先於本質」；佛洛伊德心理學詮

釋下意識對人的行爲的支配，尤其是本能在潛意識支配行爲、夢境和幻覺與潛意識的關係，成爲二十世紀沛

然莫之能禦的新思維。新浪潮的藝術家熱衷表達這兩大思維，用影像表達潛意識、不受拘束的自由聯想，電

影乃脫離「商業、娛樂、藝術」，成爲「自我表現的」工具。

新浪潮史無前例地在銀幕上彰顯意識，美學家稱爲「意識銀幕化」[4]。他們突破了傳統一元化結構，以

多元化形式、雙線或多線敘事、時空顚倒、聲畫同步／不同步等方式，擴展了電影的領域；用主觀鏡頭、快

慢鏡頭、變焦鏡頭，將觸角伸至人的內心世界，再用跳接、倒敘方式，形象化地展現意識的稍縱即逝和無理

性，在電影史上，有突破形式和內容的革命里程碑地位。

從廣義或狹義而言，新浪潮在實質及精神上都影響了世界各地的影片創作，茲概括爲下：

1 美國獨立製片

最受新浪潮製作方法刺激的，應是美國東岸的約翰・卡薩維蒂斯，他完全不受片廠牽制、自己當演員

籌錢的方法，絕對來自新浪潮的啓發。事實上，伍迪・艾倫・勞勃・阿特曼（Robert Altman），以及相當

程度的馬丁・史柯西斯都延續同一模式。卡薩維蒂斯一九五九年的《影子》（Shadow）敘述黑人女孩假扮白

人，直到她的白人男友看到她較黑的兄弟而甩了她（這部十六釐米紐約街頭實景及非職業演員擔綱的作品，

被譽爲美國的《斷了氣》，其自由不拘的形式和即興紀錄的風格，與高達相當接近），而他之後的《臉》

（Face, 1968）更爲中產階級的空虛和了無生趣做了如法國高達般的批判。

六〇年代也是美國電影學院派興起的年代，柯波拉在UCLA、喬治・盧卡斯（George Lucas）在南加

大、史柯西斯在紐約大學認眞地學習電影史。柯波拉就顯見受新浪潮影響甚多。他的《你現在是大男孩了》

《You're a Big Boy Now》）一片，用了許多停格、跳接、標題等高達創新的形式技巧，而史柯西斯的《殘酷大街》（Mean Street），甚至他學生時期的短片《刮鬍大典》（The Big Shave）都有新浪潮的影子。論者咸以為吉姆·賈木許（Jim Jarmush）、海爾·哈特利（Hal Hartley）都或多或少承襲新浪潮的精神。但最勇於跳出來認祖宗的是好萊塢新小子昆汀·塔倫提諾（Quentin Tarantino），他的《霸道橫行》（Reservoir Dogs）、《黑色追緝令》（Pulp Fiction）內有許多新浪潮的技巧意識，比如約翰·屈伏塔和鄔瑪·舒曼跳舞的那場戲，眼尖的人會知道其緣自高達的《法外之徒》卡琳娜與布拉瑟及山米·傅瑞（Sami Frey）的舞蹈，而他甚至將公司取名為A Band Apart（即《法外之徒》之英文名）。

2

英國自由電影運動

這個極度寫實的運動，用紀錄片捕捉英國家庭的煩悶生活，因為內容太限制於家庭，被譏為「廚房洗碗槽電影」（Kitchen Sink Cinema），但是其幾位著名導演，如東尼·李察遜、卡爾·瑞茲（Karl Reisz）、林賽·安德森（Lindsay Anderson），以及他們的代表作《憤怒的回顧》（Look Back in Anger）、《蜜的滋味》（A Taste of Honey）、《長跑者的孤寂》（The Loneliness of the Long Distance Runner），都蘊含了法國新浪潮的精神影響。安德森在一九六四年甚至出版電影雜誌《場景》（Sequence），作為一位影評人，他曾在《視與聲》上刊登一篇題為〈站起來！站起來！〉的文章，幾乎是篇如同楚浮〈法國電影的某種傾向〉般的電影宣言。[5]

3

德國新電影

德國在七〇年代興起的新電影運動，受到法國的電影運動影響甚巨。一九六五年，先是二十六位年輕電影工作者像《電影筆記》諸君一樣挑戰他們的長輩。他們齊聚在奧伯豪森簽署「電影宣言」，發出怒

吼唾棄老爸爸電影，要求「電影的明日」。三年後，他們的呼籲得到了回應，德國成立了「德國青年電影委員會」，提供資金及宣傳補助，於是一批新導演應運而生。如許隆多夫、荷索（Werner Herzog），史特勞普、克魯格、溫德斯都以作品替德國爭下一片天地。其中最著名的應是法斯賓德，他的不妥協風格，和浸沉在影史致敬的美學，絕對源自新浪潮運動。至於溫德斯不但學高達請美國導演山姆‧富勒任演員拍《水上迴光》（Lightning Over Water，高達亦曾請富勒在《狂人皮埃洛》中客串他自己），而且直接將《慾望之翼》（Wings of Desire）獻給楚浮。總體而言，德國新電影的知性傾向，亦與新浪潮如出一轍。

4　日本新浪潮

日本戰後及美日安保條約的暴動時期，電影界也直接襲取新浪潮模式，發起日本新浪潮運動，主將是大島渚、今村昌平、筱田正浩等人。大島渚公開表示崇拜《斷了氣》，他日後也拍電影向雷奈致敬。這一群人唾棄黑澤明、小津安二郎等導演的脫離現實和沉溺於美學中，強烈要求電影的政治性和社會性。這顯見和五月運動關係更深。大島渚自己是一手寫評論、劇本，另一手執導如《青春殘酷物語》、《日本的夜與霧》、《絞死刑》、《少年》、《儀式》等片，不但宣洩青年對社會的叛逆及憤怒，並且對日本社會的種族歧見、再續安保條約的帝國主義思想，都發出怒吼。今村昌平的《日本昆蟲記》、《豚與軍艦》、《紅色殺意》、《人類學入門》也是代表作。

5　巴西新電影

六〇年代，巴西的學院派電影興起，結合知性及民族文化神話、社會現狀，成為世界藝術電影的新力量。代表的創作者有桑多士（Nelson Pereira dos Santos）、桑多斯（Robert Santos）、維亞尼（Alex Viany）、狄葉格斯（Carlos Diegues，著名電影有《再見巴西》〔Bye Bye Brasil〕）、紀艾拉（Ruy

Guerra），以及該運動的精神領袖羅加（Glauber Rocha）。巴西的新電影以反好萊塢連戲著名，他們一部分承襲文學的魔幻寫實，另一方面更大量運用疏離及布萊希特這些法國新浪潮推崇的現代觀念。羅洽一九六四年的經典《黑上帝白魔鬼》（Black God, White Devil），以及一九六九年的《死神安東尼》（Antonio das Mortes）都在西方評論界引起不小的震撼，而他一支健筆，更賦予巴西電影理論及美學層底思維。羅加於一九七〇年流亡至西歐的義大利、法國及西班牙拍戲，十年之後才返國。巴西新電影也因為他的出走而受到重創。

6

台灣新電影／香港個人導演

法國人很喜歡說台灣新電影是他們真正的傳人。新浪潮理論家尚·杜謝更在他的厚大巨書《法國新浪潮》（Nouvelle Vague）中給予侯孝賢、楊德昌三大頁篇幅，說明侯孝賢的《南國再見，南國》、楊德昌的《牯嶺街少年殺人事件》俱為法國影響產物。[6] 杜謝也提出王家衛、吳宇森受到新浪潮影響的說法。筆者以為，王家衛與新浪潮的關係，實際是迂迴地經過他的恩師／剪接譚家明而來。譚家明過去的作品如《烈火青春》、《愛殺》、《名劍》均受高達、安東尼奧尼的理論影響至深，王家衛受他薰陶，加上幾部傑作都由譚家明親自操刀剪接而成，自然帶有法國新浪潮的現代主義技巧。至於吳宇森一直便是梅維爾的信徒，他繁複的場面調度及剪接技巧，也顯見新浪潮的痕跡。

台灣新電影也曾發出過向體制、媒體、政府挑戰的怒吼。一九八七年的「電影宣言」雖然被本地的媒體打壓及攻訐，但仍被法國《世界報》視為世界電影史當年最具代表性的事件之一。「電影宣言」其實是由我和朱家姊妹與侯孝賢等人發起，將內容和主張交詹宏志起草，之後聚集楊德昌家簽署完成，同仁味道甚濃，其中文學家如陳映真、蔚天聰、蔣勳、林懷民等均由我出面邀約。那一天正是楊德昌四十歲生日。有趣的是，雖然影史家以為台灣新電影與法國新浪潮關係密切，法國的希維特卻曾撰文公開批評侯孝賢，認為他的電影

寫實「乏味而過譽」，這可能與希維特一貫反巴贊寫實理論的立場有關。

7

法國

新浪潮正宗的繼承人當然在法國。除了一九六八年之後短暫地轉向極左理論立場外，《電影筆記》很快地又成為新浪潮式導演的培養大本營。從這陣營出來最具代表性的是阿薩亞斯，其疏離的技法，結合影史的經典片段自由的實景運鏡風格，全源自新浪潮揭櫫之理念，也在《迷離劫》（Irma Vep）中得到驗證（他也用了雷歐為主角之一）。

《電影筆記》培養出的創作者，除了前述五虎將外，尚有路克·穆葉、安德列·泰希內（André Téchiné）、帕斯哥·卡內（Pascal Kané）、尚-路易·柯莫里、塞吉勒·培鴻（Serge le Peron）、丹尼艾·杜布克斯（Danièle Dubroux）、李奧·卡拉克斯等。

曾經擔任莒哈絲助手的賈可（Benoît Jacquot）是其中較有分量者，他承襲了左岸派的嚴謹抽象形式，一方面收斂模素如布列松，另一方面受拉康式心理學影響，反覆敘述「性」之神祕及迷人。

此外，一九六八年出現的一批政治意圖明確的創作者，如古皮（Romain Goupil）、高漢、卡密茲、吉爾森（René Gilson）、龔華耶（Phillippe Condvoyer）、羅傑（Jean-Henri Roger）都是一九六八年五月運動的產物。其中最值得記述的是演員／導演茱麗葉·貝托。這位演過《我所知道她的二三事》、《中國女人》、《週末》的高達戰友，也曾為希維特、羅加，以及瑞士的阿倫·坦納（Alain Tanner）演過戲，但她自己後來運用高達式的叛逆精神，拍出張力強、火力旺盛的作品，是新浪潮精神的繼承者，可惜英年（四十三歲）早逝。

自稱為「高達和一九六八年五月運動小孩」的貝托，[7] 在一九六八年之後積極地參與了在電影史上少被人知的「桑吉巴電影」運動（Zanzibar Flms）。[8] 這是一群受一九六八年五月運動創作者啟發而組成的電影

團體，共拍了十幾部作品，很多已經佚失，也有些被創作者收起來，但其中有些倖存的傑作已經被視為cult。

一九六九年和一九七○年的坎城「導演雙週」均有選映桑吉巴電影特輯，如《第二次》（Deux fois）。這批組織並不嚴謹的工作者，是由一位繼承大筆遺產、又受五月運動精神感召的富家女索溫娜・巴松納斯（Sylvina Boissonnas）及其弟韋賢克贊助拍攝，目標是「秉承五月精神改變法國電影的面貌」，他們主張「壓縮影像，回到零點，拒絕傳統『作者』概念，去喚醒意識，並認知每個個人的創造性。」，參與這個組織的人都奉高達為圭臬，也都致力於發掘在電影圈遠不如導演受人重視的技術人員的貢獻，事實上高達對他們也頗為讚賞。桑吉巴電影的靈魂人物是才子菲立浦・蓋何（Philippe Garrel，作品有《瑪麗回憶》（Marie pour mémoire）、《失聲少年》（Les enfants désaccordés）等）、策劃及聯繫的塞吉・巴德（Serge Bard）、也在電影圖書館成長的影痴導演派迪克・德瓦（Patrick Deval），擔任所有電影剪接、當時法國最年輕的剪接師賈姬・何納（Jackie Raynal, 她曾任許多侯麥作品，如《蒙梭的麵包師》、《蘇珊的生涯》、《女收藏家》的剪接）、杜象派藝術家／導演／演員丹尼爾・帕馬何（Daniel Pommereulle, 曾主演《女收藏家》）等等，新浪潮重要演員如伯納黛・拉芳、柔柔（《下午的戀情》）、雷歐也都和他們合作。這個才氣縱橫的創作團體，在一九六八至一九七○年轟動法國青年圈，狂野自由又懷抱著理想主義色彩。然而一九七一年這個烏托邦終於因組織鬆散而解體。所有影片版權仍在巴松納斯手中，近兩年才編譯片單流傳，其中一些重要作品已蹤跡沓然，巴松納斯自己也在導過一部片後離開電影，全力投入女性運動。桑吉巴電影雖是新浪潮最正統的接班人，卻也是影史上幾乎散失的一頁。

除了製造了大量的新創作者之外，新浪潮運動也強力影響到學術界。六○年代後，歐美大學開始視電影教學為正統，不再為娛樂及不正經的休閒文化。新浪潮與法國文學（反小說）的合流，使電影被世界正視為智識及藝術，一九六八年的風暴更使使左翼激進文學／藝術／理論研究成為校園顯學。記號學、結構主義相繼在文學、電影中成為潮流，更使新浪潮的電影意義成為無限詮釋及研究的文本。

不過什麼也比不上新浪潮這批巨匠自己的神話。進入二十一世紀，半個世紀過去，這些當年的小將已白髮蒼蒼，卻仍堅守在創作崗位上。希維特、高達、夏布洛、侯麥在九〇年代都豐產不竭，銳氣也一絲不曾稍減（夏布洛已超過五十部電影，高達、侯麥、希維特最近五年也都平均各可以拍出四至五部長片），安妮‧華妲自己導片，也製作了三部長片，而且他們各個都勇於接觸新機器新科技（電子影音器材），在紀錄片、電視及劇情片中穿梭自如，實驗性強地破除三種媒介間的藩籬。其精神、其志氣、怎麼不令人佩服感動？

8
丹麥Dogme 95宣言

一九九五年由丹麥鬼才拉斯‧馮‧提爾（Lars Von Trier）發起的電影運動。一群創作者本著新浪潮獨立精神，抵制大片廠及主流電影的拍片模式。他們用十六釐米及video代替笨重的三十五釐米，不打燈，全用實景，不用大明星方式，拍出一批藝術品質優秀、生活氣息濃厚的作品，因為清新也靠近觀眾，在電影節中特別轟動，諸如《白痴》（The Idiots）、《慶祝》（Celebration）、《敏郎悲歌》（Mifune）、《義大利文初級班》（Italians for Beginners），都陸續得到大獎。唯侯麥批評其嚴格的制律為另一種教條，背離了新浪潮自由獨立的精神。

9
其他

東歐有一批導演因看了新浪潮電影而大受感動，事實上，比如高達當時在東歐電影界享有神話性的地位。波蘭的波蘭斯基、史柯林莫斯基（Jerzy Skolimowski）都有意識地模仿高達的風格，如《水中刀》（Knife in the Water）。有趣的是，他們後來都先後流亡到西歐及北美，在英語及法語世界拍戲，而且都爭相用新浪潮的演員（波蘭斯基用了凱瑟琳‧丹妮芙及法蘭絲華‧多蕾阿兩姊妹，史柯林莫斯基用了雷歐拍戲）。匈牙利的沙寶（Istvan Szabó），還有楊索（Miklós Jancsó），也都擺明或多或少與新浪潮有關。更

具知名度的尚有捷克的帕瑟（Ivan Passer，拍過《親密之光》（Intimate Lighting）），米洛許・福曼（Miloš Forman，拍過《金髮之戀》（Loves of a Blonde）、《消防員之舞會》（The Firemen's Ball），後來也紛紛流亡至美國。福曼與楚浮和克勞德・貝希感情最篤，他們曾冒生命危險進入捷克搶救《消防員之舞會》拷貝，將之偷渡出境（當時已被禁）。福曼流亡之後依舊與楚浮維持緊密關係，直到一九八四年楚浮去世前，仍念念不忘要看福曼的《阿瑪迪斯》（Amadeus）。

定義與詮釋之困難

高達的電影吸引論者的詮釋，但是不鼓勵，甚至反對我們的分析。

——博德威爾 10

負擔非常重，因爲：

博德威爾在論新浪潮的意義時，曾指出閱讀上的困難，這尤其以高達爲甚。他指出看高達的電影，觀眾

1

重疊的聲音處理，不時插入的字幕和圖片，加上看電影時間的壓力，使人閱讀他的電影格外困難。高達的聲音文義（discourse）常有兩者以上，而且其中之一大概都不遵守文法。辨明這些聲音已經夠難，眼睛還要對付不時插入的圖片及文字，電影又不等人，時間上一直演下去，使觀眾不勝負荷。

2

眾所周知，高達喜歡用交叉文本（intertextuality，或譯爲互涉文本）或跨文本（transtextuality），多種引喻、寓言、引用掌故、仿諷、諷刺、抄襲、致敬，可稱眼花撩亂。要詮釋這些紛至沓來的文章相當

難，有時我們不知其出處（除非高達自己願意詮釋其私密或不爲人知的參考對象），有時則被他誤導（他曾在《槍兵》中引用高爾基的話，但故意說是列寧，因爲他公開承認他比較喜歡列寧）[11]，高達這些氾濫、爆炸性的跨文本，被另一導演希維特稱爲「交叉文本的恐怖主義」[12]。

3

技巧使用的隨意與曖昧：高達的作品從《斷了氣》跳接部分的功能和使用時機，到《賴活》中突然地將聲音關掉，到《阿爾發城》部分突然用負片放映，到《我所知道她的二三事》重複洗車場景，都令人無法猜測其技巧使用的動機。

博德威爾以爲，許多當代論者喜歡將高達一九六八年以前的電影輕易地視爲純文學式演練，是一種論文式的創作。但是博德威爾推翻這種閱讀方式，他說論文不能容納虛構性的角色，此外，論文仍得有足夠的證據、邏輯及推演理論，高達卻經常離題。不過一九六八年之後的高達卻使用論文方式拍片，大量的紀錄片段、圖片、照片、電視片段、唱片聲音被複雜地剪在一起，顯見他這段時期努力在爲革命電影找一種美學。

博德威爾也推翻長期以來大家以爲高達是有分析能力的導演的觀念，大家都過於隨便地分析高達電影勇於碰觸好萊塢傳統、現代生活以及各種符碼的意義。但「比起記號美學大師羅蘭·巴特和恩貝托·艾柯（Umberto Eco）那麼有系統地調查及詰問記號符指的過程，立刻就可知道高達沒有分析任何事。」[13] 高達的電影僅提供了些許觀點，但沒有實證出任何結論。所以他離科學精神的分析性還差得很遠。

就閱讀的困難度而言，高達的電影無法用任何現成或單一的策略或統一的綱領來理解。他自由地穿梭於好萊塢古典敍事（偏重主角的視野、交叉對話剪接、蒙太奇壓縮時間過程等等）、藝術電影模式（心理狀況曖昧的角色……《斷了氣》、《賴活》、《我所知道她的二三事》的女主角均是，用獨白或旁白來顯示主角的主體性）、紀錄片方法（大量出現的「眞實電影」處理）、蘇聯唯物敍述中的蒙太奇方式（這在一九六八年以後經常用），甚至廣告的美學。重點是，他往往混雜多種方法，並列出不和諧甚至矛盾的符號，使電影淪入幻

化多變的驚奇中（比方宣稱《輕蔑》是用「霍克斯或希區考克的方法拍一部安東尼奧尼的電影」）。

將好萊塢古典敘事與藝術電影模式交互運用，這一點高達和楚浮的態度南轅北轍。楚浮是用藝術電影式的心理深度和角色曖昧性來爲古典敘事增加活力，希區考克撲朔迷離的劇情（如《黑衣新娘》、《騙婚記》和《最後一班地鐵》）配上尚‧雷諾瓦的人性觀和複雜角色，兩種方法和諧圓融化爲一體。

一九六四年，美國學者沙瑞斯提出「拼貼風格」來解釋高達電影中多義歧異的多種並列美學和敘事方法。他將拼貼風格與五〇年代流行於巴黎的畢卡索立體主義相比。當然，在他初拍短片的早期正是記號學、結構主義在巴黎大流行的年代，巴特、李維‧史陀和雅克布森（R. Jacobson）的文學和意見都隨處可見，而他們的思維方式當然也影響了高達。沙瑞斯爲高達的多義性提出拼貼風格理論，在六〇年代後期成爲詮釋高達的最可仰賴的理論。當然也有論者以強調多義剪貼及繁複影像組合、剪接方式的蘇聯導演維多夫爲高達的創作靈感，最可明證的是他後來索性組了「狄錫卡-維多夫小組」拍片。

雖然高達復出後的作品《人人爲己》和《激情》已顯然往回走，不但角色特質較爲統一，某些劇情也出現邏輯的因果關係而令人驚訝，有人甚至以爲他退回比較保守的藝術電影，簡直像安東尼奧尼了。但是高達到底是高達，他九〇年代至二十一世紀的創作不竭，《電影史》、《愛之禮讚》，甚至短片《老了十分鐘》都仍保持年輕時候令人眼花撩亂的拼貼模式，只是內容少了份革命口號，多了些人生喟嘆及哲學省思。到八十八歲拍出《影像之書》以龐雜的影像與聲音，驚人的想像力和抽象思維，繼續改寫電影，令老影迷爲之動容。

兩個階段的新浪潮

由無政府到反體制

回顧整個新浪潮，由於其風格迥異，爭議性高，許多論述乃總結其本質爲激進及政治性的。這個論述被後來的學者推翻。出版了非常多法國電影研究的學者蘇珊・海華（Susan Hayward）以爲：新浪潮的導演大部分是非政治的，「他們的作品如有任何丁點政治氣氛，主要是他們承襲三〇年代電影批判布爾喬亞階級的傳統，而用當代的論述——亦即以年輕人觀點看布爾喬亞階級——代替。」[14] 海華進一步強調，事實上，經過近半世紀回顧新浪潮，其實它應更明確分爲兩個階段，第一個階段屬於無政府狀態，時間上是一九五八至一九六二年，此時的創作者將全副精力放在「作者論」和「場面調度」，個人的簽名印記超過一切，雖然本質上充滿現代主義及創新意圖，但總體仍是非常浪漫理想和保守的美學。在敘事上，他們反對改編文學名著，獨鍾流行通俗小說，題材以當代和年輕人爲主，捨棄大明星和片廠，喜歡街頭實景和新面孔，此外，他們沒有「性愛」的禁忌，戀人的議題集中在權力的關係、溝通的困難，和認同的題目等。在美學上，這個階段的創作者以全新的觀念處理時間和空間，他們快速的剪接法，配以跳接，或者不連戲（貫）的鏡頭組合，代替了古典電影的「看不見接縫」（seamless）的剪接風格，輕便可以手搖的攝影器材更使他們的作品呈現自然即興，發展「眞實電影」的臨場紀錄美學。

一九六六至一九六八年是海華認爲新浪潮的政治階段。創作者此時對於主導的意識形態採取政治性批判態度，中產階級的神話（比如婚姻、家庭和消費觀念）被徹底拆解和毀損，消費觀念以及反核、反越戰、學運都成爲電影主題。高達是這個時期的觀念帶領者，他在一九六六及一九六七年這兩年間拍的三部作品《我所知道她的二三事》、《中國女人》、《週末》重新評估了消費主義，消費的成長不再是以往所見的繁榮、舒

適，而是作賤（妓女化）自己換取消費能力，而作爲消費象徵的汽車更成爲暴力和死亡的機械。

這個階段比上個階段更激烈地摧毀中產階級，以個人的觀點質詰體制及對個人的主宰（影響了以後政治電影的興起），其激進態度源自當時的時空環境。一九五八至一九六二年間，法國修改憲法，第五共和賦予總統高於國會的行政權力。這項重大政治權力分配，加上阿爾及利亞爲脫離法國殖民的流血戰爭，使得法國呈現歷史少有的泛政治氛圍。但一九六六至一九六八年間，激進分子對戴高樂的攬權專制傾向已經幻滅，新擴張的郊區社會及大學欠缺資源，工人爭取改善環境，普遍瀰漫的失業問題，引起社會的不安和震盪，終至匯成一九六八年五月運動的爆發。[15]

學者如此努力區分新浪潮的兩個階段，指出第一階段的無政府狀態和反中產階級傾向（尤以夏布洛爲烈）並非政治性，第二階段的批判消費主義和詰抗體制，才是眞正的激進化政治時期。

兩個階段都反對好萊塢美學，都放棄明星、片廠和古典剪接法，更重要的，它們使電影的拍攝、製造更加平民化。電影不再是大資本、貴族式的玩意，它的生產，有賴新的輕便而低價位的攝影機，使得過去碰不到這些資源而無法爭取發言權的邊緣族群得以出聲，包括女性、黑人，以及法國境內的阿拉伯裔少數民族都進入電影生產事業。一九五九年至一九六三年，電影圈便多了一百七十個新導演，這在世界電影史上可謂前所未有。

作者理論的沿革與變遷

西方理論之創作者／作品意義研究基礎

回顧新浪潮的創作風潮，也不得不回顧一下新浪潮發軔的理論「作者論」的時代意義。作者論的兩大信念是：

1. 電影可以和小說、繪畫一樣是藝術

2. 這種藝術可以是純粹個人的表達

然而電影是集體合作的成果，作者論卻堅持這是個人的表達，其目的是批判那些只知執行劇本、導演手法欠缺個人印記的工匠（被貶抑為場面調度匠）。作者論出來後，有許多矯枉過正的亂象（如亂捧美國導演，或完全不重內容只管風格等）。這種亂象後來被巴贊批評後才告一段落。巴贊指出作者論重導演輕作品，重風格輕主題，並質疑作者論太重個人才氣，忽略（美國）電影傳統和制度的優越性。

巴贊在一九五七年《電影筆記》上撰文〈論作者論〉中舉托爾斯泰的話說：「歌德？莎士比亞？只要簽署上他們的作品就是好的。大家努力要從他們的拙筆、敗筆裡去搜尋美，結果一般人的鑑賞力都被敗壞了。歌德、莎士比亞、貝多芬、米開朗基羅，所有偉大的天才們創下了傑作，也創造了一些不僅平凡甚至可厭的作品。」 [16] 巴贊在文中警告過分推崇作者論，會使作者神化，「把作者的尊位捧得太高，而把作品否定了。我們曾試著說明為什麼平凡的作者，碰巧也會拍出可愛的電影，而天才也有枯竭的時候。『作者論』對前者漠視，對後者否定。」 [17] 美國影評人兼長期紐約影展主席Richard Roud也對作者論之矯枉過正有所批評，他說：「《筆記》一旦捧了哪個導演，他以後的（和甚至以前的）作品自動就會偉大絕倫起來⋯⋯電影不是劇本、演技，甚至蒙太奇。神祕莫測、無可捉摸的場面調度才是電影的整個特質。」 [18]

替作者論辯護的是沙瑞斯。他提出「作者原理」，說明作者應有：

1. 技巧

2. 個性（一個導演在導了多部電影後，一定會表現出不斷出現的風格，就像簽名一樣）

3. 內在意義，是電影最高榮耀。

他稱這三個標準爲三個同心圓，外環是技匠，中環是風格家，內環才是「作者」。他這番論調引起寶琳‧凱爾寫了一篇著名的《圓圈與方塊》文章，把他痛罵一頓。凱爾爲曾拍過《梟巢喋血戰》及《非洲皇后》的休斯頓打抱不平。爲什麼休斯頓早期好──幾乎偉大──的作品要隨他平庸的近作遭排斥，而佛利茲‧朗憑了被尊崇爲作者，就連最近的壞作品一道和他的好作品受讚揚？那對藝術家是一種侮辱，也指明你對兩者都無能判斷。「凱爾接著指責作者論扮演的是反知識、反藝術的角色。」[19]

根據以上而言，「作者論」當初在法國是爲了強調導演的重要性，消減創作者對文學、劇作的倚重而誕生的，卻歷經法國傳至英美而演變成導演之間的優劣評價及另一種專制分類系統。二十年後，美國學者約翰‧希斯更激烈批評，以爲作者論不過是「一種以美學名目爲外衣，實際在文化上保守、政治上反動的藉口，企圖將電影從社會及政治的關切中抽離出來。」[20]

「作者論」在法國本土亦遭到許多阻力。包括作家簡森（Henri Jeanson）和歐迪亞（Michel Audiard）都是在楚浮等人攻擊波斯特及歐杭希時立即就跳出來爲他們辯護。當時許多報章雜誌的記者及評論亦對之頗有微詞，其中更以《正片》及《首映計畫》（Premier Plan）爲首攻擊《筆記》及作者論。即使在新浪潮一九五九年後的豐功偉業後，許多評論家仍對這批創作者嚴苛批評，而且每隔一陣子法國電影票房低潮時，新浪潮就會被揪出來罵一頓，被指爲讓觀眾卻步的始作俑者。當《正片》影評人塔維尼耶當導演後，第一件事便是請波斯特和歐杭希爲他的《鐘錶製造者》（L'horloger de St. Paul, 1973）編劇，而奧當-拉哈更是在楚浮一九八四年去世後仍公開表明對他恨之入骨。[21]

六〇年代開始，法國承襲俄國形式主義，主張文學作品為「整個藝術程序的總和」，發展結構主義之理論研究，重形式、輕內容、重技巧、輕個人心理的新思潮。這個文藝思潮的轉向，反對「心靈」、「個人」、「主體」的浪漫主義和存在主義，也導致作者論的衰退。英國作者論的傳人《電影》雜誌自一九六二年起撐了十年，一九七二年終止，雖一九七五年復刊，但已不再是作者論掛帥。

結構主義理論家羅蘭·巴特在這個潮流中居主導地位，貶抑文學家個人和「作者身分」。巴特否認「作者」的含義，在一九六八年發表反文學主體說，不僅否認獨立作者的實在性，也否認作者之產品的文本獨立性。[22] 再者，語言學、記號學、心理學的發展，已使作者論自詡的統一自足的世界觀接受考驗，作品受到歷史/語言制約，不再是作者完整的自我表達，於是評論不再架構或找尋作者，乃有論者宣稱「作者已死」。

作者論自此被結構主義分析，進入新階段。對此，英國著名理論家諾爾-史密斯（Geoffrey Nowell-Smith）曾重新分類作者論：「作者論可有三種理解。首先，它是一系列經驗主張，即認為一部影片中每個細節都由導演作者直接而唯一地負責。其二，作者論指一種價值標準，凡符合標準的作者/影片都被認為是好的，否則就是壞的。其三，它指一種方法原則，為更科學的電影批評提供了基礎。」諾爾-史密斯稱第一種為「荒謬」（導演不可能對每個細節直接唯一地負責），第二種為「無用」（這種二分法說服力不夠），第三種則被他稱為結合作者論和結構主義的「作者結構主義」（Auteur Structuralism）。諾爾-史密斯多年後說明，採取結構主義的方法，目的在替「作者論」找出唯物/客觀的基礎，讓作者不再是獨立散發意義的主體，而有其社會、政治背景。這種努力去除作者論浪漫主觀或欠缺製作因素的考量，他的《維斯康堤研究》（Luchino Visconti）即此方向代表作。

作者結構主義學者集中於英國（如彼得·沃倫、諾爾-史密斯、吉姆·基德斯〔Jim Kitse〕）等。他們都受巴特、記號學家克里斯強·梅茲（Christian Metz）、結構人類學家李維-史陀的影響，從結構主義中導致作者之研究。即「從結構主義分析，試圖在影片結構之統一性上建立直接或間接的作者身分。」[23] 換句話說，結

構主義論是先由部分間的關係整理出核心結構，再根據此結構去衡量各組織部分。

這裡，我們應區分一下結構主義找出共時性（synchronic）結構以及歷時性（diachronic）的個人／作者身分。這種分立自俄國形式主義中區分之社會共時性之模式（pattern）及個人性和歷時性的「作者」的對立邏輯，進入李維－史陀的結構主義人類學，彼得·沃倫乃研究電影之pattern，以及在藝術表現層次的「作者」。電影批評家不能僅限觀察類似與重複的「類型特徵」，而應去找其「變異」法則，這種特異的結構與作者創作動機的類型有關。沃倫這理論暗含了「作者論」觀點，呼籲批評者探索表面主題／風格後面基本、隱密的動機，這個動機與「作者」有關。[24]

沃倫一九七二年新版的《電影記號學導論》（Signs and Meanings in the Cinema）的後記中曾檢討他和早期「作者論」之關係。他由新觀念承襲李維－史陀的結構主義色彩，以為電影是由各種電影陳述交織的網絡，不同的陳述最後成為「前後融貫的種體」。電影是按一定方式被無意識「結構化」的產品，其意義不是反映「作者」的個人意圖，作者分析就不該追溯影片來源的創作者，而是在作品內部追索一個結構，當然此結構可「事後在經驗基礎上被歸爲導演個人。」[25]

沃倫的作者結構主義認定結構的存在，唯這種將結構當作靜態不變的理論忽略了主體與客體相互作用之動態關係，被「後結構主義」（post-structuralism）依記號學批評為反辨證，來注意電影本文的歷時性和動力性，僅是用結構主義去裝備五〇年代的「作者策略」觀而已。[26] 沃倫也清楚劃分了導演個人和導演結構，導演結構是後設從作品中架構的概念，與個人不能混淆不清。

記號學，以及後來的精神分析學派、觀眾深層心理結構、敘事學都是反「作者」的。一九六八年五月運動後，受阿圖塞生產／接受的意識形態研究理論，以及拉康讀者／觀眾深層結構研究的影響，又把電影理論拉到更新的多元方向。相對於「作者論」的主觀和浪漫，新理論都比較有系統和更科學化。

「作者論」的早期大本營在一九六六年起就和結構主義和後結構主義的文學理論刊物《如此》（Tel

Quel）交流，一九六八年後，《電影筆記》日益左傾，阿圖塞、拉康、語言學和早期蘇聯理論都被納為主要基礎。一九六九年，《電影筆記》刊登巨文〈電影‧意識形態‧批評〉（Film, Ideology, Criticism），強調批評應將政治、經濟、意識形態等因素綜合思考，認定電影的政治性和意識型態性。電影涉及強大經濟力量，必被資本主義制度控制，因此，批評應具高度自省性，該文批判「再現」（re-presentation）理論，認為客觀的紀錄不可能，所有拍攝的對象都通過意識形態的折射變形，而批評家應開導觀眾免受資產階級意識形態的控制。[27]　《筆記》的編輯更集體發表〈約翰‧福特，年輕的林肯〉一文（一九七〇年），用意識形態批評、結構、記號學、心理分析、作者論、社會學等綜合方法論來分析，指出電影為視未完成的，導演只是構成作品的動力之一，連作品都未完成，何論統一的作者視野呢？[28]

《電影筆記》在一九六八年後改革的要求下做了理論的調整，可是越來越艱澀的理論及專有名詞終於使其銷量日益下跌，連維持生存都困難。這時候出面的是楚浮，他掏腰包支持雜誌，卻從不干涉編輯政策，即使挨罵也甘之如飴。一九七八年，《電影筆記》被貝卡拉（Alain Bergala）和杜比安納（Serge Toubiana）接管，才丟開了枯燥的理論，回到電影本身和作者論。[29]

作為作者論大本營的《電影筆記》，其編輯走向代表了世界電影理論及美學思維的趨勢。從熱情、浪漫主觀又含混的「作者論」，到越來越系統化、哲學化的多元理論發展，電影史不斷的經過新衝擊、新刺激而提供理論變化思維。無論作者論的理論還是新浪潮的實踐，它們對世界電影史的貢獻是相當驚人的。

電影的政治性和政治現代主義

新浪潮在逐漸走向政治派及激進理念後，許多世界的創作風氣也因此而改變。這其中又分為二支，一是將政治態度帶到劇情片、藝術片中，另一支則是將電影調整為政治性的現代主義。

關於前者，如前章已述，包括希臘柯斯塔·加華斯、日本的大島渚，以及拍水症的紀錄片導演塚本都是此類。在歐洲其他地區，當包括拍《教父之祖》（Lucky Luciano, 1974）的法蘭卻斯可·羅西（Francesco Rosi），以紀錄片詳盡日期及解釋字幕，混合新聞片，探討黑手黨頭目的末日。

義大利批判男性中心及與集權體制混為一族的蓮娜·韋繆勒（Lina Wertmüller）的《咪咪的誘惑》（The Seduction of Mimi, 1972）、《七美人》（Seven Beauty, 1976）、《愛與無政府》（Love and Anarchy, 1973）都強調男性與女性之間的政治關係，以及主導／從屬的封建觀念。貝托魯奇則由性壓抑／性幻想出發，探討義大利左翼與法西斯的對峙，以及政治理想的幻滅──《蜘蛛策略》（Spider Strategy, 1970）、《同流者》（The Conformist, 1971），以及《一九〇〇》（1900, 1975）。當然安東尼奧尼敘述學生革命的《無限春光在險峰》（Zabriskie Point, 1970）、武器運送的《過客》（The Passenger, 1975），以及左翼政治旗幟鮮明的塔維亞尼兄弟（Paolo e Vittorio Taviani）善拍的農村革命題材，如《我父我主》（Padre Padrone, 1977）都相當程度用了新浪潮的疏離技巧。

歐洲其他少數追隨者，除了如匈牙利的沙寶，和強調女性／階級鬥爭的瑪它·梅莎洛斯（Marta Meszaros），最大的追隨者應是德國了。德國一九六八年亦曾發生左翼學生及工人風潮，此外在一九六二年德國年輕導演已聯合簽署「奧柏豪森宣言」，抵制父親一輩創作者，尊崇穆瑙（F. W. Murnau）、佛利茲·朗及比利·懷德（Billy Wilder）一代祖父輩的大師，他們的革命統稱為柏林學派，他們也在七〇年代成功帶領

錄片技巧的亞歷山大・克魯格都一致使德國電影帶有政治現代主義。

（The Tin Drum, 1980）的許隆多夫、被雷納及莒哈絲影響的史特勞普和惠葉，以及頗似高達疏離／標題／紀

（Effi Briest, 1974）中都顯見受法國新浪潮影響。此外，如拍《錫鼓》

Eats the Soul, 1973）和《寂寞芳心》

力揭穿人在資本主義下的生活本質的法斯賓德最受人矚目，這個早天的天才，在《恐懼吞噬心靈》（Ali Fear

有強烈知性、左翼及激進政治／美學的德國新電影。其中受家族通俗劇導演塞克（Douglas Sirk）影響深、努

法國江山輩有新人

外表電影和明信片電影

　　在法國，新浪潮的追隨者是如前浪後浪不停湧現。除了前述《電影筆記》大本營的創作者外，尚有無政

府思想及憎恨女性情結的貝唐・布里葉（Bertrand Blier），曾任楚浮的助手，他把自己的小說改編成電影，

如《華爾滋舞者》（Les valseuses, 1974）和《掏出你的手帕》（Get Out Your Handkerchiefs, 1978）、《美得

過火》（Trop belle pour toi, 1989），裡面流露強烈的男性的性觀念，都是叫好又叫座，《掏出你的手帕》甚

至還得了一座奧斯卡獎呢。有叛逆卻在場面調度上直追《巴黎屬於我們》的尚・厄斯塔序，他的《母親與妓

女》（La maman et la putain, 1973）宛如是從早期的高達影片生出。號稱「浪子導演」的厄斯塔序，善於自

編自導自剪，《母親與妓女》長達三小時三十五分，敘述一個好讀普魯斯特、聽古典音樂的文化人，夾在像

母親和像妓女的兩個女人之間。這部電影「生動詮釋了現代人情感關係的混亂複雜和不確定性……充滿了

一九六八年巴黎五月風暴失敗後的失意和悲情……解剖了七〇年代法國知識分子在性愛、婦女解放等問題上

的觀念。」[30]

厄斯塔序狂妄、坦誠的程度與高達如出一轍……但在一九八一年自殺身亡，而《母親與妓女》也被許多人認為是新浪潮電影的終結者。[31]

此外如賈克・杜瓦庸（Jacques Doillon）……皮亞拉都在劇作上呈現新觀念。有趣的是皮亞拉在《惡魔天空下》（Sous le soleil de Satan, 1989）中採回歸古典品質傳統的方式，直線的敘事、文學的對白、工整的攝影風格，卻在坎城影展得獎典禮上噓聲一片。

真正大規模回復品質傳統的是由影評人轉當導演的貝當・塔維尼耶，他也是最反對新浪潮運動者。他不但請歐杭希出山編劇，與戰後法國電影黃金時代拉上關係，而且特別講究古裝／片廠／攝影品質，幾部戲如《鐘錶製造者》（1973）、《非洲政變》（Coup de torchon, 1981）、《鄉村的一個星期日》（Un dimanche à la campagne, 1994）都令人對當代法國電影刮目相看。《鐘錶製造者》承襲尚・雷諾瓦對人的寬待和包容，所以主角（中產階級的鐘錶匠）雖不了解兒子激進的政治立場，他也終能諒解與接受。《非洲政變》諷刺了政治上的右派和左派都不能信守承諾的毛病。《La mort en direct》批判科幻電影如何剝削女性形象。《鄉村的一個星期日》則整個追溯雷諾瓦《鄉村的一日》，敘述一個印象主義派的老畫家在二十世紀初電影及照相術發明後，知道這些將取代繪畫的文化主流地位，但是在過程中，他也明瞭電影和攝影不僅是機械與技術，它們也有美、人文氣質和道德的一面。

塔維尼耶最賣座的作品是《午夜樂音》（Round Midnight），這是描繪巴黎五〇年代爵士風潮的作品。全片氣質優雅，音樂感染力強。不過比起新浪潮時代的衝勁和銳利已商業化許多。事實上，研究指出，在七〇年代，商業氣息已稀釋了整個浪潮的質地。以法國中產階級生活的題材為創作大宗，喜劇、愛情片和鬧劇充斥。其中又以克勞德・米勒（Claude Miller，曾任楚浮的製片經理多年）、克勞德・索特（弗蘭敘和貝克的副導），以及愛德華・莫林納侯最為著名。

女性創作者反而在這段日子頭角崢嶸。她們受新浪潮影響，特重女性的思維，及與男性社會的扞格平

一《新橋戀人》（一九九一年）是新浪潮後繼小子卡拉克斯的傑作。

衡。黛安‧柯蕊的《檸檬汽水》、《我們之間》（Entre nous, 1983）、《這就是生活》（C'est la vie, 1990）都以女性爲主體思量；比較傑出的還有柯琳‧塞侯（Coline Serreau）以及奈莉‧卡普蘭（Nelly Kaplan）。卡普蘭曾任雷奈和楚浮助手，她喜歡拍少女成長的歷程，如《奈雅》（Néa, 1976）、《查爾和露西》（Charles

——盧・貝松的《霹靂煞》（一九九〇年）改變了法國電影界，使其逐漸轉向好萊塢式的商業製作。

et Lucie, 1979）。除了這些年輕導演外，稍微年長的香塔・艾克曼也與新浪潮關係非凡。她以實驗電影（或女性電影）著名，作風受高達，以及美國實驗電影宗師麥可・史諾（Michael Snow）及史丹・布萊克治（Stan Brakhage）影響，劇情和對白都採微限主義，特重聲音和長鏡頭。她說自己的作品是：「形式激進，政治上偏女性主義。」[32]

幾世代過去，新一代在電視中成長，在物質豐裕的環境中認識電影，革命的美學和政治的美學，已不能吸引他們。八〇年代中，法國更新一代創作者起來，創造了「外表電影」（Cinema du Look）風潮，他們排斥自然光源和實景寫實風格，喜歡用誇張的色彩及片廠式的奇觀技術，他們生產的電影都強調高成本，一副後現代為影像而影像，節奏超快，畫面如巴洛克式般繁複瑰麗。其外表的吸引力瘋迷了年輕一代觀眾，諸如尚・賈克・貝奈克斯（Jean-Jacques Beineix）的《巴黎野玫瑰》（37°2 Le Matin, 1986）、《歌劇紅伶》（Diva, 1982），盧・貝松（Luc Besson）的《地下鐵》（Subway, 1985）、《霹靂煞》（Nikita, 1990）、《第五元素》（The

Fifth Element, 1998），以及李奧·卡拉克斯的《壞痞子》；因爲缺乏社會意識及深度強調ＭＴＶ美學、廣告／卡通／漫畫等流行文化的綜合，被電影筆記派譏笑爲「明信片電影」。白髮蒼蒼的老作者和老革命，面對年輕的消費主義小伙子。新浪潮和外表電影能不能共存？有沒有更新的思維從這個人文和物質的對峙浮現？無論結論如何，不可否認，法國電影仍是世界上最迷人的電影之一。

1　David Bordwell and Kristin Thompson, Film History: An Introduction, McGraw-Hill, 1994, p.525.

2　Shipman, David, The Story of Cinema, St. Martin's Press, New York, 1982, p.1019.

3　Neupert, Richard, A History of the French New Wave, University of Wisconsin Press, 2002, p.299.

4　孟濤著，《電影美學百年回眸》，台北，揚智出版公司，二〇〇二年，p.238。

5　Marie, Michel, The French New Wave, Blackwell Publishers, 2002, p.30.

6　Douchet, Jean, French New Wave, Cinémathèque Française, 1999, pp.317-319.

7　Shafto, Sally, The Zanzibar Films and the Dandies of May 1968, NY: Zanzibar USA Publication, 2000, p.42.

8　桑吉巴是坦尚尼亞共合國的一部分，這個團體甚至曾組團前去非洲考察。

9　同註7，p.40.

10　Bordwell, David, Narration in the Fiction Film, University of Wisconsin Press 1985, p.311.

11　同註10，p.312.

12　Rosenbaum, Jonathan, Rivette: Texts and Interviews; London: British Film Institute, 1977, pp.74-75.

13　同註10，p.313.

14　Hayward, Susan, key Concepts in cinema studies, Routledge, 1996, pp.146-147.

15　同註14，pp.146-148.

16　André Bazin著，徐尹秋譯，《劇場》第九期，p.1，原載 cahiers du cinéma, 1957.

17　同註16，p.4.

18　Richard Roud著，邱剛健譯，〈法國戰線〉，《劇場》第九期，p.6，原載 Sight and Sound, Fall 1960.

19　Pauline Kael著，郭中興譯，〈圓圈與方塊〉，《劇場》第九期，pp.13-16。

20　Marie, Michel, The French New Wave: An Artistic School, Oxford: Blackwell Publishing, 2003, pp.47-48.

21　陳國富著，《片面之言——陳國富電影文集》，台北，國家電影資料館，一九八五年，pp.21-23。

22　李幼蒸著，《當代西方電影美學思想》，台北，時報出版公司，一九九一年，p.168。

23　同註22，p.170.

24　同註22，pp.171-172.

25　同註22，p.173.

26　同註22，p.174.

27　同註22，pp.244-247.

28　同註21，p.35.

29　Nicholls, David, François Truffaut, London, B.T. Batsford Ltd., 1993, p.50.

30　黃利編，《電影手冊：當代大獎卷》，陝西，陝西師範大學出版社，二○○二年，p.348。

31　Mast, Gerald, A Short History of the Movies, (revised by Bruce F. Kawin)，NY: Macmillan Publishing Company, 1992, p.371.

32　同註31。

法國
電影
新浪潮

The French New Wave

國家圖書館出版品預行編目資料

法國電影新浪潮〔最新圖文增訂版〕／ 焦雄屏
著.——初版.——
台北市：蓋亞文化，2020.5
　冊；公分
　ISBN　978-986-319-484-2（平裝）

1.電影史 2.影評 3.法國

987.0942　　　　　　　　　　　　109003590

光影系列 LS004

法國電影新浪潮〔最新圖文增訂版〕

作　　者　焦雄屏
封面影像　Raymond Cauchetier
策　　劃　財團法人電影推廣文教基金會
企劃主編　區桂芝
封面裝幀　莊謹銘
責任編輯　盧琬萱
主　　編　黃致雲
總 編 輯　沈育如
發 行 人　陳常智
出 版 社　蓋亞文化有限公司
　　　　　地址：台北市103大同區承德路二段75巷35號
　　　　　電話：02-2558-5438　　傳眞：02-2558-5439
　　　　　電子信箱：gaea@gaeabooks.com.tw
　　　　　投稿信箱：editor@gaeabooks.com.tw
　　　　　郵撥帳號 19769541　戶名：蓋亞文化有限公司
法律顧問　宇達經貿法律事務所
總 經 銷　聯合發行股份有限公司
　　　　　地址：新北市新店區寶橋路二三五巷六弄六號二樓
　　　　　電話：02-2917-8022　　傳眞：02-2915-6275
港澳地區　一代匯集
　　　　　地址：九龍旺角塘尾道64號龍駒企業大廈10樓B&D室
　　　　　電話：+852-2783-8102　　傳眞：+852-2396-0050
初版一刷　2020年5月
定　　價　新台幣520元
Published and printed in Taiwan